the FACE of ARCHITECTURE

現代主義之後的立面設計 上

建築的面龐

徐純一 著

Contents目錄

《下冊》

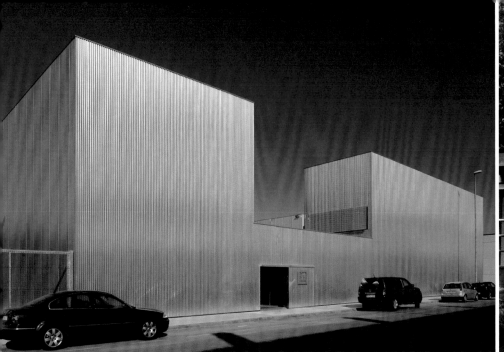

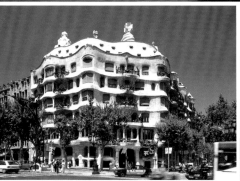
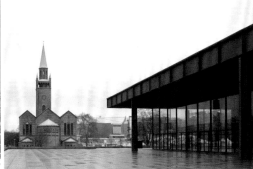
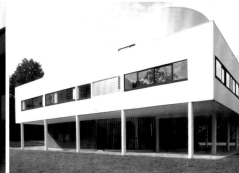

Prologue
序章

所謂一座建築物的樣子，或許可以借用形容人的軀體、樣態、甚至特有的姿勢，或是容貌、臉龐、顏臉以及樣貌等等描述字詞加以轉用也並非不可行之事，當然大家心知肚明那是兩碼事，彼此之間存在著明顯的不同，但是有誰可以確定真的是這樣？試問世間哪裡不存在差異，即使是雙胞胎同樣有所不同。在這人類根本無能窮盡明白的宇宙裡，若要真正追根究底到再也無處可追問的絕境之地的西方所謂「絕對知識」，也就是西方稱之為「真理」的東西，以現今人類的能耐都必定要陷入量子力學引入微觀世界必然不確定性的擺盪之中，對我們的日常生活界也僅能以「也許」的情況推述而已。也就是或許完全無差異的地方只能在那些建構出萬物真正基本粒子自身們，其餘對我們而言，都是飄懸在或然率的流態浪潮裡。

（由左到右，由上到下）西班牙唐貝尼托市（Don Benito）私人電信材料倉儲暨辦公室、美國西好萊塢MAK藝術與建築中心、西班牙巴塞隆納米拉宮、德國柏林國家藝廊、法國普瓦西薩伏耶別墅、荷蘭烏特勒支里特費爾德的施洛德住宅、芬蘭賽於察洛市政廳、義大利科莫市文化地標Novocomum、美國聖地牙哥沙克生化研究室。

如今複雜又亂度暴增的世紀之潮，讓西方的描繪詞彙諸如正面（Façade），或是立面（Elevation）都已不足以讓我們知道或感受一座建築物的外部整體所展露於世界的一切，它們已遠遠不是20世紀之前建築物的那些樣子，有些或許還可以使用已經「不成樣子」的講法去形容也頗貼切。若真的要進一步去理解就有其必要去做分類的嘗試，這也不必然要朝向所謂「類型學」式的嚴謹規範性的去尋找。因為就當今建築領域實際發展的情況而言，真正朝前邁進的後浪推前浪的驅動力也與地球生命形式的促動力合而為一，也就是所謂的「尋找差異」。當然類型的範疇依舊存在，但是不同範疇彼此之間的交染卻是愈來愈大，甚至那種牽引透明性變異的光譜早已四處竄流，所以類型的疆域，好像只剩下每個範疇的原型城堡裡或許所謂核心處還保有其可辨識度，有些甚至已經被新起的濃霧團團包圍而僅剩下城堡角樓上依稀可看見的聳立身形，其餘早已沒入模糊飄盪的光電流霧之中看不見清楚分界。類型學式的錨定力量已經不如現代主義浪潮來臨之前那麼的牢固，主要的原因還是來自於現代主義思潮啟發而生的現代主義建築運動裡的眾多真正開山大宗派的出現，諸如：安東尼・高第（Antoni Gaudí）、密斯・汎德羅（Mies Van der Rohe）、魯道夫・辛德勒（Rudolph Schindler）、可布西耶（Le Corbusier）、赫里特・里特費爾德（Gerrit Thomas Rietveld）、阿瓦・奧圖（Alvar Aalto）、路易斯・康（Louis Isadore Kahn）、路易斯・巴拉岡（Luis Barragan）、朱塞普・特拉尼（Giuseppe Terragni）等等，經由他們為現代以至今後的建築建造了永動建築引擎之後，便再也不可停止地增生新差異，不斷地產製差異就是今後建築的可見未來。

當前，很多人們生活其中的棲息場那塊大地根本已經進入一種流離失所的情況，以至不得不立足於其上的建物根本已經不知道要回應什麼重要的東西了，就相對的角度來說，又有什麼是所謂重要的東西？當然就只能顯得迷迷茫茫面無表情；有的卻是深知身處危境而轉向自求多福，既然周鄰無什麼好關係可建構，只好斷然棄絕而訴諸自我內建自己在適足狀態之下可建構的最低限自足環境，最明顯的例子莫過於安藤忠雄（Tadao Ando）於大阪市住吉長屋（Azuma House）單開口無比斷絕的震撼力。在相近時期的美國西岸南加州威尼斯，同樣以回絕姿態的電影從事者丹尼斯・霍珀（Dennis Hopper）的住屋，這棟建物呈現為所謂的鐵皮屋，由布萊恩・墨菲（Brian Murphy）以小浪弧鍍鋅板完成僅有單開口的同型建物。2014年西班牙西邊小城堂貝尼托（Don Benito）北緣的工廠暨辦公室同樣的鍍鋅板單開口，卻顯露出驚人的光質於表面，當然還是對周鄰外部世界仍舊有所眷戀不願放棄與之建立某層關係，所以依然留設了幾處開口。這個開口窗不多的類族並非隨處可見，因為它們的開口是謹慎為之的結果。

在立面水平暨垂直雙向都進行複製開窗口的建物面容，大都是承襲自古代承重牆開窗習慣的慣性作用，表現的自由度相對降低，自古就已有尋找其他手法進行調節以期望獲得不同建物面貌的努力，其中最突出的作品大多屬教堂。為了獲得驚人的尺度與差異的光型而進行軀體比例關係的改造，以及引入特殊光型屋頂光器容積體，造就出一系列非凡的西方新面容暨新光型建築，但是終究只能生育出有限差異的類種。至此的建築新樣態的胎種只能期待新材料暨新結構系統和新思維帶來第一道曙光，才有可能獲得新養分臍帶的接生，它的來臨不快也不慢，卻必然帶來這顆藍色星球表面人造棲息場所爆裂式的變化，而且再也回不了頭。它確實是一個新的世紀，充滿著表現性烏托邦式的奇幻，也實實在在地讓很多事跟著它而改變了，帶來了我們所謂的「進步」，卻同時也挾帶著班雅明所謂的那種「進步」。首先是R.C.柱樑結構系統的出現，接著是鋼骨架柱樑系統的跟進，開口獲得了可以在水平暨垂直結構件之間的任何位置切牆而立。但是若牆面依舊與柱樑連結同體，那麼開口窗位置仍然受限於柱樑位置，而可布西耶也早已提出「自由立面」的開放語言，已將披覆建物與外界交接的牆面放置在主要結構支撐件之外，所以獲得可以開窗在任何位置的表現力，也真正開啟「現代變臉時代」的來臨。薩伏耶別墅的整體樣貌就是世紀轉向的標記；晚期可布西耶的廊香教堂開創了那種4向立面，幾近彼此無關聯的差異容貌，也揭露出另外一種屋頂獲得自由表現的新種型問世；接著蘇黎世可布西耶中心的完成更正式宣告他們的出生；可布西耶晚期在拉圖雷特修道院（Couvent de La Tourette）整體建築空間的語彙加上高第未完成的奎爾紡織村教堂（Cripta de la Colònia Güell），二者不同語彙彼此嫁接之後不僅孕育出朝向「物件化」建築構成部分的生成，同時也催生出另一個新種屬家族的形成。諸如：高松伸（Shin Takamatsu）早期的那些成名作品，在這之中又另外分叉出旁支朝向有如現代雕塑的疆域前行，其中不乏新的開疆擴土者。例如美國的巴特‧普林斯（Bart Prince）、艾瑞克‧歐文莫斯（Eric Owen Moss）、富蘭克‧蓋瑞（Frank Gehry）、以及日本的石山修武（Osamu Ishiyama）、毛綱毅曠（Kiko Mozuna）、高崎正治（Takasaki Masaharu）、渡邊誠（Makoto Sei Watanabe）、葉祥榮（Shoei Yoh），甚至磯崎新（Arata Isozaki）也避開不了這種誘引、還有英國的麥當勞‧索爾特（McDonald & Salter）、威爾‧艾爾索普（William Alsop），甚至理察‧羅傑斯（Richard Rodgers）、Elias Torres Tur & Martines Lapeña，還有恩里克‧米拉葉（Enric Miralles）以及荷蘭的UN Studio。此外里特費爾德的繼承者將他的去聚合裡的語言更朝向大膽的衍生出「離散」的方向開拓，例如庫哈斯（Rem Koolhaas）第一個成熟作品的鹿特丹當代美術館（Kunthal Rotterdam），還有科寧（Jo Coenen）、早期的麥肯諾（Mecanoo），以及晚期建築體態暨樣貌都大變的赫曼‧赫茲伯格（Herman Hertzberger）、德國的彼德‧威森／波蕾斯‧威森（Peter & Bolles-Wison）和甘特‧拜尼施（Günter Behnisch）

等等。至於日本的槙文彥（Fumihiko Maki）與竹中工務（Takenaka Corporation）和渡邊誠，奧地利的昆特·多梅尼格（Gunter Domenig）以及藍天建築（Coophimmelblau）等等之類的建築團隊都留有部分同源的血液；密斯的建築被歸之於極簡主義的派別，因此與抽象藝術的極簡主義畫派糾葛不清，其建築語言形式的建築容顏一眼就可辨明，絲毫沒有什麼混濁之處。西班牙的阿爾貝托·剛伯（Alberto Campo Baeza）、拉斐爾·阿蘭達、卡梅·皮格姆和拉蒙·維拉塔（Rafael Aranda、Carme Pigem and Ramon Vilalta）、創立於1988的RCR建築事務所（RCR Architects）、日本的SANNA也就是妹島和世與西澤立衛團隊、葉祥榮（Shoei Yoh）和中生世代的受伊東豐雄（Toyo Ito）等影響一大票設計者。當然約翰·波森（John Pawson）從出道開始就已是這個門派的代表人物之一；阿圖派系的建築樣態最不容易被辨識出來，因為他們不像其他門派建築的生成有其清楚的構成語法，而且大多是建構在可布西耶建築新語言的自由平面與自由立面內容之上，只是期望的投射暨每個構成元素的權重因子不會刻意偏向重視單一表現的一端只是會特別關注材料接合的構造細部，也因為如此而成就了一支回歸身體與大地溫潤感的「上手」建築，開啟了所謂「陌生的熟悉感」的新建築疆界，或許很大部分可與所謂的「批判性地方主義」式的建築兼併一體。這些建築的特質很難僅僅只是從外觀容貌就可以顯現端倪，所以在容貌上很難有也同時不存在什麼樣的樣態分類可與之對應，而其代表性的建築作品大多呈現趨向於非單純的樣貌面容，例如瑪伊瑞別墅（Villa Mairea）的各向立面是相對碎散而無緊密關聯，因為在很大部分的開口窗促動因是由內部使用需求主控，至於外部面容的稍微呈現彼此協調的狀態是因為已經進行過調節。

被歸為義大利理性主義建築的特拉尼以其樑柱列格的建築面龐，嵌合並吸入當今最快速又不需純熟技術的柱樑列格結構系統之中而得以下種遍佈全球，而且保證會繼續在全球各地繁衍不斷。因為這個結構列格的朝向模矩的組合，不僅把使用區劃空間單元的低限度尺寸容積體與結構支撐的適用性，以及施工暨成本經濟性的綜合朝向了最佳化的進程之中，然而特拉尼的法西斯樓確如實地揭露了即使在列格模矩的框限之中，仍然可以生產出多樣的變化。意思是，即便是複製列窗也同樣能生成足夠的面容差異。在這個類族裡，最先的變化是上下列之間的開窗位置產生了相錯置移位關係。當這些外牆脫離柱與樑的糾纏全數被吊掛在主結構件的外部時，這些開窗口的寬度可以以相對比較長的尺寸為單元，由此再經由上下列的平移錯位就可以生產出牆面上的上下剩餘實牆之間連續性的中斷，從而攫獲關於一種「失重」樣貌的生成。甚至要讓這種現象傾勢的強度加大的效果，可以回過頭來修正柱樑模矩在角落位置上的消失，讓角落處可被開窗口佔據，甚至連串2向毗鄰牆面，這會帶來千百年常存於我們心智底層對於建築物牢固的根本上的認識所形塑成天經地義認知上的破口鬆動。

柱樑列格的進一步發展也有分叉朝斜角度放置的斜列格甚至菱形列格的出現，也同樣有變形列格支脈的生成，這些都是讓列格脈系的建築樣貌更加豐富。巴拉岡建築語言所建構出來的空間大都是呈現強烈的實體與虛腔容積之間的並置、疊層並且是去列柱的連通性，因此而建構一種雙重性共存的空間樣態。自現代主義之後最富代表性的建築師就是安藤忠雄（Tadao Ando），既然將期望投射向實體性與虛腔之間交互作用多元可能性的開拓，所以它的開口大多顯得出奇的謹慎，諸如熊本縣裝飾古墳館（Forest of Tombs Museum）、姬路文學館（Museum of Literature）、高粱市成羽町美術館（Takahashishi Nariwa Museum）、直島美術館（Benesse Museum）等等早期重要作品，以至晚期的保利大劇院（Poly Grand Theater）怪異形狀的大開口，西田幾多郎紀念哲學館（Kitaro Nishida Memorial Museum of Philosophy）幾近過半數的玻璃披面半虛容積體與實牆容積體分立對應的呈現，都十足地透露出巴拉岡式的虛實對峙的對比力道。此外西班牙聖地亞哥德坎波斯特拉大學音樂系館（Escola de Altos Estudos Musicais Santiago de Compostela），外觀極小開口型的建物面容吐露出石頭砌體堅固密實體的樣態暨形象。至於室內則仿如將密實體局部挖除之後即刻充溢的虛空與密實的對峙，在外觀上的虛性只有在主入口面向底層玻璃面與上方重實牆形成的劇烈對比。至於巴拉岡因為回應墨西哥的地方特性而讓空間穿上高彩度的顏色，而安藤為了表達對這個時代棲息環境的態度而抹除掉建物自身的色彩。

康（Louis Kahn）的建築生成在外觀形貌的影響並不是新種系的出現，而是出現在細部構成的關係之上以及差異光型空間單元彼此之間朝向統合的連結，所以是屬於與其他諸宗派的建築空間構成細部呈現的導向不同而吐露異他性。彼得·卒姆托（Peter Zumthor）可謂這支脈系最重要的傳接者之一，這在庫耳（Chur）的羅馬遺址保護設施作品中已初顯那些黑暗實木水平條並列複製柵裸現出來的謎樣透明性，讓那裡的內空腔世界在若隱若現的幽明微光之中吸附在所有水平暗黑之間細斜面條間縫，在無數同一複製之中萌生異他性的微光。在西班牙希羅納（Girona）大學由老建物改建的大學教務中心樓（Central Adiministration Building of the Udg），舊建物的原有留存體與新修改暨增加的部分進入一種精密的嵌合關係之中，讓人雖然好像依稀看得出某些部分的新與舊之間的交結，但是整體上已經進入所謂的天衣無縫的境況。它在整體形貌上所顯露出來的特質就是令人感受到新建物部分仍舊呈現出與時間積澱暨交纏的時間綿延力量，同時又能在存留的老建物裡未曾出現過的那種欲想由過往朝向今日與未來開展的拓延暨開放的意味吐露。這個由Fuses-Viader Architects（Josep Fuses&Joan Viader）精心完成的作品，將康的建築語言與空間場所性連結一體的呈現，大部分都來自於細部構成連結的實質表現。卡洛史·蓬特（Carlos Puente）於馬德里南方30公里處的先波蘇埃洛斯（Ciempozuelos）鎮文化中心

（Ciempozuelos Culture Center），那具面對窄街的建物面容散布著幾個大小
不同，而且形狀暨位置之間也貌似彼此無關聯的開口，包括門在內。但是在實際
上每個開口的位置、形狀、樣式、材料暨大小與細節都是精心策劃的結果，它們
共同聚結各自的引誘力量之後的效應，讓人相較於同街道鄰旁所有的一切之後因
為異他性而必然揚起陌生。這對立性的調節必須要等你真正進入到它室內的各個
部分空間，經過那些朝街道的開口內部的對應之後，以及繞到它後方室內的透天
庭院之後的變化經歷，才會沾染到一股莫名的熟悉感。這就是它所有細部構成的
獨到之處，放眼全球的當代，這類作品或許是數量最稀少的種屬。

　　辛德勒（Rudolph Schindler）的建築生成在外觀樣貌上的呈現相較於那個
時代而言是相對複雜的，而且他的建築生成語言與可布西耶十分相近，只是沒有
如可布西耶般提出清楚的論述，可謂被那個時代忽略掉的大宗師，但是對後現代
主義以及之後南加州建築影響深遠，而那時的南加州建築卻又對當時世界建築起
著導航員的作用。他絕大多數的作品都是中產階級的住宅，在其中大量出現了水
平長條窗以及特有的交角窗，但是那些水平長條窗，很大部分都出現在將屋頂板
與牆體的切分之用，以獲得室內位置斜向上的外部天空。至於角落窗的出現，大
都在外部副加上水平鋼格柵的防護件，但是也有純粹由固定不開的2片玻璃建出
來的大面積角落窗望向坡地暨遠處樹林，例如1925年完成的James E.How的住
宅。他的建築語言構成算是那個時代新併合生成的複雜樣貌的建築，除水平長窗
切開屋頂板的特殊語法之外，同時也盡可能地將水平長窗繞行至建物另一面牆形
成橫切牆角的水平窗，這也是他的建物外觀的獨特性之一；另外就是承接萊特懸
凸屋頂板的手法讓部分容積體自立面退縮，但是留下屋頂板暨樓板不退縮以形塑
出陰影切割建物立面呈現陰影暗面與前緣容積體齊平光白面的虛實同存的豐富；
在1924～25年完成的James E.How的住宅立面上刻意突顯水平實木條模板分割
印痕，同時持續其他水平實木條切分整座建物立面的手法，直至1944年的唯一一
棟低造價教堂（Bethlehem Baptist Chrunch）也使用水平凸板線分割教堂鄰街無
開口的那道牆面。這些語言生成的建築對於後繼的南加州建築師如蓋瑞、艾瑞克‧
歐文‧莫斯（Eric Owen Moss）、湯姆‧梅恩（Thom Mayne）、富蘭克林‧伊
斯瑞爾（Franklin Israel）等等，以至今日的南加州當代建築師，甚至已經擴延
至其他追求多元豐富的各地建築設計者。辛德勒的建築生成最重要的語言就是內
部的差異會浮露在外觀樣貌的生成之中，這點與可布西耶後期語言極其相近。

　　滋養在現代主義沃土之上的當代建築發展境況可謂人類建築史上空前盛況的
世紀，期間所產生的建築類型數量之多以及豐富度遠遠超過過去數千年總合的多
元性，也是在那些富裕國家從事建築設計行業專業者的幸福年代。現代主義諸大
宗派建築語言的生成確實奠定下了為日後發展的深度基礎，大致上的類型開啟的

源頭也都來自於它們的語法基礎之下的語彙拓延暨異化的結果。例如在現代主義時期尚未真正發展成熟的上下容積體如積木般疊合型式，雖然可布西耶的薩伏耶別墅已經將3樓屋頂花園的分界一道曲弧形暨直角牆共成的連體完成，在主入口面向上的呈現是一座由2樓牆面內縮的構造物放置於其上，但是整體形貌上尚未真正成就積木疊合型家族類型的出生。西班牙建築師米格爾‧菲薩克（Miguel Fisac）在亞利坎提（Alicant）銀行分行（Edificio para of oficinas de la Caja de Ahorros del Mediterraneo），上下樓層在主街面上呈現彼此朝向街道向前後移位的上下疊合關係，仍然存在樓板之間相互嵌接的構成關係。直到1984年，蓋瑞才有2個案子的局部容積體的上樓層直接疊放在下一個樓層的屋頂之上，兩者並沒有樓板與屋頂板相互嵌合的構成關係，如南加州太空博物館（California Aerospace Museum）的主展示空間之一的斜方形容積體直接以部分量體懸凸於地面層屋頂板。另外就是由私人興建捐贈的好萊塢地區圖書館（Frances Howard Goldwyn Regional Branch Library），也只有屋頂層2處比例上相對不大的容積體以部分懸凸於下樓層立面之外，同時是直接疊置的方式完成。還有已遭拆除的前奧克拉荷馬市的表演劇院（Mummers Theatre），由約翰‧M‧約翰森（John MacLane Johansen）在1970年完成量體疊合的作品。另外上都公寓樓（Edificio Xanadu,Calpe）由里卡多‧波菲（Ricardo Bofill）以疊合的手法完成的濱海城堡型的集合住所。

　　蓋瑞（Frank Gehry）在維特拉傢具公司展覽館（Vitra Furniture Museum）十足地貫徹了不同樓層容積體上疊置於下方的直接呈現，而且更進一步施行旋轉方向變異的複雜化進程，同時又將部分頂層的容積體以嵌合的型式穿入屋頂下方的室內，其不同功能使用空間之間的疊加、併合與懸凸的共成結果，讓整棟建物根本就建構成一座現代式的雕塑作品。而且這種空間語彙的構成被放大尺度施行在西班牙畢爾包的古根漢美術館（Guggenheim Bilbao Museum），不僅成就了一座巨大的城市雕塑，同時也成為這座城市的標記物，甚至已經變成等同化的象徵，帶給它料想不到的榮耀。一棟建築物被建造完成之後就開始它與人類關係的旅程，或許後來的發展讓它不僅僅只是一座房子而已，遠遠比它的物質載體還多出很多，因為它可能建構很多設計當初未曾料想到的多重關係，因此得以豐富人的世界。

　　一棟建築物可以被看成是由一組函數關係隱在地驅動著它的建構，而其基本構成的變數項共計有7組，那就是所謂的——牆、門、窗、梯、柱樑、樓板以及屋頂板。同時對每一個案子而言，都在每一個變項前存在著不同比例的加權值，也就是應用物理上的「權重因子」，這對每個不同的現代主義大宗師們的建築生成函數關係裡變數項的權重大小都不相同，也因此而很大程度地影響各自建築的

生成樣貌。同時在這函數關係之前還有另一個重要的影響因子，那就是可被稱之為「期望值」，它是一個導向因子，指向類型範疇。而且每個變數項同樣存在著類型選擇因子，這樣多重存在項的積乘結果才算是建築生成函數的構成。其實它是一個龐大又複雜的函數關係式，所以應該在量子計算機還沒問世之前，不可能需要也不必去讓人工智慧取代。

關於建築設計的可能性追問，實在沒什麼意義，因為若還要顧及周鄰實質環境因素的對應關係，以及就還要加入額外條件的選擇，那就是類似於一些物理學方程式裡的「邊界條件」以及「初始條件」的概念相平行對應的考量。前面所論及的關係涵蓋還不包括室內人工照明與櫥櫃、桌椅暨傢具等等，人的生活起居活動相對應附帶件的置入，因為我們不可能常態在無傢具配供的室內獲得常效穩定的生活，雖然它們不直接影響建築外觀樣貌，但是卻是一個必要的存在。

在建築生成函數關係的開展中，以可布西耶為例，他晚期的作品似乎將每個變數項的權重因子都向最大值的方向偏移，這在廊香教堂裡清楚地顯露。而且它的類型期望值是被投向那種挑戰的不存在型，當然也並不是你如此地設定你的期望值就必能達成。至於相對立的另一個派系的建築生成幾乎就處在對立的那一向，就是巴拉岡的建築。在其中大部分的變項的權重因子都被朝向低表現性的方位偏離，以致在他的生成建築空間裡似乎沒有哪一個構成變項是特別具表現力的，但是也並非每一個作品都維持不變的權重關係，就連他那棟光色飽和曾經是自宅的希拉迪之家（Casa Gilardi），在主空間樓地板的權重因子就被刻意放大，最終出現的是最無用之用的一道水面。像同樣將樓板權重因子放大的荷蘭烏特勒支大學的工程學群綜合樓（Minnaert），其2樓主廳的大半地坪就是一座表現力十足的水池，而這個作品的牆與柱子的權重因子同樣放得極大。極端弱表現的例子就日本建築團隊SANNA在金澤市的二十一世紀美術館（21st Century Museum of Contemporary Art Kanazawa），在外觀樣貌上近距離內幾乎只剩下分不出東南西北的透明玻璃圓弧面，3維的世界就此隱遁入2維的面。至於那處水池面望天的3維反轉的刻意凸顯若不呈現強烈的差異，那將可能落入處處同一的真正極簡，所以這當然是樓板與屋頂的同一化，而且權重因子同樣被朝極小值偏移。西班牙的R.C.R團隊也是相同的境況，他們的建築生成函數是把牆變項的加權因子放得很大，其他變項的權重因子在一般的狀況之下都相對地弱化。這在他們一系列以鋼板或玻璃為主的作品裡明顯地呈現出牆的無比表現力，其中門空間的突顯化是因為這些案子裡的一般門變項的隱匿，結果是因為用牆的界分與圍的型式反而得到了突顯，這導致他們的建築樣貌不是朝向牆的形塑主導，不然就是由牆圍封出來的容積體的並置組成。

里特費爾德建築語言的繼承也並不僅僅限於荷蘭，像奧地利的藍天組建築（Coop Himmelblau）、南加州的湯姆‧梅恩（Mcrphosis）、埃里克‧歐文‧莫斯（Eric Oven Moss），以及理查‧邁爾（Richard Meier）、槙文彥（Fumihiko Maki）、甘特‧拜尼斯（Günter Behnisch）等等重要設計團隊。這個脈系建築生成的函數關係期望值是朝向不同程度的反聚合方向投射，至於變數項的權重因子偏向極大化的通常是牆與相應異化的柱樑甚至梯也會涉入，而邁爾算是其中最保守的設計者。這個脈系建築物的面容大多是複雜的樣貌，即使在容積體的組成上沒有呈現組成面彼此離散的狀態，但至少也會讓量體朝向異樣化，或是面形的複切割的路子，可謂當今異他性最突顯的一種建築語言生成，外觀樣態也最奇特而難以預測。

阿瓦‧奧圖（Alvar Aalto）所完成建築的特色大多數並無法直接從外觀樣貌上就可以分別出來，畢竟他的建築語言全數都是可布西耶的新建築語言，只是沒涉入屋頂花園、水平長窗的運用，同時也不刻意突顯柱列自由的聚合力量，如可布西耶一系列的公寓大樓或是印度旁遮省的議會大樓的超大板柱牆列的巨大尺寸及陰影投映的力量，反而是朝向眾多細部的接合暨處理例外表皮層磁磚的新樣式開發，或是磁磚的貼合與磚砌面及R.C.面的交接。另外就是專注於室內自然光照的構成以及人造燈具暨傢具的室內統合的生成，這在那座讓他揚名立萬的小鎮公所，也就是賽於奈察洛市政廳（Saynatsalon Kunnantalo），以及奧圖博物館（Alvar Aalto Museum）的外部細節暨室內光照暨傢具的呈現上表露無遺。至於他的傳接脈系的建築同樣並不容易從外觀形貌就可以輕易辨識出來，而且下一個世代以至新世代的承接者大都並非那麼地純粹，多少都再由其他派系的語言吸取部分的養分；或是將原本的語言構成某些面向的精練化試圖擴展新的可能性；或是轉向開拓新的路子，其中屬阿爾瓦羅‧西札（Álvaro Siza）的建築算是融合了奧圖與可布西耶於一體，同時揚棄了自由柱列的斷截面體連續的作用，轉而朝向巴拉岡的實虛體交纏的呈現，而且也拋棄了奧圖建築中那些需要精練手工才得以完成的木作與金屬工的部分，轉向葡萄牙本土數百年來早已普遍化的石作細部的接合，配合以大部分的白皙牆體。但是更重要的特點在於西薩建築的開口至關重要地形塑著它的外觀樣貌，而且真實地對應著周鄰環境的存在與內部需求之間緊密地調解，而成就那些貌似平凡卻隱藏潛行表現型的樣貌獨特性。尤其是某些特有條件之下對應而形塑成的異他性門序列空間，更加持著外觀樣貌的突出錨定，這是在當今建築中西薩自身的獨特創造，因此他的建築總在貌似平凡的不張揚中潛隱地吐露著不凡。卡洛斯‧蓬特（Carlos Puente）、荷西‧伊格那秀‧黎那札索羅（Jose Ignacio Linazasoro）、Fuses-Viader Architects（Josep Fuses&Joan Viader）、Fernando Tabuenca-Jesus Leache以及荷西‧安東尼歐‧馬丁‧拉佩那與艾利亞‧多里托（José Antonio Martínez Lapeña &

Elías Torres Tur）等這幾組設計團隊多少都承接了奧圖與可布西耶後期建築上手感的建構，這大概是當今建築學面臨議題中最不被面對的實存，也就是批判性地方主義建築v.s.全球化。這些建築團隊都經由精鍊的細部構成去建構實質的表現性，因為根本不存在固定的建築語法可以突破困境，這是因為每塊基地的環境條件都不相同，也沒有一定的程序暨建築語言的構成可以確定挖掘出深藏在那個基地紋脈中的人在那棲居所凝結出來的潛藏共通體肌理，所以他們建構出來的建築外觀樣態很難朝向某些固定的類型聚結，所以不會像理查‧邁爾、法蘭克‧蓋瑞、安藤忠雄、妹島和世、札哈‧哈蒂甚至隈研吾之類的建築師作品那麼明顯的外觀標記性。

　　無論當今或是往後世界建築的潮勢怎麼流動、去向又是為何，只要試圖走向異他性的生成，同時又要讓一棟建築物不再像我們認識的一般建築的時候，多少都會朝向高第暨部分可布西耶晚期建築生成的某部分偏移，也就是走進物件化的範疇世界。這當然也包括21世紀初期開始的電腦擬態工具輔助之下所衍生的連續綿延遞變又流動樣態的建築生成。這種邁向物件化的建築未必見得是需要全面性的進行，當然那樣的結果，它的外觀樣態甚至室內空間的塑形都會有異常驚人的極大異樣可能性，例如渡邊誠（Makoto Sei Watanabe）早期在東京的青山製圖專校（Aoyama Technical College）的外觀完全超乎絕大多數人的想像，完全難以歸入大多數的類型劃分，即使在今日影像媒介如洪流的平板光電流世界裡，當你走進這個多數是住宅暨小商店的東京後巷區，它不僅仍舊會讓你內心擾動而回應以振奮感，卻同樣會發現它似乎也成為這區的辨識錨定物；另外是北川原溫（Atsushi Kitagawara）早期的成名作的「spirits」表演電影院，現改為「www」現場表演場。其外觀樣貌更是驚異的以不同物件的並置混搭呈現，在涉谷的窄巷裡，讓我們似乎在與它面對的那一剎那擠進一個異世界的漩渦當中，讓人會被不知身處何處的陌異感朦罩。這就是它無比驚人力道的感染強度，即使是今日對初訪者依舊存在異樣感染力；奧地利的甘特‧多梅尼格（Günther Domenig）早期成名作品的「Z-Bank」，不僅是外觀樣貌朝向物件化，甚至連室內空調管線暨某些部分也朝向物件化，至今你走到它的面前時同樣會感受到那種超時代的新鮮感，甚至會有點錯愕。因為似乎這種怪異的東西不是應該只會出現在電影世界裡？這種驚訝所帶來的喜悅感不也正是建築可以貢獻給人們棲息場的東西嗎？蓋瑞的畢爾包古根漢美術館（Guggenheim Bilbao Museoa）不也是在更大尺度上，以它獨特嵌合在運河邊的外觀容積形貌體，調解了一般城市河邊區的只是車道或休閒步道之類的那樣，它根本是引發了這座城市相鄰區廓的「烏托邦」化異他氣息的釀生。這當然也得力於本地其他相關建設的高品質（那棟玻璃大樓除外），但是若少了它，這種氛圍根本無法聚結，畢竟所謂的「氣氛」這種東西依舊令人感到撲朔迷離，但是你卻是有辦法感受到它的存在。

在2020年之前的10來年之間，西班牙出現了使用新材料以及大家已熟悉到老掉牙的古老材料新創生用法，藉此走向一種去慣常建築樣貌的新開展路線，十足地激勵人心，好像開啟另一道曙光之門，值得有興趣投入者的關注。畢竟當今建築自現代主義之後已進入一種過成熟卻又忘記深度在何處的表象迷宮之中，要想如同現代主義時期再開創出多重新建築語言的出生已是不可能，因為建築語言生成已經完成其基本根基的體系，如今只要任何非僅僅只是表象一時迷炫的新可能性開啟，都是值得繼續探究越過邊界的可能徵兆。但是不論當前建築已經進入什麼樣的境況，還是都必須回歸到建築基本生成函數關係的再探究，才能讓我們更清楚它的何以如此，畢竟它就是由牆、門、窗、柱樑（結構系統）、梯（坡道）、樓板以及屋頂板這些變數項建構生成的空間實體世界，愈清楚的了解它的關係構成以及它與人類棲居場之間可以再開拓建構什麼樣的新關係。或許被刻意遺忘不去面對的議題才是人類另一個面向更深切的建築問題的所在，這在已逝的三位建築先行者未完成建造的作品暨論述之中早已揭露出來，那就是提出超尺度建築城（The City in the Image of Man）的保羅・索萊里（Paolo Soleri）；慧眼透析人類建築的根本層面上是一場自行建構的戰爭「Architecture is a war」，他就是利伯烏斯・伍茲（Lebbeus Woods）；最後一位則是英年早逝的道格拉斯・達頓（Douglas Darden），提出建築是一種先天就已被詛咒的存在，唯獨在寓言的建築（Fables of Architecture）才能獲得真正的解放，探究真正與人連結的關係。總言之，要想經由建築的存在探究人類更深層的存有就必須對它的物質載體的構成有透徹的了解，接下來才有機會成熟地完成建築異他表述能力的真正有效性。就像當今能夠把抽象的哲學思維暨論述潛行至人世界域剖析精闢的斯拉沃熱・齊澤克（Slavoj Zizek），他之所以能夠成為哲學界的奇異點如尼采（Friedrich Nietzsche）般的犀利，就是因為他對西方哲學的構成基礎透徹洞悉，例如對黑格爾（Georg Wilhelm Friedrich Hegel）以及雅各・拉岡（Jacques Lacan）、馬丁・海德格（Martin Heidegger）以及其他等等，所以才能夠對人類政治時態一針見血地剖析。雖然當今哲學論述揭露給我們的教益是：一切物質世界的直接呈現都只是表象而已，它們無法告知我們關於它們自身的內裡，有的都只是我們自己的猜測與它們投射給我們回映出來的幻見而已。確實當代大多數的建築也都是在表象的浪潮中浮浮沉沉，但是至少上述提及的3位建築前行者畫中的建築世界似乎有著發自幽暗內裡的訊息微光，好像在提示我們即使從建築的外觀樣貌同樣有可能讓部分內裡的世界浮露於表象之中，問題只是在於你對物質語言的理解與控制能力夠不夠透析，接下來是你對試圖挖掘的範疇世界了解與感悟夠不夠深！

　　對每一個世紀、每一個時代以及每一個範疇事物都存在著「邊界」，它不是一道清楚的分割性存在，它是一種施力與抗力相遇之場，所以是一種必然的阻

尼場。而這些阻擾絕非單一來源，絕對來自四面八方，甚至根本是料想不到地涉及本質的出處。建築面龐的建構同樣面臨邊界到邊界的強烈阻擋，雖然可布西耶早已提出「自由立面」的新建築世界降臨，但是坦白而言它確實也開啟了現代以至當代建築新表現的大航海時代般的豐盛。但是對於探險者而言，真正的自由都是要經由自己生命力的鬥爭。現代主義那些開山大宗師們都是探險者自身，接下來承接者屢屢試圖開疆闢土尋求新領土，偶爾也有全新的創新性突破邊界新種屬的誕生，例如馬德里理工大學建築系出生的墨西哥建築師菲利克斯‧坎德拉（Felix Candela）繼義大利創生薄殼建築之路而實質開展建造的新面龐種屬；例如米格爾‧菲薩克（Miguel Fisac）那已被拆除的實驗室樓（La Pagoda Laboratorios JORBA）連續遞變旋轉的形變塔樓，在靜態的整體裡生產出動態連動性奇異面容；約翰‧M‧約翰森（John Maclane Johansen）在奧克拉荷馬市（Oklahoma City）的表演劇院（Mummers Theatre）如堆積木般的建物形貌施放出反傳統不那麼牢固的樣態，可惜同樣遭逢拆除的命運；高崎正治（Takasaki Masaharu）那一座駭人的私人公司如同物質原生卵生成世界的投映，超越人的棲居慣性。最終仍舊以被拋棄告終；高松伸（Shin Takamatsu）在大阪市麒麟啤酒廠樓（Kirin Plaza Building）那4支貌似無有之用的光白塔，無論在白晝或黑夜同樣的突顯，同時又在隱然之間釋放出淺淺的迷魅薄霧的莫名感受，呈現黑體立面的奇異味道。可惜同樣遭逢被拆除的命運；同樣為高松伸完成於京都的織陣I（Origin I），那個3D石塊曲弧突出於立面的部份如同羅蘭‧巴特（Roland Barthes）在《明室》（La Chambre Claire）中提出的「尖點」（Punctum）的存在，由此開展出拋光石板面建物朝向非一般建物直面裸現的偏位，揭露出另類世界建築的面龐，流露了非建物的另類物體系所展現面龐的另一層感染力。但是這種朝向烏托邦世界域的建築，終究敵不過晚期資本主義獵食利潤的極大化作用而遭致拆除；例如1960年由一對夫妻暨兒子（Giuseppe Perugini/Ugade Uga De Plaisant Raynaldo Perugini）開始構思如何建造在R.C.柱樑框格之下的新可能性，並且於1967～1975年之間在Fregene渡假城完成這棟頗具實驗性的後列格別墅（Casa Sperimentalb），如今被棄置。差異化的製造根本就是內在生命形式自身，它意謂著就是要與「同一」對抗，甚至不惜一切製造衝突。因為衝突自身也同樣內在生命生成的原初，連宇宙間最大尺度存在物的星雲系與星雲系之間都會發生最大衝突的對撞現象，進而產生星系的重構進行。同樣的基本粒子之間也同樣有可能產生最大衝突的對撞可能，其結果如何不得而知，而人類高能物理發展的最終端就在進行此等未知結果的實驗。由此對我們已知最大尺寸暨最小尺寸存在物之間都有根本性衝突的存在，所以其他尺寸的範疇事物當然也如此。衝突是一種激烈現象的呈現，也是存在的基本現象，那麼，下一個世代建築的生成或許可以朝這個面向的開拓，也就是不要再去掩飾這些衝突的存在，反而甚至要揭露衝突的存在。它也許也是下一個世代建築的面容應該極力去鬥爭的戰場，而並不只是為了奇異而酷炫。

衝突在這個新到來的21世紀將繼續在各面向上不停地上演，或許它根本上就是與宇宙暨其生命形式同生，所以也會與之同存與同滅。因此，只要生命形式仍然存在並興旺，那麼衝突也就如影隨形揮之不去，逃避不掉也消滅不了，就像電影「魔鬼終結者」裡的「液態機器人」那樣緊追不捨般地陰魄不散。從這個面向來看自20世紀後期的20年至21世紀前期20年間的建築生成及其樣態的塑成，似乎大都陷入一種追求表面上相安無事，甚至最好能帶來一點安逸中的狂喜的境況，更多是掉入得過且過、不知道一棟建物應該是什麼的以為就是什麼而沾沾自喜之中。只要真心地想一想，那棟房子要跟你過一輩子，你說我們怎麼能夠對它沒投以深刻的想望？它的一切怎麼可能跟我們無關。如今，在晚期耗散性資本主義的餵食滋養的世界裡，所謂生長出「家」的房子或是所有的建築物都已經變成房地產而已。但是資本主義同時又與現代民主旗幟下的民族國家主義聯手讓標竿性建築投射迷魅性風貌於眾人目光的聚焦之中，以滋生榮耀性幻見，一路從開發中地區，諸如台灣的衛武營藝術中心、台中國家劇院、韓國首爾東大門設計廣場、哈蒂的中國長沙梅溪湖國際文化藝術中心、尚‧努維爾（Jean Nouvel）在阿布達比的羅浮宮、卡達國家博物館等等，都與一個城市，甚至國家的榮耀滋生的虛幻融合一體。那些超生活的建築身軀樣貌確實會讓人躍入一種脫離眼前生活空間場讓我們感到百般無奈又無力為之的境況糾纏，同時以引入一陣短暫的暈眩之中，確實也激生出如火花般耀眼又快速消失的喜悅，依舊被作為一種內在直爽的外在投射的有效形式。當我們要離開這個空間引力場同時卻又要馬上經歷回到日復一日那種眾人無從對它們做什麼的生活場裡，一棟接一棟的房子連串出我們的街區背景，一個街區連著一個街區的建物立面群壓印成我們生活其中的城市面貌，我們是如此的熟悉，但是卻又感到同樣深沉的陌生，這就是現代城市面容帶來真實又虛無的感受。我們之所以接受如此的這等面容，只是因為我們對它們的熟悉感而已。城市街區的面容早已進入一種超穩定的境況，根本已經無法在短時間內有什麼重大的改變，所以每一張新面孔的置入環境中都是至關要緊的肩負著調節的作用，在這已經趨向固結化的每日棲居空間場裡，它們是少數可以寄予希望的實際可能。如今，雖然建築已不再以「偉大」姿態意識型態性地影響眾人，但是我們卻無處可逃地在其中經歷悲歡離合、渡過生老病死……。

Chapter 1
Face／façade
面容／面龐
感知萬物的前沿

面容永遠浮在表象之中，因此而獲得了感知觀看的優先性。因為它必然顯而易見，不需要任何其他的參照才得以顯現，而且直接觸發觀者的意向性，因為它就是乘在表象之上到處浮遊。表象卻似乎沿著一條與無目的享受（審美）的走向相反的方向上才能發現蹤跡，而且把「意向性」的圖示翻印在其上。因為表象在實際的構成中，我們會發現它的成分不是理性而是感性，甚至會不會什麼都不是！

一棟建築物的外顯面容大都是表象地指向著我們暫時稱之為「表象對象」，就伊曼紐爾・列維納斯（Emmanuel Levinas）將它視為雖然有其獨立性但是仍舊在思想的統轄權力之下，而且只能被還原為意向的一些相關項。而我們真正對事物進行理解過程中所析離出可理解的部分，就是那些整個被還原為意向相關項的東西。但是這些意向並非漫無目地的遊蕩，它們必須找到那個進入永恆輪迴的渡航口。這裡所謂的永恆輪迴的，就是不滅的自身。但是所有物質世界的東西都會磨損以至耗盡消失無蹤，這個永恆輪迴的問題解答來自於基督教耶穌復活的嚴肅性之上，也就是被提出的同一性的問題，在復活的人與死者之間的同一性。唯有呈現此同一性才有辦法對信徒保證對現實的救贖，這是由公元3世紀出生於埃及的神學家奧利金（Origène）提出來的解決之道，就是救贖的主題必須與意象的主題相結合，同時也才能縫合永恆輪迴的物質會滅寂的矛盾。換言之，耶穌的復活已經不需，而且必然不需要物質的支撐，所以不是物質性的身體，而是它的「eidos」，也就是他的綜合意象。不論物質如何的變化，這些意象是始終如一的，這導致基督教的救贖問題轉入了意象之道，也就是相關現象的保存，所以基督教必定是要走向反偶像之路。意象的拉丁字imago最早是用來指死者的形象，後來的替代性肖像畫的前身是一些使用蜜蜂臘做成的擬像面具，被羅馬貴族們放置在住所的前廳裡，有點像今日仍在台灣與中國大陸南方以及南洋地區有些華人們的前廳或祠堂放置近代祖先像或牌位那般。換言之，就是把已死去的父母外表，正是他們的形象，那個纏繞心頭揮之不去的一概轉化為祖先。說清楚一點，就是把它們全數轉置成意象，解除掉我們活著的人的世界引起的不安。同時將它們與必須設法度過的每日生活之間形塑出一種切分的界限，而且轉而變成有撫慰的好處，這就是意象可知的由來。

　　時間隨著人類的腳步將圖像滲入我們的世界之中，替換了我們對世間事物的不確定引發的恐懼。但是世間卻又爆裂出無數的無常，圖像在每個個體的大腦中又存在著差異，造成個體之間溝通與交流的歧異頻繁。不安的人類努力想要去除掉他們與世界之間橫隔著的不確定與混亂，於是有些努力開始在圖像中尋找出路，試圖讓這圖像轉生至彼此之間都可以學著畫出它的樣子，並且把這個世界存在著某種事物被封在這可辨識的線圖之中，於是象形文字挾帶著先祖們千百年來努力定下來的圖示關聯。在這些線圖之中安定下來成為一種相對地恆定不變的內容物，從此這些線圖為了尋找更多的目標以讓人與人之間將所見所感與所知都可以聚結為同一，因此而衍生出不同系統的線圖世界，中國的文字由此而誕生，一路繁殖成超過十萬字的大軍。

在中國，象形字的數量終究是有限的，因為字首形的出現雖然劃界的框限力量很大，也就是範圍的縮限以增加確定性。但是與生存相關事物的清晰範疇劃分的東西終究是有限數量的，所以正體中文的部首也才共計約214個而已，因此也必須借助其他的方式擴展以獲取異他性描述能力的字，因而擴展指示性、會意式、形聲擬仿型、轉注以及假借的不同類型發展，才得以確定讓所見、所聞、所感與心中所想的，都能夠錨定其所指在交流的對方心智裡大致上不偏離其範疇暨位置，減低歧義解讀的發生機率。接下來數千年的人類歷史書寫都是借重文字的紀錄暨描繪力量寫下這數千年來的種種恩怨情仇與悲歡離合，無奈其中也同樣有無止息的多重解讀的紛爭不斷。同時人類原來想藉由文字描述力去探究人類埋藏在深處的內心以及精神居所的一切，但是至今仍都是猜測，甚至可以說與技術的進步不存在平行關係，物質技術越往前邁進似乎離人的內心深處愈來愈遠而已。於是不安於現狀的某些人類的心志，一個接一個，一群又一群地投身於圖像回歸的可能，於是從達蓋爾（Louis Jacques M. Daguerre）的第一張穩定成像的巴黎街景到今日的數位圖像存取操作的能力，讓圖像的傳播與製造的能力幾近朝向無疆界發展的開拓。如今，圖像大軍更是如大洋浪潮一波接一波接踵來襲，人人皆面臨圖像大洪水淹沒的時代來臨。

這個世界在紅塵滾滾的千萬年發展中，意象也跟著遷徙形變，於今早已脫離圖像的牽絆，轉身游入更抽象的天空而擴大其疆界。但是它也留下了它的子嗣繼續在那裡開疆擴土壯大其業，不僅保有原始圖像的野性，同時藉由聯姻與這個世界建構起既清晰可感甚至快要到可觸摸的境況。但是有時候卻又是那麼樸朔迷離難以搞清楚它到底在哪裡下了種，之後又與什麼東西混生以致摸不清種系圖譜的脈絡而處在混沌之中。這就是「形象」對我們的生活與存在境況，既非充分也不是必要的存在，但是無處不在地遊蕩在我們的心中。看起來，它們的存在並非不直接關乎我們的利益，但是意識形態卻會與形象聯手玷染我們的意向性，讓它成為一種意向性的偏好，召喚我們心中無出口的一大群無處可歸的游蕩者，共同聚結成熱力學中所謂「熵」的宣洩口，由此而間接地影響著我們對這個世界大多數事物的看法，以致於左右著我們對事務的判斷。這是形象力量的另一個隱晦的側面，只是我們早已忽略掉它所施放力量作用的潛移默化過程而已。

「表現」面龐

地球上所有高等生物的演化都朝向正向性的外顯，也就是生物骨幹的構造有一個主朝向，它也是最有利的防禦方向，同時也是主要攻擊對手與獵物的方向。換言之，生物軀體為了求生存必須調節自身朝向有一個最佳的又最有效的行動方向，而這個方向同時也是被稱之為前方的方向，自然而然就成為生物攻擊及防禦最有效能的位向，與這個生命物種自周圍能獲取最高信息的方位相同，通常我們將它稱之為「正向性」。大多數高等生命形式都呈現出正向性的位階關係，我們將此最高的位向稱之為「正向」。幾乎大多數的高等生物都遵循著正向性發展形塑自己的物質肉身，因此最具備吸引力的面也是我們所謂的「正面」。因此，古典建築也一直遵循著這個面向性，於是產生了所謂的正向性面容的建築，也就是主要立面所在的面向，通常這個位向的立面被稱之為「正立面」。這個字詞被轉用到高等生物身上就被稱之為「臉」，一般的高等生物的這張臉都是與生俱來的固定，只有一些特有的生命物種具有暫時性的「變臉」能力，例如：章魚，而人臉的可變異性在部落文化中處處可見，但是都為暫時性的，事後可清除掉，除少數地方在特殊狀況之下成為永久的圖印。而中國的京劇臉譜可謂這個面向的代表，連人物性格以及社會價值投射出來的忠或奸都能從所選擇的顏色與圖像被清楚界分。到了蜀中的四川更被發展出全球唯一僅有的「變臉」絕技，可謂獨步「武林」令人讚嘆，也投映出人的多重面向與性格的寫照，比佛洛伊德（Sigmund Freud）更早就看出人的內外之間的非一致性現象，只是沒有進一步被發展出一套論述系統。自佛洛伊德揭露「無意識」的存在，加上尼采（Friedrich Wilhelm Nietzsche）質問一切理所當然的教條甚至眾人認為「真理」的東西之後，所有西方關於思想的大論述都不再那麼肯定地指向所謂的「真理」等值物。 自此開始，沒有哪一種思想論述敢斷言它與真理的同在，一切都不再那麼地不動如山。人也如是地再也掩飾不了那張臉所顯露出來所謂的「神情」與內在的根本上的表裡不一致。尤其是當今「戲子」當道的娛樂耗散性資本時代，演的愈動人心弦地逼真，愈揭露出真與假的無法分辨，甚至假的可以亂真而且取代掉真的。這就是今天不停地上演的戲碼，而且還會不斷地持續下去，只要還是人的世界，這似乎是難以改變的，真情與假意都可以由這張所謂的「面容」裡表露出來，它的真真假假從來就已不容易搞清楚，它是來自於複雜中的矛盾的東西，從來沒有人可以保證他或她的完全辨明的能力。

「善良」曾經無數次地從人的這張臉上展露出來；「邪惡」之念也同時在無意間如電光石火般地閃現而逝；歡樂啟動心中意念，燃燒了身體內在生物能量而得以牽引臉部肌肉，都必須同時互相協調，才可以敲板定案地浮露出帶著「笑」的表情。那種眾人都看得出來的面容，是一個複雜的內在操作機制，是人類所獨有的與生俱來的天賦能力，而且幾乎是每個人被生下來一段時間之後的嬰兒時期就能慢慢地開展出它的多重性。而且似乎直至目前為止，人的面龐是地球上所有的生命形式中，最能夠透過這張臉去表露多重複雜的訊息。它不僅是所謂情緒的第一位傳佈者，甚至人的真摯情感也可以託付給它，就連關於愛的某些可被解讀或感受出來的東西也可以藉由它來傳送出來，所以相對於對立的、負面的恨同樣可以經由這張奇妙的構造物裸現出來，而且不需要被教導，在生活的歷練之下就可以獲得調控的適切性表現。或許因為這樣的原故，它是可以被讀得出來辨識無誤地可被定形，所以它也就可以被經由特別的學習而成為無中生有之物，也就是明明就不存在於內心深處，卻可以成為眼前實存的一種實在。因此它就變成了每個人類生來都有的表演工具，而且好像某些人特別的擅長以假替代真，由此而分生出二個類屬的範疇事物。一個是我們稱之為「戲子」的職業，也就是今天的演員；另一個染上負面的種種被稱之為詐騙者的人。所謂最高段數的騙子就屬自古以來就已經存在的所謂「政客」，而且其最高的社會位階可以推到，古代稱之為「君王」，「國王」或「帝王」之類的名稱，現今則是我們稱之為總理或總統、閣揆……等等的稱呼。

　　或許自古就被稱之為「讀心術」的專門能力，在很大一部分就是面容表情的拆解術，其內容是不是可以被清楚地分類？以今日電腦的運算速度與能力來說，應該是可行的。因為人類最複雜的圍棋遊戲已經「人腦敗在電腦之下」的事實，所以相關於人的面容所有可以展露的表情，可能早就被某些國家的特殊研究單位披露無疑，只是沒有公布而已。根據現今認知科學研究的結果告訴我們，一般人在一生的歲月裡可以記住一萬張臉孔，所以在這方面電腦已遠遠把我們拋在後面了。而我們人的面容到底有多少種不同的表情可以被開展開來，倘若經由專有的途徑與方式可以學得更多的類型表現，那麼為什麼不在正常的教育過程裡就教授給大家，至少可以讓每日生活與人相交流的日子裡，可以更豐富人間的情誼，展露人與人之間關係的多向性，以及迷人的層次，好像這方面的表述變成演員們的專屬，而眾人逐漸變成木偶了。

把人類對面容的看待方式轉移到人對生活創造物上最多也最頻繁的事物的對應，建築作為第一個承接者應該當之無愧。但是一棟建築的臉在一般狀況之下也可以稱之為「立面」，這個東西與人的臉畢竟還是存在著細部暨內部構造上所牽動關聯性的不同。但是若略去那些內在上的關係，純粹就表象的可理解性而言，它是歸屬於那種外在性的界域，自身與可理解的所有關聯都被還原為光所映射的東西，它是一種完全的可被呈現，其間沒有什麼秘密可言，也沒有什麼神秘的，它就只是外在的表象而已。我們在它的面前並無法發現任何不在那裡的東西，它是完完全全地純粹當前，不論它多麼的複雜，即使由2、3層甚至更多層的東西構成，在陽光的照耀之下，它根本無從遁逃。但是並不存在什麼規定性要它一定要呈現為什麼樣子，即使知道它的開端是什麼，它也不存在如同人類血緣之間生物學繼承關係的、無法割掉的、總會存在相似的如影隨形。所以它不存在所謂逃避不了的生物學基因式的必然繼承關係，從這個面相而言，它根本就是一個無始無終的東西。無奈的是，只要它要佔據一處現世場，他就必須要穿戴一幅「面容」出世。

　　人的這張臉不就是生來給人看的嗎？從其中當然可以看見某些東西，不用經由什麼添油加醋的附加說明就能看出來的東西，這個人與生俱來的這張臉似乎真的能夠傳遞我們所料想不到的東西。雖然它經由光照而呈現給人看無所遁逃，凡是在眼前呈現為可見的事物都可以被每個人看見，但是每個人都能夠看出名堂嗎？就像馬格列特（Rene Magritte）的畫作讓每個人的解讀各有所不同，這又是為什麼呢？同一張畫作卻會衍生出差異的理解，那麼同一張臉是不是同樣可以被看出不同的訊息呢？雖然這個表象的東西在光的照耀之中，並沒有什麼秘密可言，那麼牽引朝向不同方向理解的誘引力量又是什麼呢？這個面向的問題經由德國哲學家伽達默爾集其大成的《真理與方法》鉅著揭露，以及法國哲學家李克爾（Paul Ricoeur）的《惡的象徵》與《詮釋的衝突》等等思想家編織成的「詮釋學」（Hermeneutics）篩濾的結果告訴我們，所有的理解必然不可能朝向完全同一的吻合。

　　因為人的內在性中存在著「無意識」的寄居，而且不知在哪裡也無從清除，也不知何時會啟動施放它的作用力而浮露出影響。同時它的效應也難以控制，更不用說是可以被預期。因此只要是人，就存在這個迷魅不定的偶然，它是一種無定向的紊亂波動力，而且幾乎是來無影去無蹤。所以即使自佛洛伊德發現它的蹤跡以來，經由雅克·拉康（Jacques Lacan）施以語言構成的照鏡之術，仍然無

法將之一網打盡。20世紀末放射出不同光照的思想家紀澤克雖然千方百計地捕獲了它的蹤跡，但是我們仍舊難以精確地預知它的作息與力道的輕重，而僅僅就這個因素的存在就已經足以讓它與意識形態聯手，在個體的心智與心智之間引起不同程度的偏位。所以在人的世界裡，理解的同一總是在遙遠的那一方低吟呼喚，那也是人類努力的希望之地。只要有人的存在，就永遠不會放棄這理解的同一的希望之境域。因為唯有跨過那裡的邊界，一切的偏位才有可能被導正，真正的衝突才得有可能化解，折衷永遠無法讓問題得到真正的解決。

人的生存演化結果讓我們內在地要去解開未知之謎，更淺顯的就是要明白眼前的狀況，才知道要採取怎樣的對策以保命求生。這或許已經進入DNA的機制之中，因此得以把生理與心理的驅力作用協調一體。而且在生存的境況中，對於訊息的閱讀似乎是所有生命形式的基本機制，但是人類在這個競爭長跑中得利於對工具的創造與應用，積累出來的生存知識具有了「定位」上相對穩定的準確性才得能進入今日之境況。雖然已進入了21世紀，閱讀訊息同時將它拆解重新定位的這種過程機制，已經是生物學式與社會生活化的共構結果，每個人都是在潛移默化之中習得額外的技巧，也會在個體之間產生差異。重要的是在於哪些經由學習而得來的部分，哪些才是我們可以用生命努力而獲得精進的。換言之，即使是觀看一張面容也是可以學習的，因為那樣可以讓我們獲得比較正確的對當前境況的定位，讓猜測誤判的狀況降至最低限度，誤解的情況也可以相對地消除。因為在大多數的狀況下，判斷的正確性是良好關係被建構的第一步。判斷不準的時候必然心生疑慮，只是在多數情況裡都不願理性地去面對，因此也成為人的一種必然，當面對無從進行判斷的狀況，通常只能夠以猜測輔助，否則根本是別無他途，這也就是我們所面臨被稱之為「困境」的時候。就人的一張臉而已，如此簡單的構成物，經由千萬年來的進化，卻仍然讓多數人摸不透它的真正行蹤要往哪兒走？這確實也令人摸不透，為什麼會摸不透？還是因為每個人都內在地害怕被別人摸清楚，所以外在地都會加以掩飾，因此才無法判別面容上那些訊息的究竟？加上臉部表情的可變性，因此更難以讓人捉摸。

一棟建築物的面容雖然不如人的面龐那麼具有可變動性，但是其可以朝向的複雜性也並非一般的列表程序就可以說明一切，因為它就如同1977年范裘利（Robert Venture）在其劃時代著作《複雜與矛盾》（Complexity and Contradictions）書中所揭露那般，建築的構成已經相當的複雜多樣，加上人的

欲望滲入，讓它可以偏離材料自身的物質屬性，甚至反其道而行而只是為了其他因素，或許可以大致歸之於「表現」。有時候為了表現而讓構成關係或是構成的材料單元進入與其自身對立的狀態，因此而產生那種相互背離的關係而朝向表裏的不一致，這就是當今建築的境況。雖然自古這種狀況就已開始，只是當今愈演愈烈而已，各種表現手法千奇百怪不一而足。可以表裏不一致地大肆宣揚；也有輕描淡寫地難以察覺；也有刻意偽裝地讓你信以為真；還有的連自己都以為是真的表裏一致。當代建築的面容是一個從古至今從未有過的喧嘩雜爆的年代，沒有哪一個可以聲稱自己就是主流。換言之，也是一個主流消逝的年代的到來，是好是壞沒人說的準。

　　不論如何，人的這張臉確實能夠傳送出眾多不同的信息，而且可以是完全相對立的類型，它是以所謂的「表情」吐露，表情的展露必然要牽動「五官」的介入，否則必定流於面無表情的呆滯，甚至進入麻木不仁。這所謂的「五官」就是眼、鼻、唇、耳、眉等5個構成單元，至於舌是位於嘴中而歸於附屬，他們都要在人的這張臉型之中定位。而這個臉型也各有微妙的差異，不知何以會如此，也應該是演化上的謎團。在中國漫長的歲月裡或許是某個時代的幾何審美偏好，讓它產生出「臉蛋」這個詞。至於就一棟建築物而言，終究還是有其外顯的投映而可被捕捉，而這個界定邊緣的形狀物之上也同樣有不同的構成單元存在。諸如：窗、門、雨披、遮陽板甚至凸出或外置於面形之外，這些如同五官對人面容的影響，雖然不是一對一的關係，但是至少可以相應地提供參考，或許在某些境況之下甚至可能進行想像性的嫁接而豐富彼此。人的情緒與情感狀態的流露也要借助於五官的參與浮現於外才得以與他人進行溝通，否則他（她）人難以知道你（妳）的心。也就是無論這是有意或無意的，它們都必須浮出於外成為我們稱之為「表象」的東西。倘若我們承認這個現象，那麼它就似乎是以佛洛伊德提出來的意識／無意識這種表象／內裡的構成關係，也可以看成是內部／外部的構成關係。這種構成關係外延出來給我們的認知，是朝向所有在外部的現象關係都是源自於內部作用力的結果。但是事實上，在這個藍色星球上並不存在唯一的作用力場，它是眾多作用力場綜合交纏的境況，隱在與顯著的形式都存在，而且多少都參與了表象的生成。因此讓表象的形塑似乎也並不是如眼前所見的那麼簡單，這讓表象的閱讀並不只是落在單一的範疇與維度，而且是眾多疊合皺褶與交纏的形式關係，甚至在時間軸上也並不是以線型關係的運作。因此縱然我們大多只能獲得由表象所蘊藏的訊息，仍然處處壟罩著陰暗幽深之地，這讓我們的生存之境仍

然危機四伏。生存之境無時無刻不存在著閱讀的過程與判斷的進行，接著就是下決定的定向。絕大多數錯誤的閱讀，都會導致錯誤的判斷，而能夠落入「對」的決定的結果，這只能歸之於「天意」，無人能夠插手天意的偶然光耀。所謂的偶然是無人可以預期它的拜訪，根本無從訴諸於等待，只能求之於自己而已，其實卻是什麼也求不了！

　　既然人的面容蘊藏著無數的信息，為了要知道進而了解與你認為與之相關的事物，那就必定要進行閱讀暨詮釋的過程，這是無從逃避的必然性。而眾所皆知的一個近乎真理的事實，由丹麥思想家克爾凱郭爾（Søren Kierkegaard Skrifter）提出：即使上帝在必然性的面前也同樣無能為力。從這個角度來看，與我們每個個體的生存暨發展直接相關的就是必然性的成就事物。也就是説，只要任何東西進入了必然性的鏈結，就像是眾相關的事物落入了一種類軌道的運行關係。但是這通常都會造成誤解的發生，因為軌道呈現為線型的圖示關係，但是必然性的構成機制與現象的顯現並不一定是線型關係，甚至大多是非線性型的關係結構與現象。這也是為什麼雖然表象必然要裸現於外，而被投向「可見中的可見」範疇，但是在現象界域中也存在著「可見中的不可見」的範疇。至於「不可見中的可見」以及「不可見中的不可見」的存在似乎是深藏在不可捉摸的界域。這些東西的存在讓表象好像成為只是冰山上的浮露部分，事實上的構成關係是不是如此不得而知。但是至少這也是其中一種描述模型，而所謂的模型就必然可以進入被差異切分，同時以相似關係聚結成類型，但是總是存在不可被切分的部分，這是分類必然會遭遇的事實。不存在唯一的分類法則讓每個範疇的事物都可以找到它適切的歸屬，但是總有無家可歸的遊蕩者，所以也相應地會建構一些臨時的暫居所，這是通常的權宜之計，並不會因為這些事實的存在而動搖眾多事物長久穩固的根基，這也是分類的價值所在。因為眾多事物在很多面向上都呈現相對的穩定性，因此而可以被預期，但不保證它的恆久不變。而差異的發生也吐露出原有諸事物之間裂隙的生成，這也可能是新的事物生成的騷動所引發的波動，同時也是改變的契機與徵兆，因為至今所謂的穩定的根基似乎都已開始動搖了。

　　所謂一棟建築物的立面雖然與人的面容之間不存在堅實的同一性，但是都存在著相對的易於被理解的可引用關係。畢竟立面與面容的關係總是比立面與腳的關係更緊密，同樣也比與人身體其他部分的關係都更加地可以相互地對應。你要了解一個人在最低限度上也必須接近以觀看，對一棟建築物來説不也是如此？就

以不造假的狀況之下，一個人的臨現不就在其面容之中，它提供為部分的內在可以向外浮露的場所，但是面容並沒有因此而與內在性同一。面容與它的話語總是維持著一種關係，但是也並沒有因此而成為同一，面容在這些關係之中仍然保有它自身的絕對，它對人而言，依舊存在著自身的異他性。因此面容拒絕被其他諸物佔有，任何對它劃出的界線都會被它在無意中穿過，雖然在面容上確實存在有形的輪廓邊界。但是其眼神中閃現而過的光芒與其投射出來的形象，總是無法被這有限的形廓所把握束縛，因為眼睛可以連通那遙遠無限的一絲星光，而人卻永遠無法到達那裡。而眼神究竟可以穿透多麼深？無人可以確定，可以確定的是每個人各不相同。目光的凝視是一種越界的第一層暴力，因為它施展了越過中性邊界的能力，同時可以為慾望鋪設一條捷徑。建築物的開窗口同樣可以提供為目光掠過的通口，同時可以把對象框限在這有限的邊廓之中，對於不動的東西更加顯得動彈不得，有時候好像被囚禁似的任雙目在其上遊蕩，被注視的東西彷彿頓時失去了自由。這種眼睛越界的能力必然牽引出道德觀的問題；同樣的，一棟建物的開窗也衍生出相對應的問題，立面上的開窗必然對它相應方向的對象施以框限的必然作用，根本無從迴避，只能設置附加的設施進行調解。這也讓建築立面的構成走向更加繁多的路子，也就是朝向眾多龐雜的異質性開展，符合了人面容的另一個專名即「臉龐」的涵意，也就是一棟建築物由內而外的通口已經不必要一定經由開窗口的提供。自從建築史上第一棟在德國的玩具工廠被披上所謂「複皮層」的外掛透明暨透光層的構造物之後，加上1926年可布西耶提出的「自由立面」新建築語言之後的21世紀裡，建築複皮層藉由對「透明性」的多重操控將會讓建築的面容進入一個新戰國時代的開啟。

人的面容根本就是一處眾多作用力交纏的競技場自身並且無法逃脫這些作用力的糾結，即使是一連串的影像也無法窮盡它那些越出我們對它固有認識的異他性而加以確定地描繪。換言之，想以形象將它擄獲卻總是讓它給逃逸，只留下它曾經在那的痕跡，它總能保有它的自由之身，它對自己的表述無須參照任何其它的存在，甚至可以進入所謂「裸裎」的狀態。對於每一張面容而言，不存在人們所說的最美的樣子，或是最動人的時刻，因為它並不是由一堆可描述的特徵串結出來的影像合成，它也無從被一時的清晰給固著。對它而言，或許我們只能從模糊與曖昧的境況中才能描繪出它的意義。每一次笑容的開展都溢出它給予我們的固有形象；每次深深鎖住的容顏，都讓我們摸不透，彷彿掉入一種深淵之中；每一次的皺眉都不知道在想什麼，讓人無從猜測；每一次的理解都無從被挪用到這

一次的狀況，由此也道出它的複雜多樣與難以捕捉。因為它每一次都在以無限小的差異中位移，就這個面向的相對平行關係呈現，以建物的立面而言，只能以聚結成譜系的不同類族來加以捕捉。這個不得不的方法起因於每座建築物的完成都朝向立面的必然固結，這與人的面容所擁有的無限變化力無法相比，因此只能暫時性地由聚結成的譜系群形成相對應的類比關係，就像對一個類型立面的了解無法只從單一的一棟建物的立面去理解；同樣的，一張笑臉的影像，無從輸出我們對那個人笑容的印象。所以對於建物立面的理解只能從每一個類族譜系成員之間差異的比較，才有可能掌握它們真正的特性，並不存在單獨的一個立面就可以道盡這個類族特徵的例子。就像即便是一個人的臉部特寫照，並不能仔細描繪出這個人某一方面的特質全部，其間的相對應關係是同一的。人的面容總是拒絕被簡單幾何化以及色彩明暗化，這個事實在當前3D擬像的電影呈現揭露出，或許有一天3D擬仿的能力可以完全舒展人千變萬化的容顏，但是那個代價一定很高。或許那個時刻的到臨，也是人做為明星偶像終結的時候。同樣的，要讓一座建築物的立面可以一直不斷地改變似乎是一種幻想，姑且不論及有沒有這個實際上的必要性，果真有一天能夠被建造出這樣的立面，那麼會不會是建築立面終結差異的來臨，還是將真正進入一個狂暴變臉的時代？而當今的人類不是也已經接受並走進「變臉」之中。

　　人面容的千變萬化能否被當今的電腦圖像能力涵攝呢？這似乎在未來會成真。不論如何，臉龐與語言的具象化之間存在著抹除不了的斷隙，這似乎不僅僅只是源自於圖像與語言的差異而已。果真是如此，那麼這個異他者到底是什麼，若不存在這個異他者，結果就是面龐完全可以由圖像取代。但是我們似乎承認人的面容在某些無可預期的境況之中竟然能夠轉生出我們所謂的「神韻」，同時卻又在瞬間沒入幽黑之間。若果真有神韻的存在，那麼它就能夠被當代攝影技術定格成為照片，就像今日經由超高速攝影而取得對「閃電」的理解。所謂的神韻是寄居在單一的如電光石火之際，還是由一連串的無限小的差異變化組成，這似乎仍舊身處黑深之中，需要光芒的照射才能明白。當今的照片傳述能力似乎讓某些東西變得「真實」或「更真實」。人的面龐在無時無刻間都可以被照片攝取，通過攝影影像的輸出，現代世界提供了無數瞬間，讓人的某些稍縱即逝的剎那閃現可以被定格印下來，甚至讓人自身都錯愕不已地陌生於自己臉龐的表露潛能，因為它似乎並不是完全受控於自主意識。另外存在的非自主性無意識，似乎同樣有它可以通達臉龐的管道，只是我們的自主意識在此境況下是完全無能為力地任它閃現而已。

圖像經由每一個構成部分單元的邊形輪廓、彼此之間的距離、配置所依循的規範法則或引導規線，以及在必然的有限範圍裡，隱在地整合差異的圖樣式等等的綜合，而轉印出所謂的圖像性吸附。這不是單純的幾何學工具就能描繪出它的存在，因為它遠遠超出幾何學的範疇。因此之故，這讓建築設計過程裡關於建物面容的適切顯現，成為一個相當複雜的過程，也讓當今建築物最終最佳面容的定型是一件複雜又困難的挑戰。建築面容的理想性完全只是來自於機能的使用而已，雖然它無可逃避地應該也必須承接眾多作用力的施放，但是它仍然擁有對自己最高的自主權，而且具有強大的執行能耐。對於一位設計者而言，最困難的是在於如何才得以聆聽到它所發出的「內在聲音」，要怎樣才能嵌入自身的安適。建築立面經由圖像性的嵌合朝向那種「有話可說」的表情湧現，這讓立面不甘心只是立面而已，這讓建築擁有的面龐是可以表達出什麼東西的一張臉。

　　那種能力它能誘引出我們遠遠想不到的其他力量的閃現，它的形而上的功能使它反倒擁有了實用性以及可操作性，這與奢華品正好相反。例如在巴塞隆納市的巴特婁之家（Casa Batlló），由高第在1904-1906年間將一間1877年完成的既有公寓改建而成。在這裡，你一定會感受到由圖像釋放出來的強勁力量，你也會發現它並不是人類發明出來的語言那樣，是由一堆符號來組成的。但是這裡的建築物的面容似乎是以其他的方式來促動我們的思想。這裡不僅有幾何學的身影，也有明顯的物質材料暨顏色的露現，而且還有其他讓我們的感覺很難找到對等的語詞與之相應。難怪普魯斯特（Marcel Proust）曾經地說過，我們在一個世界直面地感受，卻又在另一個世界裡找語詞命名，試圖讓可見的在可讀之中完美地實現。

　　準確地說，我們可以把圖像看做另一種特質的符號體系，而卻有如下的特徵：它可以被進行解釋，但是它的訊息卻是同時在一個有限的尺寸之中同時出現，不像文字那樣成線型鏈的先後連結型式關係，所以它並不是以看書的方式進行閱讀。圖像就是一個實在的裸裎於面前，我們當然可以從不同的面向談談它，但是它自身卻不是以人的話語傳送出任何訊息，關於它當下的所有可見訊息都橫陳在面前。從另一個角度看來，它雖然是現實裡的靜默，卻是精通腹語的高手，不斷地傳送出無聲的詞語。一句話與一段文字可以引入弦外之音，同樣的，一幅圖像也不總會是它在我們面前的那樣，就只是那些線條、顏色暨黑白灰階所映樣的事物而已，它同時也有可能像會施放魔法那般召引出如同象徵那般的魔幻力量。

圖像的能耐之一就是能夠催生出象徵的甦醒，象徵作用的施行自有其邏輯機制，但是並非精準完備的形式。而其運行機制的過程中應該有難以捉摸的隱身者（因為每次可能都不盡相同）的協力，才能組合那些看似無關聯的東西，或是將原有的東西進行重組而成為異己者的現身。總而言之，好的圖像並不是只在展露它的相似物的投映，而是有航行能力將我們帶到遙遠的地方。

　　象徵嫁接空間轉映的速度有如電光石火之快，在所有感官之中只有眼睛可以跟隨。促動象徵的圖像遠遠較文字易於理解、更容易記住、更快速與更具煽動力，因為它們與人類大腦的圖示辨識既思維形式相近。因此它的限制遠遠較文字語言少，同時它的可被選擇性千百倍多於文字，而且組合的方法與法則更加多元，於是更容易誘生想像力的參與，由此而產生影響。也就是這前後之間對事物的看法有了變化，亦或是前後相比較之後的行動行為有了不同的型式或方向的移位，於我們大腦的進化，在很大一部分就是在接收外在可視物的同時也在進行一種將物理光轉映成光學圖像的生產。在此同時，圖像讓我們朝記憶之門開啟過去的時光，都在進行一種回溯，也就是經由時間的跳躍而得加速實質空間場間距離的跨越。而且圖像的根底大都是來自於共同的源頭，來自於世界與人的集體性，因此比較容易跨越因為族群不同而築起的障礙，以及慣例暨習俗上的偏好，所以比較容易獲得共鳴的效果。圖像並不偏屬於個人，它永遠是在眾人腳下的大地之中長成，它們是人在世界之中的共同體，同時也存在於記憶之前的記憶之中。人類最初是以圖像刻下眼睛所見，同時也畫下心中部份的感受，此形象化的力量似乎是人之初始，當他對世界有所感悟，又找到適切的工具材料之時，圖像也就跟著誕生。圖像在此裸露出它出生的第一目的：拉近人和世界之間的距離。圖像必須要經過眼睛的觀看動作，通過觀看讓我們通達事物的客觀面。想看就是想知道，由此吐露出渴望，同時讓我們越過經驗的圍籬，激生出我們想要與世界接觸以及對收割真實的體驗的想望。但是當圖像蒸餾出象徵性的時刻，也是一種內在距離被析離出來的時刻，而且是可以讓人共享的東西。但是圖像的能量所在並不是讓人看見它的存在，而是在於它自身的呈現。建築物的立面既然獲得了表現的自由，從此可以不要也不必約制於室內的一切，因此可以朝向與圖像性更緊密結合的可能路徑，由此而面臨另一個不得不面對的問題：要去哪裡？

建築的面龐（Face）

　　今後建築物的立面在複皮層的推波助瀾之下已經幾乎如圖畫家的畫布那般，除了還是需要使用物質材料構成它之外，已幾乎快要沒有任何限制存在了（只要業者同意），似乎快要接近班雅明所預測的──建築將獲得更具震撼性的表現。說得明白一點，今後建築物的面容可與建築物維持最低限的關係即可，也就是大部分的功能需要只需由內皮層完成即可，外皮層就是所謂的外層立面可以盡所能地開發它的表象可能邊界。關於表象與物自體之間的關係，尼采在1888年的論述片段中也說明了表象多多少少都是虛假迷惑人的濃霧，當陽光照射得夠久，將迷霧中的水氣驅散了，卻還是景物所是的那個樣子，絲毫沒變。那麼我們到底製造出這些表象就是為了──或是只能──迷惑自己與他人之外還能做什麼呢？就列維納斯眼中面龐的表象就是無特徵，也不可能真正地建構出什麼關係，也無從解釋，不需解釋，因為對它而言，任何解釋都是多餘的，它無法作為一個對象而被掌握，它無法超越於這個世界而存在，也不內在於這個世界，也始終不是能夠為了表達這個世界之後的什麼而存在，它就只是以它全部地那樣赤裸裸地在那裡而存在，即使濃妝豔抹還是那一張臉，動了手術之後只是換成另一張臉，同樣只能裸裎地在那裡，無處可躲。人如何一直使用「假」套在自己的這張臉上過一輩子？我們會說：那個演員的那張臉上的表情演的好真，讓觀眾看得痛哭流涕。請問這讓人感動是在於故事情節的鋪陳，還是只因為這逼真的臉上的表情？讓我們避開情節回到單純的臉龐問題，若存在逼真的表情，那是否存在不逼真的表情、不怎麼像的表情，甚至假的表情。至於不適當的表情，就是不對題的狀況也就與我們要談的無關了。所謂假的表情也就是冒牌貨，那麼前提是必須要知道什麼樣是真的才能夠想辦法暫時頂替，所以臉上的表情是可以做假的。無論如何，這些各式各樣的表情都是在這張臉的範圍內上演，不論是真是假，都只能在這張臉上，所有的手勢與肢體動作都是輔助性的，為了效果的強度即感染性而施行，但是一切就都只是在這張臉上，而這張臉並沒有指涉任何在這世界之後的東西，就只是如它是一張臉那樣赤裸裸地貼在頭的前面。所謂的一張假的臉是指額外穿戴在臉上的另一層存在物，如面具之類的，或是在未來或許可能發生像電影「黑深之人」（Dark Man）內容所呈現的那樣穿戴上一幅可維持一段時間的「生化臉」。無論如何，一張臉就只是它自己，換言之，與它的內在性完全無關聯，這才是人類面龐最深黑而不可見的斑汙，我們對此完全無能為力，這也是為什麼面相學得以寄居於這個對人類而言仍舊是一片荒蕪的大地。

　　形象的初始萃取部分來自於圖像的力量，而不論何種圖像都逃不開要假借幾何學裡的線、平面與體描繪事物形廓與細節的能力，足以框定辨識。也因為這個優點讓一般的圖像都朝向固結化而難以鬆動再轉向其他以繁衍出多重性，這也是

現代主義時代的繪畫會爆生出抽象這種難以定形的重大因素。形象的生產因為知道圖像的限制，所以雖然仍舊有部分的根系繼續從圖像吸取養分，但是早已將它自身生長與製造的過程機制轉生至其他的事物之上。

　　形象化的力量展現的追尋對建築設計而言，並不是唯一的一種途徑可以逼近它的初次顯影，這當然是極其困難的事情。例如彼得・祖托（Peter Zumthor）在進行瓦爾斯澡堂（Vals Thermal Bath）室內泡澡空間構成的初期，那些邊界模糊的暗黑塊組成是所謂如假包換的真正「概念圖」，不僅讓空間構成的形式關係得以隱在黑暗裡，因為圖樣組構而激生出來的光讓它初露依稀可見的身形，而且因為身軀的模糊身影而同時回映出粗略的樣貌，有如英國畫家培根（Francis Bacon）反清晰化的人像臉部畫作那般對應出很多的「好像」的可能，這就是祖托那張概念圖形象化鏈結的關聯力量十足呈現；另一個相似的例子就是史蒂芬・霍爾（Steven Holl）在西雅圖大學的教堂（Chapel of St. Ignatius），他的構思初期出現的那張七重光的聚合概念圖，也同樣展露出如同祖托的概念圖相同的鏈結關聯力量呈現。在這裡，不同的7種色光在不同的高度暨不同的幾何面形牆板與開口位置差異的方式並置一體。

　　當然還有其他不同的方式去試圖擴獲形象的初露，例如此生沒有完成一棟真實作品的道格拉斯・達頓（Douglas Darden），他尋找建築圖像化初次顯影的方法，是藉由拼貼圖的比例暨位置控制與並置暨重疊的方式，裸現出他的建築物構成的初始胎卵。而且他選擇的單元出處，全數都是相關於存在事物的描繪圖像，而他的絕妙黑盒子所在是在於如何達成這種選擇。更困難的下一步是如何確保彼此的比例暨位置關係如此確定，而令人困惑的每張圖像選取的相對位置才是關鍵性地控制著全局的影響因子。最後他完成的作品卻又神奇地、實實在在地印染著那些拼貼圖可辨別的依稀身形，同時又投射出某種由拼貼圖繁殖出來的奇異形象，這是達頓的建築異於其他當代建築的特質之一。

　　形象力量的釋放當然是為了達成預期的表現，否則對一棟建築而言，並不需要如此大費周章地耗盡心思去面對這些額外的困難。到底這樣的表現又是為了什麼，說到底無非就是為了創造那種在滿足建築上的功能性消耗之後，無用之用的餘留，也就是鬥爭以獲得真正歸屬於建築之後的迴轉性剩餘。只有能夠生產出這種餘留之地，建築才能獲得真正表現上的自由。換言之，這個時候它的面龐才真正展露出如同人類面容的表情，而不僅僅是一具僵直功能容積體面具而已。這也是為什麼對建築而言，超越圖像所封存的面龐絕對是一種挑戰，而且是邁向表

現自由的鬥爭之路，在這時並無關乎什麼其他的東西，就是為了讓自由降臨到建築之身，如此而已。圖像在大多數的狀況之下都會進入一對一的指涉關係，如同文字裡的專名那般地把東西牢牢地錨定下來，唯有特別的圖像才能施展出好像是A又是B的能耐。像著名的具有雙重透視的平面幾何線圖，是發現者用自己的名字稱呼它的，也就是「奈克爾立方體」。即使用人眼抓住了立體圖的雙重性，它在我們生物學式的眼睛看見之後的大腦映樣的結果卻是不停地在兩種位置上交替，這是完全受限於所謂的「意識的時間限度」的結果。

單張圖像很難表達出事物的多重性，這也是為什麼立體派的畢卡索那一系列關於女性面龐特寫畫作的驚世駭俗之處。因為一般的寫實圖像針對對象的存在狀態只能呈現其單一時間顯現的現象呈現，它無法在同一個眾所熟悉的圖像裡顯露出它在2個或更多的不同時間或狀態下的表情；同時又在弗洛依德（Simund Freud）揭露出來的無意識躲藏在每個人的內裡，又不知何時會浮露出無自主性的鼓動，也只有朝形變一途才有可能讓多種甚至對立的表情同時在一幅面龐畫裡浮露出來，由此開創出一種全新的表現方式，因為它完全超越人的現下性實在的所能，露出可見中的不可見的真實。畢卡索的這個獨特的圖像形式因為神奇地誘引出某些相關於每個個體的側身形象而得以跨越時代的框限，因為它投映出所有人的自身，它就是我們的側影。就人的這張臉而言，我們對於無意識的升揚機制完全不知道是什麼，雖然拉康（Jacques Lacan）耗盡了一生的努力，試圖透過語言這把手術刀解剖人類精神病症以期透析無意識的軀體，但是似乎仍然存處於黑的深空腔，在未明之中。

所謂建築的面龐並不僅僅只是指一棟建築物的單一位向的立面，也不單指主入口所在的立面。通常被稱為正立面，而是指一棟建築物外露皮層的綜合呈現。既然是綜合，其意思就並不單單指在一個瞬間如同攝影圖像那樣的東西而已，就像人的面容那樣，它在不同的狀況之下有不同的表情呈現，而且還有所謂超越一般狀態的表情之後「隱表情」的閃現，何況還有那個無意識的不知何時的干預，這些才集結出我們所知道的一張所謂人的面龐。因此要真正了解一棟建築物相應於人的表情現象而言，就必須經過不同季節的滲浸。不僅如此，還要了解周鄰既有的毗鄰建物的機能特性、在城市中的區位、這個地方的歷史突出性、周鄰地理學的質性、季節天候的特質、經費條件、地塊周緣的實質狀況（例如鄰房高度對街房高與開窗數量及大小形式、可提供視覺拓延的位置、街道的寬度與位階、鄰房的容積體……）、設計者的期望值投射、以及業主與設計者的意志力、甚至來自於政治的干預等等。

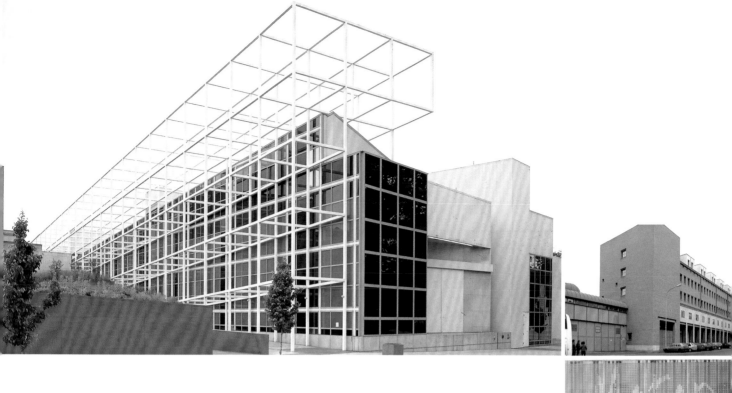

Chapter 2
Column Beam Frame
柱樑列框
解放立面型式的開端

承重牆結構系統的構成屬性會因為高度的增加而隨之增加牆厚，為了降低載重同時又要提升高度，就只有讓牆的斷面構成朝向上窄下寬的梯形組成。當它達到一個高度之後，上方較薄的部分因無力抗拒外部作用力牽動的側向位移量而易於崩塌，所以在哥德教堂的時代才不得不，而且也只能以飛扶壁型式輔助次結構件的發明來調解這無得解決的難題，因為倘若不用此方式加強抗側向力的能耐，那麼將以損失很多內部空間平面可利用的面積為代價。另一個實際上的困難是連續漸變或分段改變斷面厚度的牆體是一件不容易的事，即使能夠被建造，也是所費不貲。

（由左到右，由上到下）美國俄亥俄州哥倫布衛克斯那藝術中心、德國柏林住宅更新案、美國紐約設計中心、瑞士巴塞爾大學生物中心、美國波士頓世貿中心、西班牙巴塞隆納綜合樓、荷蘭馬斯垂克藝術學院、美國亞特蘭大當代美術館、中國北京當代連混住宅樓、德國柏林瑞士大使館、日本福岡市旅店、美國哈特福國際大學宗教和平中心、西班牙塔拉戈那大學、西班牙莫夕亞公立圖書館、美國新格蘭州私立學院學生宿舍、美國賓夕法尼亞大學理查醫學中心、荷蘭阿姆斯特丹Claus/ Kaan設計的大學學生宿舍。

這個型式的構成空間卻正好符合了防禦性城堡的想望，拜此厚實聚積體抗拒物理天候的侵蝕力天性，讓一些城牆或古代城堡可以度過千年的歲月，直至今日仍能挺立在時間之流裡。另一種有效爭取使用地坪面積，同時又可以抗拒側向力作用的砌體構成型式，就是聚結成大斷面的柱子，如此就可以降低介於柱子之間的牆厚，同時將開窗口配置在柱子之間的牆面之上，不只取得了需要的樓高，也獲得了較多的樓板面積與適足的開窗口。這種建築型式及其面容呈現出清楚的構成關係，至今仍屹立在羅馬城內的競技場（Colosseo）就是最佳的代表。這個自古就構思出來的解決方案，至今仍舊有效又便捷地在全球各地被使用，只是大都替換以R.C.柱樑或鋼架為主的結構件而已，至於立面所呈現的構成關係並沒有太大的改變。

　　R.C.或鋼架柱樑框格結構系統，不論框格的間距是否相等，或是有序與無序的差異配比，都逃不開框格幾何先天的超穩定形貌，同時其衍生的形象也是具備同樣的傾向，因為它們提供了足夠量連續無間斷的垂直披覆面從屋頂一路直通地面，十足地強化了這種立面形的堅實直立性。此直立的圖像與人的穩定直立以及樹木堅固直立的圖示關係同一，甚至可以相連串至懸崖斷壁與孤峰的穩固屬性，所以更加深化其不動如山的穩固形象感染力。另外是列格的水平向連結各個垂直件，使得垂直件僅存的側向搖擺位移的可能性，以及那種內在傾勢的可能性全數被斷絕，由此而朝向超穩定屬性的深化而完全與自由的形象無緣。若要掙脫這種禁錮，唯有改變列格的型式關係，也就是破壞列格的等間分佈關係。接著就是在局部截斷柱的垂直連續，或是中斷部分橫向列格，也就是樑的連續延伸。另外也可以引入斜向柱以及斜向樑加以破壞列格原有框架正交的連續性。這個結果是從原有的正交框格圖像系統增生出平移的副系統，或是切分出分量而產生出斜交系統的並置，讓原有的格列圖示關係併置了其他的圖樣式關係，而朝向複多的可能性呈現。例如邁入中年期就已展現驚人熟成力的艾森門與邁爾，雖然都已經耗盡心力在格列框結構系統裡尋找變化的可能性，仍舊陷入與格列超穩定的形象糾纏之中，至於其他相繼的設計者也都在試圖突破重圍……。

　　正交列格系統的立面，通常是相隨於其平面的正交格列定柱位的區劃，而同時用於回應在立面上的結果。正交幾何學的出現是最容易被圖示化，而且操作容易，可以直接用於量測地塊大小的工具化手段，也由此促成了幾何學的發展，它似乎是人類心智第一個發展出來將抽象的東西朝向實際化的成果。藉此，人類得

以建造更精準而牢固的住屋，之後又藉助於工具的發明與技術的進步，得以建構更高大堅實的城牆而聚結出城市的穩定居所，於是才有可能萌生出更大的願望與夢想。正交列格系統的工具性成為人類量度萬物的依據，是一個發展必然的結果。即使到了今日，人類的大部分工具母機還是以製造直線型或平面板型的直角基本材為大宗。至於曲線、曲面或曲體的東西大多需要再次的加工，或是經由製程更複雜化的調整才得能生產。因此二維正交型的基本工業化材料是最經濟實惠的東西，由它們加工製造出來的產品充斥在生活中的每一個角落，在建築方面更是如此。不只如此，它還延伸到我們的娛樂生活中，諸如：圍棋、象棋、西洋棋、跳棋、大富翁……等等數不清的項次。列格圖像的建築立面也相應地成為當今全球量數最多的生產品，充斥在全球城市鄉鎮裡的各個角落，讓人想逃也逃不離從那些方格開窗口回看我們的影響力，這就是當代生活場空間建築面向的境況。格列複窗的面龐無時無刻、大街小巷、異國他鄉而且是鋪天蓋地的以其超龐大的規模數量觀看著我們的一舉一動。從這個面向看來，它們似乎已經成為這顆藍色星球上最龐大的優勢類種，而且還在不停地被大量產製，不只是在被開發中的國家是如此，連已開發的國家也是如此。更可怕的是連地球上偏遠的地方也是如此不停地複製生產，這就是列格框結構暨立面的輝煌成果，沒有任何一個其它種系的建築可以與之相對抗。它們已經成為人類世界製造出來最龐大的棲身居所怪獸群，根本已經是進入放眼無其他對手能與之相對抗的大局已定。而這就是所謂當今盛世的建築情況，是一個無從逃避的建築實況，是好還是不好？

在有實跡的公元前35,000年，莫斯特（Mousterian）時期末，人類先祖留下了狩獵痕跡，刻劃在岩壁上的線條，並沒有任何描述性的關聯，那是人類首次使用工具嘗試某種感受的痕跡。不知過了多久，兩條線相交再經過複製就出現了可量度一切的有效工具。這是開端，沒有所謂好壞對錯，就這樣澀呀澀地與我們形影不離地到了今天，只是下一步怎麼走將會更好？可以確定的是，若不改變是沒有更好的可能。倘若我們能從這個角度重新省視建築物的立面形貌，它將變成一個更複雜的問題，就好像我們如何讓同樣生活在地球的人們能克服赤貧的狀況一樣的困難暨複雜，那是有感於此的建築設計團隊以及業主們可以用心用力的問題與挑戰。這真的如同利伯烏斯・伍茨（Lebbeus Wood）所說過的那樣：建築是一場戰爭。不只是拿多少錢做多少事，也不是服務業主滿足他的需要如此簡單的問題而已，它似乎在某個面向而言是種大家的共業。

自從特拉尼（Giuseppe Terragni）的法西斯之家（Casa del Fascio）揭露了列格立面多元的可能性之後，沒有任何一座列格立面超越它的多元及帶給人的美感，這真可謂奇怪的現象。接續而下的是紐約五人組的彼得・艾森門（Peter Eisenman）經過專門研究法西斯樓之後，發展出他自身推演出來極具邏輯構成，而且可以被理性學習暨運用的一系列列格系統建構出來的類原型建築物，立面當然也是其表露的特點之一。他從正交列格系統開始發展，一路發展到平移併合以致斜交，也就是旋轉的併合共構。從他在紐約完成第一棟公共建築物的消防隊、衛克司那藝術中心（Wexner Center for the Arts）、東京私人公司布谷樓（原為設計公司現變更為活動中心），一直到規模最大案子的加利西亞文化中心（City of Culture of Galicia），一路始終如一。其他還有依舊持續在這個列格語系家族發展的建築師包括紐約五組的理查・邁爾（Richard Meier）、克里斯蒂安・德・波宗巴克（Christian de Portzamparc）、亨利・希瑞阿尼（Henri Ciriani）、亨利・高汀（Henri Gaudin），邁可・卡根（Michael Kagan），以及日本建築師藤井博己（Fujii Hiromi）和山本理顯（Yamamoto Riken）、葉祥榮（Yoh Shoei），甚至安藤忠雄（Ando Tado）也無法逃避列格結構骨架系統易操作又便捷的特點。正交列格的結構系統以及其可輕易定位暨施行劃分立面的能耐當然會繼續發展下去，它依舊仍然會被大量的運用。想要突破其框限同時挖掘新開展的可能性當然是困難重重，但是所有的創新都是在面對實存的困境中找到新的突破口，才得以獲得新生之地，有些是可以預期的，有些則完全不知道會是什麼模樣。

柱樑框格結構若包括各種不同大小暨形狀的單向與雙向樑架都涵蓋在內，這將是今日家族數量最龐大、分佈最廣、完成的實際建築物也應該是全球數量最多的一個脈系，因為它經濟又易完成，而且速度快不需要什麼特別的高階技術的支撐，在很多不同情況之下可以經由放大結構件的安全係數，來彌補由於工人技術的低落以及材料品質的不佳帶來的弱化結構承載力作用的結果。也因此這類建築的空間骨架構成為大家最該熟悉的，但是就是因為可布西耶揭露的自由立面語彙多元開發與運用的結果，讓我們根本很難辨識出這些建築物真正的結構骨架的類型。因為現今大多數有表現力的建物都讓結構支撐柱列與立面盡可能分隔彼此，或是藉由開口位置混淆實際上結構柱的真正位置，由此呈現出在立面後方各個不同室內部分的差異。既然當今已進入立面表現的戰國時代，不論是什麼樣的結構骨架樣貌，立面可以全數鋪設在它們的外部，朝向與結構骨架之間最低限關係的顯現，也就是可以與結構骨架的位置無關，就像吉貢／蓋耶（Gigon/Guyer）在

達佛斯（Davos）的當代美術館（Kirchner Museum Davos），外皮層的很多透光玻璃根本不是為了讓陽光進入室內，只是需要它的表面質性，外部立面已被拋向一個與內部可以完全無關的情況。但是只要立面牆還是與結構柱列同處一個連續面之上，其開窗的位置就受限於柱列框的位置，所以自由度當然大打折扣。話雖如此，但是當今的柱列模矩是可以變動位置的，這在可布西耶的薩伏耶別墅的不同樓層平面上早已呈現。因此支撐立面的柱列位置與彼此間距也是可以依需要而改變，這要感謝當今結構元件調解能力的進步與超高速電腦程式運算，預先顯現其結構支撐安全範圍的確認。為了表現與其他綜合問題的解決，某些與立面同體的柱與樑都可以移動位置，相對地開口的大小暨位置也因此又可以獲得因受限制而失掉的自由度，甚至隱在地讓柱樑格列的圖示弱化消隱掉，這也是設計細節的精妙之處。所以柱樑列格結構系統支撐的立面仍然充滿著表現的可能性。另外在特殊狀況之下，與室外交界的柱樑列框也可以因為需要而變形，轉移向二維或三維曲面、錯位或裂解的不同型態的塑形，所以它的表現能力根本幾近於無限制，端視期望的投射是朝向哪個落點。

這個家族脈系的建築在未來同樣會與人類繼續共在地繁衍下去，因為它的眾多優點根本是其他複雜系統難以比擬。而這種關係與電腦軟體的新舊種屬的關係結構全然不同，所以無法被新的系統全然替換掉。另一個重要原因是人類身軀的演化至今，生活裡的大多數行為行動只需要高度適中的平直空間就足以滿足，至於若要形貌上的改變，柱樑列格系統只要依需要狀況來調節改變，同樣可以滿足多數的差異化期望。

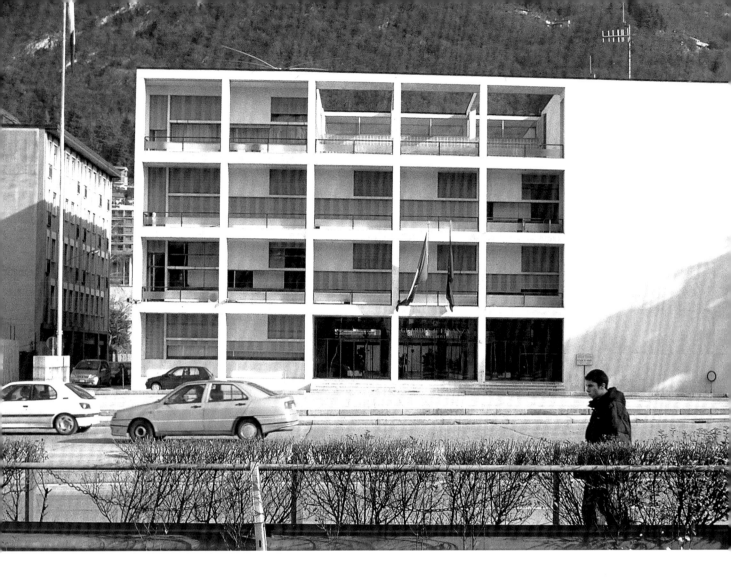

柱樑列框

法西斯之家（Casa del Fascio/Plalazzo Terragni）

※現改為警察局

柱樑列框類族建築的原型

DATA

科莫（Como），義大利 | 1932-1936 | 朱塞普·特拉尼（Giuseppe Terragni）

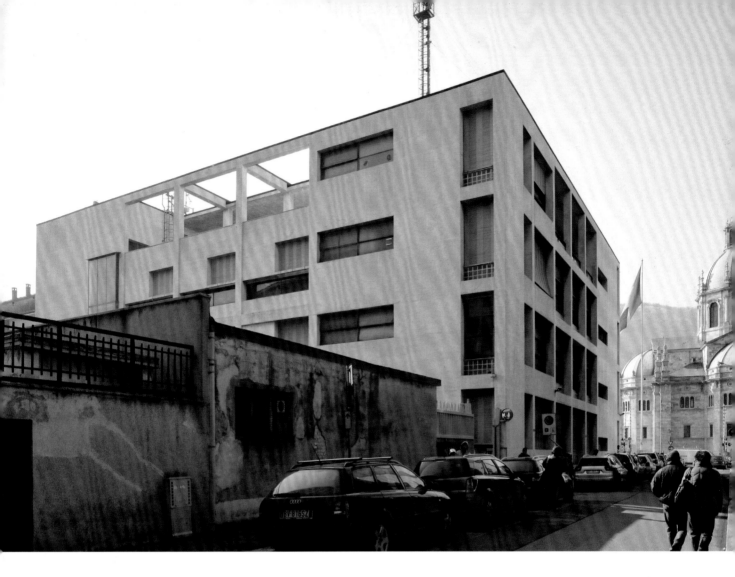

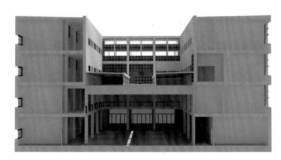
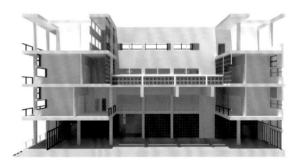

　　面向大街的正向立面第一次在建築史上展露出柱樑列框無比純靜的力道，精妙之處在於樑的深度與跨距之間的尺寸關係已經到達結構支撐的臨界。同時又對應以不同面寬的柱子與樑的實質結構需求，也就是樑深稍大於柱寬，於是才得以對應出人們心智中對框架結構系統之理解的概念圖示關係，投射之後對應物的如實呈現。換言之，它已經達成了這個類型建築的「原型」，也成為這個建築家族的始祖。更難能可貴之處，在於以一個框架單元為基礎下其他框架立面則可被再另樣分割，衍生出多重的變化卻都是根植在柱樑框單元的相關比例關係之中，十足地承接了自文藝復興時期所開展出以一個單元為基準所能夠拓展數學幾何比例關係外延的無限可能，呈現出所有使用的物質材料以及構成建築空間的元素，都可以被統攝進入數學的某種比例關係，並且以此再聯結人的尺寸大小暨行為行動。這個框格的分割關係還滲進室內的所有鋪面上的呈現，而且連挑高空庭的屋頂採光構成件的最小單元也被攝納。

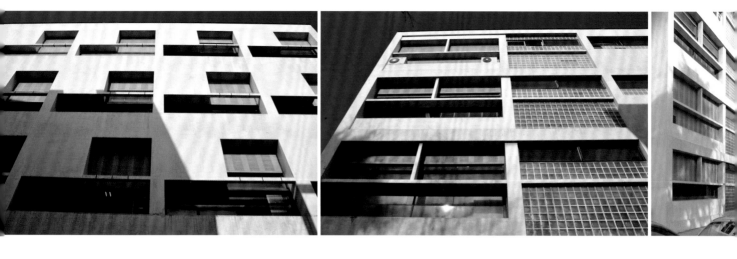

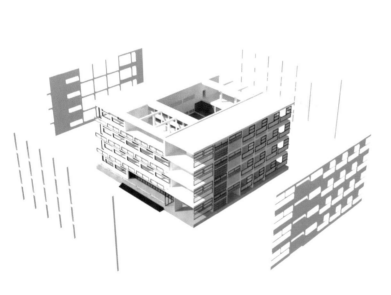

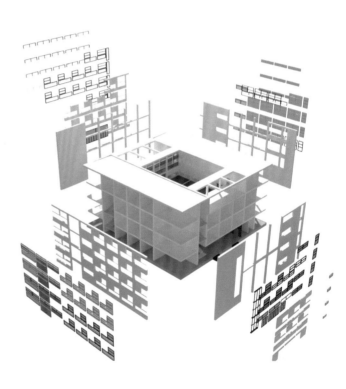

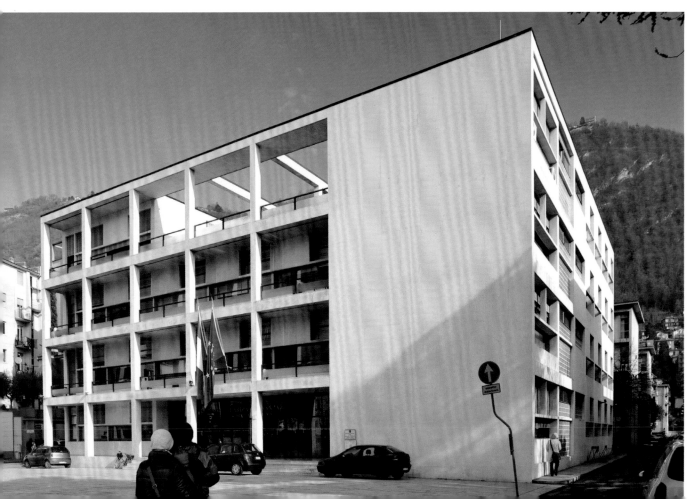

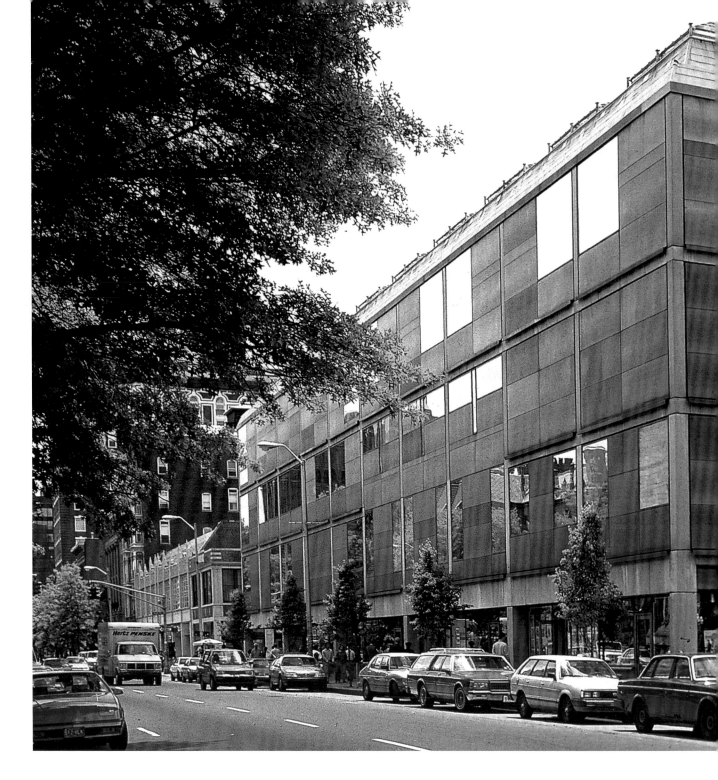

耶魯大學英國美術館（Yale Center for British Art）

對應室內空間設計的外部顯像

DATA ────────────────────────
紐哈芬（New Haven），美國 | 1969-1974 | 路易斯・康（Louis Kahn）

　　雙向鄰街立面並不會招引一般人的特別注意，維持著城區街道順暢的連續性，只有街角地面層鄰街雙向各留出一個柱間距的向內退縮淨空處，形成建物4向立面上唯獨的深黑凹口，輕易就可以辨識出是接引入口之處。4向立

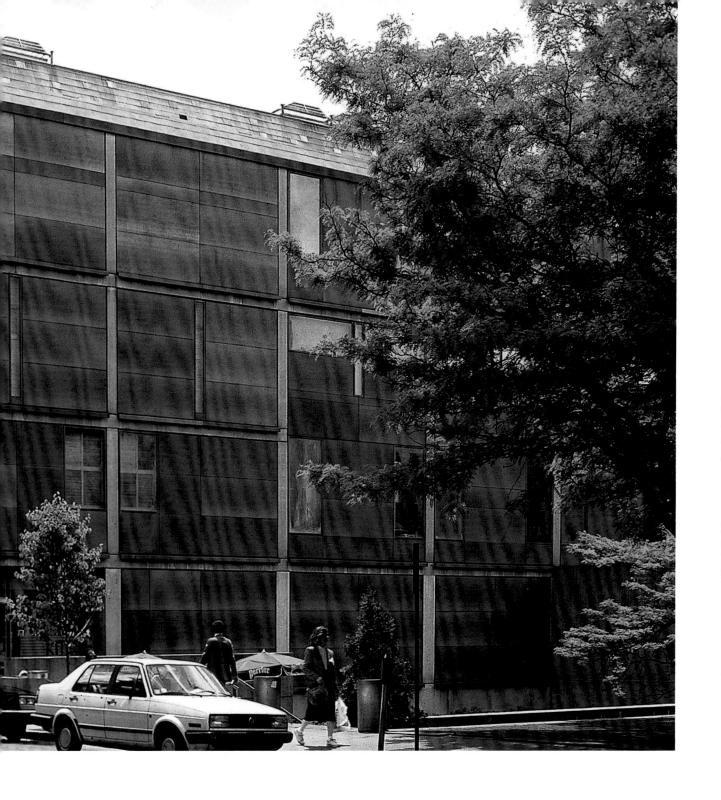

面的長方形柱樑框列的填封柱樑框格之內的立面處理都不相同，其中只有鄰側街的短邊立面，東南向是除了街角路口後一個淨空暗黑柱間距錨定成為主要入口前半戶外門廳的虛空腔區之外，其餘幾乎成為對稱形式的立面，這原因並不來自於周鄰外部環境因素，而是純粹美術館內部空間的區劃配置就是以這向立面的中分線，為室內近乎成對稱配置的對稱軸形塑為一種潛隱的力量源。換言之，這項對稱型的立面就是室內空間構成關係的朝外顯像。其餘立面上的不同處理方式，細節都在對應著其後方室內差異的顯現。鄰街長向立面的北向第2與第3柱間距的2樓與3樓之間的樑，隱然在立面分割之間消失掉了……。整個外觀立面上的樑柱分隔單看似相同，實際上已經存在差異，而且在單元之間的上下或左右之間也同時進行著複製與差異的處理，讓多重性悄然臨現。

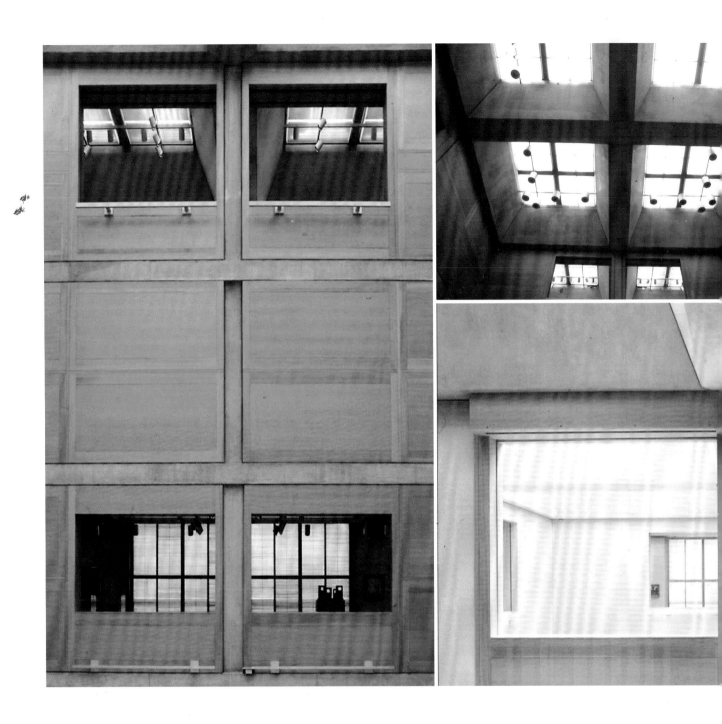

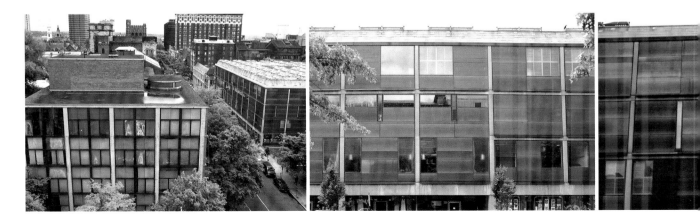

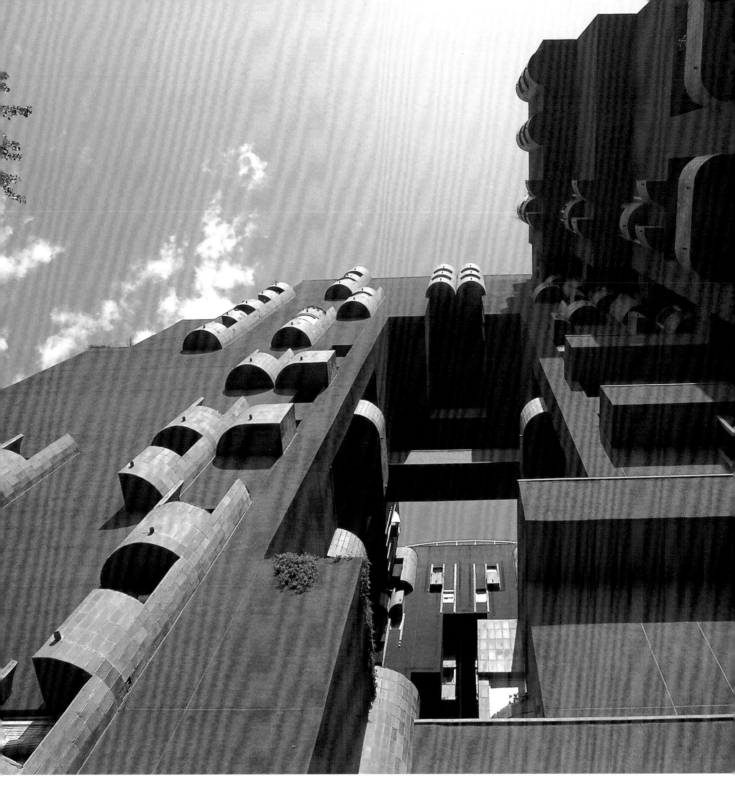

Walden 7公寓大樓（Walden 7）

類城堡建築的現代性詮釋

DATA

聖胡斯托德・斯韋爾思（Sant Just Desvern），西班牙 | 1970-1975 | 里卡多・波菲（Ricardo Bofill）

　　這座公寓聚合體的長與寬都將近90公尺，外部立面的開口相對地少，以致呈現出強烈類磚砌體密實牆面的聚積屬性，讓整座建築物衍生出優勢的防禦性形象，猶如承接了古代城堡再生的現代子孫版，這是因為在量體的配置上採用了透空天井的置入，所有居住單元的主要開窗都是朝向天井處。它外部的開窗將近9/10都是採取懸凸窗的方式，分別有1/2圓與1/4圓兩種。有些開窗方向朝垂直牆向室外方向的凸出；另外一種凸窗只有在上段樓層才出現，它的開窗口方向是平行牆面，這個懸凸體的兩端是近乎過半圓，中間以直線相連如西藥裡的膠囊形，讓立面的凸窗呈現出3種。其他非凸窗的開窗口則配置在容積體向內凹的內牆型單元牆面，整棟建物朝大街的面向全數以由低向高漸次朝外凸出量體的方式擴增樓層面積，藉此營造出身軀龐大的形象。同時突破了古代城堡形貌上的僵局，而得以成就現代類城堡的家族新形象，這就是所謂在歷史的傳承中開拓新的可能。至於1/2暨1/4圓的凸體有部分沒封頂，以陽台參與了立面的多元豐富，其中的外凸體都刻意裸現其加牆磚的單塊體，不再施予表面處理，由此與主牆面增生出差異。

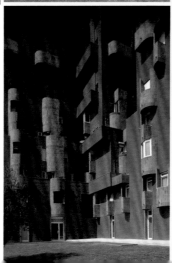

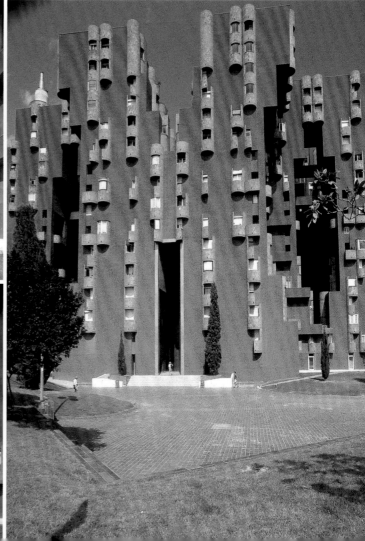

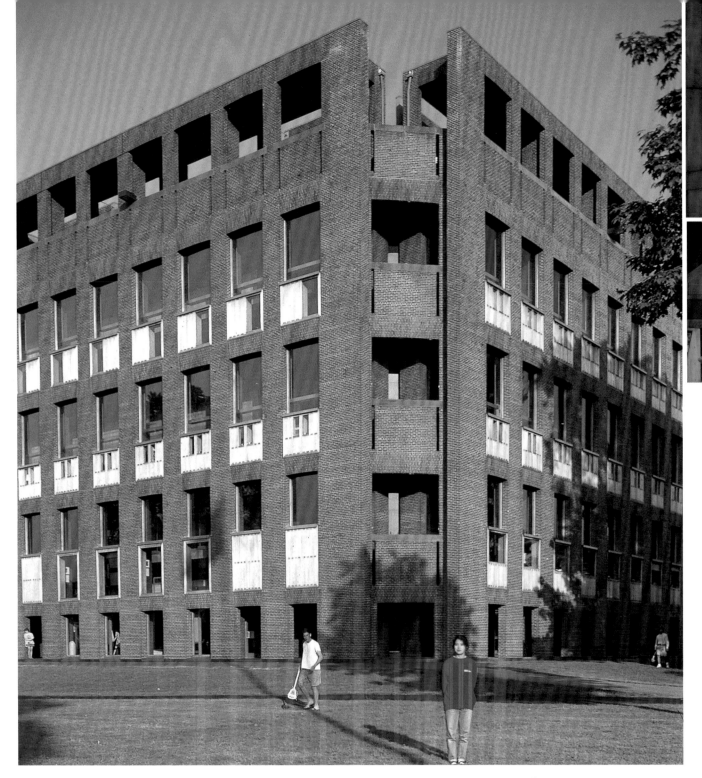

柱樑列框

菲利普·埃克塞特學院圖書館
(Phillips Exeter Academy Library)

磚造柱樑大開窗型典範

DATA ————
埃克塞特（Exeter），美國｜1974｜路易斯·康（Louis Kahn）

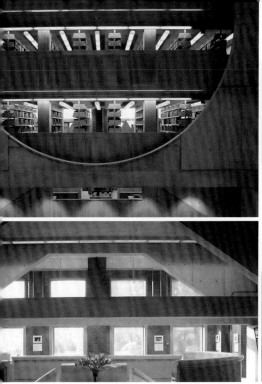
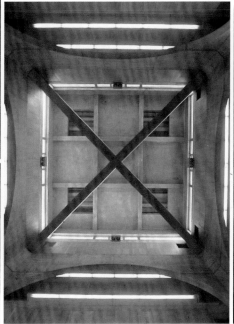
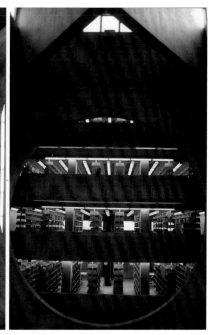

　　外表的砌磚體構造是為了與校園周鄰建物降低表象上的對峙關係，而且是名副其實的磚造結構柱樑，但是只限於鄰外窗（內為閱讀區）的淺短區。之後皆為R.C.結構柱樑暨板的構造系統，由此而完成了繼瑞典斯德哥爾摩公共圖書館（Stockholms Stadsbibliotek）原始類型的真正進化版的定位，讓人類與知識之間的概念性關係獲得了可理解與可感受的投映。這樣的關係也部分地回應在4向全然相同無異的4道立面之上，因為真正近乎客觀的知識是放諸四海皆準則的，這4道牆不連接成封閉的直角型來完成角落型貌，卻是切除掉正三角形角落的樓板以成就開放性的姿態角落，潛隱地表露出可親近的開放樣態。而且這開口處的封邊磚牆並未與磚造柱完全密接，刻意留設出一道很窄的縫隙，藉此區分出結構件與非結構件的構成，由此得以自然地留設出屋頂層4道完全同一牆體彼此之間只有以底樑暨樓板接合的頂部斷口。

　　既然頂端與地面都裸現清楚斷口，由此標示每道長牆面的同一自主，接下來的困難就是如何成就它的極限極致。其中歷經數次版本的更替，壓低的地面層以及長方直角窗口取代了挑高地面層與適於磚構的拱弧窗版本。最後是兩支磚造柱間距容納兩個單獨閱讀空間單元，其中一根柱再施行加強成為「T」型以利於與室內R.C.主結構樑接合。由此構建成建築史上磚砌柱樑格列立面的終極樣貌，讓磚造結構樑獲得一個低限深度的條件之下，柱間距與後方室內使用達成需要暨需求的調解而錨定其尺寸。同時也獲得足夠大面積的自然光照開窗口，由此而形塑出所有參與的部分都各得其所的完美組成。結構柱依載重的增加如實地由上而下階段性的擴增寬度，只有在觸及樑的位置上以斜面連接柱斷面增量，於此同時所生成樑位的上窄下寬的尺寸型，完全吻合於磚砌樑向雙側傳遞承載力的幾何形天性。閱讀座位區的實木板封面與內部桌子調和一體的結果，不僅僅讓外觀面增添無比心理學式的暖意，同時給圖書館燃起一種溫潤的形象。這些實木板面留設窗口正好位於閱讀者桌面側邊，不只可以調節閱讀暫停時無目的朝外看的需求，同時也可以依需要，如陽光射入或其他因素的調節需要而橫拉另一片實木窗扇而關閉，此時自然光照依舊可以從上方落入室內而照亮。這個位於柱與樑之間的大面開口並非全數配以玻璃窗，而是與後方閱讀行為的需要暨需求達成最完美的存在關係而生成了這個唯一的分割暨構成樣型。加上屋頂柱樑之間讓下方樓層大玻璃開窗面維持其開口，以及木造封板部分替換以磚並且留設柱邊細縫，藉此顯露頂層非室內用的區分，這些所有構成暨細部的綜合共同建構出磚造柱樑大開窗型完美總體的唯獨面龐。

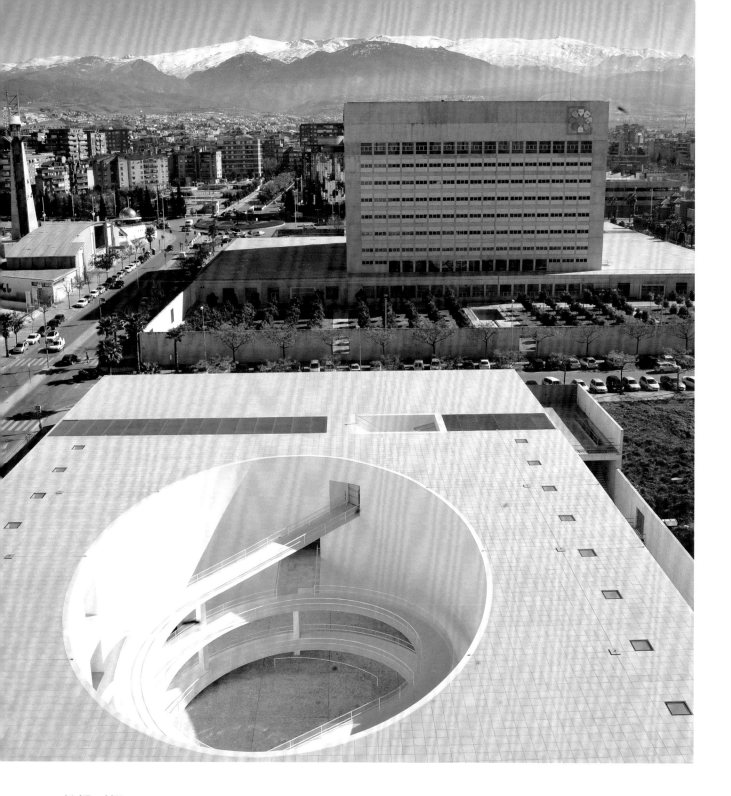

#柱樑列框

格拉納達儲蓄銀行總部
（Caja General de Ahorros de Granada）
柱樑框架展延的建築堅實感

DATA ————
格拉納達（Granada），西班牙 | 1992-2001 | 阿爾貝托‧剛伯（Alberto Campo Baeza）

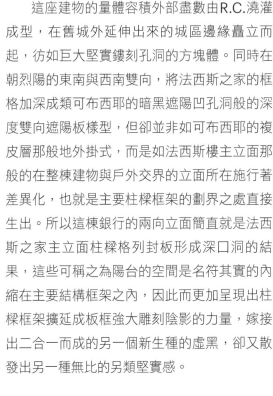

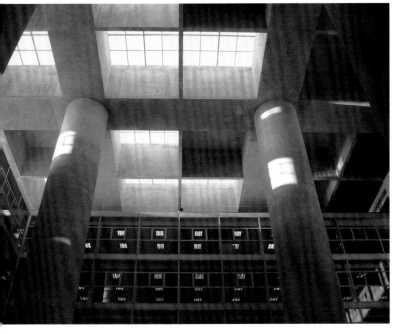

　　這座建物的量體容積外部盡數由R.C.澆灌成型，在舊城外延伸出來的城區邊緣矗立而起，彷如巨大堅實鏤刻孔洞的方塊體。同時在朝烈陽的東南與西南雙向，將法西斯之家的框格加深成類可布西耶的暗黑遮陽凹孔洞般的深度雙向遮陽板樣型，但卻並非如可布西耶的複皮層那般地外掛式，而是如法西斯樓主立面那般的在整棟建物與戶外交界的立面所在施行著差異化，也就是主要柱樑框架的劃界之處直接生出。所以這棟銀行的兩向立面簡直就是法西斯之家主立面柱樑格列封板形成深口洞的結果，這些可稱之為陽台的空間是名符其實的內縮在主要結構框架之內，因此而更加呈現出柱樑框架擴延成板框強大雕刻陰影的力量，嫁接出二合一而成的另一個新生種的虛黑，卻又散發出另一種無比的另類堅實感。

　　室內空間中，有看到四根直徑為3公尺的巨大R.C.柱回應著老城大教堂內同樣直徑的石柱。在此，4根R.C.空心柱支撐著挑高10個樓層的內廳屋頂，並且巧妙地經由地面層兩樓高會議廳的置入，以及東側和南側辦公空間朝內庭擴張等等因素，擾亂了平面與空庭容積的對稱性，而消融掉可能隨之而來的儀式性或紀念性的空間感。其他2向立面刻意留下清楚可辨識的柱樑框列尺寸線格，讓與之齊平的立面牆彷彿鑲於柱樑框架之間，而且這些框架單元之間的部分封窗方式也不相同。東北向立面上使用3種，而西北面上只有2種，在最頂層的下一個樓層中間8個單元的玻璃呈現分割上的不同，藉此產生了共計3種的開窗以調解出大面積框景面朝向阿罕布拉宮方向的面容。至於相鄰棟的安達魯西亞文化中心（Caja Granada Cultural Center）卻又展現出柱樑框架隱入牆體的面型，其立面上的相對小面積窗口成為凹洞，最上層的餐廳以水平長窗讓用餐者享用了此城從未有過的高視角無邊際線風景。

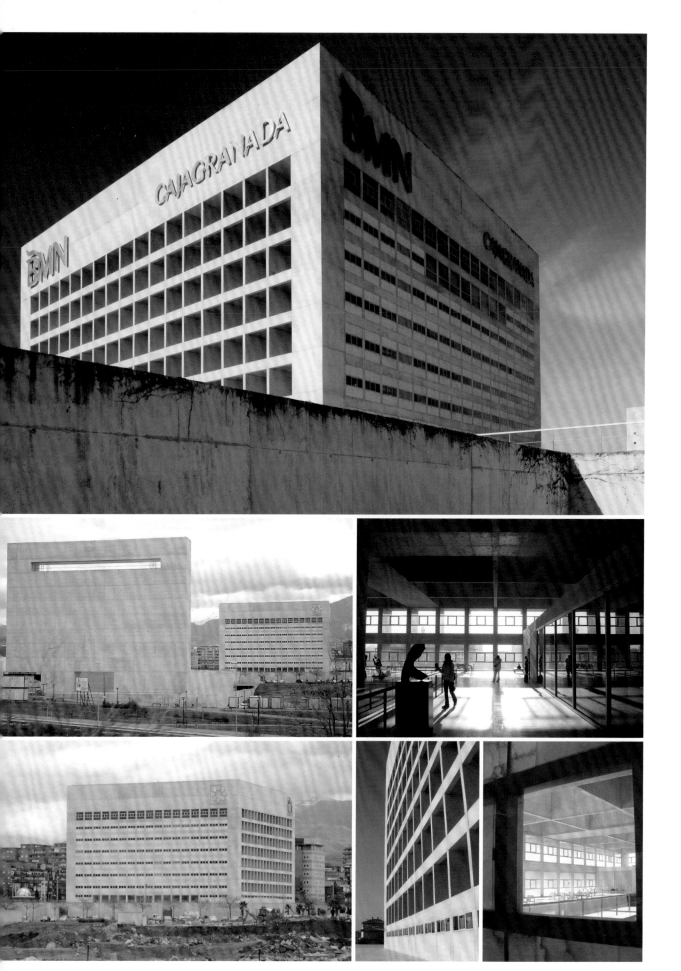

柱樑列框

漢姆一世大學體育館
(Sports Pavilion, Universitat Jaume I)
模矩陣列框格的效率與變化

DATA

卡斯特利翁-德·拉普拉納（Castelló de la plana），西班牙 | 1997-2002 | Basilio S. Tobias Pintre

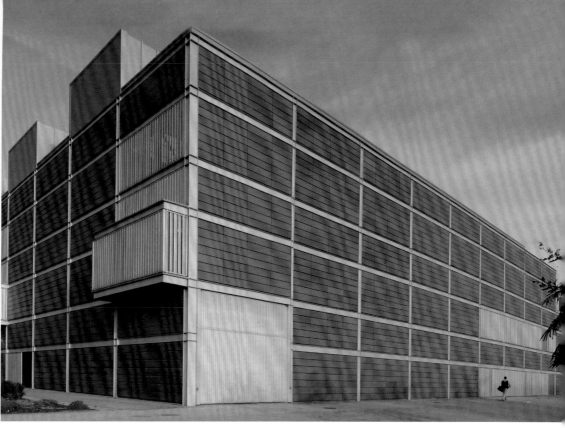

　　立面的形塑十足地忠實於型鋼搭建柱樑框架複製模矩列陣的並接型，而且不只是結構框架遵循著模矩單元的複製，同時大部分主要的外牆材料，也是尺寸大小正好嵌入鋼柱樑框架長×寬為4×7片的工廠預製尺寸空心陶板片，只有最頂緣單元是由4×5片披覆完成，因此可以快速組裝成型。另外為了讓部分使用功能區的牆面可以有自然光照的進入，同時在某些時候可以調控自然通風，所以部分立面上加裝了垂直百頁扇片於整個單一框架單元之內。另外因為對應內部額外空間的需要，在西南長向立面上增設4個懸凸單元空間，大小就是一個柱樑框單元的淨尺寸，而且3個立面全數裝設垂直百扇片。至於室內的主要自然光照是來自於屋頂的凸出空間桁架採光構造設施。總體而言，它是一座施工快速的作品，主要來自於模矩系統的應用型暨預製的表面材，但是因為建築師努力地在主立面上營造出3種不同的框格單元面型，加上屋頂凸出的採光構造件，藉此調節立面的單一性。嚴格來說，它4向立面容貌的差異化完全源自於至上主義（Suprematism）純藝術思想的派生，似乎將皮特・蒙德里安（Piet Mondrian）畫作的圖像投映再次拉回卡濟米爾・馬列維奇（Kazimir Malevich）。

SECCIÓN NOROESTE

SECCIÓN SUROESTE

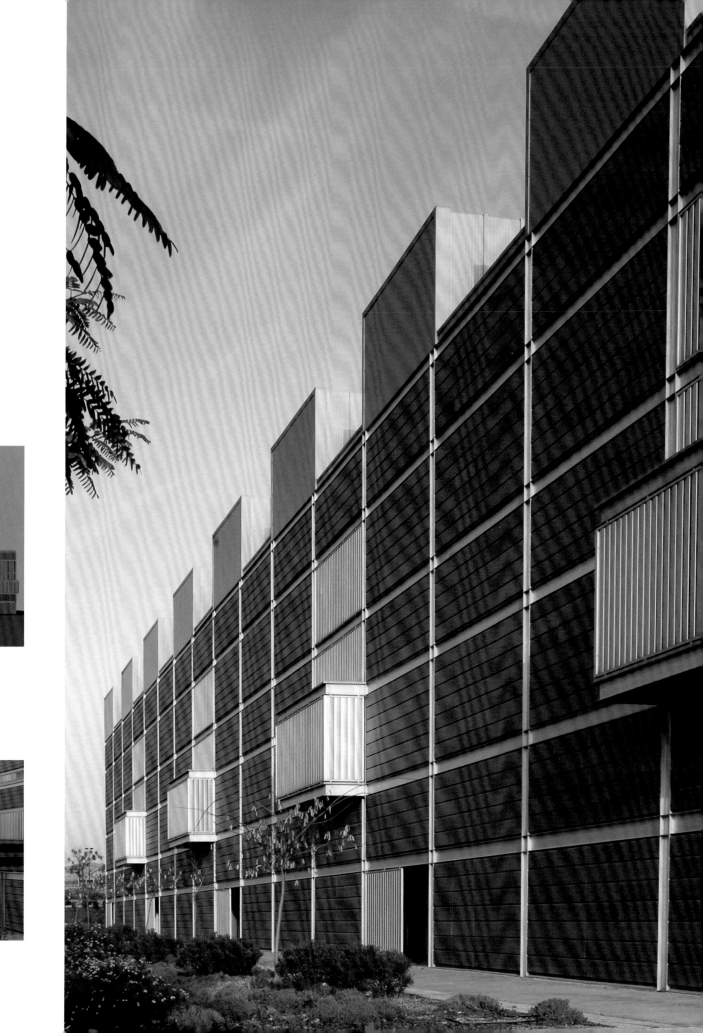

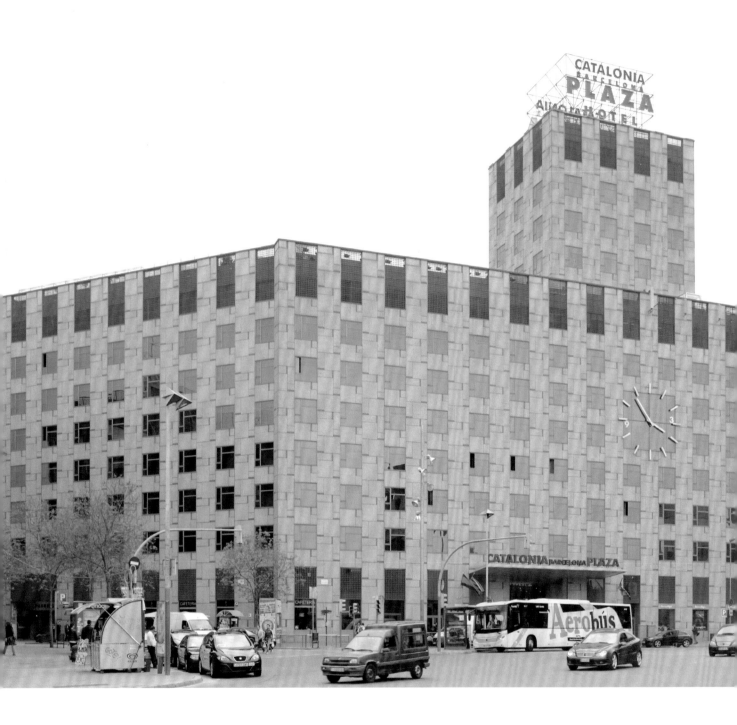

＃柱樑列框 ＃複製列窗

加泰羅尼亞酒店 (Hotel Catalonia Barcelona Plaza)

柱樑列框形成的鋪面紋樣

DATA ─────────
巴塞隆納（Barcelona），西班牙｜1988 -1992｜Enric Soria/Juan Ignasi Quintana Arquitects

　　這是複製列窗的標準立面型，也如實地回應著立面牆後空間單元分割的同一性，也就是後方都是一間間大同小異的旅館客房。至於實牆面上的石材尺寸分割試圖與開窗口的分割維持著相同的組合件尺寸，呈現出有規範法則的立面圖像分割，同樣可以富有變化性，而且刻意讓分割線依循著較一般石材板併合的間隔更大一些的間距，讓整個實牆面好像外皮被切割劃線切割般的清楚。而其中相對細長比例的粗糙面淺咖啡色石板條，全面性的、同一圖樣的分布，為立面加入了另一個由主要分割法則分歧出來的次法則鋪面系統。另外那座古代西方廣場裡特有的時鐘置入立面模矩之中，讓面向圓環廣場的建物主入口立面參與了廣場的聚合性作用，但卻並沒有因此而製造出關於都市空間裡、日常生活意識底層裡，那種社會辨識性位階的僭越而形成的錯亂。因為對街的老鬥牛場以及1929年直通博覽會場的大通道兩側，以及旁邊高塔暨對稱的新古典樣式建物位階更高。當它的立面與左棟典型承重牆建物相對照之下，明顯地裸現出地面層與頂層的開窗口型，也就是從這裡各自告白自體的結構支撐系統。

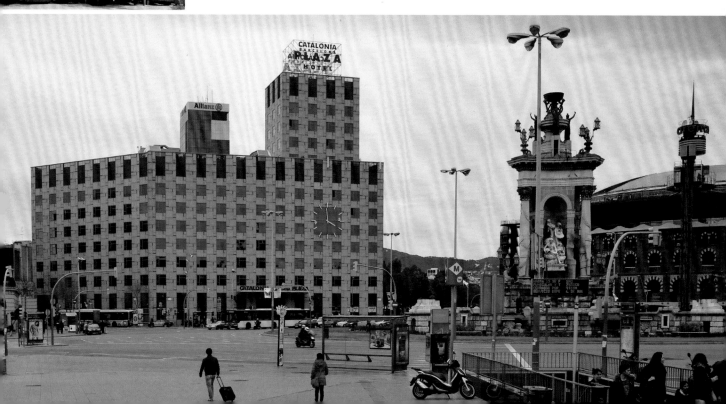

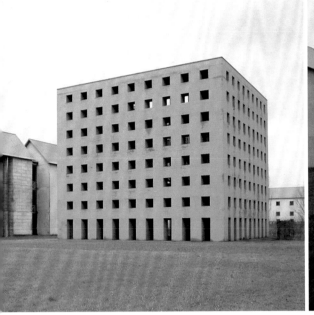
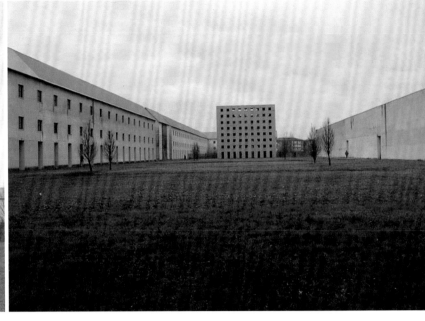

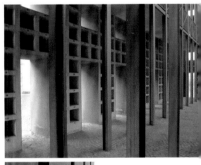

#柱樑列框

聖卡塔多公墓 (Cemetery of San Cataldo)

柱樑列框形成去除懸念的同一

DATA
摩德納 (Mondern)，義大利 | 1971- 1984 | 阿爾多・羅西 (Aldo Rossi)

　　這是近乎一座完美的方體建物，四個方向立面皆完全相同，遙遙與文藝復興時代的安卓・帕拉底歐 (Andrea Palladio) 的圓廳別墅 (Villa Rotaonda) 相呼應，同樣是四向立面全數一致，不分東西南北、不因自然方位造成的不同而調節，藉此想表達出在大地上人的棲居所自此之後是以人為中心，而且死後的肉身留存趨向同一，不因生前種種而有所不同。對人而言，意志性行動是沒有方向性的不同。羅西這座墓園建築的完整方體標舉出一個專屬的現代性進程，而且清楚地講述著一種信仰，同時也是一種價值觀，試圖表述：人死後的物質留存根本是無真正差異的同一。因此，沒有必要標記出每個位置及個體的不同，因為真正的不同並不在此，即使讓這個墓園地裡每個個體的安葬處都各自不同時，也不是以此就可以顯現每個個體生前所行所做的不同，以及他的人生生命價值所建構出來的意義厚度。這棟墓園構造物框格列的面容可謂蒼白無色，簡單至極到有點單調乏味，而且還有意地違逆了柱與樑該有的尺寸厚度分野，這也是刻意要傳送出關乎死亡真正的物質性最後歸宿的所在。因此若將它的顏色清除掉，或許可以清除掉最後一絲對人間的糾纏暨眷戀，但是建築之所以存在的一個部分不就是吐露人心的潛隱內裡，否則它將更加蒼白。

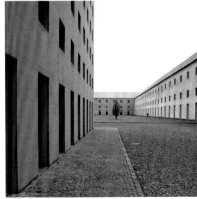

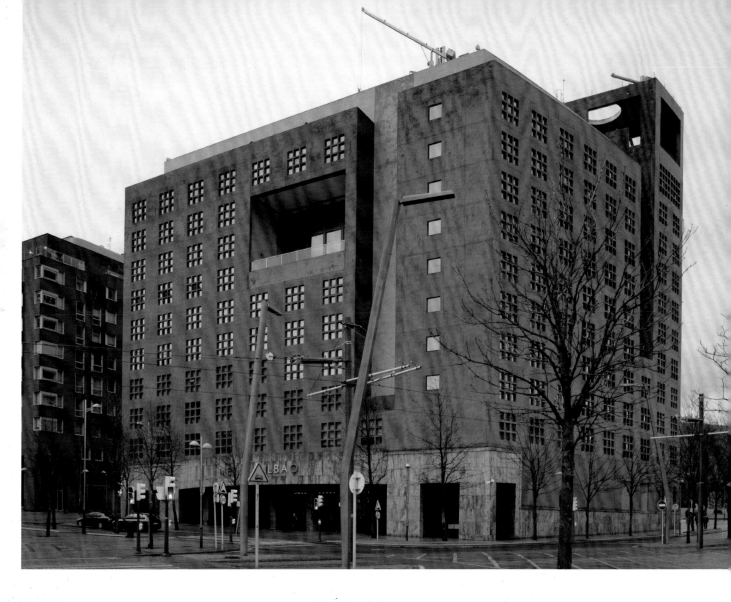

柱樑列框

梅利亞畢耳包飯店（Hotel Meliá Bilbao）

挑高空框架形成同一旋律的異響

DATA ─────────────

畢耳包（Bilbao），西班牙 | 2006-2009 | 里卡多‧列戈瑞達（Ricardo Legorreta Vilchis）

　　11樓高的旅館正立面，呈現為3個大尺寸容積體並置與嵌接，並且留下一處介於三者之間的挑高空框架封邊的綜合體。其實主入口立面左側實牆體是面對街道那一向住房的封側邊牆，它的存在對於主立面的構成是一個參考基底的提供，就像馬賽公寓的長向兩端的住房側牆那樣。這個立面大部分還算是在純粹複列窗組成的圖像裡，最大的干擾雜音來自於地面層門廳範圍所及的公共空間部分的立面處理，尤其是3個容積體交界處，立面封框架的外凸後立面與2個大量體齊面的地面層長方形的框架（水平向較長）分割。因為要凸顯地面層的門廳又要維持與上方分割模矩的齊一，所以選擇了顏色相近的石材。但是石材頂又封了一條齊平的水平斷線，是為了標記主要入口位置，於是在門上懸凸一個立方體以標定差異。這些大部分的離異部分，都可以有更適切的朝向同類聲調共同譜出的協和聲響的樣型處理方式，因為那些異質部分並沒有組成另一個副調的對唱以衍生豐富性。

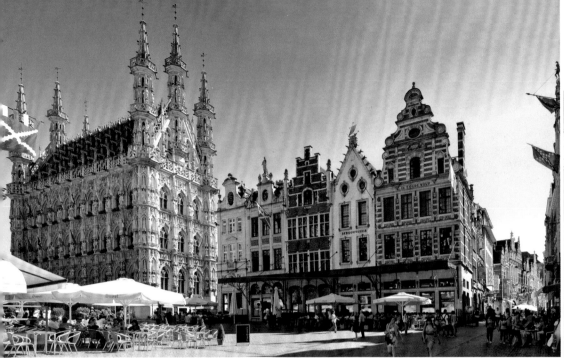

Chapter 3
Duplicate Window
複製列窗
不露骨架

複製是一種原古的事物生成機制，它甚至是宇宙能成為今日我們所認識的世界生成最根本的過程之一，而且是源自於生命求存作用力的形式下，所以不論是無生命形式的物質世界，或是我們看成是具有生命形式的每個個體，都必須經由這個程序才有可能生成所謂「第二個」同一的出現，由此才能依序進行進一步複雜化的過程——聚結，才能夠進入「成群」的狀態。

（由左到右，由上到下）比利時布魯塞爾老城街道、佛羅倫斯城阿諾河岸、威尼斯聖馬可博物館、西班牙赫羅納老城河岸、西班牙萊昂玻帝雷斯別墅博物館、西班牙奎爾紡織村歷史地標、比利時歷史地標建物、荷蘭阿姆斯特丹舊城區、荷蘭鹿特丹、德國波恩藝術博物館、荷蘭阿姆斯特丹東碼頭街屋、荷蘭阿姆斯特丹東碼頭C.J.K. Van Aalststraat街屋、西班牙赫羅納西班牙銀行、西班牙馬德里兒童醫院、西班牙聖地牙哥德孔波斯特拉音樂學校大學樓、西班牙格拉納達住商樓、西班牙巴塞隆納濱海辦公樓、德國柏林波茨坦廣場辦公樓、德國柏林公寓樓、西班牙札拉戈沙NH旅店、荷蘭阿姆斯特丹東碼頭街屋、德國柏林波茨坦廣場辦公樓、日本大分縣立圖書館。

不論最早期使用何種工具與技術建造出堪稱堅固暨耐用的人類住屋，只要是選用石塊或泥塊，以致後來的夯土牆或砌磚牆，都是必須仰賴整道牆面承接屋頂的荷重，並且將載重傳送到地盤之上。所以在現代主義鋼筋混凝做主要結構件的材料所建造出來的建築物之前的時代，石、泥塊以及磚牆建物的牆體都是承重牆系統的立面牆。因此必須讓屋頂的重量以及各樓層的荷重平均地分佈到牆上，而且牆也最好能等均分地承接彼此相近似的重量。為了室內的自然光照就同時必須平均地分割出足夠數量近等寬的開窗口於實牆體面，其他部分的牆體必須維持它們從地平面一直連通至屋頂的無其他切割窗口的密實性，盡可能接近均勻分佈配置開窗口的樣型與大小，才能保證荷重均勻地被傳遞至地上，同時降低彎矩與扭力的作用以防止變形，而且這些開口也不能是垂直長條形的從屋頂至樓板或是由樓板底到下一個樓板頂，更不用提及可布西耶所說的水平長條形開窗。因為它直接切割斷上方量體與下方牆體直接連接傳送荷重的通道，現代長條開窗上方的量體重量必須由其他部分來承擔，這也是新的結構系統更具表現性的特徵之一。

由於荷重傳遞的方式對承重牆構造物，最適於以均勻分佈、均等分擔的型式傳送至地盤，因此適宜的開窗口型式就是大致同樣或近似尺寸的開窗口，並且以接近相等間距地分配在牆體之上，形成了所謂複製列窗型開窗口分佈的建築立面樣貌，這幾乎被大多數的古代砌體建築遵循。存留千年以上被完整保留下來的雖不多，但是熬過一百多年以致數百年的老房子倒是還能在全球各地找到，它們大都還能堅實地繼續存活下去，展露這個立面族群千百年來建立起來的可信度。說到底，複製列窗形塑出來的建物面容已經產生了一種毋庸置疑的穩固可靠性，其開口後方的光型是完全可以被猜測與掌握。這種承重牆加上複製列窗的共成空間，因為強烈地受制於力學法則，導致室內平面配置區劃自由度的喪失，因此壓印出刻板的平面圖像與立面相對應，這就變成了複製列窗建築立面相映而成的平面區劃圖像的可預期關聯。剩下來的只是內部填裝的物件不同，以及內部各部分表皮層暨裝飾的差異而已。從古至今，複製列窗的建築面容與規範性（格列型）簽下永恆的協定，直到今天仍然有效，同時與靜態沉穩已經成為同義疊用。

複製列窗開口均分佈的立面型式似乎完全對應著結構載重均分傳送的圖示關係，因此也清楚地映射出同一與複製的現象共存，它所建造出來的形象具備著超穩定的靜態屬性，因為差異的存在被推向極小化的結果，這是它的特質，卻同時也是它的弱點。這種類型的開口窗沒有任何能力去鬆動立面所形塑出來的極其靜

態的形象黑洞，它被深鎖在靜態的國度裡，好像四周所有的事物都與它無關聯，因為它自身就是自己的中心，要改變它，除非從牆體的構成開始才有可能。也就是重新建立上方牆體荷重傳遞往下的路徑偏位，讓它們在上下通路被阻斷的狀況下，依舊可以經由水平方向的路徑或是斜向偏位的路線，把上方牆體承接的荷重朝最終的下方傳送。若能完成這種荷重傳送的路徑移位關係，那些在牆面上的開口窗就可以獲得更多的選擇坐落位置的自由，獲得可布西耶揭露出來的「自由立面」的表現性。這個類型的第一位完整全面性的出生者是在日本建築團隊妹島和世與西澤立衛（SANNA）的手中完成。因為是選擇承重牆的構成，因此並非現代主義式的柱樑系統，所以必須解決樓板的結構支撐骨架件的新型式的組成，以及牆體內的鋼筋排列暨接合的型式。更重要的是在於如何減輕樓板的自重，同時又保有結構強度的預期。這座位於德國魯爾工業區埃森（Essen）的大學建物（Folkwang Universitätder Künste-SANNA-Gebäude），創生了這個立面暨樓板結構新構成的第一位完型家族成員，但是相似形狀暨大小開窗口在相同區塊不同高度上呈現水平向或是垂直向移位關係的作品，在現代主義時期就已經出現，例如可布西耶在巴黎市巴西學生中心（Maison de brésil）長向立面牆的局部明顯地呈現錯位的跳躍現象。

自古一路綿延至今的複製列窗的立面，為什麼總是帶給人那種缺乏自由氣息的呆滯樣貌，其中一個重要因素就是它們都內在地遵循著相互垂直的雙向格列關係的配位。每個直接與之毗鄰的開窗口之間只存在單一方向上的間隔選擇，而且這個間距又都相同。這個等間距的列格網型的定位構成，讓它進入複製的過程而無任何差異產生，而這就是被我們的認知歸之於沒有生機的事物屬性。即使我們把位於結構力傳遞框架之間的開口窗改變其尺寸大小，以此確實可以獲得如魔咒般選擇位置上的一些自由度，但是終究還是讀得出來那些無從移位的承重牆結構框架的存在。

為了解決這個表現上限制，也只能從結構系統的改變才有可能產生不同開窗口變化的立面。而另一種可能性則來自於現代主義式建築被創生出來之後才得以誕生的「複皮層」（見Chapter 17）構成關係的建物立面。在這樣的情況裡，建物的這一道外牆與所謂其他部分荷重的分擔一點關係都沒有，它是真正完全自由的立面牆。這個由可布西耶提出的概念，同時也真實的尋找不同實踐的有效性類型，這就是可布值得尊敬之處，而不只是像現今眾多偶像建築團隊為了表現而表現所撐脹出來的當今潮勢。

從古代城鎮市容、宮殿、王宅、教堂、民居以至由古典時代華麗走入夕陽最光耀的高第作品，接下來是開啟全新時代序幕可布西耶的公寓案、阿瓦‧奧圖（Alvar Aalto）芬蘭音樂廳、路易斯‧康（Louis Kahn）陸續完成的耶魯大學美術館（Yale Art Gallery）、理查醫學研究中心（Richard Medical Research Laboratories）、學院學生宿舍（Bryn Mawr College Erdmall Hall Domitories）；阿爾多‧羅西（Aldo Rossi）的福岡市旅店、柏林街屋；磯崎新（Arata Isozaki）完成於洛杉磯市的當代美術館（The Museum of Contemporary Art）；文丘里（Robert Venturi）綜合樓（Fisher-Bendheim Hall）以及生物實驗室（Lecuis Thomas Biology Laboratories）；西薩‧佩里（Cesar Pelli）及阿爾瓦羅‧西薩（Alvaro Siza）母校的建築系館（Porto School of Architecture）、聖地亞哥‧德‧孔波斯特拉傳播系館（Facultade de cc. da Communication）；莫內歐（Rafael Moneo）賽維利亞仔公司（Helvetia Seguros）；普瑞達克（Antoine Predock）早期岸邊公寓（Beach Apartment）、波莫納（Pomona）綜合樓（CLA Buliding）、加州大學戴維斯分校社會人文科學大樓（Social Science & Humanities Buliding）、阿塞‧舒爾茲（Axel Schultes）與尤爾根‧普雷瑟（Jürgen Pleuser）波恩藝術博物館（Kunstmuseum Bonn-Museumsmeile）、納瓦羅‧巴爾德威格（Navarro Baldeweg）的馬德里公立圖書館（Pedro Salinas Library）、法蘭度‧希烏拉斯／安東尼亞‧米羅（Fernando Higueras & Antonio Miró）的馬德里西班牙文化遺產學會（Spainsh Cultural Heritage Institute）；格瓦斯梅與羅伯特‧辛格爾（Charles Gwathmey & Robert Siegel）的紐約國際設計中心（New York International Design Center）、波塔（Mario Botta）工作室（Mario Botto Offic Buliding）、國際結算銀行（Bank for International Settlements）、庫哈斯（Rem Koolhaas）在阿姆斯特丹的公寓樓、羅勃‧威靈頓（Rob Wellington Quigley）在聖地亞哥（San Diego）的公寓樓；努特林斯與雷戴克（Neutelings & Riedijk）完成於阿姆斯特丹港區超市暨公寓樓（AH Oostelijke Handelshade）、荷西‧伊格那秀‧黎那札索羅（Jose Ignacio Linazasoro）的馬德里理工大學圖書館（Central Library of the UNED）、葡萄牙孔布拉大學學生宿舍（Residence Universitaria Pole 11-1）。這些作品都是由同一個類型家族繁衍出差異化的呈現，而其家族子嗣遍佈地球表面各處，同時也是人類建造出來的建築物數量最龐大的一群，似乎已經以龐大的數量優勢勾勒出我們棲居生活空間場的容顏。

複製列窗立面型仍舊是今日最大的族群，繼續繁衍在這顆藍色星球各個角落，自古受限於承重牆以及加強磚造，石柱樑和木造柱樑結構系統主導總承載的結果，也不得不屈從於此類開窗型。如今，各類不同結構材的柱樑系統在自由立面表現性催動之下，也並不容易就這樣改變一切，畢竟那種潛在的穩定性已然成為社會生活人的一種意識型態性的下意識，所以或許因此讓這個立面家族依舊壯大。

複製列窗的建築立面千百年來一路從古代的生活空間場走到今天，刻畫出一種專屬於它的圖像，雖然始於3維的建築構造體，最後卻可以經由2維的媒介描繪出來，讓專業者與一般使用者之間進行可預見性的溝通，因為它的簡單易明瞭，讓它輕易地可以取代實物，經常停留在現代畫作裡的城市背景之中。也因為如此，它卻不再具備圖像在源初所攜帶來的啟蒙與迷惑的雙重力量，而是與實用性完全地密合一體。

這個世界幾乎快要進入讓生產線的工廠工人逐將淨空的狀況，事實上就是人將消失在工廠之中，被機器完全替代而成為完美的工廠，也就是不需要人的烏托邦式潔淨工廠，因為不需要設置服務性的衛生設施空間，以及人體產生排放物的污染處理，還有一切相關生理與心理欲想而對應的空間需求。在這裡，人被複製的機器取代，而機械總合體的存在就是為了有效地進行最高品質的複製，更有效又潔淨的機械複製的行動進程衍生的完美「機械性」，是否必然在可見的未來要與「人性」共存？

所有物質界域成為被人使用的東西的生產，將進入最有效率、趨近完美的製程，就是機械複製的完全智慧型自動化進程。這不就是人類開發物質世界創造技術體系，所欲達成烏托邦化的生產線夢境嗎？這不就是關於建築，亞里士多德將techinè（技能、工藝）界定為依循理性的方式，以及產製某種東西的能力的精緻實現嗎？班雅明在其著作《機械複製時代的藝術品》，特別加上了一個駭人的副標題「靈光消逝的年代」。他談及，由於通過工業化機械施行製造的方式可以進行複製，藝術品以及複製出來的分身（印刷品、海報、書籍……）展現在人的目光之中，這種展示價值的增加卻在另一個面向上吞蝕掉它的文化價值。複製技術褻瀆了藝術的神聖唯一性，因為藝術品生成的是屬於精神上的創造，具有獨特唯一的現場感染性，它甚至是與原創當初出生時的「此時此地」息息相關。當副本增加之後，就會又以到處可展示聚結出來的規模現象，讓以往只發生一次的事

件黯淡無光，原先的原作因為難以親身臨在而產生一種在距離之外渴望的美，卻被複製品暨媒介的另類複製抹除掉這種由距離的間隔而產生的美。藝術的「光環」——「遙遠的唯一的一次出現」，隨著複製技術與無數副本取代現場性的臨在，讓那種親臨現場感的想望逐漸消逝。這同時也揭露出這樣的事實：當原作圖像與大眾之間的距離越近，原作自身的權威也消失的越快。平面暨小尺寸型的東西都將掉入這種回不了頭的渦漩之中，幸好建築物尺寸相對地大，而且是被人所使用的空間場，它必須在不同季節與時刻的光型展現中朝向統合與完整。建築必須與人的生活、活動併合之下，親臨現場才能感受它的真實力道，這也是為什麼當今影像媒介再怎麼施展其生動擬像的魔力，依舊無法阻擋以建築空間為背景場，甚至偶爾替換為主場的旅遊觀光業，永遠不會墜落的主要原因之一。

砌體結構與立面關係

　　承重牆的砌體結構礙於材料的無能抗拒拉力，以及扭力與彎應力等等的作用，完全依賴這些砌體之間的密合性傳遞荷重暨外力作用，因此讓它們立面上的開口大小暨分佈的圖樣類型，幾乎是朝向無可選擇的同一，這也是為什麼所有由承重牆建築佔主要組成的西方老城怎麼蓋都不會流於混亂的主要因素之一。因為要靠牆體的密接性與牆的容積量傳送荷重，所以開窗口的總面積通常都要遠遠小於牆體的連續實面的面積量，除非是轉變成像哥德式教堂那樣地把主要傳送作用力的部分，聚結成為大斷面的聚積砌體柱，替換掉柱與柱之間牆面的荷重職責。但是在樓板下方依舊需要保留足夠量的牆體將上方的力量轉接至左右兩側的砌體柱之上，因此即便是砌體柱列建物的開窗口，總面積可以大於承重牆的相應立面（以相同面積為基準比較）的開窗口。另一個對於砌體承重牆構造物難以攀越的限制，就在於牆與牆交接角的密實，也就是避免破口的發生。換言之，就承重牆的質性而言，它無法承擔在交接處切開窗口之後所帶來的外力作用可能造成的扭曲、變形或裂隙。所以我們看到古人必然從失敗中學得克服這個困難的處理方式，就是現今依舊在石塊砌牆的交角處將石塊加大，同時盡可能錯位配置讓石塊像是相互卡接的方式。砌體牆很難以在交角處開設窗口，開設角窗成了砌體承重牆的終極挑戰。但是在砌體柱列牆的立面上可以在角落切割出角窗，只要將角落處的柱子拿掉，同時在接近牆角的兩邊各加一根柱子以替補角落上的那根柱子，

但是這兩根替代柱的間距仍舊有限，所以即便是砌體列柱的立面牆上要開設大面積角窗也是個終極挑戰。對於砌體建築的列窗立面終極的挑戰，就是開窗面積朝向盡可能的大，角窗的出現以及反常理的上小下大的型式。像路易斯‧康在菲利普‧埃克塞特學院圖書館（Phillips Exeter Academy Library），開窗的大小完全回應砌體牆的結構支撐特質，也就是樓層開窗口的大小由上而下依序遞減，因為砌體面積的大小必須依序而遞增。但是這個真實的相應的漸變複窗開口類型卻在現代主義到臨之前卻尚未出生。

這驗證了古老的諺語──改變是緩慢的。

二／三段式水平劃分

「2」是所有存在的事物能產生區分的開端，有兩個以上的存在物之後才能進行比較。所謂比較的機制可以切分為二：首先是進行相似性的確立，另一個則是尋找差異的存在。兩者的構成關係就如同錢幣正反面的關係那樣，彼此是一種共在的並存關係。就一棟建物的立面刻意被劃分出上與下的不同，其源自於內部的影響因素可以來自於下列幾個實際上質性上的不同。

因素1：就距離因素造成可及性的不同，這讓主要入口所在的多數地面區域比上方樓層區域可以比較快速的抵達，所以在一般的狀況之下，到達地面層區域所花費的時間也少於通達上方樓層區的時間。由這個距離因素所引發耗費時間的長短，可以被用來營建「公共性」與「私密性」空間區分的依據之一，這會讓我們趨向於將公共空間配置在地面層，相對地把較需要私密性的空間放置在上方較高的樓層。

因素2：由於地面層毗鄰主要入口與連通上方樓層的垂直通道空間，所有要前往上方樓層區的人都一定要經過地面層與下方樓層，因此位於下方樓層的被干擾性大多會依樓層高度而遞減，所以一般會把比較承受得了吵雜的機能空間配置在地面層以及下方樓層，相應地需要安靜的功能空間則放置在上方的樓層區。

因素3：高度因素讓地面層區域有機會營造內部挑高值最大的地方，因為這個垂直延伸的屬性可以促動人的目光朝上仰望，比較容易催生這種行為舉動的生成，因此會把有此需求的特殊空間配置在地面層，同時自屋頂引入朝下的自然光器。而且這樣的對光型與光質特殊要求的結果，會促成上部分與下部分樓層區在自然光照的展現上呈現強烈的差異。

因素4：就外部因素而言，當然是地面層被干擾的程度與頻率都遠遠大於上方的樓層，所以這個因素將會與因素2重疊而加強其影響力。

因素5：就朝外眺望的適切性而言，上面部分的樓層條件遠遠優於地面層，因為下段樓層被周鄰既存物遮蔽的部分以及數量比率都高於上部樓層，因此大多將有特殊需要或有景色可以觀看或進行眺望的空間配置在上部分的樓層區，這也促成了下方樓層與下方樓層差異的擴大。

因素6：營建自身下方空間區強烈的外陰影，就必須在下部分的立面上方有大面積的遮陽構造物的介入，或是上部的容積體懸空跨在下部立面的外部，如此才能提供大面積的陰影落在下方立面之上。在這狀況下的建物量體的上下構成也並非只有一種型式，它可以讓上方量體的投影面積大於下方就足以投射所需要的陰影，或者讓上下部分彼此平移錯位，使得部分的上部量體會懸凸於下部量體的立面之外而建構需要的陰影，當然也可以利用大面積懸空的遮陽板或附加其他構造物放置於下方量體的前上方。

在建築史上第一次出現上方樓層的容積體部分懸凸在下方容積體立面之外的建物是由西班牙建築師米格爾‧菲薩克（Miguel Fisac）在亞立坎提（Alicante）完成的銀行分行（Savings Bank of the Caja de Ahorros del Mediterraneo）。它的每個上樓層都部分地懸凸在下樓層的牆面前方，形塑出每個樓層都朝向各自是一個獨立自足體的樣貌生成。雖然在這裡，懸凸的部分與下方的樓層量體仍舊共用同一個板與結構樑，所以才出現在垂直方向上有重疊的部分，但是已經足以完成各樓層是一個近似獨立體的形貌。這是在展現一種宣稱的作用，表示每個樓層都是一個個體，各自間存在著不同。這種各樓層方位上的變遷確實可以朝向主立面雙側向視框的取得，藉此將不同的景象引入不同面向的開窗口之中。

筆者一棟彰化溪洲的私人住宅就是以這樣的手法營造不同樓層的框景，同時也藉此表明各個單元皆有各自的不同使用者以及不同的質性塑造，而不僅僅只是為了差異而差異。但是倘若地面層以上的各個樓層的使用功能皆大同小異，選用這種立面語彙的重點就不在於表達各樓層單元的個體性，而是轉移了指涉作用的對象，朝向一種動態式樣貌的生成，同時會試圖釀造動態形象中的一個分支。說白一點，就是讓觀看者感受到其他的東西，當然是企圖讓人的認知感受能夠朝向有限範疇的東西進行聯想的可能，而且希望能先航渡到這些不同範疇事物存在的共通性之上。但是發生在文學作品中的修辭力量卻又告訴我們，這個世上所有的東西除了生命自體之外，似乎都沒有什麼直接的關係，甚至父母與子女之間除了生物學上的基因關係之外，關於生命的發展到頭來可能一點關係都沒有；再例如柱子雖然是建築物構成的基本元素，但是也有可能建造出來的建築物卻是一根柱子都沒有，這種例子也不少，例如彼得・祖托（Peter Zumthor）的瓦爾斯澡堂（Thermal Vals）、安藤忠雄（Tadao Ando）的直島美術館、圖尼翁&曼西利亞（Tunon & Mansilla）的萊昂當代美術館（Museo de Arte Contemporaneo de Castilla y Leon）、哥特弗萊德・伯姆（Gottfried Bohm）的朝聖者教堂（The Mariendom Neviges）、彼得・艾森門（Peter Eisenman）完成於柏林的猶太人大屠殺紀念館都是經典範例，因為結構柱是可以被隱藏的，但是修辭的魔力同時又可以讓兩個完全無關係的範疇事物產生關聯。

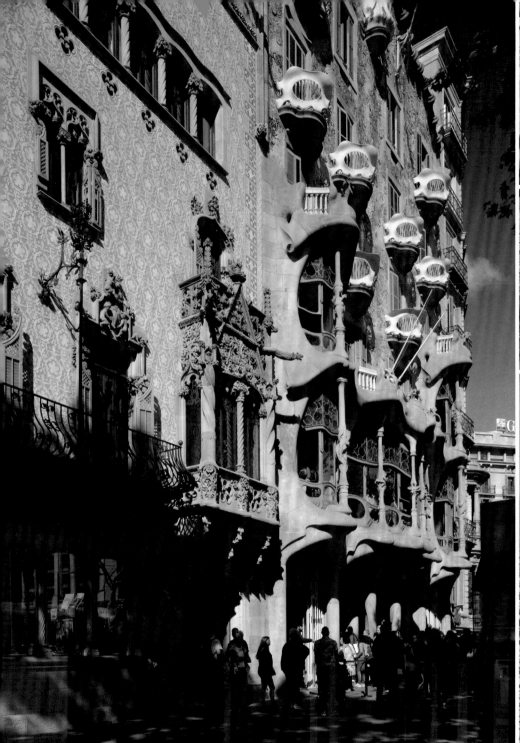

巴特婁之家（Casa Batlló）

外加構件降低複製列窗存在感

DATA ————

巴塞隆納（Barcelona），西班牙｜1904-1906｜安東尼・高第（Antoni Gaudí）

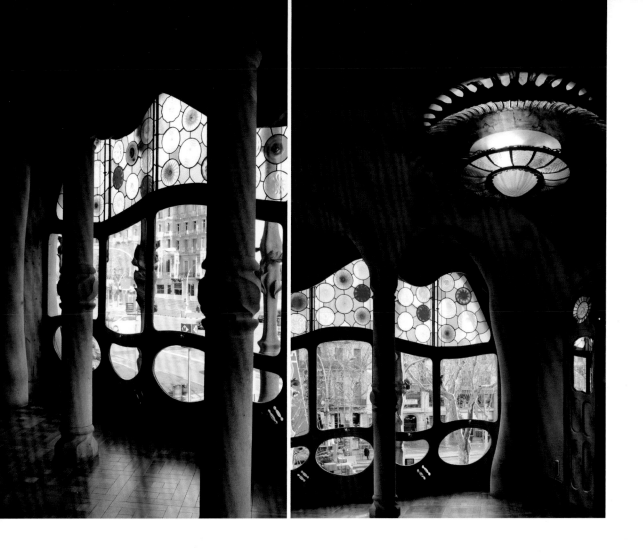

　　倘若將牆上所有的增添物以及窗外附加鐵構件移除掉，我們將會清楚地辨識出古典承重牆典型複列窗的牆面上開窗口位置的變化、大小與整道牆留實無口的位置，以及虛實面積上的比例關係，這些對古典承重牆立面而言，都是無法跨越的邊界。換言之，對很多由物質材料構成東西的表現總是有框限的，就像量子力學所預測的那般，任何物質世界的東西只要彼此之間的間隔小於一個最低限值，就必定產生量子效應，這也預示著人類矽晶片設計製造的極限存在。

　　在這棟既有建物的改建裡，高第早已越過了設計上的另一重邊界，令人根本不會去看那個自古以來的限制，因為全部的注意力早已被它的其他所有構件吸入一個跳不出來的幻境渦漩。這或許是自有建築物以來最具魔幻魅力的立面之一，讓人只要看它一眼就被吸住。每個閃爍的光點所撩動起的色彩又將連動起另一片色彩，彼此綿延不停，使得我們的目光跟著流轉。在日出後陽光投射引發牆面微弱起伏的放大作用，再經由屋頂更大曲弧暨特殊磁磚疊層加深浮動的現象，二樓與三樓刻意朝牆面外凸的石塊塑型曲弧形窗外框的近街道的鄰近作用，更將觀者催化投身進入仿如大洋；串連不停的變化中，將古典建築立面的擬幻圖像化的表現型式推向了極致，這一切讓我們完全不會去注意原有複製列窗的存在。這棟建物面容的奇幻魔力力道之所以強勁，是因為每個在立面上存在的元件都以其最佳姿態樣貌出現，而且彼此又能相互積乘達成了如同數學上的積分效應。

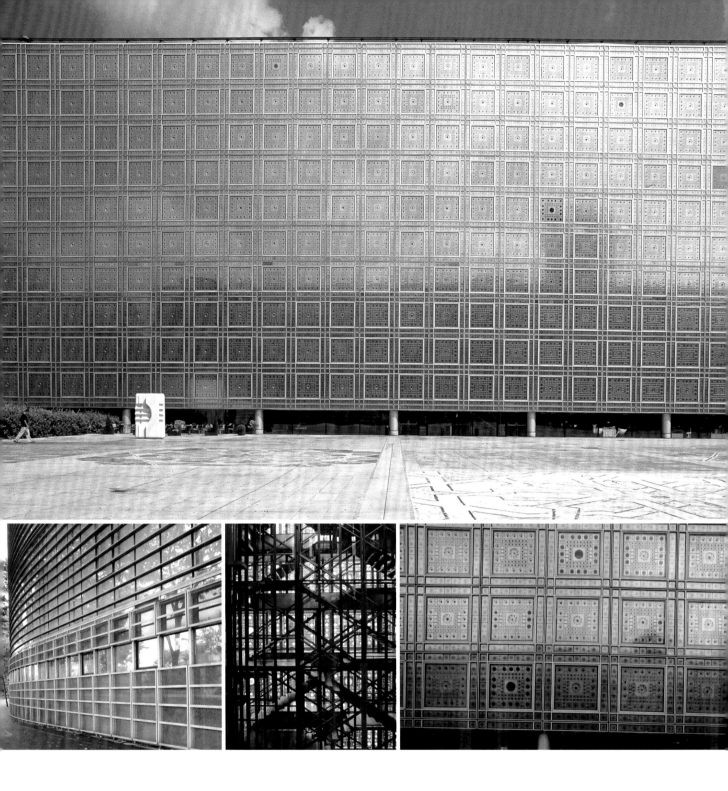

阿拉伯文化中心（Arab World Institute）

＃複製列窗 ＃圖樣式

精巧華麗而不實的圖樣式立面

DATA
巴黎（Paris），法國 | 1981-1988 | Jean Nouvel, Gilbert Lézénès, Pierre Soria, Architecture Studio

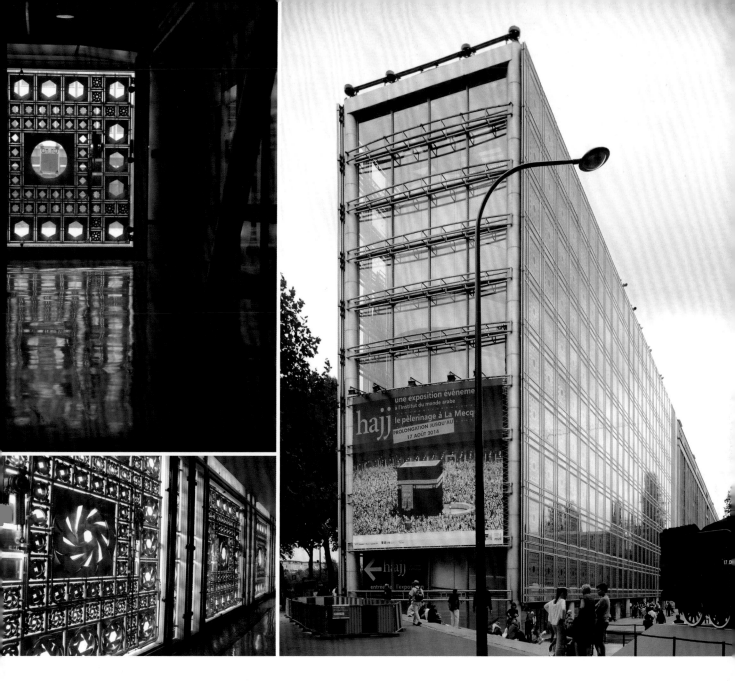

　　這是個奢華的立面，從這個角度來看，它是極其古典的，主要為了生產類比於阿拉伯相關聯的想像性圖樣而生。確實經由那些可縮放其孔徑的類傳統相機鏡頭內控制光圈大小的金屬板那樣的相似構造物的放大版本，全數配置在朝南長向玻璃牆面之後的室內並置滿佈，達成了類阿拉伯文化特有的圖樣式立面。為什麼說是奢侈的多餘，因為就這類展示空間的內容而言，根本不需要可連續遞變的光線控制構造件系統。換言之，耗費巨額資金卻過於華而不實。實際上的陽光進入全面的強化玻璃之後已開始加熱整個室內，控制片在室內只能調控其後方的光量多寡而已，熱已進入造成事實，而巴黎的夏天以後只會越來越熱而已。若選用雙層玻璃面如豐田市立美術館那樣，只是白玻璃改為透明強化，不鏽鋼圖樣構件放置於內外層玻璃之間或室內面，利用可縮放裝置替換成固定圖樣構件的剩餘款項就足以完成室內層玻璃立面，還可以添加風扇系統加以調控內外玻璃牆之間的溫溼度。話雖如此，在實際世界裡的建築早已經是一處文化競技場，它如實地吐露出那個地方潛隱的鑑賞批判力高低，同時也是設計創造力展現之處。因為巴黎終究是被譽為「首善之都」的光環照耀之地，而這道立面也確實不負眾望地讓人驚豔，但是也因為實際高昂的造價，所以只匹配在朝廣場面。

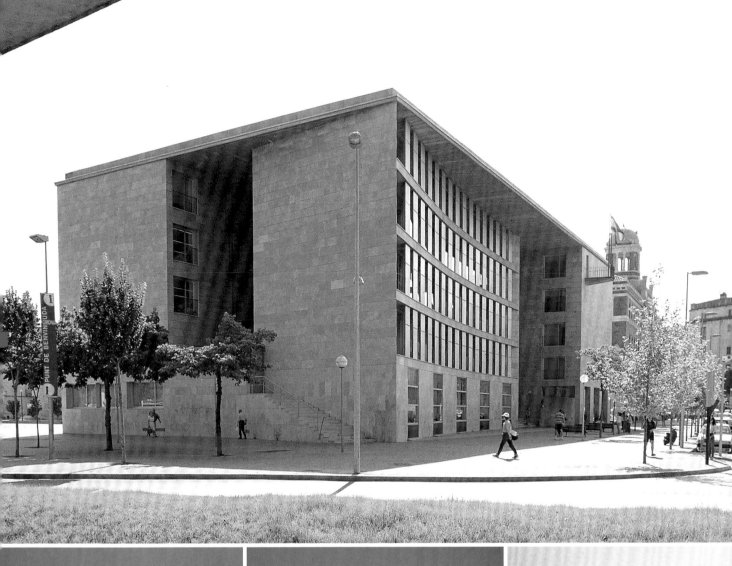

\#複製列窗　\#複皮層

赫羅納地方法院（Jutjats de Girona）

藉由立面開窗定義主從位階

DATA
赫羅納（Girona），西班牙｜1988-1992｜Esteve Bonell/Josep Maria Gil/Francesc Rius

最富變化的鄰大街主入口立面選用了共計四種孔口類型，不僅獲得足量的自然光照進室內，而且明顯地不同於其他向立面，以彰顯出它的最高位階性。它將此立面的約五分之一長保持與鄰棟建物齊平，其餘部分立面由街角端向內斜置成與街道夾角，並且在最內凹處留下一處大面積通口就是主入口。而這道大面積與街道成斜交的牆面分成上下兩部分，下方是相對高窄比例的複列窗，上方的面積遠大於下方數倍而且是複皮層面型，真正的內層玻璃牆面又從相對高窄比例的複列外皮層向內退縮，獲得離街夠遠的私密性。這部分的面積在沿街面上大到不得不去注視它，而且因為它的斜置讓從新城主幹道的行人來向與它產生相對有如面對面的視角，因此而凸顯無比。另外由於它主入口立面上的屋頂板維持與街道平行，所以讓斜置的大面積牆面前方部分的人行步道區獲得懸空屋頂板的庇護，最深的位置就在主要入口那個大面積通口的前方。這道斜置的複皮層牆面於街角處同樣分出另一道實牆面於側面位置終止，側門的通口寬度遠小於主入口，清楚地藉由相同型式的語彙，錨定主入口與側開口樣型暨位階差異。至於那座於最高的5樓石牆上切口朝外懸凸的陽台，其外牆緣上錨定為國旗的歸處，神來一筆地讓可布西耶的這個建築語彙嶄露其畫龍點睛的能耐。

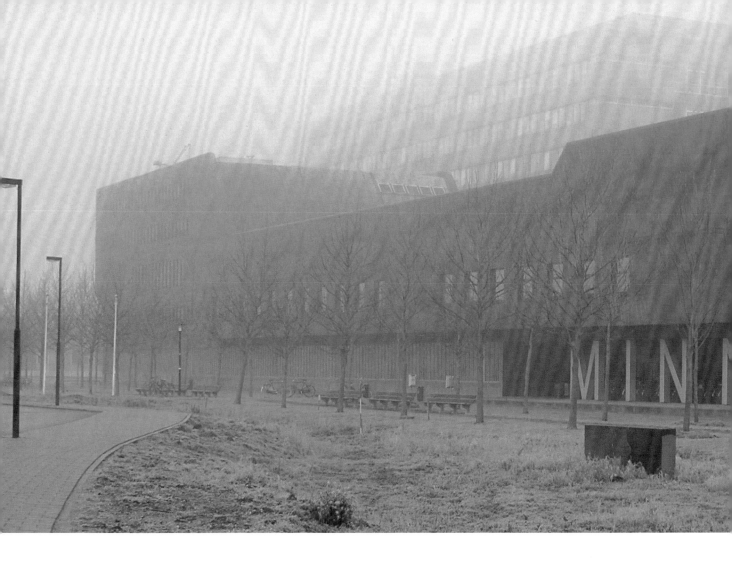

烏特勒支大學地球科學綜合館（Minnaert）

\# 複製列窗　\# 複雜

消隱的柱子與複列窗的失重魔法

DATA
烏特勒支（Utrecht），荷蘭｜1996-1997｜努特林斯與雷戴克（Neutelings & Riedijk）

　　建築物下方水平長條窗確實把整個長直容積體切分開來，近乎好像懸空飄浮起來。因為在整道長直立面上看不見任何一根所謂「柱子」的東西存在，所以才會讓我們的感官似乎會承認它的漂浮樣態。雖然既有的知識告訴我們它不可能真正地漂浮，但是看起來真的就像那樣。這也是這棟建物另一項創設的催化結果，地面層「Minnaert」的標下建物名稱的字型單元就是實際上的結構柱。藉由柱子們的消隱與水平長條窗聯手，共同把容積體托向天空。直接懸凸在水平長條窗上方的容積體雖然擁有另一個尺寸的複列窗，但是總面積仍遠小於凸體自身的實體面積，所以這個凸體加深了上方容積體的體量感，藉此加強那股抗重力懸空的力道。字型上方容積體右端角落的底部水平長條窗又將上方量體切斷上下連結部分的最終意圖在企圖營造一個假象，讓這個部分容積體營建一個與下方完全無重量下傳的關聯性，由此徹底地清除掉這部分容積體的牆重並沒有朝下傳遞的樣貌訊息，所以下方那些字型更加不會被認為是柱子。這就是餐廳區這道相對不長的水平長窗放置在這裡的最重要目的，這絕對是一種精確的視覺圖像感知面向的魔術。

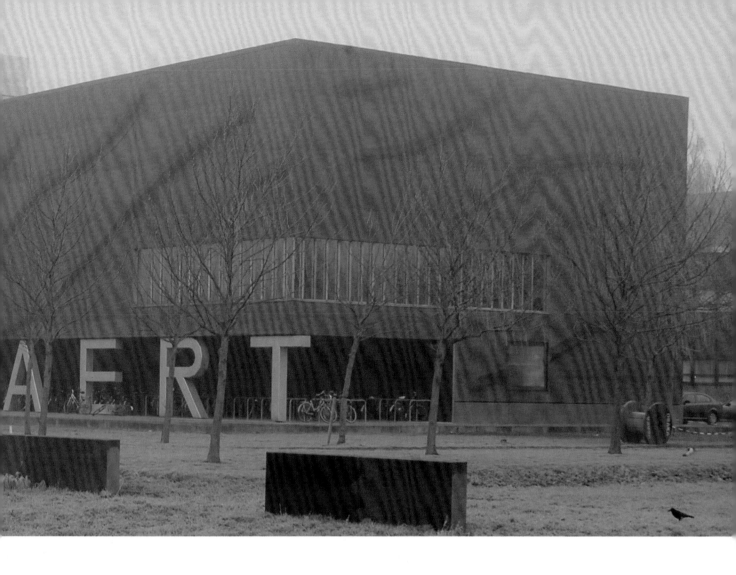

　　最高暨最大面積立面位置上複製列窗的每個開窗大小相對地小，藉此形塑出此區相對地大的認知感受性，同時平均化進入牆後的自然光的分佈。這個作品的立面並不單純，而是已經踏進複雜的範疇。長向立面共計選用4種開窗，而且摻入特殊色料的噴骨礫砂漿粗糙面上的線條型凸出是首次出現在建物立面上的裝飾，卻是要將我們帶向某個範疇的聯想性誘餌，以做為進入室內空間特有感知現象的催化啟動器。這些各個部分的綜合結果，讓這棟建物的主要立面足以登上建築史的一席之地。在這個作品裡，不同的複列窗後面的空間機能都不相同，不僅藉此分辨出不同區的差別，同時也引入不同的光量形塑所預期的室內光亮度的不同灰階變化。這個立面特有的線條型凸出物形塑出來的隆起現象，配合以刻意放噴粗骨材粒的灰漿加上特有顏色的選擇，非常接近南歐地區法國與西班牙史前壁畫裡彩色圖像的顏色，試圖誘生我們可以朝向地球大地土層相關聯事物的想像。而這種聯想的串結在經由相對暗又不怎麼寬敞的樓梯進入2樓卻相對的明亮又比較寬敞平台時，必然會暫停一下等眼睛適應突然高反差光差上的變化，在這短暫間的停留之際，眼前的水池與斑漬牆的激生火花點燃自外觀立面開始所出現的訊息之間的連串作用，接著會在某些人敏銳的心中爆發出關聯想像的形象閃現。這棟建物長直容積體的配置以其左端較高容積體，將後方二戰後建造8樓高的教學樓遮掩於後，同時經由特殊表面凸紋樣與顏色重新生製出後方學群樓更適宜又有趣的形象錨定。

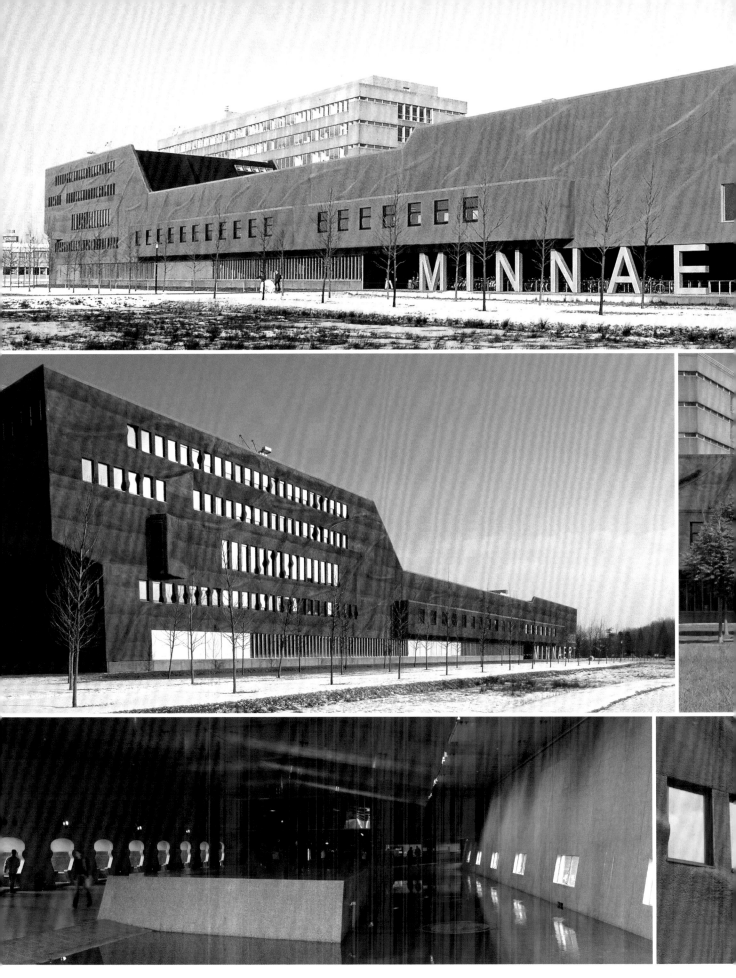

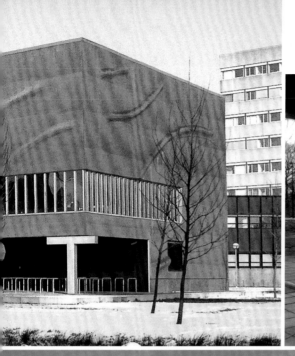

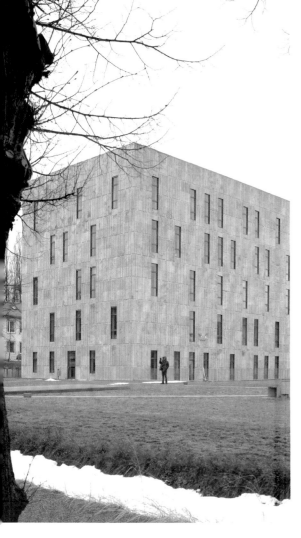

#柱樑列框
德勒斯登薩克森州立暨大學圖書館
(Sächsische Landesbibliothek-Staats-und Uiuversittsbibliothek)
立面開口圖像構成關係

DATA ──────
德勒斯登（Dresden），德國 | 1999-2002 | O&O Baukunst

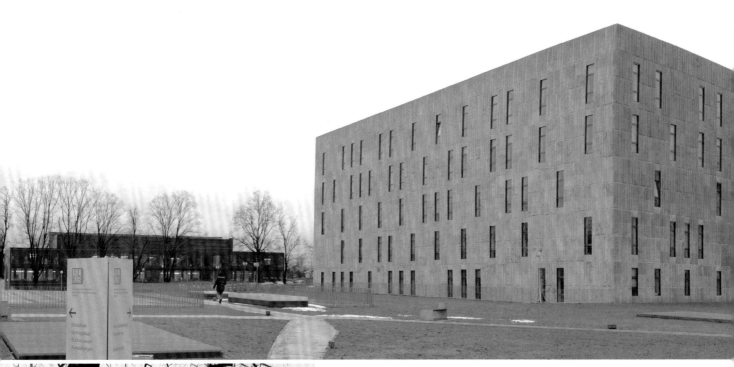

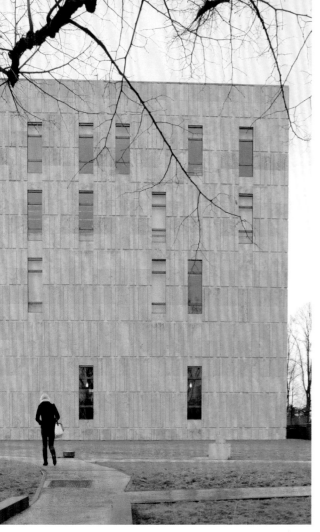

　　兩座容積體型完全相同的長方體就是藏書空間，各自為五樓高的建物。它們的高度、大小、材料完全相同，甚至開口窗的大小也幾乎一樣。因此為了營造辨識度，就必須製造直接可辨識的差異。雖然左側量體的長向暨短向立面開窗口數量少於右側書庫近半，但是並不足以標明入口所在。此時首要明顯的不同差異化標定就是主要入口的大小與位置，它被設置在其中一座即左側量體的長邊中間位置，而且是選擇雙扇門板寬。另一棟則在短向的中間位置設置了單扇門板的側門，這是最清楚可辨別的差異。其它在立面上相對窄高比例開窗位置與每個樓層開窗數量上的不同，只能協助即刻看出兩者之間的不同，卻無助於主從的辨識。換言之，立面開窗口的圖像構成關係其實是相同的，因為是完全相同的類型，構成關係也相同，屬性的現象也一致。所以倘若沒有加入門的不同，必然無法營造出主從的差異，而且左量體地面層開窗口相對少，比較容易看出門的位置。在這裡，它顯示出差異之間還是存在著層級之別，這就如馬克思所言「在人的社會裡，階級永遠存在」，在人建構出來的與人相關的世界裡，同樣存在著層級的分別。這兩棟建物相對窄高的開窗型以及每道立面開窗口總面積與實體面積相較之後仍然相對地小，這也是為什麼我們仍舊把它們看成沉重的量體，加上4個完整的直角加深了它們如砌體樣的堅實感。

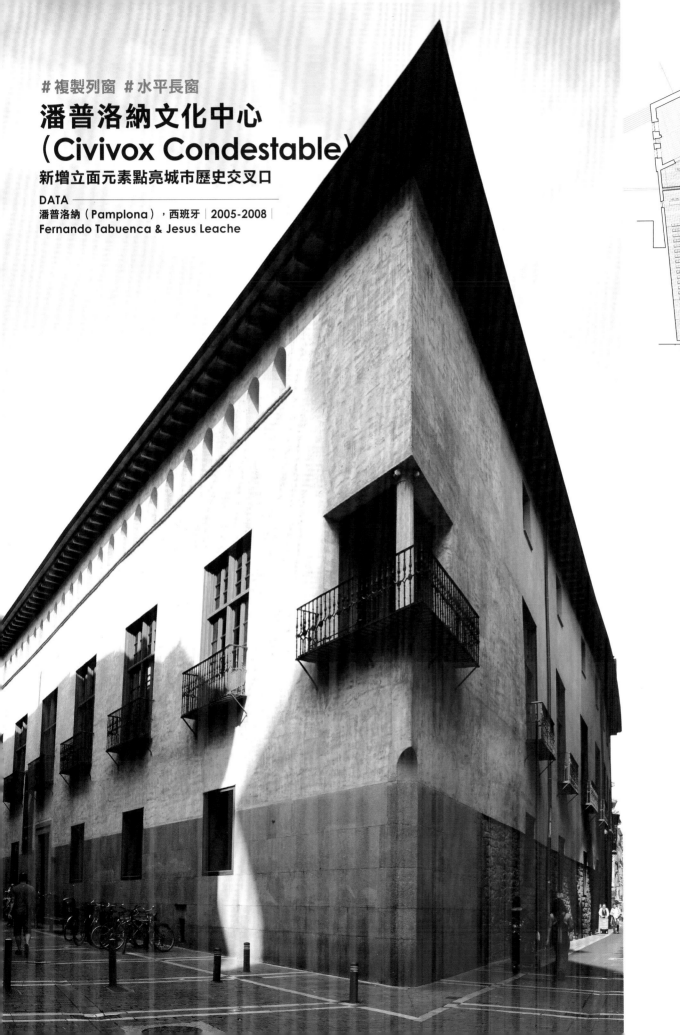

#複製列窗 #水平長窗

潘普洛納文化中心
（Civivox Condestable）

新增立面元素點亮城市歷史交叉口

DATA
潘普洛納（Pamplona），西班牙｜2005-2008｜
Fernando Tabuenca & Jesus Leache

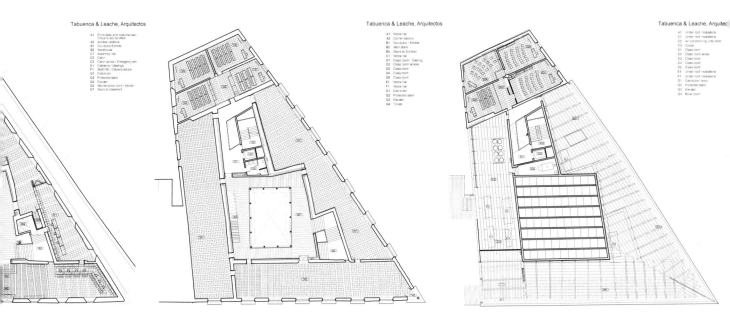

Tabuenca & Leache, Arquitectos

A1 Front desk and costume/ serv.
 Citizen's advice office
A2 Access vestibule
B1 Courtyard/Exhibits
B2 Warehouse
C1 Assembly hall
C2 Cabin
C3 Cabin access / Emergency exit
E1 Cafeteria / Meetings
F1 Staff Off. / Citizen's advice
G1 Distributor
G2 Protected stairs
G3 Elevator
G4 Maintenance room/ Kitchen
G7 Stairs to basement

Tabuenca & Leache, Arquitectos

A1 Noble hall
A2 Corner balcony
B1 Courtyard / Exhibits
B3 Stairs to 2nd foot
C1 Noble hall
D1 Class room/ Catering
D2 Class room access
D4 Class room
D5 Class room
D6 Class room
E1 Noble hall
F1 Noble hall
G1 Distributor
G2 Protected stairs
G3 Elevator
G4 Toilets

Tabuenca & Leache, Arquitectos

A1 Under roof installations
C1 Under roof installations
A2 Air conditioning units roof
C3 Cooler
D1 Class room
D3 Class room
D3 Class room
D4 Class room
E1 Under roof installations
F1 Under roof installations
G1 Distributor/ ramp
G2 Protected stairs
G3 Elevator
G4 Boiler room

　　這棟建物完全就是承重牆結構系統的數百年老房子，屋頂、屋頂下方的無數個窄長比例半圓弧窗，以及那座雙面牆交角窗，還有牆交角底部，都是立面上的新增元素，不僅披露承重牆立面先天的限制，同時企圖將它的可能性挖掘出來，因此得以超越古典時期老房子所沒有完成的新生擴延性。建築團隊用盡了半圓拱開窗口，這個唯一不用經過額外的加強就能將其上方荷重順利導引至牆側（開口雙側）的可開數量是關鍵的。也就是説，這些窄高比例的上半圓弧開窗口數量已是跨進極限界域，再多一個都有可能讓傳遞部分屋頂荷重的實牆面不足，同時將足量平均分佈的自然光引入後方的最大單一面積：演講廳暨多功能室內空間。另外經由這些近頂部的複製列窗營建出與面對街角的另一道立面牆之間的差異，而且清楚地劃分出彼此位階的不同，因此這道立面牆也是主要入口配置的所在。不僅如此，它還標記出選擇上的優先性，也就是就這座古城既存歷史紋脈來。這座建物的鋭角將它所迎面而來的街道，也是實際上「朝聖之路」的步行者會走過來的老古路將之切分為二。新增窄半圓弧列窗的這向立面前的窄街就是引向出城後朝聖之路的古道，而另一道沒被加強的建物立面所面對的分支街道，卻是迎向老城區的北向邊界。這是主要立面牆更進一步的作用，參與另一個時間積澱維度的關係建構，這也是一種歷史綿延性的實質承接，任何一種正向性的相應貢獻都會讓人覺得心生喜悅而與有榮焉！

　　此外，這個牆交角底部的四分之一圓切角以及新切割出來的雙向開口交角窗（不得不加上一根加強柱），都在釋放一種屬於歡迎的姿態性，尤其又在所有的二樓開窗前又加裝了鋼構造陽台，不只參與歡迎姿態的催生，同時又相融於這條窄街上房子的共同基調。為什麼那扇角窗那麼重要？有如畫龍點睛的實質功效，除了前述的原因之外，當然是它與老街迎面對看的方位唯獨性。另外就是它真正的落地窗往內退縮了很大的距離，使得自街道看過去呈現為一個深凹的暗黑角落，會誘引人的目光一直想朝內再更前進。這個深凹的真正陽台空間又足以容納2、3人駐足或坐在椅子上閒聊，甚至讓人可以想像街上熟人與陽台上的駐足者相招呼對談的景象，這就是這個新增角窗的真正多重的力道。這些新加的元素共同將這座建物推向城市節點的定位，同時讓歷史的連結更加深厚。就有如伽達默爾在詮釋中所披露的境況，因為新一代設計者不僅將老古房子如同承接舊包裹般地，將之打開後並且進行新手術切除壞損不良的，同時又增其新生命力，再傳續給下一代，完成了歷史的再註釋……。

The Constable´s house
Jarauta St. Elevation

Tabuenca & Leache, Arquitectos

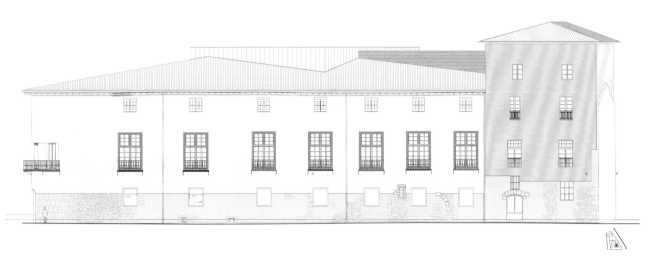

原建物立面

PREVIOUS STATE

The Constable´s house
Main St. Elevation

Tabuenca & Leache, Arquitectos

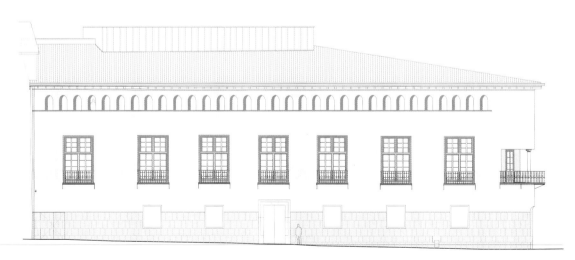

PREVIOUS STATE

原建物立面

••古代聖地牙哥宗教朝聖之路

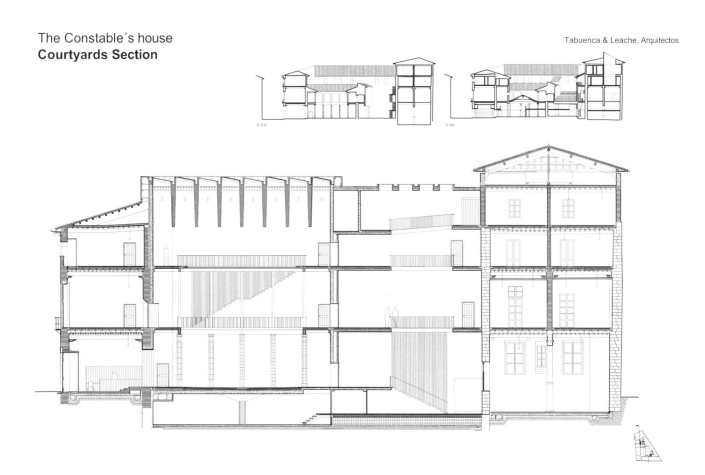

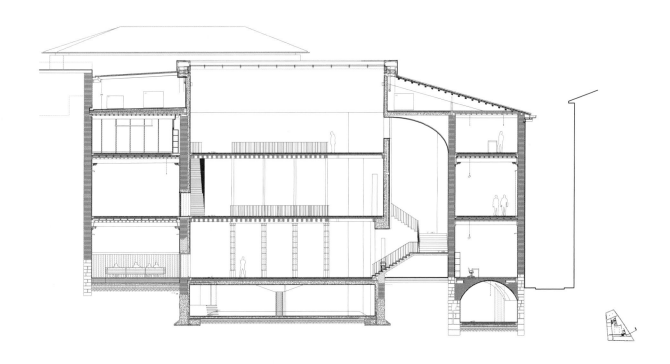

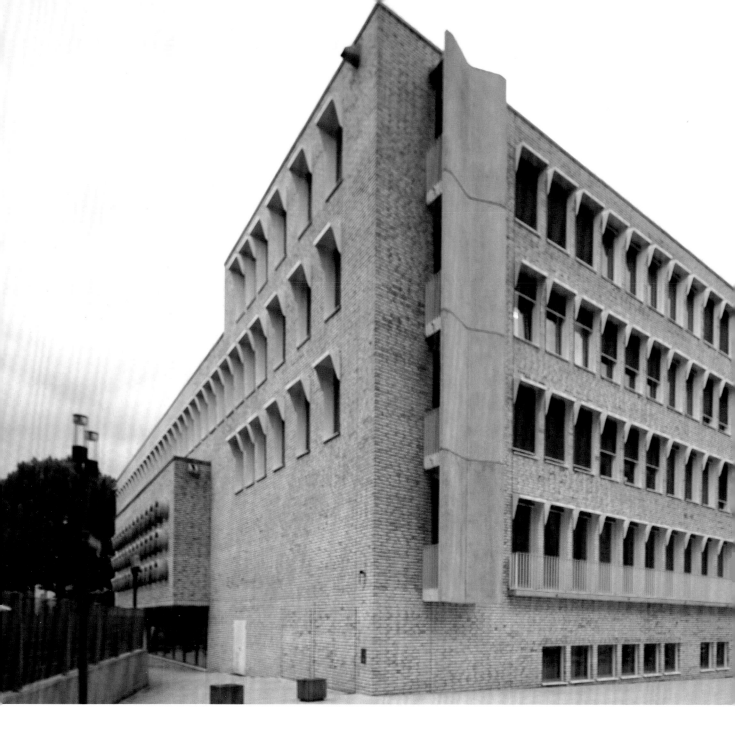

複製列窗 # 複皮層

天主教羅騰堡——斯圖加特教區教會
（Bischofliches ordinariate rottenburg）

複製並列的視覺力量

DATA
內卡河畔羅騰堡（Rottenburg am Neckar），德國｜2010-2013｜Lederer Oei Ragnarsd

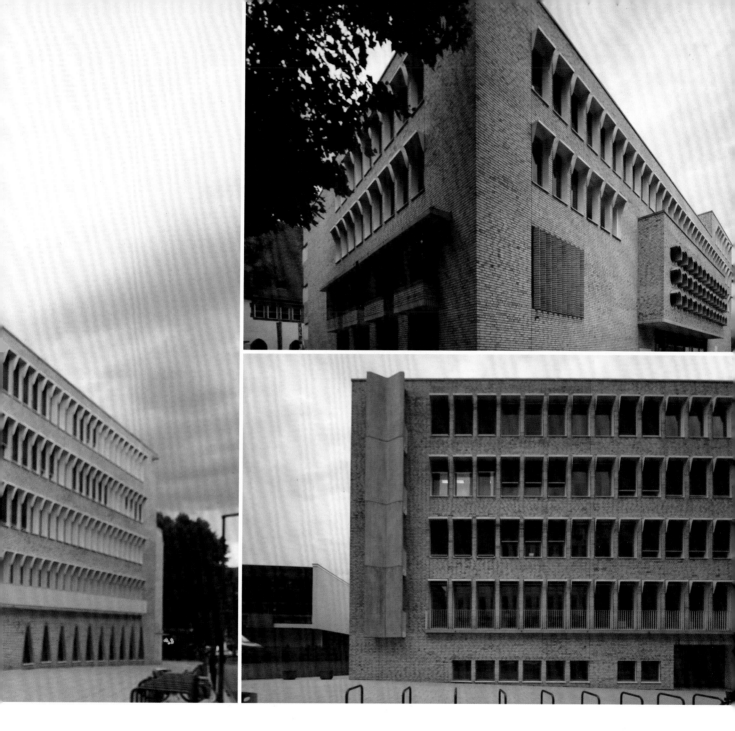

　　這道長度約90公尺離開大街的建物，背立面長直地與後街平行，水平長列的直角旋轉之後複製毗鄰而成。凸出於垂直牆面外的長條窗，橫切了建築物的長向面，不僅提供後方主要使用空間單元的自然光，同時因為列窗與後街的傾斜角，導致小後巷的步行者與室內的使用者之間形成正向地面對面相望，被置入一阻隔性的關係，由此而讓室內使用者獲得了額外程度的私密性。另外，因為窗單元的旋轉營造出來的雙面複製並列的結果，倍增了窗面的數量，讓人在一時之間根本難以數盡，由此而衍生出一種異樣的、視覺上的延宕性。意思是我們的眼睛好像會黏著它們不放，因此也得以弱化這道立面的單調。至於主要入口立面前方的空間留設也並非充足，同時又與街道平行，並不是那麼容易地就可以被行人注意到。而且街道過窄，以至屋頂的特有形廓在街道上臨近路口前，難以進入視框內，而那些凸出的全面封框5面玻璃盒子在二至四樓以每層等間距複製共7扇成行，共3行21扇全玻璃外凸至少60公分的懸空窗，盡其所能顯露可親近的姿態。至於地面層如電波符號曲弧樣的門前外窗口，也建造了一些可暫時駐足的滯黏性，以此與上方凸窗群疊加出進一步的親和性，但是終究自設了一道親近性的邊界，就因為這是一處宗教機構。

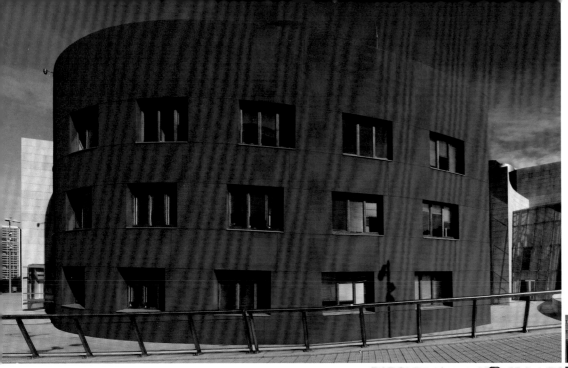

Chapter 4
Misaligned Window
複窗錯位
異他性的產製

宇宙間最低限度的擾動形式就當屬水平向位置的移動，在重力場的作用之下，垂直位移要比水平位移付出更多的能量才有可能辦到。有了移動位置的能力才能產生所謂的「目標」或「目的」的設定，也就是要到哪裡？有了移位的能耐才開始區分出「這裡」與「那裡」的差別，並尋求相對於空間關係的意義錨定。無論如何，只要有相對的位移出現，也就是有作用力施予的表徵。換言之，就是作用力完成的痕跡殘留，同時也是微弱的作用力作功之後最低效能的呈現。倘若這種作用是源自於內部的結果，那就表示這個東西具有能動性，它是活的（以人的感官而言）。因此，當事物之間呈現相對地平移錯位現象，那就是屬於低限範疇的動態性事物樣貌之一。

（由左到右，由上到下）西班牙古根漢美術館、荷蘭烏特勒支大學辦公樓、西班牙薩莫拉省檔案資料館、德國杜塞道夫萊茵河畔公寓大樓、德國柏林社區天主教堂、西班牙巴塞隆納旅店、葡萄牙曼努埃爾・艾雷斯設計的旅店、西班牙伊瓜拉達公墓、荷蘭布雷達Chasse區公寓樓、西班牙比戈大學學生住宿樓、葡萄牙波塔萊格雷掛毯博物館、西班牙潘普洛納省朝聖之路天主教旅店、葡萄牙孔布拉大學波羅II大學學生宿舍、西班牙Balaguer文化中心、奧地利因斯布魯克住宅、西班牙馬塔羅公共醫療中心、西班牙普埃爾托德拉克魯斯文化中心、西班牙巴塞隆納聖卡特琳娜市場公寓、西班牙巴塞隆納博物館區大學傳播科學系館、荷蘭布雷達Chasse區公寓。

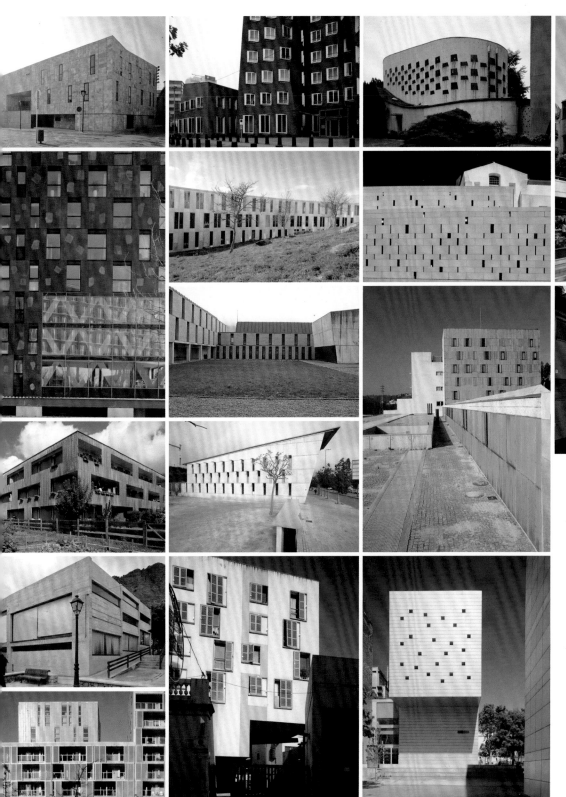

動態性的東西與靜態性的東西，彼此具不同的樣貌形態，因為靜態的東西在外觀形貌上一點都不會改變，而動態性（也就是能動）的事物總是在不停地變動中，因此沒有辦法只以單一被凍結的樣子就能描繪出關於它的整體質性，它需要不同面向的、不同樣貌的群集才能分析篩濾出可以抓得住它的代表性樣態。這樣的進程就會讓我們進入「範疇劃分」的管轄之地，在此界域之內，天地萬物皆可被分類，而所謂分類的「類」並不是一個固定邊線的籠子，它是隨著條件的設定跟著變動的。當然很多事物的範疇變動性不高，有些則不是，而且會有相互重疊的狀況存在，同時當針對單一事項的分類時，必然會有程級上的差異。例如以現代主義時代的繪畫作品為例，抽象表現派代表人物傑克遜・波洛克（Jackson Pollock）的畫作內容顯現出來的動態強度遠大於其他畫家的作品，包括保羅・克利（Paul Klee）。而且他自己後期作品的動態性（在物理學上可以使用亂度係數的大小來檢驗）又更高於他的前期作品，即使是畢卡索（Pablo Picasso）的畫作也有這種差異現象的存在。在自然界物理現象的動態性大小程度而言，有加速的東西，其動態性當然高於只有等速進行者，更不用說那些在減速中的狀況。流體在產生紊亂流的狀況，其動態性遠大於其他流態的時候。人的狀況不也是如此，其最大亂度的狀況被稱之為「瘋狂」，就是我們形容為「六親不認」的時候。宇宙演化之中最高的動態時刻應該就是大爆炸的瞬間，接下來就是黑洞的現象以及恆星的爆炸，其中之一至今尚留存的天關客星（編號SN 1054）殘跡就是今日依舊可見的蟹狀星雲。

我們對世界進行範疇劃分的目的就是要讓萬物諸事皆有所歸屬，同時藉以瞭解其所是。而可見的東西都必須穿戴樣貌以呈現於光之中，並且於生存行動中採取的動作暨特有的姿態讓它有別於其他存在物，因此得以有所差異的分別，同時也成為了解它的屬性訊息資料。生命物種的分類已經是比較容易區分的，因為它們都其來有自，可找出差異分化的出處，反而是較低等的病毒比較難辦到，因為找不到來自於何方。至於人創造或製造出來的東西，除了早古的那些不知出處的少數東西之外，越接近當代的越有充足的資料可輔助研判。但是對建築設計而言，問題都不在此，困難的是在於如何讓建築物量體容積的組成，以及立面形貌、所選用的構成元素的型式樣貌、細部的構成與材料的選用等等綜合的結果，可以將設計者所要傳遞的訊息確定是他想呈現的事物範疇之內，而且能肯定這些固結在表象上的外部質性，確實是接收訊息者同樣可感受到的質性現象，同時可以觸及某些可感受的「逼真性」，甚至是所謂的「形象」與「味道」的維度。因為建築物的構成都是由物質東西組裝接合而來，全數都是我們可以知道的「東西」，沒有任何一樣是不知道的，它們都能在這個被我們施以範疇劃分之後的固定歸處。木材來自於樹、磚瓷陶則來自於土、鋼鋁銅鋅則來自於不同成分的礦石……。困難之處首先在於要表達的東西的不確定，也就是這東西的範疇內容暨邊界都處在流動態的非恆久固結，而難以固定其樣貌。例如若想要把立面做成就像「風」那般，雖然所謂風的物理現象有其明確的定義，但是那些都是眼睛不可見的氣體粒子尺度的集體作用施加在其他東

西身上所呈現出來的現象或行為，它所完成的可見可感現象卻有非常多，而且每一個單一現象確實都讓我們知道這就是「風」。但是所有的這些現象都是不斷地在變異中的，而非靜止不動的，它所對應的圖像也是清楚的（就人的視覺感知範圍），我們可以很明確地知道它與「水」的對應圖像不同，也與「浪」的存在差異。但是當我們試著使用文字去捕捉它們時，我們卻會發現它們常常攪混在一起，根本難以明確地區分。倘若進入分子尺度的世界裡，它們卻時時顯露出相似性，甚至在某些狀況之下走向同一，這才是問題的關鍵所在。第二個難題是如何把這些日常生活裡的材料替換成其他身分，麻煩的卻是這個「其他」的形變卻又是不確定的。意思是──我們對風的感受和概念認識，是否有可以被建築物的幾何形體塑成的「體面」捕捉的可能，因為風在我們的概念描繪定形中，並沒有任何相關於材料屬性合適，而是材料的物質突出性在這樣的狀況裡，盡可能地要被往最低限度的方向被約制，或許不是不可能的，沒有出現過並不代表不可能。

我們可以把建築看成是一種語言體系，只是它的構成與日常語言不同而已。維根斯坦對語言的構成有這樣一個主張：使用一個字詞並不是在任何場所都受限於規則。意思是規則雖然對於語詞的應用有了幾乎是全部的先天式的說明，但是並不因此就將說話者困在沒有新選擇的規則牢籠裡。換言之，說話或是書寫中的創造性不可能被規則束縛，所以維根斯坦才會認為，我們總能在不被預期中那樣地組合詞語，以致由這個概念的外延產生的突出並不會被一個既有的邊界封閉住。所以李白的唐詩措詞與杜甫全然不同；可布西耶的建築立面與密斯幾乎沒有相似之處；畢卡索的畫作與馬格利特（René Magritte）是兩個全然不同世界……。這樣的例子幾乎可以直列下去，即使在同一個範疇的事物雖然不會是無窮無邊，但是也挺嚇人的。差別永遠存在，它會繼續釀製新的差別。形變就是想要製造比僅僅只是移位的更大不同，藉此可以突顯更大程度的不同現象生成以及更不同的關係，它的第一順位的顯著性是相對於眼睛所捕捉到的東西邊界的改變，只是那些封閉性的表面，理論上都可以被幾何學描繪下來（蓋瑞的建築事務所發展出來的3D曲面錨定軟體，證明了這方面的概念與事實的對應）；第二個接續更深的不同來自於「變」，因為形的邊面擠壓扭褶在物質構成的實境裡，已經不單單是幾何形的改變。這裡涉及的是由外力因素而造成組成部分必須改變自身以對抗的倒置，這是比較極端狀況的現象。意思是這種立面的形變必須來自於立面這個皮層後的改變才得以延伸至外而定形，就像臉部的腫突是由內部改變而外延至外部的形變，這與由外部施加力量造成的形變不同。另一種建築立面的開窗與附加的部分，有如只是從外部黏上去那般，從外部看過去似乎就是直接貼在上面或是掛在上面，這就是臉部穿戴耳環與鼻環之類的東西，而且從建物的室內向外看時，這些外掛黏附的東西也與內部無關聯。

變形可以也是事物與自身營造差異的高階手段，而突變是物種產生跳躍性改變的有效途徑，但是在建築立面的分化途徑中，有所謂突破這種製造斷裂的跳躍進程存在嗎？

聖家族教堂（Basilica de la Virgen del Camino）

超長立面錯落細直長窗

DATA

萊昂（Leon），西班牙｜1957-1961｜Francisco Coello de Portugal y Acuna

　　教堂鄰大街的長直立面僅有3排相對窄長比例的垂直小面積開窗口，上下排的開窗位置彼此平行移位，因為牆面夠長而且開窗口才20扇，剩下的開口就只有教堂內部空間的獨立門扇，以及這個容積牆上緣切分開屋頂板的水平長條開窗。整座教堂鄰街立面的第一印象就是由這道約莫為象牙白石板披露的長牆釋放出來，但是事實上教堂整體由表面切分成4個部分的4個量體組成，只是有一座相對小斷面鋼柱列支撐的遮陽板從自用門扇旁開始將教堂主體水平切分為上下兩段，同時一路延伸至教堂前的主要入口並且留設下一處前門廣場之後，才轉直角垂直於入口方向再繼續朝前連接至教堂附屬的另一個1樓高量體後才終止。若沒有這個遮陽空廊道，這座教堂的量體形貌的構成幾乎簡單到就剩由4個幾何體以重疊暨並置的最基本圖示關係的直接呈現，而事實上即使增加了這個空廊道也沒有減損它的構成純淨性，因為它的廊道屋頂板相對地薄得像一條線呈現於立面，而且高度正好在主殿量體上下相疊交的位置之上，反而加強了疊合的交界突顯。

聖母加冕教堂
（Parroquia de la Coronación de Nuestra Señora）

長條塊石板堆疊整體印象

DATA ─────────
維多利亞（Victoria），西班牙｜1957-1960｜米格爾・菲薩克（Miguel Fisac）

　　這道西向立面上佈滿了相對窄長比例的小垂直開窗口，以上下排相互平移錯位的配置方式排列，其間距暨數量幾乎已達到這道石條塊砌體牆的荷重臨界，其他僅有的開窗口與門幾乎快要消失不見，因為即使由主街道朝教堂望去，也只能看見壓低的屋頂板之下長態在陰影下的幽暗主入口前門廳而已。這樣的結果讓這座牆體由不怎麼平整的不同長度石板條塊疊砌而成的教堂，呈現出一種強烈的石砌工人手作留存下來的表情蘊涵。尤其是那道微微呈曲弧的最高牆面，這裡的砌石手法更刻意地讓石塊的表面粗糙性裸裎出來，主要是藉由降低黏結用泥漿的厚度，使得我們的眼睛在一個距離之外，幾乎會把它看成如同一整塊的大岩石塊，相較於周鄰的住宅建物的零碎型的立面，強烈地對比出一種來自於原初未經開發的自然的特有純淨的質性的形象感染力。

#複窗錯位

埃納雷斯河畔聖費爾南多公共運動中心
（Polideportivo Municipal San Fernando de Henares）

開口面積過半消除量體感

DATA

埃納雷斯河畔聖費爾南多（San Fernando de Henares），西班牙｜1992-1998｜設計者

　　立面的圖像樣式完全來自由R.C.預製板塊複製組合的結果，這讓建物的工期加快許多。由於開口數量眾多，而且開口總面積已超過實體面的1/2，因此實體面所能營造的重量感在此已經被徹底清除掉。另外因為單一開口的實際長度與寬度的都不是所謂很小的尺寸，寬度約莫人臉寬，長度約120公分，所以這道牆經由開口的均勻分佈的結果，也徹底清除掉一般實體牆特有的密實感，反而釋放出特有的篩濾口屏風型構造物的味道，但是卻又比它堅實。因為它背後還有另外一層界分室內外的玻璃牆，就此構成關係而言，這是一種複皮層的立面，藉此可以讓自然光照均勻地進入後方的泳池暨服務空間，同時控制了過多光亮的進入而且達成了適量的遮掩效果，讓室內使用者身軀形廓無從完整成形於戶外觀看者的視框之中，因此得以保有室內使用者的私密性。

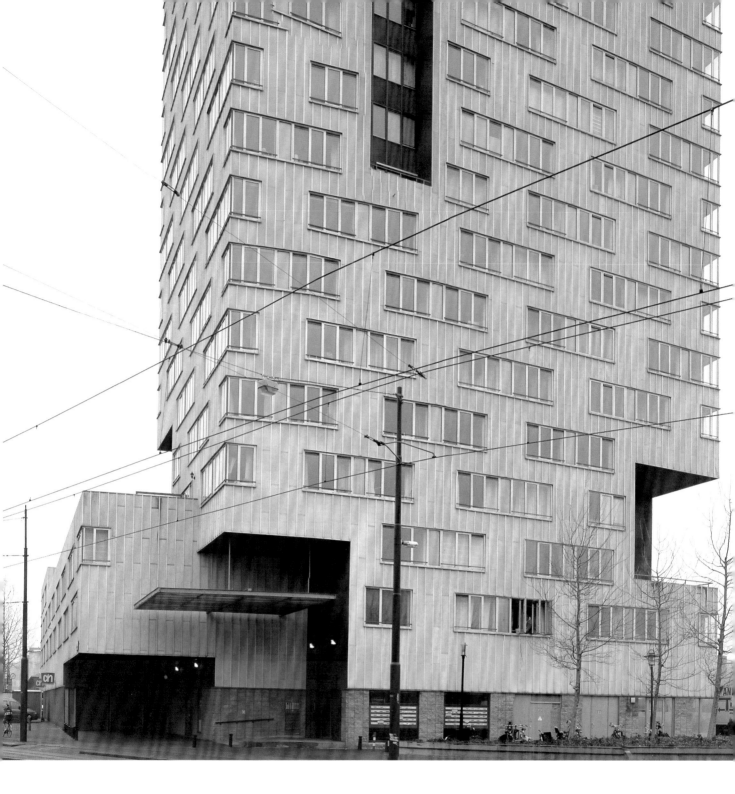

複製列窗 # 複雜

超級市場與公寓共構樓（IJ Apartment Tower）
顛覆高樓的沉重量體形象

DATA
阿姆斯特丹（Amsterdam），荷蘭｜1993-1998｜Neutelings Riedijk Architecten

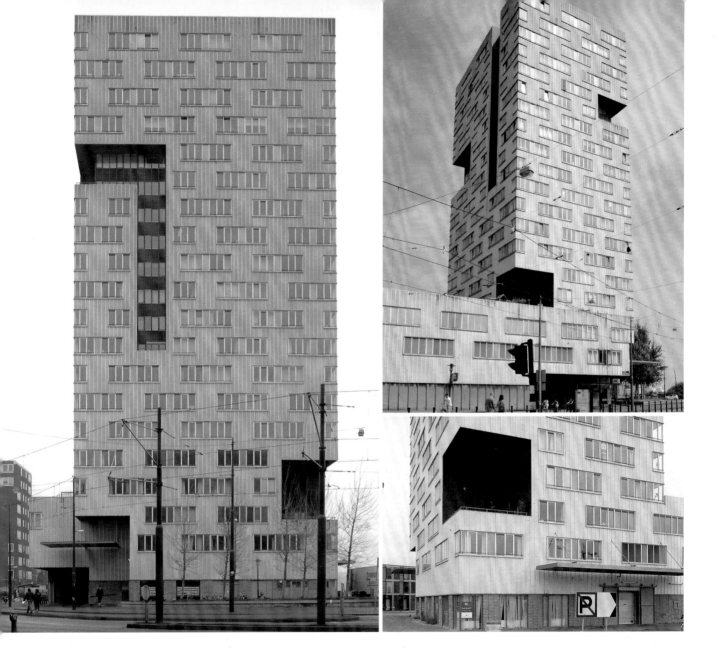

　　從遠處觀看這座複合樓，確實顯出幾分現代雕塑體的容貌，因為建築團隊基本上將它們視為一個水平長方體與垂直長方體的併合體。同時在兩個方體的各個交角處都切割掉部分的容積體，而且刻意將切掉角落的垂直量體內凹處塗上與其他立面牆不同材料的咖啡色，就是所謂形塑容積體時的「減法」概念圖示的直接呈現。這個垂直高樓的地面層以花崗岩為實牆面材，而且開窗形暨尺寸也不同於上方樓層的開窗，藉此讓視覺上的圖像投射成為上下無關聯的共置，巧妙地將兩者劃分的同時，又將地面層轉換成上方雕塑般高樓體的底座，讓公寓樓居所部分獲得完全的獨立自體性圖樣形貌，而得以吐露出與地面層徹底的無關聯形象。那些切除掉的容積體位置是經過精密的盤算，藉此釋放掉巨大量體的沉重形象力道。在開窗的手法上與後述「鯨魚」樓相同，只是在這裡主要開窗是7片垂直分隔單元窗扇並置片的長度大小，3單元扇片並置的窗的數量很少，所以上與下樓層移位配置的結果形成了大部分的隔行重疊現象，由此讓實體牆的整體圖像就與鯨魚樓完全不同。另外是每一個樓層的角落開窗一定都以角窗的方式呈現，也且保持窗長邊為7分割片並置的長度，轉角後保持2分割片單元，因此得以讓每向立面出現3種長度的窗，同時徹底地撤除掉高樓的一般重量形象。因為實牆體剛強的雙向實面交角的部分幾乎快要被清除掉，那種固有的堅實體感在此已經消散近乎殆盡。

#複窗錯位 #複皮層
索麗爾蘇黎世飯店增建
（Renovation and Extension of Sorell Hotel Zürichberg）
攝影疊像的視覺連續性

DATA
蘇黎世（Zürich），瑞士｜1993-1995｜Marianne Burkhalter,Christian Sumi

　　新增建的橢圓形旅館住房區的外部皆披覆以水平向鋪設的木板條，甚至連開窗口的外部也同樣設置了可開關的第二道水平鋪設的實木條外層窗，而且這些2樓層建物上的開窗口都是以上下樓層相平移錯位的方式配置。因為複列窗的上下錯位而偏移了一般瑞士居民的木造房舍固有的穩實又強固的樣貌，而且這些彼此相隔以間距木材在垂直方向上複製為封閉環，這些並不厚的實木板條都只是第二層的外皮，也就是可被看成是複皮層的構成關係，人們的視覺仍然可以獲得後方牆面與開窗口的訊息，因此這個立面的視覺圖像性構成了一種以往攝影疊像的類型重複曝光的效果。只是在這裡的前方實木條之間的間隔部分，就是後方第二層立面被遮掉的剩餘。因為人類眼睛的成像功能並不需要完整連續邊廓的訊息，我們的大腦依然能夠描繪出這個對象為何的答案。而這個拼圖的能力受限於那些間隙列格的大小，也與我們與對象對之間的距離有關，其間存在著一個最小間隔被定為可識邊界值，當數值比它還小的時候，我們便無法組成後方事物外觀形廓的連續性。

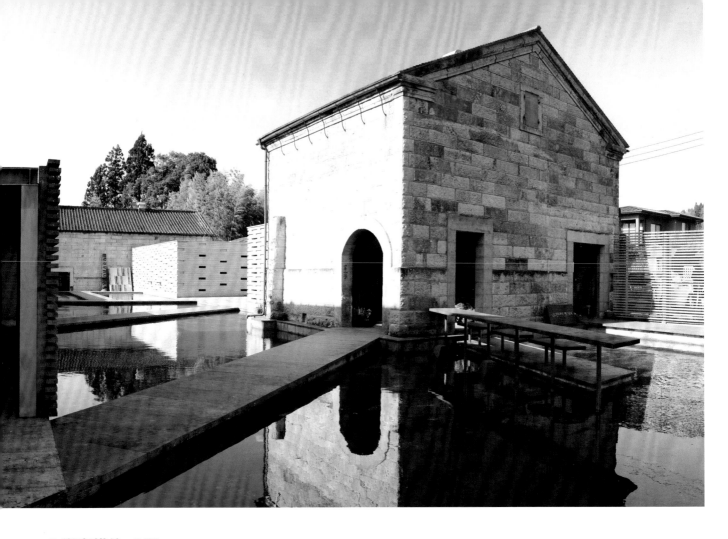

#複窗錯位 #石
那須芦野·石的美術館（Stone Plaza）

疊置石板條的錯位開口

DATA
那須町（Nasu District），日本 | 1996-2000 | 隈研吾（Kengo Kuma）

牆面完全由兩條厚度相同的石條板為基本單元，每個單元上下之間等間距放置一條單片厚的短石條，留下相同間隔複製至牆的兩端，上下排的間隔位置形成平移的複製配置至整道牆。屋頂採用單向實木樑結構系統並在中間部分以一根相正交的實木樑加強，以此降低屋頂重量。有些牆面則改變留設的間隔口的位置，形塑不同的圖樣式變化。無論如何，這些複製開口的位置與數量終究是有限的變化，只要荷重的石條不斷裂就是可行，全數由石條的結構支撐能力決定。其次就是開口排列方式避開超過石條荷重極限的排列方式，但是不論如何，其室內光型的變化並不會如立面的變化那麼強烈，因為室內並不存在強烈陰影的變化，只有通口在室內呈現為光口，它們的可能性當然還可以再進一步地嘗試。這種石條疊砌的構成基本上與實木條的疊法相似，但是實木條的抗剪力與彎距的能耐更高於石條，或許會有更大的潛力。

複製列窗 # 複雜

「鯨魚」公寓樓（The Whale by de Architekten Cie）

複列開窗平移創造躍動視覺

DATA
阿姆斯特丹（Amsterdam），荷蘭｜1998-2000｜Frits van Dongen（de Architekten Cie）

　　這座公寓大樓底層近乎三分之二的長度立面牆是玻璃面，而且刻意將柱子隱藏於後方，因此似乎輕易地就將整個建物容積體自地面撐托起來。而且主要的共同入口半戶外的開放式門廳，又把角落處的量體容積從短向的一個交角的四樓底部切斜至另一個短向的三樓底，接著連續那道斜切面沿著長向面至前述的玻璃牆頂部，營造出一處大缺口做為主入口前的過渡空間，因此這棟公寓大樓被稱之為「鯨魚」。斜切掉的容積體就像一處張大的口，整個建物量體就如同一具龐大的身軀漂浮在透光的玻璃水面般。4個立面都遵循相同的開窗法則，也就是上與下樓層的開窗位置必定形成相平移的關係，讓上與下樓層的窗形成跳躍的現象，相應地實體牆面的部分也跟著成為上與下樓層的跳躍移位關係。不僅如此，在長向與短向立面都各自有三種不同寬度的開窗口，分別是2、3與4扇垂直切分單元片的並置成較大單元清玻璃窗，藉此又強化了平移躍動的視覺圖像的變化度。這棟龐大容積體公寓樓之所以能夠成就輕盈又具動態樣貌的投映，第一個關鍵處是實牆面與地面全數沒接觸。接下來是這些實牆的下底原斜線變動暨屋頂緣線於長向面的外高中央低的高度差形塑的折線，兩者共同勾勒出想像性形廓的簡化版投射。而樓層水平板極致細小化，加上開窗口與實牆部分的上下錯移現象誘生出動感。

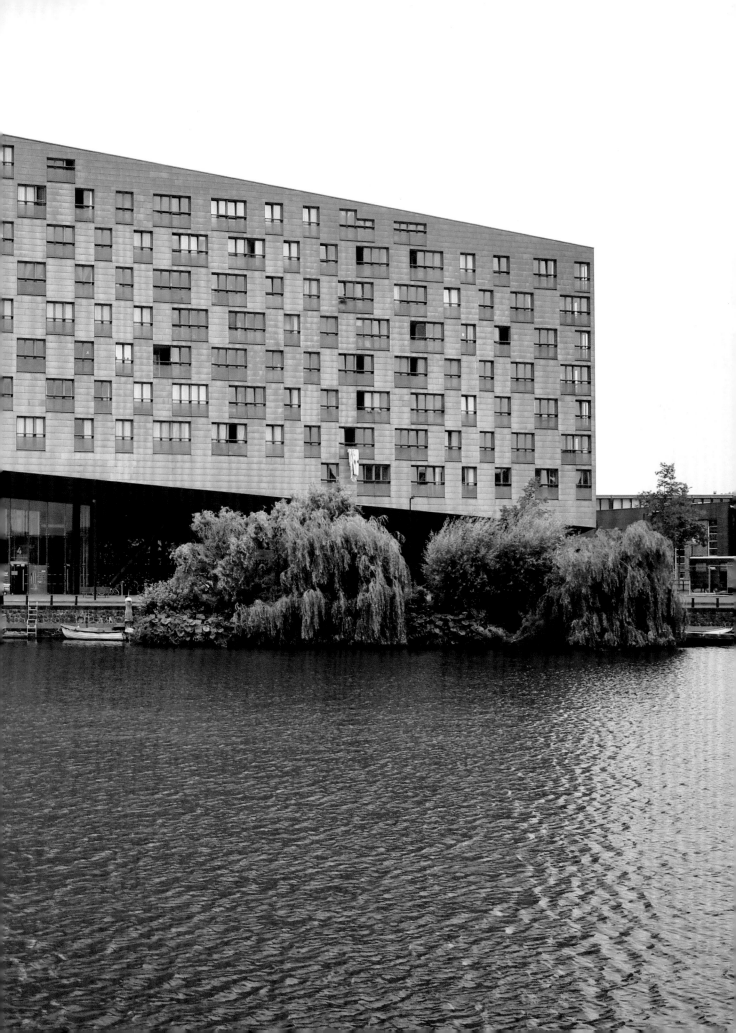

#複窗錯位

埃森福克旺藝術大學SANNA大樓
（Folkwang Universität der Künste-SANNA-Gebäude）

克服結構問題呈現自由散置窗口

DATA
埃森（Essen），德國｜2003-2006｜妹島和世與西澤立衛（SANAA）

　　這種開窗口的圖示關係的可靠原型第一次出現，應該是可布西耶在法國費米尼的公寓大樓（Unité d'habitation-Le Corbusier），其頂樓原先的幼稚園牆面上的彩色玻璃開窗口的分佈就是大小不一的平移錯層的分佈；以及在巴黎的巴西學生館（Brazil House）長向立面中間段的複製錯位型開窗牆面。當然妹島在此為了如實地使用真的承重剪力牆的結構系統，那就必須摒棄掉柱樑結構件的出現，因此只能選用雙向格子樑或無樑板的樓板構成。但是格子樑板不夠輕巧與立面自由要吐露的自由性相抵觸，所以只能轉向無樑板。但是一般無樑板的構成過於厚重，而中空預鑄板又礙於與結構牆交接的強化問題以及板底交接縫的處理也是問題。最後的解決方案是開發出樓板的新構成關係，就是在樓板內佈滿了中空鋼製球再加上鋼筋澆灌出來的樓板，不僅強度符合要求，而且重量又相對地銳減，由此才能支撐窗口的自由散置。

折線、折面型

柯倫巴美術館（Kolumba）

新舊牆互融於無形

DATA
科隆（Köln），德國 | 2004-2007 | 彼得・祖托（Peter Zumthor）

　　這道與舊牆遺址相互併合的新牆面可算是建築史上的創舉，雖然它們不必支撐其他構造物的重量，但是至少必須支撐自己的重量。最困難之處就在於如何支撐那些無數開口上方的實牆體重量，因為每道長條磚砌體之間以及與上下排磚條塊之間的留設孔口數量過多，根本無力支撐其他額外的荷重，所以當它們自身的疊砌高度到一個數量之後，就必須借助加強樑與加強牆的協助才有可能維持那麼高且留設不規則孔口散佈的磚條疊砌牆不倒，這也是這道長條磚砌牆的另一個高難度挑戰。光是疊砌出這種散亂開口的樣貌就已經困難重重，更何況要讓加強柱樑與牆加強的部分在外部立面上消失無形，確實幾乎是不可能的任務。這也是為什麼祖托的建築可以在建築史佔上一席之地的另一個原因，也就是透過細部構造將結構件與材料特性的調節而披露出特有的自然光型空間。就這個面向的建構關係而言，路易斯・康可算是最精鍊的建築家，而祖托則追隨其後卻已走出自己的路。這道牆上的留設孔口之所以特別，就是在於它們之間似乎沒有任何兩個是完全相同，而且它們分佈圖樣之間似乎也不存在重複的部分，完全裸現出手做的另一種非機械複製的特性。也就是藉此來呈現那種在時間之中作用的非均一的特性，讓每一個單體都能展露出自己微細的差異，以彰顯出每個都是不同的，同時又把加強用的結構件軀體消隱在這些孔口的無定位圖樣分佈之中，這就是表現的關鍵之一。另一個要項就是這些散置孔口開始出現的位置就是在樓板之下開始，以上的部分則全數配置在樓板底線以上，讓這些牆體的荷重盡數由樓板與樑的共構體承載。祖托還刻意將這些散置孔口的一大部分設置在牆體的交角處，讓整座建物的重量形象被吸掉大半，披露出位置因素對於感知現象的影響是關鍵的這個事實。就表象力量的聚合而言，形態的參與絕對是主要的來源之一。

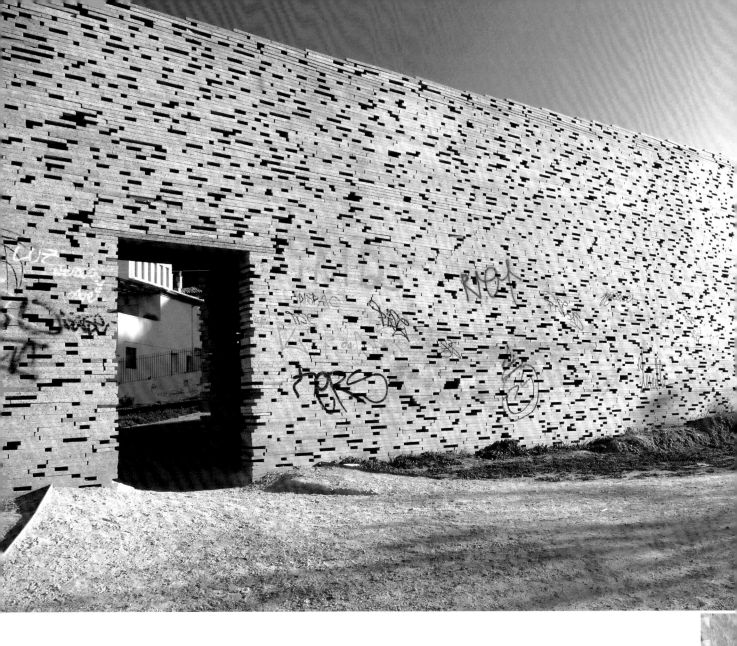

格拉納達老城牆修建
（Muralla Nazari en el Alto Albaicin
Antonio Jimenez Torrecillas）
新砌如舊的投映關係

DATA

格拉納達（Granada），西班牙｜1962-2015｜Antonio Jimenez Torrecillas

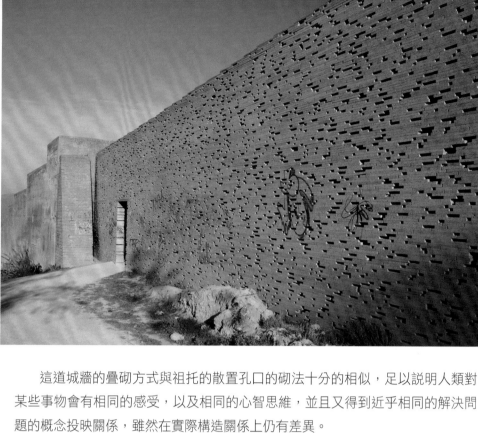

　　這道城牆的疊砌方式與祖托的散置孔口的砌法十分的相似，足以說明人類對某些事物會有相同的感受，以及相同的心智思維，並且又得到近乎相同的解決問題的概念投映關係，雖然在實際構造關係上仍有差異。

　　這個作品的終極期望值就是把希望投射向——它雖然完全是一座新建的城牆，但是看起來要像已經有一段時間的樣子。意思是要有時間的味道在裡面，新建的牆必須能釋放出時間的氣味就是成功了。但是它不應該像刻意磨洗讓破洞的新牛仔褲發白那般的擬舊手法，將新的材料處理變成舊的材料那般耗損掉材料生命期為代價的方式。相反的，以全新的材料建造出飽食時間的味道的結果才是深具挑戰與開創性的。即使使用舊老石塊重砌也不具備什麼創新的挑戰，這時的困難是在於使用什麼樣的施工法，可以達成如舊的樣貌。關於石塊砌體的如舊呈現在艾德瓦爾多・蘇托・德・莫拉（Eduardo Souto de Moura）的阿瑪瑞斯國家旅館（Pousada de Amares）的修改建案的牆體上就已完成，讓新的石塊砌體牆看起來就像是舊的那樣。

　　至於格拉納達的這座新城牆的最後呈現是一道貨真價實的新牆，任何人絕對看得出來它是如假包換的新牆，但是卻超距離地與祖托在科隆的美術館牆隔著1500公里遙遙相望對唱著，因為它們彼此共同挖掘出某種材料的相近組成型式，竟然能夠召喚釀生出相同的形象感染力。這道城牆完完全全由新的花崗岩板片一層一層地疊砌起來，每個不同水平高度上留設的水平孔口的大小與位置都不一，看起來如祖托的牆孔洞口一樣，沒有任何兩個部分的分佈是一樣的。這應該就是這種砌牆型式的關鍵所在——沒有任何兩處是複製的結果。換言之，避開複製的出現就是這道砌體牆的唯一法則（當然牆體不能倒）。至於它的加強手法與祖托的不同，在這裡是在一個高度之後加設鋼製桿件於兩者之間，均勻地配置這些加強鋼件，同時封以屋頂以增加抵抗側向作用力的能耐。

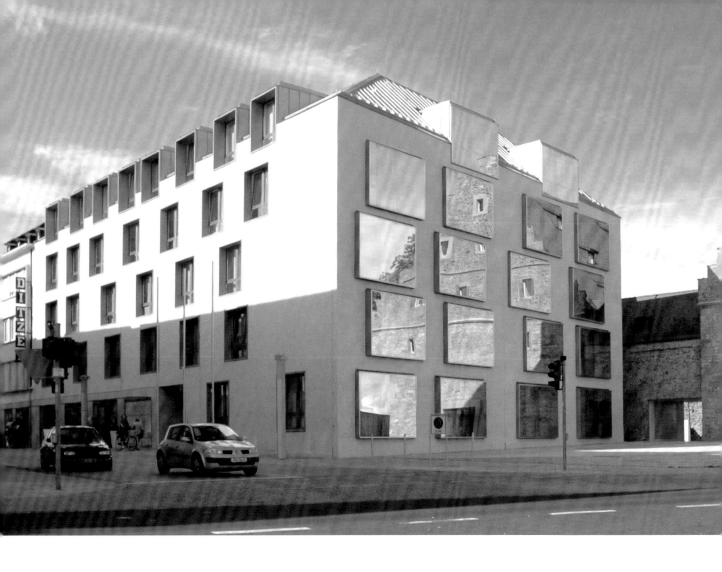

折線、折面型

施韋因爾特主海關樓（Hauptzollamt Schweinfurt）

有如平行錯位的透明抽屜

DATA
施韋因爾特（Schweinfurt），德國 | 2005-2007 | Bruno Fioretti Marquez

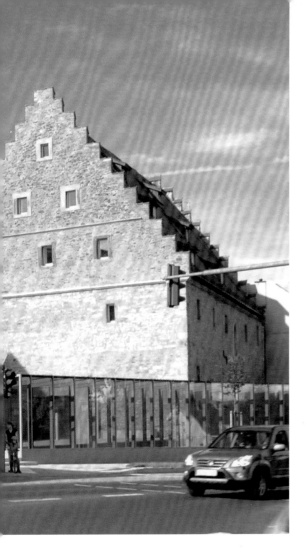

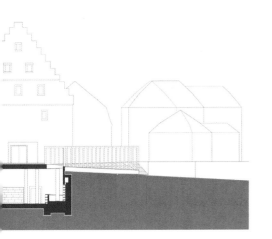

　　5個樓層高的牆面上共計有18面微凸出於牆面形塑出清楚可辨識的大尺寸無切割的鏡面盒子，看起來就像是裝在牆面上仿如櫃子上的超大尺寸抽屜那般，同時讓每個樓層的開窗盒子上下之間彼此呈現平行的錯位關係，但是離街道最遠的那一垂直列卻又只有3樓的那扇開窗平移而已。經由這樣移位形成整道立面牆挾帶擾動的形貌，因為我們的心智比較作用會將其中的一排當作參考的標的，再進行與其他項的位移量多寡的比較，接著會再依位移量的相對大小歸入我們認知範疇裡劃分出來的類型群，而且又經由將開窗口外凸於密實牆並不多的尺寸，形塑這些盒子單元好像都是漂浮在實牆面上，因此得以投映出擬似於擾動現象的生成。人類對世界事物形象的劃分並不存在所謂的標準模範，這層的關係結構部分近似於維根斯坦所提出來的語言詞彙組成有如工具箱的關聯構成。換言之，關於形象組成的質性所呈現的現象之間並不存在必然性，而且是一種任意性，如同羅蘭·巴特在符號學論述中所提及的跳躍關係，但是其選擇的質性與現象卻都是依循某些規範的約制以進行有限數量篩選，藉此建立可交流訊息的管道可能，就此而言，卻又存在相對共感生成的目的性選擇的結果。

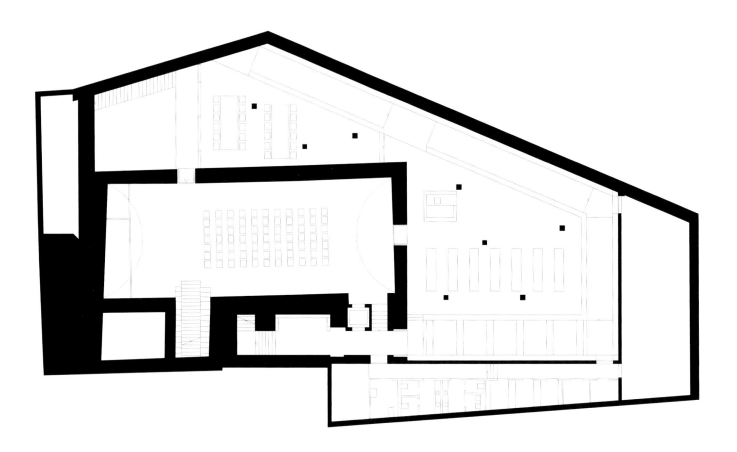

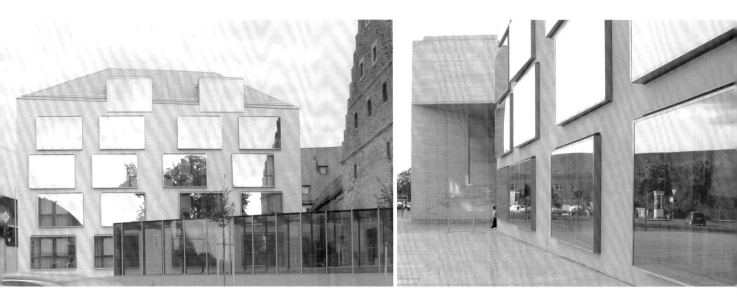

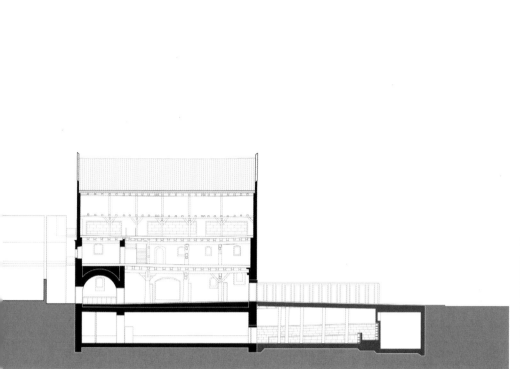

複窗錯位

羅阿酒品監管委員會
（Consejo Regulador,Ribera O.Duero,Roa）
圓形複窗立面標記酒莊特色

DATA
羅阿（Roa），西班牙｜2008-2011｜Fabrizio Barozzi & Alberto F Veiga

　　在全球偏鄉地區，大多數的公共建物除了發達國家之外，都很難有高設計水平的高品質作品產生，而這棟建物也算得上是偏鄉裡少有的超優質案子。這棟表面密貼著石材的立面，很難從立面上判斷它真正的主結構材料為何，即便面積不怎麼大的門引起垂直面連續上的中斷，只要斷口不要過大，現代結構材暨細部上的好設計都有辦法克服並加強這些斷口。這個在坡頂平台上朝下坡向延伸至邊緣，搭建出一座平面只有兩個直角的四邊形垂直容積體，並連結成一體，同時與老建物併合的構造物，刻意建造出一座單斜屋頂的四邊形塔形物，而且特意留設兩處為直角，讓另一個角落成為銳角，很自然地形塑出最後一邊為鈍角，使得在平面樓板上的定向變成一件很簡單的事。相對地，這棟建物的立面也異常單純又具備可聯想性。整座塔形建物只維持一向立面無開口，其餘3向都只在最上面的兩個樓層上開設圓形的複製窗口，它們共有5種大小不同的直徑。更妙的是建築師在屋頂較高的那個直角附近，又開設了一群同樣圓形的天窗，讓這棟建物不得不流溢出關於葡萄的可聯想性，同時替這座毫無特色的偏村建造出一處辨識與可寄託歸屬的酒區標記。

　　這個聳立於坡腳路邊的五角形構造物，以其最低的一角面對坡地高處平台界定入口側牆凹槽邊線，藉此也讓坡腳底從村外圍觀看的樣貌很容易投映出擬似城堡角樓的形象，而且它表層的石條砌體刻意以不同高度暨不同長度的疊砌上下錯位單元體的工法，加上勾縫線幾近消失而幻化出有如一塊岩石的堅石形象，讓城堡角樓的形象更加深植入這塊大地之中。

巴斯蒂安之家
（Haus Bastian─Zentrum für kulturelle Bildung）
大面積開窗的迎接共享之姿

DATA ────────────
柏林（Berlin），德國｜2016｜David Chipperfield

　　雖然基地就在十字型路口的角落上，也因此得以有兩道立面可以朝外，兩向立面的長向端緊貼臨棟；而另一長向端側邊也緊接臨棟，所以長向邊的另一側是與其他棟共享的透天中庭。這裡的3/4長度開設著全面的透光透明的玻璃牆面，但是從外部街上看不見，而且全面向北。就柏林市的緯度而言，開窗並不嫌多，因為夏季不熱。它的短向立面對著柏林新美術館側面，這裡的三個大開窗的位置，十足刻意地將實體牆上下之間連續接合的通路全部截斷，發送出來的訊息是3樓與2樓中間部分的牆體重量，全部由開口上緣的鋼樑承接，所以才刻意突顯開窗口上緣的異樣水平構件。長向立面開窗口的匹配也依循相同的法則，尤其是2樓與地面層的兩個開口，只留下了非常小部分的實牆面的連續，同時都讓開窗口上方的橫樑突顯。這個雙向立面的綜合效果是一幅流露迎接姿態的面容，朝著大街開設眾多大面積的窗。換言之，它並不憂慮內部私密性的問題，而是釋放出這裡是一處可共享的地方的形象。

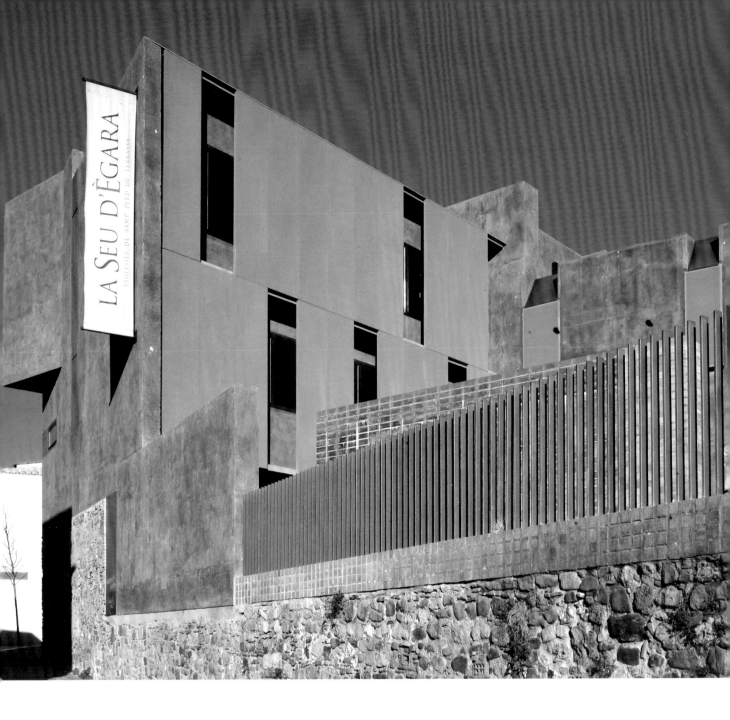

#複窗錯位 #複皮層
埃加拉大教堂博物館（La Seu d' Égara）

透光複皮層錯位開口

DATA

特拉薩（Terrassa），西班牙 | 2008 | rga arquitectes

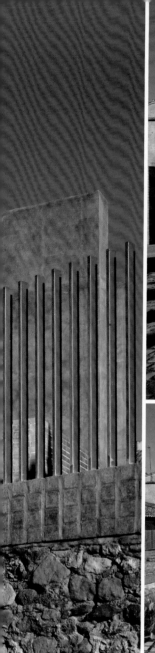

　　石砌老建物增改建之後，維持主要入口立面是由容積體前後錯位並置成整體，同時在街道轉角處特別將這個量體朝街角的2個邊的交角向外延伸移位形成一個銳角。同時相應地讓1與2樓維持和新增量體相同的方位，而且還刻意地在懸凸體的下方開設了一道小面積角窗。主要入口左側量體的上方1/3總高的部分設置了加膜的透光卻低度透明的延伸折過另一道牆邊的角窗，讓主要入口210公分以上部分的立面也披覆相同的玻璃材料至容積頂部。雖然只是材料的改變，卻相應地抽掉了很大一部分屬於密實無開口的建物容積體，壓在其軀體上的重量感樣態，如同一束幽明的光線射入漆黑的空間裡那般的作用。博物館朝內庭的新建部分是面向東，立面卻是選用了複皮層的作法，同樣使用前述的透光但低透明膜技術的合成材料做為外皮層，開口以相對窄長比例的長邊為垂直向，配置方式是上下相互平移避開原位置的複製型，藉此外皮遮掩後方立面一般開窗加框的裸現，以維持簡直的型貌切割。這樣費盡心思讓新建物染上土褐色的做法，確實與鄰旁的古老留存石砌建物融接一體，卻又經過上述細部處理的調節得以建構出在沉重中揚升輕盈的形象，讓整區的舊與新並置的總和宛如一位耄耋之年的長者，同體伴隨著洋溢青春氣息的青年那般的味道。

Chapter 5
Openings
開口
此岸與彼端的連接點

足以通行人的身軀尺寸大小的開口，就人的棲身場而言，它的意義絕不可能被混淆，它提供了唯一的地方讓人可以從它前方的「這邊」通達位於它後方的「那邊」；它不只是一個界分之處，同時又是一處連通之始。唯一的通口不會讓人會錯意除非是刻意混淆，否則通常應該讓任何看得見的人都很明白，但是這卻又同時會衍生出另一層的迷魅性，尤其當這道口只是一個如洞口般不帶任何其它訊息的通口的時候。此時，在它的後方不必然是一團的墨黑，或是由密實的門扇封斷，只要是從口中讀不出關於後方的訊息時，所有初次到此的人都會生起迷惑，因為除了知道它是一道門之外，其餘什麼都不知道。

（由左到右，由上到下）西班牙薩拉曼卡議事廳、西班牙洛格羅尼奧地區酒莊、義大利小村公共圖書館、西班牙多若斯迪亞社區教堂、西班牙瓜迪斯地方表演劇院、葡萄牙孔布拉修道院博物館增建、西班牙阿爾塔米拉洞史前壁畫博物館、瑞典斯德哥爾摩社區教堂、西班牙卡塞雷斯政府辦公樓、德國波琴社區教堂、葡萄牙布拉加馬里歐畫廊、德國雷根斯堡社區天主教堂、西班牙巴塞隆納音樂宮、西班牙唐貝尼托主教教堂旁私宅、日本岐阜縣和風博物館、西班牙拉科魯尼亞社區教堂、葡萄牙波地卡斯議事樓、德國茵格斯達美術館、德國科隆柯倫巴美術館、瑞士梅根私宅、美國科羅拉多丹佛市吉奧‧龐蒂設計的舊丹佛美術館、美國康乃爾大學表演暨媒體藝術系、日本大阪安藤忠雄設計的畫廊。

單口

　　讀不出關於後方訊息的單口立面，自然而然地揚升起一道神秘的疑霧，這就是這種立面類型共同的特性之一。接下來就看這道通口的空間型式為何，以及其提供的路徑內容暨期間的光型、塑形材質、內空間組成型式與樣貌⋯⋯等等因素的不同，藉以營造差異的通行過程之間的空間感知異動變化現象，同時在通行其間的路徑當中進行感知狀態的調節，這已經涉入由可布西耶提出的遊走式建築的範疇。就20世紀後期的建築師而言，西薩與安藤忠雄同樣是精通此道的佼佼者，而且兩者的手法全然不同，都必須親身經歷才能夠感受各自絕妙之處，當然也有其他人的一些作品同樣會運用這一概念，建造出非凡的空間現象變動與身體感知之間交纏的經歷。這等建築空間也並非隨處可見，或許可被視為人類棲居場的一種恩賜。諸如：薩莫拉藝術暨考古博物館（Zamora Art and Archeology Museum）、赫爾辛基當代美術館（Kiasma）、棚倉町文化綜合會館（倉美館）、大田原市演藝廳（Nasunogahara Harmony Hall）、淺藏五十吉美術館（能美市九谷燒美術館）、奈義町現代美術館、玉名市歷史博物館（Historical Museum Kokoropia）、植田正治寫真美術館、加納利群島演員學校（Actors School Tenerife Canary Headquarters）、加納利群島藝術學校（Facultad De Bellas Artes ULL）、錫尼斯什藝術中心（Centro de Artes de Sines）、里斯本國家路上載具博物館（National Coach Museum）、里斯本郵輪碼頭（Lisbon Cruise Port-Jardim do Tabaco Quay）、波多郵輪碼頭（Terminal de Cruzeiros do porto de Leixôes）、畢爾包古根漢美術館（Guggenheim Bilbao Museoa）、莫雷利亞寄宿學校（CEIP Mare de Déu de Vallivana）、亞立坎提運動館（Pabellon Pedro Ferrandiz）、鹿特丹當代美術館（Kunsthal Museum）、鹿特丹建築公會（Het Nieuwe Instituut）、烏特勒支大學管理學院（Hogeschool Utrectit｜Padualaan 101）、烏特勒支大學綜合教學樓（Educatorium）、烏特勒支大學地球科學綜合樓（Minnaert）等等作品，這些都是這個範疇作品的代表者。

　　只有一處通口的立面，幾乎沒有任何一種存在的東西可以與它建立互相指涉的關聯，它也不只是一處洞口而已，遠遠還有更多很多。雖然這種立面的構成幾乎是最簡單的一種，我們可以將立面的構成看作是一種函數關係，而此類立面的變數項只有牆面以及那道開口而已，但是依舊充滿著不可預知的驚異。對古代人而言，這應該是最熟悉不過的存在物，只要是居住在防禦性城市的居民都必須要

進出城門，這些城門暨城牆的併合物就是這個立面型式的原型。如今，昔日的古城老門已所剩無幾，所以這種型式的立面反而成了一種陌生的標記。因為一般的建物都需要自外部採取自然光照，尤其是沿街並聯的建築物大多會捨棄選擇這種立面類型。但是安藤忠雄成名代表作的「住吉長屋」就是這類族的代表之一，這道堅實的R.C.牆面上只有一道長形比例的一般門扇，釋放強烈的排拒性訊息，表明了盡最大限度與外界的斷絕，同時又裸露出完全與外部不想有進一步連結的強烈意志，那道口之後是一處全然私密的處所，請勿干擾，不言自明。型式簡單到最低限度的邊界，釋放出來的力道卻是強勁無比，幾乎已經快要觸及這個類族立面的最高值。

　　住吉長屋的立面也因此而劃下了一道難以跨越的界線，雖然單開口的建物自古就有，但是自現代主義之後，就屬這棟釋放出超強的排拒力量，原因之一是相較於窄巷子裡的其他既有民宅的對比效果。又例如在東京表參道的畫廊（Ba-Tsu Art Gallery）一部分單元建物也只單開口，但是卻沒有排拒之態，因為它與鄰旁建物單元共同圍合一處透天開放空庭。西班牙偏鄉奈傑爾（Nijar）的演藝中心（Centro de Artes Escenicas），兩個彼此分隔的倒「L」型容積體唯一清楚可見的開口都是在上方樓層的懸凸口上，因此確實讓地面層不見開口的外觀產生出部分的排斥性，但是大部分因素是來自於迷惑感，因為兩座分隔體相對位置的絕妙安排，在很多位置角度上形塑出一個相對大的口型樣貌，由此而驅趕掉大部分的排斥感。至於同樣位於西班牙作品的大學生化系（Edificio de Genetica y Biologia Celular-UAH）那座懸空橫置建物下方有一道清楚的凹口，但是並沒有釋放出歡迎入內的樣態，因為它釋放出超強的沿街雙向水平拓延傾勢，將我們的目光跟隨它們而去……。

　　單一開口型立面上清楚吐露的唯獨性總是會吸引路過者的目光注視，因為它必然與相鄰建物之間投映出不得不的差異景象，而生存使然想了解眼前不明境況的意向性會驅動我們多看一點，即使無法當下即刻就明瞭它到底是什麼，就都市行走路徑經歷參與的凝滯點作用而言，它已經建構起一種低限度關係。換言之，一種潛隱式的關係正在凝結當中，也就是那種次結點的錨定作用會逐漸地加深而烙印入我們對於此區域辨識的心智空間地圖之中，這也多少會為我們對於那條街區的認同感澆灌了一份養分。

2、3通口

只有2、3個或是大一點3至5個開窗口的立面，想找到各自的最佳定位是極其困難，也就是關於在什麼地方、什麼大小以及形態，當然包括外凸或是朝內凹陷等等型式。實際上若只有兩個開窗口其實缺乏比較性，但是若經由其他的立面就可以進行相對的比較，因為兩個東西可以是以最低限度的相關聯關係存在，也就是所謂的全然的差異；也可以朝向最大的關聯性的狀況偏移，其極限狀況就是完全的同一。所以只有兩個開窗口的立面反而是不確定性最高的狀態，因為它們的可選擇範圍是處在最大的自由度之中。

若一道立面上有3個甚至5到6個開窗口的內部需要的狀況時，反而是比較容易做決定的，因為可以進入進行互相參照的構成之中。這時波普爾（Karl Popper）的偽證論述可以給予我們一些教導，他的說法是：當有3個以上的東西進行比較時，雖然難以確定哪個是最好的，可是我們可以確定哪個是比較不好的。例如在我們的日常生活裡，我們很難以確定我們最想要什麼，可是我們必然知道我們不想要什麼。這個論述的延伸，對建築設計的判斷依舊有效，而且經常需要用到它。例如只有3個開窗口的立面而言，第3個開口選擇與A靠攏，就應該有形塑A的促動因的存在，相應於靠攏B也是相似於A的程序。那若是既不同於A同時又不同於B，這將不會是什麼大問題，這個問題變成離兩者同時是多遠的選擇，這在平面圖示的思維上只有2個選項而已。依此類推，大部分僅有4個或更多個開窗的立面不會增加困難度，只是增加工作量而已，話雖如此，卻總有例外，這就像吉爾・德勒茲（Gilles Deleuze）的著作《差異與重複》（Difference et Repetition）所提及的論述觀點，也同時是一個事實——法則的存在並不僅僅只是為了複製而已，它也同時提供為一個突破點而尋找異他性差異的可能。

在自由立面揭露之後，建築立面的形塑簡直就像是巫術施行之下的狀況，立面牆上的開窗可以發生在立面上的任何一處，甚至可以溢出於立面被規範界定的牆面劃出的範圍之外。這還有待進一步的開發，畢竟自赫里特・里特費爾德（Gerrit Rietveld）的風格派代表性住屋內可開啟的角窗，以及史卡帕（Carlo Scarpa）那座建築史首次出現3向角落天窗之後，似乎就沒有再出現更進一步由窗開啟的新類種開窗立面。因為一道立面，也就是建築物的面龐只有2或3到10扇以下的不同開窗口時，這些開口的一切都將主宰著這個面龐的裸現，由此而衍生出現代以至當代建築面龐多樣複雜的必然。尤其是無任何裝飾的極少開口型的立面，或是相對極多不同開窗的立面，甚至那些將所有細節隱藏掉的立面，最後描

繪它們的東西就僅靠純粹幾何圖線的時候，到底還能再表現什麼，再帶給我們什麼。當細節都消失掉的時候，也是表現失落時代的來臨嗎？那麼，這個類族的可能性又會在哪裡呢？

差異2、5開口

牆上的每個切割開口，都是與牆體天生第一原初功能相違背的異他存在，因此都是牆上的奇異點，只是多數建物牆上開窗只為獲取光照，同時讓室內使用者感知心理上可以朝外獲得連通什麼的衝道而已，因此也很容易流於平常而喪失了奇異性。既然在建物立面上相對於該立面面積值而言，其開窗口數總合面積相對的小，或是在其面上的開窗口存在著明顯的不同，這種立面因為這種開窗口的樣式暨屬性，對整道立面的影響更勝於一般開窗口對立面的影響。從開窗口對開窗口的角度而言，因為開窗口彼此的不同而誘生出另一種相對的比較性，或是因為所在位置的非模矩性或非規則的規範性呈現，因此由此衍生的非同一性，必然引發這些開窗口之間一種隱在的對峙進而增生豐富。有時候它們也會誘引我們去問：為什麼這扇開窗在這裡？又為什麼是這個大小或形狀？人大腦心智的發展潛藏著追問與尋找解答的衝動，也就是所謂合理解釋的提出，這種內在傾向促成了人之所以不同於其他高等生物的關鍵。

若只有少數幾個開口在相對不小面積的立面之上，那表示那些開口的位置大多數都是由內部的需要與需求的綜合給予定位，有時候則是連同外部因素的參與共同作用，更極端的狀況則來自於預想的驅使橫空而來。但是事實上我們卻是難以保證每道開口位置的絕對唯一性在可見空間的內部功能使用的需要之中無從獲得位置取得的唯一性規範，但是若加上外部條件的參照，也只能得到選擇性的低度規範，至少在做決定的進程裡是往前跨了一步。關於建物立面開窗口位置以及相隨而至關於窗型的一切，都將步入如何得以能夠擺脫掉眼前空間可能聚結之可見物發出的誘惑和理性描述之間的徘徊。開窗口引入光之後還能夠有怎樣的關聯價值，即使撇開這種外延性的關聯回到引入光自身，也同樣會引起可見性與不可見性的問題，這又會轉身過來牽動著從什麼地方引入光的選擇性徬徨。開窗口

的引入光到底要讓我們看見什麼會影響我們如何看，傅柯（Michel Foucault）在《詞與物》的第一章就以西班牙畫家委拉斯凱茲（Alonso Vazquez）的名作《官娥》，也就是《小公主》畫作提出可見中呈現不可見的揭露可能。一棟建物的開窗口既然要引入內，那就同樣能經由它朝外看去，同樣的外部某些位置角度也可以讓視線穿過窗口向內看。尤其是不同的窗又在不同的位置上佔據著一道立面的不同角落點，這又是如何得以確定。對立面設計的這種情況永遠是處於鬥爭的狀況；在一種規範邏輯的找尋之中；在喜好的任意與理性陳述的必然之中；在偶然的迷障與確定的光芒之中……。這類稀有種屬建物立面的謎樣性，都拋棄一般無所不在的花招，不知何以的安置了每一扇開窗，讓它建構另一種意義的可能性而充盈至無以替換以致耗盡、注滿它的位置並且又排空。每一道窗扇之間都無從相互置換替代，每一扇開窗都在與其他開窗的對照中錨定內部與外部之間的關係，漂浮不定的意義因為錨的下沉而跟著墜落，致使那種確定性的光得以在其間閃爍照耀。這就是馬德里南方30公里處先波蘇埃洛斯鎮（Ciempozuelos）舊文化中心（House of Culture）所展現出來的立面所隱藏敏感的立面質量，在可見的沿街牆面流露的可見性仍然是流露出巨量的不可見性。

2、3與可感的不多以致非重複型通口

對於小尺度建物的立面選擇，這種面形並非我們要談的目標，此處的重點是針對相對不是很小的建物，選擇這種立面所呈現的特色到底是什麼？為什麼這個時候的少是比多更具優勢暨表現力。而且是什麼樣的法則讓我們得以斷言這樣的數量開窗口，以及在這些位置上的綜合結果所呈現出來的外部現象是最佳的，甚至近乎唯一，同時如何得以確定不存在其他更好的可能性，這對立面而言也是最困難的謎團所在。之所以將這個過程稱之為謎團，是因為對一個設計者來說，不存在像工業自動化製程那樣可適用於每一個人以及每一棟建物的標準流程，保證讓每個人（或多數人）的案子都可以獲得最佳的唯一一幅立面。但是當這樣的建築物面龐出現之後，卻可以藉由如同醫學解析那樣，針對每一個單一不同項次的檢驗去衡量它的適切性，同時還必須加上鄰近環境質紋相關聯項的共成作用，如此確實得以知道它們各別的暨聯合的實質作用暨效應。但是實際層面而言，這是一項複雜的工作，就像艾森門（Peter Eisenman）對法西斯樓之家的專門解析

那樣。因為對絕大多數的業主而言，尋找唯一的面容並不是他的夢想所在，同樣的，對大多數的設計團隊而言，也是如此。這也是為什麼如今大多數的建築物會出生以這樣子的面容，它們就僅僅只是裸裎於我們的眼前，我們大都都無動於衷，有的甚至連看都不想看一眼，看了都覺得難過，這也是今日建築面臨的一大問題。就像今日大部分的西方教堂面臨的問題那樣，大部分的人都不上教堂了，是教堂的外部表象上的問題，還是教堂內部的問題，或是其他更複雜的問題導致，還是建築已經無能為力了，失去了昔日誘人的光環……。

當今建築立面所引發的現象，讓我們如實地看到時代已經確定轉變了，人已經確定他不知道自己要什麼，這是當今建築的問題，同時也是人自身最嚴峻的問題。建築的實存現象如實地映射出世界當下的某些內在性，因為人不會為了這個問題刻意在建築物的這張臉上做假以掩飾這樣的映射關係。就這個類型的立面而言，因為它屬於一般人熟悉的單純，所以要做分析的檢驗還不算困難，依舊可以經由分析去確認它的適切性甚至可能的唯一性逼近。換言之，只要是這樣的唯一面龐出現，有些人——甚至一個數量的批判鑑賞力敏銳的人就可以確定這是那個唯一要長成在這座建築物上的面容，不容替換，唯一僅有，那就表示仍舊存在著人類共感雖然似乎已日漸微薄的共同基底。

任何一棟建築物若必須要有開窗口，那麼必然逃脫不了這些窗對於立面的影響，就像那對眼睛形狀、大小與位置對於人的那張臉的影響，甚至更巨大，因為一棟建物在形廓面向上的自由度遠遠更勝於人臉形的有限性。由於人工照明的置入室內，讓陽光被需要好像變成次要的事，這促成開窗口好像漸次淡出於我們的日常生活之中，關於開窗口的一切好像也同樣不是一件重要的事，因為它似乎變成只是設計圖上的一處封閉線而已，其餘的一切都可以交由門窗製造商處理即可，儼然已經成為大眾生活上理所當然的事。甚至同樣成為建築教育上理所當然的結果，只需要選擇窗開啟的型式、廠牌、顏色與表面處理即可。這也是工業產品系列化所導致必然的結果，但是卻不會因此而降低了開窗口對於建物整體面容的影響。

絕大多數的開窗都會在實體牆上製造一處口，它同時必然破壞了牆面的連續暨完整。在這種生成關係之中，牆體與開窗口的連結似乎成了一種建物面容生成的主要構成元素。將結構骨架外顯如龐畢度中心（Le Centre Pompidou）、里昂高鐵站（Rhônexpress-Aéroport Lyon-Saint Exupéry）、里斯本東

方車站（Estacao do Oriente）、慕尼黑奧林匹克體育館（Olympiahalle Munchen）……等等作品；或是樓梯或坡道外露並置而凸顯的窗諸如新和諧鎮文化中心（Historic New Harmony Atheneum）、玉名市歷史博物館（Historical Museum Kokoropia）、瓦爾斯警察局（Politiebureau Vaals）、植村直己冒險館（Uemura Naomi Memoral Museum）、大阪府立飛鳥博物館（Chikatsuasuka Museum）；剩下來的特別樣型類就屬突出屋頂而隱沒其他容積以致空間軀體大多嵌入地盤，成就為現今所謂景觀地形式的建築。這個類族的建築物也是少數族群，在現代主義時代尚未出生，直至1980年代之後才有了如同新地形面貌作品的出現，諸如：聖安東尼奧植物園（San Antonio Botanical Garden）、新美南吉紀念館（Nunkichi Niimi Memorial Museum）、福岡音樂廳（ACROS）、阿爾伯克基生態教育中心（Rio Grande Nature Center State Park, Albuquerque）、托利多電扶梯（Toledo escalator）、蒙地尼亞克史前壁畫國家博物館（Lascaux International Center of Parietal Art）……。除了上述提及的少數類族建築的面龐形塑會受其他建築空間構成元素的牽動之外，絕大多數建物容貌主要還是經由牆面建構容積體型以錨定它的身軀。接下來就是由開窗口畫下它未完成的餘留，即使如安藤的住吉長屋（Azuma House-Tadao Ando）、墨菲的加州威尼斯住屋都是單開口的面容，那道口雖非開窗卻是門元素，由此更確立了開窗之於建物容顏揭露的主宰性，因為如今只有單口的建築物更是瀕臨絕種的家族。

不論是帷幕牆型建築物或是容積體型怪異突出的作品，只要涉及開窗口的置入，這些開口的相對屬性仍然對於建物相貌印攝入我們心裡印象的深刻性仍舊是關鍵的。這在現今眾多耀眼的作品裡可以得到佐證，如畢爾包古根漢美術館（Guggenheim Bilbao Museoa）裡那個主要展廳，其端部朝向高架橋終止在人行步道視高位置又極其接近橋邊欄杆的那兩扇變形內凹的採光窗，若是被替換成容積體端緣齊整近乎方形的平面窗會是什麼樣子？瑞士巴塞爾人智學中心（Goetheaum）牆面上的開窗口都替換成直角四邊形，那必然枉費所有牆緣暨屋頂緣的多折角面型的想望；高第巴特婁之家（Casa Batllo）沿街面開窗全數替換以圓形窗，那將必然無法成為形塑巴塞隆納市形象生成的飾點養分。這種因為開窗形狀對建物面容幾乎會造成「毀容」結果的「代碼檢驗」式想像關係的例子，應該是大多數人都可以例舉出無數的建物案例。

開窗口位置的適切性當然也會牽引出建物立面試圖建構與使用者之間的那種可感關係的改變，例如西薩完成於亞利坎提大學的教務暨教師辦公樓（Registro），如果我們將影像中僅有的2扇開窗都向右移至牆角邊，左側窗甚至跨至另一面成為角窗但是大小不變，這個結果還會讓這項建物的面容流露出歡迎訪者進入的親切姿態嗎？可布西耶在薩伏耶別墅2樓那個貌似懸在空中方盒子的4向立面，都裝設相同高度的開窗，而且與樓地板的間隔距離都相同，其窗扇高度中分線的位置大約與室內坐姿時的雙眼視高位置稍高一些。這些水平長條開窗自身長度並沒有切過2樓牆面交角，由此而得以維持2樓容積體那種如「盒子」般的低限度樣貌。至於窗扇的淨高以及相對於樓板的位置，不僅讓室內常態的坐姿行為可以透過開窗朝外觀看，同時站立行走時也可以只需稍微壓低視角，同樣可以輕易地看見戶外綠草地的景象；阿圖（Alvar Aalto）那座市政廳（Saynatsalon Kunnantalo）2樓議事廳主要室內光照供應處是位於朝西北向牆面上的大面積開窗，其室內向又加設相對薄的實木片散光格柵。另外又在主席台背牆右側面向西南牆面開設一扇相對成偏長方比例不及1公尺寬的窗，而且在室內又附加如階梯型垂直實木板前後間隔明顯地透露出不是做為室內向外取景的開窗口，卻是特別針對這個高緯度嚴寒地方那種如爐火般需求的「暖意」供給來源；史卡帕那棟必然要在建築史占一席之地的雕刻館（Museo Gypsotheca Antoio Canova）增建物的開窗口，切開6公尺初頭尺寸的方形容積體4個屋頂角落處，同時每道窗又各自切掉與屋頂角落頂板相毗鄰的牆面局部，開創了建築史上首扇3向玻璃垂直型的開窗口，經由4扇面積偏小（相對於這座方形展覽空間）的破交角開窗口，卻讓這約40米平方的小容積升揚起一股向上的擴張傾勢，由此而迸裂出一陣無以抑止的高升感，讓原本有點小的展覽區在心裡的感受上似乎並不如實際尺寸的理性式閱讀那麼小；槙文彥（Fumihiko Maki）的風之丘齋場（風の丘葬齋場）外層披覆磚的八邊形主要儀式容積體，其外觀牆上可見的開窗口長度跨及八邊形的兩個連續邊，而且刻意被放置在樓板之上的地板照明型的開窗，實際上是一座窄長比例的折角水平窗。在室內面向經由戶外直接毗鄰的水池將陽光折射樣貌讓容積空間往下傾移的樣態意象產生，因為開窗口的位置讓下傾面與地上平接合處呈現為懸空的黑虛；位於馬德里南方約30公里處的先波蘇埃洛斯鎮文化中心（House of Culture Ciempozuelos），那道臨窄街最大面積開窗口的外實木框單片玻璃型的位置離戶外人行道地坪約270公分，主要做為室內多功能挑高區的照明之用，但是在街道上某個位置視角正好會將對街民居住宅裁切置入框中，彷如在美術館展牆上懸掛著一幅街景畫抑或是大面積輸出的攝影作品；Tunon & Mansilla團隊第一個作品的薩莫拉考古美術館（Zamora

Museum），它的3樓高主容積體面向老城牆的建物立面地面層之上的5扇開窗口，加上入口角落處由單元複製並置齊平的水平條柵遮陽板共同形塑這道實牆體居多的立面形貌。那些開窗的尺寸與位置看似彼此無關地散置在石板覆面的牆上，但是相應它們各自後方的空間功能使用與調節的綜合效果卻是精確無比，不是做為向光性的指向導引就是用以框景參照之用，也有成就為室內區域停留時間長的節點滯黏性增厚的催生。綜合而言，開窗口的位置必然會對建物面容產生影響，其面向卻是複雜又多元，無法得到簡單的法則，似乎得從細項分類比較分析之後，或許可以進一步清晰化其間的關聯，但是事實上似乎並不容易。

　　形狀對我們的眼睛來說，此位置的不同更容易引起騷動，因為它演進的天性一大部分就是在辨別不同的形狀物，尤其是看出那些可以形成封閉形廓的事物，以便快速地與其他存在物區分辨識以歸位確定。如果有陌生不明的形廓在遠距離出現，必然會牽動警覺維持安全間距以待觀察辨識之後才會決定下一步行動。在生存為首要考量的演化進程裡，形廓訊息是在一個相對安全的距離之外就可以獲取的第一種訊息類的一項，對常用眼睛的辨識位階而言是更高於色彩與材料紋理。就窗形於建物牆面的關係而言，涉及的種類項是相對地有限，因為為了功能滿足必要的組構必須達到一定的品質才能真正可用，而且除了有限的少數項常態功能需要的滿足之外，它對額外欲想的索求相對地不多，除了特殊狀況的需求之外，大都會歸諸於一般常態形狀以易於施作。以下列舉的作品也都是特殊的例子：金貝美術館（Kimbell Art Museum）面朝南北向的單元容積體端部，讓我們清楚地看見這些單元體的形廓，其拱弧形屋頂透露出室內頂板的遞變。但是屋頂板底緣與下方牆體刻意斷隔以玻璃窗，而其窗形不與屋頂曲弧維持平行關係，中央最高點處最窄，再對稱地隨頂板弧下墜而遞增寬度，由此而道出了這些單元容積的結構支撐關係以及每個構成元素的職責，吐露了路易斯‧康（Louis Kahn）作品容貌的建築學特質；佛利爾美術館（National Museum of Asian Art）原為中國漢玉館（Arthur M. Sackler Gallery），它的主入口開窗特有形狀也將門納入其中，成為完整的開窗門，加上與外牆齊面的花崗岩同窗形細框，共生出深度感強烈有層次變化的立面局部，由此而得以在美國華盛頓特區的博物館大道旁發出引人的微光，就好像素顏的女子施與適切的裝扮而差異於日常平淡的容顏；阿拉伯世界文化中心（Institut du monde arabe）那道朝廣場（西南向）長直立面，無數猶如傳統相機光圈可調控縮張以控制光量的構造件（不鏽鋼）複製滿佈整道立面，仿如阿拉伯女子穿戴一層華麗面紗，強烈地流露

出物質構成的不平凡性，同時也讓這棟建物的面向呈現出舉世獨一無二的容顏；茨木春日丘教會（光之教會The Church of Light）在街角處面朝東南向社區道路交角處是聖壇背牆，這道長方形比例的清水模牆面上切割出就基督教而言唯一可接受的符號形狀的窗口，因此，依據R.C.容積體散發出厚實形象的牆上僅有的深黑十字切口，總合成這座小基督教堂舉世無雙的面容；維特拉消防站（Vitra Fire Station by Zaha Hadid）主入口所在的長向立面被深凹的虛黑門廳切分成左右兩段，在左段前方獨立出另一座菱形R.C.容積體共同聚結出消防站的容積總體。這座傾斜容積體朝外牆上共有4扇彼此散置的相對小面積開窗，前後是很細的水平窗彼此不等高，垂直細長窗居中，最後一扇小方窗比較接近右側窗左端上緣。這幾口窗的關鍵性作用似乎無法輕而易舉地講明，但是至少參與了建築史上第一棟生產出急速感尤其是挾帶著潛隱衝量形象萌生的邊際性。就是因為開窗口的極小面積才更加襯托出R.C.容積體的厚實沉重以誘發衝量力道的潛隱。這些自身形狀並非特殊的開窗口，卻能夠在特異的容積體上爆裂出無比的力道；巴塞隆納老城區西北邊角處的CCCB演藝劇場（Teatre CCCB）面向東南方向，原本是一座既有建物約3個樓層高但只蓋2樓的建物牆，它原有的圓拱弧開窗的可用部分被保留，其餘部分都被填封成實牆面，其結果讓這道牆上建構出可以辨識出「CCCB」的字樣於上下樓開窗口相對接之後的閱讀錨定。這應該是建築史上首次以拼接窗口形成字樣接著又塑造建物容貌的作品，讓城市廣場的每日生活增添令人莞爾的趣味；全數以銹鋼板鏤刻圖樣形塑整棟建物的開窗口全部隱入無數孔洞之後，這座西班牙南方相關於摩爾人文化的博物館（Centro de Visitantes de Monteagudo）可謂此類型的代表建物。若朝博物館配置略成「ㄇ」字型的主入口廣場面向望去，除了原有已在那兒的社區教堂被嵌在凹槽之內的既有立面，以及地面層主入口處少許的實牆面之外，這樣建物的開窗口就是那些鏤刻銹鋼板之後的黑虛曲弧線條所連串而成，同時又以絕對的優勢主宰著整座博物館面容的形塑，其中的鏤刻圖樣形又起著關鍵性的影響，由此更揭露出日後「圖像」的運用入侵建築立面成就另一類容顏的序幕。

開窗口的尺寸在適切的時候當然也有可能左右著建物面向的開展，甚至成為如同人的面容個性吐露的「刺點」，其中的細節關係將在下一本《建築──窗》中詳加列舉說明。

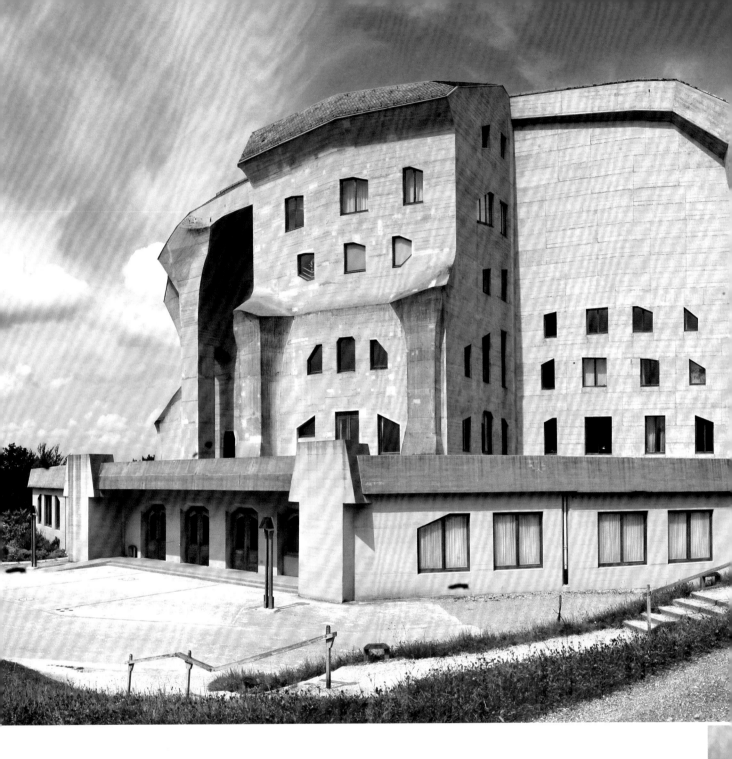

人智學世界中心（Goetheanum）

#差異2、3複口

曲面弧度與開口形廓面容

DATA
多爾納赫（Dornach），瑞士 | 1924-1928 | 魯道夫·斯坦勒（Rudolf Steiner）

　　原先的木構造建物，在燒毀後重建的R.C.構造物雖然大部分是對稱型式，但是藉由其多折面的形塑，而且在外觀上折面與折面交接邊，再進行更多數量的折面處理，尤其是正向立面2樓多邊形窗口部分的曲弧面的引入，以及屋頂在邊緣處斜切面以利排水與雪的考量，造成牆面與屋頂邊緣交接處的複雜斜面的必然出現。但是也因為這些細部構成的統合，讓整體的形廓面容朝向獨特得以成就了這座建物的歷史地位。曾有人說過：「細節的存在就是為了表現。」當然1906年阿道夫‧路斯（Aldolf Loos）的現代主義名言：「裝飾即罪惡。」揭露出現代主義建築的基本法則，也就是要將物質載體的物質能耐發揮其最大可能，這也表現初今後現代建築的走向就是在彼此的構成整體的道路上朝向效果最佳化的方向邁進。這棟建物的突出部分遊走在裝飾與實用的戰場之中，似乎誰都沒有完全打敗對方，戰場還在繼續進行著，卻響徹實用的號聲。在這裡，進一步觀察會發現它的所有大微弧折面確實可以協助積雪不要自屋頂直接快速地下落，同時盡可能遠離開窗口與垂直牆面，這也是為什麼過了近乎100年後它還完好如初。而那所謂的裝飾性已經觸及最低限的底線，畢竟要將柱樑消隱以求量體容貌推向另類的表現也是建築學的另一個重要議題。

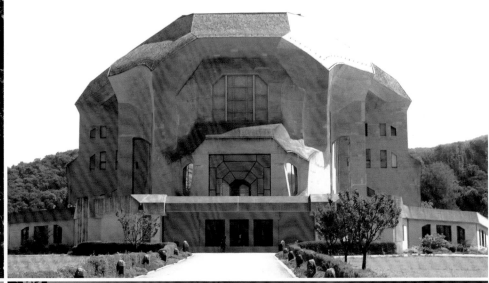

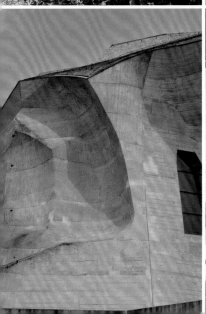

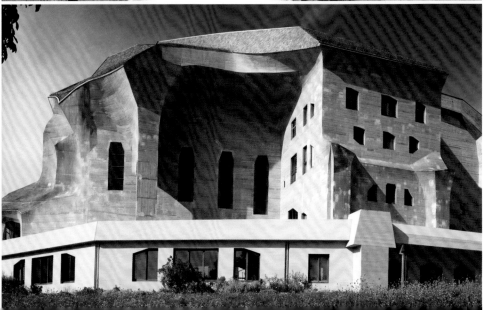

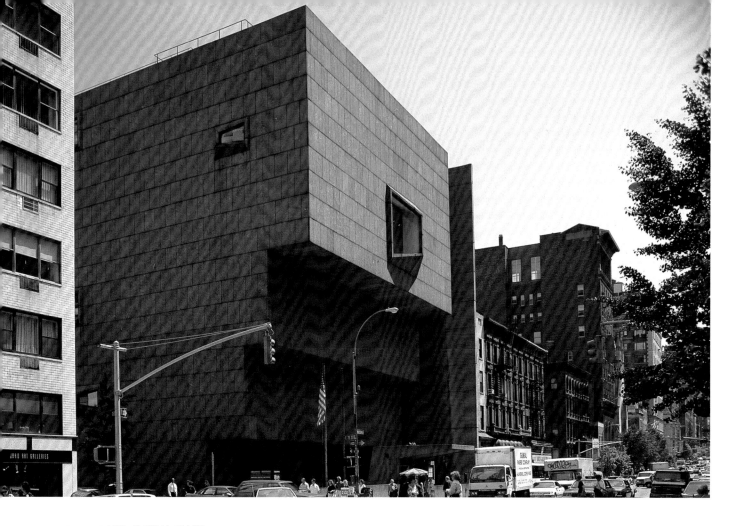

#2、3以致非重複型通口

舊惠特尼美術館（Original Whitney Museum）
※現今更名為Frick Madison

立體開窗展現雙立面的同時性

DATA
紐約（New York），美國｜1963-1966｜馬塞爾 布勞耶（Marcel Breuer）

　　它是一座紐約市區裡的藝術品城堡，其雙向鄰街立面展露出不與鄰為伍的姿態，而且那幾處獨特的開窗懸凸出於垂直牆外，同時又斜轉向一邊不以正面性的朝向與我們接觸，但是主入口立面的容積體卻又依高度朝向前方懸凸出三段，展露出另一種要與街道面的貼近傾勢的強烈姿態。這樣的容積體懸凸的方式，奧圖（Alvar Aalto）在芬蘭的市政廳面向樹林的朝向也曾經使用，確實釋放出一種想更鄰貼前方的強烈態勢。這樣的懸凸型式在紐約的冬季下雪日也提供了非常有效的遮雪效果。在這裡的原因不僅如此，因為在街道面下方的建物地面層之下挖了一個地下室，它的大面積開窗就朝著入口空橋下方的開放挑空空庭，而懸凸的上方量體將空庭上方大部分的天空遮掩掉，所以在這裡的三段式懸凸量體的空門型式，遠比奧圖的市政廳的同樣手法營造出更豐富的空間質性。而且搭配那座唯一的偏側向的立體開窗，加上側立面的6道大小不一的同形開窗，巧妙地把這座建物增生出另一向在配角與主角之間另一種交替位階的立面。換言之，這棟建物展現出雙重面容的同時，長向立面也絕不僅僅只是個附帶性的配角作用而已，當街上的目光只能看見這道長向立面的時候，它的面容就已經足以成為那條街道上的主角建物。雖然那些開窗口面積都相對地小，但是與那條街上的所有窗口型都投映出極大的差異。也正因為如此，所以主入口上面只能開設1扇開窗，而且必須放大才能與其他窗口較勁藉以提高自身的位階。

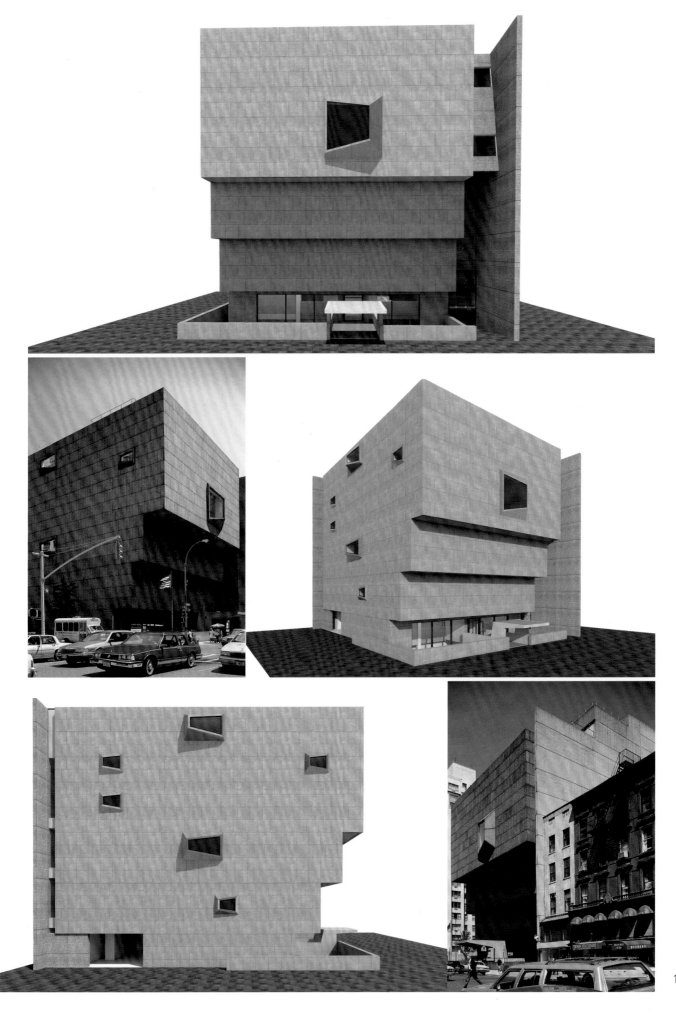

#差異複口
韋恩堡表演劇院
（Arts United Center / Fort Wayne Civic Theatre）
並置拱弧開口如臉外形

DATA
韋恩堡（Fort Wayne），美國｜1965-1974｜路易斯・康（Louis Kahn）

　　雖然從街道退縮了將近40公尺，但是建物正向立面上的五個開口太獨特了，以致路過的駕車者或步行者都會發覺它的與眾不同，至少都會看上一眼，就像我們在大街上看到特別的東西那樣的行為。這座表演中心其他面的立面形貌，因為量體幾何自身的不純粹也不具有相應於其他參照的對應，所以都只是解決機能而生的結果，只有主入口立面後方因為容納挑高門廳與表演空間地面層暨2樓門廳的共構，因此才得能獲得少許的自由。由於是磚造砌體，開設較寬的窗口只能朝向弧拱的唯獨形狀。這是自古代的磚砌體建築就尋找到的在牆上開口，其上方量體作用力傳遞上所刻畫出來的關係投映的最佳幾何錨定。但是康想挑戰的是雙拱弧並列同存的開口型，同時又以大小不同尺寸聚在一起，也因此出現了建築史上首次並置拱弧的開窗口，竟然呈現為如此怪異的結合。至於位於正中央的R.C.構件裡的垂直部分就是要承接上方兩個拱弧切口中分線之間的牆重與屋頂重，R.C.水平橫樑再續接樑上柱傳送來的荷重，兩個小垂直R.C.構造件部分承接小半拱弧上方牆重，由此完成這如臉的建物面龐。

#切分

孔德村BPI銀行
(Banco Borges e Irmão)

圓弧面引導入口動線

DATA
孔德村(Vila do Conde),葡萄牙,| 1978-1986 |
阿爾瓦羅・西薩(Alvaro Siza)

朝窄街的建物容積體倒成圓弧面,同時將地面一樓高的
1/4圓弧部分全數裝設相對水平向較長的強化弧面清玻璃。
接下來在接續的牆面鋪設約5公尺長同高的拼花石板牆,而
且這片石板材一路連串至室內部分地坪與其牆面部分。因為
室內櫃台牆面也鋪設相同石板,那片外牆上唯一的石板面的
位置就在隱入大片落地窗之內的主要入口鄰旁,其放送出來
的訊息清楚明瞭:由此進入……。

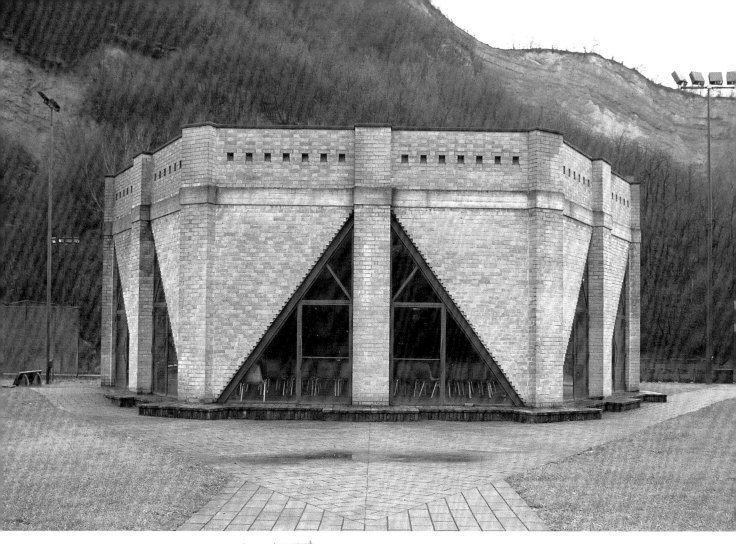

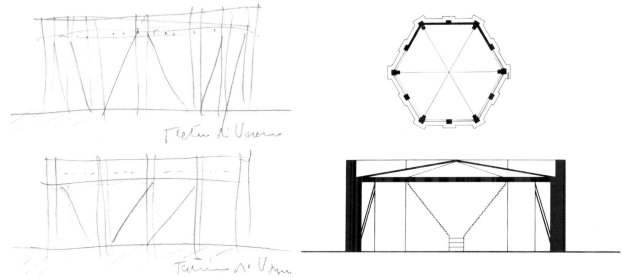

\#開口　\#磚砌柱

瓦拉諾劇院（Teatrino di Varano）
磚砌三角開口的混搭挑戰

DATA
瓦拉諾・馬切西（Varano Marchesi），義大利｜1983-1984｜保羅・爾瑪尼翟（Paolo Zermani）

　　獨特的銳角三角形堆磚砌體構造物，就材料本性而言是難以達成的，必須借助於其他具有抗彎矩的材料才有可能完成，這就是為什麼鋼骨樑被引入的原因，而且經由這些斜置鋼骨樑的置入，才有可能真正加強這個純粹磚砌柱為主要支撐結構件的建物，結構上真正的穩定。因為由鋼樑撐托住的磚牆，在可能的側向力作用之下會轉為彎矩，對磚砌柱的底部暨上緣施加作用，因此這些複製的三角形窗都必須以鋼件封邊。而且在支撐屋頂以及結構加強的考量下，還是在屋頂板的下方加入了一圈R.C.造的封閉環樑，把這些磚砌柱的頂部串接一體建構出結構上比較穩定的無自由邊存在的結構封閉環形空間型式。而且因為這座建物要標舉主要入口的不同，所以才出現一處對稱配置的開口面。也就是如此，這個磚砌體的結構抗力變成了非均勻的分布，所以更需要被加強，才能對抗這種違反一般磚砌體開窗口型式造成的頭重腳輕帶來的不穩定性，這也是建築師所要表達的混搭材料建築構成的可能性。整個立面的對稱是至關緊要的，它在這偏村的地塊上連接直通路穿過那道磚砌異樣形貌的門框，給予這座散村可見的方向性錨定，同時建構出散發層次性的雙層立面。

　　磚砌體與鋼構的混搭，讓爾瑪尼翟運用在佛羅倫斯大區域城鄉之中（見本頁圖片），讓它們塑成的建物容貌體態得以解除那些地區以往磚砌體沉重的軀體樣貌，而且在不失其古典韻味之中卻釀生出一種調節性的輕盈。

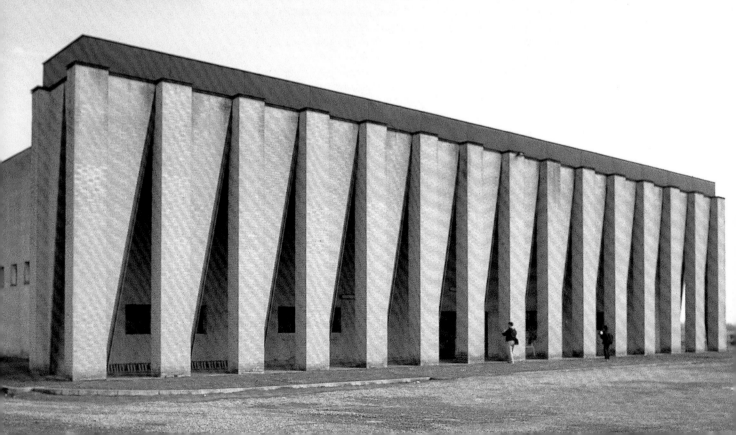

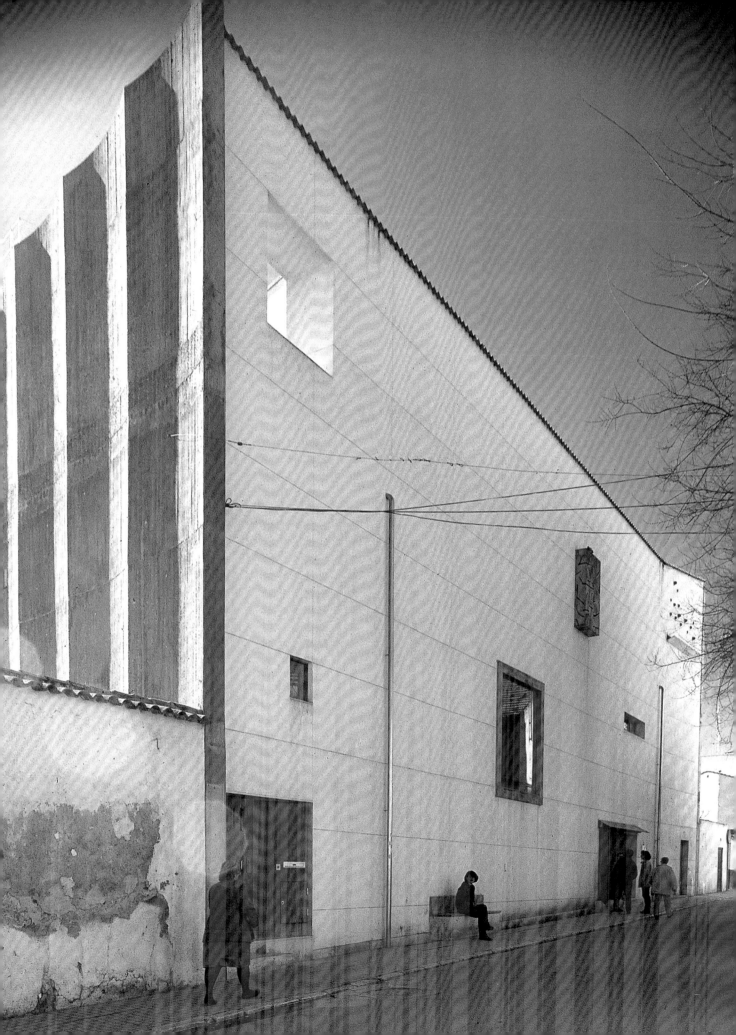

先波蘇埃洛斯文化中心
（House of Culture at Cimpozuelos）

岩壁質地立面的無聲力量

DATA ————————————————
先波蘇埃洛斯（Cimpozuelos），西班牙｜1993-1994｜Carlos Puente

　　先波蘇埃洛斯（Ciempozuelos）是一個位於馬德里南方30公里處的小城，已經有數百年歷史累積，存在著屬於小城自己特有的尺度街道、生活廣場、綠地公園、教堂及修道院等等。這些場所空間雖然不具歷史或專業領域研究上的重要性，也不存有特殊紀念性的建築物或廣場，但卻處處吐露出適意的氣息，充滿怡人的密尺度與氣氛，可是在面對中型尺度住宅建的衝擊下，仍然也會衍生無可避免的干擾。因此新文化中心的設置與設計，不僅在擁擠的小城街道間，提供一處可以滯留且聚集鄉民的公共性場所，同時希望藉由它的呈現，能繼續保有這種鄉野小鎮粗獷中帶細膩的特質，並且真正形成凝結平日生活的文化場所，進而積澱轉換出象徵性的認同。

　　臨舊城區窄街立面上共計9處開口，包括其中的3扇門，最左端是內部員工私用門，中間是主入口，這兩扇均自街道內縮；最右端與牆面齊平門是咖啡簡餐經營者進出門，其中的內部自用門刻意與街道成斜交，藉此將建物地面層於此處的容積吃掉一個角落，於是3道門的位階更加涇渭分明。剩下的5處開窗口，好像彼此之間一點關連性都沒有，各自完成各自被託付的職責而已。但是若只是為了基本照明之用，那就全數使用同型開窗口就足夠，何需搞的全數都不同，這就是這些各個單扇開窗口都不是特別起眼，但是全數湊在一起加上那座相框型開口左側下方的街道座椅之後，神奇地迸發出如同巴赫金（Bakhtin Michael）所提及的眾聲喧嘩的境況，不僅僅只是各說各話，卻在相似之間爆裂出差異的暴力，但是又莫名矛盾地溫柔，讓人真不知該將目光投往哪一扇，難以強行記住，但是當你離開之後卻又似乎難以忘懷那種記不住的「深刻」，完全就是班雅明（Walter Bejamin）所論及的「非意願性記憶」潛隱植入的顯現。這種美妙經歷的感受，只能親身經歷，方能澄明。

　　它的側向牆面在適切陽光照射之下會呈現出明亮與陰暗交替複製，由牆頂緣清楚劃出與眾不同的邊形，彷彿有如一陣又一陣微風吹皺成韻律波動的紋痕，卻又在剎那間凝凍出幾分雕刻性。這座文化中心單純的容積體與貌似平凡的立面，並沒有促使行人有專心一意去辨認它的需要，它也似乎並不借助於時間是否能在它的面容留下痕跡的型式而印入人們的記憶之中，這種迷魅不明的暈染來自於那種對抗在時間中遺忘的存留力量，我們雙眼在它的面容上游移之後便不知不覺地溜進了記憶深處而封存。這些開窗口迸發出來絕妙的任意散置性，卻在這棟建物塑延的面容中閃現出稍縱即逝的「絕美」面龐，從這個角度去感受它，似乎已經踏入一種顛峰造極之境，它並不是那一種無與倫比的美，卻是一種說不出的美。

　　它背面的內部自用透天庭院，院內的上空架著非直挺的實木條成型為鏤空棚架，赭紅色陶磚鋪地與分別為灰色卵石疊砌牆以及細鑿凹痕的土黃灰泥牆等等共同界定空庭。除此之外，庭中還有一口小圓形水井，每個元素似乎各有屬性，同樣又都在各自說自己的話，它們共處一室，到處飄散著屬於鄰里人家記憶中熟悉的味道。

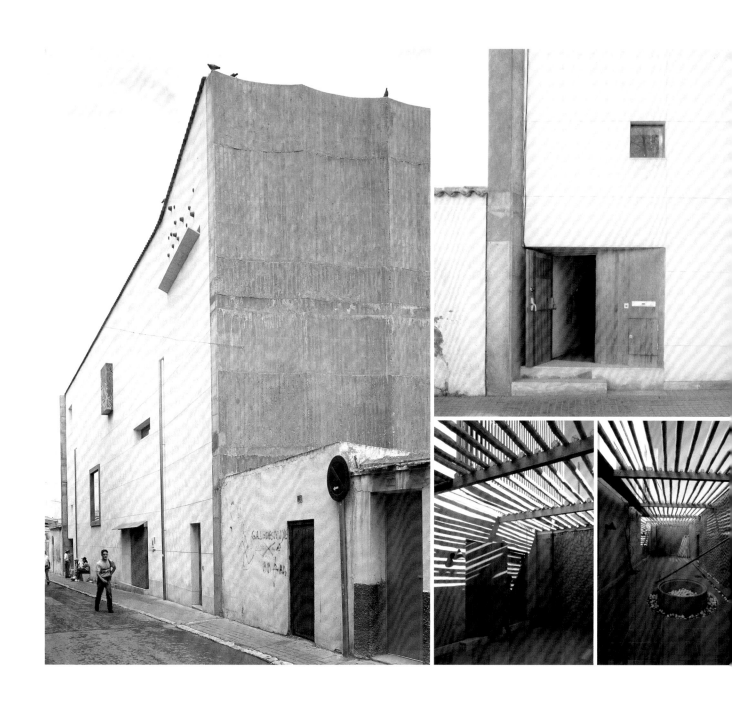

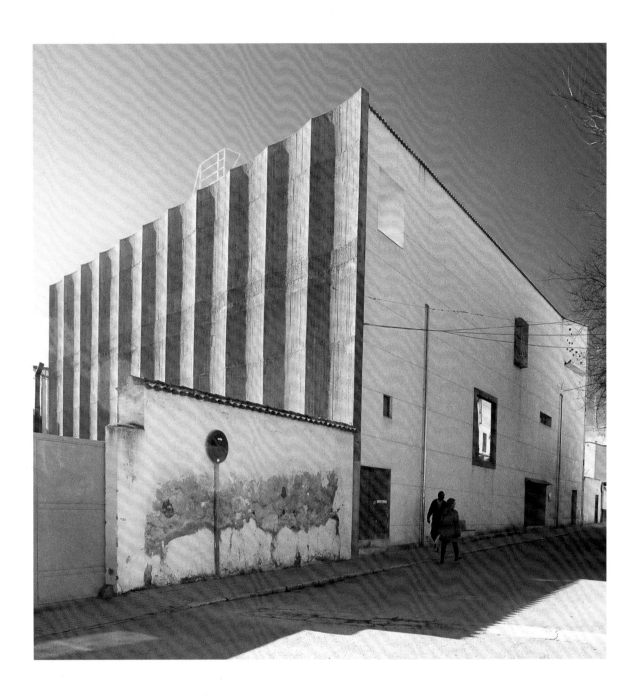

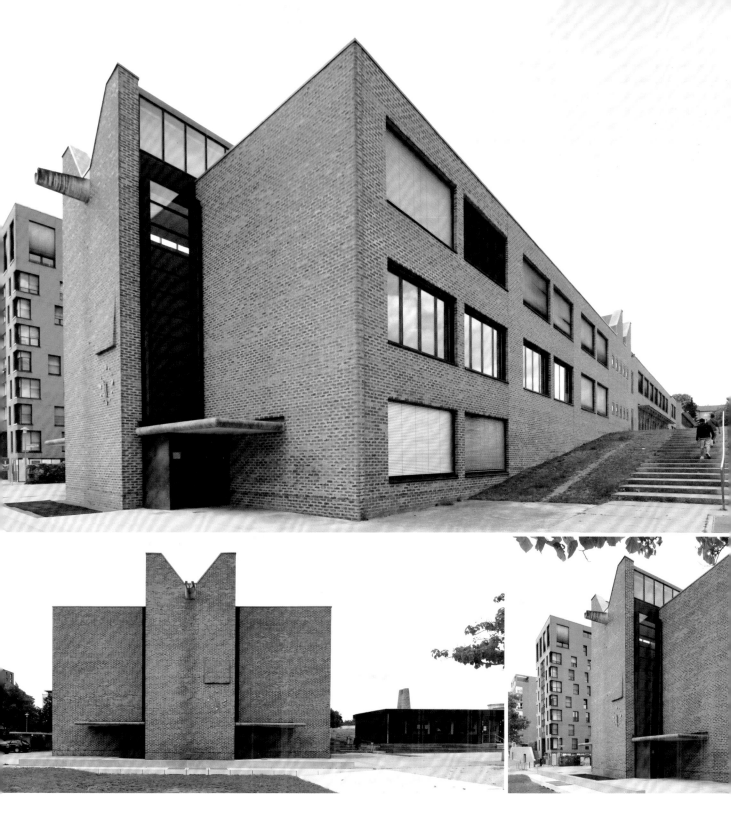

奧斯特菲爾德爾恩公園小學（Schule im Park）

開窗數量呈現不同表情

DATA ————————————————————
奧斯特菲爾德爾恩（Ostfildern），德國 | 1996-2002 | Lederer Ragnarsdottir Oei

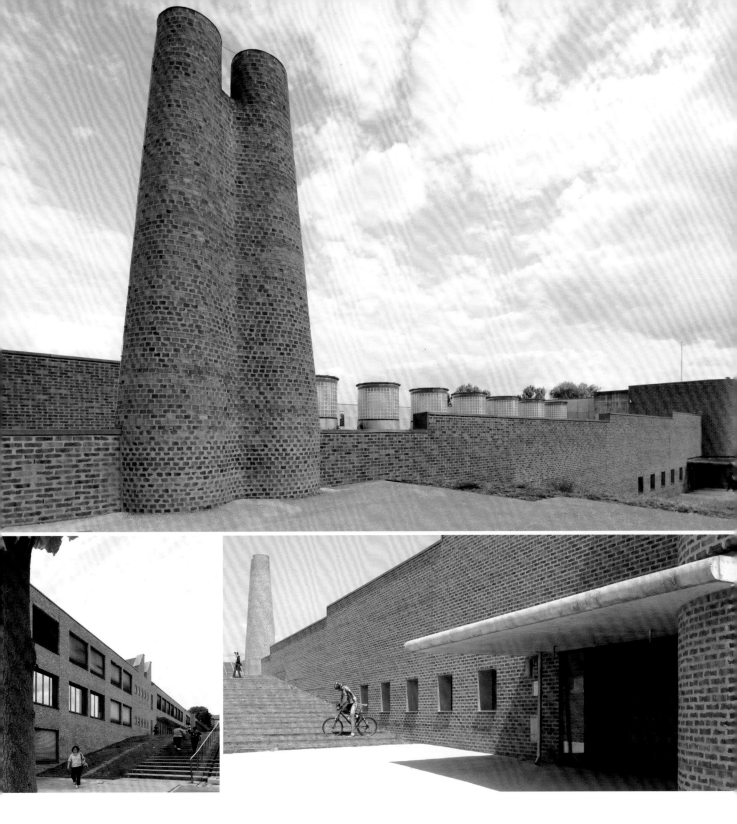

　　無開窗口的磚砌短向立面十足地呈現出磚體的密實形象,加上對稱的形式,那種古代防禦性牆的形象感染力大幅擴張。尤其是中間部分高起的「V」字型切口的塔型採光側天窗,以及在地面層提供為入口的塔型牆,讓那種來自於古代的防禦性形象更加瀰漫。它的長向立面卻又不是那麼一回事,因為開窗口足量的需要,切割掉大量的實牆面積而強烈地弱化了密實感,原有的防禦性形象瞬間消失殆盡。

#開口 #盒子
阿洛瓦島演藝廳（Auditorio da Illa de Arousa）
垂板造型標示門的位階

DATA

阿洛瓦島（Illa de Arousa），西班牙 | 1997-2005 | 曼努埃爾・加列戈（Manuel Gallego Jorreto）

　　因為雙向都有民眾前來，所以將表演廳主體臨路邊退縮留出聚合廣場，內用功能區則維持與窄街鄰房齊平暨等高的3樓。為了標明差異，辦公區的一樓開設了長向天花板底的水平長窗，同時延伸過轉角至窄街面成為角窗，以確保地面層私密性。2樓則開設坐姿眼線高度的水平窗，同時升高角窗部分至站姿高度；3樓設置整道水平窗錨定於角窗處開設從地板到天花板。地面層除了自由端部的相對扁長比例柱之外，全數挖空，室內門廳是壓低高度的玻璃鋼框盒子。因為要在長向自由端形塑入口門的樣貌以錨定辨識性，所以2樓於平行窄街的同方位凸出了鋼框玻璃盒子，於是又將屋頂板朝前懸凸，並且再於端緣向下加設了一片相對薄的垂板，有點像中國早期帝國王朝王子的帽子。這裡不只實際上達到西向遮陽的功能，同時也建構出一座門的可辨識形象物。另外順便一提，村公所建物面向海岸的容積量體刻意切分成兩個立面相異分隔體，其中的分隔道放置在往昔漁船上岸軌道如實的位置上，由此得以喚起過往景象在內心的浮現。

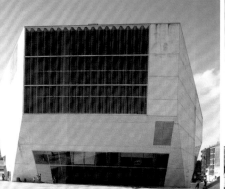
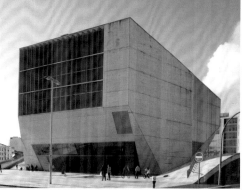
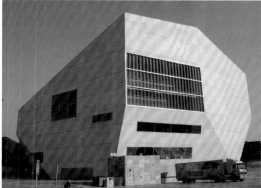

波多音樂廳（Casa da Música）

幾何量體藉開口定出位階

DATA ────
波多（Porto），葡萄牙｜1997-2005｜大都會建築／庫哈斯（O.M.A／Rem KoolHaas）

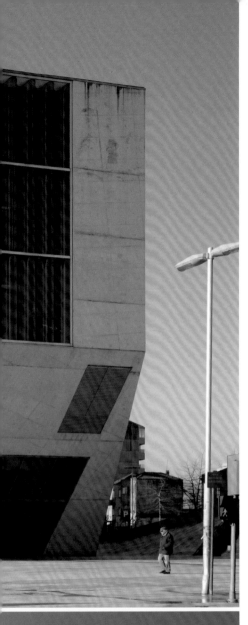

　　由於位於城區中最重要的主要幹道交接圓環區，因此而參與了都市區廓位階調節的作用。舊有的紀念碑已不足以擔當城市現代化進程引起的視覺感官上變遷的衝擊，因此如何得以讓這個圓環區重新進入位階提升的境況，也成了這棟建物目標之一。但是就這座老城而言，仍舊有已經存在的位階更高的建築物，諸如大教堂、市政中心以及孕育此地經濟暨文化生成的酒莊（波特酒產地）相關的河岸長條帶。就此已存在於都市中被社會認知投射的建築位階順序裡，新建音樂廳建築物的形象位階也不該高於前述的這些建築物。我們並不清楚庫哈斯在構思的過程裡有沒有把前述因素納入考量，但是最後完成的音樂廳形貌還算是呈現謙卑的姿態，以一座巨大尺度的現代式純粹幾何多面體的身形望著這大圓環。為了成就這個「望」的姿態的生成，將建築物面向圓環的正向面的面積刻意縮小，由此整座建築物被以切割出多個斜面的手法，把一個巨大尺寸的微長方體切成大小面積不同的12面體（還不算屋頂的5個面），而且最多開口數保持在4個以下，藉以維持實體面較大的比例關係，以保有多面體的幾合純粹形象。

　　庫哈斯處理開窗口的方式極其關注這些開窗口在立面上的總體成效。例如，在面向圓環面的大開口窗被放置在立面的最上緣，但是卻刻意只把開窗口貼著頂上緣與立面的左邊緣，讓這道立面仍保有實面的有效面分量，以執行它幾何多面體的連續形塑的連續性力道，但卻讓這個窗口好像在面容上張開至最極限的眼睛全神關注著整個圓環周遭，並且又巧妙地弱化了這個面臨圓環的過高高度必然釋放的容積體帶來的統覺性壓力。雖然是一個多面的幾何體，卻因為相應於圓環上的方位關係而對應地錨定其位階的順序，也就是依循著圓環中心延伸線為其正交軸的立面就是主要面。其次是最臨近主面又給予臨近圓環時最大可視面積的立面，其餘則是相隨次之而排列。所以圓環向的上緣開口是最大又最高位置的一個，在此又刻意地把開窗在石牆上的封邊框放置在近乎不同牆面地交角位置，讓牆厚在外觀面容幾乎消隱無蹤。

　　在這個相對似孤島的都市地塊上，基地全數被道路包圍，所以利用切面的手法塑造成多面純幾何體，同時再將接近地面層的部分朝內切斜面的結果，完全掃除掉一般音樂廳大容積體厚實碩大的樣貌生成，減少了地面層面積的佔有，同時讓整棟建物獲得了輕盈的形象，當然那些刻意的貼邊緣窗與跨雙斜面的開窗口給予了臨門一腳。所謂多面體純粹幾何物的基本圖示關係映樣生成的圖像，整個建築容積體的樣貌已完全嵌入我們心智中，所以讓我們易於接近並樂於尋求解釋。

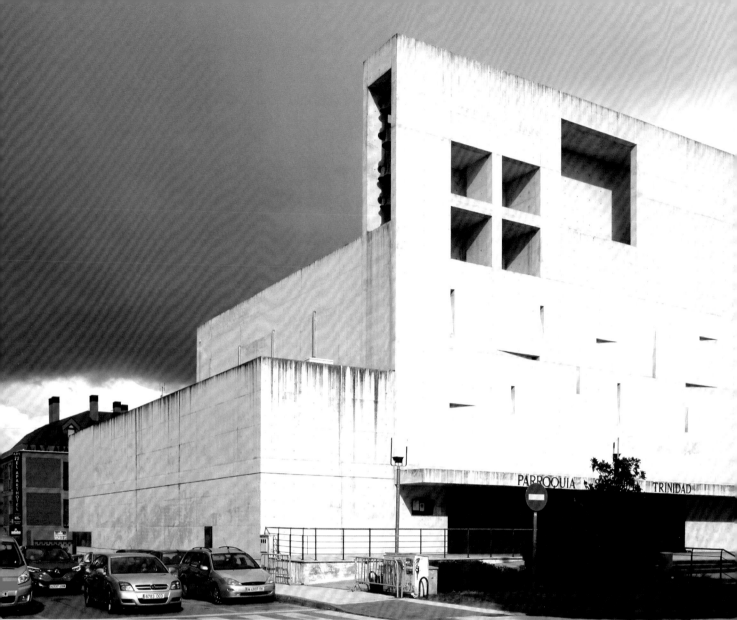

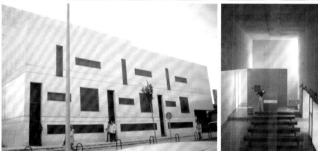

比利亞爾瓦聖三一堂
(Parroquia Santisima Trinidad de Villalba)

內斂的開口設計散發寂靜氣息

DATA
科利亞多・比利亞爾瓦（Collado Villalba），西班牙｜1997-1999｜Vicens & Ramos

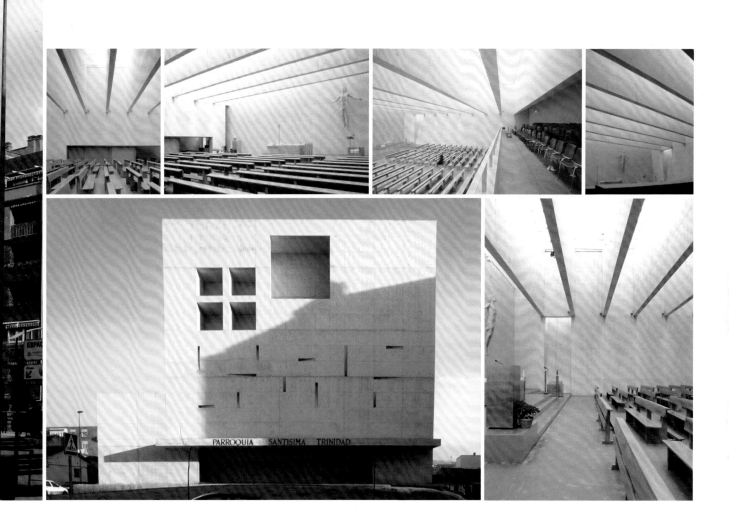

　　臨大街的立面自街道後退20公尺，讓建物背面貼著後街人行道以爭取最大面積的門廳前廣場，同時開了最大可能寬度的門，又因為內部餘留空間的不足，所以提供壓低的雨雪披為半開放前廳的過渡之用。嚴格說來，這正向立面的開口型看似多樣，其實基本形只有3種，也就是入口門、內凹的大方口以及相對細長比例的水平與垂直雙向都有的小口窗。因為是R.C.清水模建造才有利於這種開窗型立面，貌似平凡卻內斂不凡。我們在廊香教堂看見了建築物面容充滿野性的原力展現，在這裡的一切是被教化後的溫文含蓄，一切都沒有張狂。十字架隱身在4個方口之中，是內部的朝外呈現，同時為了弱化它的唯一性而開了旁邊另一個更大卻是同一的方口的伴隨，藉以弱化大面積牆的密實性。二樓過於幽暗的座位區必須引入光，卻又不能直接裸裎於正立面而破壞其相對大面的寂靜氣息，於是出現了豐富化的第三種開口的非其他類型窗。這座教堂兩側長向立面幾乎被塑造成全無表情的安靜樣，開口數少到幾乎快要消失，所以才會在臨另一條大街的面向放置容積體壓低為2樓作為平日用的小面積替代性教堂區。主入口的對立面全數為內部使用的分隔單元空間區，因此選擇另一種配型開窗以滿足內部需要的自然光線，卻又差異於周鄰民宅與主入口面容，成為一個奇異第三者面貌的呈現。

#開口 #複切割

阿爾梅里亞考古博物館
（Museo de Arqueólogico de Almeria）
深凹窗帶來的強烈印象

DATA
阿爾梅里亞（Almeria），西班牙 | 1998-2004 | Paredes Pedrosa Arquitectos

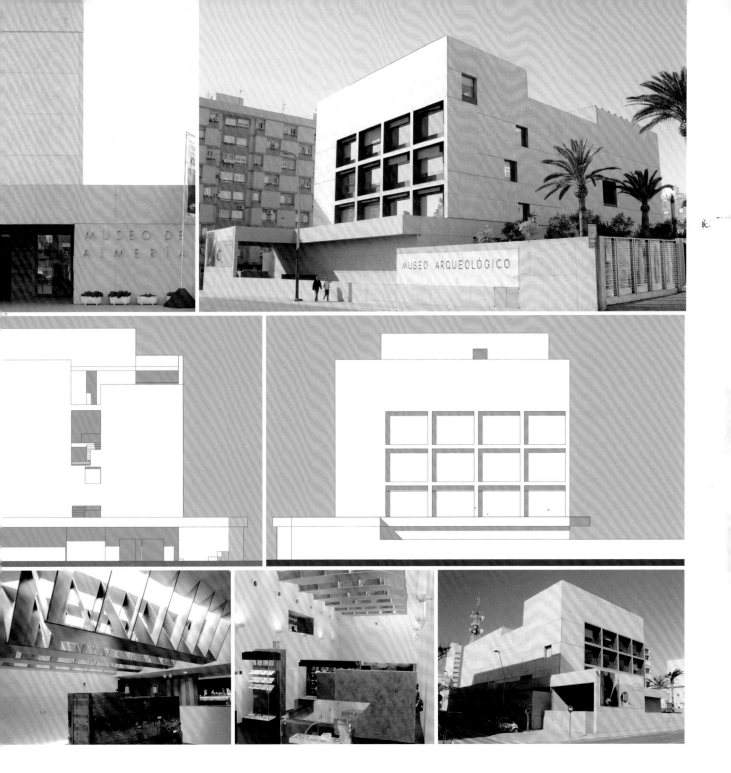

　　鄰大街立面是靠向一側的柱樑框架分隔出來的12個深凹窗，加入地面層外凸至行人道前留出一條內部用服務通道，形塑為下緣長條窗的大面積實體的地面層附加的底座，形成上下差異的兩截型面容。朝向廣場的建物短向正立面同樣讓地面層門廳凸出於主量體之外，除了長條的門與落地玻璃之外，其餘相對小面積的倒轉「L」長臂型懸凸部分於玻璃面之外的壓低屋頂板都是R.C.體，與上方披覆石板片的量體切分成上下兩截；上方量體的開窗型式又出自Alejandro de la Sota Martinez在塔拉戈納市府樓獨特的上下刻意錯位的開窗，同時相接於邊緣窗型的進一步異變的手法，將不同高度的左右兩部分建構出既要分隔開同時又要相接合成一體的雙重性，披露出立面開窗口的特有力道，而這些開口都是深凹窗。

少開口

潘普洛納聖喬治教區天主教堂
（Parroquia San Jorge de Pamplona）

立面設計有如聖歌低吟繚繞

DATA
潘普洛納（Pamplona），西班牙 | 2003-2008 | Fernando Tabuenca & Jesus Leache

　　臨街道短向立面與鄰旁住宅的5樓同高，這同時是聖壇上方光器空間挑高的增量，其他所有部分的立面牆均為3樓半。這座教堂的4向立面的純淨並不遜色於眾人皆知當今那些被歸為極簡主義建築師的代表作品，其細纖度甚至過之而無不及。其中一個關鍵細部在於立面上最小垂直分割線的樣型，這讓它得以經由第二道的垂直柵構造件將牆上的開窗以及不同立面上的門盡數遮掩，抹除掉一般認為可能產生歧異的分叉干擾，由此而得以盡數朝向表象上的近乎同一。因為如此，唯獨的差異存在就是由「十」字架以及為了調節銅鐘的放置而留下的空口所生產。由於R.C.牆上的隱在水平切分線（相對細長條模板組裝的水平齊線），以及不等寬度相對細長比例的超量實木條模板留存垂直線密切牆面的結果，讓這裡不算短（約60公尺）的實牆立面卻沒有釋放出多數長牆的斥絕性力道，同時那種一般實牆體密實厚重的質性並沒有因此而消失，也沒有輕盈或失重樣態的生成，反倒是仿如一種隱在低沉的吟唱繚繞於周鄰，與路易斯・康的建築面容展露出同類屬氣味。這似乎是當前一堆過度表現或是已不知表現為何的作品的一種對立面的存在。這座教堂面容的純粹同時也擴及圍合中庭的所有外牆，甚至連同主殿空間的牆面也是完全的同一，尤其是主殿天花板也相融為一，似乎將所有的差異盡數清除朝向為一的樣型，但是又能如同卡濟米爾・馬列維奇（Kazimir Malevich）最重要畫作同一的《白中之白》（White in White）所創生的關係那樣，由相同的「一」之中生產中另一個異他性，以致可以再接續下去……。

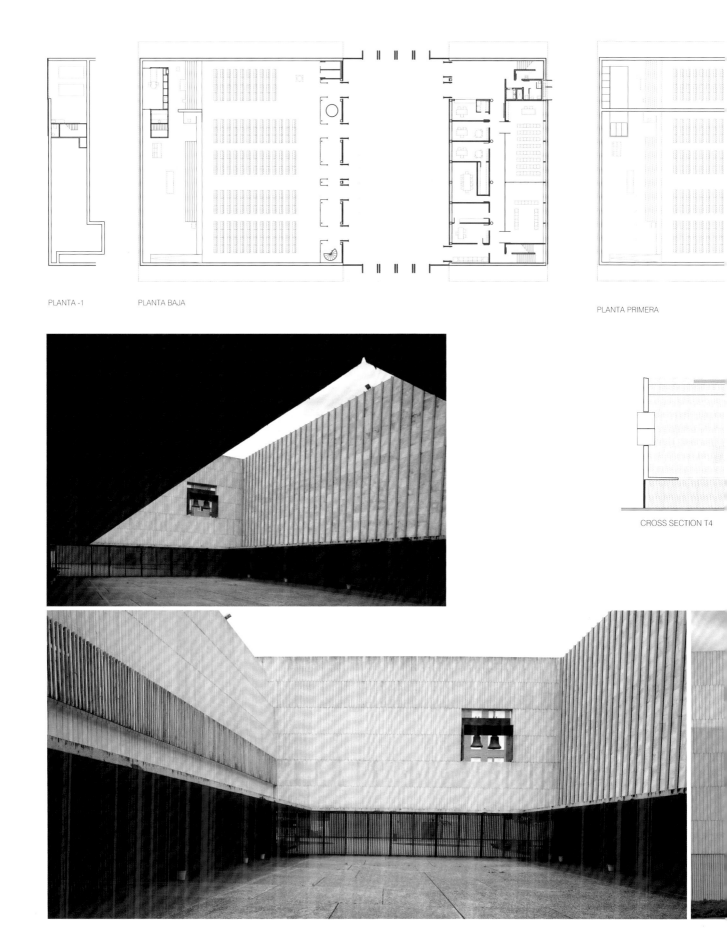

PLANTA -1 PLANTA BAJA

PLANTA PRIMERA

CROSS SECTION T4

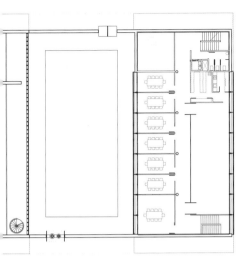
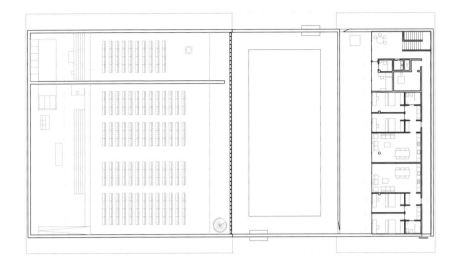

PLANTA SEGUNDA

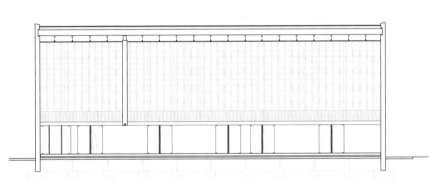

CROSS SECTION T3

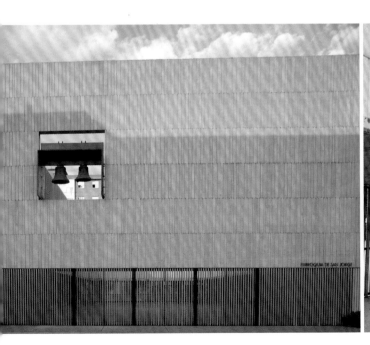
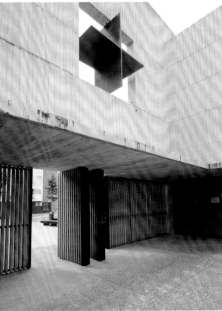

165

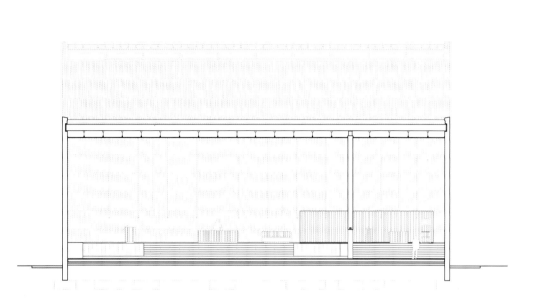

CROSS SECTION T1

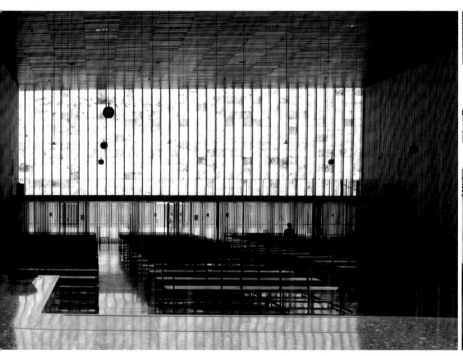

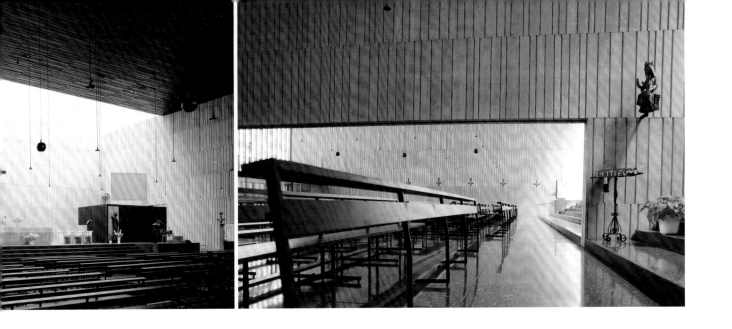

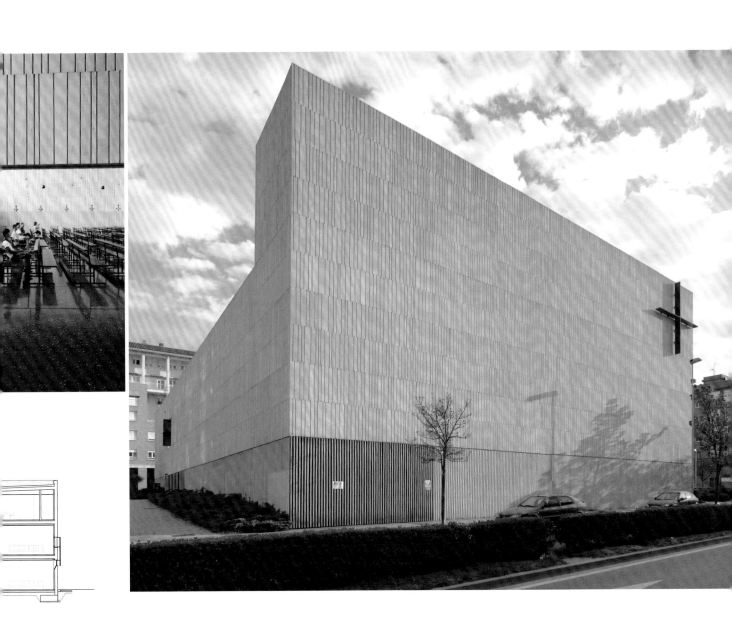

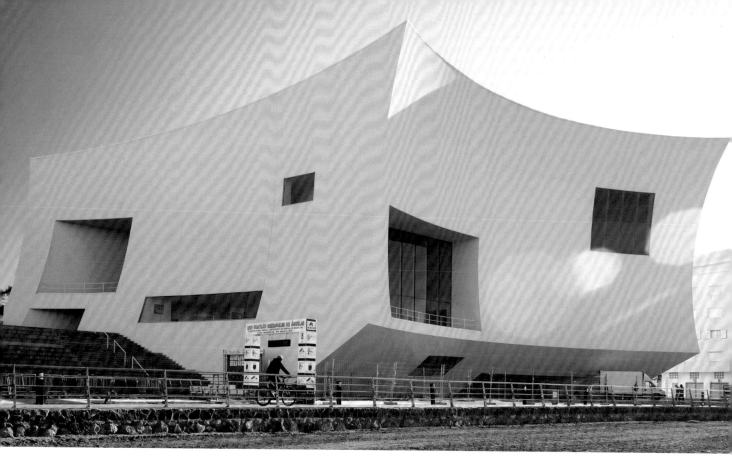

#差異 2、3複口

因凡達·多尼娜埃琳娜禮堂
（Auditorio y Palacio de Congresos Infanta Doña Elena）
立面曲弧訴說風的來向

DATA
阿吉拉斯（Águilas），西班牙 | 2004-2011 | Fabrizio Barozzi+Alberto Veiga

　　依著地塊邊緣而建的容積兩邊已達地塊邊界，以此讓面朝海的主要立面獲取最大的伸展度。整座建物的容積面大致被切成5道主要立面，其中有2向刻意形塑成曲弧面，是圓心位置在建築體外部的那種曲弧面。這兩個都可以看見地中海水的弧型立面邊界與側牆的交角都朝向銳角的發展，尤其是直接對向海的東南向邊角更是朝外延伸到了一個臨界，再向前就有點誇張了。要使必然朝向固結的物質材料真實地被使用，又要擄獲形象的力量，實際上說擄獲是不可能的，至多只能說是借用，因為形象無法被專屬，否則那將會是形象之死。風確實很難被固結化，但是真正喚起人心的作品都是一種自找麻煩的過程，而且要將這些麻煩實際的解決掉，也是必須持著「沒事找事做」的超人意志力，所有不可能轉變成可能不也就是意志力的競技場。沒有這個鼓脹飽滿的面，風就不可能借住而降臨，這就是朝向海洋面的那個主向鼓脹度的由來。至於較歪斜的側向當然相對風動較不足，因此風劃過的量就比較少，所以其立面的凹陷曲弧度就相對地小。在真實多風的冬季來此，你會發覺實際風分佈的狀況如同這座建物的不同方向的面龐那樣，迎海方位的立面那道那道白皙面就是最強的風吹出成樣的，然後隨著方向改變而依次減低……。接下來得以讓這道立面如此地就像一張大風帆的得力助手就是地面層的那道斜切面，讓這個「風貌」得以脫離地盤的糾纏擾亂而全力地與風同在，因為它成為了一處自由存在的處所，這也是風的性格之一。當然這道曲弧面上的開窗已經達到近乎最高值，再多1扇窗或是面積再大一點點，必然會損及「風形」的最大表現力。另外值得一提的重點是，這些外觀牆面上不見一條分割線的出現，這要拜現代表面塗料之賜。

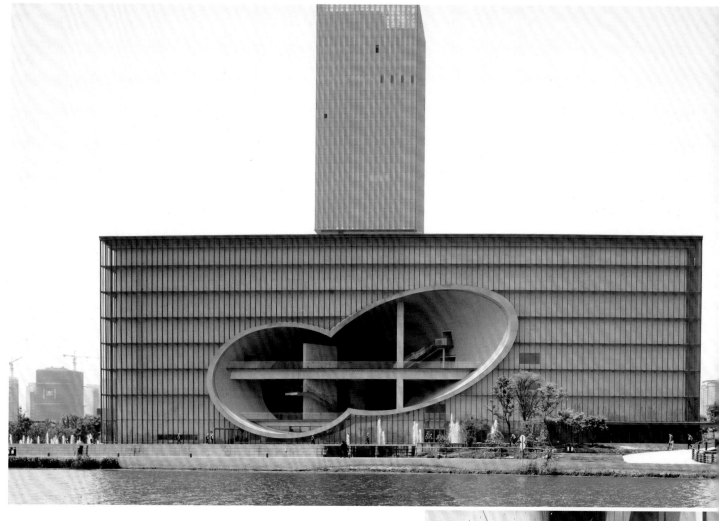

#2、3口
保利大劇院 (Poly Theatre)
容積體並接與開口消除壓迫感

DATA ——————————
上海（Shanhai），中國 | 2009-2014 | 安藤忠雄（Tado Ando）

　　此案是安藤在中國的最大建築作品，周鄰有著充足的預留緩衝帶，而且有一個面還朝向公園裡面積不算小的景觀水塘，這個面向的室內上層入口門廳樓高上設了怪異大開通口，與他以往棄絕型的立面有點背離。其實這座表演廳的整體形塑是他在德國蘭根基金會（Langen Foundation）的放大版，也就是將實體包覆的一座音效空間放置在玻璃盒子之內，而這個原型就是路易斯・康後期作品韋恩堡表演藝術劇院（Fort Wayne Civic Theatre）「屋中屋」型式的外層建物玻璃化的替換結果，而那道刻意內切斜面的開口都只是調節作用的權宜之計。

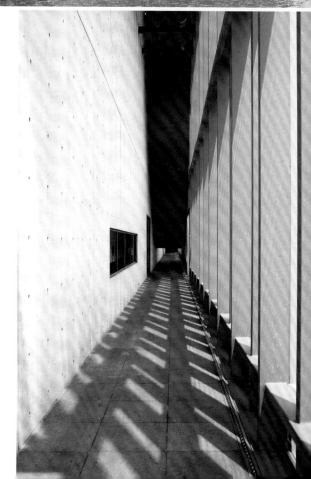

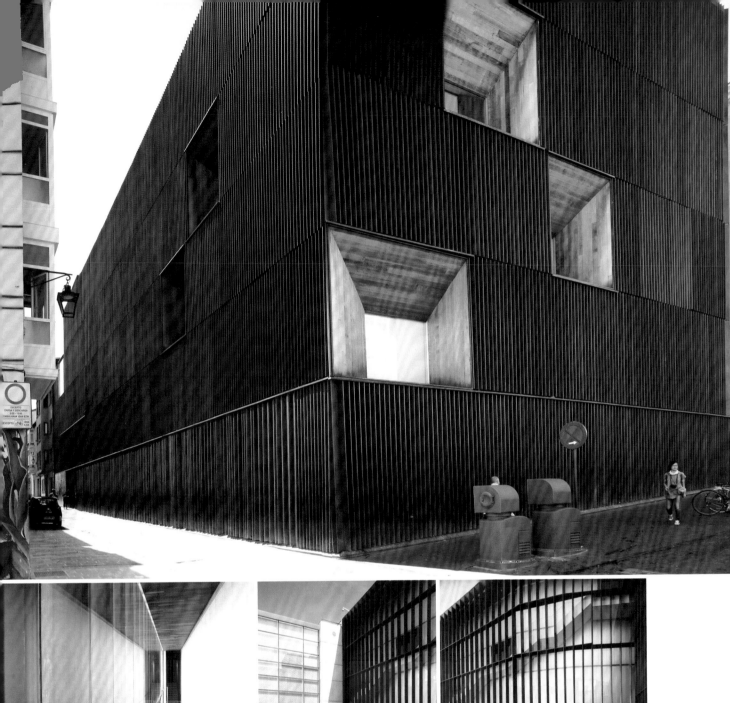

差異複口

阿拉瓦考古博物館（Museo de Arqueologia de' Alava）

光陰留存銅製垂直格柵

DATA ————————————————————————————
維多利亞（Vitoria-Gasteiz），西班牙 | 2008-2011 | 弗朗西斯科·曼加多（Francisco Mangardo）

　　在老城區窄街交角地新建的博物館依舊不得不引入自然光照，所以在短向面上開設3扇深凹窗，長向立面上的3與4樓也開設深凹窗。短向那個是開在2樓的凹窗貼著街道交角處，藉此不僅將街角景象引入室內，也擴延了室內空間的深度感，也同時逆向地讓窄街的封閉感得到適切的調解。立面上刻意選用的銅製垂直柵發揮著驚人的調節能力，不僅營造了反厚實不透光的一般實體材的斷隔作用，類似舞台上的那種厚實疊褶的布幕效果，釋放出並非與鄰近完全隔斷的關係，但又呈現遮掩私密的效果。另外銅經氧化之後的暗沉引入了一種關於時間的氣味，而且散放出來的幽幽綿延感是鏽鋼板材沒有的，並且在適切的日光照耀之下，它所回映出來的那種毫不耀眼的微溫之光，也是大多數材料無法呈現的。

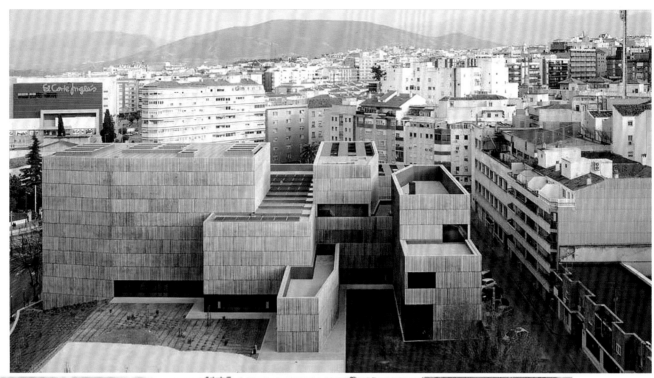

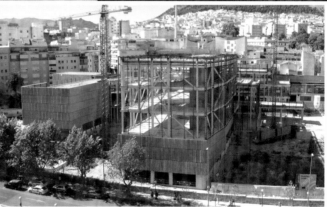

＃少開口 ＃半結構核
伊比利亞歷史博物館（Museo Íbero）
容積體並接與開口消除壓迫感
DATA
哈恩（Jaén），西班牙｜2009-2018｜EDDEA

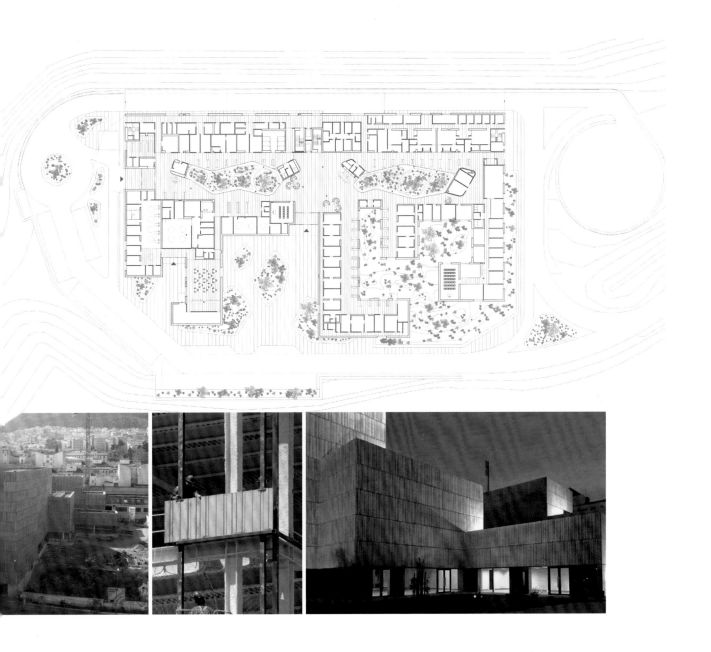

　　位於老城街區3條主要幹道暨住宅區窄巷相交地塊，經由不同寬度空間單元容積體彼此平行並接、分隔以間隔平行放置、疊置以及切掉地面層容積讓上方相垂直量體呈現懸空狀態，同時讓建物在5邊形基地上近邊緣處全數避開長條型容積單體不超過40公尺。因此在所有街道上的立面不是呈現為凸出體切斷後方量體連續長度的樣貌，就是有內凹的虛容積分隔兩側的建物量體，讓建物容積體貌投映給人它是由很多單元體彼此分隔暨垂直連接而成的印象，因此完全消除掉過長造成的單調暨窄街向的視覺壓迫感。

　　臨窄街最長容積體（內區劃辦公用）的每個樓層都開設與牆面齊整的水平長條窗，同時安裝鏡面玻璃試圖調解與民居開窗的對峙性。整體面容的呈現除了部分完全無開窗容積體臨窄街辦公區量體之外，地面層開設幾近全面性的水平長窗，將上方密實體切開與地面的直接連結，藉此調解掉大面積無開窗量體吐露出來的巨大重量感。這個調解作用又經由實體表面水平凹槽線刻意的切分，以及摻色料R.C.牆面上相對細木條模板線切劃表面的結果，如實地切掉不少容積體重量感的心理學上的投映。因為這種「輕／重」、「密實／穿透」、「重壓／飄懸」等等屬性的對峙，譜出意外的多元性。

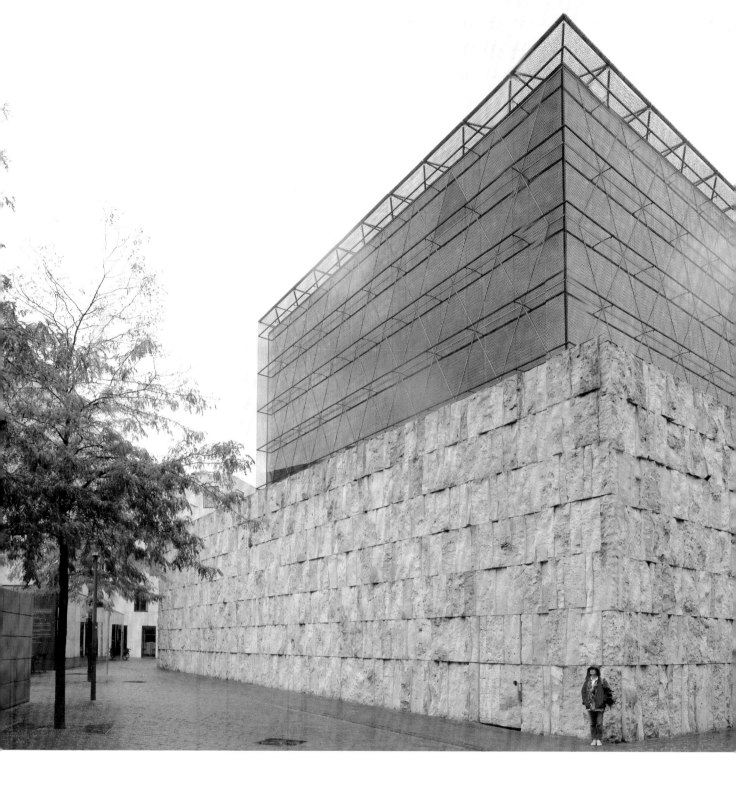

#2、3以致非重複性通口
慕尼黑猶太博物館
（Jüdischen Museum München）
無窗岩壁質地立面的無聲力量

DATA ————
慕尼黑（München），德國 | 2011-2012 | Rena Wandel-Hoefer & Wolfgang Lorch

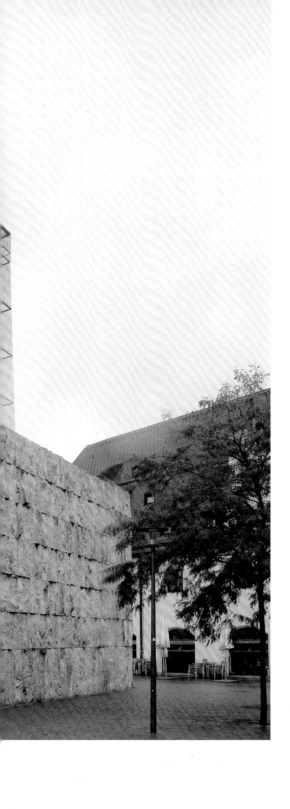

位在老城的中心區，四周並非建物毗鄰密佈，讓周鄰依舊尚存可漫步遊蕩的餘留之地。但是教堂的4向牆體卻是出奇地營造了另類的境況，因為教堂除了比例上有點過大的主要入口之外，完全不存在任何其他開窗口在牆面之上。而且牆體面又像陡峭的山壁粗糙無比，這十足爆烈式地讓我們將它與自然岩塊壁落入同一性的承認，因為它們比自然岩壁體似乎更自然，這怎麼可能讓我們不把它歸作自然的實存。這個受益於西班牙聖地牙哥大學音樂學校立面的石塊面的處理結果，更進一步地裸裎了石塊體的直面力量，這在建築史上未曾有過。而歐依薩（Francisco Javier Saenz de Oiza）在與他的雕刻家朋友歐蒂薩（Jorge Oteiza）合作完成的教堂聖壇挑高背牆的不規整石塊壁，因為幾近呈現為直接擬仿性，反而失去了彼此之間的想像性間隔，讓聖壇空間真的就像洞穴了。

這種關於「像」的問題，在現代主義繪畫的後期就出現了「超寫實主義」的作品，揭露出繼班雅明提出的機械複製，將原作的真以複製品替代的問題，也就是比原件還真的東西，換言之，這個類型作品中的對象比你面對這個對象時還更能呈現出它的特質。這個問題所衍生出來的疑惑在於到底相像的邊界要設置在那裡，因為現代技術讓人類創造出來的東西竟然會讓我們陷入「比真還更真」的漩渦之中。另外一個例子，就是當今世界唯一能夠把超市的陳列物以超大尺寸相片貼掛在超市的大牆面上擬真的放映的德國攝影家安德烈斯・古爾斯基（Andreas Gursky），在他的作品面前的瞬間，你會被捲入那種特有的感受之中。或許這不單單只是這些作品的呈現所引發的效應，而是整個物體系的改變，造成我們認知中的背景意識已經與以前的時代大不相同了，時代之間似乎真的劃出了斷隔線，讓兩者之間浮露出清楚的不同。

在這個光電平板已成為多數人交流工具的當今，這些面板裡的一切就是一切的真，這讓我們真的已經不知道「真」是什麼，而且也已經不關心所謂的「真」是什麼，因為面板裡的一切才是真的，這已經成為網路盛行世界的「背景意識」。所以這道比真的石塊還更真的牆面，其實就是這棟建物的面龐最具吸引力的地方，它讓我們回歸到一種超越性的質的直面相對，回到比三維還更多的境況裡，再次回歸到整個身體的聯覺層面，甚至又喚起了不只觸覺，甚至還連帶起嗅覺與聽覺等等其他感官共舞的原初。

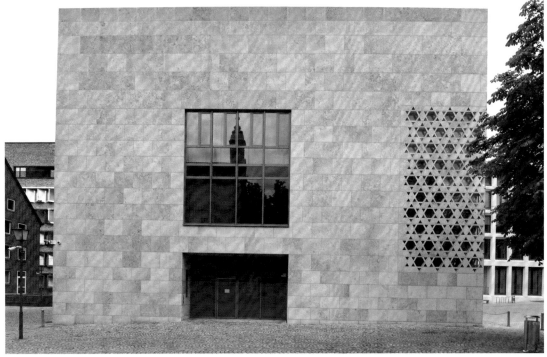

#2、3以致非重複性通口
烏姆猶太教堂（Synagoge Ulm-Israelitische Religionsgemeinschaft Württemberg KdÖR）
平凡中組合出獨特面容

DATA
烏姆（Ulm），德國 | 2012 | KSG Architekten und Stadtplaner GmbH

在這個廣場3向都是4樓以上高度的雙斜建物環繞的境況裡，斜屋頂與塔型構造物都難以凸顯這棟單一樓層面積不甚大的教堂存在，因而回歸平實的長方形平面以爭取足夠使用的有效地坪，同時又反其道地選用平屋頂讓建物容積體好像落入平凡之地。但是因為與前方廣場周鄰斜屋頂之間迸裂出來的對位性，反而凸顯出巨大的差異效用，由此似乎讓彼此之間流露出格格不入的氣氛。這樣的對峙性又如何在這平直如現代主義式通行的方形體建物面容裡獲得調解與調節，這也就是這個設計團隊所呈現出來高超又謙卑的設計能耐。

由於基地狀況完全不利於一般教堂對稱型配置暨主立面對稱性的建構，加上建物長方形容積有一個角落臨三叉路口，北向長牆與背部臨大街6樓高商辦大樓相逼以6至8公尺間隔的事實，以及既存現況的現實因素，最後的建物4向立面以各自不同的開窗口滿足每個面向不同周鄰既存環境的回應，又能夠在平凡到幾近快要被街道上目光遺漏掉的邊際境況之下讓奇異引力閃現。這個效果得利於對一般教堂主入口對稱門型立面突顯的捨棄，改將主入口門弱化到完全褪除掉一般大多數教堂特有門框與門板型，取而代之的是最平常的銀色金屬框分隔成上下8段的單扇門型，只是將這道玻璃面自牆面退縮約90公分而已。門上方同寬度開窗面積延伸到兩個樓層高度，這樣的面容根本上就是最平凡的現代主義式建物的面型。

西向臨階梯高度差的城市折曲巷道面向的立面，幾乎就是一般最不具特色的現代建物各樓層開窗複製型的無特色樣版，但是卻有效地獲得足量自然光照。北向立面卻以僅有的一道垂直長窗在上下兩端留下適量實牆面之後貫穿4層樓板面，流露出將牆面幾近垂直切分成兩部分的力道，西向立面水平樓板的分格完全消隱無蹤，由此爆裂出與水平橫延開窗完全對立，由地面通延向天空的差異。

東向立面右側沿用與北向立面同一的垂直開窗，切割出主殿室內的邊界，而且它的底緣更接近地面，由此釋放出更加強勁的切分地盤的意味。接下來左側角落處的上下複製錯位的小面積六芒星開窗口群，同樣複製在南向主入口立面的右側角落，兩個牆角落開窗群共同錨定主殿聖壇位置的背面自然光型。實際上的開窗口並非六芒星形，而是由正六邊形與6扇更小面積的正三角形開窗口共同聚結成型。

在這棟建物平直牆上開窗口其實並沒有任何一扇是特異的形狀，因為也沒有真正的六芒星形開窗口，所有的開窗口形狀或是單一牆面的開窗型都不是極其特異的罕見種類，因此才讓它貌似平凡。也就是因為這種看似普通面容的境況之中，才有機會釋放出那種獨有光芒的閃現可能，就如同班雅明（Walter Benjamin）所提及的非意願性記憶的生成，它從來不來自於正眼直視的姿態界域，卻是在不經意的斜目而視切開連續性的斷隙間溜進。之後似乎要刻意去回想它卻總是記不清楚想不起來，但是卻又矛盾地忘也忘不了，這也就是這座教堂面容的最佳寫照。

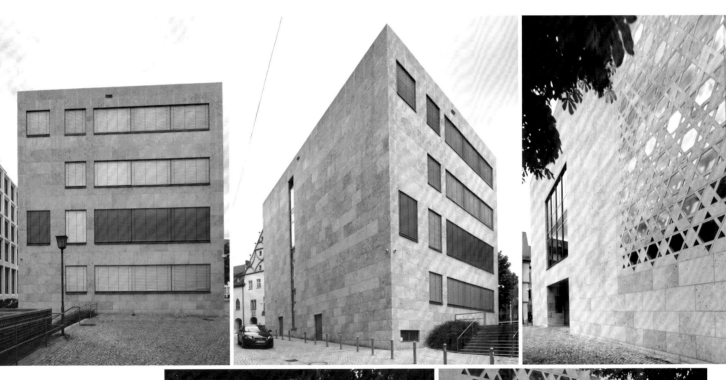

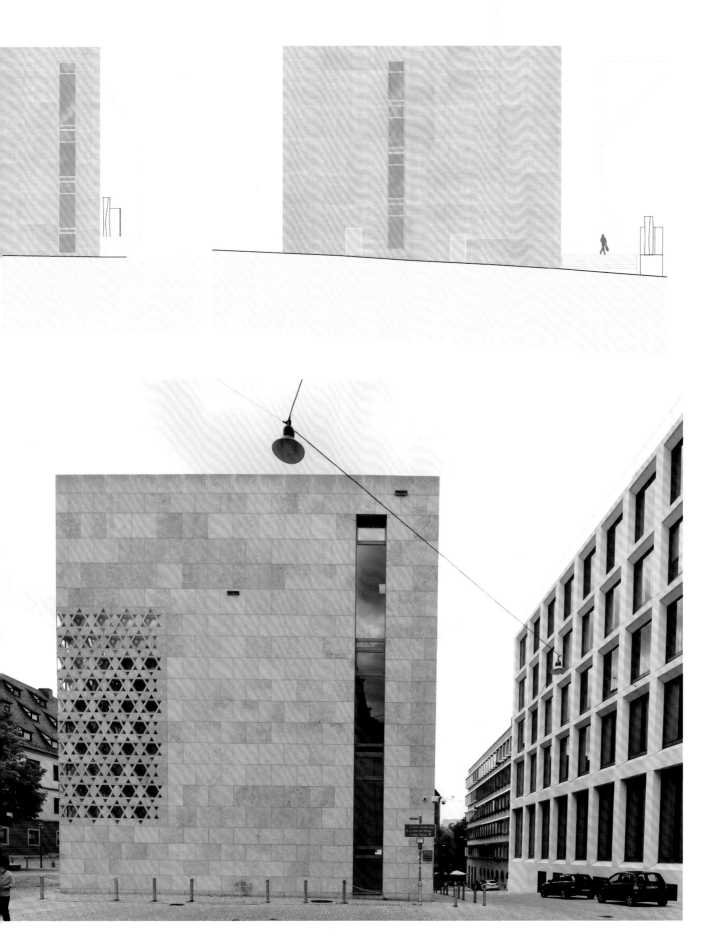

Chapter 6
La fenêtre-bandeau
水平長窗
現代立面的代表族類

水平長條開窗是現代結構系統搭配現代材料才有可能建造出來的開窗型，而且現象迥異於其它的大多數開窗，因此被可布西耶獨特的目光標舉出來，特別將它視為現代建築語言構成的重要成分。因為水平長條型的開窗口直接把建物上部分與下部分的垂直連接截斷，表明了物質（即材料）重量由上向下傳遞的通路已不在這裡了，它必然要另找出路了。這就擺明了這座立面牆承載建物重量傳送的通路既然中斷了，那麼它也就被撤除幾千年來的承重職責，它再也不是承重牆家族的一員了，它完全是一支新生的異種立面類型，清楚地界分出古典與現代立面之間的無關聯性。

（由左到右，由上到下）西班牙聖地牙哥德孔波斯特拉市現代美術館、西班牙特拉薩市墓園齋場、西班牙波蘇埃洛-德阿拉爾孔衛生所、日本岐阜縣大學影像工房、在法國巴黎的大學、芬蘭國立警察暨消防大學、瑞士AU地區中學、西班牙帕爾馬米羅美術館、西班牙馬德里理工大學圖書館、葡萄牙馬爾科-德卡納維澤斯主教堂、葡萄牙阿威羅大學學生餐廳、荷蘭阿姆斯特丹北碼頭區辦公樓、西班牙畢爾包巴斯克宮、西班牙馬德里理工大學藥學系、德國烏姆大街商店、葡萄牙阿威羅大學體育館、荷蘭阿姆斯特丹東碼頭公寓、西班牙塞維利亞公共圖書館、荷蘭海爾倫AZL私人公司、美國喬治亞州亞特蘭大市地方圖書館、法國巴黎藝術家公寓、瑞士庫爾墓園齋場、法國亞眠大學7 Rue des Archers樓。

遠古留存下來人類先祖刻畫在岩壁上的第一種不指涉任何東西的跡痕就是線條，也就是一條直線。這樣的一道線投映出手對於其它東西（後來成為工具）的操作性，接下來被注入了人自己的想望，想要去做什麼。同樣的，單一水平長條窗被選擇出來到底就一個設計者而言是想要做什麼？能夠做什麼？同時又可以與周鄰存在物建構出什麼樣的關係？因為在自然界裡從未出現出過帶直角封邊的相對水平長條比例的切割孔口，它完完全全是人類意志與想望的發明物，因為它的比例關係，將存在物框入其中之後，可以特別突顯出這個東西原先既有的水平連續性，就好像中國的卷軸式山水畫作，其中的代表作品如黃公望的〈富春山居圖〉以及北宋的〈清明上河圖〉。也只有這種比例型式的東西才足以突顯存在事物水平向的綿延性，而且找不出更好的競爭對手或替代物，這是水平長條窗的存在提供了由內往外看的唯獨水平向景物的獨有屬性。但是就外部而言，它卻強而有力地把窗上與下的牆面或量體清楚地施行切分，也是這種型式的切口與其它開窗口不同的特別之處。

單水平長窗／上下切二段

　　不論水平開窗所在的立面是否為複皮層構造，只要是水平長條開窗切分的牆，其牆面自身的重量全數由次樑結構件支撐，不論主體的結構系統是哪一種。至於水平長條窗的位置與數量的多寡為何，依舊被歸屬為這個家族的脈系。另外是斜向的水平長條開窗首次被使用在坡道空間的位置，是西薩（Alvaro Siza）的波多大學建築系，這座連通入口門廳與二樓半圓形的展示空間，行走在坡道上僅有平行眼視線高的長直切口十足地加深了透視的效應，並且催生出驅動身體前進的誘導性，也確實將窗外系館各年級的工作室與河對岸的景色納入框中；另一棟是在西班牙南方卡馬斯（Camas）的公共圖書館（Rafael Alberti Public Library），它在朝向廣場的曲弧形牆面上出現相對細長比例的斜置水平長條開窗。外部的效果將建物立面切分成上下二段的構成手法雖然是有限的，但是無論如何，它們是明顯地與其他類種的面型逕渭分明，如南錫（Nancy）美術館

（Musee des Beaux-Arts de Nancy）、荷蘭由Neutelings & Riedijk設計的印刷廠（Buliding for Veenman Printers）、馬德里西邊衛星城Pozuelo de Alarcon的衛生所（Health Center San Juan De La Cruz）、奧圖（Alvar Aalto）自宅，西班牙坎見尤碼頭漁市場（Lonja de El Campello）、葡萄牙阿威羅大學學生餐廳（Cantina Universitaria do Crasto）、高橋靗一（Daiichi Kobo）的熊本縣體育館、黑川紀章（Kisho Kurokawa）的小松市本陣紀念美術館等等。

單水平長窗／切分屋頂

　　自古人類有技術的造房子以來，屋頂進行著顯著變遷的現象，幾乎都聚結在西方的教堂，從羅馬萬神殿半圓的天球，其頂端窺看宇宙星空的「天眼」開始，連結天空深處的嘗試從未間斷過。拜占庭時代的聖索菲亞大教堂（Ayasofya Müzesi）、中古世紀衝天之勢讓人在前面前不得不仰望的哥德式的科隆大教堂（Dom Köln）、天主教堂聖安東尼奧‧阿巴特‧帕爾瑪（Sant' Antonio Abate,Parma）、西班牙布爾戈斯主教座堂（Catedral de Burgos）、杜林聖老羅倫佐教堂（Real Chiesa di San Lorenzo）、聖瑪麗亞大教堂廣場庇護所（Santuario di Santa Maria di Piazza），以及巴塞隆納音樂宮（Palau de la Música Barcelona）。它們帶給現代人激勵內心的泉源，不論你是不是教徒或是有沒有宗教信仰皆如是，因為它們的存在遠比僅僅只是一座教堂或是音樂廳多了很多。其中現存於土耳其伊斯坦堡的聖索菲亞大教堂是唯一的一座古代建築試圖讓整座屋頂營造出欲飛騰的傾勢，而且算是朝這個效果邁進一步的作品。

　　至於在義大利杜林（Torino）的神聖裏屍布小堂（Cappella della Sacra Sindone），它的成就是讓屋頂的中央部分形塑出一個從未有過如此生動的朝上旋轉攀升的現象。若要整座屋頂的視框所見的部分或是全部，都呈現出與下方牆面脫離開的視覺現象的發生，就必須等待到新的建築材料以及新的結構系統的合

一，才得以完成人類千百年來的夢想，而第一座真實建構出來這種空間現象的建築就是可布西耶的廊香教堂（Colline Notre-Dame du Haut）。可布西耶將這座相對龐大又貌似厚重的屋頂就以他切開薩伏耶別墅4向立面的那道相對細長的水平長條窗，將屋頂與牆切分開，讓外部流溢而進入室內的陽光輕易地托起暗黑的屋頂，證明了現代建築語言所開啟的自由無邊界的可能性。

當屋頂被切分離下方的牆面或容積體之後，它所形塑出來的空間現象的外部與室內的差別相當大，因為經由水平長條窗的切分兩者交接處的間隔轉變成光線的溢流處，由於室內與外部光線強度上的不同，必然形成屋頂底部開窗處的光線分佈為最亮的光白。依據安塞爾·亞當斯（Ansel Adams）的光線灰階理論（The Theory of Zone System）的排序而言，鄰近牆頂附近之處以及屋頂底部沒有光線經由兩、三次折射造訪的地方，都將呈現在灰階表上近末端的「黑」，甚至達到邊界的「黑深」，這個黑深與光白之間共計相差11級的遞變灰階的光變化，這是所有的人類眼睛都是如此這般地呈現。

多水平長窗

水平開窗切過實體面的直接現象效果，就是上與下的實面之間的連結中斷。這就意謂著上方荷重無法傳送給下方的實牆面，所有的開窗大都是如此，因為水平長條帶窗的切口相對地長而突顯，連續實面被截斷，連帶的會引入那種叫做「失重」的形象生成。這個形象大都需要仰賴圖像關係的餵食。一道足夠長的水平切口就足以快速被這個失重的形象附著，完全依賴於位置與長度因素的聯手。當然直接在地面齊平高度開始的水平窗，將整個上方建物自體與地盤的連結截斷，截斷的實體量愈大，相應的現象也就愈強。而且若是把實體交角整個切破，其現象強度更高。

這些細節的配合，或許有機會吸附滲入如同古典物理學力學現象裡的肉眼看不見的動量、衝量以及加速度與傾勢的種種，具有那種剎那間閃現的特性。要能夠捕捉這剎那的感受性回應，並非容易的單一固結化的圖像就可以完成。我們應該要將建築的這些構成關係與現象關係看成另一種作用力場的構成，或許可以進一步地明確了解。但是因為這個作用力場的構成過於複雜，變數過多，很難找出一組有效的數學工具來描述仍然屬於複雜構成的感知現象與空間構成關係之間的精確對應，至今仍然是數學上的無解，只能訴諸解釋性的描述而已。然而所謂人文或社會學的眾多科學方法都也只是暫時性的有效，卻必然又是長時性或許會被替代掉的無效嘗試。

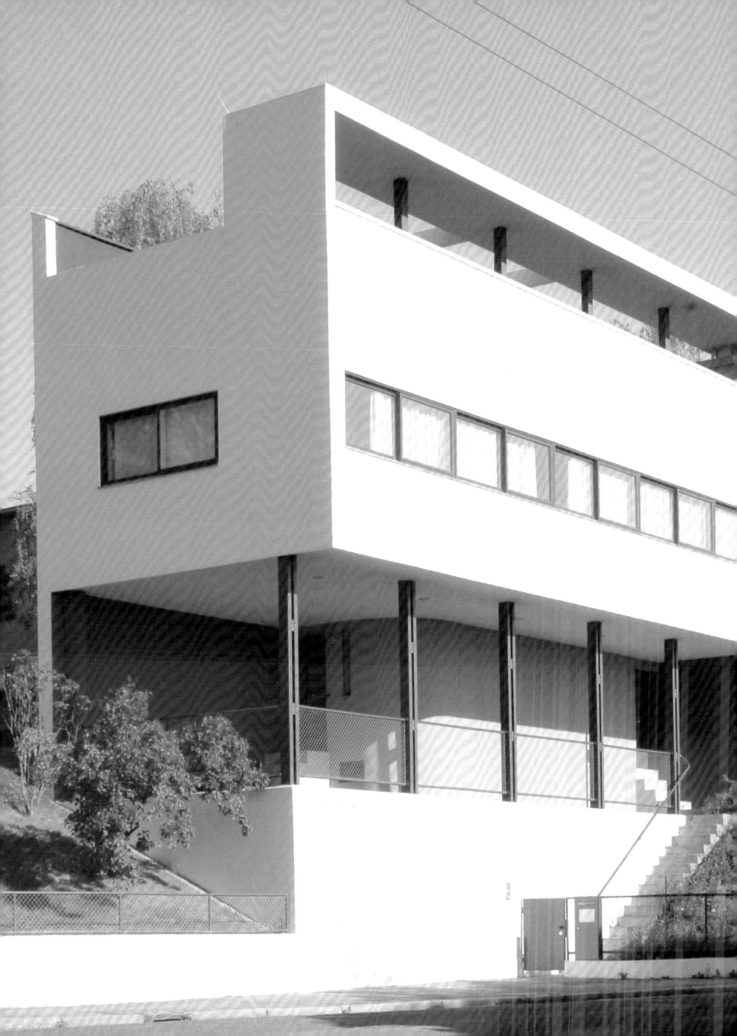

可布西耶故居魏森霍夫博物館（Weissenhofmuseum im Haus Le Corbusier）

是立面而不是一道牆

DATA
司徒加特（Stuttgart），德國｜1926-1927｜可布西耶（Le Corbusier）

　　雙水平長窗突出化這座緩坡上相對窄長建築的外表，窄長是比例因素於外貌上的呈現，實際的最深處另有其位。放空的一樓平台免除了街道的干擾，確實建構出相對不小容積體的懸空樣貌，以及與相對小斷面自由列柱之間的對比作用。這裡柱子刻意選用了鋼材，而且是兩支相對薄的鋼件彼此分隔，於1/3柱身處施以焊接件成為手工打造的類型鋼柱子，經由間隔的感染而釋放出輕盈樣貌。長條容積盒子長向的水平長條窗，添加了深長感的催化劑，同時也對應出坡地相對高位置的取景優勢，而且把坡下地坪連續地景回應給予它的環境對應性。屋頂的臨街長向立面刻意築出一層樓高的擬似容積體的樣貌，就是為了劃定它的幾何實面作用，才能如實設置那個無玻璃框糾纏的真正觀景水平長窗口，與下方室內相比較的真實差異。所以這道牆不能只是一道牆，而必須是一個立面，同時要朝向容積體的建構，因此被給了部分的屋頂與部分的側牆，這雙側短牆得以把長向立面牆轉成三邊的共成構造物而加強其結構抗力，由此也成就了將近三分之一的屋頂層。就是這個未構成完整層的頂樓層讓兩道水平長窗得以建構有效的差異，同時啟發了下一個世代開發那種所謂「未完成的建築」以及「建造中的建築」……。

　　在現今的技術體系支撐之下，屋頂觀景休憩空間的那些支撐鋼柱若無法全數消除，至少也可以剔除掉只剩一根，這時長向立面散發出來的觀景形象將會更加濃郁。

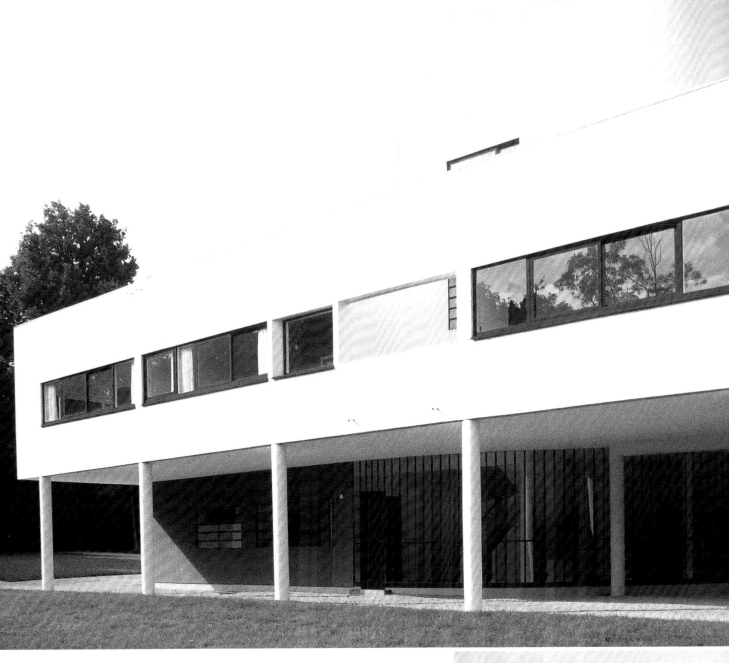

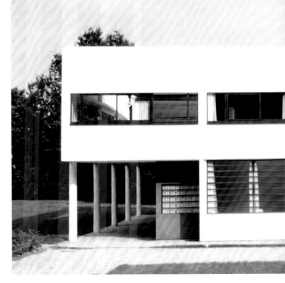

薩伏耶別墅（Villa Savoye）

\# 水平長窗

設計細節造就「漂浮的盒子」

DATA ———
普瓦西（Poissy），法國｜1928-1931｜可布西耶（Le Corbusier）

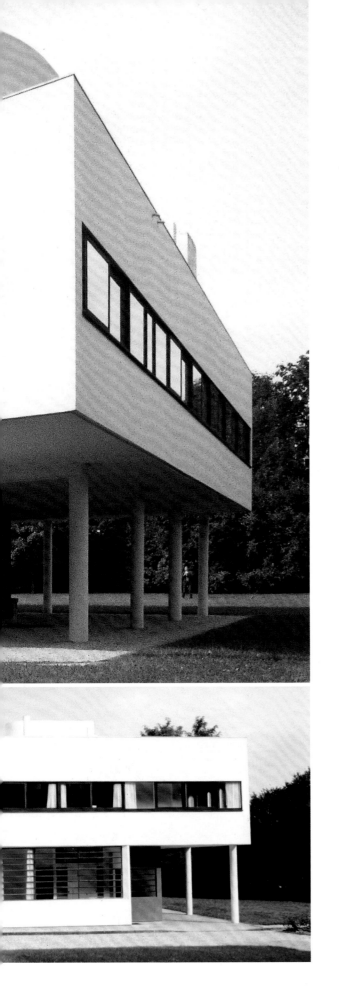

　　這是一件建築史上第一棟建構出「飄懸在空中的盒子」的概念投射為真實的作品，同時也成就為現代主義新建築語言如實地實踐其建築語構成的完型建築作品。經由相對細斷面自由列柱自主要入口立面牆向後退縮，同時此向室內外交界的玻璃牆面又與列柱相隔，以退縮為單車道寬度之後才錨定其位置。這些構成綜合成的現象成就出一處貌似飄浮在空中樣貌的盒子前緣，加上另外兩個相鄰的地面層牆面也同樣與列柱線相隔了單車道間距，由此再得以成就真正近乎形成飄懸在空中的盒子的外觀樣貌。因為要在這面積有限的住宅裡施行可布西耶自身揭露宣揚的建築新語言，所以那些細斷面列柱是必須存在的。

　　就建築的物質載體表現面向而言與所有存在的各種媒介都是相似的，都只能利用物質構件建構出我們對於事物的概念性投射，它絕非那個概念所指的自身，這是現代符號學帶給我們的教益。也就是我們所建構的物質載體要可以生產出「分身」，藉由這個中介將我們航渡到那個概念指涉的目的地。換言之，就是牽動了我們心智認知產生擴張性的跳躍而得以搭上想像作用的邀遊進入另一個範疇界域，因此讓我們的心升揚起另類的感受。在這裡，2樓容積體的4向牆面雖然都被相同高度的水平長條窗橫切幾乎到達各自的兩個端邊緣，但是並沒有越過邊角造成連續切口的角窗呈現，藉此保留住4個邊角而得以維持我們對盒子認知上慣有的低限度強固性，而且水平長窗切口面積與實牆之間的比例略小於1:2的關係，而角落處兩側水平窗與交角之間的距離並不相同，由此讓盒子該有的角落堅固樣態得多增添幾分。因為要獲得2樓以上容積體可以朝向單純盒子樣貌的獲得以及經費上的控制，最終捨棄掉3樓大面積室內使用空間的方案，同時讓3樓屋頂眺望台界定邊限的牆體自2樓牆緣向內退縮適宜的距離，以便讓地面層的眼睛視框全像盡量不要看見它們。但是由於高度暨長度依舊過量，所以才將它朝主入口面向的兩個側邊處理成曲弧形，刻意形塑出好像在盒子上方一條自由游移的帶子而迥異於下方的盒子。這些所有的細節設計最終成就為「漂浮在草地上的盒子」。

#單水平長窗切分屋頂

聖弗朗西斯天主教堂
（Kirchengemeinde St. Franziskus）

環繞水平窗突顯聖壇位階

DATA
科隆（Köln），德國 | 1957-1961 | Hans Schilling

　　顏色偏暗的紅褐色磚砌體，在臨住宅區小路上，面向呈現為近乎圓桶容積體形。實際上在聖壇的位置則是在這個圓周內切除掉一個像眼睛形的容積，再替換以由外緣繼續延伸出來的拋物線頂部封閉曲弧部分，依中分線成對配置。在中心線部分，則以一個更小的拋物線封閉端連接上述兩個較大單元完成聖壇的形狀投影。在此構成關係中那個聖壇部分的容積高度一路越過主殿座位區的屋頂，朝上再延伸了主殿高度的一半，其他內部的西邊以一處凹陷的深口，將自用門與主體形成斷接；東偏北的部分以低窄的通道與主殿座位區外緣走道相接，而且外部刻意種植了灌木叢。兩個外加部分徹底營造與主容積體隔斷開的形廓現象，這樣的細節處理讓主殿圓形容積體獲得了清楚自足體的形貌。換言之，它把鄰旁附屬空間體的糾纏關係降至一種低限度，讓我們的感官將它們看成與主殿空間低關聯的存在物。在1975年之前，很少把心力專注在屋頂蓋邊緣朝向細薄化處理的觀念與做法。就伽達默爾的詮釋學角度而言，這些都算是歷史性的偏好尚未出現，並不是設計者做不出來。就是屬於某個時代時期的歷史氣息還沒有聚結出那種「品味」，它確實就是一種趨同的鑑賞力，一種品味的聚合成形與否，它並不是歸於風格之下，而是一種集體意志的構成與現象。

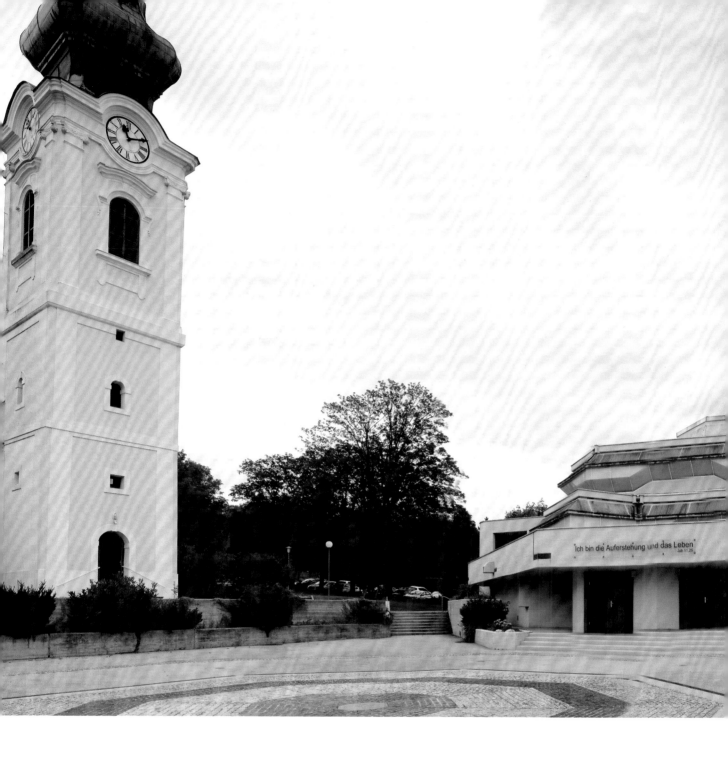

多水平長窗

上瓦特天主教教堂
（Osterkirche）

形變水平長窗創造室內光照效果

DATA
上瓦特（Oberwart），奧地利｜1966-1969｜
岡瑟・多梅尼希（Günther Domenig）

　　從外觀上幾乎很難辨識教堂的容積體其實已經被兩道不同高度的水平長窗將量體的上下連結徹底地截斷，因為使用了透光不透明的壓克力材料，其外觀上的白與建築主體的白灰R.C.體並不是清楚的斷絕關係，只是覺得在光照之下的灰階改變而已。另一個影響這個圖像辨識上的模糊性因素，是它的建築幾何形體的形狀組成，主要容積體被區分出4個不同高度，彼此以一層疊一層如同砌磚的方式，而投影面積的大小是依高度遞減，並在平面的不同層上施行凹凸折角的塑形變化。這些幾何形狀的不同營建出來的容積體層層彼此差異衍生的複雜度，早已將辨識水平窗切割量體的錨定作用弱化甚至移除，讓我們根本看不出一般水平長窗切割量體的現象，反而讓整個外觀樣貌建構出層與層之間的移位暨微微形變的動態形象，這才是建築師要藉這個面龐傳送出來的形象力量，否則不需大費周章設計那些凹凸折面。當然另一個重要的考量則是來自於內部的光照現象，這似乎是更關鍵的因素。因為絕大部分室內光照來源的外部開窗都已經隱身在那些朝室內方向傾斜的發白壓克力片之上，因此讓外觀形貌上呈現為開窗口消失的多折面實牆體。倘若主要入口前方遮陽板進一步以折牆板連結至地板，僅留下適足的洞口連接入口門，它將全面的孵化發出無聲實體塊堆疊的另樣面容。

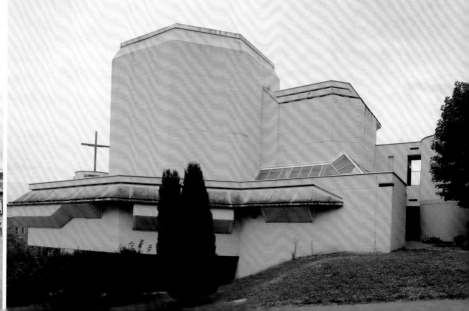

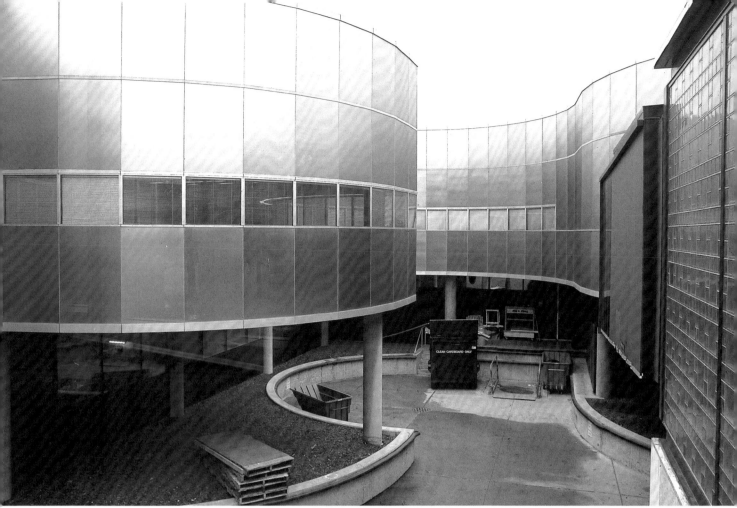

#水平長窗 #量體上下分段

康寧玻璃博物館（Corning Museum of Glass）

蜿蜒量體中段的窗帶

DATA
康寧（Corning），美國 | 1976-1980 | Gunnar Birkerts

　　相對細長比的水平長條帶窗維持在同一位置，將建築物的外部邊牆從頭到尾再串接回原處，徹底地將整個容積體切分成上下兩截的分隔樣貌。不只如此，這條水平長窗還刻意依循列柱的近中線位置連串所有柱子，藉由柱位做每個段落的暫止處，同時與其上方容積體皮層懸在柱緣外部有所區分，襯托出上方陽極處理鋁板覆面體的懸凸；水平條窗下方的斜面懸凸遮陽板有效地將列柱截斷，讓地面層在列柱後方的連續玻璃牆面沒於陰影之中，更加突顯上下之間的斷隔。

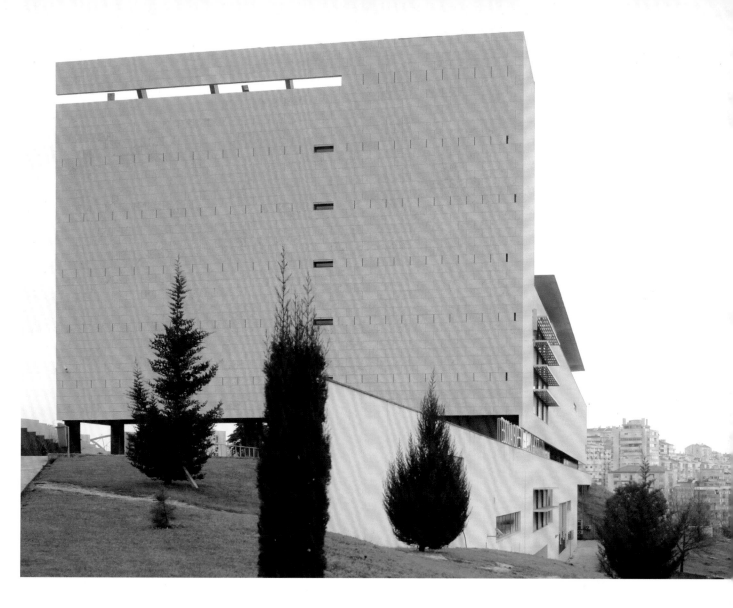

＃水平長窗　＃容積塊體

里斯本傳播學校（Communication School）
自由立面的驚人表現性

DATA
里斯本（Lisbon），葡萄牙│1989-1993│João Luís Carrilho da Graça

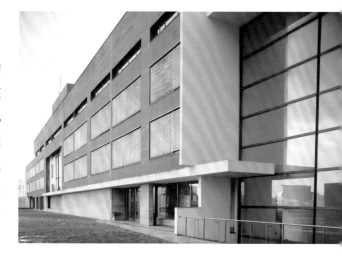

　　長直的水平長條帶窗以無比的意志，把相對高大的整座建物鄰高速公路的立面，從地盤以上1/3腰身高處全數切斷而懸浮在玻璃面之上。近牆頂尚離一小段間距的另一道水平長條帶窗，也將其上方的實牆面切分掉接近60％的長度，十足地告知我們這道高牆完完全全就只是一片皮層，從它的外觀形貌我們完全難以得到任何相關於室內區分關係的信息，它就是這樣的一張臉讓大家可以辨識出這就是它。除此之外，這就是自由立面所給予的自由，遠比平面自由所獲得的表現性更多。

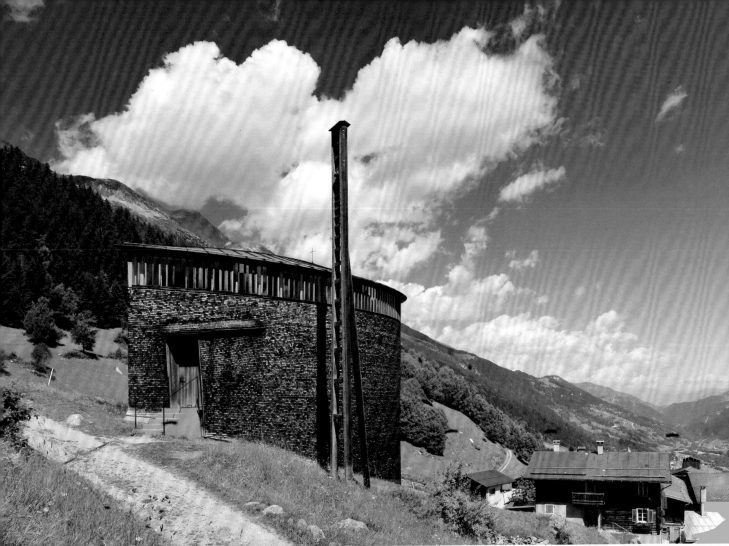

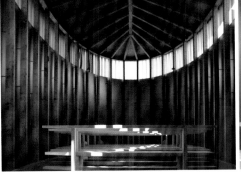

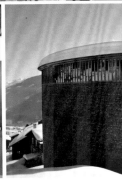

方舟教堂
（Saint Benedict Chapel）

山村裡錨定人心的一葉扁舟

DATA

蘇姆維特格（Sumvitg），瑞士 | 1984-1988 | 彼得·祖托（Peter Zumthor）

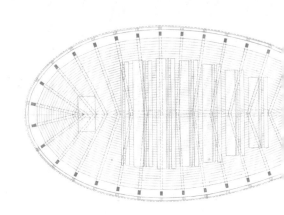

偏鄉山坡興建這座俯瞰山林和綿延長景的小教堂，帶給這裡無數想像的錨定作用，它不僅是一種定位暨辨識而已，它還渲染瀰漫著一股不可思議的「居安」感，這是相當奇異的現象。它的外皮層是簡單無比的材料，也就由樹幹外層板做成的小木片塊，由下而朝上施作一片疊著一片。由於上層的下緣重疊在下層的上緣，藉以導引由上落下的水，這個外皮覆蓋工法，自從斧頭發明之後就已經被某些地方使用，只是祖托將教堂容積體形塑成既有圓又有橢圓局部特性的比較寬豐的葉子比例放寬大版本，而尖端處則朝向山野小路徑，而且利用面寬的縮減處鑲嵌入一座高度壓低的門，連同外部如石塊的R.C.階梯連接至地坪。因為平面形狀的特異化讓外觀形貌上也相應地產生微妙的變化，它隱在地錨定了一種方位性，而這個方位屬性也同樣在那些牆面上一片一片的木片塊上烙印出細微的差異。在這裡，一個渺小的地方把天體、地球、天候與相應於太陽方位上的宇宙天球力量串結成一種可展現性，讓我們真正看見了什麼是事物之間所呈現出來的關係的有效性。如果我們真正地去檢驗每一片木塊的物理質性，將會發現至今每一片的狀況與新建時的變化量必然存在的細微的不同。這些在實際的現象呈現上，我們的肉眼辨識出這些聚結於牆上成行成列的小木塊片毗鄰之間，從上下與左右的顏色濃度與明暗灰階產生漸次遞變的顯現。而如葉脈刻意凸顯的葉片形屋頂，被下方一道封閉環圈的水平長條窗徹底切斷與牆面的連結，外觀暨室內立面都呈現出兩者完全近乎分離的樣貌。

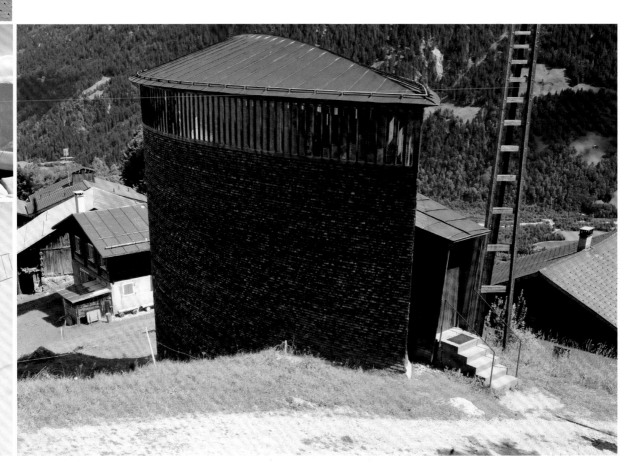

#水平長窗　#折線、折面型

柏林猶太博物館（Jüdisches Museum Berlin）

宛如劃開建築的細長窗

DATA
柏林（Berlin），德國｜1989-1998｜丹尼爾・李柏斯金（Daniel Libeskind）

　　李柏斯金以一個完全沒有實務經驗的所謂學術人,與營造團隊密切合作的結果,創造了20世紀末的一棟不可思議的高品質又具表現力的建築物的完成,證明了建築的營造本來就是建構在堅實的理性思維根基之上,只要物質材料的訊息是確定的,一切確定材料的建造性也是可以預期的,它的完成也打破建構在經驗主義思考的迷思。新建物的外皮全數包裹著鋅板,而其構造上為了防水而必然出現的金屬板扣合疊折工法出現的齊整平行線條,卻沒有折損掉這些在建築史上首次出現的斜切牆體。而且有些又彼此相交叉,更有的是銳角收端部,完全違逆傳統水平垂直的開窗口型式。這也確實引發了斜窗低處的積水問題(這個問題在蓋瑞的自宅裡最突顯的那個斜置立方體天窗也碰到同樣的問題),所以我們在窗的下緣自然會看見很多排水管口的出現。這些相對細長比例的水平長條窗全數以斜角的方向如亂刀在切割牆面存在,讓它看起來滿佈如刀劃過後的筆直深又準的切口裸裎,讓人感到那種仿如銳利刀鋒劃開身軀表面的狀態。

　　這座紀念館由舊建物開啟了承接來客的入口,當要跨入新建物時,整個光照流明由亮轉暗,令人頓時心生錯愕。接著循著唯一的路徑走到那條被「有心人」挑高樓梯,在此,真的只能仰賴那些細長如刀劃破的開口流瀉而入的自然光照引領,心中才會較安心地跟著前行。當前進至最終端的踏板平台上時,確實陷入一種無路可走的狀態,此時轉身回頭望去,卻是看見一堆錯亂的R.C.樑體橫阻在眼前端處。這時頓然理解李柏斯金為什麼要將一群樑體放置在這個位置,而且是以這種樣貌呈現。只要來參訪的人稍微知道二次大戰德國納粹對猶太人進行的迫害行動,都能將身置這座紀念館內部空間的經驗與當時被迫害的猶太人身心感知進行一種超越時空限制的聯想性嫁接。在其稍呈現暗的室內空間中,光線與慣行的通道成為僅存的方向引領,有時似乎無路可走,有時卻不知要選擇哪一條路徑,因為都看不到盡頭。這個讓人小心翼翼走訪的室內經驗,真得連接至會讓人產生茫茫然、不知去向、錯愕無力等等一連串相似的感受。當通道最後連接至最寬與相對明亮(自然光經由四樓高的天窗引入)的挑高內庭時,卻見庭內地板佈滿一堆有幾絲人臉形貌的鋼板塊。當你走進去時,必然無從避開踏踐這些人臉形鋼板塊,頓時一堆無協調的聲響此起彼落,真不想將它想像為人的哀號聲……。這就是柏林猶太紀念館的迷魅力量,它散放出擬似的心理感知與想像性的身體感受的力道,呈現了可能比你對一棟建築的想像還更多的。

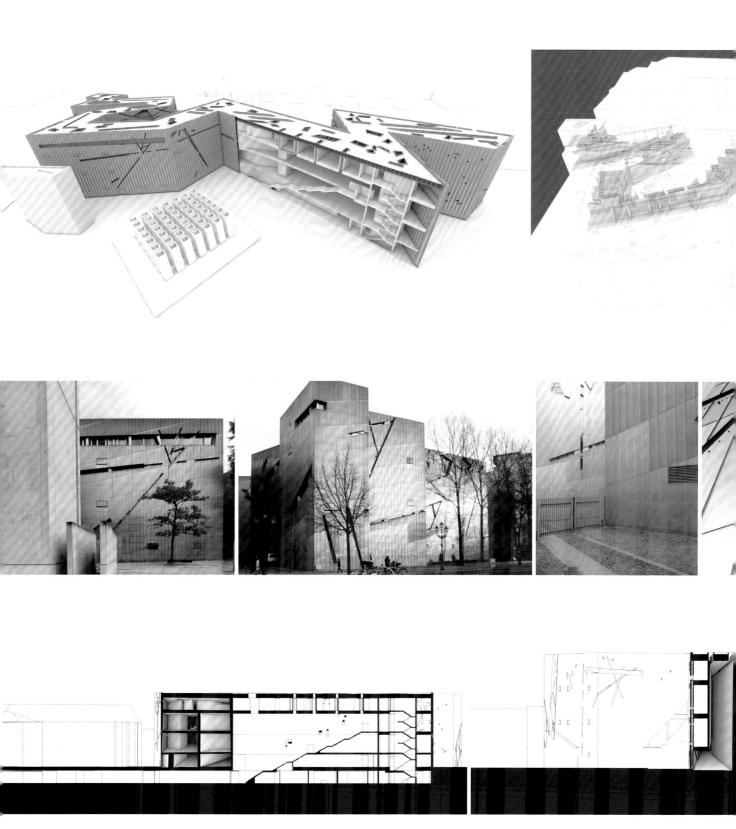

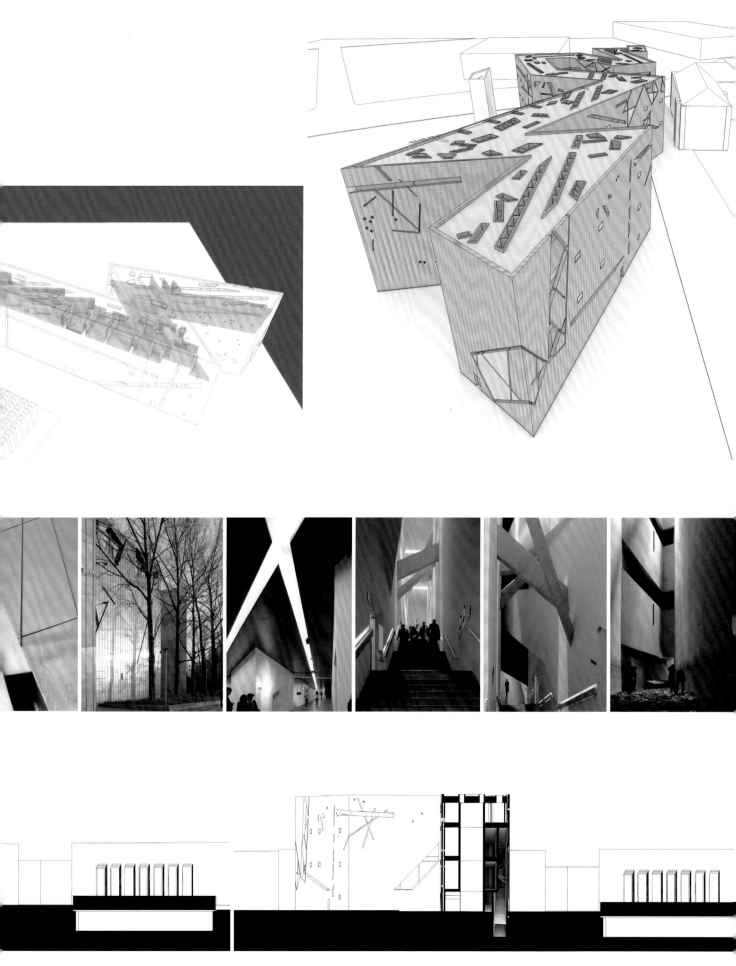

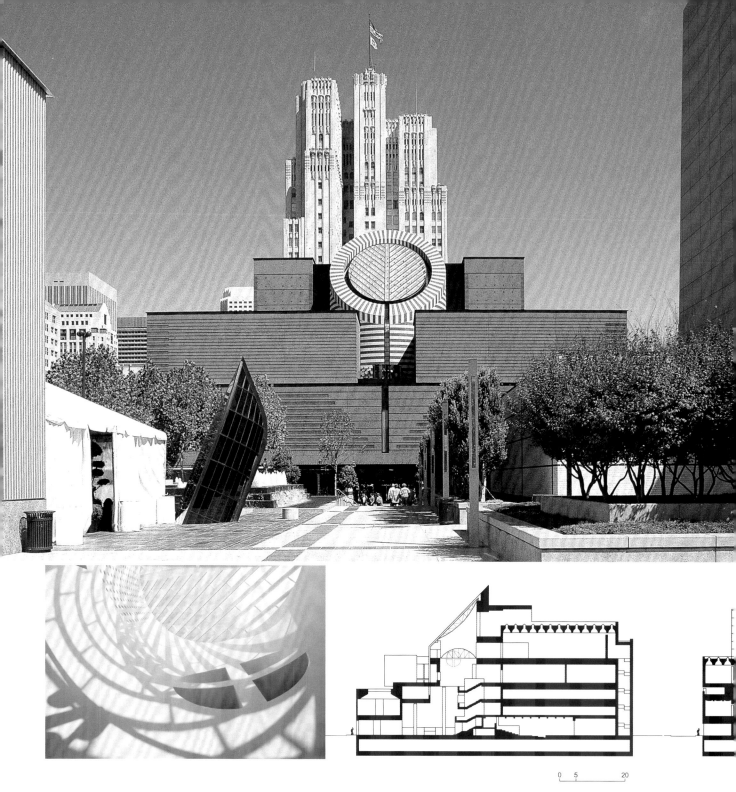

舊金山現代美術館
（San Francisco Museum of Modern Art）

砌磚面變化出穩定的動態平衡

DATA

舊金山（San Francisco），美國｜1992-1995｜瑪利歐·波塔（Mario Botta）

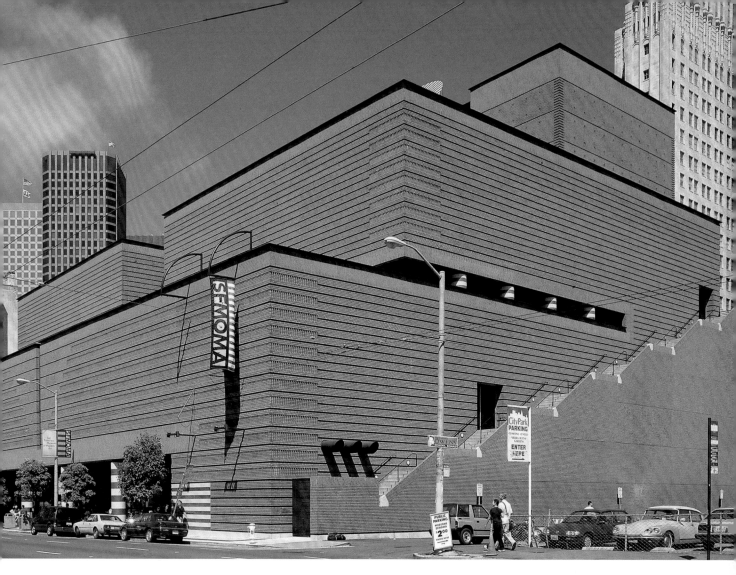

0 5 20

紅磚砌體的長向主立面被地面層佔五分之四長度的騎樓內凹虛容積切離地面仿如被架空而懸浮。磚造容積體又被切分成了三個水平帶區並依高度而朝街道後方內退,藉此降低自街道上可視面積的大小。但是在磚造體的鄰街面上完全沒開窗,因此而建構出強烈密實暨沉重的形象聚結。另一方面,磚砌體面上刻意砌出水平連續深槽線,清楚地切割著密實的牆面,雖然無損於量體已有的密實感,卻有效地奪取了原有重量上那種沉甸甸的重量慣性力的形象。這些磚砌體的構成在不經意中,意欲釋放出奇異的動態平衡中的動態傾勢,無奈卻被介於中分線上的斜切面圓桶形天窗的超穩定性吸收而弱化。然而對稱的配置形式,其先天就有強烈的穩定力量,很難有什麼東西可以解除它靜態形象的錨定力量。

每區段磚砌容積體頂緣的黑線條構件,有效地將視像可能把上下磚體視為連續面的誤判可能完全切除殆盡。地面層之上的那道毗鄰大街的磚牆體在中央處被切出凹槽,由此而釋放幾分不那麼堅穩的樣態。但是這些朝向非靜態形貌的擴張傾向,又被立面的中分對稱性制止,依然留住幾分輕盈的形象感染。

單水平長窗切分屋頂

阿威羅大學機械工程系館
（Departmento de Engenharia Mecânica）

超長比例水平窗釋放重量感

DATA ————————————————
阿威羅（Aveiro），葡萄牙｜1994-1997｜阿道爾波爾托・迪亞斯（Adalberto Dias）

　　由於依循校園總規劃的限定，系館總長就是約65公尺，短向寬度也有約17公尺，必然就是一座相對長直比例的建物。它在朝南向的長直立面屋頂板下方切開了一道60幾公尺長的暗黑細長口，從左側R.C.結構牆內緣直通到右側R.C.牆內緣。因為其後方室內空間單元的玻璃面，由外磚牆面向後退縮了約1公尺的間隔，所以在陽光投射下大多呈現為暗黑的狀況，這不得不讓屋頂板與下方磚牆實際上就是彼此分隔的呈現，就好像一個密合的長箱子的長邊被切了一道幾乎要截斷到兩邊的長切口，讓這個箱子的堅固與密封性徹底地瓦解。而這道長直砌磚面屋頂以下聚積體的重量形象，卻又被刻意把磚塊水平一凹一凸的隔行鋪設在前後位置上齊整地移位，藉由引入的陰影效果模糊化了磚砌體上下連接的綿密樣貌，藉此移走了形象重量的部分，尤其在正中午與夕陽時候之間的陽光照射之下。換言之，也就是在連續體的表皮層劃下連續水平的切分線，以欺騙我們心智裡聯覺的綜合評鑑，這也稱得上是一種障眼法，早在義大利文藝復興時期佛羅倫斯附近地區的教堂牆體的構成，每間隔一行就交換使用另一種顏色的石材，讓整座大尺寸的教堂被無數清晰的水平條交錯切分，釋放掉原本應有的沉重感，藉此得以流露幾分輕盈感。因為這道長牆後方大部分配置著挑高3樓的長直門廳，以及連通上方分隔單元共用走道的直通梯，所以才有可能出現如此長直的屋頂板下方水平長窗，由此高窗經由退縮之後引入的間接光照，均佈於室內的通道空間。

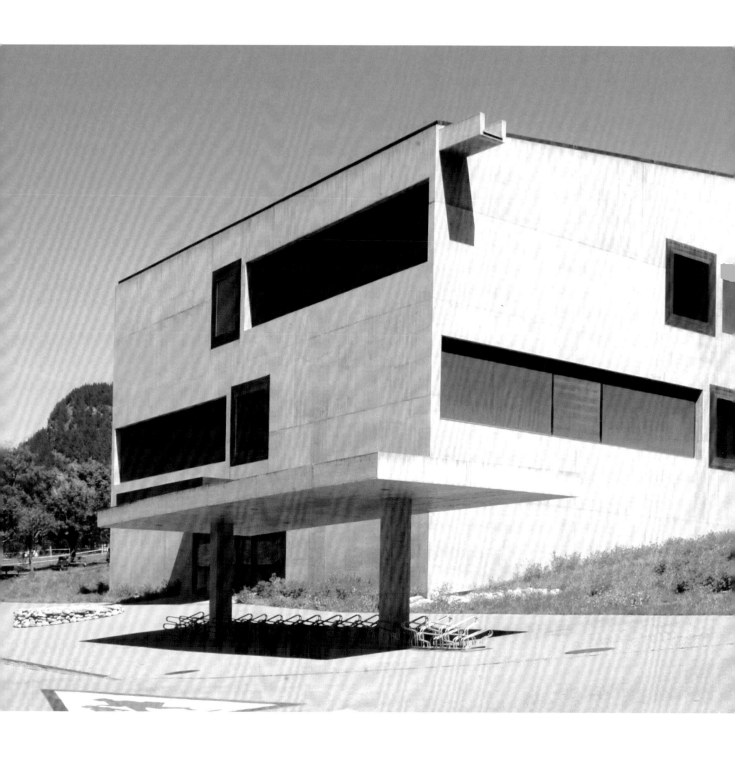

#2、3口
帕爾佩爾斯小學（Schulhaus）
切到邊界的長開窗
DATA
帕爾佩爾斯（Paspels），瑞士 | 1996-1998 | 瓦勒里歐・奧爾加蒂（Valerio Olgiati）

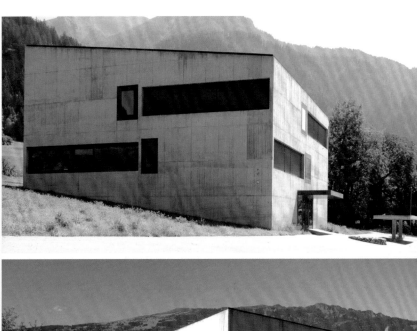

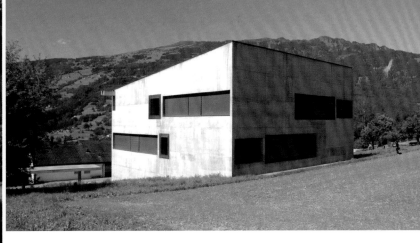

　　位於瑞士偏鄉卻是超高品質的小學建築，反映出這個國家在鄉村建設上思想的進步。因為樓層數低，所以大膽地使用剪力牆的結構系統，並經由R.C.牆體的厚實增加了隔熱的效能。整座建物4向立面的面容幾乎就是同一個類型的運用，除了主要入口前的建物前方加設了遮雪披構造物。4向立面都是選擇相對不是那麼細長比例的水平長條窗，配置在上下不同樓層的靠牆邊角上各一扇，而且上下樓層是朝相對的兩個牆角配置而並非同一邊，同時在兩扇水平窗即將交接的牆中間位置上配置了一扇單獨窗，這個立面的綜合形貌讓每道牆面實體部分的上下連結完全中斷。換言之，上方實牆的重量根本無法傳送至下方的牆體之間，其間不存在任何連貫的通路，這就是4向立面共同傳送出來的相同訊息。另外讓人特別感興趣的是，在它的平面上不見任何柱子，而且每個樓層的教室隔間牆的位置都在改變，上下樓之間並不重疊，誠如可布西耶提出的自由平面的變換性那樣，每個樓層都可以依需要而改變。

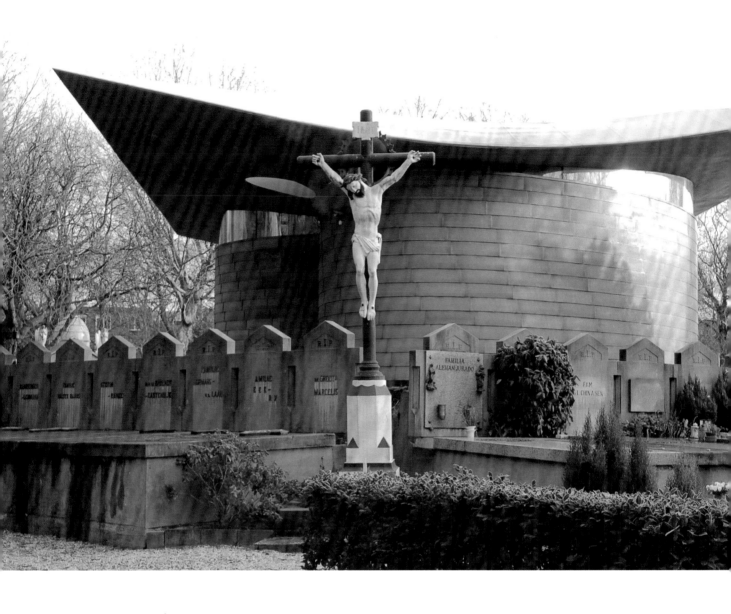

單水平長窗切分屋頂

鹿特丹墓園天使瑪麗亞祈禱處
(St. Mary of the Andels Chapel)

水平連續窗斷開屋頂與地盤的羈絆

DATA

鹿特丹（Rotterdam），荷蘭｜1999-2001｜麥肯諾（Mecanoo）

　　鹿特丹最老古同時又是最大墓園新建的小教堂，如何能帶來新的氣息，會是這座小教堂的挑戰。因為舊墓園植有的綠樹暨草地，畢竟是舊的規劃配置型式，整個意象仍屬陰沉凝重，新的教堂外觀形貌至少試圖沖淡這等陰霾的氛圍，因此外觀形狀塑造的形象性成為設計的重點。無銳利變化邊角的幾何形會是期望的投射處，因此一個連續曲形圍封的投影平面，垂直生出的牆面連接出教堂的牆面形廓，由此而確立與老墓園區裡的任何一個方位都不存在特殊關係，所以才得以形塑成一個超然的獨立空間，換一種說法就是顧及四方。既然如此，連帶地與這塊地盤愈顯得無瓜葛就愈能建構出另一種引領性的形象，也就是間接地讓人可以想像一種脫離紛擾的糾纏所帶來的境況是重要的。於是教堂的形廓朝向一種更徹底與地盤分離的型式，它不僅在牆面與地的接觸面引入了一條水平連續窗，徹底切斷了建物與地盤的連結，同時也帶入了另一條上緣處的水平長條窗，切斷了屋頂板與建物身軀的連結，而且還刻意將屋頂板外緣懸凸於牆面外，由此得以釋放強勁的升揚飄逸的形象。

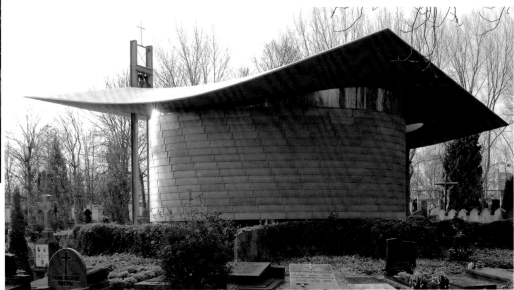

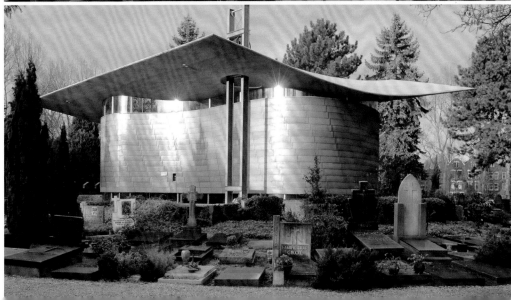

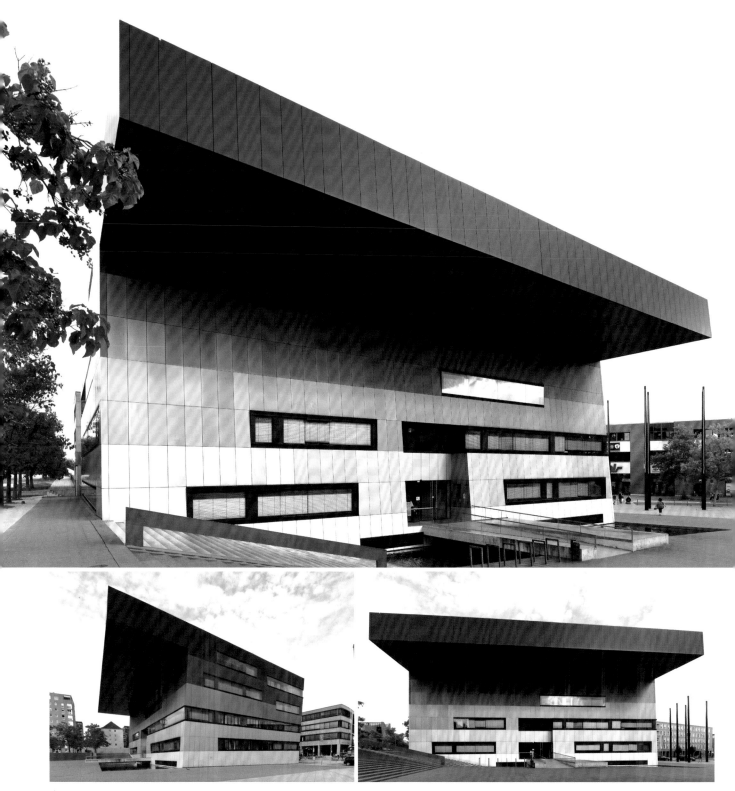

＃多水平長窗

奧斯特菲爾登鎮公所（Stadtverwaltung Ostfildern）

多個水平窗切出立面樣貌

DATA
奧斯特菲爾登（Ostfildern），德國｜1999-2002｜Jürgen Mayerh

司徒加特市郊區東南新城，市政大樓與小學暨公園先建，接著是下來數十年的發展。地面四層、地下一層的市府大樓被框限在近乎方形的容積體內，留下了最大面積的開放廣場以做為緩衝調節之用。基本上這座鎮公所的全部立面包括部分地下室的唯一開窗型，就是水平長條帶窗。因為這裡的夏季不熱，冬季需要陽光，鎮公所位於開放廣場地塊都不直接毗鄰或面對其它建物，四向都能採得足夠的陽光，又可以讓市府員工環顧四周。因為對它的存在而言，方向是無差別的，只是需要讓人易於辨認出主入口位置的所在即可，所以主入口上方很大面積的懸空屋頂擋掉了冬季的飄雪。因為所有面向都使用水平長窗，而且在不同立面之上的配樣型其實是大同小異，都遵循相同法則，使用相似甚至為相同的元素。也就是維持開窗口同高度，因此不存在哪一個立面比另一向立面更重要。這個真實的建構在文藝復興時期就被安卓‧帕拉底歐（Andrea Palladio）的園廳別墅（Villa Rotonda）完成。眾多的水平窗切割的結果就是這座鎮公所的面容，難以形容。尤其2樓的那扇橫切掉整道南立面的水平窗，又繼續切過兩道牆交角，一直維持到主要入口門的左端齊平之後才終止。就是這道連續在3向立面維持連續的水平開窗，巧妙地繁衍出可感的輕盈感。東向立面正前方的建物同樣以水平長窗施予地面層之上的3個樓層，共同參與了新城中心處水平拓延的釋放。

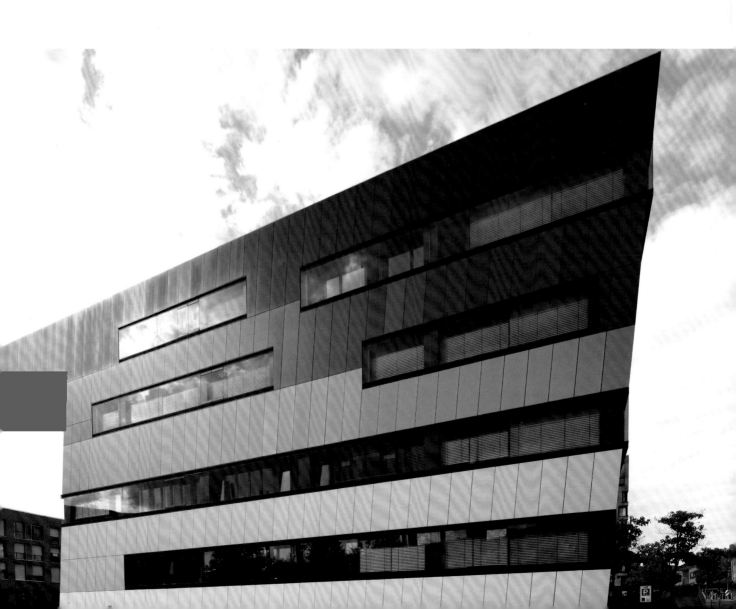

設計公司（System Industrie Electronic GmbH）

立面分割呈現遞變的動態性

DATA

盧斯特瑙（Lustenau），奧地利｜2000-2002｜Marte/Marte

　　7樓高辦公樓的地面層4向立面全數使用玻璃，2、3樓的大部分包覆著R.C.皮層，3樓以上的各向立面則是玻璃面，遠遠大於以水平分佈的R.C.條帶為主要樣式體。其實只是增加不同向立面的變化度而已，卻已被視為相同的家族成員所展現的相似樣貌。由此4向立面高度的相似，同時施行著相同的立面塑成法則，因此得以聚結出強烈的整體形象，雖然它的各個立面形貌完全不具備聚合的屬性，這一點必須要被釐清。它的容積量體的實體形象主要的貢獻來源是2與3樓的實體R.C.牆連續圍封面所營造出來的「盒子」容積體。接下來完全違逆這個體面盒子重力下傳的作法，就是地面層的全數玻璃，切斷了R.C.牆的盒子與地面的連接，它只有懸空的形象可以擄獲，其它的都無能為力。至於R.C.盒子上方的各向立面的處理細節，都只是為了增加形象的動態程度，就像抽象表現主義繪畫的代表人物傑克遜・波洛克（Jackson Pollock）後期畫作的亂度係數遠大於他自己的前期畫作。在這裡只是盡可能地表現立面分割所呈現遞變中的動態性，只是圖像王國裡的小遊戲而已。但是我們依舊偏愛圖像更勝於文字，因為圖像沉默不語，每個人都可以各說各話，進行自己的解釋，而無損於己，只要自己喜歡就好，甚至連這種喜歡都早已被意識形態化。

特烏拉達 · 莫萊拉演藝中心 （Auditori Teulada, Moraira）

\# 水平長窗　\# 體的突出並合

特烏拉達 · 莫萊拉演藝中心 （Auditori Teulada, Moraira）

立面與環境關係的串聯

DATA ——————————

特烏拉達（Teulada），西班牙｜2000-2012｜弗朗西斯科 · 曼加多（Francisco Mangardo）

　　這座建物朝向都市的面向就是R.C.容積體的並置嵌疊而且開口少，只有最明顯的主要入口那個深又部分透通的凹陷，以及毗鄰牆側上方2樓同樣內凹靠牆角的窗洞，其餘大多是乾硬的R.C.量體塊。朝東南向眺望著遠方地中海的建物主立面，完全呈現與其他三向不同的面容。在這裡，上下被清楚地切分成兩段的型式，貌似全然無關聯。因為此地海拔適切的高度，朝東向的立面遠遠高於延伸至5公里外地中海岸邊的村鎮其它建築物，若是在晴空萬里的天候下，建物室內的2樓可以望見泛著光的海面。如果你知道了這個地理位置的關係，應該可以即刻了解這個面向的容貌，為何是如此的與其他立面都無關聯。在此，關於地中海的感染力何以能夠釋放於此建物立面之上？永遠不知道最佳的唯一解答在哪裡，可是只要能讓人聯想到或感受到「它」，似乎就是所建構出來建築物面容的指涉的暫時性錨定。也就是讓地中海與其他海洋面相似的某種特質屬性，可以被物質化的特有型式聚結出與目光接觸的短暫剎那，在心智感知的神經脈衝裡閃過一陣藍海面的關聯。

福薩克墓園增建（Fussach Cemetery）

封閉環帶形塑類庇護所

DATA

福薩克（Fussach），奧地利｜2004-2007｜萊茵哈特・德烈斯（Reinhard Drexel）

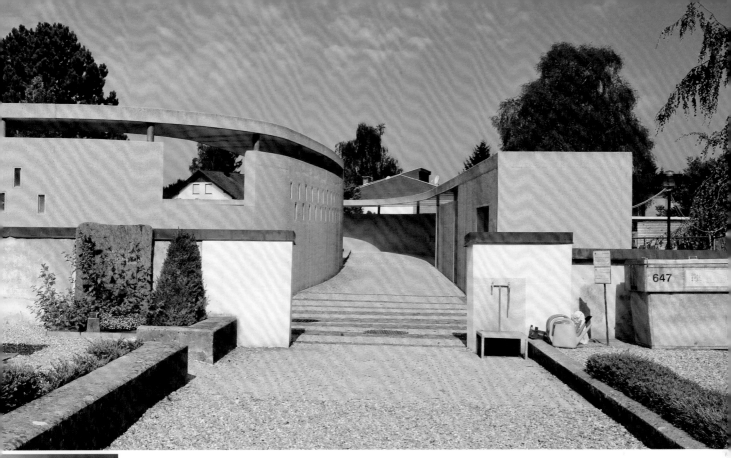

　　原有村中的舊墓地已不敷使用,新墓園地直接與舊墓園隔一條路毗鄰而建,只是刻意建造了一圈加了土黃色料R.C.牆,把它與所有周遭的東西都分隔開,而且新墓園地坪比外圍高了約80公分,所以從比近乎圍合起來的內部牆高約240公分,但是外部看來就已經是釋放出隔絕感的3公尺以上了。真正關鍵性的細部設計影響,不論是內部或外部身體感知空間現象的特殊性來自於三個地方:1.牆的頂部竟然設置了一片與牆外緣切齊平寬度約1公尺的水平連續遮陽板,這讓墓園的圍牆脫離了僅僅是一般牆的樣貌。不僅如此,因為它又連續朝向一個封閉環帶的形塑,因此而建構出一種類庇護所的局部作用,施予下方有一種臨時性的遮雨蔽雪的作用;2.那條水平連續帶被一條水平連續開口徹底切斷與牆體的直接連結關係,這條約莫35公分高的切口在牆外圍形塑成名符其實的連續暗黑的切割條,在墓園內卻呈現為一條連續的引光帶,將外部的自然光渲染向屋頂板底。這個現象讓這條連續水平板更獲得了撐托住它身軀重量的持恆供應,而加強了懸空的態勢;3.牆體上的兩排相對高窄比例的小面積開口,刻意地維持上下排的平移,不僅引入了一種視覺上的連動感,同時征收掉牆體很大量的封閉感。其形貌的總合效果雖然因為牆體帶來必然的分隔內與外,但是因為頂部的分離水平環帶的引入以及牆上一處大開口,以及R.C.牆體帶上土黃色的調節,反而吐露出幾類庇護所的氣氛。

　　園內的空間被強烈地塑造成與牆外完全不同的景觀,橢圓形規範的天空讓眼睛上仰時所感受到的景象墜入一種超現實的臨在感。其中,精確呈現出脫離垂直牆面而營造出懸空態的橢圓環遮陽板所投落下的陰影變幻,如宇宙時鐘刻下其分秒的可感形跡,清楚地差異於全球化齊一的數位化時間。這道橢圓環體才是讓這個墓園內部產生令人絕妙感受的最關鍵的細部構成。

多水平長窗

安特衛普河畔博物館（Museum aan de Stroom）

水平窗斷開量體的建築魔術

DATA

安特衛普（Antwerpen），比利時｜2006-2010｜Neutelings Riedijk Architecten

　　這簡直就是一種魔術般的成就，我們在外觀上完全看不見一根柱子。這座量體不算小的大樓型美術館的4向立面，全數被三道形變的水平窗硬生生地截斷於大尺寸實體牆體之間的連結。它同樣呈現出沒有哪一個立面比另一個更特別的現象，因為4向立面都使用相同的法則，以及相同的材料與細部構成。它的神奇之處在於外皮全面包覆石材，而且牆面很厚。同時外皮的石材同樣延用到室內地板、天花板與部分的牆面。更重要的是在內牆與外牆之間不小的間隔距離約6公尺之間完全沒有一根柱子，而外牆的上下之間又不存在任何連續垂直接面。材料使用近乎全面的同一石材誘導我們在概念上把它視做石塊體對象，而那些虛空間是被切割掉實體部分的結果，柱子的消失更助長了這種想像性圖像的力道。那種容積大又披覆石材的超重形象根本揮之不去，因為它們深根於日常生活知識裡，而沒有柱子的支撐的牆體卻召喚出飄浮的形象，以及形變相對的水平延伸開窗口連續環繞切割不同面向的牆面……，共同形塑出如魔術的特性，彷彿整棟建築物就是由4個塊體組成，而且彼此之間都在進行著轉動暨變形的過程，因此而散發出十足的動態感。

　　表層上頗為顯著的石板中央金屬件是否為固定件，只有設計與施工相關單位知道答案，因為它並非每一片皆有，而是左右各間隔兩片，上下則相隔一片才有這個金屬，其它的相對厚實石板片都是使用隱藏型不鏽鋼扣片固定。不知真正目的何在？是為了調節單調性？此外，階梯型水平開窗以連續姿態橫切每個立面向，形成連續螺旋的變位現象，同時又因為切口的後方都不見垂直結構件，而且這個螺旋連續玻璃窗帶後方的容積體異常巨大（因為懸臂尺寸相對的深），讓人覺得真有點不可思議的大尺寸而重（表層厚石材），但卻又因為螺旋連續切口的徹底切斷上下實體面的接合而又升揚起輕盈感。

Chapter 7
Box 盒子
獨立的存在

可布西耶被人誤解至深的一個論點──建築是一具棲居的機器（Architecture is living machine）。這個歧義性必然會產生，尤其在手工人力被機器大量替代掉的現代主義巔峰期至20世紀75年代之前。當今進入5G的時代卻只是讓人更加迷茫，因為更全面性機器作工的製造力量，被人工智慧控制網絡最終端的數位光電面板的觸感化與輕巧化的魅影，掩蓋掉無人工廠機器大軍的實際執行端。在當前機器早已與人共存而隱在地慣常化，對它的外在性排斥不會像可布西耶剛提出的那個時代如此劇烈，但是卻潛在式地增生另一種更深化的憂慮，加上班雅明的《攝影小史》、《靈光消逝的年代》，以及《機械複製時代的藝術品》的加持，而更令人心感震驚。

（由左到右，由上到下）西班牙拉科魯尼亞立市圖書館、西班牙馬德里大都會外鄰公立圖書館、西班牙格拉納達阿罕布拉宮獅子庭雕像保護構造、西班牙亞立坎提大學系館、瑞士庫爾埃斯科里亞爾建築專書El Croquis出版社、西班牙埃納雷斯堡大學實驗材料棟、葡萄牙瓜達市演藝暨展覽廳、西班牙亞立坎提大學教師樓、荷蘭阿姆斯特丹主墓園、日本大阪府狹山池博物館、芬蘭阿瓦‧奧圖住宅、美國伊姆斯夫婦住宅、美國舊金山歐巴布也那藝術中心、日本島根縣植田正治寫真美術館、荷蘭變電所、西班牙薩莫拉美術博物館、西班牙馬德里大都會外鄰文化中心、西班牙菲斯特雷角墓園、葡萄牙阿威羅大學學生餐廳、葡萄牙蓬蒂迪利馬遊客中心、葡萄牙波多市斗羅河岸公墓齋場、西班牙格拉納達阿罕布拉宮售票亭。

可布西耶（Le Corbusier）之所以用如同機器最佳化運轉的目標是承襲阿道夫‧路斯（Aldof Loos）在1906年揭露的「裝飾即罪惡」的現代主義建築的精神一貫性，是取機器之所以為機器的最基本訴求，就是每一個組成部分都與其他部分緊密地接合一體，沒有任何一處是沒有的，朝向最佳化功效的達成，而不是指向它的複製性與表象上的無生命性。可布西耶更在1931年完成了現代主義建築裡最完整的新建築語言，建築母型薩伏耶別墅（Villa Savoye），同時將它看作是「飄浮在空中的盒子」。因為新技術暨新材料可以把屋頂建構成近乎水平，同時又可以將積水排除掉，所以出現了貌似平整的屋頂與同樣平整垂面的牆。加上列柱把整座建物的部分量體懸空撐托，而成就了完整6個面圍封室內空間獨立「盒子」體的呈現，也因此盒子容積體幾乎成了現代主義式建築「概念圖示」的直接投射，由此而衍生出刻意彰顯這種細節的建築類型家族。

盒子在當代日常生活裡隨處可見，做為不同尺寸的儲藏收納東西之用，例如貨櫃這個鋼板造盒子容積體、日常生活中大部分的包裝盒子、大賣場的鮮果蔬菜與食品工廠產品的運送包裝，使用瓦楞紙板以及各種不同材料製的盒子，生活暨文具用品在書桌上也會使用盒子收納。這些包裝收納之用的容積體有時也稱之為箱子，兩者之間已有部分在生活的進程中相互沾染，但是並沒有完全重疊，這也是人類語言異化的特色之一。無論如何，不管它們所使用的材料及顏色與表面性為何，都不會影響它的基本內容與定義。假使它以長方形或正方形呈現，那麼就必須至少要有5個面的存在，因為盒子有時候的被使用狀態是要提供一個開放面，至於箱子就必須要有完整的6個面同時存在。換言之，當一棟建築容積體要呈現盒子的印象，那麼它必須至少讓人們在感官感知上將它看成一個有至少5個面的空間獨立體，而其中的4個連續毗鄰面，是要讓人在位置移動的前後可以確定它們如實的存在，而且不能夠與建物的其他部分共享這些面板，這個獨立自體的不共享條件才是真正關鍵所在。因為盒子或箱子、籠子、罐子、杯子等等空間型容器，被人類創造之時就是以一個物自體的獨立件出生的，它不再與其他的東西有必然的瓜葛，雖然它們的出生就是要被使用，最原初的第一個或許是被專一的用途所對應，但是之後必然沾染其他，也因此而得以成就其自身同時又夾帶模糊性，因為它不再是專屬於其他什麼，它也因此被擴張而獲得真正的自由，也就是自體性的呈現。即使是將這些被大量複製的容器體並列，每一個都是每一個自己的獨立存在，與其他的複製件甚至與它的出生地或是製造者無關，這就是羅蘭‧巴特（Roland Barthes）所謂「作者已死」（The Death of the Author）的真正意義。物自體從出生之後就獲得自己的生命獨立性。

把建築物某部分的容積體朝向這個面向的呈現而言，可布西耶的薩伏耶別墅，算是現代主義時期的第一個趨向於完整表述的盒子型作品。密斯的巴塞隆納館（現稱為密斯館是後來重建的）因為板的懸凸過牆緣，其構成就與盒子或箱子不符，其他同時代的各家開山祖師們也都沒有朝這個面向的探討暨表現。但是可布西耶自此之後也沒有再進一步的探究，而是朝另一個路子轉向，或許這就是可布西耶如大航海時代的西方開拓者那樣，要另外探究其他的可能性。

　　建築盒子語言被進一步的開發，是朝向另一類比較複雜的建築空間新類型的冒險之路，只有走上冒險之路才有可能去思考未曾存在過的東西到底是什麼。關於創造之路就是在提問，同時在尋找「什麼是什麼」的深刻性問題。建築自身早已成為一個龐雜的體系，而且應該是最古老的物體系世界。雖然它的複雜度與對於技術精密的要求不如當今的太空科學，但是它依舊是在地球上影響面最廣大的一種物體系。建築雖然必定身處物體系之中，卻又不甘心只被框限在那兒，所以自古就在尋找越界的界域，如今這個想望的香火依舊傳沿著。把不同機能空間或區域單元看成是一個獨立存在物，然後直接使用如同在疊盒子的手法，將一個獨立盒子直接放置在另一個盒子之上的建築容積體的組合形式，首次出現在美國奧克拉荷馬州的表演劇院（Mummers Theater / Adieu Stage Center），建築師約翰‧約翰森（John MacLane Johansen）設計，原始想法來自於電路板構成中可插取替換的構成關係，與盒子的疊合共成體存在著更直接概念圖示的對應關聯。換言之，那些相疊合的容積體必須呈現為讓人覺得彼此皆為獨立體。

　　這個容器型物類族很容易以幾何學上簡單形體的特殊性呈現，在我們的心智認知上，以類比的形式獲得幾何形上極其相似的認知圖示的對應，其中最基本的屬性特色就是四邊形封閉環，以及由這環線為邊端而連延的、同樣封閉環型面形成的介面清楚的容積物。這意思是他們具有可輕易被辨識出來的外體邊形，同時鄰旁他物維繫著低限度的接觸關係，也就是這樣的人類心智認知上的共通基底促成可布西耶在薩伏耶別墅的2樓建構上，讓其中兩個立面向的支撐柱列自立面邊向室內面退縮，藉此盡可能保住2樓長方形空間的盒子型低限度的自體自足性，以完成他自己宣稱的「漂浮在草地上的盒子」的理念投映。這也是為什麼現代主義式的建築被冠以水泥盒子的原因之一，自此之後，盒子型建物也成了現代建築的標記。這棟1931年完成的建物也奠定了盒子型建物一種表露上的低限度細節的呈現。據此我們在世紀交替期間甚至更早一點看見了一系列作品裡，所擁有的共同設計上的細部構成，就是盡可能讓人們的眼睛很容易發現有三個不同維度的連

接面存在，因此在亞立坎提大學（Alicant University）校區裡的教室棟、建築系館以及管理學院棟，都在邊角處刻意裸現出來與地盤面分離的三維面連續接合的部分。這種容積空間端緣部分細部的呈現，也不必然要在所有的組成空間上都相以施行，通常只要在主體建物或主要的表現部分有此屬系的呈現，我們都可以將它歸類為「盒子」型的建物。由此，這個家族成員在一般的感覺上，好像成員數量應該很龐大，但是在實際的生活世界裡卻與我們印象相左，他們是少數的一群，真正可以被納入的並不多見。

疊置／懸凸

　　約翰‧約翰森的奧克拉荷馬市表演劇院建築容積體以容積體單元彼此分隔毗鄰又上下疊合的型式，幾乎與小孩子疊置積木共同分享著相同的構成關係之概念圖示的直接投映。可惜的是該表演劇院已遭州政府賣給私人投資開發公司而遭拆除，這也是民主政治的悲哀之處，一群平庸之輩決定大家的未來。接下來利用這種構成關係建構出建物的還有好萊塢地區圖書館（Frances Howard Goldwyn-Hollywood Regional Branch Library），蓋瑞也使用相同的手法在洛杉磯的航空博物館（Aerospace Museum）。經由這些獨立件的存在，多少將整個建築物形象聚合朝向一種各自走向各自體的非聚合傾勢形象的流露。或許個體獨立性的突顯就連帶地衍生出差異性，而且並不是那種無關緊要的枝微末節的差異，它裸現出個體的存在，即使是同一個的複製，依舊是一個個的獨立個體，這也就是物自體散放出來的力道。因為每一個獨立的物都不可能在它依舊可以看出它的部分自體性的同時，又完全被併合掉而失去它的全部自體性。就像這個地球上已超過近乎80億的人，也許有很相似的兩張臉，即使是同卵雙胞胎，依舊還是有差異存在，或是很微細的差別，但是就是有著不同之處。甚至這個差異在近期之內一點影響都沒有，或許到那個生命結束之前都發生不了改變的力量，那麼這種差異就是被布希亞歸於「邊際差異」，也就是無效的差異。就像我們已經提過的人的這張臉跟這個人的一切質性之間是完全無關聯的，因為我們完全為這些臉孔確定地分類出那一種是誠實的人所特有、那一種是貪小便宜的人、什麼樣的臉會告訴我們他一定是見風轉舵的類型……。人的臉不像中國京劇裡的忠奸分明的清楚可辨，反而比較像布袋戲裡的「黑白郎君」那樣的老實與奸詐共存的混合體。不論如何，人的那張臉孔完全無從告訴我們任何關於那個人的內在。那麼，同樣的，

所有事物的表象也似乎同樣無能力告知我們它們的內在性是什麼?但是下一個問題是這樣：既然外在表象完全無法吐露任何一絲關於它的內在是什麼，若是如此，那不就是確定內在與表象的無關聯，那麼我們為什麼來要關心什麼是內在的問題呢？這就是齊澤克所說的：一切皆表象。因為我們生活裡所接觸的實在界都只能以表象呈現給我們，而我們不論使用什麼樣的媒介工具，能接觸到的也只有表象而已，我們還能怎樣呢？

方塊屋（Kijk-Kubus）

斜方體形成的地標趣味

DATA

鹿特丹（Rotterdam），荷蘭｜1982-1984｜Piet Blom

　　這裡已經成為鹿特丹市的地標物，可能遠勝過其他各名家的新建物的接受與認同度，因為它特別又大膽地將頂樓空間以傾斜角度的立方體構成，大大地違反機能主義建築的隱在條則，並與很多人的童年難以疊出這型積木經驗催生出的特有好奇欲想可以連結，而令人覺得有趣的同時又挾帶著不怎樣實在的幻象成分，因此更加吸引人們的目光。因為我們不知道它的空間剖面構成關係，而且這種傾斜度包括了樓地板在內，都完全溢出我們所有大部分人的空間經驗範疇之外，也跨過我們的想像力的模擬所及，因此而倍感獨特，它也因之而成為絕無僅有的這種構成類型的獨特種屬，當然被接受成為這座城市的地標當之無愧。它形貌的成功也要歸諸於在高度上控制得宜，讓街道面的視角依舊能將它清楚地攝入瞳孔成像，同時這些斜方塊以下部分的面形就維持不凸顯的開窗面需要，藉以突顯斜方體的最高視覺位階的地位。

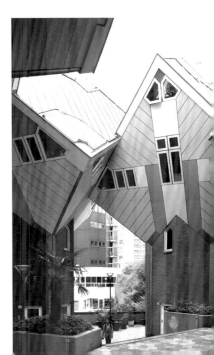

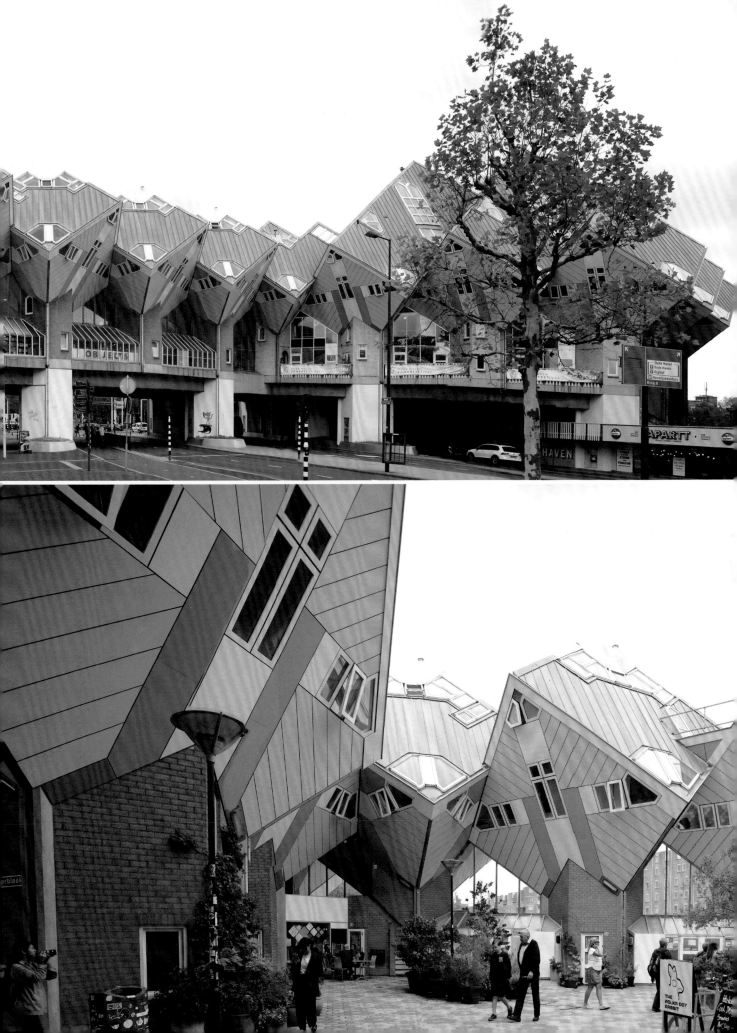

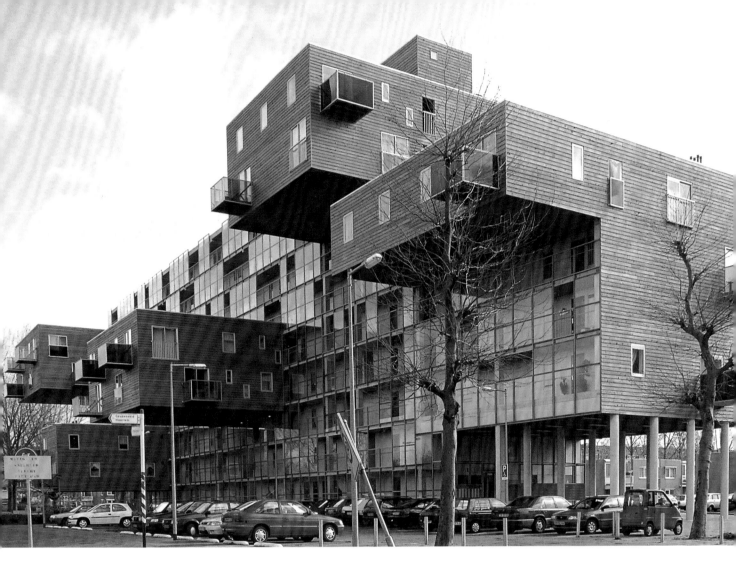

阿姆斯特丹老人集合住宅
（100 Houses for Elderly People）
超乎想像的懸凸立面

DATA
阿姆斯特丹（Amsterdam），荷蘭 ｜ 1994-1997 ｜ MVRDV

　　它在複製列窗立面的基礎之上，朝大街方向共計懸凸5個不同大小懸臂量體的披覆實木條形成容積體，其中只有一個是單一樓層，另外4個是雙樓層的構造物，其懸凸的尺寸已超乎一般我們對結構支撐的常識所托撐的想像範疇，所以它的長向與短向立面都使用相同的懸凸體的型式，就是因為這個過長的部分而讓我們震驚不已，必然多看它一眼。這就是它的目的，也同樣是它的特色。但是另一個長向立面卻讓我們都仍然會覺得驚訝一下，因為在這個面向的立面牆的2樓以上都覆蓋實木條，同時也懸凸了無數的透光帶色玻璃封端牆的陽台構件，不僅顏色上有不同，連懸凸量也有差異，維持著其他立面同樣的懸凸語彙，形塑出不同的視覺圖像，也誘生出不同的感受，同時也吻合了陽台向是背風向以及朝向綠樹地的環境關係的對應。

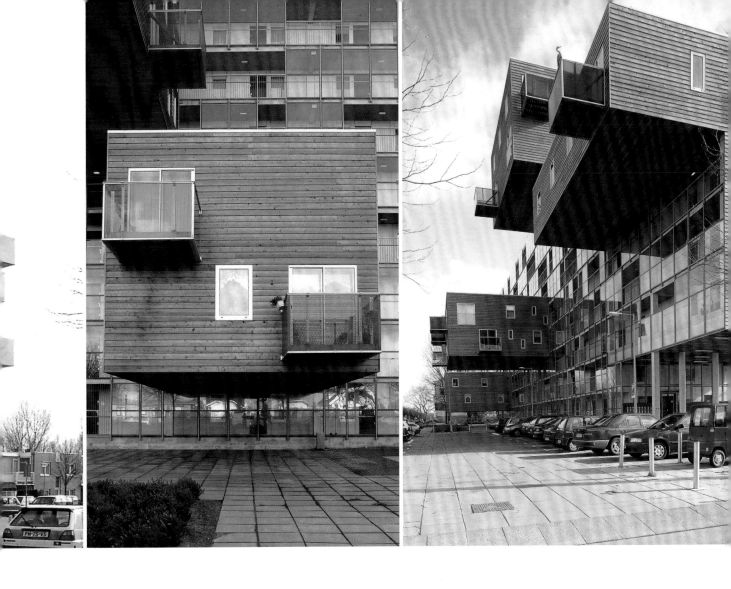

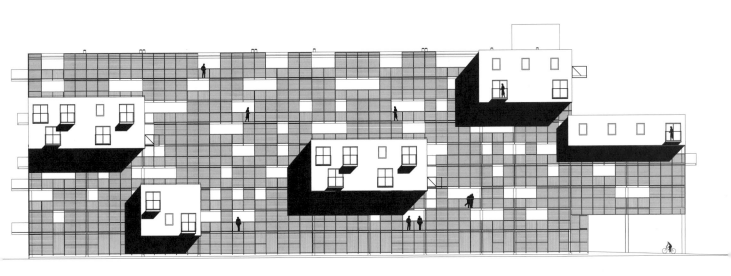

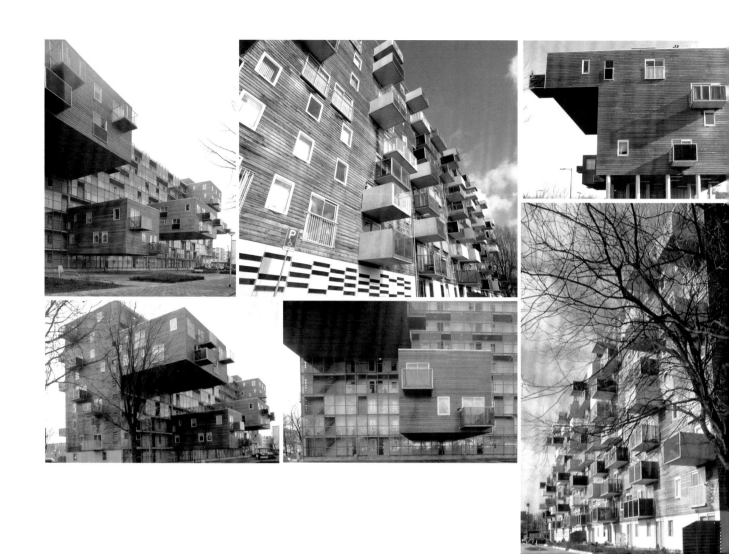

GROUND LEVEL

1st FLOOR

0m 5.0m 10m

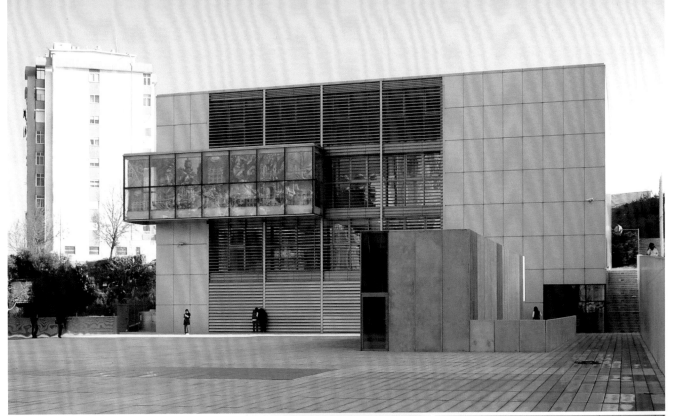

#盒子
洛里什圖書館（Biblioteca Municipal José Saramago）
微小差異彰顯不同

DATA
洛里什（Loures），葡萄牙 | 2001 | Fernando Martins

　　位於有高度差地塊交界處的低地塊上，建物由兩座完全分隔開來略為長方形的容積體組成。小容積的單體為不鏽鋼垂直長方形管垂直分割鏡面玻璃立面，由此構成主要長向立面。圖書館主體由於依循雙向分割線，主要材料有玻璃、水平百葉與陽極處理表面的鋼板而弱化一體性，但是卻又因為分割線圖樣的不同與局剖構成件的懸凸而產生同體異面的現象，儘管方體外緣線依舊完整。這些立面告訴我們，就建物立面而言，它們呈現給我們的整體印象會因為單一微小因素的不同，就能引發面容感知面向上的改變。就如同人的臉孔那樣，鼻子不同眼型略差或是嘴型厚薄與嘴型的起伏與否，面相就不同，顏色不一樣，差異似乎更大……。

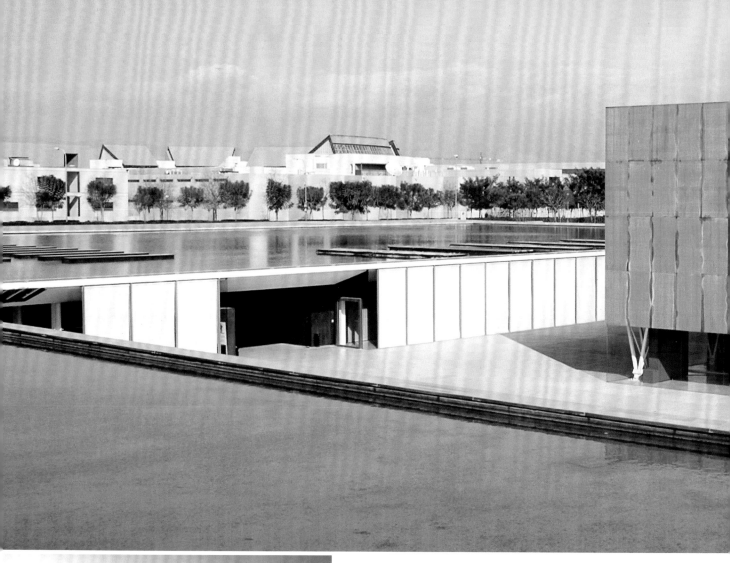

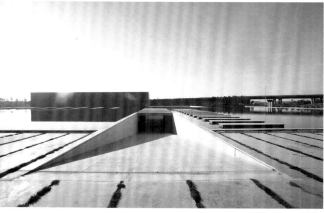

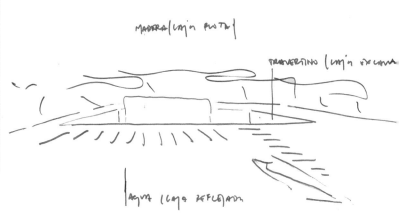

#盒子
亞立坎提大學美術館
（Alicante University Museum）
懸浮水面的棕紅盒子

DATA ————
亞立坎提（Alicante），西班牙｜1995-1997｜Alfredo Paya Benedito

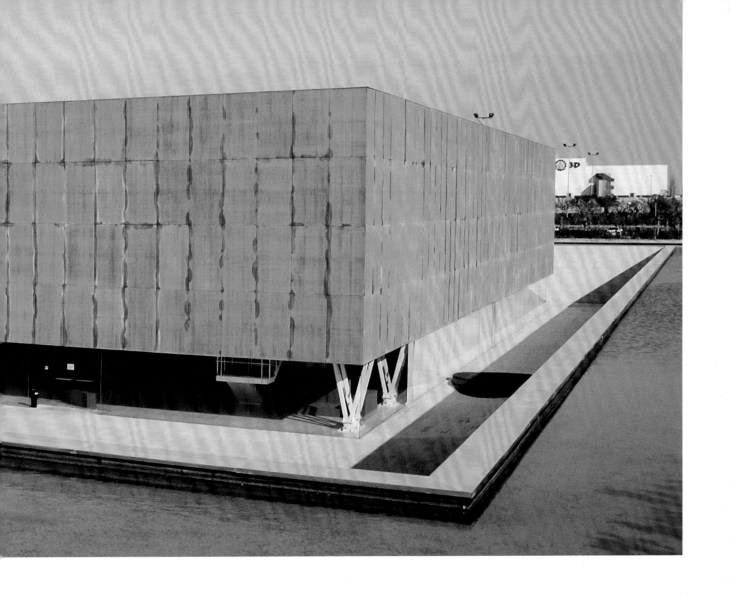

　它給人的形貌就是懸浮在一片水面之上的方盒子，在陽光的時序裡變化其棕紅色相。因為唯一的入口是一條貫穿上方水池面的長坡道，因此坡道前段與後方下挖虛體之間，總是存在一段變化的陰黑帶。由於所有的使用容積空間都放置在相對於校園地坪的地下室層裡，又刻意設置大面積水池把所有空間圍封於其中，因此唯一凸出於水面的長方盒子美術館，挑高的屋頂容積空腔會被水池收邊，石板線截斷與水面的接合，由此更彰顯出實體與虛影之間的斷隔，而非完全融接一體。

　如外觀所見，一切只是漂在水池上的一個會隨著時間改變明暗的土黃橘橙的盒子，因為完全沒有開窗口更令人覺得訝異。由於水池面的襯托增添其變化強度，它真實的主入口面容因為是由北朝南望去，是常態性的逆光位向，形塑出去顏色化的作用，而且讓視框圖像的生成朝向由光白至黑的多重光照灰階，如黑白攝影般去現實化的特殊效果。至於下到地下層的主建物立面，又是全然不同的圖像樣貌，它轉身而變成飄懸在空中的盒子，因為地面層全是透光清玻璃面，而且與圍封透天開放式地下天井牆的間隔距離並不大，以致在適切的太陽方位角時刻，會將方盒表面的顏色渲染至圍牆面。

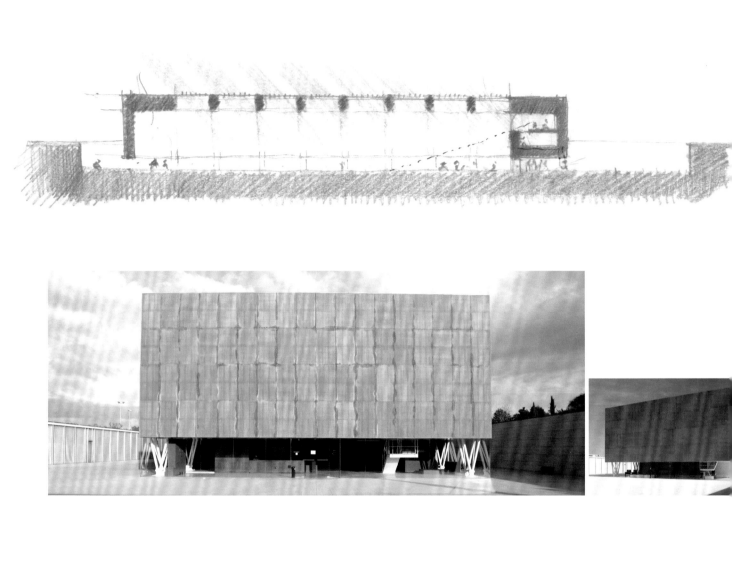

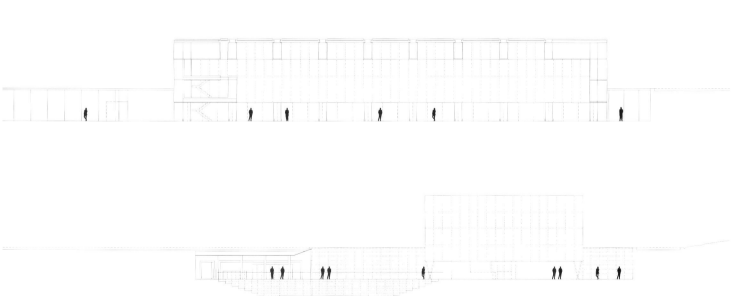

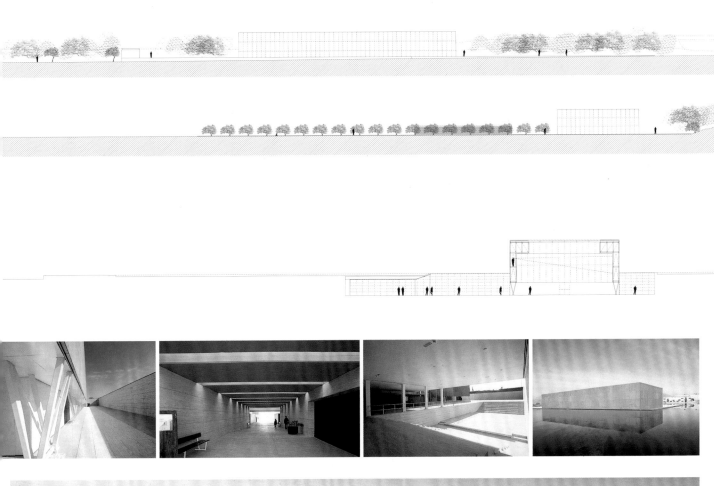

MACER PECCION 1: 10.000 ó 1: 5.000.
DONDE DE PERSIBE LA INTENCIONALIDAD
DE ENCONTRARSE ANTE LAS MONTAÑAS.

RESIDUAL SECCIONES:
PROXIMIDAD / LETARGIA.

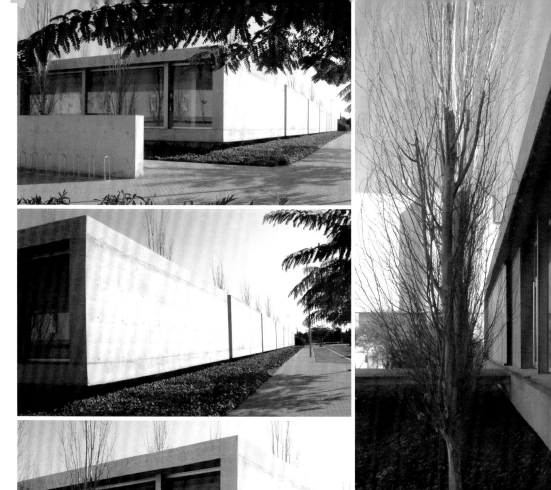

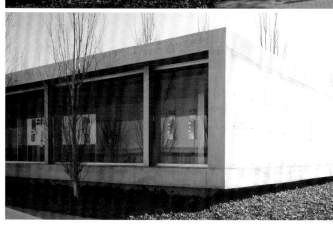

教室棟

（1999-2001｜Javier García-Solera）

　　從路邊看，它們就是彼此間隔以小分隔距離約略25公分，以複製方式毗鄰七個外部相同的單元成為整體，形成界於盒子與板牆樣貌的共成體。其中板牆部分的背後是透天空庭，但是因為全部單元都離地約莫20公分而架設樓板，同時讓支撐柱內縮，得以讓他們都呈現為懸空的盒子。加上這些朝外牆上都沒有任何一個開窗口，這七個懸空盒子只有第二個單元朝街道的1/4長度為透天空庭，以進行入口部分的調節。

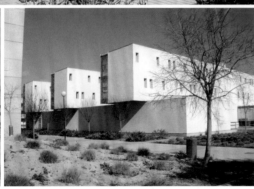

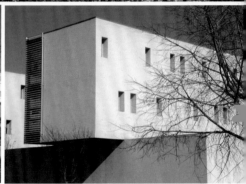

建築學系

（1997-1998│Dolores Alonso Vera）

　　東向的臨主街面2、3樓呈現為三個彼此等間隔平行放置的長方形量體，地面層則連接以1樓高的長牆，並且維持這個面向全數不開口，其餘三個方向的立面則維持2與3樓高的量體疊置在1樓高的地面層量體或1樓高的牆上型式。這種圖示關係與我們心智裡、日常生活裡東西上下疊放的概念圖示幾近吻合。其實質表現上的細部構成，就在於盒子單元的外緣面彼此分隔以適當間隔距離，避免連續齊整牆面的形成。不同朝向的立面型則依地塊條件與表現性的投射而定，同時各自要有自己的底板與頂板以保有自己的自足性。

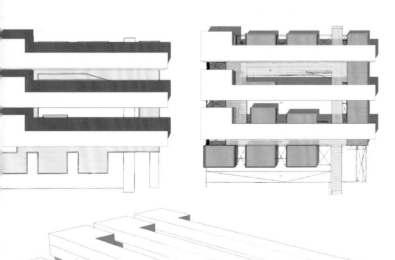

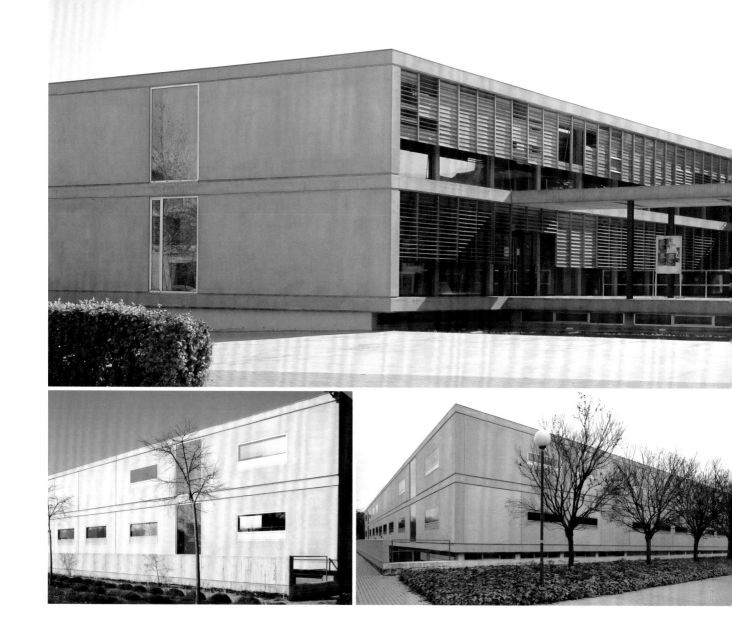

亞利坎提大學系館

（1995-1998｜Javier García-Solera）

　　整棟R.C.造的地面上2樓高的建物量體外緣立面保持著每個單元相同卻又不是大面積開窗的複製列窗型，其盒子容積體形象聚合的力量，來自於與地面層交接的細部處理。它的地下室層刻意將屋頂抬高於地面層地坪面之上約35公分，同時讓上方的容積體外緣面在三個面上都懸凸於地下層的牆緣之外，藉此形塑出地面上兩個樓層高的R.C.容積體，是離開地面而飄浮於其上，讓端元部分裸現出清楚的自體性而朝向盒子樣貌的聚結。因為它呈現給我們的圖像訊息讓角落處朝向那種三個面的同在（不包括頂部），如同一個自體自足的大盒子底部那般，尤其在陽光照耀的時刻，黑深的陰影將建物容積體更明顯地撐脫離地面。

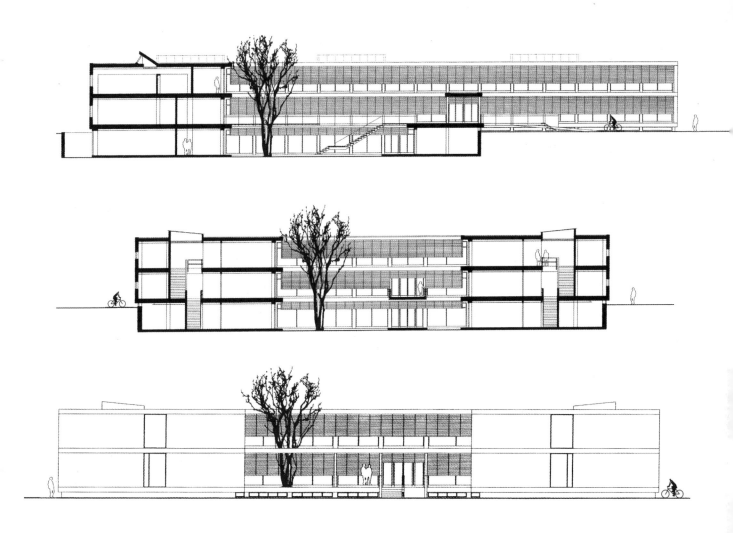

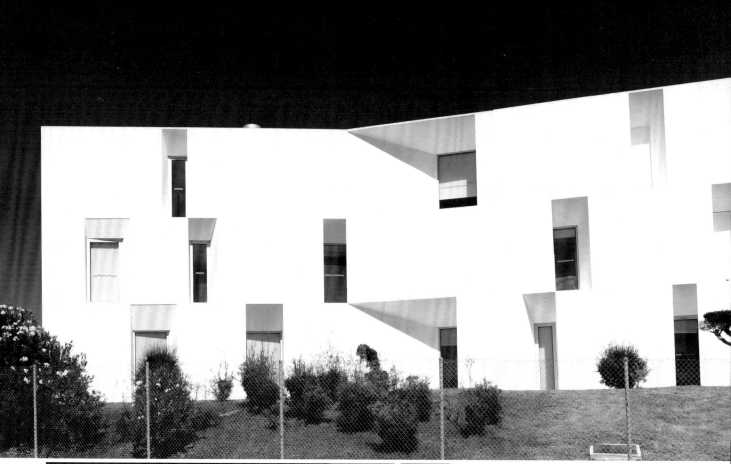

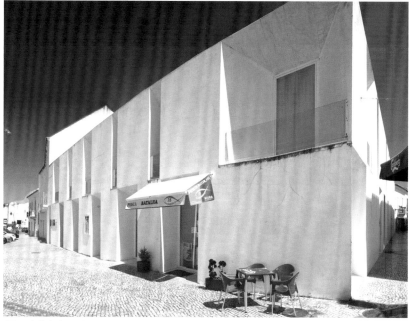

同一建築師相同立面語彙作品小鎮商店區（Sabores da Praça de Moura）

盒子 # 折線、折面

常照中心暨老人安養院（Alcáer do Sal Residences）

折角產生轉向移位效果

DATA

薩爾堡（Alcáer do Sal），葡萄牙｜2004-2010｜Aires Mateus e Associados

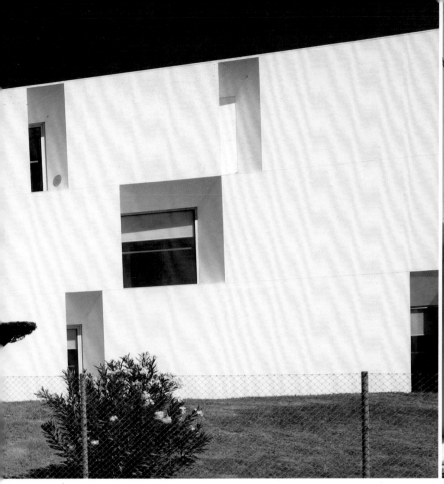
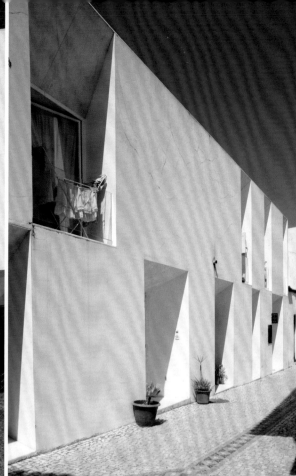

同一建築師相同立面語彙作品（Sabores da Praça de Moura）

　　朝向開放中庭的長向立面刻意營建出維持實體牆面在上下樓層是相同的寬度，讓我們的視覺框景的圖像呈現出好像是同一個東西不斷地在施行跳躍式的移位效果，就好像骨牌效應的動態過程被凍結那樣。但是在實際的使用面積需求上若是陽台都像立面寬度那樣的長方形，這將造成室內使用面積的不足，所以陽台的實際形狀是梯形平面，朝向內庭的立面處是最寬值。另一個重要的細節處理讓這個串接成的立面更具備在移位中的形象生成，那就是上下樓層實體牆的接合方式維持地面層實牆的右上角與上樓層的左下角只相交在一點（這是西班牙建築師亞歷杭德羅・德拉・索塔（Alejandro de la Sota）開發出來的接合方式），這種上下樓層開窗切口維持讓上窗下緣與下窗上緣近乎在同一齊平線的結果，消除掉我們慣常認知上結構樑的消隱，由此而釋放出去除結構件束縛的自由感；另外一角則相互重疊，這樣的結果讓整體立面產生了另一個附加的差異變化。最後一道催化劑來自於整個長串量體的配置，它們並非是筆直的一條直線，而是在近中段的位置產生一處轉向的折角，讓整體獲得了一種進行中正在轉變的傾向性形象的生成，也因此得以讓這座足夠長的建物面容完成了這個類族的純粹範式作品。

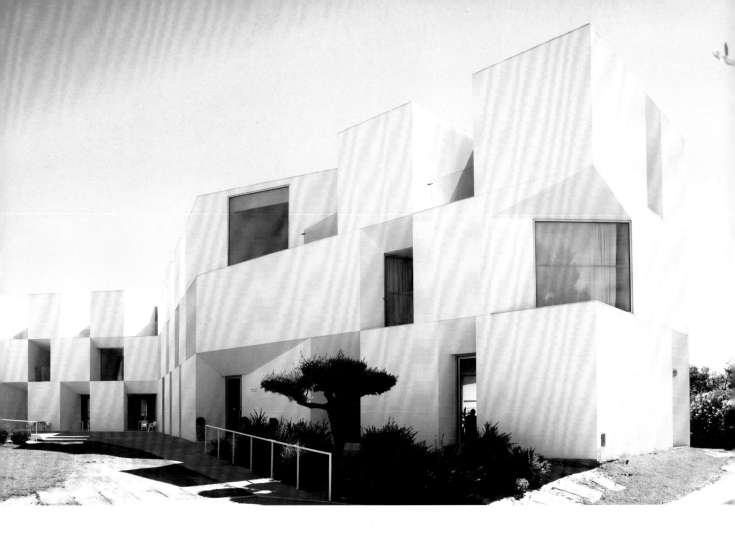

section detail

East Elevation

#盒子

瓜達演藝中心（Municipal Theater of Guarda）

雙向分割的玻璃盒子

DATA ————————————
瓜達（Guarda），葡萄牙 | 2005 | Carlos J. Coelho Veloso

　　兩個分隔以相當間隔距的長方盒子容積體組成了整體，其中臨街的是高度較低的透光暨低透明性的雙向分割玻璃盒子。另一個較大尺寸的表演廳，同樣是雙向分割立面，而其複皮層單元則披覆以水泥纖維板，形成同類立面型僅替換以表皮層材料所引起的所謂「代碼檢驗」的即時效果。因為水泥纖維板的厚度不足，所以呈現相當大的雪水侵蝕後的色差。這種無陰影投射的建物面容，營建出屬於中立性都市環境背景的效果，沒有刻意凸顯或壓抑什麼的型式介入街道之中。

科英布拉大學科學與技術學院大樓
（Faculty of Sciences and Technology
of the University of Coimbra）

強勁的水平切分圖像力道

DATA

科英布拉（Coimbra），葡萄牙｜2004｜Aires Mateus e Associados

位處坡地高低差錯落區，建物主要入口皆配置於坡下方校園主要道路向，藉此坡地高程差位置讓地面層容積體嵌入坡內獲取適足的使用面積，同時也讓整座長度約180公尺地面層獲得彼此連通的便利性，也是因為如此才得以成就這棟建物獨特的面貌。4具封閉環形懸凸板框的盒子加上一道懸臂直角垂板（如不等邊角鋼的放大版）及其下方與牆齊平的黑框水平百葉窗暨門，是主要長直立面的構成部分，形成封閉環形框盒子配型與黑的分別。藉由唯一的黑盒子錨定最大的公共空間單元，也就是入口門廳。坡道與廁所等服務單元，是唯一與地面接觸的盒子，其餘3個盒子以三種高度以及彼此相間隔平行並置，形成高低高的排序易於辨識定位的順序。在此，另一個關鍵性的細節在於那3具封閉環形框盒子，都讓底板懸凸於下方長直遮陽懸凸板之外，雖然僅有約60公分的凸出距離，卻建構出去平面化的三維效果，同時也映照出宇宙節律的變遷。

這張精簡至極的建物臉孔，之所以被造就出來的更關鍵卻又似乎不是那麼重要的平凡卻奇異之處，就是地面層最長構造體的部分，也就是黑百葉窗門口上方那道長直的長短邊角鋼型懸凸遮陽板。因為它後方結構樑以下並沒有開窗口，不像西薩（Alvaro Siza）在聖地牙哥德孔波斯特拉當代美術館（Contemporary Art Center of Galicia）沿街立面牆（它同時也是懸臂遮陽板）上方後縮牆面上開設不少的內部用開窗，而是將照明開窗呈數配置在地面層，因此才得以完成地面層幾近全數暗黑的開口面來切割斷上方全數白塗料覆面的容積體，由此獲得強勁的水平切分圖像力道。不僅如此，其結果是把整棟建築物容貌的呈現帶向馬列維奇（Kazimir Malevich）式的至上主義（Suprematism）式的建築表現性，讓建築的容顏可以與純藝術世界的自由概念相互交纏，這也是難得的成就。

Corte Longitudinal

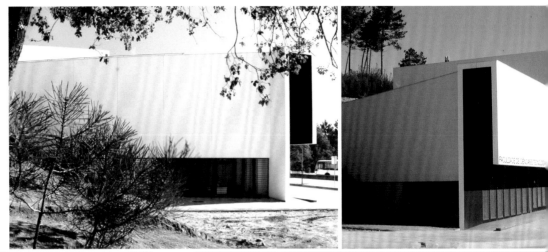

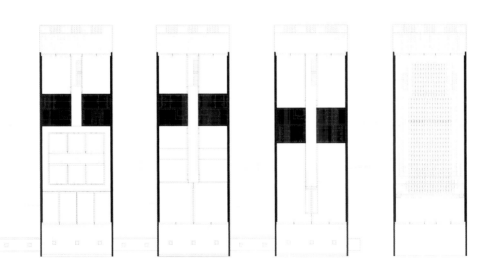

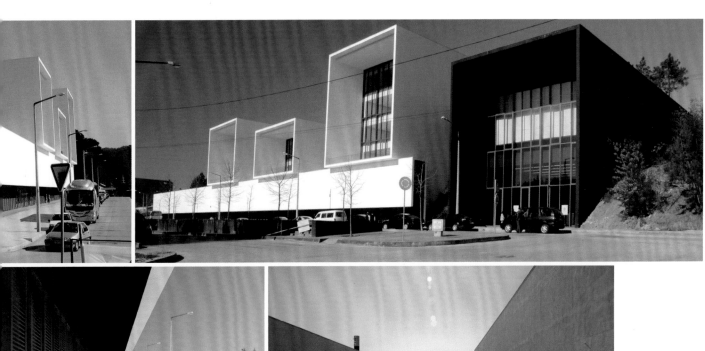

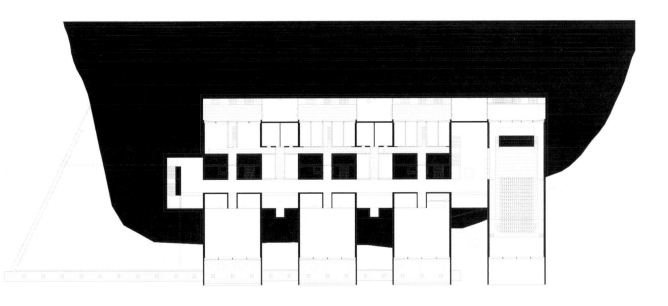

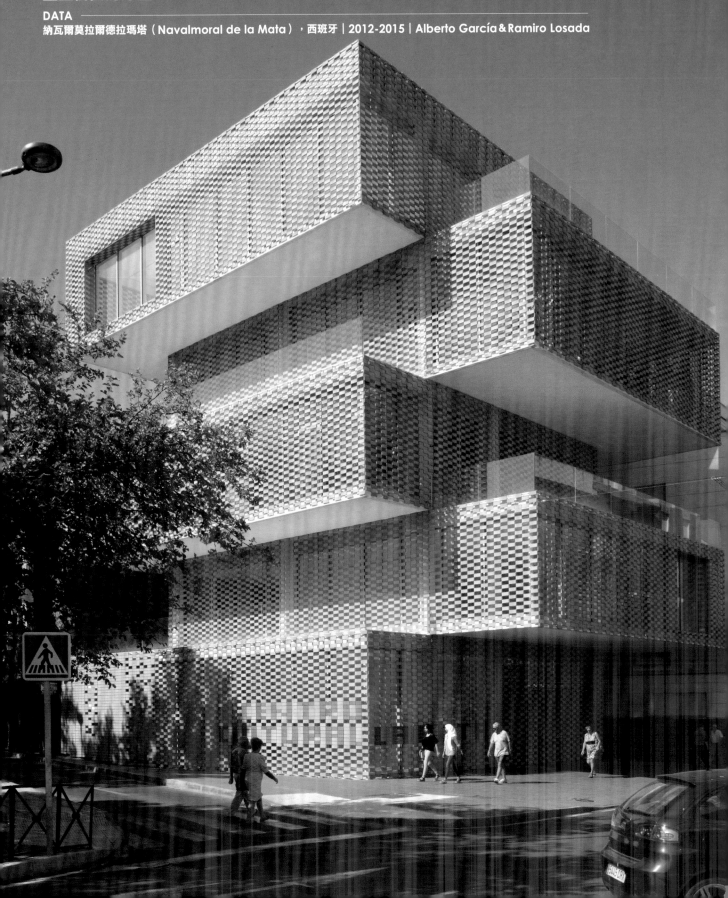

拉戈塔文化中心（Cultural Center La Gota）

疊置街區的方盒

DATA ────────
納瓦爾莫拉爾德拉瑪塔（Navalmoral de la Mata），西班牙｜2012-2015｜Alberto García＆Ramiro Losada

　　位在偏鄉城市傳統市場旁的主幹道與窄街交角，一樓量體自主街道退縮，2樓則懸凸至鄰旁街道建物的連續面的位置；臨窄街部分的地面層則維持與臨大街面的直角關係，但是與鄰棟建物相接處則接續鄰棟街道立面位置的極小退縮量。此舉讓基地角落獲得適切的調節性的空地，至於窄街面向的2樓則採取退縮的手法。最終的建物整體形貌，幾乎與我們心智世界裡刻意讓重疊的東西每一層都維持上與下的錯位關係，以便容易辨識出每一個單體存在的基本構成的簡易圖示關係的投映，簡直就是一模一樣。維持這種基本圖示的構成關係的好處是易於理解，而且其構成關係與現象關係幾乎產生了重疊性，由此也擺脫了一般建物形貌毗鄰關係的對應式的糾纏，讓它自身也得以朝向這種新塑雕形象的召喚，而可以被不排斥甚至接受。進一步或許可以形塑出地點性的極端異化，而朝向地標性的凝望。

　　它的量體疊置方式所呈現的樣態，完全與我們心智世界裡對於一般物品的直接疊放方式一模一樣，不用說明就知道每個懸凸的部分就是一個樓層。這種簡單圖示疊層關係的直接裸現，誘導我們的認知將它們看做彷彿沒什麼重量的東西，結果將立面形塑成好像容積體也在消失當中，況且它外部複皮層又以磁磚片4向都只是角接角的4向間隔的型式建構外皮層，結果讓每個彼此平行懸凸的長方容積體的樣態更朝虛性靠近，反而比全玻璃盒子的形構方式更具迷魅感染力。

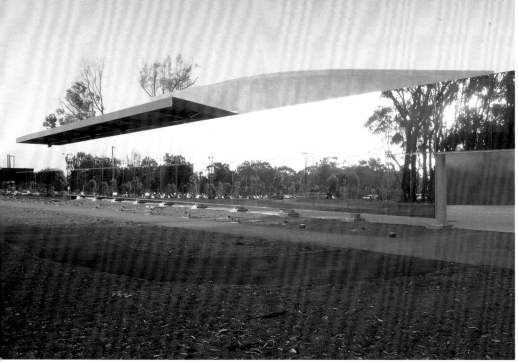

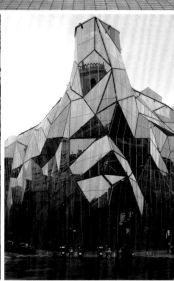

Chapter 8
Board 板
分離／反聚結

古典建築幾乎都內在地朝向維特魯威（Marcus Vitruvius Pollio）的《建築拾書》（Ten Books on Architecture）裡揭露出來的法則：堅固、耐用與美觀。由於而且受限於暨有的材料與技術工法，所以每個元件、每道牆體以及不同的元素及元件之間的接合愈密實，愈是堅固的標誌，根本難以出現元件之間彼此的分離而又堅固的可能，以及不同面相的牆體彼此之間維持一道可見的間距，或是樓板與牆體維持互相不接觸的狀態，甚至還有屋頂與牆面分離的關係，這些現象都是現代主義建築風潮開啟之後才成其為可能。而在建築類型的發展中，只有可布西耶自己親身實踐，以及荷蘭風格派建築真正的領導者赫里特・托馬斯・里特費爾德（Gerrit Thomas Rietveld）的施洛德住宅（Rietveld Schroder House）共同開啟了一種反聚結建築語言構成的可能性。

（由左到右，由上到下）美國聖地牙哥大學表演藝術中心、荷蘭傳統市場、日本東京戰歿者陵墓、西班牙比亞霍約薩警察局、西班牙札拉哥沙政府辦公樓、義大利羅馬千禧年社區教堂、日本京都白鳳堂、西班牙畢爾包地方政府辦公樓、日本宮城縣名取市文化中心、中國上海龍美術館、日本岐阜縣養老町養老天命反轉地公園設施、日本京都紫久傳大德寺店。

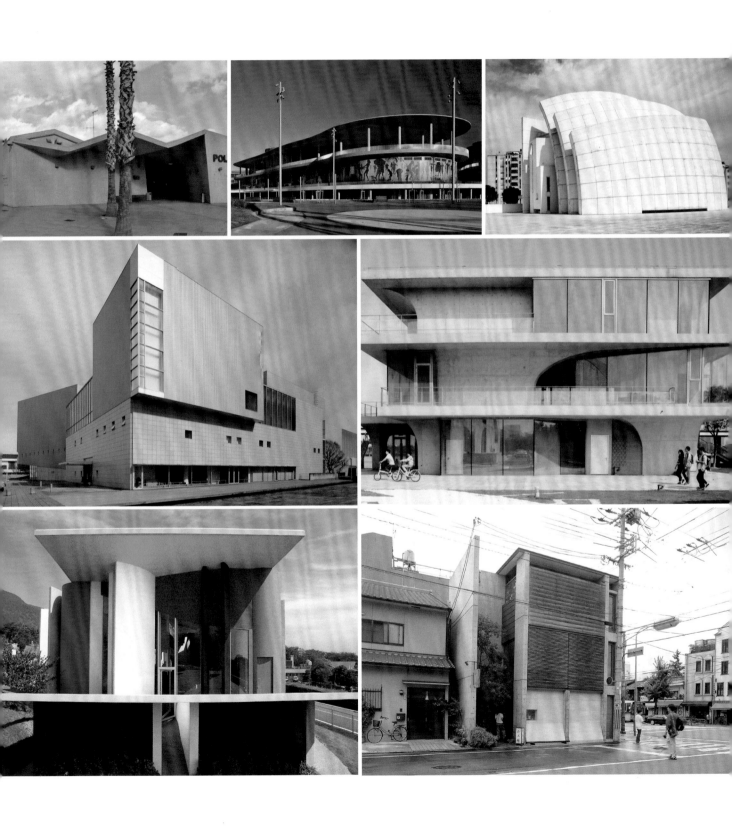

通常距離因素會被我們用來做為判別事物之間關係疏離的依據之一，兩者之間的距離愈大關係就愈淺，反之則愈深。但是似乎存在著一個邊界間距，讓事物之間好像陷入一種若即若離的曖昧境況。當然這種關係的事物間距也是相對的，沒人可以完全掌握這種間距的適切性，這個間距關係仍舊浸泡在迷霧之中。里特費爾德在那棟他一生代表作的荷蘭烏特勒支住宅裡裸露出反聚結建築的光芒，在其中建物立面構成的很多元件之間都呈現出朝向一種低限度接合的型式，讓整棟建築物在外觀樣貌看起來不像以往以及一般的房子那般怎麼看都是堅固無比，有些更是甚至散發出強烈的閉合性。因為我們對房子的要求與希望就是如此，數千年來我們都是以這種視角看待建築物的構成，而且也是以這樣的態度以及營造方式去完成它們。所以當視角沒有改變，就幾乎很難產生出對立的作法，而這棟面積不大的住屋卻呈現出從未有過的反聚合傾勢的萌生，它的構成元件之間好像只是輕輕地搭在一起而已，顯得不用費太大的力量就可以將它們拆離，這是建築史上首次出現刻意朝這個面向處理元件之間的接合細部。經由這些接合的細部共同並置的結果，讓很多部分都釋放出相關聯的形象力量，如此才得以成就這棟小小住屋在建築史書之中無以取代的地位，這就是真正經典的價值所在，確實是無以取代的唯一僅有，也不會有複製品的出現。這讓建築仍然有最後一絲機會進入班雅明所提及的藝術永不消散靈光之中而保有氣蘊的血脈，同時是人類精神的同一存在的驗證，這正是人類不斷地在困境中鬥爭以創造的意義所在。

另一類並非以連續折板作為建築形貌生成的組織型式，卻是刻意強調板元件構成的獨立自足性的開展。這種空間構成的語彙在當代的發展透過不同設計者的吸收轉生出不同的路子，其中一條比較溫和的類型是由一些荷蘭建築團隊諸如：庫哈斯（Rem KoolHaas）、喬‧柯寧（Jo Coenen）、麥肯諾（Mecanoo）的早期作品、彼得‧威森（Peter Bollest Wilson），以及其他槙文彥（Fumihiko Maki）、相田武文（Takefumi Aida）、藍天建築（Coophimmelblau）、Günter Behnisch……。

強調板個性的建築語彙所建構出來的建築物多少都朝向複雜化或凸出垂直切分的形廓外貌，甚至衍生出去聚合性與離散性的強烈形象，因為一般人對建築的認知都源自於古老的聚合性營建的感染，因此很難接受此類的建築，甚至還厭煩與反對，頗不討喜而終究屬於少眾，這從庫哈斯與麥肯諾的轉向就可以獲得一些徵兆。即使是依舊暴烈如前的藍天建築都轉向旋動型雕塑的局部新物像化建築的路子，那種彼此斷隔、去聚合、裂解關聯同時又對抗確定化，導致各自朝向自體性發展的離散性建築仍然是一個待開發的疆界，因為仍未見邊界的身影何在。

折板／板

　　西班牙卡薩爾德卡塞雷斯公車站，它以兩個三維曲弧面相交開展又聚合成型，由此在每個方位都顯現不同的面貌，這也是為什麼它能展現吸引人的動態形象力，就是因為它所建構出來幾何形體的動態係數遠遠大於一般建物的相對係數值。說明白一點，就是它們的幾何形體在3向座標方位上的變化斜率都遠遠超過一般的建物。而連續折板因為存在同一個變化曲率與另一個變化曲率相交的斷折處，其變化的類型與連續曲面體並不相同。換言之，它們幾何形體構成的結構類型並不相同，所以無法歸為同構物類族。這個時候的分類原則在於事物構成的結構關係類型方面的相似，並不是外觀形貌上的相似性。

　　這個類型所施展出來的力量不僅在連續的位移中相應地呈現出變異，同時隨著板的延伸又隨時可以快速終止一個變化率的持續，而且由此又可以建構快速的折轉方位的持續變化，因此具有強大調節形態的能力讓幾何形體可以因應需要而進行變化，並鏈結出一種動態型的連續性傾勢必然的生成。那是屬於知識的範疇相應而誘生出來的可感性，但是它們並不是那個真正在施行著變動中的東西直接在場的呈現。這種傾勢的生成才是所謂動態形象真正力道所在，同時也是啟動我們意識中異向性聚合朝向想像性感知的源頭之一。

　　在古代未曾出現過由獨立板構成的建築，如密斯在1929年的巴塞隆納博覽會場的德國館。它完全是現代主義式的新建築語言的產物，以往從未有過水平懸凸的屋頂板，這必須要有能夠抵抗彎矩的新結構材──鋼──的出現才有可能試探這個領域的疆界，畢竟磚石構造的懸凸量與樣態相較於新材料的表現性是完全無法比較。

　　密斯的德國館其屋頂板懸臂尺寸，已經達到了那些由角鋼組成的「十」字型複合斷面柱的可負載極限的邊界。在這裡的空間形塑與內外之間的劃界，幾乎都是由建築構成元素裡的牆板來執行，結構柱幾乎細到快要消失不見，這不也就是妹島和世的建築構成要點。在現代主義建築的諸位開山門派大師的建築語言中，刻意呈現牆板元素強烈個體性的，唯有荷蘭風格派的赫里特‧托馬斯‧里特費爾德（Gerrit Thomas Rietveld）在1924年完成的施洛德住宅（Rietveld Schröder House）。屋頂板與陽台樓板暨牆板都吐露出這種建築構成語彙的特異之處，強烈地區別於現代主義建築其他諸派系的語彙構成。

折線或折面型的連續板

在這裡所談的連續折板型的建築物類型或是它們主要突顯部分的歸類範圍，是以這個構造件的首與尾並不相連結作為一種邊界條件的規範，而且至少保留其一個端是自由端的狀態。但是這種定義無法含攝大部分的折板類型，所以我們重新定義為一個連續面的形塑，其中的構成面並非維持唯一齊平的法線，而是在至少一個維度的平移狀態之下改變法線，同時拓延建構中，於此會同時在另一個維度上有相應位置的移動關係。因為它的可被建構性仍舊是落在建築幾何的構成關係，所以必然呈現出連續變動的現象，不論它是有週期重複的型式，或是完全沒有週期複製關係的出現，它的動態形象也就是相應形貌上的動態係數必然大於一般平板面建築立面，而且不具週期性的連續折板面的動態係數遠大於週期性折板。另外若是雙向都在變異的折板體的動態係數又遠遠大於單向變化的折板連續面，這個類型的最大動態形象發生在3個維度都是在進行著非週期性的變異。若它又是連續式的而沒有所謂轉折線的存在，那就成為類似連續變化的曲弧型建築立面。如蓋瑞的西班牙古根漢美術館，以及西班牙北境偏村的那座曲弧自由形鈦合金板覆蓋面的酒莊旅店附加部分的容貌那般，根本已經難以將它與大多數我們日常生活裡與建築物相關聯的圖像之間建構什麼樣的對應關係。

「動態」是這個世界很大一部分實存的現象，同時也有另外人類概念的聚結與投映。其中關於概念的可見性映樣來自於現代主義繪畫裡可以得到清晰的顯影，從卡濟米爾・馬列維奇（Kazimir Malevich）構成主義式（Constructivism）的朝向整合中的騷動、瓦西里・康丁斯基（Wassily Kandinsky）畫中多重無關聯的並置、馬克斯・恩斯特（Max Ernst）少見的藍色亂線畫、巴勃羅・畢卡索（Pablo Picasso）立體派畫風的線條與色塊的低限度聚合性、法蘭西斯・培根（Francis Bacon）的扭曲變形中的人以及臉、馬克・羅斯科（Mark Rothko）邊形暈散間色塊的爭鬥、戈登・馬塔・克拉克（Gordon Matta-Clark）裂解舊屋中另一維可見中的不可見的重構空間……。這些藝術家作品都多多少少吐露出這個世界共存的騷動不安，他們都沒有選擇安撫的傾勢，而是傾訴它們的難以被訓服。有些建築設計者也並不只是滿足於把一棟建築物實際地建造起來而已，而是在被人的使用之中依舊能夠表達一些其他的「什麼」。其中也包括當代空間環境的那種潛在的騷動不安，以及事物之間脆弱的集合關係，因為聚合性已經在不知不覺之中逐漸地消散，人與人之間已漸漸失去了「共同體」，而人類自歷史中得到的體悟就是──消逝的將一去不再回。

至於這個世界裡的人世發展是否同樣如同熱力學第二定律裡所描述的那樣，

整個系統最後會走向亂度傾勢最大的方向，也就是一種反聚合的方向。千百年來的建築發展都是指向「聚合」的呈現的方向，也就是我們所謂的秩序之道。即便現代主義時代的建築絕大多數也是如此，這個問題雖然在後現代主義被提出來，但是卻是專注在歷史的斷裂所引發的碎散性的事實暨現象的探討。至於建築面對這斷裂破碎的文化觀念的回應，則是朝向記憶碎化後的類型暨空間構成元件的碎散映射出歷史與地方繫結力量的斷裂，致使它們變成漂浮無根的東西，因此可以被打破時間序次的約束同時移地的被重組，由此而形塑出後現代建築拼貼重組的現象，但是依舊是一種聚合型式的空間。只有進入由德希達掀起的解構主義思潮時期的建築，才是人類第一次真正思考存不存在反聚結性的建築。從實際的面向而言，就是一棟建築物有沒有可能呈現那種反聚結性的樣貌暨空間現象，甚至實際上狀態現象的裂解，也因此才出現了所謂的「解構主義式建築」的出現。哲學家德希達與建築家彼德・艾森門共同探討所謂這類建築的真正可能的在世樣態會是什麼，而他們也真正地在紙上作業，最終得以出現艾森門於1990～1992在東京完成的私人公司（布谷總部）那樣地釀生出十足地正在朝向動態擺盪至將要呈現拆離樣貌的建築物。這也是他對柱樑列格空間組成的轉向動態型態與樣貌超相似的高度表現作品；另一組建築團隊藍天建築的走向卻是全然不同的型式，他們從空間構成的結構骨架系統、平面區劃、量體容積與立面的形塑，完全揚棄以往所知道的規範與圖示捕捉的方法，以至建造出建築史上從未出現過的建築物，開創出建築空間的形塑暨表現上的新疆界。他們的建築呈現出聚合性即將消失的同時相應地併生出那種對立的離散性；另一個特異的例子來自於恩瑞克・米拉葉（Enric Miralles）與卡梅・皮諾斯（Carme Pinós）共同完成的亞利坎堤市的綜合運動中心（Pabellón Pedro Ferrándiz），應該可以列為全球最複雜的建築作品。在這裡，當一種碎散質性迸裂開來的同時，卻又有一絲秩序也在形塑，呈現出相對立的空間現象共存，所有這些相關於動態世界的形象披露都是刻意構思與期望的投射，其恰當型式的出現都顯露出鬥爭的跡痕，同時也在探究到底失序的最大動亂會是什麼，它將能帶給人類怎樣的相應感受。當然一棟建築物真實的最大亂度狀況就是受大自然力施予暴力之後的塌解如被肢解般地碎散，也就是應用物理學中的「破壞力學」的現象狀態。事實上，當我們感受到離散現象的不同狀況，或許我們對秩序的理解也會更深入一層。畢竟在真實的世界裡就是對立的雙方共同存在的境況，不會總是優勢的一方無時無刻地主導一切，那並不是對生命競爭最好的狀況。畢竟只有在對峙的實在之中，才能感悟到生命秩序的能動力真正的對抗性夠不夠強大，才得以獲得真正成熟與成長。

疊置 # 懸凸

巴塞隆納密斯館（Pavelló Mies van der Rohe）
虛與空樣態的「脫重」形象
DATA
巴塞隆納（Barcelona），西班牙｜1928-1929｜密斯·凡德羅（Mies van der Rohe）

在這裡，它的整體外觀呈現出超強虛與空的樣態，同樣也開啟現代建築另一種建築空間語言構成關係脈系。也就是要將構成元素的物質面向能力發揮至最大限度，而且盡量不凸顯這些構成元素之間接的構成。最終我們視框圖像的呈現就是屋頂板以其最大尺寸的可能懸臂凸出於垂直牆的位置，同時也懸凸在「十」字型斷面柱之外。在此，柱列與牆體的位置維持著可布西耶提出的「自由列柱」的構成關係，牆與結構支撐柱彼此不重疊，讓柱斷面朝向最大可能的細小尺寸化，並且將外層披覆不鏽鋼板得以若隱若現於大面積玻璃牆而隱入閃現光耀之間。

建物主體的內外經由水池面增加散射光於周鄰，這讓大面積玻璃牆面以及那些表面光亮牆面成為難以預期的反光暨散光面，這導致主體室內暨室外交界處在特殊季節的特殊時刻裡，經由陽光不同次數彈射中的彼此交纏生

產出遠非密斯原先設計時的光幻變異，這是原建物外觀面貌上原本難以呈現的，卻如實地成就其空間的多樣變化。

　　主館外延懸凸屋頂板搭在淺色背牆上讓彼此都獲得額外的延伸樣態，由此將主副建物串結成一體，而且藉由副體實牆圍封之後屋頂投射陰影形成非穿透的黑，而得以對應出主館穿透型的黑所呈現出來的多重層次，這在很大部分得利於主館半戶外透天水池空庭的介入。自此之後，密斯的其他作品再也沒有出現這等交纏多變的光型空間現象。在此，玻璃牆分隔框施以不鏽鋼材也參與了光現象的多變。另一種多變性來自於實牆面、不鏽鋼列柱與玻璃牆面（分隔以不鏽鋼）之間建構出來的多種屬性的層與層之間的交迭變化，讓我們的視框圖像交纏在泛光、渲染光、穿透光層、銀光垂線、穿不透的白光膜，以及黃褐色滯留光層等等之間的流變不定。它的面容綜合呈現，並不僅僅只是懸空屋頂板與其下方垂直牆面被封夾於抬高的地平樓板之間的微透弱虛暨實牆封背以及長向兩端畫界的結果，在此它還生產出那種阿拉伯女子穿戴面紗導致容貌釋放微弱流離的不定性。此外，因為結構柱斷面不如分隔牆的厚度，同時與玻璃面分隔框的不鏽鋼件相差無幾，加上屋頂板懸凸的尺寸相對地大，由這些加成的結果生產出奇的「脫重」形象的聚結，好像這些組成元素的重量都被吸食大半而倍感輕盈。

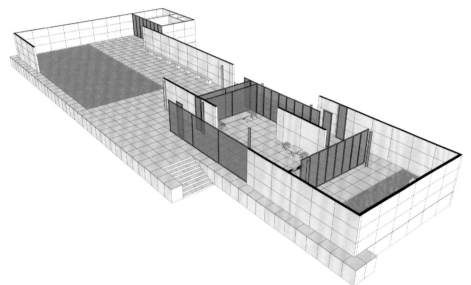

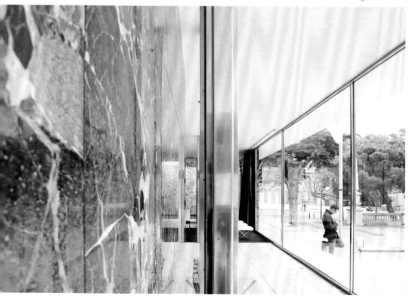
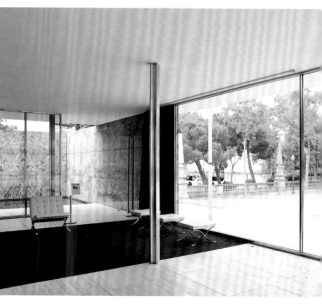

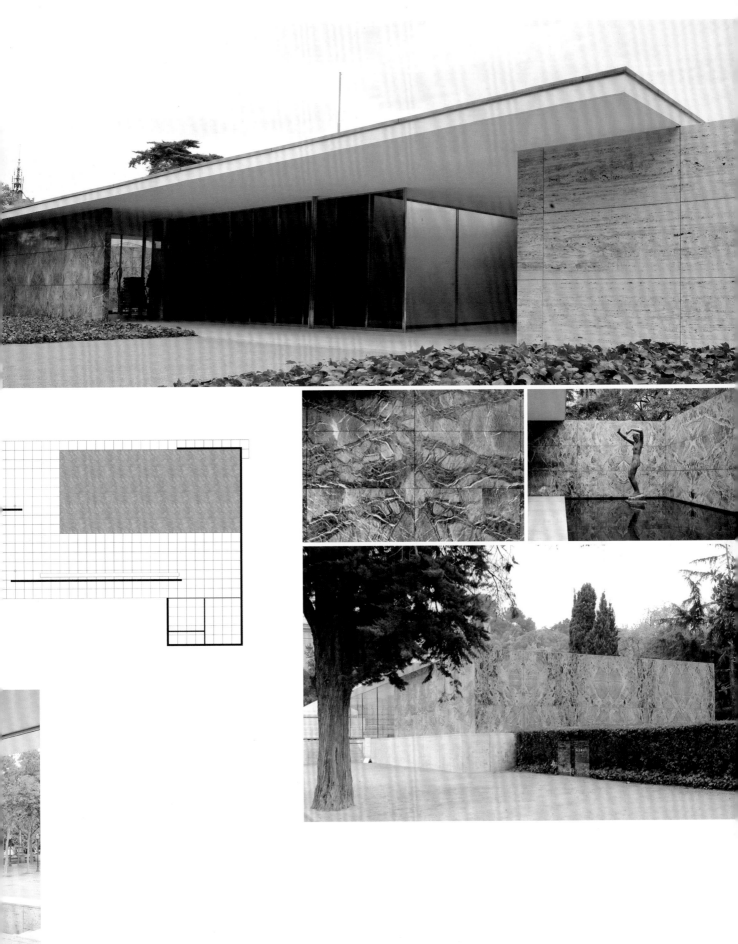

美國空軍官校教堂（Cadet Chapel）

折板

單元折板形成沖天動態形象

DATA ─────────────

科羅拉多泉（Colorado Springs），美國 | 1959-1962 | 沃爾特・納什（Walter Netsch）

　　沿著建物長軸的中分線左右雙側各以17組複製的鋁包覆外皮，以及室內牆的鋼骨構造物形塑整座教堂架高於離開地面層上方的身軀。長向立面經由三個方向都在變化的折板組合成的單元複製共計16個半單元毗鄰而建構出17道衝天的尖塔。因為每個組成單元構件的3個方位都在變異中，所以呈現出極強勁的幾何樣貌上的動態形象力，再經由複製的聚集效用而擴增其力道，其最終整體的衝天之勢並不遜色於義大利米蘭的多尖塔大教堂的形象力。因為這些斜置尖塔在1樓高的位置上與斜錐形R.C.塊體柱相接之處又刻意將接合點縮小，讓折板尖塔的樣態完全不同於古代西方哥德式教堂尖塔的厚實底部而更顯輕盈。

　　至於建物的短向主入口立面，則強烈地呈現出折板左右側對稱相交尖頂處的破空指向深空的強大傾勢，完全不臣服在古代哥德教堂高塔的衝天之勢之下，甚至有過之而無不及之態。

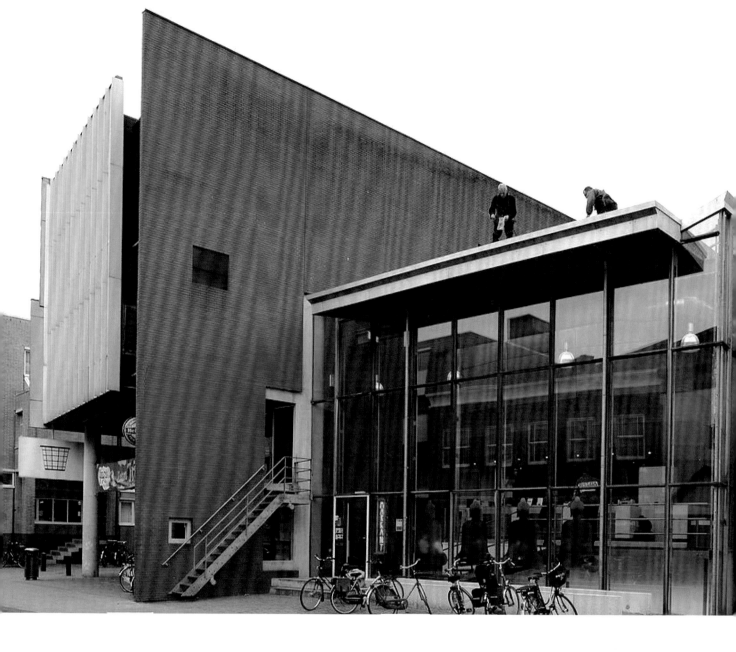

折線、折面型
藝術學校暨圖書館（Dutch DJ World）
立面脫開分離去關聯化

DATA ───────
阿培爾頓（Apeldoorn），荷蘭 | 1990 | Ir. Rudy Uytenhaak Architecenbureau bv

　　因為鄰街立面短窄而建築物深度總長超過70公尺長，與長向以及短向鄰棟建物之間的間隔也相當的近，開整面大玻璃窗也只是干擾彼此，所以頂光天窗的設置是取得適足自然光照的可用手法，而不同的社會功能空間在鄰街就可給予不同的立面暨入口也是一種有效的區分方式。由此，鄰大街立面主要切分出兩個不同高度暨不同立面材料的量體，在兩者交界處配置了一支連通2樓的逃生梯，清楚地區分出彼此的出入口。音樂學校的立面牆明顯的將主要容積體呈現清楚的分離狀態，尤其是那身長達70公尺的立面與主要量體之間的分隔距離近乎1公尺長。這個間隔距同樣出現在南向鄰側巷的2樓懸凸出的容積體屋頂，加上地面層的牆面都使用相對窄長比例的垂直分格條玻璃牆，並且在長短兩向都自2樓平面投影線的位置向內退縮，更強調出彼此之間的分隔暨差異的功能區分，也就是更加強調出各自的自足性與彼此之間的無關聯。所有容積體組構單元的面元件都盡可能呈現出彼此最小接觸量，並且藉由材料或分割型差異化各個容積體，由此共乘出朝向凸顯的變化性，以成就反聚結樣貌的錨定。

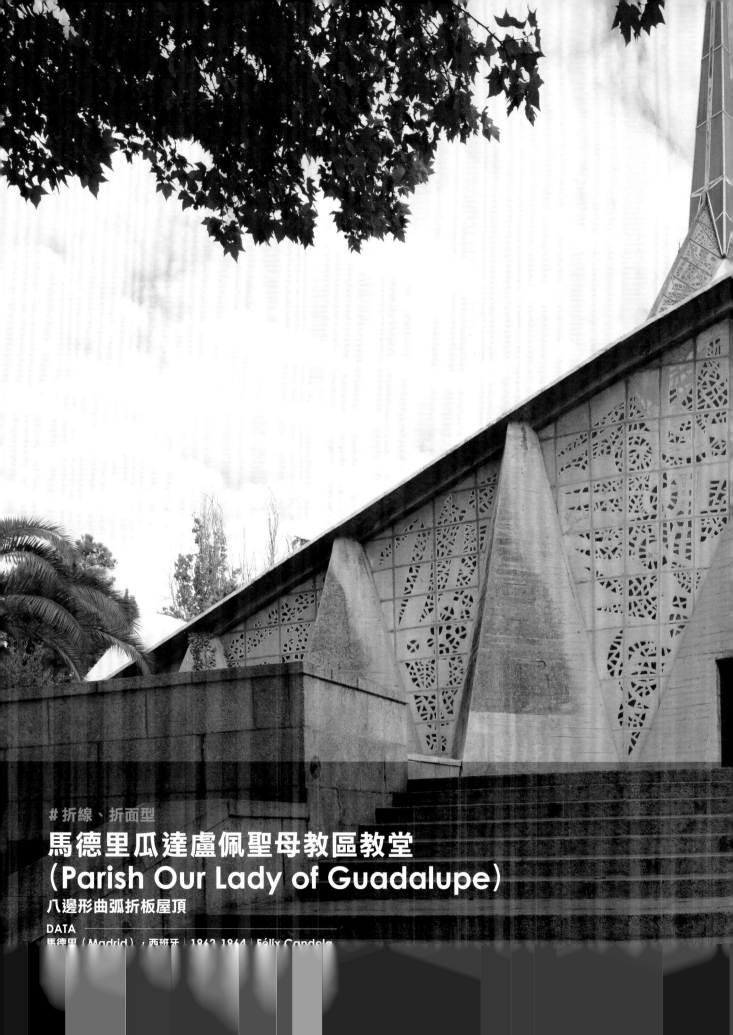

#折線、折面型

馬德里瓜達盧佩聖母教區教堂
（Parish Our Lady of Guadalupe）

八邊形曲弧折板屋頂

DATA
馬德里（Madrid），西班牙｜1862-1964｜Félix Candela

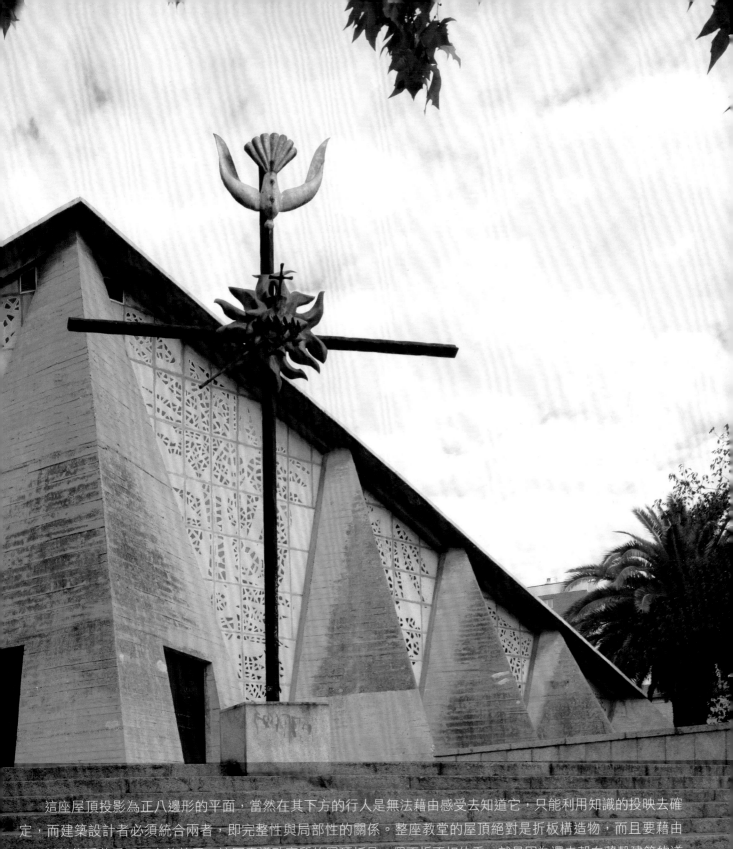

　這座屋頂投影為正八邊形的平面，當然在其下方的行人是無法藉由感受去知道它，只能利用知識的投映去確定，而建築設計者必須統合兩者，即完整性與局部性的關係。整座教堂的屋頂絕對是折板構造物，而且要藉由R.C.材料傳遞荷重至下方的柱子，這因素導致實質的屋頂板是一個不折不扣的重。就是因為還未朝向薄殼建築的道路，所以屋頂依舊懸在天空需要柱元件的撐托，為了要將重量傳到牆上但是卻大部分集中在交折角，所以屋頂必須要向上撐托才得以將自重傳至屋頂邊緣，這必然導致交折角的折面形柱斷面朝向最大化，因此依次至中分處相對變小，而去掉無用部分的牆面轉為窗孔之後，由此而形塑出這座介於柱樑與薄殼之間的另類建物的面容。由於要將屋頂板外緣投影形狀聚結成八邊形，因此所有的屋頂構成所切分出來的單板片全數都是三維曲弧板。

#板 #量體上下分段 #玻璃

阿爾勒考古博物館（Musée departmental Arles Antiques）

ㄇ形框板牆參與入口辨位

DATA
阿爾勒（Arles），法國 | 1983-1995 | Henry Cirinen

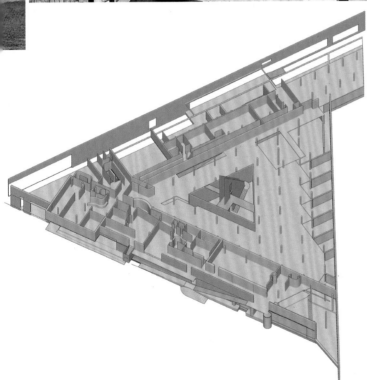

整座三角型平面投影形的三道外緣R.C.牆面都披覆單面烤藍色漆玻璃板，而且這道藍牆把整個建築容積體圍在三角形外框之內，除了朝聯外道路向有R.C.坡道連通另一端角2樓而平行於藍牆外，另外同向長牆上，還有懸凸於外同時開設水平長條窗的兩個分隔的R.C.容積體。上述比較接近道路交叉口的2樓R.C.量體橫過了三角型交角內側近角處，形成錨定主要入口位置的標記物，因為這個角落處的藍色牆的地面層與2樓部分都被切除，裸露出不均等的「ㄇ」字型框參與了主要入口的定位辨認。在這裡，玻璃首次以烤漆方式成為R.C.柱以及水泥空心磚牆的外部薄皮，只是需要它均勻的烤漆屬性以及玻璃面的光滑平整，而捨棄掉其天生的透明性。

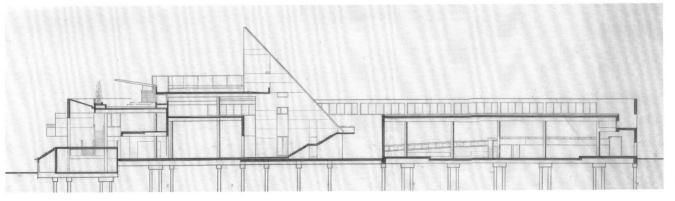

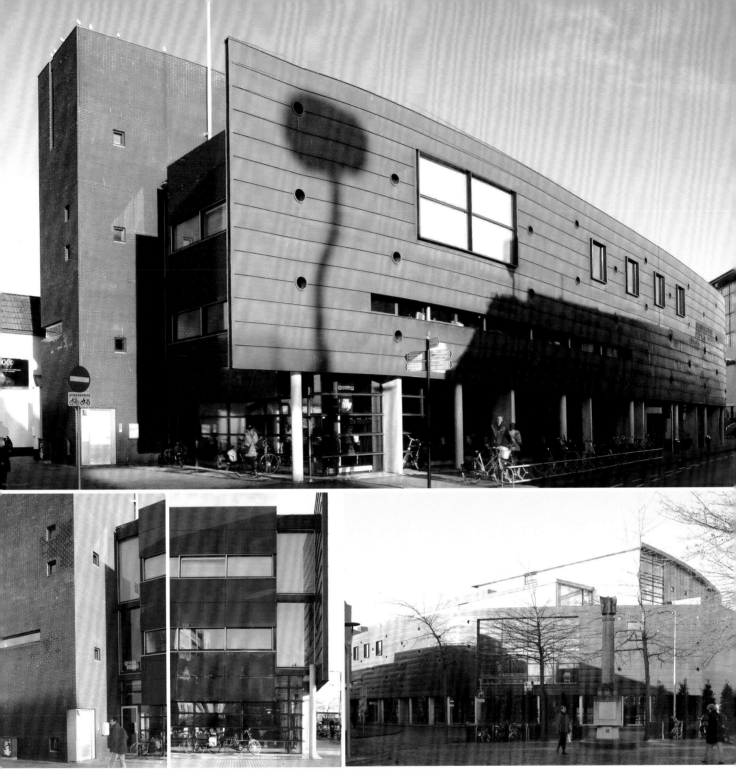

阿爾默洛市立圖書館
（Public Library Foundation Almelo）

三向立面採取不同語彙

DATA

阿爾默洛（Almelo），荷蘭 ｜ 1991-1994 ｜ 麥肯諾（Mecanoo）

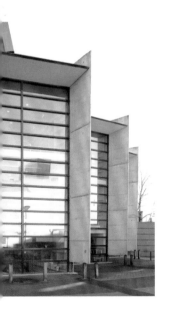

　　這座麥肯諾團隊早期完成的圖書館仍舊讀得出他們對周鄰街道環境試圖真誠回應的結果，所以在形貌上雖然十分不同於這個區廓裡的其他建築物，但是真切地讓人感到它與周鄰的嵌合或對應關係。它的臨街道的3向立面彼此呈現為不是一般建物給予人的彼此相似性，而卻是彼此之間的多樣性。也就是因為如此，各自回應各自面對街道的不同狀況，因此讓人覺得豐富而自在卻不顯雜亂，畢竟它們的組構型都是遵循著相同的法則的結果。臨城市主街的短向立面以一座灰磚砌皮層完成內用辦公樓塔，加上各自成垂直分立的兩道皮層牆構成，中間的那道平行於街道部分還刻意懸空似乎在有意無意中誘引行人的目光看出與藍相關聯事物的促動，而且還是飽和藍色，至少在最臨近的空間關係上回應著街邊的大水塘；長向立面是一道連續弧面平行街道，地面層盡是玻璃牆刻意以柱列半露於外，同時做為分格與保護之用。長弧牆面開設了數種形狀的開窗，其中最大的一扇刻意配置在與對面一條小街相交的T字口上方；另一短向立面延續了飽和藍面材，而且由地面通達3樓，其餘2樓高的閱覽區分別以「L」反轉90度懸空離地封邊，以旋轉暨移位方式複製共3個單元成了並列。在不算長的3向立面上的視框圖像呈現出切分、斷隔、分離、懸浮、複製並列、疊置等等不同的元件構成語彙的運用，因為其多重性而逼近複雜型的呈現，而且沒有流露一絲聚結的樣態。

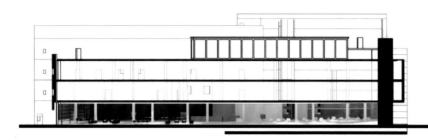

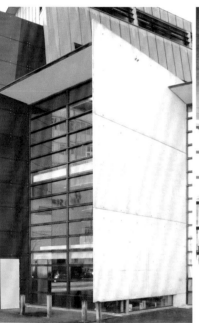

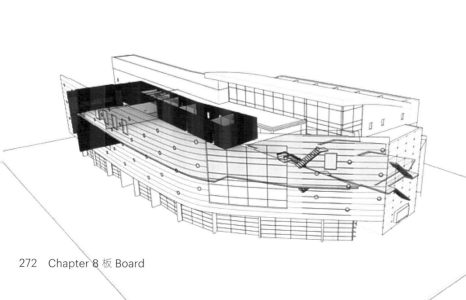

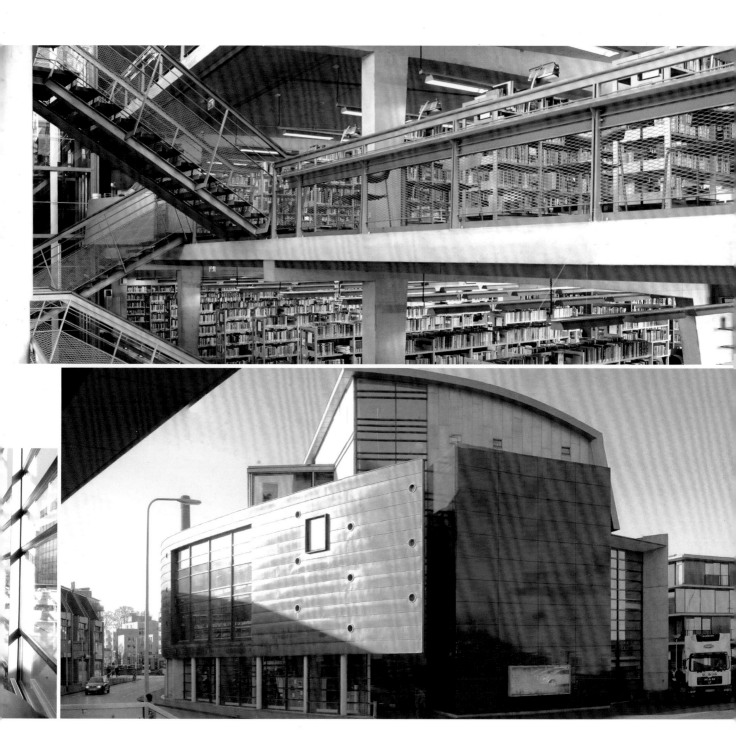

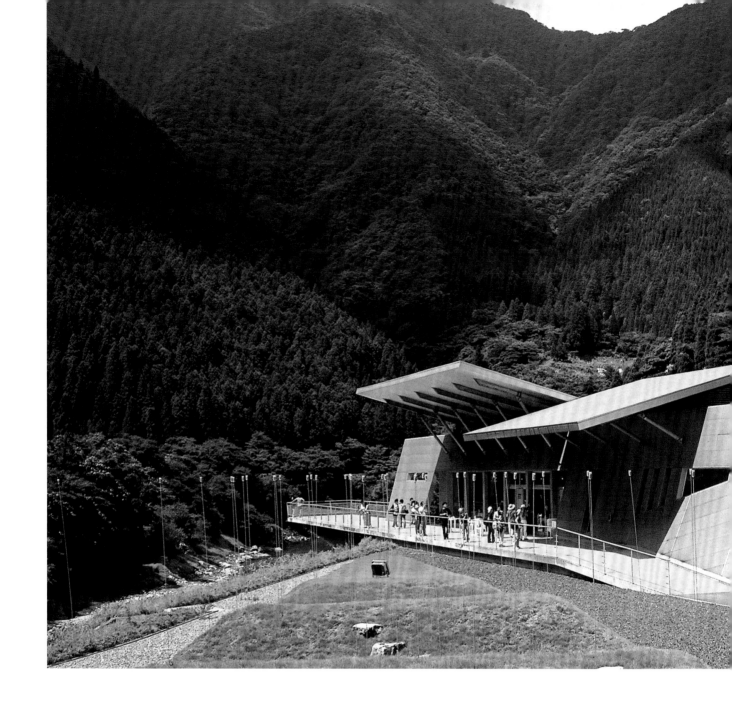

#折線、折面型
風之稜線村里中心（Mura-no Terrace）
上下仰鋁材斜板呼應山巒

DATA
揖斐川町（Kitagata），岐阜縣，日本｜1993-1995｜渡邊誠（Makoto Sei Watanabe）

　　建物依勢著彎曲的溪流而建置以獲得最大面積的視野景觀，在山中河邊坡崖上的建物，室內區劃的圍封牆面是鋁板材的折面板，至於屋頂板是分別由上仰與下抑的不同位向的斜板組成，完全與圍封室內的牆面呈現彼此分離的視覺現象狀態。這兩片成斜交的覆鋁屋頂板正向與背景不遠處的連續折線，形塑出整體形廓與綿延山巒相互之間對應的奇妙相似關係。在這裡，有一處不被人視為重要的部分，就是那片將整座建築物帶離開地盤的土黃色鋪面連接

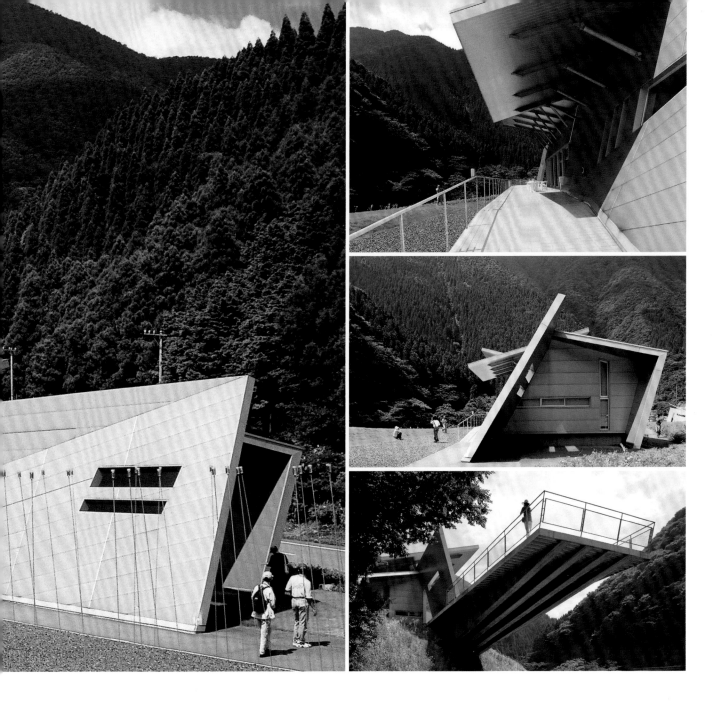

大地盤的微緩坡，它同時構成建物地坪及戶外地板的鮮色板面，並且延伸自身至越過坡崖邊直到懸在河道上方為止。這片獨有的地坪折板讓整座建物建構成為脫離地面的凸顯樣貌，同時是由不同折板組成的，介於與大地盤分離意欲與背景群山聚合之間的空間場。

　　在山巒疊翠的隱密山間，建築師將基地的路邊台地處理成宛如溪河順流而下的梯形台地，同時也像依風起伏，吹過平行的山巒與溪流的綠色風浪，不僅提供眺望自然景觀與休憩之用，同時也可作為村民露天活動的座台。接著在介於此風浪台地與建築物之間的草地，鋪設150支高度4公尺、間隔1公尺的人造碳纖捕風桿，輕盈地搖曳在微風中，尤其在夕陽照耀之下顫動的捕風桿，仿若一片銀光的芒草叢。而夜落大地之後，捕風桿端裝設有太能電照明光點會感應發光，宛似天河裡的一片群星，也像是隨風飄舞的螢火蟲。

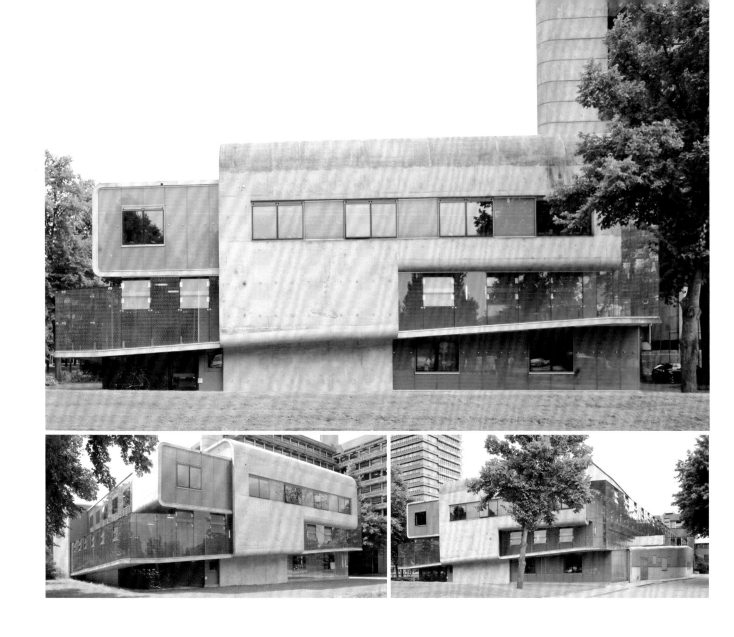

烏特勒支大學化學系館
(Departement Scheikunde—Universiteit Utrecht)

連續板導圓弧型的原型始祖

DATA
烏特勒支（Utrecht），荷蘭｜1997-2001｜UN Studio

　　牆與樓板暨屋頂端緣倒圓弧角90度連續折直板的幾何外觀，建構成這種面形的建物，這絕對是建築史上首座實際完成的連續板導圓弧型建物。要閱讀這棟建物，應該要與庫哈斯的綜合教學大樓共同比較，就可以獲得這種R.C.相對薄板連續轉折的連續立面，在相似性之中差異的開展生成的異樣性。在左側綜合大樓的R.C.薄板並無完成連續性，但是在這裡的R.C.薄板不只從地面垂直升起，到某高度之後即轉90度半圓弧角後呈現水平懸凸。在水平朝外的同時也往左與右兩側伸長出相對薄的R.C. 2樓樓板。這個轉倒弧角過程在屋頂層時，則是朝建物的室內方向轉折組連成屋頂板，完成了這個連續折板種屬的第一個現世的容貌出生。

漢諾威世博會荷蘭館
（Nerdland Pavilion Expo Hannover 2000）

裸現樓板的半開放空間

DATA

漢諾威（Hannover），德國｜1997-2000｜MVRDV

　　這是一座失敗的夢想。沒有足夠的水與土，綠樹是無法存活的，地球上存在的所有絕大多數生命形式已適應這個數十億年的體系，若要重新適應，除非改變自己進入快速形變的狀態，這似乎也正是當今世界的人類正在做的事，從這棟建物也流露出一絲微弱的訊息。當然它大膽的半開放型空間，像三明治那樣裸現出每個板之間的內容物。雖然地面層的結構柱給予盡大可能地變形，讓人很難辨認出它原始類族的「V」字型。上方的半樓刻意壓低成為一處類空間桁架結構層，用以均散上層傳遞力，至於真正的3與4樓還是逃不掉可布西耶自由列柱的魔咒，只是可以在最上層縮小柱斷面而已。外掛的懸空樓梯除了增加連續的纏繞經驗之外，也同時添加了輕盈的形象。

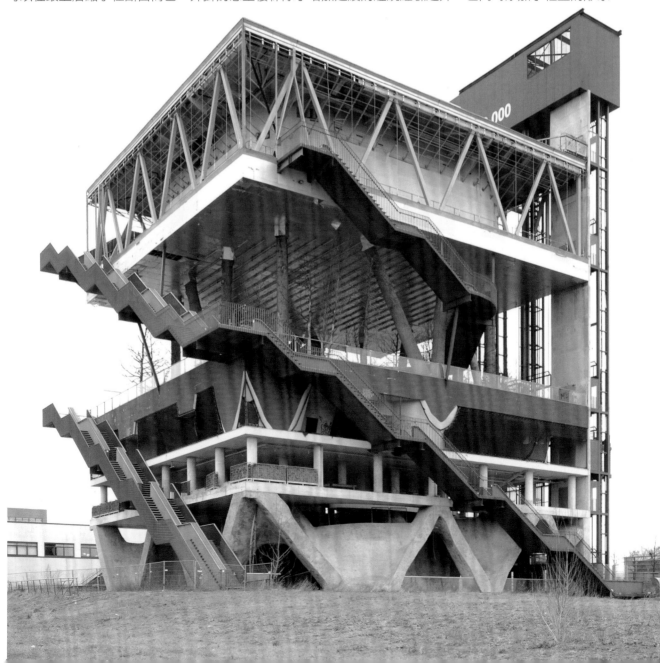

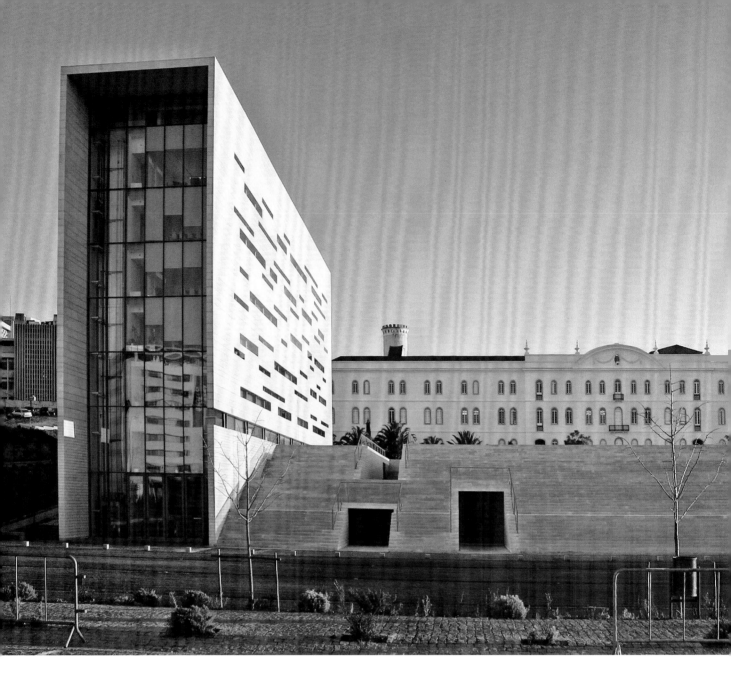

#折線、折面型 #水平長窗
里斯本大學教區
（Reitoria da Universidade Nova de Lisboa）
如巨型折板的外牆

DATA
里斯本（Lisboa），葡萄牙｜1998-2003｜Aires Mateus e Associados

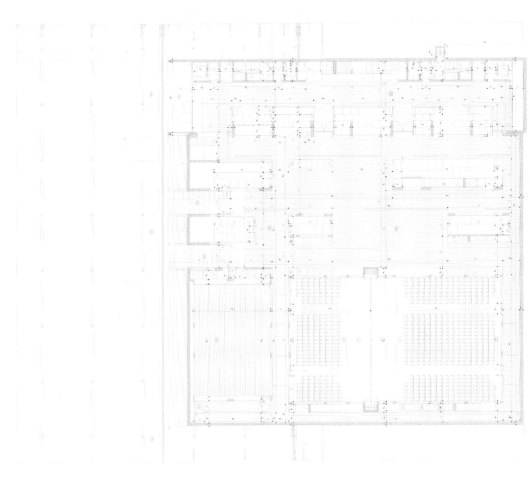

　　在坡地高處平台的草地上的長直立面形塑出一種即將要離散的現象正在進行當中，不過還沒有到達這個現象的邊界，因為開窗口的數量還不夠多，全然告知它是一種可布西耶所揭露的水平長條開窗碎化多量型，而且那道直接在草地上緣的水平長條窗把偌大的長向立面直接橫切離開草地。這些開窗的尺寸明顯地告訴我們草地上的立面後方有5個樓層高，因為那5行比較寬的水平長條窗呈現可容納整個人臉的高度，因此它的合理高度應該是人坐在椅子上的眼睛高度，所以這牆後的機能空間不是辦公研究室就是教室。但是就教室對自然光照的需要量而言十分不足，所以它們不會做為教室空間使用。

　　至於其餘較窄的那些窗確實引入了一些自然光照，但是不足以成為主要自然光的來源，所以這些額外的開窗更重要的任務是營建一處無其他特色的校園區之內的標記物，同時希望可以誘生出一些相關於里斯本特質的可能想像，並不是一件容易的事。這種型態的立面最適宜使用鋼筋混凝土來型塑這些開窗口，眾多的水平開窗截斷了實體牆向下傳遞荷重的途徑，加上斷絕與草地連接的那道長直水平長條窗，頓時重量感消隱無蹤。

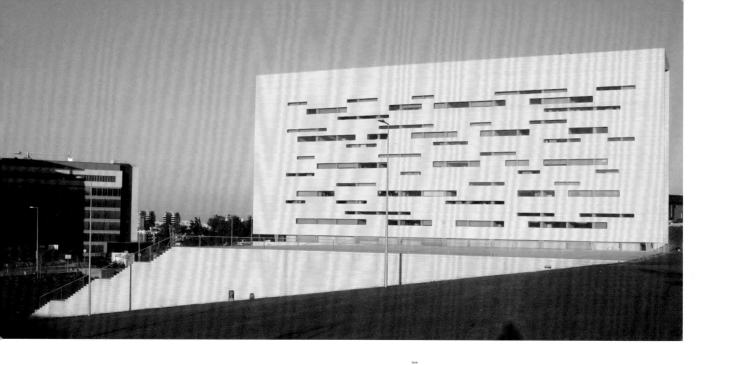

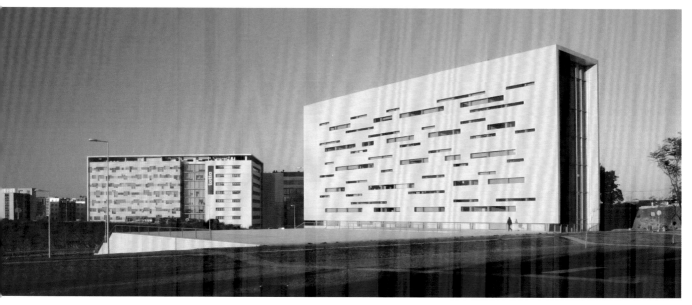

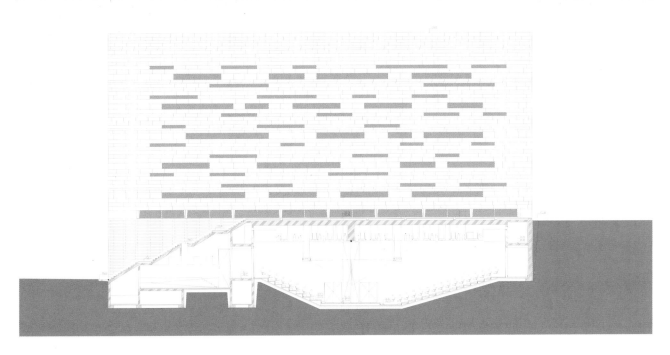

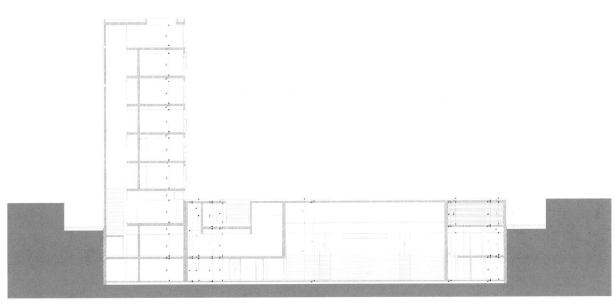

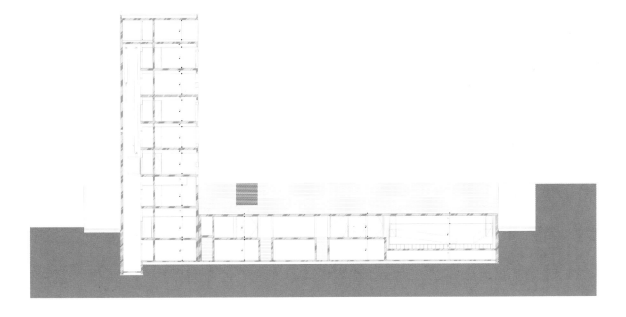

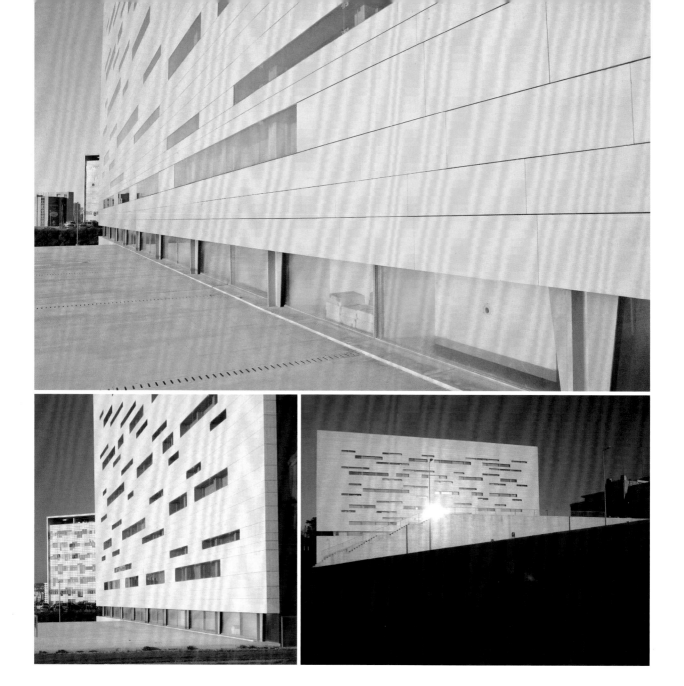

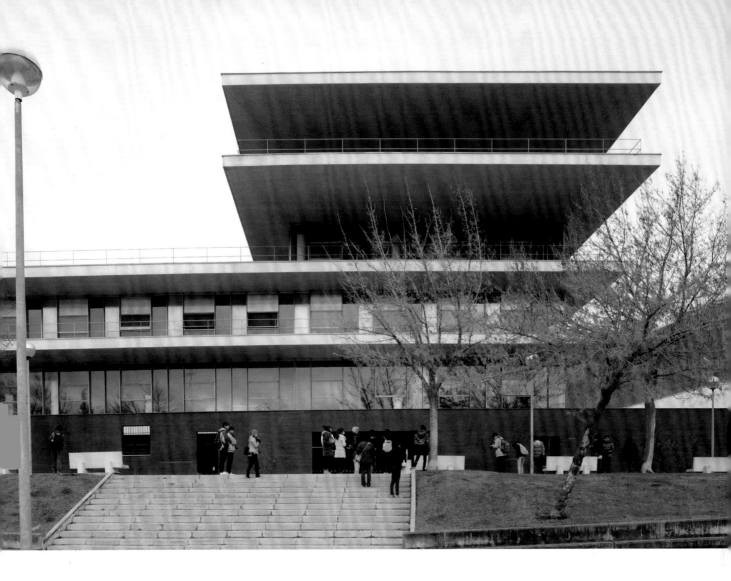

板

卡斯提亞──雷昂自治區行政大樓
（Edificio administrativo de Junta de Castillay León）

屋頂板凸出於玻璃立面

DATA
薩拉曼卡（Salamanca），西班牙 | 2012 | Sánchez Gil Arquitectos

　　五樓高的建物，臨外的空間單元全數配置辦公暨相應的服務功能空間，為了增加自然光照的亮度，於是採用的立面型式就是在上下樓板之間朝戶外立面全數使用玻璃，同時將屋頂板凸出於窗面之外，由此形塑出來的建物樣型與我們認知心智裡的概念圖示關係呈現投映的幾何學構成幾乎完全嵌合，其他都是細節與如何朝向更具有趣味的表現問題。但是這個型式的建物是除了全面玻璃披覆的帷幕牆或結構玻璃面類型之外，是可以獲得最高量日光進入室內的建物構成型。此外，例如位於巴塞隆納市加泰隆尼亞理工大的停車場上方的建物（Apartment Comsa Campus UPC），只是縮成兩片水平凸板；2008年西班牙札拉哥沙（Zaragoza）博覽會會場最大一群的建物屬於相同類族，只是屋頂板凸出較多而已，以上兩案例也是相同類族。

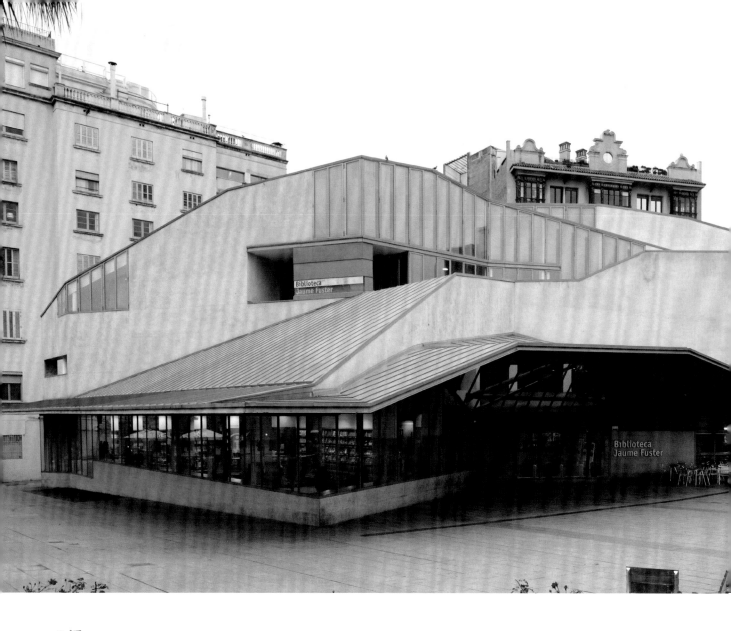

詹姆斯·福斯特圖書館（Biblioteca Jaume Fuster）
三方位起伏變動的折板屋頂

DATA
巴塞隆納（Barcelona），西班牙 | 2001-2005 | Josep Llinas

　　連續折曲起伏朝3個方位都變化的折板型屋頂，在這座圖書的外觀形貌上衍生出驚人的動態移位變化的力道，可說是建築史上全面連續折板屋頂成熟變異的第一個作品。連續變化的折板調節周鄰環境暨存在建物容積體的能力在這裡展露無疑，在對著大街退縮的長向面上方經由懸臂壓低的高低持續變化的折板遮陽構造物，不只把後方較高的3與4樓高的容積體遮掩於後，同時這些壓低懸凸的遮陽雨披折板的提供更勝於騎樓空間的半開放行人廊道，將周鄰高樓排除於視線之外，同時由實木板覆蓋天花板的暖黃折板與整座屋頂外皮的金屬鋅板，兩者暗沉之間相互對比而各自強化聚結成一處散放黏附力量的空間場。這個壓低的連續折板也持續發生在朝廣場建物的短向立面，這樣壓低邊緣屋頂折板的手法，讓折板屋頂的高低對比大增，而增生其整個折板屋頂的起伏變動幾何形貌的折變力量。

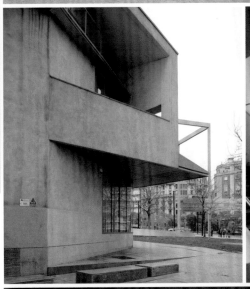

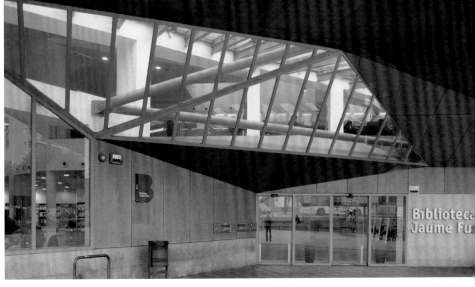

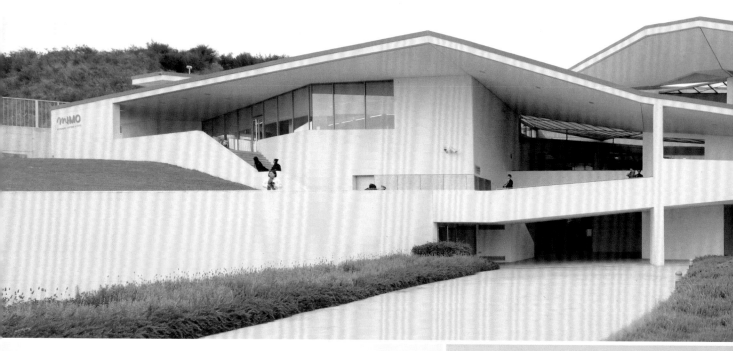

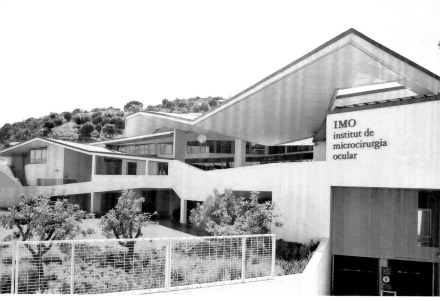

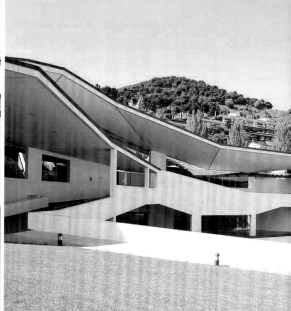

眼科中心（Instituto de Micrcirugia Ocular）

連續折面板的強烈力道

DATA

巴塞隆納（Barcelona），西班牙｜2002-2009｜Josep Llinas

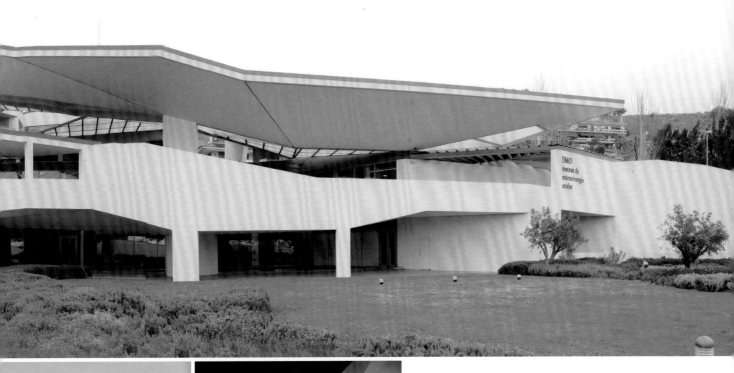

　　由於建物處緩坡地塊之上，而且朝下坡面向的立面長度有60公尺之長，因此折板屋頂高低起伏的幾何形體與原有坡地起伏的既有地理型態樣貌共體並置衍生出如同兩具身體相互交纏的姿勢傾勢，再經由坡道型走道拉長穿行距離的介入，加上幾何學圖式構成關係的相同而幾乎融成一體。同樣懸凸的折板屋頂底吐露出來的大面積天花板連續折面，就好像它前方的折面刻意對應開放地坪的同型關係，藉以增加折板量。在這裡，因為坡地而引入的長向兩端的坡道出入處也隨之成折面板，同時垂直牆也跟著形塑成上下緣的折線型，而且藉由朝外半開放空間的挑高而得以讓2樓與3樓的樓板底部也形塑成折面板的樣貌。即使牆上開口也參與折線的形塑，因此整座建物的外觀形廓與立面上的非垂直的元件都呈現為同型的折線，由此而聚結出強大連動式的傾勢力道。

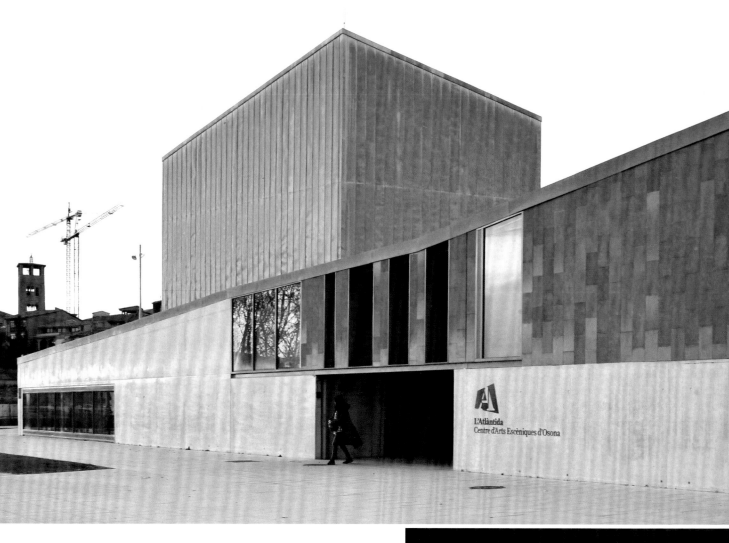

比克文化中心（L' Atlàntida）
強烈的金黃銅製連續折板

DATA ────────
比克（Vic），西班牙 ｜ 2005-2010 ｜ Josep Llinas

\# 板

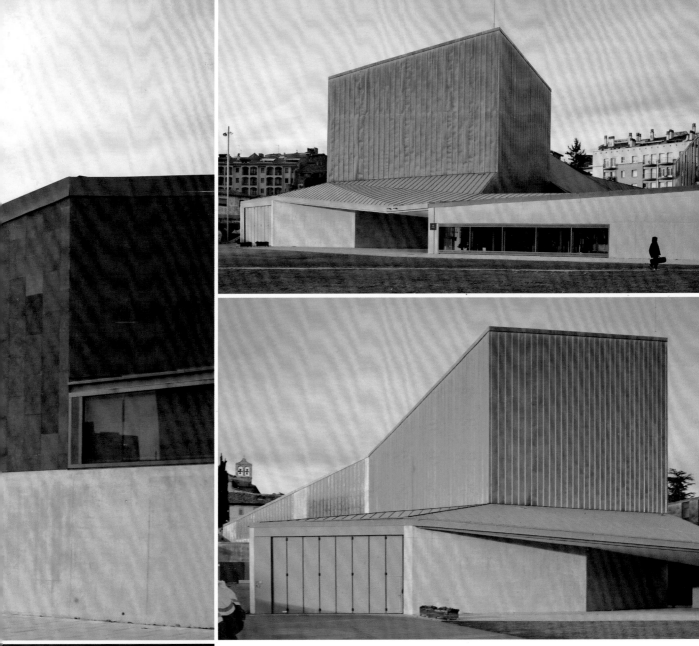

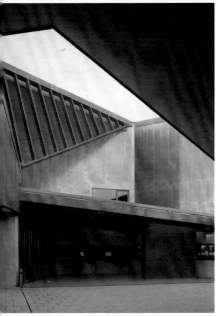

　　因為基地在舊城邊緣的高低差地塊上，總長超過**70**公尺，必須自老城較高處連通至下方面向綠草地的咖啡飲料區的最低處入口之一；而另一個入口是在新城區連結舊城主幹線邊的建物東南面向綠草廣場處。這座演藝廳所以能夠展露連續折板面的力道，最重要的關鍵，在於創造出一條連通所有各個功能使用空間的無門禁連通路徑，穿過建物容積體之中，最終達成連接三處外通口的流通性，其中方向不僅彎折，同時又植入有透天空庭暨自然光照的調節。由於通道空間的屋頂可以壓低，再經由其他功能使用區的不同高度的容積體高度變化上的調節，建構出以金黃銅板披覆的主演廳舞台，最高量體配置在咖啡區入口側旁，成為並非位於量體群中間位置的視覺焦點，由此而帶出去中心的穩定性，轉增生出不對等的偏向性而利於單向傾勢生成的勁道。同時讓整棟建物轉生為高低連續錯落變化，呈現出傾勢力道的舊城邊角的群落聚結。

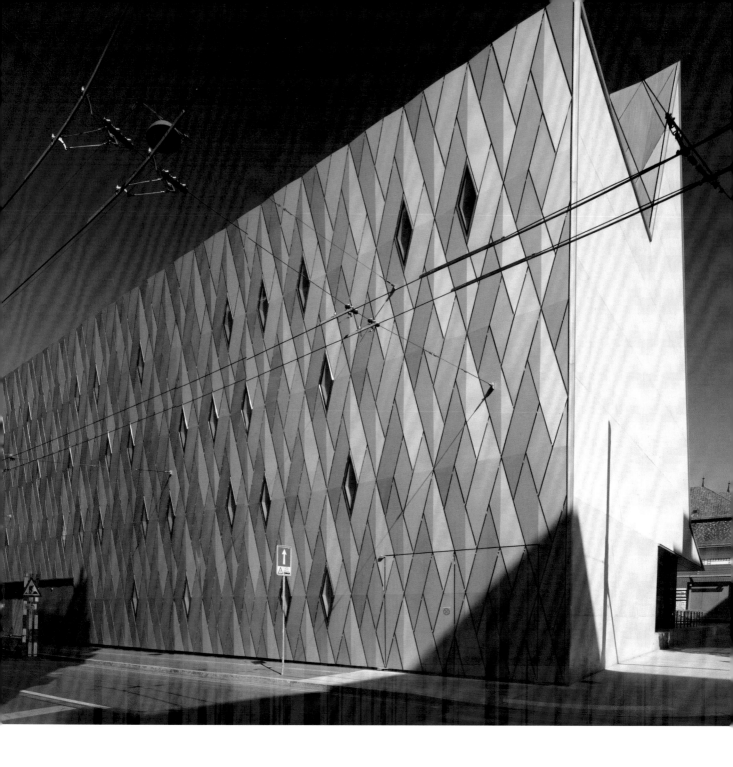

日內瓦民族博物館
#折線、折面型 #水平長窗

日內瓦民族博物館
（MEG，Musée d'ethnographie de Genève）

斜面屋頂牆結合大懸臂遮陽板

DATA ─────────
日內瓦（Genève），瑞士｜2010-2014｜格拉貝・普爾維（Graber Pulver Architekten）

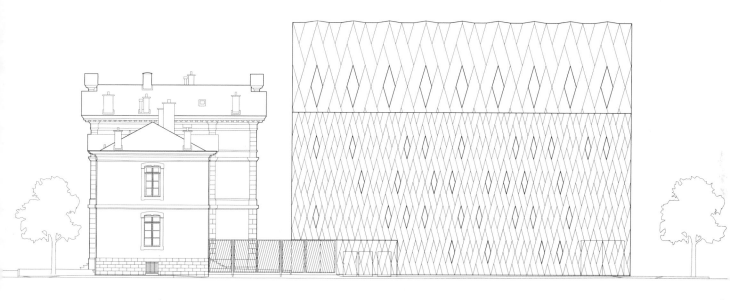

　　主要的外露容積空間選擇雙斜面相交於屋脊，將屋頂部分的量體減少，此舉得以讓適足的陽光進入前庭花園廣場，這對相對冷冽氣候的瑞士來說是相當重要的。光線充足的廣場才有可能吸引民眾的前來，植物也才有可能獲得適宜的生長環境。建築師刻意將斜面屋頂牆的結構骨架以對稱於中心線雙向斜置的方位擺設，由此再輔助以表面金屬覆蓋面的分割成相對窄長的菱形圖樣，這使得位於此牆面上的開窗也成為相同長形比例的菱形複列窗。另一個特殊之處只能從建物長向端的密實R.C.牆呈現出來，在這裡披覆長向立面牆的金屬包覆板以那種少見的連續折面板的形式，從垂直牆底部刻意與地坪切分開，一路到頂部之後向下傾斜，接著再朝上形成對稱的雙斜屋頂面，完成其下垂斜至入口廣場向的上方約4米多一點就急轉成遮陽雨披，一氣呵成呈現為清楚的外覆皮層面。

　　斜面牆的底部朝向花園廣場方向，轉折成緩斜面之後繼續延伸成雨披板，主要為阻擋積雪直接落在門前，畢竟需要考量到安全性。至於位於斜面牆最下緣處的開窗，又繼續延伸至斜面雨披與斜屋頂牆交界處，形成了的兩個三角形共用底部的特殊四邊形開窗口。兩道斜面交界的開窗口在冬日斜陽照射之下，可以劃出冬至日的最深陽光落腳處。博物館的面貌十足地延續瑞士山村高雙斜屋頂形，只是引入現代觀念暨技術，置入了此地少有的大懸臂遮陽板，由此得以建構新的社會交流空間而得以成就為都市區廓中的新節點。

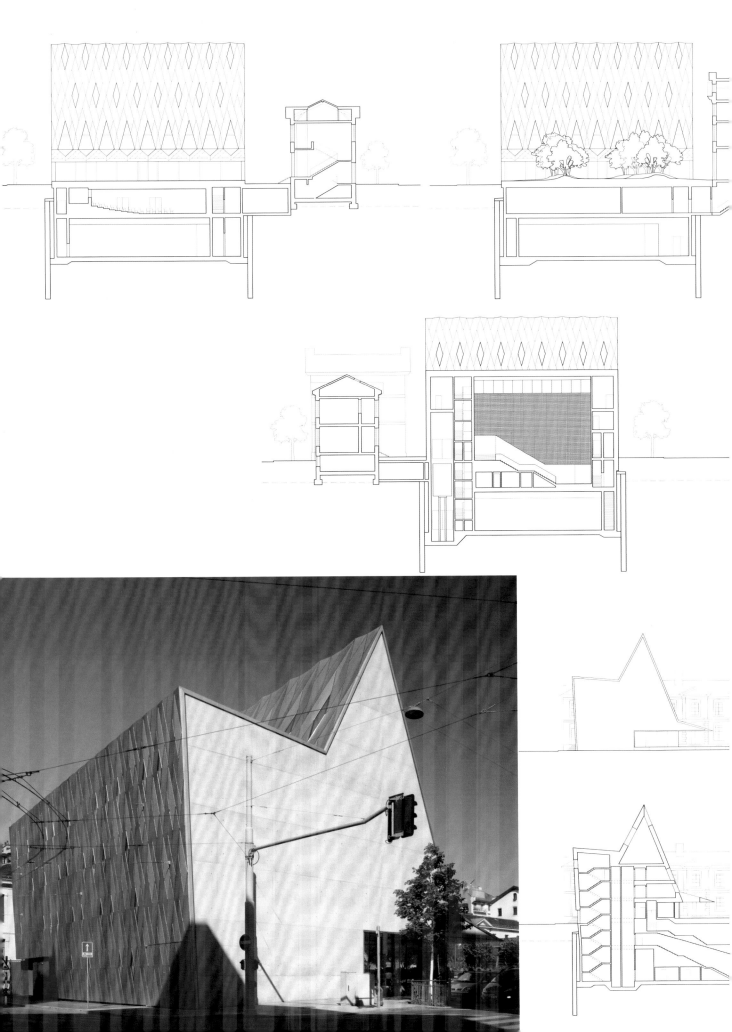

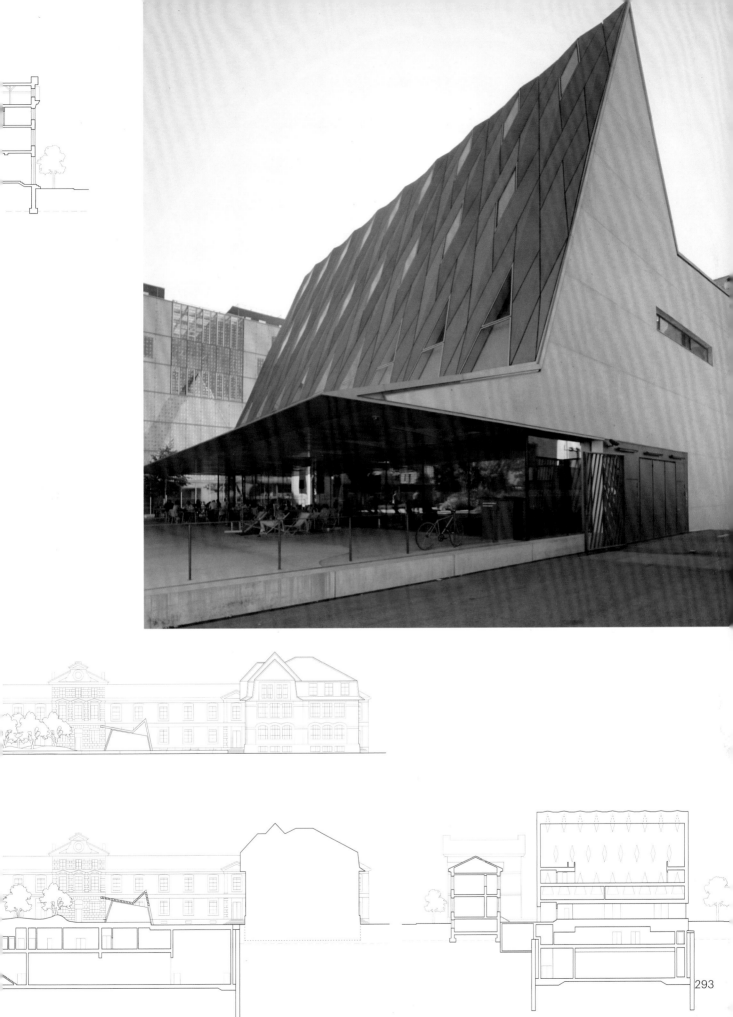

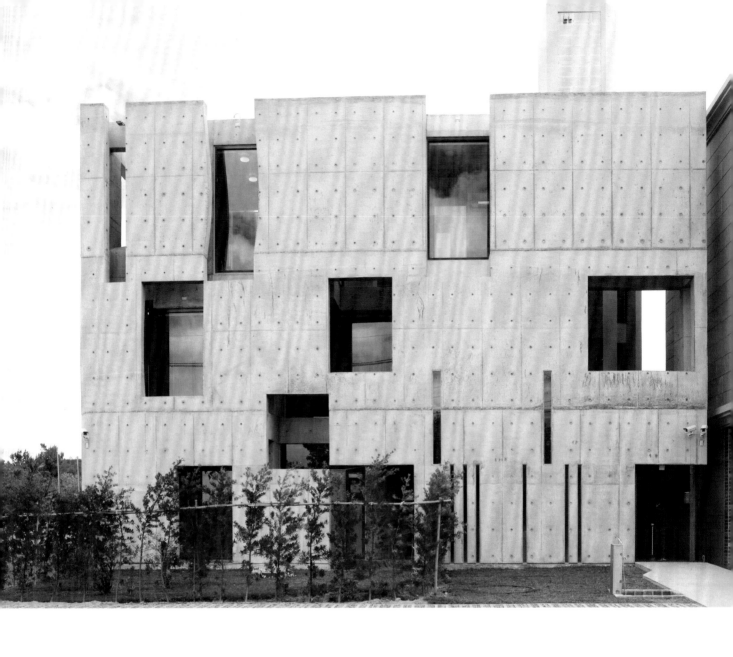

折線、折面型 # 複皮層

後灣發宅（Far Haus）

三向立面的表現差異

DATA
屏東（PingTung），台灣｜2015-2018｜i²建築

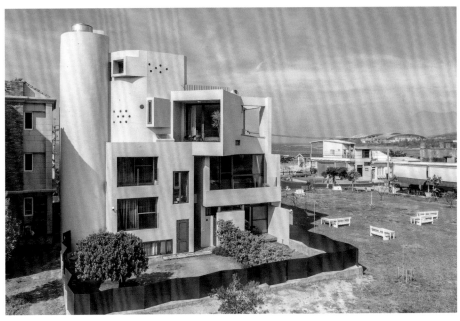

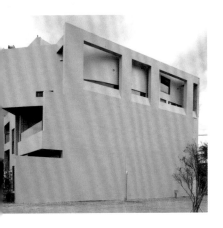

由於朝外受制於天候暨周鄰與遠處景觀影響的作用,對三個不同朝向的立面而言是完全的不同,這是個小旅店面臨的外部問題;對內又必須建構每間客房的不同屬性,也就是所謂的空間現象有所不同,同時又要塞入主人暨管家與日後工讀生的住處。這些綜合的需要讓這個有限的空間很難完成真正自由的表現,而最後的呈現似乎顯得這3向立面之間的無關聯性。

面北向的臨街立面是每個客房不同使用區的自然光照主要來向,但是又要保有客房的私密性,就必須讓這道最外緣的牆轉為提供那種半遮半掩的屏風功能,但卻礙於空間功能的有限性,而無法將這道外牆盡數轉為複皮層的構成關係。所以平面配置上也刻意做了調節,讓使用者難以自臥房內就直接可以看見海景,何況海邊只在60公尺之外。這個立面除了大開口框景之外,提供了約莫與之相隔120公分的泡澡池,其餘皆為R.C.牆仍然負擔著結構作用,以此複製口移位的單純面容做為街道的背景;東北立面可眺望遠處綿延山巒與遠處海洋館的外觀形廓,由此切了水平長條帶窗框眼看在綿延長山前的天際線,同時在3樓高處刻意裸現結構柱的實際位置,用以與主入口立面結構柱迷亂其真實座落的比較作用;剩下朝小山丘向的立面,是主人暨管家房與另外3間住房的床區開口面向。3樓住房端緣縮小面寬,藉由引出曲弧牆將它轉向正面朝著500公尺處的孤立丘峰,由此與下層樓客房面寬的縮小間隔處裸現支撐樑的身形,用以對比於主入口立面結構樑身形消隱的去柱樑格列框架結構樣型的規範力。其餘的開窗口又回歸一般使用功能導向式的由內部需要因素主控的樣型,刻意保持居住單元開窗口上下的盡可能相近的夠大面積開窗(因為沒有側開窗的機會),再藉由實質使用的差異進行調節,讓整體立面樣貌仍可辨識出功能暨使用者差異的訊息。這3道立面的不同也同時在試圖呈現柱樑格列結構框架規範之下,各向立面爭取表現性差異的同時,也裸現出約束力的實質存在。

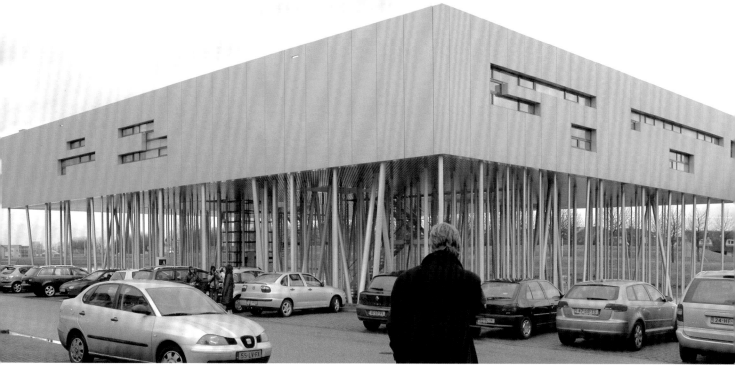

Chapter 9
Pillar 柱
探索立面新種屬

柱子自古至今都是要獲得適足跨距大小的室內空間所需要的建物樓板與屋頂主要結構支撐件，經歷數千年的綿延到哥德式教堂達到疊砌石柱體的巔峰。接下來消隱數百年後，直至高第（Antoni Gaudi）再次探究柱的表現力的諸多可能性，可惜出意外而消隕。接著在現代主義時代，諸多先行者們的探究之下又朝前邁進，其中可布西耶揭露出「自由柱列」的概念之後，與相繼的「自由平面」共同開啟了現代主義式建築無以預期的新種屬家族的繁衍。

（由左到右，由上到下）荷蘭鋁金屬材推廣中心、義大利維辰禮圓廳別墅、葡萄牙里斯本博覽會葡萄牙館、日本京都伏見稻禾大社、法國里昂住宅更新區開放市場、日本名古屋現代美術館、日本富山縣黑部峽谷觀景台、西班牙摩耶德爾瓦那斯鎮色彩公園、西班牙比戈大學米拉葉辦公樓、西班牙瓦倫西亞科博館、法國巴黎龐畢度藝術中心、西班牙馬德里拉斐爾皮諾議事廳、法國馬賽公寓、葡萄牙阿威羅大學教師辦公樓、Axel Schultes設計的德國西北美術館、西班牙巴塞隆納論壇廣場太陽能光篷。

即使可布西耶揭露了「自由柱列」之後，以柱子為主要表現對象的建物終究少見，除了薩伏耶別墅以及可布後期在印度完成的旁遮省國會大樓（Haryana Vidhan Sabha），以及以馬賽公寓為首的一系列社會住宅大樓等等，都在實踐他自己在1926年提出來的新建築5種構成語系的可能性。其中自由列柱的突顯也是他的建築構成的重要一環。這個語系揭露了一個更根本的建築學問題，也就是支撐建築物載重的古典承重牆被撤除之後，柱列是否是唯一僅存的支持元素，它同時也減少了室內使用空間與地盤直接接觸的面積。結果發展至今，由於社會變遷暨需要的複雜化，讓很多都市建物在地盤之下的極複雜基礎結構系統暨空間的再利用，都掩藏在地表面的建物下方，但是列柱確實是大多數現代式建築絕大部分的支撐元素，即便它們也可以聚結出結構核的新型式。雖然因為地面層的使用價值與利用性，多數的建物依舊維持地面層的牆面圍封劃界室內與戶外，所以比較難見到地面層無牆劃界的由列柱撐托起整座建物量體，同時又將地面層放空的建築物。

可布西耶揭露了自由列柱語系，也同時探究並開拓其可能性疆界，不是在提問與討論經驗的可能，而是建築一種從未有過的新姿態，一種不要被經驗規範、介於半睡半醒之間，讓意識鬆脫掉管束的未曾出現的東西。這種新姿態的建築必然牽引出新類型的容貌，同時不可避免地揭露了某種未曾裸現過的東西，而且這種姿態的展現，讓一種獨特的思想以建物的懸空身軀成為思想的一種身體。從這裡開始繁衍出尋找差異化的新種屬建築的面容，它們含括了群列柱的生成以及懸空或大懸挑的新生。這些種屬共同揭露了是不是所有關於建物支撐的可能性都在這裡終結了，即使柱子被掩藏在牆體之中，它仍舊是主要結構支撐件的柱子。自由列柱以及由它而衍生出來的結構核，已經窮盡了所有當今絕大多數建物支撐的可能性。自由列柱及結構核的衍生，並沒有阻擋連續壁結構支撐系統的生成，因為前兩種朝向立面自由的開放，而後者卻只能守住古典立面自古以來的封閉。即使能有所突破，大多只能運用於低樓層與無地震干擾的地區，也同樣試圖開創新疆界。這也是為什麼可布西耶的貢獻至今無人能及，因為自由柱列以及隨之而生的自由平面的語系並非僅僅只是單一的存在，而是開啟了人在室內空間中行為行動的最大可能性與多元的差異共存境況的生成，它同時也撤除掉數千年來建築立面表現上的禁錮。到了上個世紀末的最後15年開始，立面自由真正展露出它千變萬化的姿態，就像宇宙生命能量來源的最終供給者恆星太陽的內部那般，在宇宙初生的大爆裂剎那間，一經點燃後就無從止息。尤其是21世紀第二個10年過後，自由世界的建築實質規範限制只剩下法條規則，其餘都已無能為力。柏拉圖主義指向最清可見的東西——即美的追求，已被當今建築的自由立面對表現的追求拋在腦後，它所探究的已不是科學明辨性的理性知識，同時也並非全然依存在感覺之中，而是要探究一種「溢出的感覺」（阿甘本），也就是一種反形而上學的感覺。由自由列柱衍生出的群柱、結構核、超大尺寸柱的出現，讓自由的立面試圖探究一種溢出立面的面容追求，也就是更大膽的一種超越感覺能把握的爆烈式快感，或是完全不知是什麼的迷樣性，讓理性知識都難以分析它。換句話說，就是傾全力投入創造，不依循什麼，也不再參照什麼，就是要迸生出「不知道它是什麼」，這或許才是這個新世代建築遙遠的「星艦迷航」的目的。在那裡，人將感知到知識邏輯與對象構成之間的巨大差異，也就是斷裂的必然來

到，它讓我們的邏輯推理陷入迷航之中，因為它並不涉及其他的任何內容，也就是指涉的逃逸。它跳脫了比例關係的追捕，也逃過了確定性的鎖定，也就是打開不可解釋性的異域。藉由所獲得的自由創生未曾有過的現象，披露不知道那是什麼的存在，阻擋意指作用「能指的溢出」（阿甘本），所指的無從停留地遊蕩。雖然建物的立面必然朝向純粹表象的定形，而定形中的無定形是否是一種可能，這就是當今建築在探究的新表現晦暗區域，沒有人知道那是什麼，因為在這之前的建築表現，依舊被阻擋在尋求可被解釋的高牆邊。

可布西耶對薩伏耶別墅的夢想，是懸浮在一片草地上如盒子般的住屋，因為地面畢竟仍然受到環境的干擾，諸如濕氣、積雪、昆蟲等等。室內主要使用單元完全飄在空中，就是這個中心概念的寫照。另外荷蘭的鋁金屬材推廣中心，新這棟辦公樓因為希望全棟建物都由鋁金屬打造，所以連支撐用的柱子都用細斷面的鋁管，避開粗大斷面的柱子容易掉入「就是柱子」的印象圈圈裡，難以形塑出飄浮的形象。這些細斷面鋁管以足夠數量的類均勻又刻意局部斜置偏差分散來完成結構荷重的負擔，因此也得以成就建築史上，第一座像千足蟲那樣由無數多的細長桿支撐起來的建築物。它所投映出來的形象經由水面的烘托，更進一步吸取得輕盈性的增生。當然那些精心配置的鋁管好像有點不均勻的分布，以及一些以傾斜方向放置的方式，都弱化著我們對於所謂結構支撐件的形象強度，而朝向把它們看成不是主要的結構件，因為懸在空中容積體的面積值相當大，與這些鋁管管徑相比較的比率值，讓這些鋁管根本就近似於好像無功能性的作用，所有這些因素綜合的結果，孕育出懸空形象強度的溢散。

柱列

只要任何看得見的東西，甚至看不見的東西，在人的心智與感受上都要劃過什麼動靜，人的生存機制在演化驅動的使然之下都要尋求解釋，這就是人，即使是他深知自己的無能為力，他還是想要知道，縱使他已猜測可能是錯的了。在人類的心中，雖然他只是萬物中的一個，他還是要讓萬物皆有定位，這也是人一直在尋找解答的秩序力量隱在式的呈現。

即使在古代，只是涉及跨距要增加的建築物，或是室內空間的使用面積要加寬增大的狀況之下，同樣要借助於柱子的介入，才有可能增加使用面積，這樣的柱子在早期希臘的原始教堂中就已出現。但是在更早的埃及柱列神殿（Philae Temples）早就披露出列柱的震撼力；中國古代選用的木構造系統，就已經是柱樑為結構主件，同時柱子就已經天經地義地成為主要結構支撐件，再經由現代主義建築運動於今日全球化漫延的結果，柱的結構地位暨形象早已成為慣常化的生活知識，同時也意識型態化。但是柱與牆在樓板平面上的出現，對於行為動做的連續性終究是一種阻礙。所以自現代主義運動的中後期開始，就已經專注在自由平面的流動性發展。從另一個角度來看，就是如何避開柱子對平面使用最佳化的干擾性調解。換言之，列柱的呈現並不一定是依循方陣型或是任何等間距的樣式，它們是可以依需要暨特殊表現的需求而走向形變之路。

波士頓市政府（Boston City Hall）

扁長R.C.柱列的強勁力量

DATA
波士頓（Boston），美國｜1963-1968｜Kallmann Mckinnell&Wood

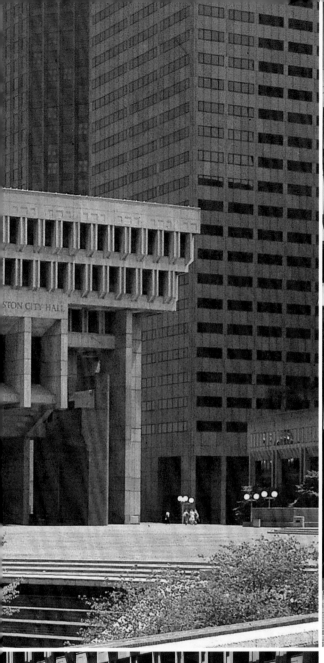

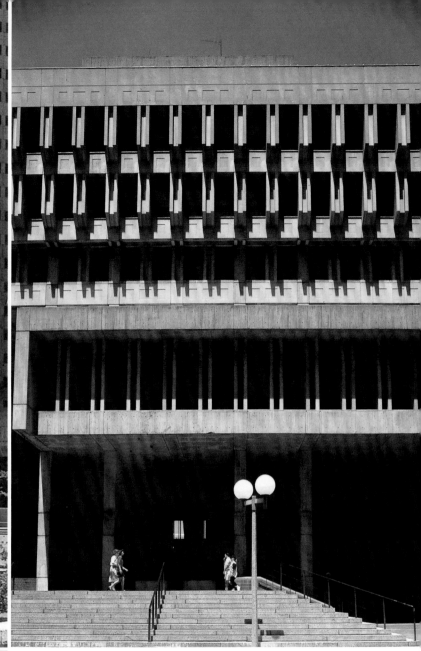

　　與可布西耶一系列的公寓建築相似，都利用無數扁長比例的R.C.板列柱把建物主體的大部分都支撐起來，呈現懸在天空的樣態，因為上方容積體龐大，所以地面層的透空部分幾乎都被陰影覆蓋，由此更加助長地面層暗黑虛性的黏著。這棟建物的面容雖然獲得了前述的屬性，但是仍舊散發強勁的聚積重複的形象力量，其主要因素來自於它的每向立面都佈滿很多種尺寸的垂直複製板列構件，而且最頂上三個樓層的最小尺寸垂直複製列板幾近均質的連續，形塑出超大容積體的完整體性而難以與之對峙轉生出輕量化樣態。所有的懸浮樣態甚至朝向輕盈感即將轉生的傾勢，在這頂部的完整體（尤其是頂上的封邊環帶）的阻斷而化為餘波迴蕩。

維葉特解構公園主設施（Parc de la Villette）

V字柱細部設計讓屋頂宛如飛懸

DATA ──────
巴黎（Paris），法國｜1982-1998｜伯納德・屈米（Bernard Tshumi）

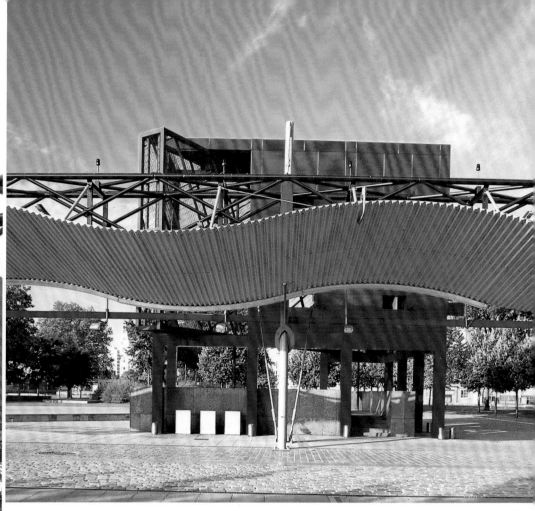

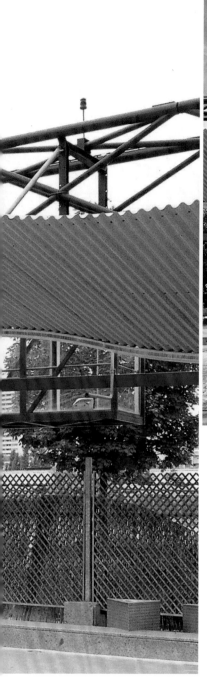

　　只有這道長直卻起伏不定的綿延曲形懸空遮陽板，帶給這個大面積公園定位參照的作用，因為其他以列格點坐標位置配置在如此大面積上的每個單點上的建築構造物，幾乎快要消失在視野之中，因此才需要這條連續線狀物的存在。整條屋頂以連續曲弧浪型呈現，透過900公尺夠長的尺度力量，讓它在視框中必然呈現為一條超出視框範圍的連續線，而且藉由透視的必然性，形塑出起伏漸變的動態性樣貌而吸引目光。它刻意建構出來的連續曲弧，讓我們看起來就好像一直不停地在抖動，加上它那些只在單邊成列的歪斜鋼柱的特殊樣貌，加深了整體動態形象的連動傾勢的累進，而且單支撐柱的型式，讓懸臂端屋頂的連續外緣起伏更顯露出無阻斷的自由翻動的流動樣貌。

　　這條長度超過900公尺的半開放浪形起伏走廊，其令人心感愉悅輕快的主要因素來自於走在下方或鄰近的人，大都無法清楚看見飄懸的金屬浪板上方的支撐鋼樑構造件。即使你站在倒「V」字型柱的下方，你也看不見任何結構件與屋頂板有什麼樣的直接接觸，這些結構件的細部設計是真正的關鍵所在，呈現出人類特殊思維與技術共成的結果是令人讚嘆的。每支鋼柱朝屋頂板覆蓋四個方位的輔助斜拉鋼桿，都經由可見的穿孔與屋頂上的結構桁架連接，完全沒有與屋頂板有任何明顯的連接，就是這樣的細部設計，讓整座綿延起伏屋頂在視框世界裡完全是飛懸在空中，這是建築史上第一次這樣出現的細部構成暨相應現象的樣態。

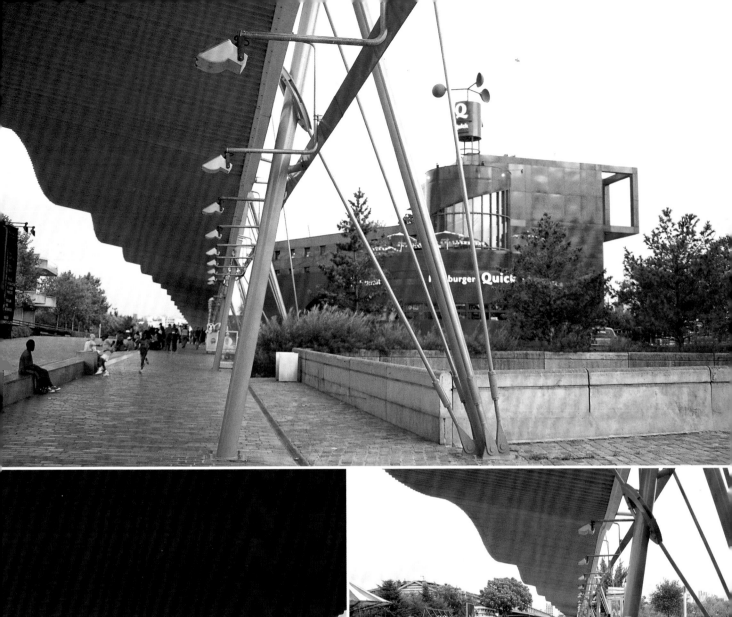
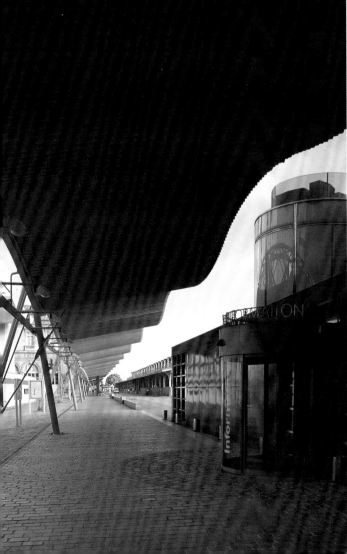

Peek & Cloppenburg百貨公司
（Peek & Cloppernburg Department Store）

柱外移與玻璃面呈現鮮明印象

DATA
柏林（Berlin），德國 | 1994-1996 | Gottfried Böhm, Peter Böhm

　　試圖把結構柱移至建物軀殼之外，以獲得室內沒有柱子阻擋的自由穿行的平面，就是這個類型建築的最重要目的。當然藉此也試圖讓外露的結構元素可以尋求另類表現的可能，而且確實達成了一個程度的表現性，十足地利用了自由立面的內在力量。最特殊之處在於列柱間的玻璃面以折面形成突出面，從大約2/3樓高處由柱內側朝柱外傾斜，過2樓板下方約80公分處停止，形塑出特殊型的雨雪遮板；另外又在頂部約稍大於1/5總高處把列柱朝內傾斜，弱化了總容積量，也參與斜面玻璃的相似性類屬的趨同強度，同時也調節了街道天空的開放度。

列柱

波恩藝術博物館
（Kunstmuseum Bonn──Museumsmeile）
誘生好奇想一探究竟的面龐

DATA
波恩（Bonn），德國｜1985-1992｜阿塞‧舒爾茲與尤爾根‧普雷瑟（Axel Schultes & Jürgen Pleuser）

　　這是所謂建築物的立面背景化的例子，因為從城市大街道面向它望去只是有著大開口的一道牆，而且有著一個很大的口，以及一個相較之下比較小但是尺寸上仍舊算大的口。而真正所謂建物主要入口的正向立面卻是有一層迷濛感，因為看不清所謂一般的正立面，也就是並不彰顯，卻只有一大群分佈不均不等間距的柱子散置在館區內部用大通道廣場旁。這種藉由貌似散置的自由列柱支撐一大片屋頂板組構成建物的半戶外大門廳，同時又呈現給我們一種立面消隱掉的建築物立面，這應該是在建築史上首次出現的立面類型。這個結果不只營建出一處大尺寸又流通的有頂蓋遮蔽的半戶外門廳暨聚集處，同時讓其下方後緣處真正劃分室內外的玻璃牆面，可以獲得消除掉熱之後的間接自然光照。

　　被隱匿的立面也開啟了另一種屬的出生，仍舊等待探險的意志心念進入那個國度，當然前提條件是這道立面的前面要有適量餘留誘生好奇心。在這裡，那些列柱數量與分佈的群落配置也值得再深刻的試探，它們的存在更增生另一層的過渡，因為它們建構出一層的阻尼，形塑一種延宕，也就是一種非純功能的餘留，介於有用與無用之間。若是這些群聚的列柱牆板能將隱匿的立面吸引住大街道旁的目光，多少對這非適於人行的波恩大街道或許都能產生一點調節作用。這裡的屋頂板夠深也夠高，幾乎已將後方的建物主體遮掩於後，主建物的立面在這懸空屋頂板之外的視框圖像生成中，已經毫無影響，這也部分要得力於陰影的暗化作用。未來的這片屋頂板可以依前方既存物以及後方主體的配置而流變其高度、形狀、深度甚至擴及厚度，仍然充滿著無限變異的可能性。

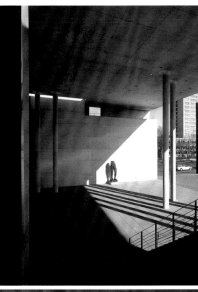

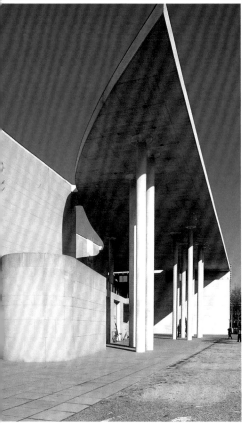

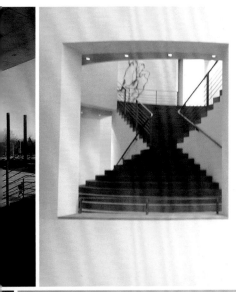

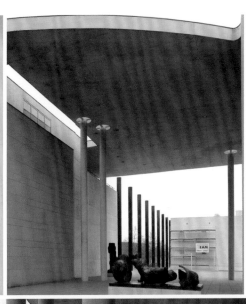
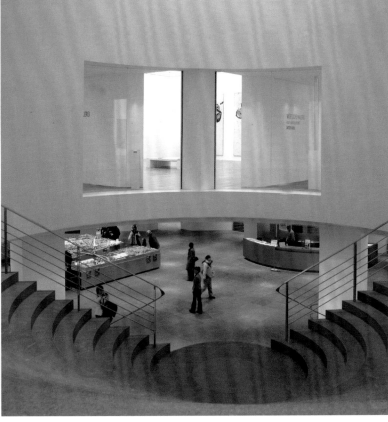

\# 柱列

哥多華公車總站 (Cordoba Bus station)
柱列包圍圓環型構造物

DATA ───────
哥多華（Cordoba），西班牙｜1994-1998｜塞薩爾・波提拉（César Portela）

　　因為要把噪音封鎖在半開放性的候車區內空間，同時將空間的特殊性從一般所謂的外部，反轉進另一種內部中的外部，所以才把整個公車站以四面的牆隔除與鄰旁街廓區的接觸，降低對周鄰的干擾。它的內部立面其實就是由無數獨立柱撐托起一大片的暗黑，也就是在陽光照射之下必然呈現高反差現象的黑暗屋頂板底，更特別的是在這個被牆面封隔出來的內部，兩個角落同樣有各自的一小片屋頂板維持與牆面不接觸，全數由一些獨立的柱子撐托著，投射出隨季節與時刻差異的不同陰影變化面容，因為陰影的遷移與光色溫的色相變化，讓這個內立面較一般建物面容更加豐富，其中的細節就在於留存了兩者之間的間隔距，才讓日光可以進入而得能牽動變化的生成。另外因為要增加主候車空間深度上的增生，同時要界分透天空庭與候車區而引入了一個雙皮層鏤空圓環型構造物，它把開放中庭外緣一環的柱子在一個高度之上就全數隱藏其身軀，同時讓在候車空間裡的任何位置朝中庭望去，都在視覺成像上經歷列柱／鏤刻牆／透天容積光／鏤刻牆……的多層依次的呈現現象，由此而得以衍生出少有的縱深變化，室內立面的序列遞變的特質。

　　在長向牆端部兩處額外屋頂板，輔助劃定車道環弧形部分，投射陰影於牆面與地板，為整個候車空間帶入依時間與光線角度暨天候而變異的額外拓延，同型卻夾帶變異的面容。

列柱 #頂板

東京國立博物館法隆寺寶藏館
（Tokyo National Museum）
細斷面柱與外框的纖薄一體性

DATA ————
東京（Tokyo），日本｜1994-1999｜谷口吉生（Yshio Taniguchi）

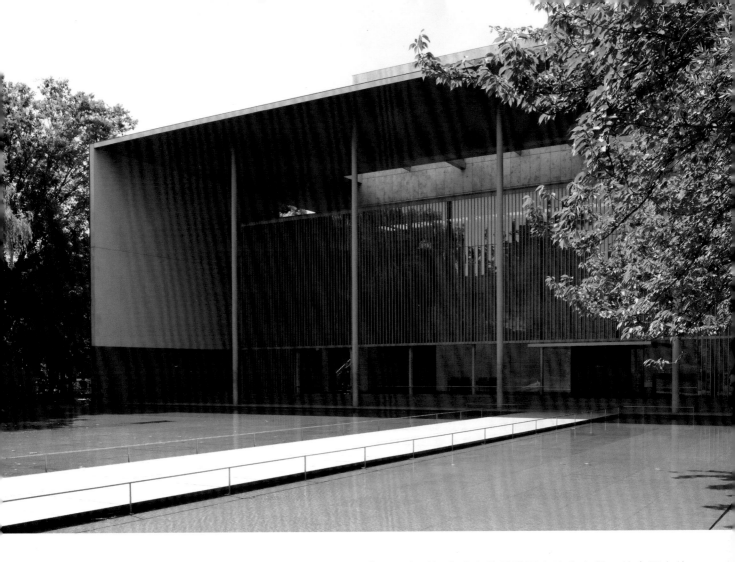

　　一個超大尺寸相對細小的「冂」字型框虛腔容積體橫置在建物之前，給出了它的立面所有。它後方第一道真正間隔室內戶外的牆，是分割框架儘量細小化的垂直金屬桿件分割型，在陰影投射之下大都是灰暗透明的虛，這讓整棟建物的體幾乎盡數隱沒入虛之中。整個室內大門廳其實是一個玻璃容積長方盒子，共計3個樓層高，根本就是將整棟4樓高鋼構建物框住的，而且比較長的外門廳框足足在垂直面的尺寸少了快接近一半，形塑出框板裡透光透明的虛盒子腔體的特有面容。這個獨特構成形塑出氣勢磅礡的門中門形象，不僅在於外框板兩側斜板的縱深披露出來的尺寸參考定位，內框結構件相對細斷面與突顯細垂直柵的分割面形，共同弱化掉水平分割線的顯現，得以裸現出透明度，調節適切充滿迎賓性的盒子型內門廳。此時的門廳也成就為另一種門的實質暨形象。

　　這座美術館的外觀面容全數集中在這唯一突顯的正立面，似乎已成為谷口吉生的建築特色，同時也是隱在式日本文化的流露，也就是正面的唯獨突顯，面子是重要的。所以其他無關的成分都徹底地清除掉，干擾性必須降至最低限度，因此那4根鋼柱已到達了最小斷面值，同時是最少數量的必要，因為要達成外門框垂直牆厚與水平板同一的相對薄的一體性；內門廳為了調節透明性，同時弱化垂直支撐柱而置入垂直柵終止處，必要的水平桿對應參照而出現了門框下緣的灰花崗岩面分割。

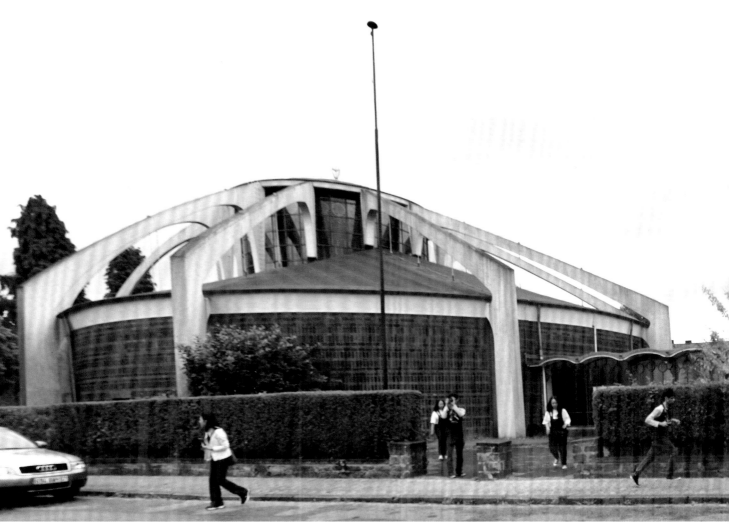

#柱 #雕塑化

聖阿爾貝圖斯‧馬格努斯教堂
(Kirche St. Albertus Magnus)

實現室內無柱空間的樣型

DATA ────────

薩爾布呂肯（Saarbrücken），德國 | 1994-1996 | Gottfried Böhm, Peter Böhm

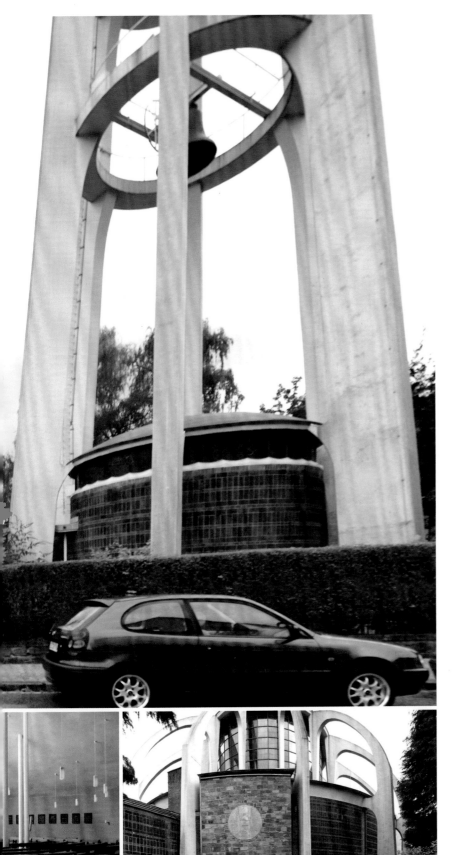

　　為了要撐起建築物的屋頂，卻不想要讓室內看見相對大斷面的柱子，所以將主要結構柱樑移至建物之外，這或許是現代建築第一座完成這個夢想的建築作品。

　　它的14根R.C.柱子像張開的爪子支撐著整個蛋形的屋頂，而且外緣的柱子都外露於磚砌牆之外，因此也形成了一條環帶R.C.樑用以承接教堂除了聖壇之外的屋頂重量。因為這些柱子的怪形是為了讓聖壇的屋頂抬升，因此這群變形的「A」字型結構件就以另一隻腳轉成垂直向，而且由戶外貫穿主殿屋頂落定在聖壇周鄰圍成一圈，藉由內圈結構件支撐主殿較矮屋頂的同時也支撐抬高的聖壇屋頂，因此營建出現代主義時期結構骨架外露的教堂建築的代表作品。結構骨架外露的建築，若同時維持著包覆室內容積體的形廓外貌，那將必然產生不可避免的對峙性，這種關係甚至衍生出衝突而難以調節，不然就要尋求專以結構件外露為表現的另一種類型建築的出現。所以才有皮埃爾·奈爾維（Pier Luigi Nervi）這種結合結構工程與建築於一身的設計者的出現。

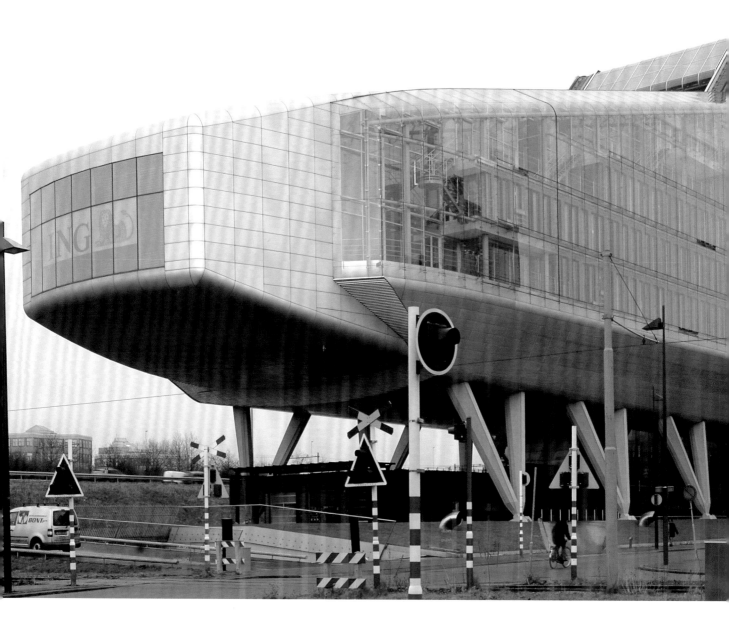

IMC辦公樓（IMC Trading BoVo）

V字鋼柱解放量體沉重感

DATA
阿姆斯特丹（Amsterdam），荷蘭｜1999-2002｜Meyer en Van Schooten

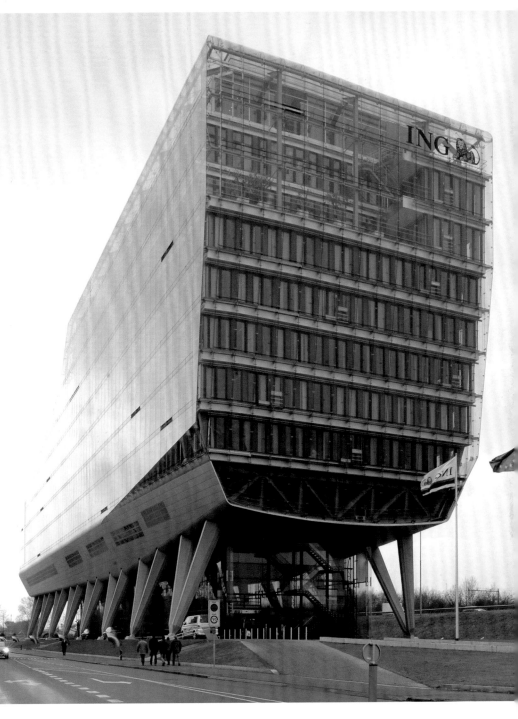

　　建物自體長向立面底緣與所有外界交接部分都施行以倒弧的處理，彷彿我們所接觸的大部分高等生物身軀外緣。因為清空掉一樓大部分的容積體，而主體身軀被放置在二樓以上，所以完成了它自足體的絕大部分於懸空的軀體之中，這是馬賽公寓的另一種進化版軀體。但是真正讓我們覺得整座建物體形釋放出異常輕盈的形象，不只來自於身軀細節、玻璃面的相對大面積與金屬鋁板的披覆，臨門一腳的助力來自於這些成對在工廠完成的「V」型鋼柱，不僅在斷面遞變與相對細小，而且在於與地面觸點的極小化的結果，更催生出一種重量感快速遞減的樣貌生成。

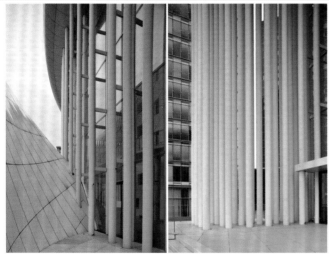

#列柱 #頂板

盧森堡演藝廳（**Philharmonie Luxembourg**）
白皙鋼構列柱構成視覺變化

DATA

盧森堡市（Luxembourg）｜2002-2005｜克里斯蒂安・德・波宗巴克（Christian de Portzamparc）

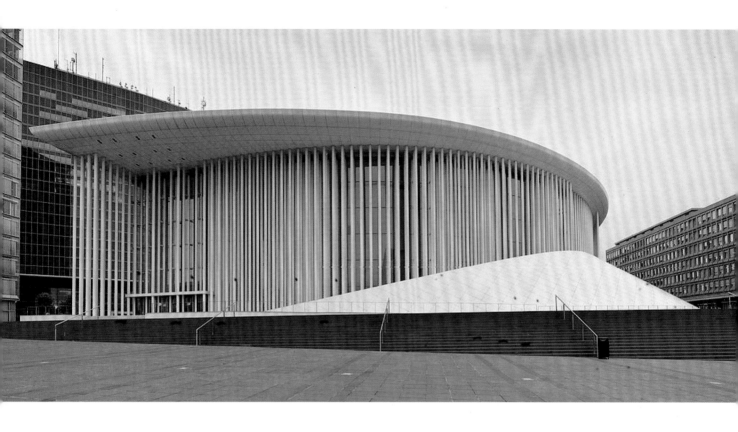

　　整座建築物向外部呈現的面容，就是一片白皙的屋頂板懸飄在天空中，而它的下方卻是無數同樣白皙的鋼柱自屋頂邊緣向內退縮約1公尺後，依循屋頂外緣維持固定間隔之後就緊密地繞邊形複製排列，將建物容積團團圍在它們的後方。因為這些白皙鋼構列柱的間距控制適切，尤其是以前後兩列的群排列型式。而且在靠戶外的端緣部分還刻意複製成4排的方式，導致在它外緣一個間距之外的視框圖像，完全被這些相對高細的群列柱佔據整個影像面，幾乎完全看不見列柱後方是什麼東西。這種由等間距群列柱形塑建物立面整體容貌的型式，在建築史上還是頭一次出現。

　　它的周鄰一圈仍舊充滿著細緻的差異，讓我們的視覺映像感受到它們在變化中，但是幾乎難當下察覺到它們真正的細部差別。這個細部的構成首先就在於包圍像操場跑道稍微變形（直線變微弧，其中一個端部比較小）主廳的外環部分，並非依主廳中分長線對稱分佈，卻是朝一邊的端緣變大。上述因素導致周鄰一環的列柱分佈有了細微卻關鍵的變化，它們在朝向室內方向的列數增加，由一排、二排至三與四依位置而增深，這形塑出每個部分的透明度跟著變化，但是身處外部的眼睛卻難以看清這個細部的真正差異，因為眼睛的呈像是綜合的認知呈現，而且易朝向我們慣常的判讀認知。

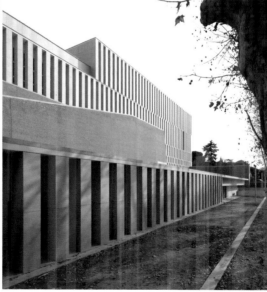

#柱

皇家典藏美術館（Museo de Colecciones）
反慣性結構柱配置

DATA —————————
馬德里（Madrid），西班牙 | 2002-2015 | Emilio Tuñón

　　建築團隊企圖在這裡挑戰我們所認知結構上的不合理性，換言之就是要成就一種結構上的反日常生活認知的空間構成。在這個作品裡，結構列柱完成了一種我們認為是不可能的自主自由的獲得。在西向外觀上所見到不同樓層的最外緣那些垂直元素都是如假包換的結構柱，而它的挑戰就在於這些柱子卻刻意形塑了上下樓層之間平移錯位的關係，而且朝向那種極具不可能的型式，就是上層與下層柱位置刻意不重疊，意思是除了最底層的列柱之外，其上方的樓層就是樑上柱列的呈現，問題又在最外緣的構成所呈現出來的駭人現象是我們眼前卻不見有深樑承接這些移位的列柱，眼前所見卻只是相對薄的樓板而已，這才是另一個層級的挑戰──細部的構成。這棟美術館的面容是一幅完美的範式，因為它確實也同我們心智認知這個世界的最簡單的這種垂直構成元件上下層相互移位錯置圖示關係完全吻合，卻又是那種反慣性結構柱配置法則的直接違逆，所以它才能夠成為這個類族立面呈現的範式。無論它實際結構樑柱的細部構造與細節為何，它立面呈現的圖像訊息誘生出群柱外露型建物容貌，從未出現過的輕盈形象，同時又流露強烈的音樂節奏感。

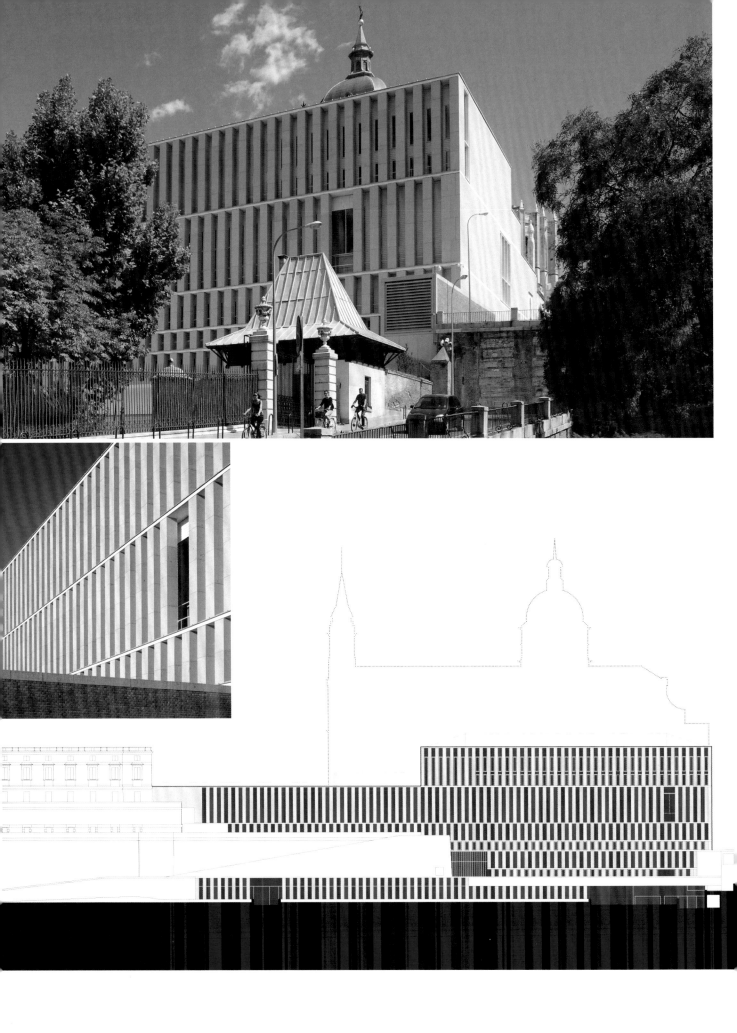

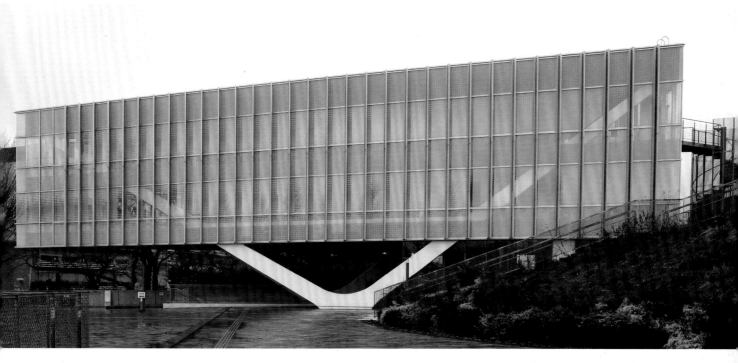

#列柱 #頂板

東京工業大學附屬圖書館（Tokyo Institute of Technology Library）

連續折面板的強烈力道

DATA
東京（Tokyo），日本｜2009-2011｜佐藤總合計畫（AXS SATOW INC.）

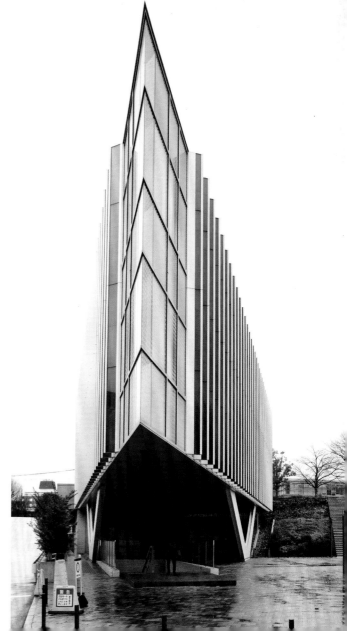

　　在我們的視框圖像裡，只看見兩根成對烤白漆的變形「V」字型鋼柱，以很大的傾斜角度撐開支撐上方相對不小的兩個樓層高的容積，兩根斜柱的底部以曲弧形接合一體。長方形體的邊緣框線已算相對地細薄，當然還能夠再讓它們更進一步細薄。方盒子表面等間距的垂直切分線多少有其加強勁度的結構輔助效用，其間玻璃面的選擇控製了絕大部分的透明度，讓我們在一個近距離之外，幾乎完全得不到任何內部身形與動靜的訊息。近距離才會看到上下分為5層的玻璃片其實是壓印著白點圖樣的，而它的樣式只有兩種相互間隔而重複，其餘清透部分的面積相對的小。

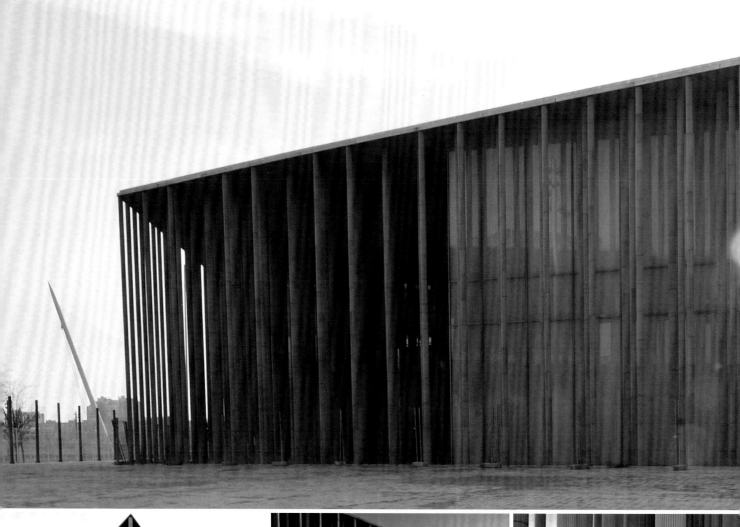

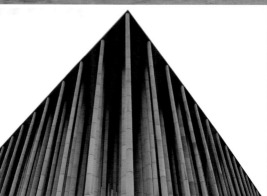

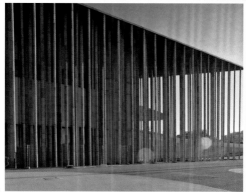

#列柱 #頂板

札拉哥沙世博會西班牙館
（Spanish Pavilion Expo Zaragoza 2008）

立面消失的奇特場所

DATA ————————————————————————
札拉哥沙（Zaragoza），西班牙 ｜ 2008 ｜ 弗朗西斯科・曼加多（Francisco Mangado）

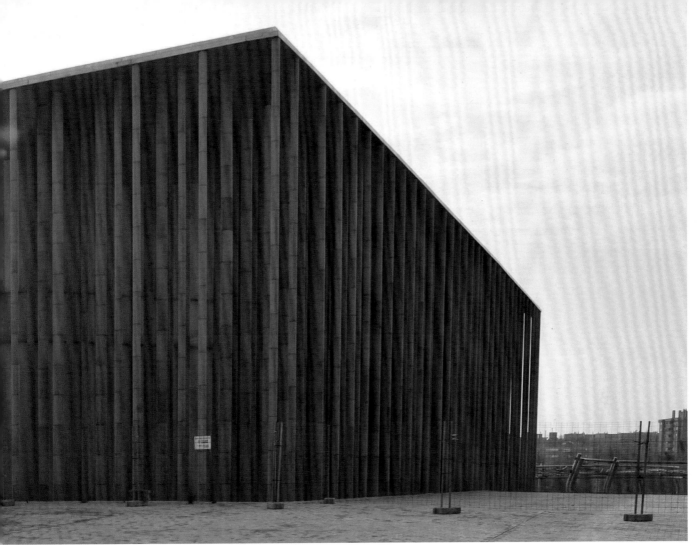

　　它的外觀從任何方向看幾乎都是相同的，我們所能看見的就是一片相對薄的板形成的邊線，讓它下方所有橘土色陶板圓管垂直疊出來的相對細長圓管，都維持在等高的狀態下，而且有4列無數根這些圓管貼齊著屋頂邊線封住這個空間的外緣。這座建物可被看做立面消失的奇特場所，因為它的所有外觀都呈現為同一，除了不得不存在的屋頂板邊緣線之外，就只剩下這些相對高又細的不等間距群柱。它所裸現出來視框影像的強度已超過盧森堡音樂廳相似面龐的力道，因為在這裡，它夠純淨，完全將其他的存在部分放置進那些被看見的群柱後方的暗黑之中而隱身，同時讓我們在它的面前會失去方向的辨識而陷入短暫的迷濛之中。

　　整座建物的外觀裸現出各個面向的同一，若沒有周鄰道路的差異根本無從判別哪裡是哪裡。這或許是全球第一棟只使用一個構成元素建構全向性幾近同一的建築物面龐，當然也得利於基地塊的獨立，沒有毗鄰建物的直接存在。

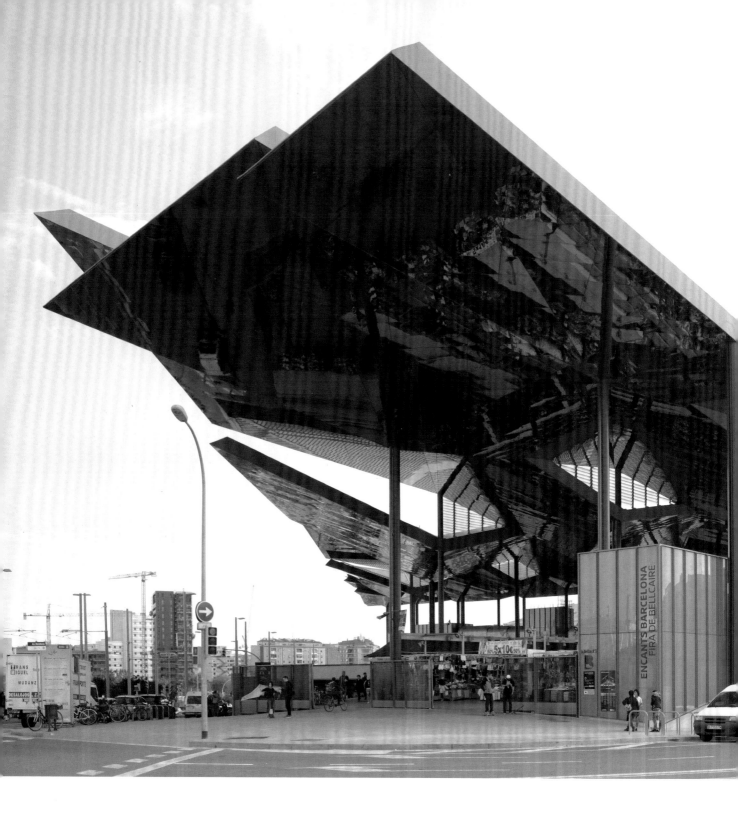

列柱　# 頂板

巴塞隆納跳蚤市場（Mercat dels Encants）

細柱撐高屋頂倒映周鄰動態

DATA
巴塞隆納（Barcelona），西班牙 | 2009-2013 | b720（Fermín Vázquez）

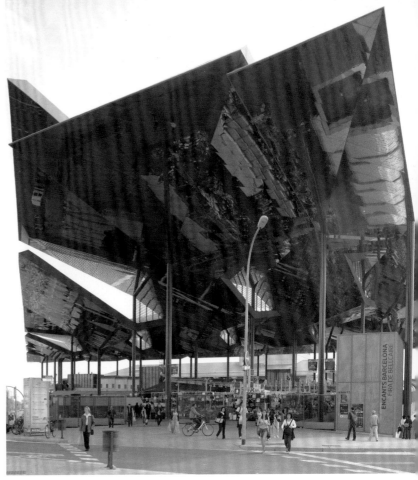

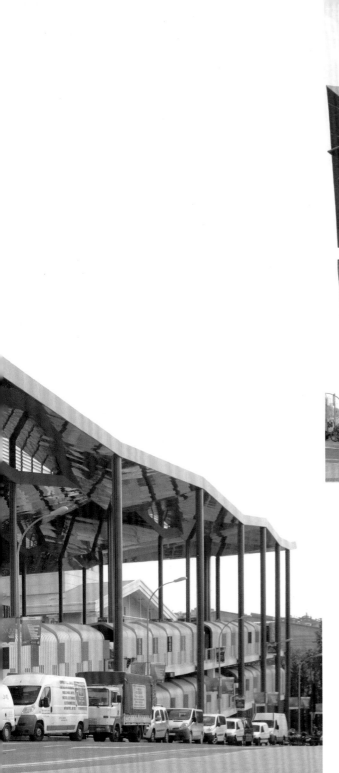

從遠處看，就是一片大尺寸蜿蜒折行在天空的金色懸飄物，這些金色金屬板的表面，皆為如同鏡面般地將在地面上的活動景象全數映漾在其表面上，呈現為建築上所謂的上視圖（飛懸在空中朝地面看的影像）倒映在其上，所以當我們稍微抬頭向上看就可以看見這奇異的景象。而且這些屋頂夠高，所以在其周鄰近距所看見的景象更特殊，不僅看見前方地面層的活動，又同時看見這些對象的上視圖在同一處空間裡，這是幾乎未曾有過的視覺感知經驗，有點超現實的異樣感受。這樣的結果就是這座半開放性市場屋頂板架設如此之高的主要目的之一，這個高度同時也參與調節周鄰都是大尺寸建物與高樓的比例因素形塑出來的街景連續性。

它的動態性面貌，來自於鄰南北向大道的屋頂外緣被切分出獨立7片，彼此上下錯位，同時刻意處理成不同端緣面積，而加速動態奇異性的另外重要因素。來自於這些高懸屋頂板下方皆為不同斜度的折面連續板，就是它們擷獲下方所有東西的倒影，同時又可以製造跟隨著移動的人群而流動的視覺現象，而最北向屋頂群折板端緣的尖銳化，上揚角度的確立可加增強速度衝量態勢的形象感染力。

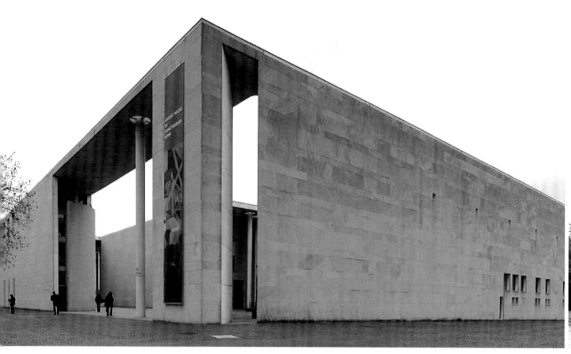

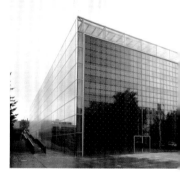

Chapter 10
Door 框口、門
空間元素與形象寄託

常態下的門就只是建築空間生成裡的一個元素，但是也有可能因為都市或是區域發展的走向，促成一種象徵性「門」的需求與欲想的投射，所以需要讓正好處在那個位置上的建築物，至少在形廓上能夠建構出如門的樣貌，甚至能召喚出相關形象的生成，那或許更能與那個地點的盼望相吻合。另一種狀況是它的主要面向因為機能的需要有利於於一個大吸口的提供，不僅提供為快速辨識的確認，同時它自身也如實地供應短時間之內大量人數的進出。當然還存在其他因素促成大框口型，如同一座相對大的門樣態的建物立面的生成，無論在哪一種或哪些因素聚合作用的結果，若想要真正達成門給予人不論印象或形象感染力的滿佈於這道立面之上，那麼似乎就不得不犧牲其他構成元素的表現力，除非這個元素的存在是有助於門相關屬性認知的生成，否則都似乎應該被刻意弱化其自身屬性的顯現，因為它們大多與門相差異而且無關聯。

（由左到右，由上到下）德國波恩現代美術館、日本西脇市岡之山美術館、美國達拉斯梅耶爾森交響中心、美國加州賀們·米勒公司、德國波恩現代藝術博物館、美國亞利桑那大學藝術中心、德國慕尼黑聖心教堂、葡萄牙阿威羅大學學生餐廳、西班牙拉科魯尼亞純藝術館、日本滋賀縣Miho美術館、西班牙赫羅納省旅遊資訊站、美國洛杉磯威尼斯主街1501號店、瑞士巴塞爾地區銀行、日本富山縣滑川市景觀台、日本酒田市土門拳紀念館、西班牙地中海離島伊維薩連通山頂城堡的梯門、西班牙札拉哥沙世貿暨演藝中心、西班牙里波爾里拉廣場、西班牙特魯埃爾阿曼帝斯博物館、美國新墨西哥州阿爾伯克基自然生態中心。

就長久以來我們對門的認識大都來自於可開關的一道或成雙的門扇板，而且門扇板必須將這門扇板固定在所謂的不可移動又堅固的門框之上，接著門框再固定在建物的主結構或次要結構之上保持其位置的恆定不變，所以當門框內的門扇板被打開移除時，它的位置上就呈現為空無一物的狀態。這些實在實存一路走來的現今境況，是關於門的最基本組成。就固著於門扇板與框的組合，而且在特殊的狀況裡，似乎兩者之中的任一個都足以代表門的存在，也因此成為最低限度門的存在就落在單獨存在的「冂」字型框架，這在可布西耶的拉圖雷特修道院（Couvent de La Tourette）的主要入口就是一個鮮明的範例。「門」的出現給漂泊不定的游移一種錨的落定，經由門通達進入一種人在大地上建構的棲息場逗留，而且可以享用其不同於外部的內建空間場之中。為了這種逗留的生成，門型樣貌的空間呈現為指向一種向外展現、確定、標記並且強加了一個人構的參照。從實際現象的狀況觀看，門也建造一種觀看的口，相似於窗又多於窗，當它的作用被放大擴張之後，便產生變化釋放出吸力而成為聚結之場，其中隱藏著一種導向的引力線。換言之，它必須能夠建立定位作用才得以成為一種參照。沙里寧（Eero Saarinen）在聖路易斯的大拱門（St. Louis Gateway Arch）如實地強加一個人構參照給予一座城市，而且建構了一種方向上，也就是空間指向的不可逆性，進門與出門是現象上的無差異，卻在實質效用上展現強烈的差異。古代中國絲路上的嘉裕關城門劃出了內外兩個不同的世界，所以才有「西出陽關無故人」的聲音迴盪了數百年，甚至千年。

　　一具「冂」字型框口在人類建造出來的空間棲居場裡，早已不言自明的實質與標記雙重性共在的構建物。自防禦性城牆或城堡實際的功能衰退解除而度過了那個時代至今，只剩下框口構造物，雖已不見其中於數百年甚至千年前刀砍箭射以及嚇人的投石器大石塊撞擊的門扇板，但仍然被根深蒂固地看作是一道可穿越的而過的「門」。這其中當然有基本必要條件的被滿足，而且實際上是人人皆知，其最低限度尺寸的提供與該有的堅固框架暨立足點，就此而已。於今，最大尺寸的一道門就真的只有框架存在而無門板，那就是仍然站立在美國密蘇里州聖路易斯的大拱門（St. Louis Gateway Arch），它如實地被人們使用著，其內部依曲弧線上升的電梯是人類建造出來首座非垂直升降的電梯，而這座大拱弧構造物就是早逝的天才建築師埃羅・沙里寧（Eero Saarinen）的代表作品之一。法國巴黎市在20世紀末完成的新凱旋門（Grande Arche de la Defense），如實地延伸了全世界少有的實質又散發象徵規範力量的城市軸線。當然這樣的軸線在古代城市的建構中是常見的實存，只是大尺度的古代城市絕大多數已灰飛煙滅，即使仍在被努力保存中挺立著，也由於不同時代的疊迭變遷而難以留下原初的城市中軸線，這也是巴黎這座城市費盡千辛萬苦延續這條城市軸線建造新凱旋門大樓，以達成全球城市唯一獨存的異他性目的。

就單棟建物意圖完成這種「框架門」特有性的建築物，通常為了凸顯這層象徵性的功能力道，都會盡量弱化其他面向立面的表現力，以此成為這棟建物帶給人們深刻印象的獨顯立面而成為其代表的面容，這在1980年代美國佛羅里達Architectonic團隊代表作品之一在建物上段中央部分設置通透空庭引入為首例，確實釋放出人類認知上視覺圖像性可以被接受的效果。接續這個類型並進一步凸顯化的作品，是由MVRDV完成於馬德里北邊由巴拉哈斯機場高速公路M-11西行進城市邊緣，又切分出北行外環高速公路M-40的區域圓環朝向機場方向的社會住宅高樓（Edificio Mirador）。經由這棟大樓上段身軀框口形貌暨通口方位的指向，錨定這座城市北緣通口門的象徵性定位，讓幾十年來不斷擴張的都市北邊獲得清楚又可見的辨識暨認知上的定位效果。

絕大多數的框口或門型建築物，或多或少都試圖能參與或貢獻於我們已失去方位的辨識或區廓認知歸屬的重新錨定。這個空間型態感知的屬性，也並非任何一位設計者憑空任意為之就可以被人們接受而承認，也不是符號學式的任意選擇意符項的組成就可以召喚出關於「門」的意旨性生成。它們是在漫長的人類歷史棲居生活場中試煉其物質構型而生成，最後以這種已經近乎所謂的「先天型式」被我們不斷地再建構。這個容貌建築的家族子嗣也不停地在世界各個大小城市裡繁衍，其代表的案例作品，除了例舉一些於此篇章，其餘的將於日後專書《建築—門》裡詳盡介紹。

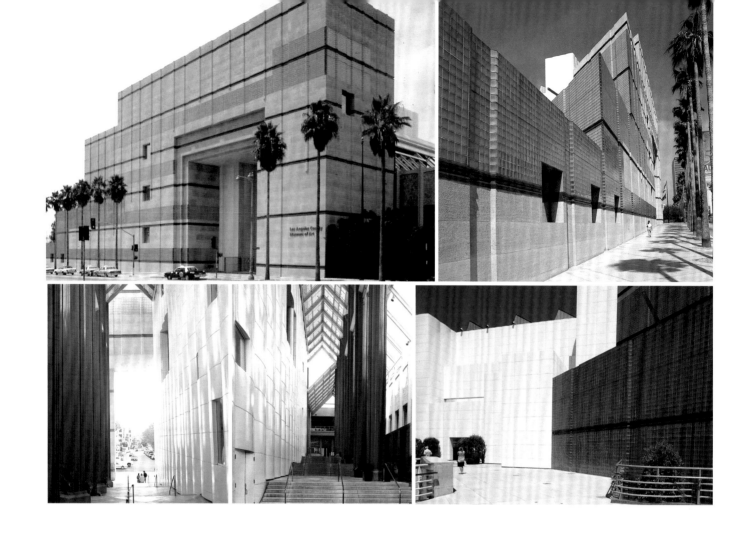

洛杉磯郡立美術館（Art of The Americas Building）
街道一抹清新的微笑

DATA ————————
洛杉磯（Los Angeles），美國 | 1965-1988 | William Pereira（1965）／Hardy Hoizman Pfeiffer Associates（1986）／
Bruce Goff（1988）

　　沿著威爾夏大道（Wilshire Blvd.）堅立在路邊最高大的一座門，就是由這座美術館提供，如同一個人帶著喜悅的表情歡迎眾人的光臨，這是由建築物的特有的型態所展現出來的難得面容。當然其開口的高度達4個樓層高，寬度足足有12公尺，而且是引用傳統哥德式教堂那種外寬朝內遞減寬度的階梯斷面投映成門框平面的型式，於是更加增添那種歡迎的姿態性。為了將整棟建物的臨街立面轉為門形象的主導，因此立面土黃色石材的城牆厚實感，被刻意以連續水平分佈配置在不同高度上的長條帶玻璃磚，切掉其垂直方向上的連續連結，藉此剝奪了那些石材以及高大容積體釋放一般慣有重量感的權力。這樣的立面材料的分配圖樣就好像將一幅原本應該是凝重的面容（因為鄰街立面就是採用城牆及其門共構的型式），轉換而顯露一抹清淡的微笑，掃除掉大半的凝重氣息，材料在關鍵的時候會釋放出細膩的影響。

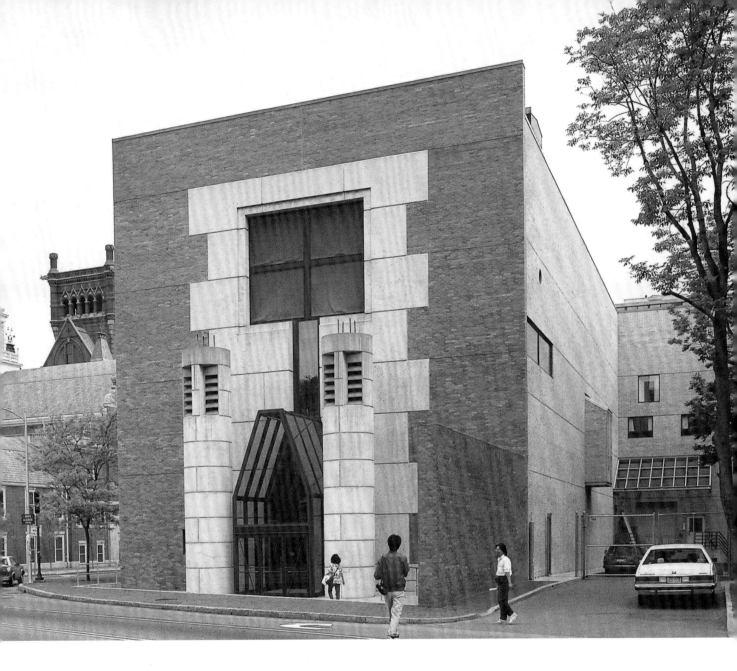

門

哈佛大學美術館（Arthur M Sackler Museum）

眾多有效差異的聚合

DATA
劍橋（Cambridge），美國｜1979-1984｜James Stirling

　　正立面凸出於牆面的門框架玻璃容積體，半圓桶R.C.構造件、微凸的象牙白分割板若全數被拿掉，只有與牆齊平的門那還有什麼特殊之處？這個作品對我們的教育是：製造有效的差異就有可能邁向特殊性的生成。換言之，它的主入口立面所有的單元件都在成就正立面不同於校園中其它建物的正立面型，同時也是將立面型轉生成與主入口樣貌感染出來的形象化疊合為一。

#門 #複製列窗

新凱旋門（Grande Arche de la Defense）

紀念碑式的精神形象

DATA

巴黎，法國 | 1985-1986 | Johann Otto von Spreckelsen & Erik Reitzel

　這棟建物所有的開窗口型都是列格窗複製，由此形塑出建物所有實體部分的雙側立面，而且它的位置是坐落巴黎新區的中軸線之上，所以必然是相近於辦公樓的政府社會功能空間機構，同時也是依著這條中軸將它併合為建物自身的中分對稱軸。因為建物自身就此轉身成為是中軸的承接者，所以迎向新區中軸的立面暨容積體，無論是怎樣類型的實體建物都難以承接這樣的中軸線，除了古代的神殿或是一個王朝的所謂皇宮之外。現代都市很少有清楚中軸線的的存在，巴黎新區是一個特例，所以位於其端部的新凱旋門建物當然至關要緊。「門」走虛不得為實，因此中間虛空是唯一適切的空間形式，而且在這個位置上沒有其它的建築形式是最適切放置在此。它不只維持它在中軸線上的通透，承接了來自舊城過河後的新軸線，同時將它朝向後方拓延至無阻的無盡處，充分建構出巴黎城發展的綿延無盡的意象。這個意象的凝塑並不僅僅是單棟建物就能達成，它必須聚結所有的相關形象的參與聚合，最重要的是──中分線的雙向延伸的路徑上必須空無一物，而且在左右兩側存在著近似的對稱型式。建物自體的對稱與門型的建構是關鍵，正向與背向的不同僅僅在於地盤階梯的倒斜面擬紀念性的「登上平台」，這個平台坐落的高度超過兩樓半。4向都導成銳角斜面讓它彷彿成為一座超大的吸口，同時朝形象的純粹化邁前一大步。中間挑高空腔裡排除一般柱子的出現，使用不鏽鋼索懸吊的膜製雲狀物遮蔽棚，不僅對比出建物尺寸的相對巨大，而且將這處中軸上的空腔推向另類想像性透通的極致。

#框口 #並置

法蘭克福工藝博物館
（Frankfurt Museum of Decorative Arts）

回應周圍樹林的碎化量體

DATA

法蘭克福（Frankfurt），德國 | 1979-1984 | Richard Meier

　　雙向格列分割的建物容積體聚積實體量的視覺性確實被朝向碎散的呈現，這也是一種與周鄰樹林對應關係的突顯，樹的視覺黏著性遠大於建築物自身。由於原基地樹大茂盛，格列分割的立面建構出適中的差別，而沒有偏移至極大差異的對比生成，原因在於建物容積體配置的碎化成依樹群間的空地而放置量體，而不是維持一道長直連續面型，再以長走道串聯。列格分割以將大尺寸量體的整面性弱化，同時在大容積體皮層又朝前凸出更小尺寸的附加部分，或是以凹槽截斷連續性而碎化掉整棟建築物所擁有的大尺寸空間容積體，由此投映出並置群聚型的另類聚落形象的滋生。

國家羅馬考古博物館
（National Museum of Roman Art）

接連時空歷史的盒子

DATA
梅里達（Merida），西班牙｜1980-1984｜拉斐爾・莫內歐（Rafael Moneo）

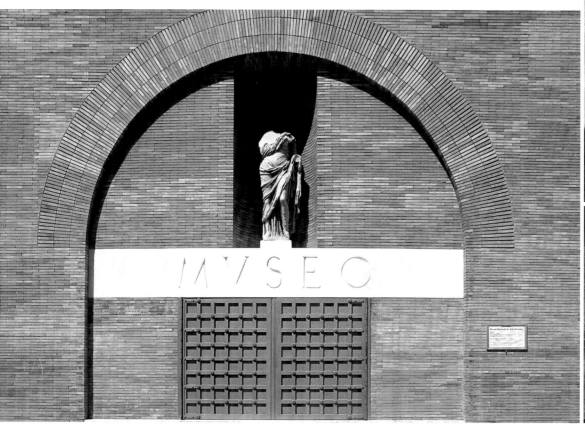

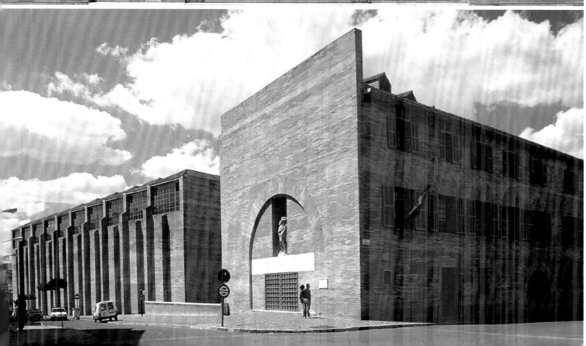

　　這棟建物所使用的磚依循羅馬時代的材料尺寸大小重新燒製,其他相應材料與單元樣貌如圓鐵、開窗、白皙大理石等,都與古羅馬建築元素相仿。尤其博物館的主入口立面更是吐露出建築師對於建築語彙純熟又細膩的獨到功力,當代建築師也沒有幾位在這方面能與之相較勁。在這臨街被刻意不開窗口的高直磚牆面的中央與地面之間鑲嵌著內凹兩塊磚厚的拱形,一塊白大理石又將它橫切為上下兩截,上截中央又內凹出一個直立的相對細長半圓桶,並在其中矗立著在西班牙殖民地建立家園的某位羅馬婦人的缺頭雕像,白大理石橫楣下配置了一對鋼板(類鐵)門。

　　每日博物館的開啟都是一個形象儀式的重喚,經由沉甸甸鋼板門對稱地旋轉180度的動作,翻轉出門背面壓印著浮雕圖樣的鑄模圖,出現的便是這個老城過去的城市地圖,彷彿解鎖封箱已久的寶庫般地令人期待又驚喜。此刻,所有關於古羅馬建築凝縮的意象,從一般公共建物、倉庫、浴場、萬神殿……等等,在瞬間聚結而迸裂吐散出來。

　　博物館建物量體的配置刻意裸露出古城牆址,經由下沉斜坡通道再轉90度連通一條橫跨古牆址的懸空橋,再進入由高聳圓拱牆界分區劃的挑高如大庫房般的展覽區,讓穿行於圓拱通道間的步行者,彷彿穿行浸泡在古羅馬的時空場之中。由入口坡道也可再朝下通達光線暗黑的遺址層,新植入的結構柱儘可能避開舊遺址牆體,接著沿牆邊連接一條黑黝黝的通道。走完了這條仿如時光隧道般的低矮深黑的通道後,端部開口的強烈陽光逆著前行方向耀眼地灑入面前,讓人將內心的感受轉換回迎接現在的狀態,等到出了隧道口之後,眼前所見卻是古老牆體圍合成的競技場,以及鄰旁的羅馬古劇院,這又讓人陷入古老的場景之中,現實與過往又再度在不可預期中相逢。

　　長向主立面由三個部分構成:無開窗口的主展覽層區,十足地吐露出磚砌牆的厚實樣態,尤其是那凸出於牆體抗側向力加強件,更增添原有的厚實感一臂之力;第二部分的雙向菱形鋼格柵懸空橋,如實地成為一個連接件;第三部分的主入口立面背後為門廳,大部分相關於羅馬古建築的樣貌暨形象的聚合大多產生於此,尤其那些拱形元件以及白皙大理石的置入,以及壓印古城半浮雕的銅覆面門,共同召喚出典雅又雄渾豪邁的古羅馬形象……。

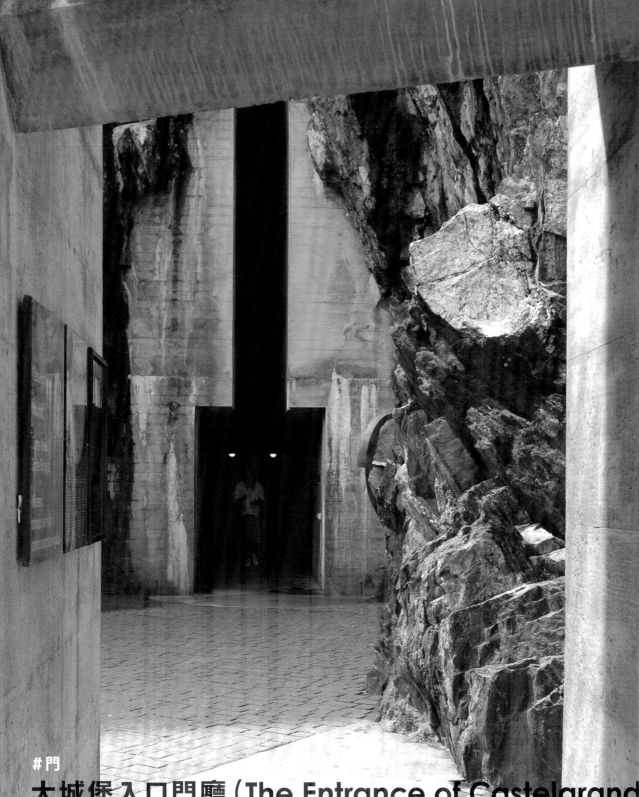

#門

大城堡入口門廳（The Entrance of Castelgrande）

單口暗示垂直上升到大城堡

DATA ────────

貝林佐納（Bellinzona），瑞士｜1981-1991｜Aurelio Galfetti

從城市主廣場要快速連通至老古城堡平台地外緣巡防道路高度上的捷徑，只能在廣場高處平台地上搭建直通電梯，除此之外別無他法。若直接自廣場升起電梯，必然對大城堡這塊千年來已成為瑞士南北連通地標，獨立凸出於地表上的山岩崖壁與城堡嵌合建構近千年的風景造成異形物附生的破壞。最後的解決之道是驚人的建築創舉，而且它的新空間形式也直接地投映出我們心智中對於這種屬性空間要建構連串關係的概念圖式，也就是在這巨大岩塊上鑽出兩條隧道相通連。水平的這一條穿過崖壁外緣與廣場相鄰界的邊面相交接，鑽達崖體內部一個特定的位置；接著需要另一條垂直的鑽孔道由上直接通達崖體內的水平隧道終點，最後完成的建築空間剖面構成也確實是如此。為了建造出一道由廣場通達山頂平台地的主要大門，所以必須避開只是一個隧道口的形象生成，因此把這個切割口的高度放在相對很高的位置上，同時做了一個朝更上方位縮掉寬度轉成相對窄口的變化，接著再從高處的電梯位置降低高度形成一個長身梯形斷面，合理地將外部更多的自然光照引入半球面體空腔型的電梯暨樓梯口的門廳。電梯登頂平台的新建容積體的面容同樣是整個拜訪過程裡的重要節點，它同樣是R.C.體，相對小開口陣列於整道牆面積的比例關係，隱在地對映著古堡石砌建物的小開立面。至於牆頂中分線位置切出的小凹槽在若有若無之間與老古的城牆口形成今古的時空對應，藉此它生產出分身回頭轉身走向過去……。

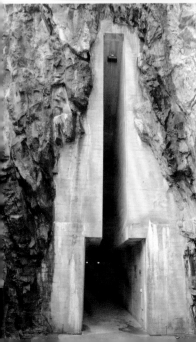

#門 #複皮層 #水平長窗

阿威羅大學圖書館
（Biblioteca de la Universidad de Aveiro）
入口外遮板門廳納入立面

DATA
阿威羅（Aveiro），葡萄牙｜1988-1994｜Alvaro Siza

　　利用屋頂板高度上大尺寸落差形塑出新型水平暨垂直連續板面構成建物主入口的立面形，這是第一次在建築史上把入口外遮板門廳納入立面一體性的案子。這個入口前遮陽板自建築物容積體頂緣朝門前方向平行延伸約2公尺之後，轉折90度回復水平方向朝前繼續延伸3公尺。這個遮陽構造物已不僅僅是一般的一片板而已，它已經構建了一處空間以承接前方校園來處的天橋型走道，而且連接了城市方向前來的坡道平台，同時與建築物的短向連結一體，建構出獨一無二的建築物面龐，在一個極有限的短促空間裡建構兩種承接與可能的三向延伸性，以及另一個與水平拓延相對應的垂直維度的提示。這個短向正立面的屋頂板以極少量與主體長向頂緣部分相接，標明一種附著的味道。而且此短向立面的垂直門口的突出，應該與西向朝海面的大面積微弧彎曲的磚砌面，以及那道相對細長的水平長窗相對應，如此也給予短向水平延伸板一個適足支撐的後勁。就是因為水平長條窗相對地細窄，反而襯出無比的水平綿延力道，同時也強化出如風如浪的曲弧牆形象力，也因為牆體面積夠大，每塊砌磚體反而成為如大浪體的最小碎形組成單元而無礙於形象的塑成，曲弧面複皮層牆的完整力道依舊強勁；另一長向立面雖平凡，這些紅磚砌面卻更加突顯出R.C長斜坡道的附加構建轉為突出體的見證。

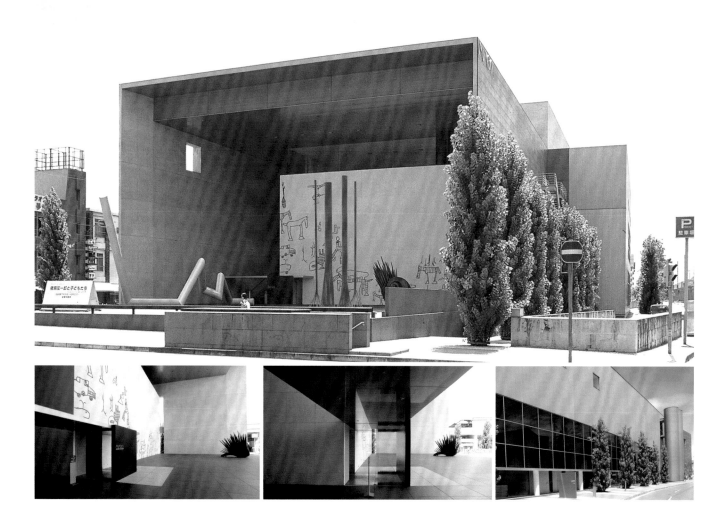

框口

丸龜市豬熊弦一郎現代美術館
（MIMOCA, Marugame Genichiro-Inokuma Musem of contemporary Art）

超尺度ㄇ字雙開門

DATA

丸龜（Marugame），日本 | 1989-1991 | 谷口吉生（Yoshio Taniguchi）

　　丹下健三（Kenzo Tange）於1957-1959年之間完成的今治市公會堂（Imabari City Auditorium），雖然是建築史上首次出現正向立面大「ㄇ」字型的外凸框形，成就一種似乎急欲歡迎眾人前來的超大尺度的門。可惜它凹陷的牆面仍舊是實體，真正的入口卻只是壓低成1樓高的R.C.長方形量體上的一座雙開門。整個正立面的面容已經幾乎快要轉借到形成門的形象，無奈實質上的其他部分並沒有跟進而功虧一簣，結果讓這個機會落到谷口吉生的手上。由於面對的都市廣場一路延伸至鐵路車站前，提供了足夠的餘留與拓延的空間長度，這讓美術館這向的立面可以將車站前的廣場納接一體。這個部分則由彼得・沃科（Peter Walker）完成的框架群聚於前方廣場水池內有趣的相互對話式關係，同時隱然形塑出來都市景觀廣場參考軸線的終端引至美術館。讓美術館的正向立面不只是一張建物的臉而已，它同時應該營造出一個聚合力的吸口，將來往民眾的目光吸黏至此，能夠接續產生進一步的帶黏性的誘生而願意停留。一個巨大尺度的「ㄇ」字型框架板，同時在內向凹退的背板牆上放置畫家的放大尺寸後的巨幅畫作，成為都市站前軸線上的端點，由此不得不成為目光的焦點。

私人公司（National Blvd. 8522）
複雜切割暨組合的門廳

DATA
卡爾弗城（Culver City），美國 | 1993-1995 | Eric Oven Moss

壓低的鍍鋅遮陽簷板，明顯地把整座立面切分出上下兩段，向下傾斜的遮板成為增加可視面積而且明顯的轉生為中介，同時又從屋頂層凸出雙斜屋頂的側天窗採光器，而成為立面的附加部分，甚至在不經意的視框中也在爭奪著主視域權。因為當你正對著它的時候，那根十字型附加上下斜向件的柱子，好像將這個房子樣貌的容積體架空懸起。入口外半開放門廳的橢圓天空，只有進入遮陽板弧切口後才開始轉強，側邊另一棟建物的梯空間與門廳的合體是一座十足的現代雕塑，而且極其複雜的切割暨組合，沒有純熟的構造設計能力難以成就這種東西。你很難在心中找到什麼相似的存在物與之對應，它就是獨一無二的它自身。

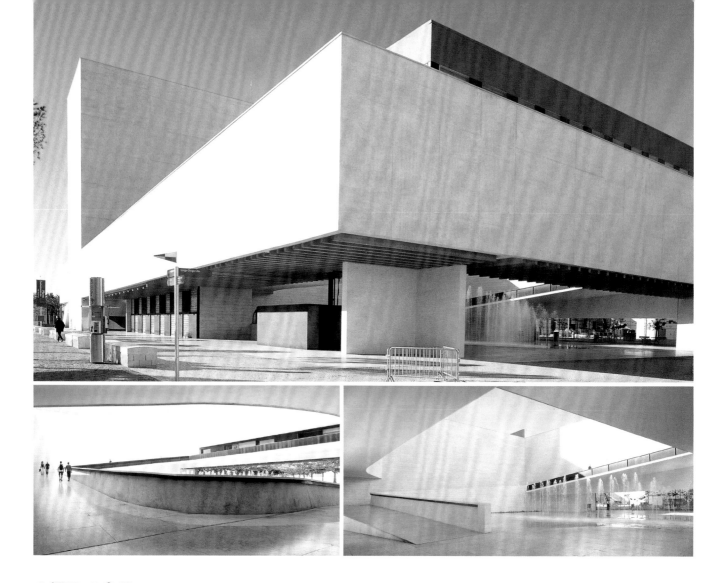

#框口 #盒子
里斯本生命科學博物館
（Pavilhão do Conhecimento-Ciência Viva）
開放性的超寬尺度入口

DATA
里斯本（Lisboa），葡萄牙 | 1993-1998 | João Luís Carrilho da Graça

　　建物周鄰一圈的外觀，除了運送東西用的側門之外，只有短向主入口上方最前緣立面部分懸空的方形容積體，呈現為幾近自足獨立的部分，主要提供為進入博物館的半戶外坡道與電梯構造物，再也沒有其他的唯一虛空口，其他部分都是實牆面無開口的容積體。基本上由一個長方實牆體在其中間偏後的部分，嵌入另一個高7樓的長方實面牆容積，接著在長向與方形環懸空體毗連成合體。這個大尺寸的透空長方環坡道，入口的空間樣式應該也是建築史上首次出現的建築類型。它開放性的獨特入口讓你根本發現不了其它的存在，同時卻釋放出無比的吸力，在無形中把你朝它推進。一則因為它已具備最低限的「ㄇ」字型基本圖示的圖像投射，但是因為寬度過大，已遠遠超過你視框的明晰辨識範圍，我們只有在較遠處才可以看見它的全貌；其二是其後方直接是透天空庭滿溢陽光，因此得以釋放無形規範力像個陷阱；其三是長向口的前端雙側仍留著透通關係。這些綜合的結果使得這座無其他可見開窗口的建物，得以讓唯一的虛空處成就圍合式的強力吸口，同時建構出整棟建物給予人的印象存在。

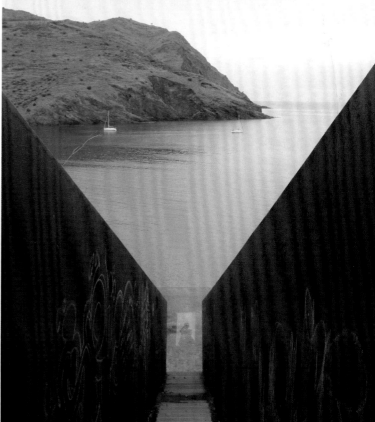

#門 #鏽鋼板

班雅明紀念空間（Homaga to Walter Benjamin）
鏽鋼板圍塑對通口的共感

DATA
波爾特沃（Portbuo），西班牙｜1994｜丹尼・卡拉凡（Dani Karavan）

　　一個透通的鏽鋼板圍封起來的4向盒子，就那麼直接地插進臨地中海的山崖之中，是一個簡單到不行的空間構成與地盤之間的特有形式，而且是實質地插穿崖壁，並且穿過斷崖山壁邊緣懸凸於外，如此才能真正完成這個簡單又直接的形式力量的釋放。就是因為它與概念認知的圖示關係世界幾乎完全吻合，具有一種屬於原初世界事物被塑形之後一路走來未改變地到今天的單純性才力道十足，而且是以強固的高強鋼板完成，沒有再以什麼現代式的結構型式構件加諸於其上，同時又身披時間的鏽蝕印跡。這種簡直無比的型式空間，只要是適切的場所，適切的關係對象都可以被建構關聯，它不被符號的力量收編，它也無法被人類語言招降，因為它就是概念出生在世界的「可感」，與人無關也與世界無關，但是就是為了建構相關性而存在，我們甚至可以確定以目前所知道的存在物，這是直接貫通存在物的阻隔以連串另一個對象的最直接而有效的形式。

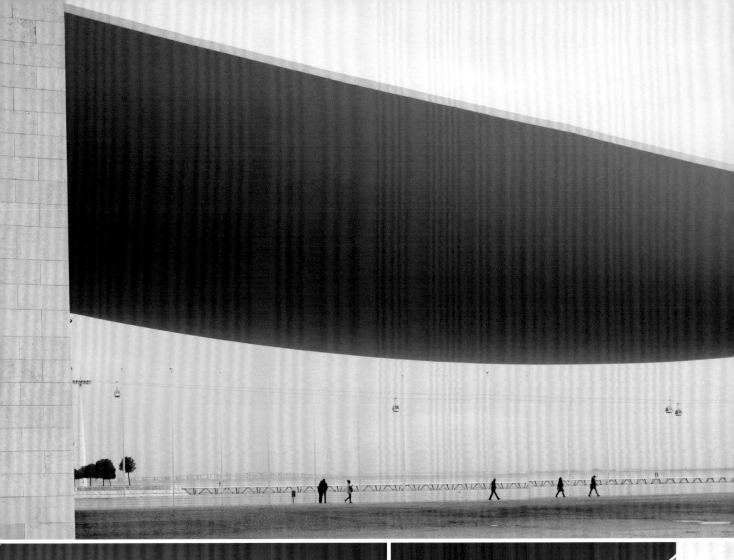

\#框口　\#盒子

里斯本世博會葡萄牙國家館
（Portuguese National Pavilion Expo 98）

超跨距R.C.鏈線型屋頂

DATA
里斯本（Lisboa），葡萄牙｜1993-1998｜阿爾瓦羅・西薩（Alvaro Siza）

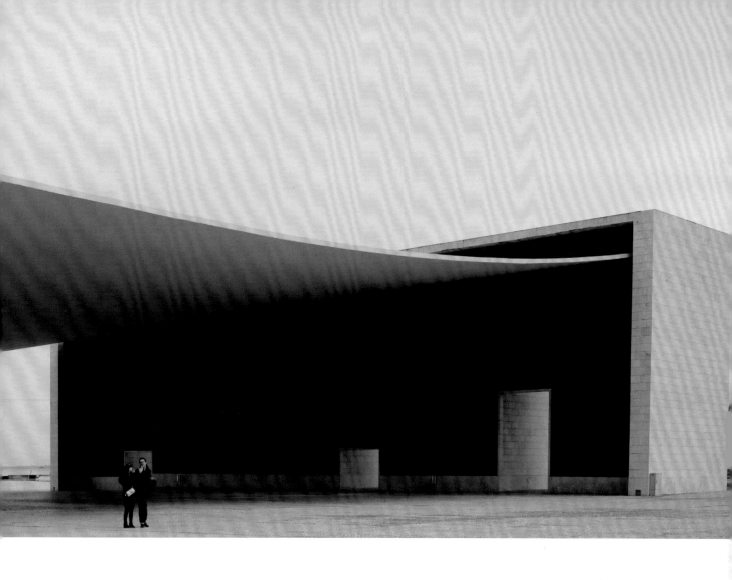

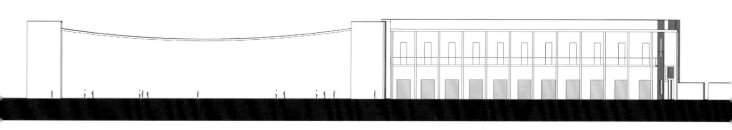

　　這或許是全球至今最大跨距的R.C.構造鏈線型屋頂的構造物。西薩將它的透通面朝向海洋，另一相對的透通向則面向岸邊新城區，加上巨大尺寸的長方形板柱牆的對稱，支撐這個超大尺寸的R.C.屋頂板，組成了全球最大跨距有頂蓋的口型建築物，這讓屋頂呈鏈線自然弧面的超大尺寸透通口，成為名符其實連通向海洋面的一座大門。因為要強調出這個超大通口的聯通城市與海洋的朝向，所以必須抑制建物另一個立面的表現性，也就是徹底地將它們封住，讓在一個距離之外是難以看見它們的存在，這是絕對必要的建物立面規範，如此才得能建構出這個自由鏈線型R.C.薄板門的驚人力道。在這裡，所有的東西都不重要，都必須被隱沒掉，以獨顯這個介於光亮與黑暗之間的超大通口。因為朝向無邊際大海的串延關係，同時藉由輕薄如帆布的形貌暨那種特有的相似鼓脹感，而連串到一些相關聯事物的繫結絲線，就在當你看往大海時，你願不願意將它們穿連在一起，這最後的決定者是旁觀者願不願意變成參與者。

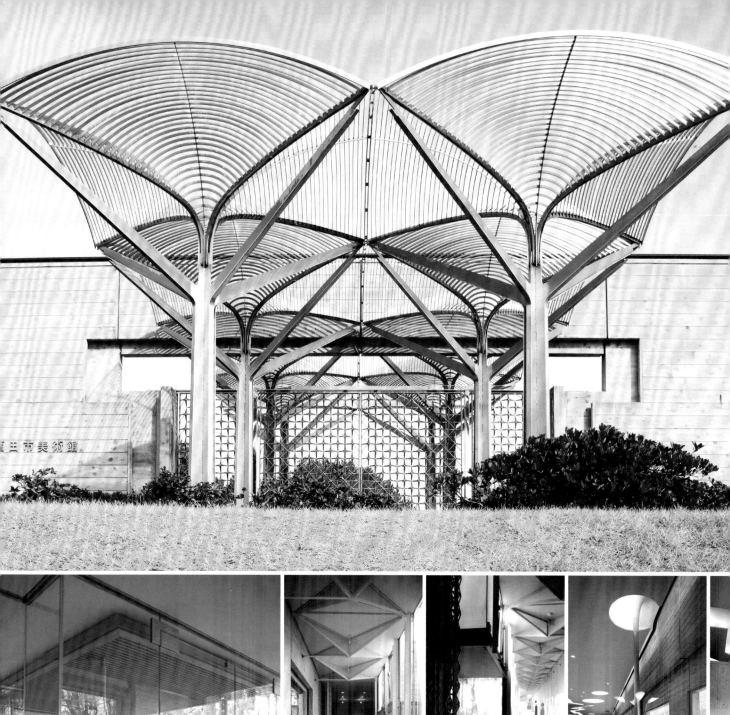

\#門 \#列柱

酒田市美術館（Sakatashi Museum）

對門之於通往的探究

DATA ─────────
酒田市（Sakata），日本｜1994-1997｜池原義郎（Ikehara Yoshirou）

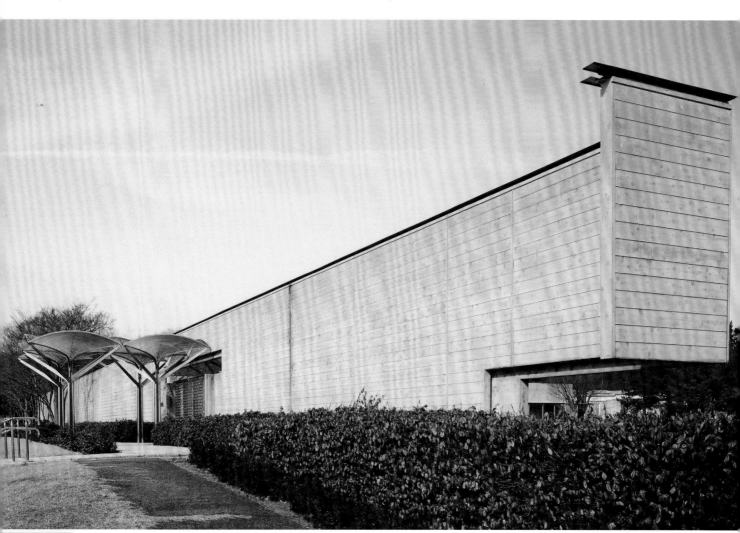

　　嚴格來說這棟美術館的設計初衷，就已經是要將整座建築物的容積體都掩藏在綠樹林之後，只留下面對大綠地開放空地的素牆與那座對稱不鏽鋼門的結合，這才是這棟建築物展露於外的正立面容貌。但是人就是人，尤其是當今的人，似乎已經把自身套入以數位控制複製最佳化效率的模式之中而難以脫身，一切以方便為上。美術館捨棄由這道真正的入口立面進入美術館，人們已不想要轉換的餘留，所要的是快速地得到或到達目的地而已。這道雙門扇的外門實際上是個空架子的門而已，因為牆的低限度樸素而突顯；第二道門是社會功能性的實質，也是另一種更高階與至高要緊的象徵物，什麼時候開始它可以不要再關起來，無時無刻的開著。它同樣在問：這個世界真正地進步了嗎？真正地是一個成功的社會與世界嗎？建築師也提問了這個問題。也就是一座美術館不就是為了展示藝術作品而設置的嗎？不是該隱沒建物自身的表現嗎？但是當今的另一道更宏亮的聲音，是美術館的建築物自己就是一件藝術作品，所以它也應該追求關於這方面的藝術表現性，同時也應該盡可能地呈現它在這個面向的探究。這也是為什麼當今全球興起的美術館暨相關的文化設施，諸如表演廳與文化中心之類的建築成為新表現的焦點，這其實早已被阿多諾（Theodor Ludwig Wiesengrund Adorno）歸入文化工業的另一種資本運行的隱藏式現象而已。

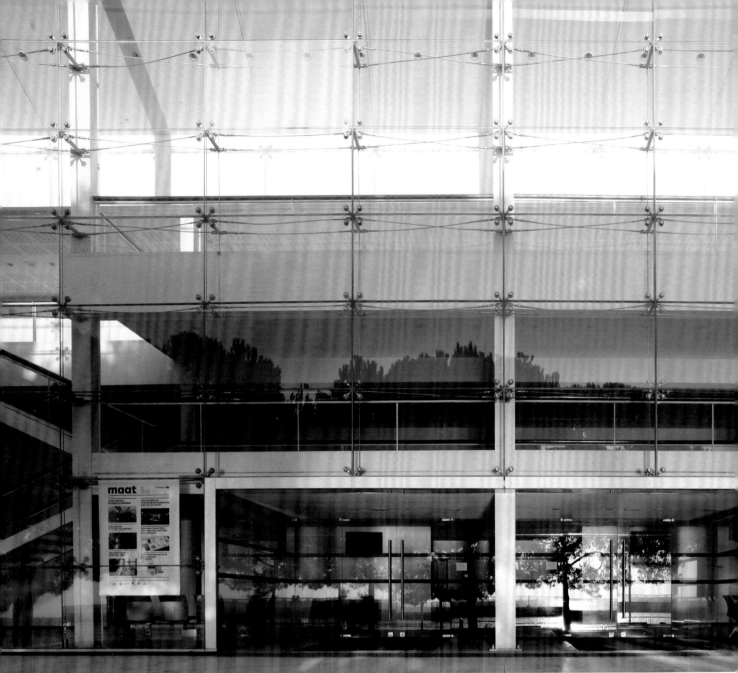

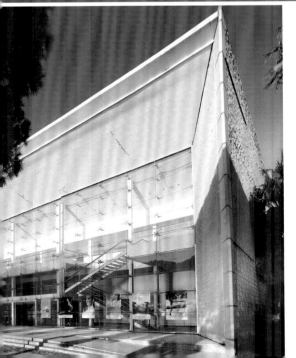

\#門

卡斯蒙表演劇院
（Theatre Camões）
門的形象與功能的角力

DATA ────────
里斯本（Lisboa），葡萄牙 | 1995-1998 | Risco/Manuel Salgado, Marino Fei

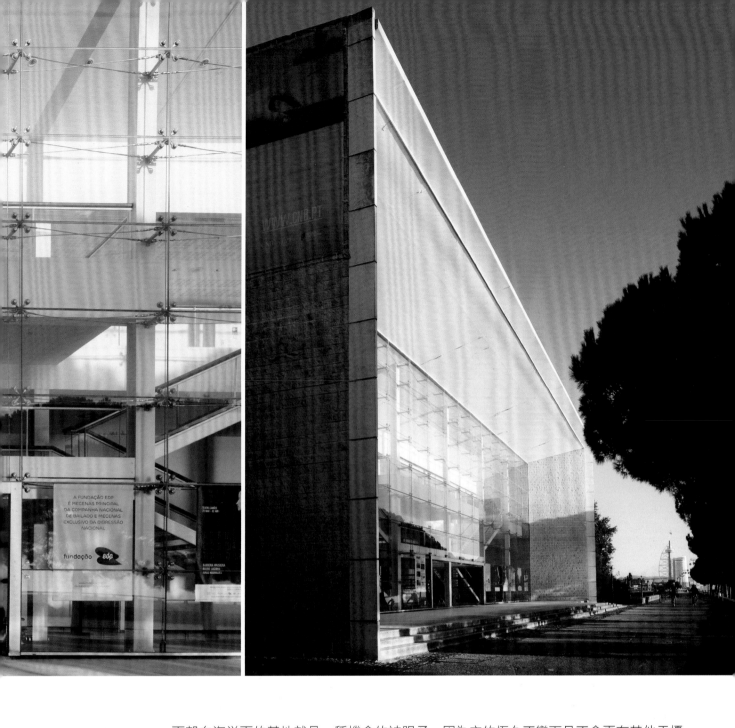

　　面朝向海洋面的基地就是一種機會的被賜予，因為它的恆久不變而且不會再有其他干擾的出現，所以也是一個可以有所表現的機會，可惜這棟劇院的朝海立面雖然呈現為一個全面以玻璃封面，三邊給了一個實體框，十足地將它的面龐借給了「門」，一個大「∏」字型的虛透框，因此而取得了門的形象，但是就此結束了，其他什麼都沒有。因為室內門廳空間過小，被對稱的登上2樓的剪刀梯吃光了所有的平面使用量，但是事實上可以不必要提供全面單一框板的構成，而且也不需要全面的玻璃面的披覆。此舉不僅限制了由門框上外緣朝下與內斜板封頂的斜率變化，而且全面向東的玻璃面在夏天過熱的天候裡，引入過量的日光。這棟建物的門型面容教導我們的就是，雖然它特有的空間圖示關係依舊能發揮聚合的作用，但是一旦進入室內之後就會發生塞堵現象，而且讓人一眼看穿而顯得無趣，趣味性的營建對任何種建物的面容似乎都是重要的。

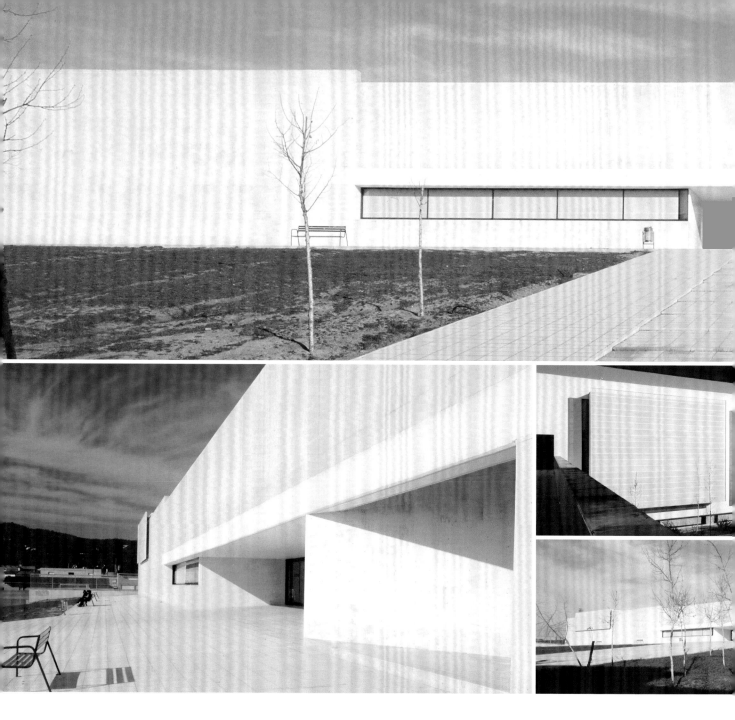

#門 #水平切分

聖費里烏德古紹爾斯高中
(Institut Sant Feliu de Guixols)

大角度斜切牆面成門

DATA ───────
聖費里烏德古紹爾 (Sant Feliu de Guixols)，西班牙 | 1997-1999 | RCR Arquitectes

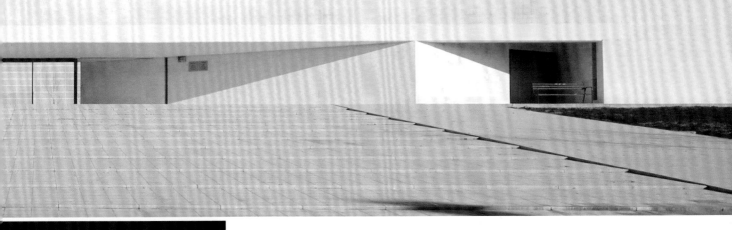

　　校園入口向被唯一的大尺寸入口切分出大小兩個斜面凹口，兩道斜牆導入的暗黑口之間的切分牆又選用相對大傾斜角度，由此而得以引入隨陽光而流變的陰影於其後方的垂直面上。這道切口不只切出了右邊的側門、中間的大門還有左側的水平長條窗的強烈石塊般的雕塑性。校園主建物第二棟的長向立面主採光的南向面，外掛了分隔成大單體複製的四片大尺寸透光幾近不透明的陽光控製板，以將陽光均散至室內，由此而形成非一般學校教室的建物立面，不僅只讓陽光進入同時也把對面棟建物的立面遮掩掉，因為實際上也看不出去，只留下外掛調控光板與內牆之間的間隔縫，以此避開了一般校園建築複製格列窗的破口牆型立面。

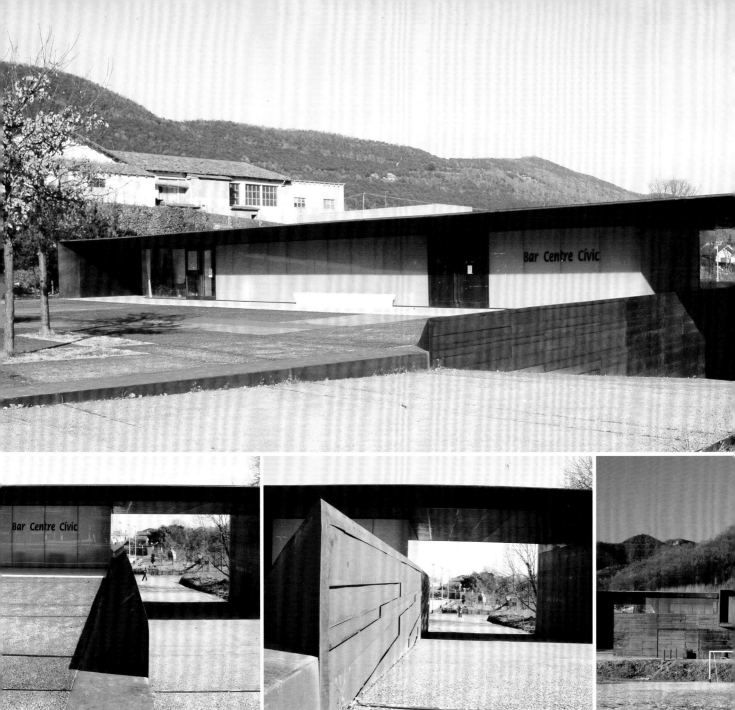

留道拉社區文化中心（Riudura Civill Center）

#門 #鏽鋼板

長方形框板型構造物通口門型

DATA

留道拉（Riudura），西班牙｜1994-1999｜R.C.R. Arquitectes

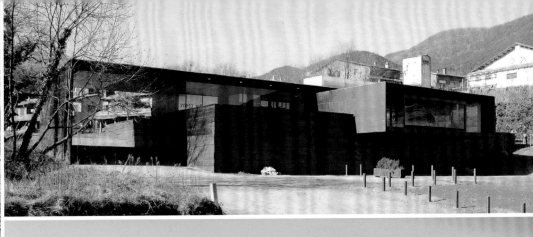

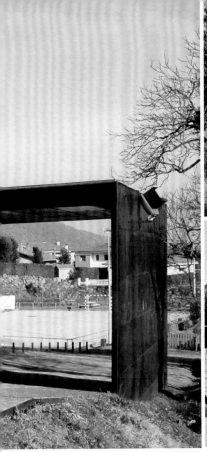

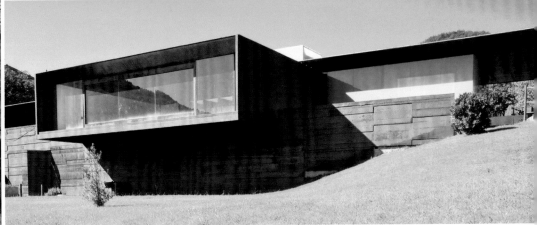

　　位居村中央稍偏南的南北向村道東側，基地東西向坐落在緩坡差之上，這個因素導致建物主容積體取南北向配置長向邊，再附加一處朝東向下坡處公園暨運動場的呈現懸凸樣方框突出的容積體。由於眼睛可見的實體表面材於建物立面上僅有鏽鋼板與玻璃面，至於玻璃窗框幾近消隱於視框成像之中，這促成形塑整棟建物容積體的懸凸板框部分以及連接坡地上下方的透通框構成，不得不佔據了我們看這棟建築物面容的全部。換言之，它可以被看作是一座長方形框板型構造物，從與村道邊廣場齊高的坡地平台上方處開始時的1樓高，一路延伸至南向端落在高低落差處的坡道，凸顯出朝西向的懸臂凸遮陽框板，其中的南向端部區成為連接坡下方公園運動場與坡上方村裡廣場的通口遮陽板。至於這座長框的北端則留設了一處通口作為連接坡下方的梯空間；當我們由公園向西望去，原有的長條框板樣貌建物左端轉變成為清晰無比的通口門型，剩下的部分則是消隱在西向立面後方附加的一樓容積體，此時卻成為朝外懸臂凸出的二樓容積體。但是因為只有向東有大面積開窗與向外懸凸的遮陽框板，因此成為面容單一的懸凸框板容積盒子，只是多出了凸出於外的封閉環形框。

　　因為它的整體形貌塑造出過渡型的門形象，以及朝外眺望型大窗口的共成，但是鄰村內廣場向的長框主要牆面都使用磨砂玻璃，不僅阻斷了視線的穿透欲想，同時又無法成為前方R.C.座椅的南歐實牆固有的堅實背靠，形成西向廣場與東向坡下方運動場之間的斷絕。雖然長向立面建構出如同「大門柱」的面容，但是與坡下方建構連結關係的部分只剩下懸凸朝東的大面積玻璃封面視框形容積體，而與它相毗鄰而接的西向牆面卻是不透明的磨砂玻璃。

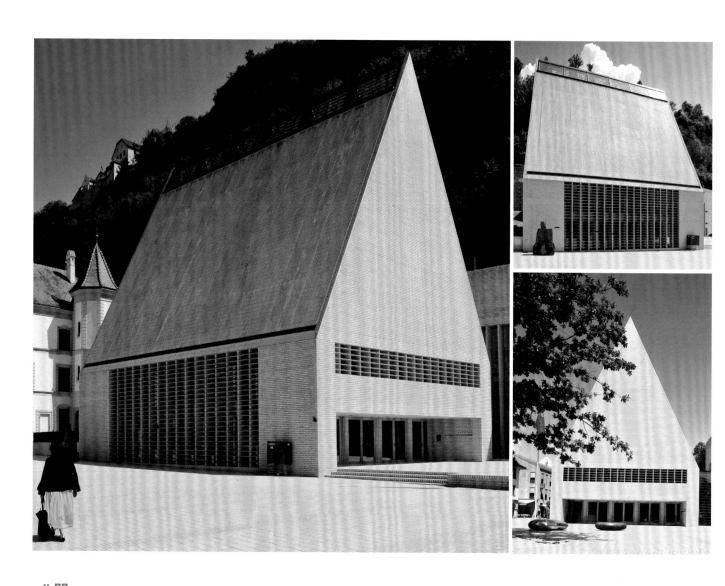

#門

列支敦斯登議會大樓
（Landtag des Fürstentums Liechtenstein）

大雙斜面屋頂突顯開口

DATA ————————————
瓦杜茲（Vaduz），列支敦斯登 | 2000-2008 | Hansjorg Goritz

　　選用高明度與高彩度的鮮黃磚砌出整棟建物的外皮層披覆面，或許因為雙斜屋頂的傾斜面過大，其R.C.結構板表層的貼磚曾經剝落而重新鋪設。依循對稱軸成型的正立面，雖然主要入口寬度超過10公尺，盡數朝內退縮形成暗黑的大深口，同時上方也加設了雙向的列格柵，但是就是因為對稱與過高的雙斜面的形貌，強烈地生產出類似「廟堂」或「殿堂」之類的形象，或許如此才得以凸顯它的存在，否則它身處在4樓高的斜屋頂老建物以及南向主教堂的環伺之下，根本難以突顯它的存在，這也是為什麼選用如此飽和與明亮色的皮層材料的道理，而且磚的鋪設還刻意迴避一般古典的交接面收邊的砌法，所有的砌體面都只以直接幾何形依循邊線的方式處理，也因此得以與周邊的老建築的面材裝飾性收邊清楚地區分，藉此而獲得它自身面容的清晰，而且也強調出它那相對高又尖的雙斜面的形貌，遠遠地把自身拉離開此地的民宅與舊建物的類型帶來的混淆。

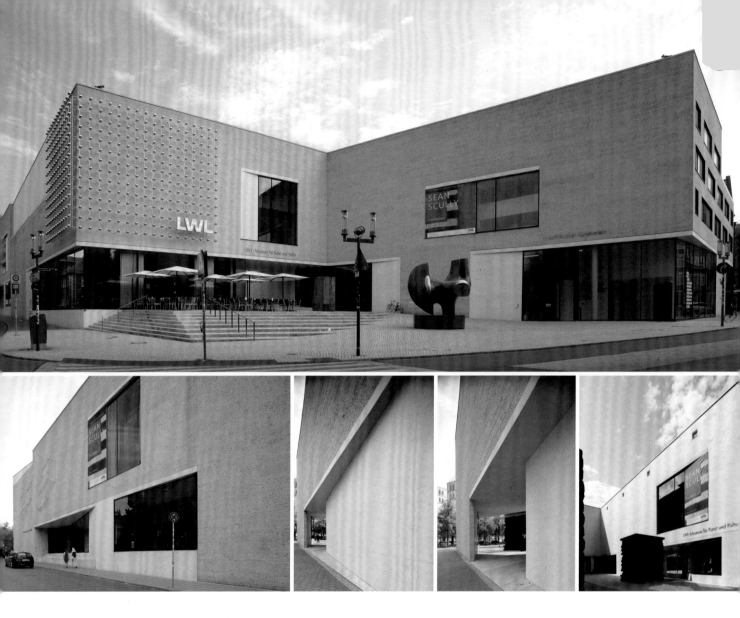

明斯特美術館
（Westphalian State Museum of Art and Cultural History）

光白與黑的鮮明視覺印象

DATA ——————————
明斯特（Münster），德國｜2005-2013｜Volker Staab

　　它的轉角雙向雖然不會讓你很容易記下它的面形，但是在地面層比行人道更順勢成為行人道的大傾斜切牆開口建構出側偏通道共構一體的結果，改變了人們的選擇以及與這個位向建物立面的交鋒方式，讓這個斜面牆口在不知不覺中刻印入班雅明所謂的「非意願記憶」之中。因為這道牆面上的斜切口超大到令人驚訝的角度，由此製造出一道總在陰影中的長直暗黑，通道與外部人行道的光白狀態建構出必然的近乎最大值對比作用。光白與黑的對比而成就其奇異性。面臨廣場的主入口立面確實經由上方無數懸凸的列陣分布透光球而吸引眾人目光，因為它的不鏽鋼球附加層密佈於主入口，面對街交角處的兩向立面之上，同時臨主街的由前庭廣場隔開的立面，都被地面層的玻璃面角窗切分出上下的斷截，同時又引入適足的透明性，這綜合作用讓街角立面自成一處景觀。

#框口
舒拉格美術館（Laurenz-Stiftung Schaulager）
強烈指向的ㄇ字框口
DATA
巴塞爾（Basel），瑞士｜2001-2003｜Herzog de Meuron

　　很少有一個城市的美術館，會坐落在這種似乎只能做為工廠之類功能使用的地塊上，而這就是為什麼將建物面龐開展成急欲迎接正前方湧入的參訪者，無奈這等光景可能從未發生，因為環顧四周不存在這等條件，同時正前方也只是勉強通行雙向車的道路而已，這裡其實是一塊做為美術館用途的糟透了的基地。建築師的最終期望值的投射似乎也無能力克服這個劣勢，只能盡力完成其自身。而問題就出在於自身又自何處來，回到胡塞爾提出的「回到事物本身」這個令人頭大的問題。就側立面那道變形的水平長條帶窗，就是一條變形的水平長條窗，因為是唯一的開窗口而更能吸引目光的注視，完全就是因為它的奇異形貌。正立面採用一具清晰的「⊓」字型框，而且形塑出向內的斜板面，這種幾何型式的空間構成自身就會生成那種向內的聚合力，它與自然界裡流體由一個孔徑從大減變縮小的通管口流過的加速現象相對應，而屬於相同的型式。換言之，它就是一種聚合的概念圖示的投映，所以似乎先天就具有那種來自於原初的聚合作用，其他的添加物並無損於這種聚合力量的施放，當然中間那個外加物純粹為調節之用。

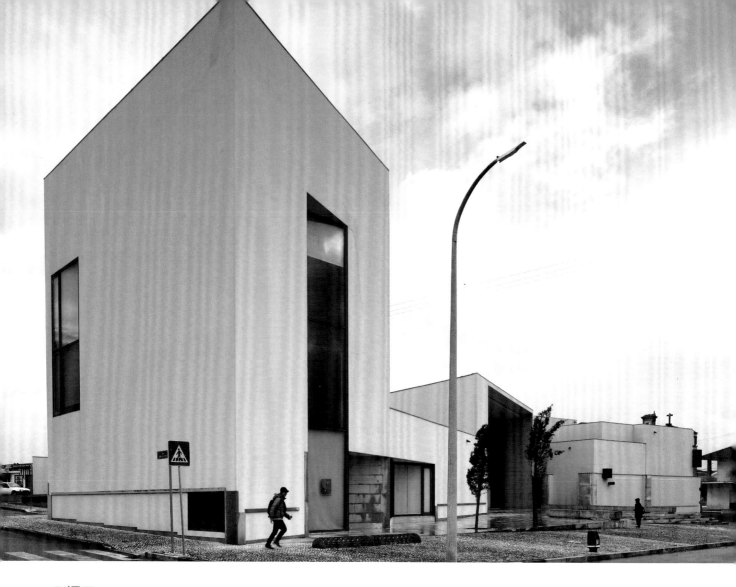

框口
伊利亞沃市圖書館（**Municipal Library Ilhavo**）
與門共生的建物臉龐

DATA
伊利亞沃（Ilhavo），葡萄牙｜2002-2005｜ARX（Jose Mateus+Nuno Mateus）

　　刻意讓建物容積體，從沿街面的道路交角處以斜面的型式朝向主要入口處退縮，讓館前廣場成為具變化、又面積足夠成為小城人口一般活動的梯形門廳前的廣場，藉此處理掉地塊上的高低差問題，讓門前地坪更加豐富，也因此解決掉無障礙坡道的問題。整體臨主街立面的樣貌就是由三個不同高度的量體毗鄰並置成，街角最高量體因為要引發視覺上辨識的注意（位置上的適切），在這地塊水平漫延又無高樓的小鎮是有效的策略，因此藉由容積體的高度而自然獲得了判讀辨識上的視覺性的最高位階；但是接著又把它的位階奪掉，所以毗鄰的容積體降至一樓高的同時，也讓塔型體相對垂直比例的開窗在地面層與毗鄰的矮量體的開窗連為一體，形塑出特有的「L」型，藉此形成視覺上的引導作用。接下來的退縮廣場撐托這個相對寬的「Π」字型寬度漸變的形象門是兩根相對細斷面黑漆柱子的置入，這讓高兩樓寬近乎12公尺的大面積牆全數變成封玻璃的牆，藉由兩根暗黑柱子錨定門的形象，由此完成了玻璃面加上壓低成1樓高的R.C.造覆白漆點飾，以石材雙向通口的實際門與大尺寸的（塔型量體）象徵門共在的面龐。

ALÇADO POENTE

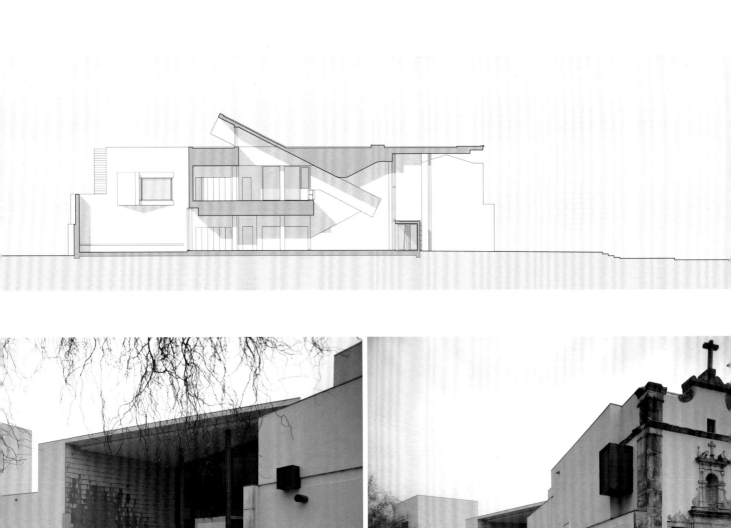

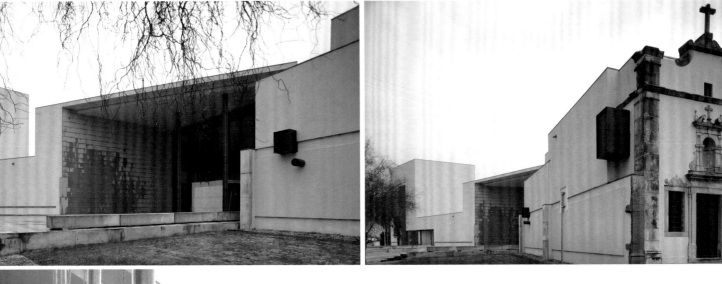

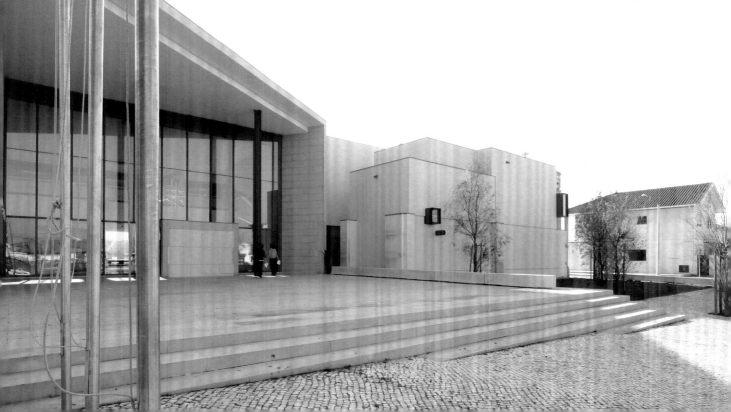

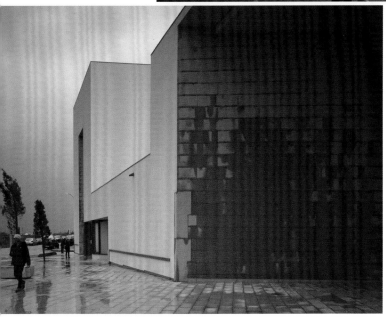

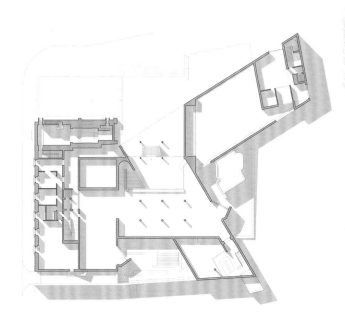

CORTE LONGITUDINAL

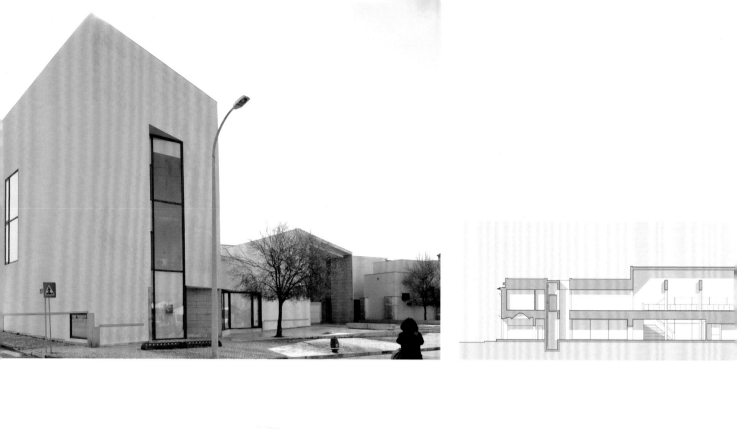

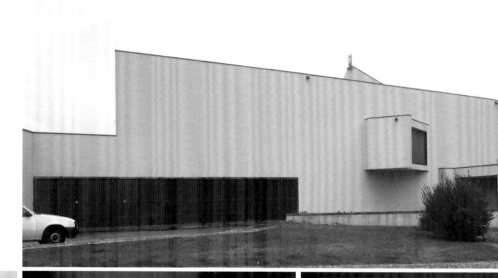

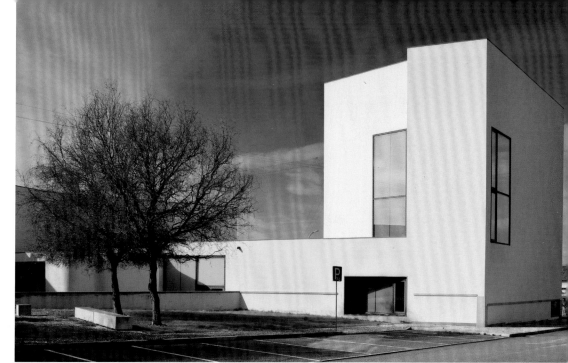

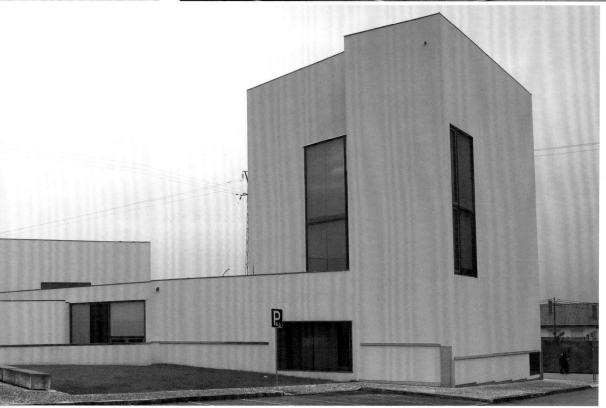

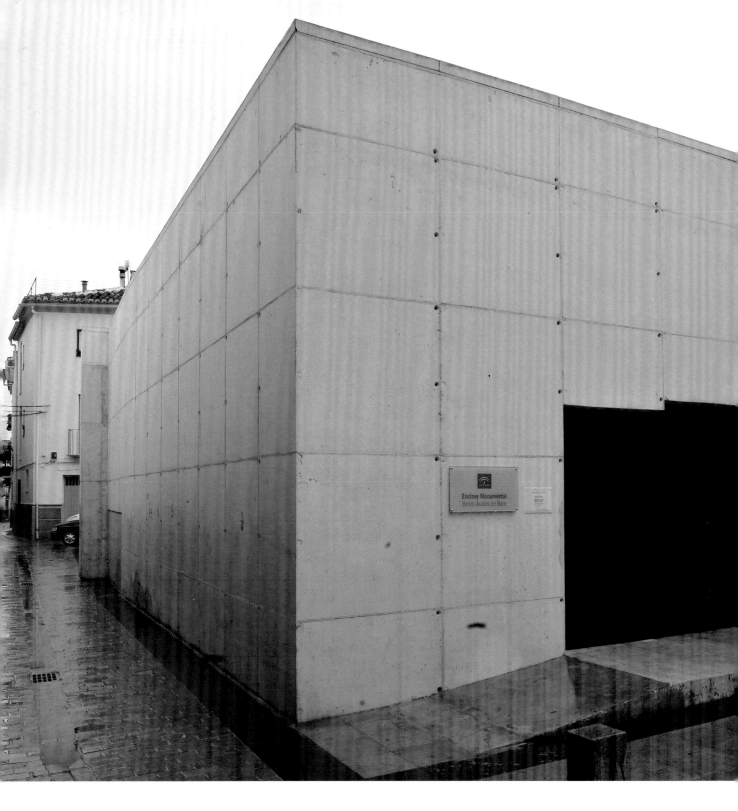

#門

阿拉伯澡堂遺址博物館（Baños Arabes）

打開深鎖寶盒的鏽鋼板門

DATA

巴薩（Baza），西班牙｜2008｜Fran Tsco Ibanez Sanchez+Ibanez Arquitectos

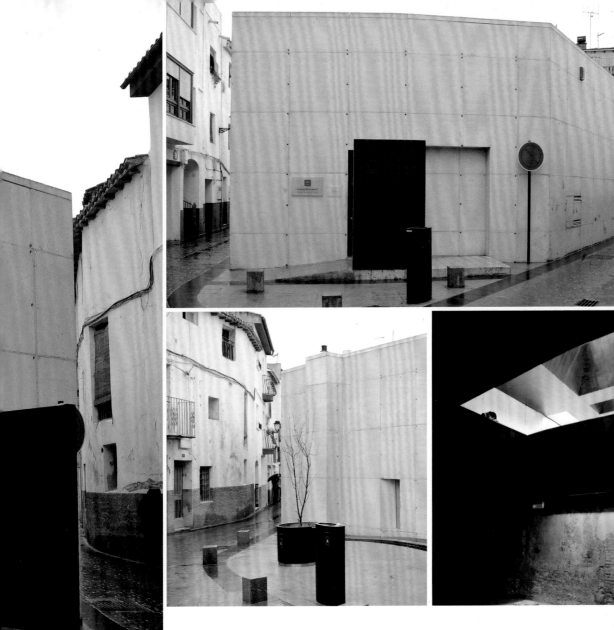

　　歐洲稱得上是當今人類建築環境最豐富之地，當然還包括其他種種，卻也是爭紛
四起之區。但是其觀念與態度是值得效仿，就以這座北非摩爾人在西班牙統治時期留
下來的澡堂遺址來說，它位於老城窄街交角區僅存的小空地上，因為遺址出土而興建
的保護設施的博物館必然讓原本的窄街更擁擠，但是必須建也應該建，因為上千年的
空間場所一去將永遠不再。整座建物就是帶淺微土黃異常淡色的R.C.清水模建造物，
除了面對「丫」字型道路交口的黝黑鏽鋼板造的特殊形態的門之外，就是全數厚實的
R.C.牆。整棟建物好像是一個深鎖著的寶盒，因為它那還算相當寬敞的門的關係，並
沒有溢散出有如安藤住吉長屋的十足排絕味道，尤其當它完全開啟後，較高一點點的
鏽鋼板抵到抬高一大階的平台邊緣時，好像在瞬間就釋放出「歡迎光臨」的飽和姿
態，確實是這座建築史上獨特的門所帶來的。另外這些清水模牆體塑模時的模板固定
鋼螺桿的奇異位置，似乎是啟發自米拉葉（Enric Miralles）處理R.C.牆的螺桿位置的
手法。因為這些螺桿的位置與模板的交界線幾乎快要貼合一起，另外建築師還刻意把
成對的另一個模板支撐器的存留孔完全封平，處理成消失狀只留下單邊孔，不只增加
了異樣性，同時奇異地增生出整個面容的密實聚積的形象。

Chapter 11
Roof 屋頂主體
主體的突顯

屋頂，在一個相對周鄰存在物的適當距離之外就得以展現它的可見面積值，由此而躍升其可見性而變得舉足輕重，尤其是當它的幾何形狀並不是現代主義型的平板面的時候，並且對當今城市的區域天際線可以參與調節作用。工業化來臨而興建的相對大面積又大跨距的工廠建築，已是推動世界走進現代主義時代的助手之一，為了引入自然光照進入給予工作者適足的照明光亮而必須改變屋頂形狀的結果，不僅改變了那些地區的城市天際線，同時也觸發往後建築對日光攝取的探索新路。可布西耶於1954年站立在山頂平台的廊香教堂（Colline Notre-Dame-du-Haut）就是最具代表性的開路者之一。接下來在1958年布魯塞爾世界博覽會的菲利普館（Philips Pavilion），更是開創了新世代帳篷型與薄膜型建築的先鋒。至於最後完成於蘇黎世的可布西耶中心（Pavillon Le Corbusier），以及在他逝世後於1973年才再興建的費米尼教堂（Saint-Pierre），都是屋頂型構突出的代表性作品。就此面向而言，在現代主義建築諸大開山宗師之中，已經是無人能及，我們應該可以稱他為現代建築第一大宗師。雖然高第（Antoni Gaudi）在現代主義來臨之前，也在屋頂的構型上探索其新可能性，但是終究不如可布西耶的多面向，當然這也是礙於時代自身的材料與技術上的限制而不宜相比較。

（由左到右，由上到下）塞維利亞1992博覽會匈牙利館、西班牙大西洋離島聖克魯斯北海岸餐廳、法國費米尼文化中心、西班牙卡薩爾德卡塞雷斯鎮公車站、德國萊比錫大學、查理摩爾設計的新英格蘭私立大學美術館、西班牙薩莫拉西葡文化交流中心、日本三重縣鳥羽市海的博物館、日本名古屋岡崎美術館、荷蘭代爾夫特大學圖書館、法國巴黎音樂城、德國柏林索尼中心、日本富山縣高岡市攝影博物館、義大利阿爾卑斯山貝盧諾度假區教堂、法國費米尼教堂、日本東京國立代代木競技場、義大利羅馬音樂廳、西班牙佩尼亞菲耶爾波蒂卡斯酒莊、丹麥約恩‧烏松美術館、義大利威尼斯博覽會書店、葡萄牙里斯本東方車站、法國廊香教堂、日本久住高原展望台、德國亞琛地區教堂、日本京都車站、德國沃夫斯堡社區福音派教堂、德國法蘭克福強吉斯博物館。

義大利佛羅倫斯建築家喬瓦尼・米凱盧西（Giovanni Michelucci）生平最重要的三座代表性作品的教堂建物：「聖喬瓦尼巴蒂斯塔教堂Chiesa di San Giovanni Battista」、「聖安蒂莫和馬里努斯教堂Church of Saints Antimo and Marinus」、「聖瑪麗亞伊馬科拉塔教區教堂Chiesa Parrocchiale di Santa Maria Immacolata」。這三座教堂的每個構成都朝向異他性的繁衍，屋頂更是彼此不同地差異，而且都有自己要傳達訊息的指涉性。

　　由於對自然光照有著天生迷戀的教堂，要尋找異他光型室內世界幻境的實踐，開發屋頂光器的新可能性是一條可行的絕佳道路，因此也促成了現代主義後期開始，至今仍未休止的新屋頂光型異他性繁衍。這種探索行動在西方教堂建築裡從來就沒有中斷過，加上現代主義運動的推波助瀾在觀點視角上的大解放，於可布西耶的時期就已開展出另一個建築光世界大航海時代的來臨。多米尼庫斯・波姆（Dominique Böhm）在Saarbrucken的教堂（Iglesia St. Albert，1951-1953）、在Koln-Riehl的教堂（St. Engelbert Church，1928-1932）；魯道夫・史坦納（Rudolf Steiner，1861-1925）在瑞士Dornach的歌德堂（Second Goetheanum，1924-1928）；魯道夫・史瓦茲（Rudolf Schwarz，1897-1961）在德國Saarbrucken的教堂；哥特佛萊德・伯姆（Gottfried Böhm，1920-2021）在德國Velbert的教堂The Mariendom Neviges（1961-1968）、在德國Köln的教堂Christi Auferstehung；費利克斯・坎德拉（Felix Candela，1910-1997）在墨西哥Narvarte的教堂Parroquia de la Medalla Milagrosa（1953-1955）、在墨西哥市的音樂表演廳Palacio de Los Deporte（19XX-1960）；米格爾・菲薩克（1913-2006）在西班牙馬德里的教堂Santa Ana Y La Esperanza Church，以及已被拆除的廠房實驗樓Laboratorios Jorba/ La Pagoda；弗萊・奧托（Frei Otto）的1967年蒙特婁世界博覽會德國館（West Germany Pavilion, Expo' 67）、慕尼黑奧林匹亞廳（Olympiahalle，1972）、曼海姆（Mannheim）公園裡的多功能廳（Multihalle）；丹下健三（Tange Kenz，1913-2005）東京聖母瑪利亞主教堂（1963-1964）、國立代代木競技場（1963-1964）。

　　二戰後，奧運會承接古代希臘運動的推波助瀾助長體育活動的興起，隨之而來大跨距室內運動場的興建，帶來結構骨架在屋頂支撐上大顯身手。接續而來的大型商業展售活動興盛，以及已開發國家，如歐、美、日大量音樂表演暨文化綜合活動中心等等同樣大跨距室內空間的建造需要，讓建築結構的樣型與音效的空間幾何屬性共同媒合新型式屋頂空間的新生。從丹下健三的體育館，第一工坊的熊本縣體育館，磯崎新1992年巴賽隆納奧運聖喬治宮體育館（Palau Sant Jordi）、在西班牙小鎮帕拉福爾斯（Palafolls）的綜合運動中心（Pavelló Poliesportiu El Palauet），以及Bonel & Gill同樣為前項奧運在巴達洛納建造

的綜合體育場（Pavelló Olimpic de Badalona）……等等。加上新屋頂的大跨距展售場，諸如萊比錫世貿中心（Congress Center Leipzig）相對細斷面拱弧型空間披覆玻璃形塑出總長約230公尺的空透空腔；漢諾威（Hannover）展覽與貿易中心（Deutsche messe）超大尺寸變形柱撐拉起來的自然鏈線型展館（Halle 26），其垂鏈面長超過60公尺的自然曲弧似乎在感官上脫掉了大多數的重量。而南鄰無牆面封界的覆頂區，由超大木造變形柱樑暨鋼接頭的怪異形，散發出仿若波動起伏不定的3D曲形屋頂，覆蓋缺掉一角的160×120公尺地盤面，給予展售會場一種調節型空間；1998年里斯本世界博覽會室內主場大西洋館（Altice Arena），以木造非全對稱型結構框，建構出仿如地球生物軀體端緣收邊的變化曲弧，由此而獲得一種屬於屋頂自身的自體自足性。

大跨距結構朝向特殊化開啟屋頂形狀的一道新大門，但是約恩・烏松（Jørn Utzon）的雪梨歌劇院（Sydney Opera House，1957-1973）卻又是個例外，由此而激生出一個又一個不停地生產例外的表演廳與當代美術館屋頂型態異化的另類競技場。

法蘭克・蓋瑞（Frank Gehry）卻又進一步拆解掉一般人對於一棟建築物應該有一具完整自足屋頂的給予，當然這種作法與想法視角是在上個世紀冷戰時代的對峙之中所孕育出來的，也就是我們稱之為「解構主義」（Deconstructionism）。興起於1980年代一群建築團隊，也在試圖瓦解前世代所有相關的建築空間構成的生成法則，當然屋頂也要被裂解掉其慣有意識形態化的對稱、一致、協調……等等綜合感知，取而代之的是維特拉設計博物館（Vitra Design Museum）、維特拉傢具公司總部（Vitra International AG）、畢爾包古根漢美術館（Guggenheim Bilbao Museoa）、維特拉傢具店（Vitra Haus）、格羅寧根博物館（Groninger Museum）、德累斯頓UFA戲院（UFA-Kristallpalast Dresden）、匯流博物館（Musée des Confluences）、亞立坎提運動中心（Pabellón Pedro Ferrándi）、韋斯卡綜合運動中心（Municipal Palace of Sports Huesca）。從1986年起由北川原溫（Atsushi Kitagawara）設計的作品，諸如現今改為現場音樂表演院WWW、東京西麻布住商樓WAVE……；艾瑞克・歐文・莫斯（Eric Owen Moss）自1980年開始一系列在卡爾弗城（Culver City）的作品：化妝品公司BH Cosmetics HQ、畫廊與社會機構Snack Nation+Samitaur Tower……。

突出的屋頂很容易在一個區廓建築形成的天際線裡突顯出來，這在僅存的一些古代留存區尤其明顯。那些教堂尖塔屋頂迥異於周遭其他存在物而爆裂出一種唯一性火焰式的力道，不僅因為自身的奇特形貌，而且因為與鄰旁建物屋頂的一般化相比較的程序而更加突顯。比較是心智進行辨識中的必然程序，而其過程必

然是在相似中進行差異的尋找，這幾乎已經是地球多數生命尤其是動物的大腦心智的基本能力，而且已然壓印至其認知結構的組成裡，成為一種反射性的認知程序。這種求存的能力首先被運用在形廓的辨識之上，因為它是在一個相對長的距離之外就能夠獲得的訊息，這似乎也是我們人類心智辨識的第一道範疇投射。由此我們就可以了解非洲草原上的斑馬為什麼可以再繼續地長存（只要食物供給許可），因為它們身上斑紋的演化讓獵食者完全辨識不出來獨自一匹斑馬何在，當無從讓辨識確定，就無法選取最有效的方位暨角度攻擊。

現代主義運動的熟成期及其之前以方盒子的平屋頂橫掃全球快速發展的城鎮，重新描繪出與古典城市完全不同的天際線形廓，成就了新地平線，卻是以瓦解舊有的建築實踐的價值，和規範建立的主要衡量標準暨建築語言的生成為代價。這不涉及對與錯的問題，而是新世紀的必然，即使後期的可布西耶努力開創屋頂新語言的可能性，而且又經由西班牙裔墨西哥建築師坎德拉（Felix Candela）開創新建屋頂空間的薄殼建築之後，至今在一般屋頂的建築世界，仍舊是現代主義式建築的平屋頂世界佔著壓倒性的優勢，畢竟屋頂空間的利用與造價總是無法簡單輕易的擺平。在當今這種平屋頂漫延的城鎮境況之下，倘若在屋頂方面下點功夫，似乎很容易就能夠在街道暨城鎮天際線視框中建構出突點而吸引目光。當今東西方在台面上的眾多建築師的作品不都是如此，從日本的池原義郎（Ikehara Yoshiro）、槙文彥（Maki Fumihiko）、磯崎新（Isozaki Arata）、毛剛毅曠（Mozuna Kiko）、石山修武（Ishiyama Osamu）、原廣司（Hara Hiroshi）、長谷川逸子（Hasegawa Itsuko）、伊東豐雄（Toyo Ito）、高松伸（Takamatsu Shin）、鈴木了二（Suzuki Ryoji）、高崎正治（Takasaki Masaharu）、北川原溫（Kitagawara Atsushi）、竹山聖（Takeyama Sey Kiyoshi）、內藤廣（Natio Hiroshi）以至牛田英作（Ushida Findlay Partnership）等等；早先的美國從貝聿銘（I.M.Pei）、沙里寧（Eero Saarinen）、蓋瑞（Frank Gehry）、摩斯（Eric Owen Moss）、摩弗西斯（Morphosis）、霍爾（Steven Holl）、普瑞達克（Antoine Predock）、Scogin Elam&Bray、托德‧威廉斯（Tod Williams Billie Tsien）、以至迪勒和斯科菲迪奧（Diller & Scofidio）；歐洲更是不計其數，如從理查‧羅傑斯（Richard Rogers）、克里斯蒂安‧德‧波宗巴克（Christian de Pozamparc）、倫佐‧皮亞諾（Renzo Piano）、尚‧努維爾（Jean Nouvel）。

屋頂板懸空

屋頂板能夠與下方身軀切分開來或是由建物軀體朝外懸凸出相對長尺寸，呈

現出與建物異離的懸空獨立物，這必然要來自於特殊結構型支撐力、專業知識以及物質材料的突破才有可能達成，所以也是現代主義與之後至今的建築物才有可能達成的表現型式。現代主義各大門派中，也只有可布西耶與密斯的作品才有朝向這個面向探究的作品。1929年巴塞隆納博覽會的密斯館就已經盡最小斷面的十字形鋼柱，探究最大可能的屋頂懸凸尺寸，導致整個建物外觀樣貌變成了懸凸的大面積屋頂板，成為給予人視覺圖像印象的主導構件。這是古典建築表現力的不可能，唯獨只有抗彎矩暨剪力的鋼材料作為主要結構骨架，以及R.C.的加強構造才能生成的特有型式；可布西耶在1950年完成的廊香教堂選用了鋼筋混凝土構成的屋頂板，以特有的中間中空的雙層曲弧形屋頂，創生出現代主義時代最獨特的建物。其東向暨南向屋頂板呈現相對大尺寸的懸挑，懸掛在下方牆面之外甚多，造成這兩向立面外觀因為屋頂看似脫離牆體虛懸空漂浮而起的上揚感牽引，誘生出以往建物所未曾出現過的動態形象。

屋頂板的懸空樣貌召喚了心智中動覺形象圖示的投映描述，其中牽動：1.部分—完整之間的圖式；2.上—下圖式；3.前—後圖式。現象描述的圖式關係類型愈多表示這個現象的複雜度愈高，這三種位置圖示建構出的建物樣態投映於我們心智裡的相應內心意象，而且試圖經由某一個始點（初始因素）鏈結意義的錨定，此時的起始點必須是某種不經說明就可理解的東西。在這裡，初始值的範域是垂直性，表現性效果就是所謂目標範域，是一個數值量。也就是主要在表現立面現象呈現上，屋頂到底與下方建物身軀之間的分離強度關係為何。另一種呈現也可以是間隔距離的多少，因為它們與實在界現象呈現的物理學相應域的效果與量之間相對應地不容置辨。接下來感知承認的錨定都是透過客觀知識與身體行動統覺經驗結構化系統的檢驗。像在荷蘭輕工業區的辦公樓（由Jo Coenen設計），屋頂就呈現為幾乎與下方建物軀體分離而懸在空中的樣子；Jean Nouvel的琉森文化中心（Lucerne Culture and Congress Centre）的初始值的定義域就是建物正前方的湖水面，後者著重更多是屋頂面對於水面的建物立面的前—後圖式。這個屋頂端緣與垂直立面交接的懸臂數量值的驚人之大，促發了日常知識經驗結構化系統檢驗的超錶值而引發了我們的震驚感。

大懸空／懸跨

這種樣貌的東西在一般生活的自然環境中都屬於少見的現象，所以它的出現比較容易吸引目光的注視，因為它大都與周鄰存在物形成明顯可見的差異，即便它只是建物整體的一個構成部分而已，同樣會經由與其他部分比較之後的突顯，而誘引搜尋差異的人的目光攝獵。差異的構成與差異的現象充塞於自然界與人構生活場之中，如何能製造出有效的差異，不流於為了差異而差異的當代藝術表現

的瘟疫現象，而且又能吸引目光的注視是一項困難的挑戰。對建築物來說，大尺寸懸跨、或出挑懸空的構造物、或構造部分都必須在結構系統、或結構支撐的額外加強的必要而付出另外更多的代價，對建築物可能性的開拓而言，從古到今這個境況的發生從沒改變過。也就是要「自找麻煩」，卻又必須將問題解決掉，就是在這解決問題的同時迸生出新的可能性、未發生過的觀點、未站立過的位置暨角度……，都可能由此過程之路帶出從未曾遇見過的狀況與陌生的一切，因此而得以登上另一個層級的位置看事物，這或許是額外意想不到的饋贈。

現代主義熟成期諸大宗師，大概只有可布西耶後期的建築開始涉入經由結構件的變形，朝向整個身軀離開地盤，留下自由柱列於地面層，或是讓屋頂板可以懸凸於牆面之外，或是使用不等斷面大小的柱子將屋頂板懸空架起。這類建築還在開發中，可布西耶就不幸過世。真正要產生大懸挑的建築空間就必須在結構系統與結構件的構成要有所突破，義大利籍的結構工程建築師皮埃爾‧奈爾維（Pier Luigi Nervi）是這個領域的開拓者。米格艾爾‧菲薩卡（Miguel Fisac）、馬塞爾‧布勞耶（Marcel Breuer）、菲科克斯‧坎德拉（Félix Candela Outeriño）、建築工程師Eduardo Torroja y Miret、葉祥榮（Shoei Yoh）、聖地牙哥‧卡拉特拉瓦（Santiago Calatrava）、札哈‧哈蒂（Zaha Hadid）、尚‧努維爾（Jean Nouvel）、埃羅‧沙里寧（Eero Saarinen）、保羅‧門德斯‧達‧羅查（Paulo Mendes da Rocha）等等，這些設計者也都在開展著懸跨或懸挑建築不同力道面向的展現。

屋頂─容積體被懸凸板切

自然界不存在任何水平懸空獨立的東西，除了飄懸的雲之外。而生命形式能呈現水平橫移之類懸空性的現象，只發生在生物飛行或跳躍的動做之中，而這些動作的呈現都必須消耗能量對抗重力場的拖曳才有可能完成。這個類型的動作以至姿態都成為一種能動性的表徵，也同時成為內藏能量能自由行動的自在性代言。尤其對當代人而言，真正的自由生活已是一種內在的渴望，社會日常生活的鎖鏈鏈住了大多數的人，就連人所創造出來的東西也遭遇與人相同的境況，其中的建築也不例外。因此，能有自由表現的機會也成了建築的渴望之一，而自由卻與可能性難分難捨，裡面隱藏著人類極致的能力，當前方已經又回到同樣的路，是不是該拐個彎？

可布西耶廊香教堂東向與南向立面呈現了高懸的屋頂，而且還有一條細長水平長條窗把厚實的牆與同樣厚實感的屋頂斷開，我們真的感覺整個屋頂快要懸空飄浮，總覺得那片屋頂是自由地輕懸在牆頂之上，而不是重重地壓在那裡動彈不

得，這層關係把現代建築又帶到了一處陌生世界的開始。它確實讓我們感到一點原來沒有的自由，但是也沒有因為如此衍生出象徵性，或是這一點自由的感受就已經是一種象徵性的作用？因為就莫里斯·布朗肖（Maurice Blanchot）的説法：象徵其實什麼都不是，因為它的作用與語言不同，不是要從一個意義過渡到另一個意義，它完全拋開了語言的形式，所以已經溢出語言的維度，它要走語言無法走的路。它不借助也不需任何特別的表達方式，它只要我們直接看到、直接聽到，而且當下並無從直接理解，也無關乎什麼特別的理解方式。它讓我們停泊在那裡的地方只是一個渡口，目的是要將我們帶到沒有名字、沒有入口的另外的地方。因此，有象徵產生的地方就是有著突然而來的變化，也就有了層次的變化，也是一次奇航。就此而言，它確實點燃了象徵性的火光。

屋頂懸凸於建物身軀外部形廓的距離愈大，異樣性也就愈高，因為它已經位處建物的頂端部分。接下來的問題就是它與下方容積體形貌的關係，可以是連結成一體的部分，半是半非的狀態、完全無關聯（似乎在概念上都可以，但是在實質上很難成就）；可以是只有懸凸一個面向、兩個面向、三向立面或是全向皆懸凸；當然這片屋頂板可以是任何形狀，甚至是個容積體當成建物構成的頂部也無不可，完全依不同的狀況而定。關於屋頂的懸凸類型的建築容面，也已經可以被劃分成建築立面的一支類屬，因為它建構出其他類屬所沒有的一處飄浮的遮蔽物，同時它的下方必然附著陰暗，與其他部分沒懸頂的立面部，不僅在形貌增加了差異的構成項，同時也連帶衍生出現象差異的陰影變化。懸凸部分也確實在視框成像的範圍裡加大了可視面積，更大的影響是一種異化性的生成。就像一個村子裡的人以前都沒有人戴帽子，有一天突然有顆戴著帽子的頭出現在街道上，一定格外吸引眾人目光，並且嘴耳交接低聲詢問此為何人？我們或許會以戴帽子的概念來看待建物懸凸的頂蓋，這時大都將它看成是建物附帶的一個部分。若是這頂帽子形塑出與身軀不可切分的關係，那也許就比較像是那種帽子與衣服連成一體的帶帽的衣服。

努維爾（Jean Nouvel）的琉森市文化中心（Lucerne Cultural and Congress Centre）是屋頂與側向面容連成一體的作品，而且是雙向懸凸，刻意把懸頂邊緣削到相對薄，耗費不少細部才能完成結構與表現性的一致；麥肯諾（Mecanoo）在鹿特丹公墓的教堂（St. Mary of the Angels Chapel），長方形的屋頂與主殿容積體完全呈現全向性脫離的狀態，而且在每個方向上都懸凸於外廓牆面之外，讓我們所看見的就是完全懸浮在教堂上方的一片金光；德國奧斯特菲爾德爾斯（Ostfildern）鎮公所（Stadtverwaltung Ostfildern），屋頂從同樣在建物立面上劃分數條水平切分線，頂部朝西偏北的立面方向朝廣場懸凸近乎六公尺之多，與建物自身的軀體可視為相連的一體，同時確實讓其下方的開放空間有那麼一點受庇護的味道。

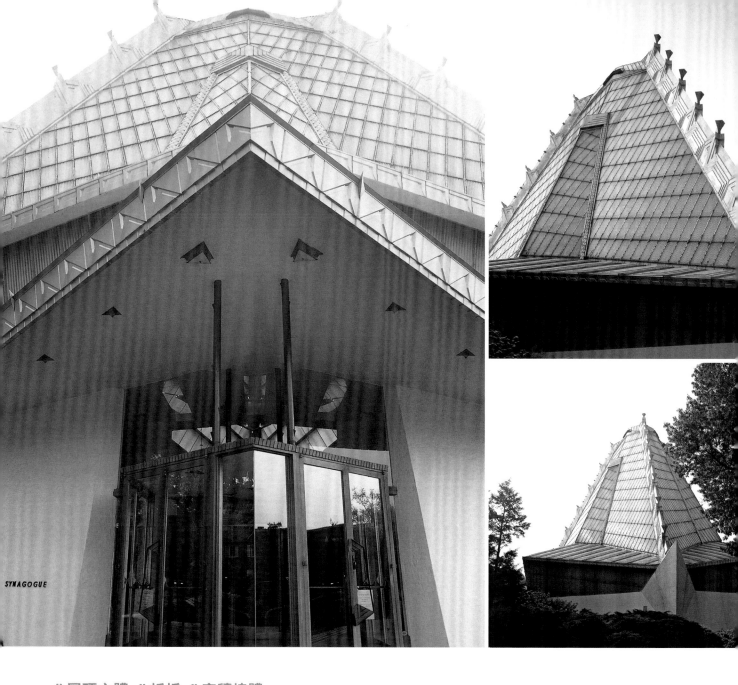

貝絲夏洛姆猶太教堂（Beth Sholom Synagogue）

\# 屋頂主體　\# 折板　\# 容積塊體

折板構成多變多面體

DATA ————
Elkins Park，美國｜1954｜法蘭克‧洛伊‧萊特（Frank Lloyd Wright）

　　除了主要入口的門及其上方懸凸以中分線對稱下折的三角形遮陽板之外，全數是由6個大單元面組成的三角轉成六角的多折面對稱建物，每個折面上主要的主突角都成為對稱中分線。嚴格説來，除了小裝飾件之外，主要的立面都可視為由折板依循著主要結構由3根大斜柱相交於頂，於其中每兩根之間再輔以三維三角形空間桁架構件形成結構框架。接著再封內與外再細切割的雙層面板，除了腰部拱起的三角形屋頂以及最頂端部是實板，其餘1樓高以上皆是透光低透明材料。另外位於三個地面層角落處的折面R.C.體是一根大尺寸的變形柱，由此共構出簡單又複雜的多面體面容。

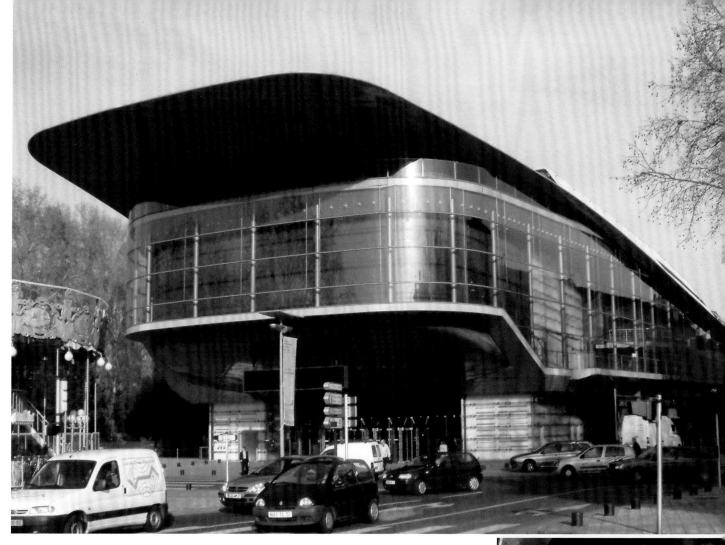

#屋頂主體 #容積體被懸凸板切

土爾演藝中心 (Palais des Congrès)

懸凸屋頂彰顯建物存在感

DATA ─────────
土爾 (Tours)，法國 | 1989-1993 | Jean Nouvel

　　位於火車站前廣場邊的演藝中心地塊已被用盡，若沒有任何其他朝廣場方向的突出物，根本無法被行人的目光關注到。也就是難以看見它的存在，所以屋頂板的懸突是不得不的必要呈現。同時這處大多時候在夜間才使用的表演空間，唯一朝向城市主廣場的短向主立面，必須能夠在夜間突顯於視框之中，所以玻璃面的使用與人工照明的共用似乎是最佳的選擇。玻璃容積體懸凸加上屋樑端緣細薄化，同時在垂直牆與屋頂交面導弧又懸凸的綜合結果，讓它成為廣場周鄰封邊線上唯一的跨界線的構成物而格外突顯。

#屋頂主體 #容積塊體

柏林愛樂廳
(Berliner Philharmonie)
金色垂屋頂形貌物

DATA

柏林（Berlin），德國｜1960-1963｜Hans Scharoun

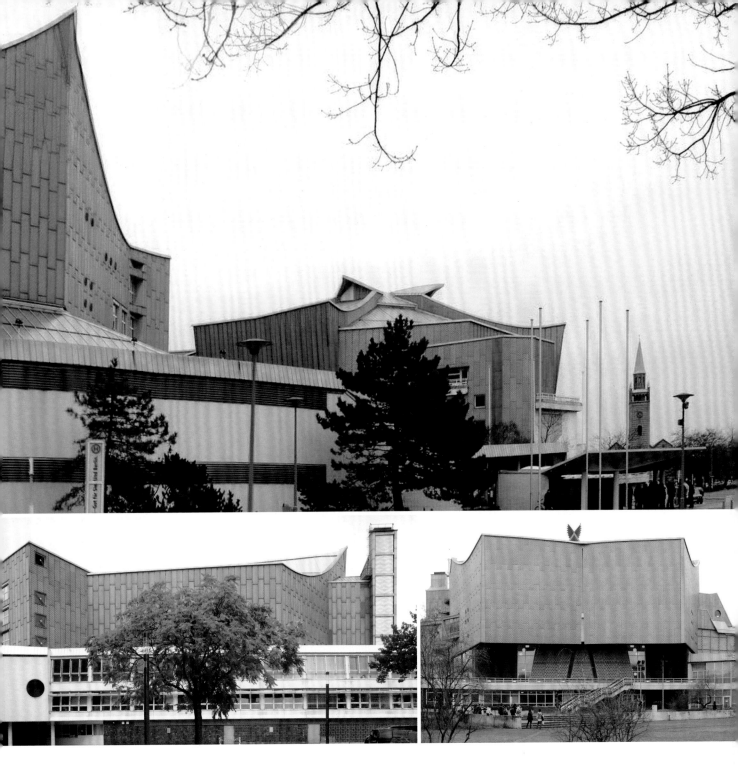

　　它的上下分成兩截的上段部表演廳容積體，以其特有的垂弧屋頂相交出尖銳角的怪異形突顯於周鄰之中，加上特有陽極處裡的金色覆面材料的表面性，相對垂直細長的垂直分割並沒有減損它整體形廓的感染力。它的弦月形相交形成的反曲弧連續樣貌屋頂也是建築史的首例，其形狀的定形很大部分也來自於內部音效需求的塑造，但是也未必就一定非這個形狀不可，只是最終卻似乎是朝向唯一最好的選項，當然是因為它能回應天花板音效空間的構成，而且將我們帶向音樂律動的感染力與交響樂的那種激昂變率帶來的張力，以及與指揮家那雙手舞動劃出的可見中的不可見的另一種律動軌跡共同聚合而凝結出來的形象。這個獨特金色系的形貌物又被下方刻意形成的無色水平橫向鋪伸的容積體強化出它的自體突顯性。

可布西耶中心（Center of Le Corbusier）

屋頂彷彿與室內容積體分離

DATA —————————

蘇黎士（Zurich），瑞士｜1964-1967｜可布西耶（Le Corbusier）

　　可布西耶使用9根三種不同斷面的鋼柱，支撐起一座由兩個單元上下反置焊接成的鋼構並置屋頂。其下方的室內空間封邊界外牆全數由鋼板組成，完全不參與屋頂載重的分擔，裸現界封室內空間的使用容積體，全數是另一個獨立結構組構體，而且有自己的屋頂。與1960年的一座慕尼黑的磚砌教堂（Kath, Kirche St. Johann von Capistran）屬於完全相同的構成形式，它們都是那個時代在建築史上首次出現的建築構成型式的作品。可布西耶對於柱子的選擇刻意依負載的重量不同，讓它們與上方鋼樑的接合也不同，其中的大部分都再經一支與主樑垂直的短樑與之接合，刻意裸現柱樑之間也可以有不同的接合型式。主要室內使用空間因為不用支撐那個與天空打交道的屋頂而獲得全面性的自由，因為不存在柱子的阻隔。同樣那支坡道只需支撐自己就足夠，使用R.C.構造藉以呈現其牆體自己承載自體重量，並且與主體空間呈現極大差異，經由它登上同樣是自我支撐的室內容積體的頂部。

德國郵政博物館（German Postal Museum）

懸凸平頂創造歡迎姿態框口門

DATA ──────
法蘭克福（Frankfurt），德國｜1984-1990｜Günter Behnisch

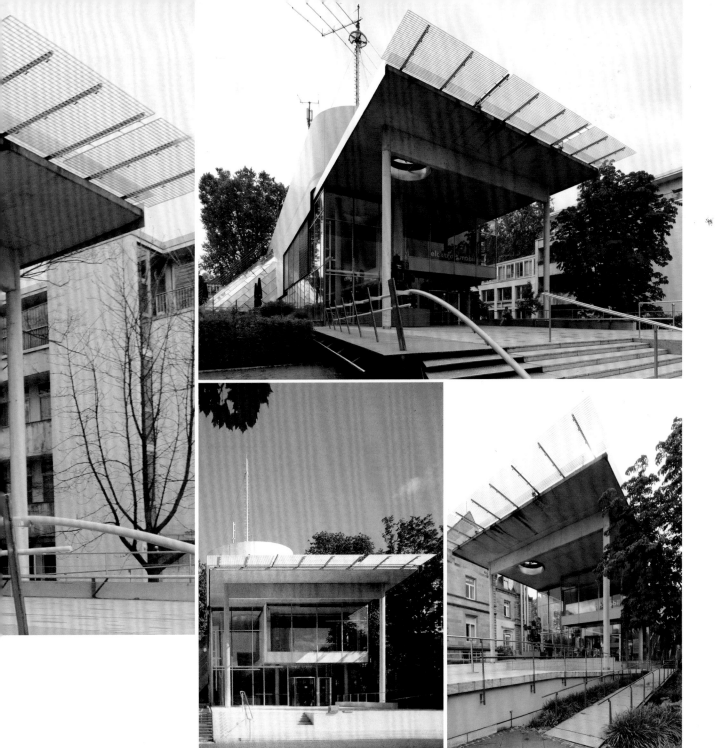

　　建物長向端的玻璃牆主入口面，從河邊主幹道往後退縮共計約12公尺，藉此容納一座坡道暨很寬的戶外階梯，提供一段戶外開放平台做為前門廳之用。此舉刻意製造了一段與主幹道的緩衝帶，形塑出一種散發著歡迎性的前門黏著性濃郁的門廳空間，這個氣味的厚度又被那個有意無意建構出來的「框架門」形象給予增生。這道柱樑框架型的門，與可布西耶在薩伏耶別墅入口之後即刻豎立在眼前的結構加強支撐件一模一樣，只是在這裡又將遮陽雨披朝前懸凸，而且還利用更細的鋼件暨格柵板支撐著玻璃再往前覆蓋更多的平台頂；此外，又在玻璃門上方又懸凸另一座盒子容積體，以壓低入口前的近身尺度，藉此又進一步地將外門廳引入一種友善的尺度關係，朝向被圍合進而釀生聚結屬性邁前一步。

容積體被懸凸板切

巴黎國立高等音樂舞蹈學院
（Conservatoire National Supérieur de Musique）
如波浪懸空的超長屋頂

DATA
巴黎（Paris），法國 | 1985-1991 | 克里斯蒂安．德．波宗巴克（Christian de Portzamparc）

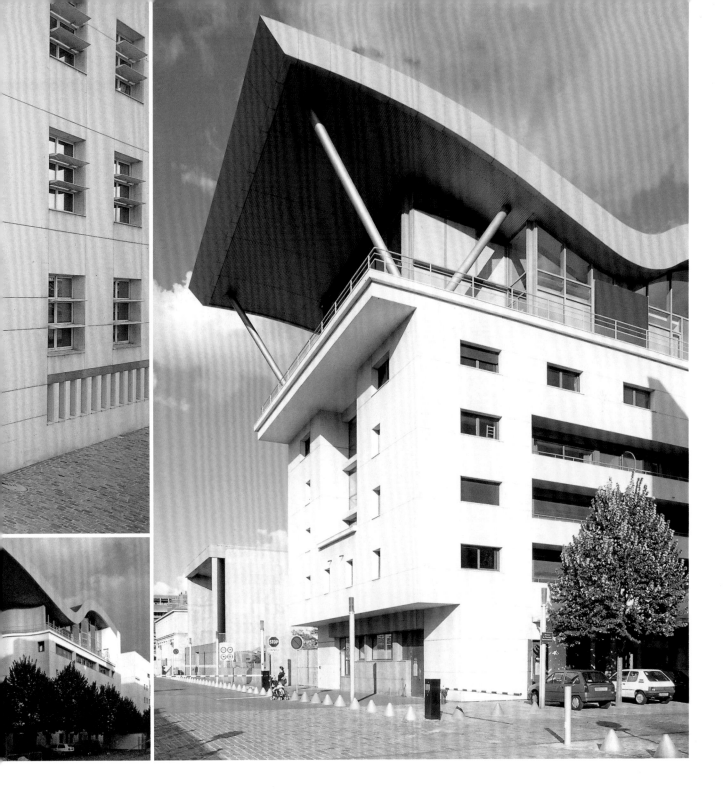

　　整棟建物的連接組合有點複雜，但是連同綠樹內庭暨開放廣場佔據街廓，除東北角建物以外的9/10更大些。為了降低建物過長的衝擊，所以在面對民宅向的超過60公尺長的建物長體，以一片下方是留空的屋頂層，建構成波浪起伏樣貌的曲弧懸空狀態的屋頂，調解這較一般性開窗型立面向的面形。另一朝向大街的立面同樣以一片大尺寸的屋頂板，將4棟前端緣彼此相隔區分成獨立容積體的建物長向連結在同一懸凸的屋簷之下而朝向一體感的生成，也建構一種街道立面的連續性延伸，而且也標記由此而起的差異的轉向。

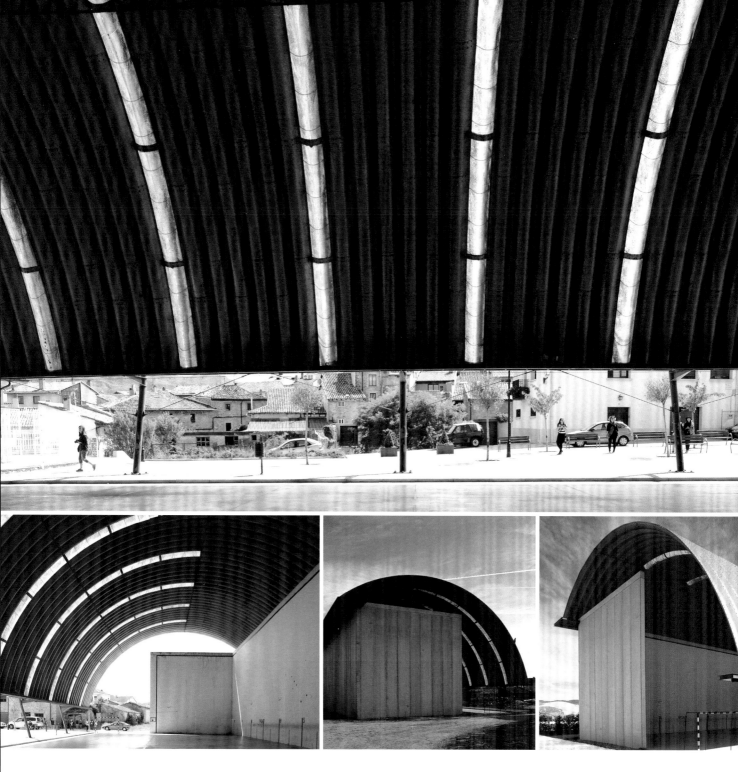

迴力球暨綜合運動場（Sport Center of Arroz Villa）

#屋頂突出

極簡半圓弧屋頂中的不簡單

DATA
Navarra，西班牙｜1990-1991｜Fernando Tabuenca & Jesus Leache

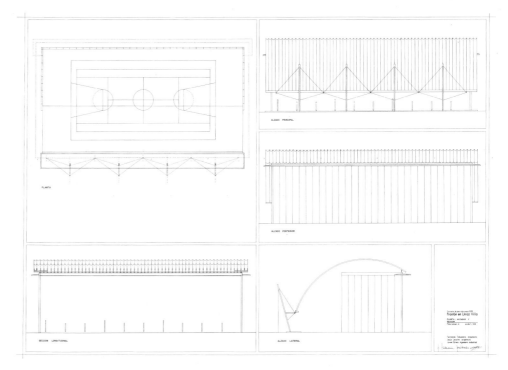

外觀簡單至極到只剩下一道L型R.C.牆以及好像只與一處牆角相接觸,實際上根本是跨過其上方懸浮在空中的半圓拱弧,這就是這座半開放型綜合運動場給予眾人的印象,這在很大部分也要得利於圓弧屋頂比較低的端緣處與呈傾斜角度配置的鋼構列柱。在短向立面的視角才得以清楚呈現屋頂底緣延伸出一段水平向鋼構件,那些斜置鋼柱穿過這些水平件與之固接之後,又藉由鋼柱近上端的兩根由柱中心線朝兩側前方對稱方式向下延伸的鋼拉桿斜撐加強件與鋼板屋頂接合,由此而完成了這個簡潔俐落的三維型結構支撐的鋼骨R.C.的共構骨架,同時也是整棟建物外觀樣貌被塑型的同一,而且在潛隱中呈現著遵循至上主義極簡藝術那個低限度法則規範的制約。

因為它所裸現的實際上被使用的半室內空間區的定型元素,就只有那界定面的L型R.C.牆與遮陽避雪的圓弧鋼板屋頂,至於斜置鋼柱已全數在室外與內部無關。而且就是因為這些鋼柱斜置呈現為離開主體空間區的樣態,加上柱斷面朝上端緣細小化的遞變型和拉桿的細斷面,以及鋼柱與鋼屋頂接合處並非直接在圓弧面之上而是外延的水平板,誘生出鋼柱是與圓弧屋頂相分離的視像閱讀,因此助長了屋頂呈現為懸浮樣態的潛隱強度,讓我們也傾向於將柱子視同為獨立元件。這些各個細節綜合的結果,形塑出強烈的傾勢將我們統覺生成的最終評判視同這些構成件——R.C.牆浪型圓弧鋼板屋頂、斜置鋼柱列,都是各自獨立而且低限度接觸甚至彼此分離,如此而生成十足輕盈的面貌。不僅僅如此,它的構成方位配置以及形狀的取樣還參與了這些偏村棲息場邊界朝向「圍」的屬性錨定,而不是只是一座獨立的建築物。那4根相對管徑很小的圓鋼管與整個相對很大面積的圓拱弧屋頂之間的比例關係是頗具影響力,而且管徑的絕對值也是關鍵。接下來讓整體呈現輕盈無比的臨門一腳就是不經意之中欺瞞過我們的眼睛辨識,將它們視同為不那麼重要的輔助件而已。至此,整個屋頂終於掙脫結構支撐上強固的接合樣態的束縛而懸浮在空中。

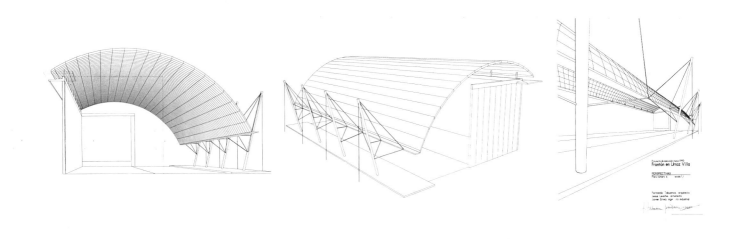

屋頂板懸空

圖爾寬藝術學院
（Le Fresnoy-Studio National des arts Contemporains）
懸空屋頂整合新舊建物

DATA
圖爾寬（Tourcoing），法國 | 1991-1997 | Bernard Tschumi

　　在保留舊有建物同時，又要在它們的周鄰以及屋頂上方增生新的使用空間，所以使用十數根鋼柱支撐起一個相對大尺寸的屋頂板，以不落地的型式懸在舊建築物的屋頂之上的一個樓層高度差用以填裝新容積空間，讓整座屋頂像是飄浮在天空中的一幅張開的傘，同時讓屋頂與其他構造物都維持着不接觸狀態，藉此卻讓所有構成這個空間的部分都能夠突出自體性。不僅讓表面檸檬黃塗料的舊建物保有其自體性，新建的朝廣場的建物立面，呈現出水平向疊加量體的部分也是維持著與其他部分分隔的狀態。接着就是那些獨立件的樓梯、坡道也各自彰顯；最後就是這些存在物之間的剩餘區。就是因為這座懸空屋頂下方維持著半數不封牆面，而得以呈現其直接下方的虛空間於觀者的視框之中。這個虛暗處建構了強烈的「之間」，讓其間置入坡道與樓梯（緩坡）於舊建物屋頂的側面暨其上，撐托出一個介於約莫80%被圍封20%開放的奇異空間場，也因此而衍生出比較少見甚至罕見的建築面貌。因為這個虛暗空間的生成而得以讓梯元件以及坡道元件都可以被凸顯出來，但是卻又不會弱化其他部分存在的分量，而是讓每個部分都因為大尺度屋頂的置入，而維持內部通道與鄰廣場向的外掛通道暨廣場連接梯的開放型立面，由此衍生出未曾有過的異他性，讓懸浮頂蓋下的暗黑形成建築面容上的另一層迷魅不明的附面容。

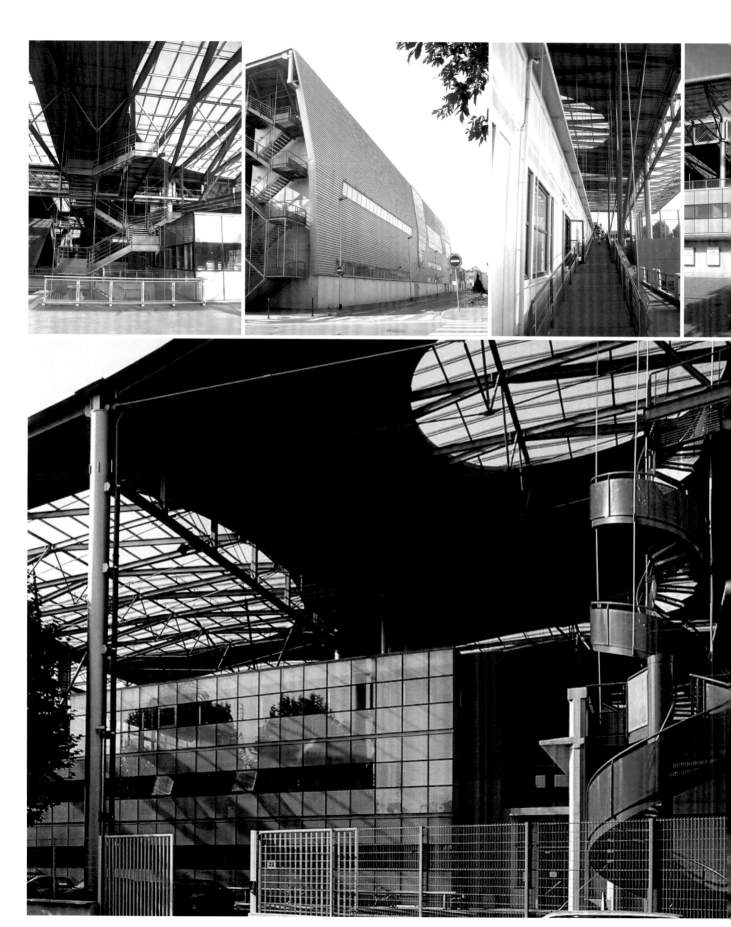

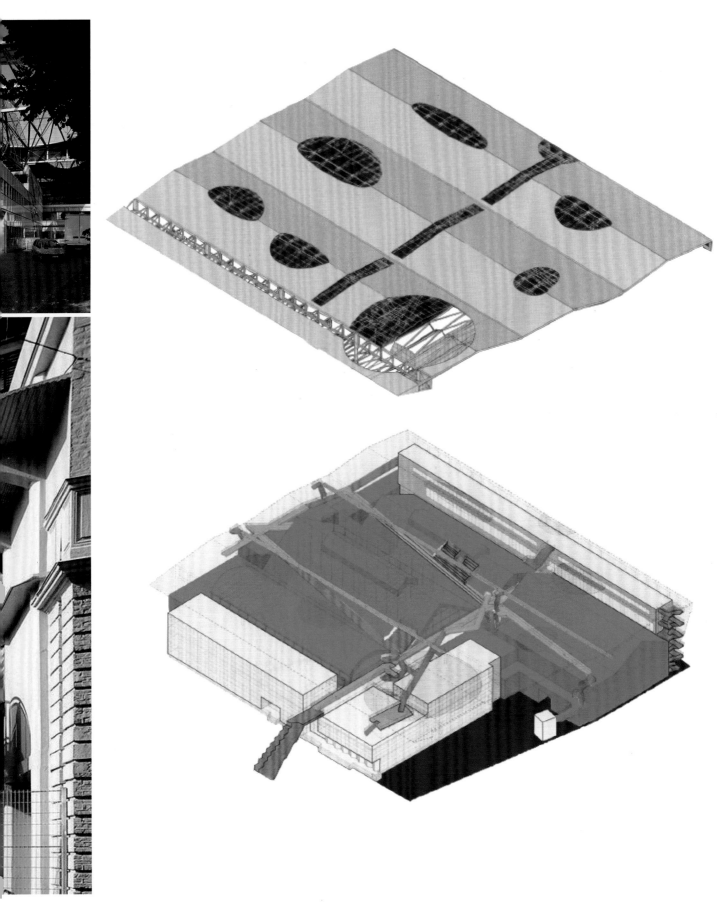

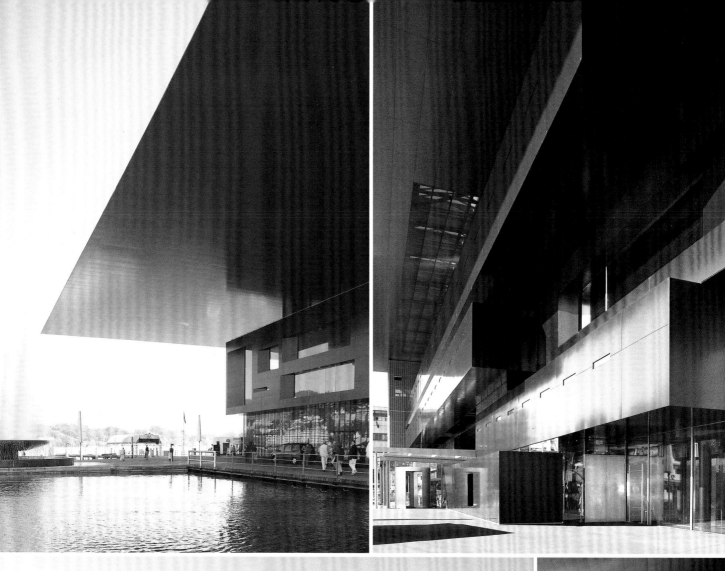

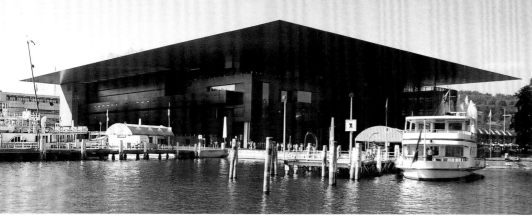

容積體被懸凸板切

琉森文化中心
（Lucerne Culture and Congress Centre）
倒映湖光山色的超尺度懸空屋頂

DATA
琉森（Luzern），瑞士｜1992-1998｜Jean Nouvel

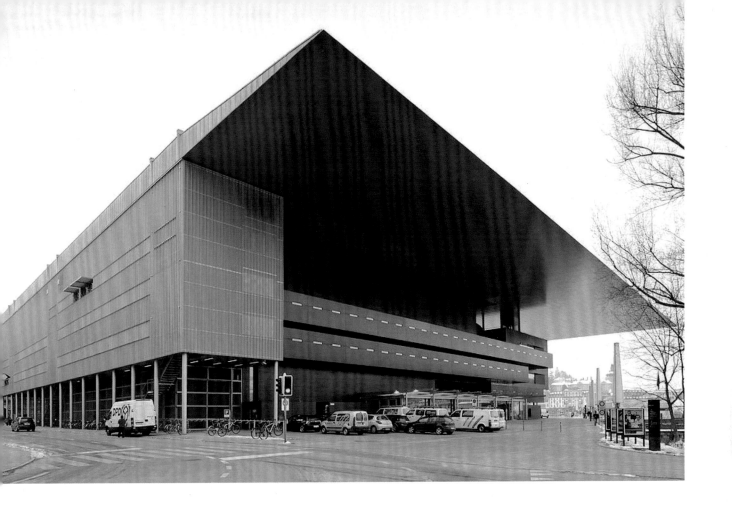

　　這座懸臂尺寸驚人的懸空屋頂板，確實如實地將建物不能靠在湖邊的律法限制超越地帶到一處更沒有預期到的地方。這是這棟建物創造出來的，就在天空之中呈現出比湖水更多水光漫流的另一處所。為了讓這個效應達到更高的成效，朝湖面的立面二樓以上至屋頂以下的實體牆面，皆施行以陽極處理金屬板封面的量體凹凸面，而且表面維持著高度的光亮，顏色卻是低明度、高彩度與高飽和度的深藍與棗紅色，至於屋頂底卻是光亮的銀光面，呈現為最高明度之處。所有臨近水的面向除了朝湖面，另一與之垂直的直角連接面則將湖水引進人工池而相臨，其立面盡是背擋玻璃牆與複皮層面，其外覆皮層是雙向不等間距的鋼格柵鏤空雙向列格板條，維持著適切的透明性。

　　朝湖水面的主向確實帶來到處黏附著流光的現象，尤其是將湖面水光牽引至懸挑的屋頂板底，在立面各處明度刻意壓低的境況下，更加突顯其高昂的光流竄現象，好像有另一處湖水面高懸在建物立面上方的天空。因為這個懸挑的屋頂板底永遠都在光亮的背面等待著湖光的照臨，只要湖水上有光就必定會來此拜訪。而且懸挑尺寸驚人至少也是當代建築的前幾名，它把其他兩向完全不同類立面容貌的差異轉移掉注意力，讓所有的流光泛動現象都集在臨湖面懸空板底。

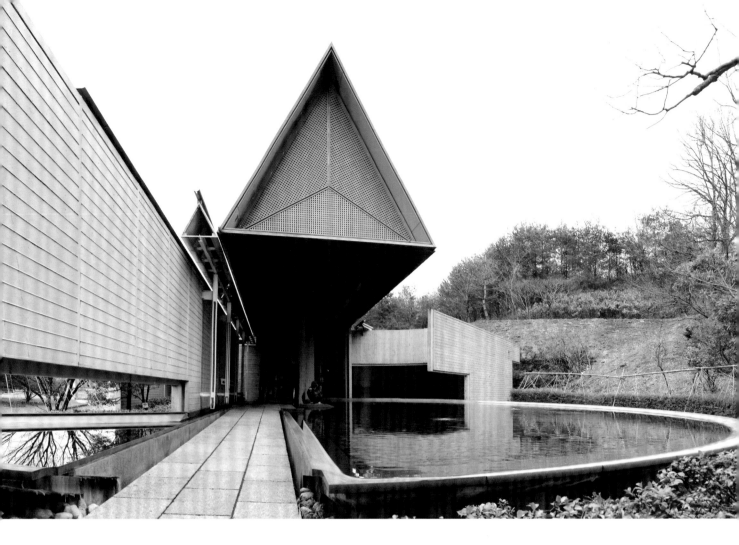

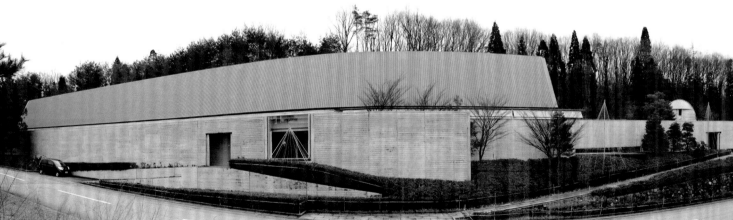

#屋頂板懸空
淺藏五十吉美術館（Asakuraisokichi Museum）
正三角形超長懸凸屋頂

DATA
能美（Nomi），日本｜1992-1993｜池原義郎（Ikehara Yoshiro）

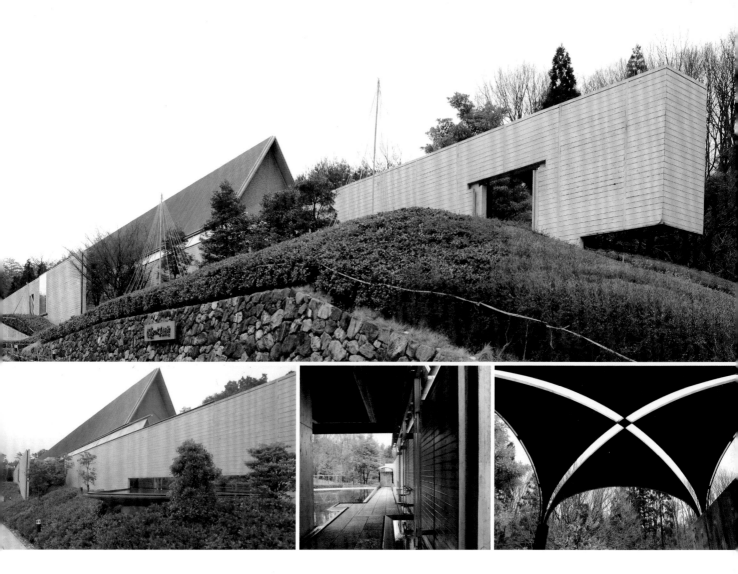

　　雖然要讓整座美術館成為這個陶藝綜合區的背景，但是也矛盾的又要在若有若無之間顯露自身，這就成了細部構成所要達成的表現型問題。要讓這道R.C.牆脫離慣性形貌就不能只是牆而已，因此就將鄰牆的建物雙斜屋頂的一邊，一路從主體空間延伸將近70公尺的總長，讓斜屋頂端緣以懸空的姿態與牆頂緣維持一個相對小卻又能辨明彼此分離的間隔距離，藉此傳送出牆後另有居所的訊息。此外，在R.C.牆面上相對細小水平條也經由模板表面細部的處理，讓牆面上的水平細條凸出斷面成正三角形，共計連續30條引入微細的陰影變化以不同於一般牆。同時在牆體距端部開口處約13公尺處的下緣又開設了一條相對細長的水平開口，讓一座黑花崗岩製造的淺水池懸凸於斜坡面之上。

　　它就是要把它自己建造成一座牆後的有什麼東西，而不僅僅只是一道園區背景牆。這些不同部分的綜合，讓他與安藤忠雄牆的建築面容有著可感的差異，是屬於低限度的差異，但並不是最小的差異。這是一種背景裡的背景型立面，因為它不僅僅只是一面單牆而已，它還提供了其他存在物的發言權，但不是大聲喧嘩的形式，而是一種低聲的交談，聲音雖低，卻怎麼避都避不開，每個元件的出現因都不是那麼突顯，但仍能在無意間閃耀於眼角餘光之中。此外牆上除了必然要開的口，甚至還刻意留出如路易斯・康在沙克生化實驗室（Salk Institute）中庭R.C.牆上微凸的小直角體，它投下的細微陰影暨細小的水平分隔線，讓它不僅僅是樸素的背影牆而已，更在誘引那種「好眼力」，而施放出低沉的召喚聲響。

玉名市立歷史博物館
隱藏真實建築面龐的無用之用

DATA ———————
玉名（Kumamoto），日本｜1992-1994｜毛剛毅曠

#屋頂主體 #體的分離或串連

　　它的建築面容盡其可能呈現每個構成部分的自體自明，因為每個構成部分都是獨特的。對生命形式與構成而言，它們應該都隱在地指向簡單構成關係的圖示性。這座博物館面龐的所有並置呈現，在正常視覺的眼睛高度上的視框之內都是未明的簡單，若由此面相觀看，你所有能夠得到的信息就是R.C.造的牆面加上R.C.造的戶外階梯、坡道與16根金屬陽極處理表面鋁板覆面方柱，就是這些。這個無用之用的階梯與另一道無用之用的坡道，因為那個高度只是離建築主體愈來愈遠而已，這才是問題的關鍵，所有這一切都是要讓你往前與朝上前去。換言之，真正的面容在上面，而不是在地面上的所見。博物館在全球到處都有，但是像這樣把面容裸裎向天空的，這是唯一的一棟。從地面層視框所攝獵的建築圖像，朝向那種沒有立面的建築的隱蔽卻也是另一種突顯，它讓我們感悟到這種如同錢幣兩面共體的雙面性，任誰也沒有辦法同時看見兩個面向的同時並顯，一個單一時間理只能顯露一個面，而另一個面在這個時候只能隱藏於背後。

屋頂板懸空

貝耶勒基金會（Fondation Beyeler）

浮於街道的白色懸空屋頂板

DATA

巴塞爾（Basel），瑞士｜1993-1997｜倫佐・皮亞諾（Renzo Piano）

　　在街道面所看見的外觀，就是帶著色彩的石板牆以及飄懸在牆頂上的一整道白色的東西，實際上這是一座鋼骨構造物，只是鋼柱全數被包覆在披覆褐紅石板面的牆與石片建構的皮層內部。整個覆蓋美術館室內容積體的屋頂板，全數是白色烤漆鋼骨樑與上方透光的白玻璃組成的平整面，主結構樑經由露出牆與柱頂的特製鋼轉接件與隱藏柱結合，使得這整座屋頂與牆頂大多維持著分隔以間隔的脫離關係。至於在短向立面端部，刻意把玻璃盒子高度壓到比牆及柱頂還低的約70公分，再於最外緣玻璃面後方150公分之處封清玻璃與屋頂板下方的垂直落差面，讓整片屋頂板在短向面更突顯其懸空樣貌。這座白皙的懸空屋頂板在大街面向上，同樣成為充滿褐紅石板非均質的色塊微差跳變的長牆上方，一片飄浮白若有似無地而沉默同時卻又呈現另樣的突顯，雖然沒有張牙舞爪，但是依舊凸出。

　　這座屋頂結構骨架外露的均質面板型調光構造，是皮亞諾早期在美國德州那座美術館屋頂光構造物的另一種衍生版本，都同樣成為建物立面形貌上的突出物。接著同樣由他完成於美國喬治亞州的高美術館（High Museum）增建，更將屋頂採光構造以預鑄的調光器，完成了機械製造精準的複製力量，卻無法讓人觀賞它的斷面形的特異，實屬可惜。

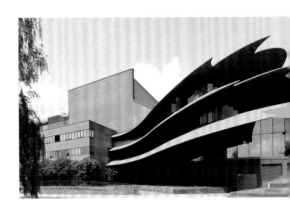

漢斯奧托表演劇院（Hans Otto Theater）

三片異樣超現實的屋頂暨遮陽板

DATA
波茨坦（Potsdam），德國｜1995-2006｜哥特佛萊德・伯姆（Gottfried Böhm）

　　傳統的劇院座位區封閉外觀的樣貌在這裡全數被打破，以往密不透光的座位區密實牆全數被清除殆盡，替換以透通清明的玻璃面。這樣的全面性玻璃牆面包覆整個座位區的內外交界面，必須讓直接日光完全排除於外，只要保有玻璃分界牆在外觀上無分隔的連續，同時又呈現座位區的輕盈形貌。其結果確實是建築史上首次出現如此薄的烤漆鋼板屋頂暨遮陽板，而且懸凸尺寸之大也是首創。這3片彼此重疊，以玻璃牆面間隔空間的懸空櫻桃紅鋼板片，投下深暗的陰影，把玻璃片全數朧罩於下。在室內沒有燈光的時候，玻璃面呈現為透黑，同時又映樣著它所獵獲的景象，流露出一種異樣的超現實感。這3片曲弧形朝天空方向拱起的板片不只是在戶外，還一路延伸至室內舞台區的屋頂板，形塑出強烈內外一致性的空間構成關係，這是當今少有的建築現象。面對著湖邊的恆定環境，試想在深夏夕陽後的澄藍夜空覆蓋之下，室內照明燈光剎時全開的瞬間，3片櫻桃紅的懸空板以鮮紅對應著寶藍，還有剩餘的室內光照穿過座位區的玻璃牆朝外溢流的景象，應該是全球音樂廳從來都未曾出現的風景。

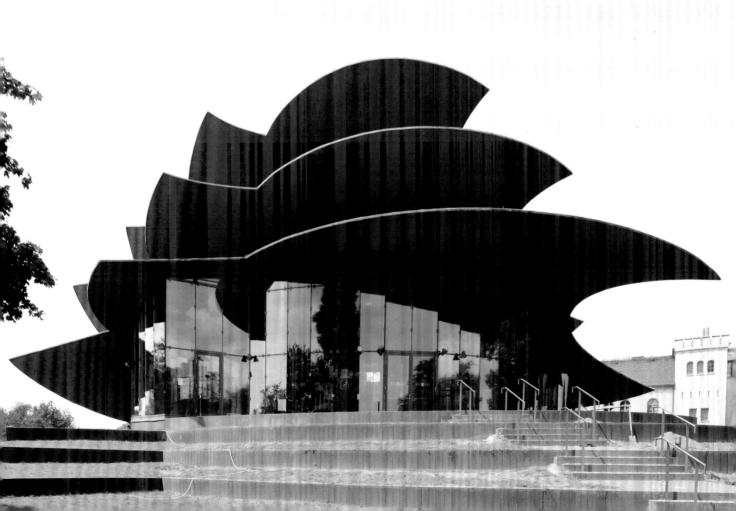

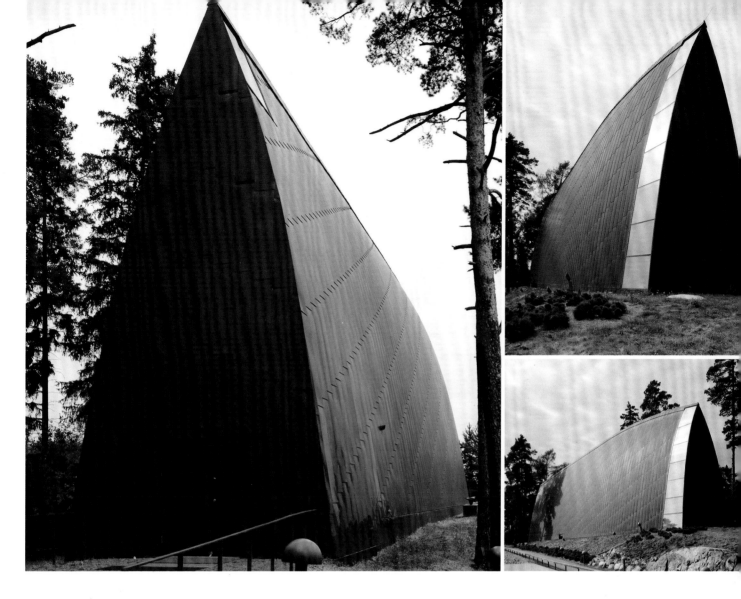

#屋頂主體　#物象化

聖亨利普世藝術教堂
（St. Henry's Ecumenical Art Chapel）
銅板包覆擬像如船的形貌

DATA ───────────
土庫（Turku），芬蘭｜1995-2005｜Matti Sanaksenaho

　　全數的外部幾乎快要被銅板包裹殆盡，所剩之處也只是長向端部兩側的磨砂玻璃條，由屋頂一直連通至地板，而且它的屋頂脊線還刻意做成微微的弧線型而並非直線。另一個細節就是表面披覆的銅板片，刻意形塑出在長向端與毗鄰銅板片排列出連續傾線的分佈圖樣，朝向一種波浪的圖像性生成，完全排除了垂直線的存在，由此而建構出一種可感的傾向性聚結，卻同時在長向的兩端都刻意不減其高度以朝向擬像「船」形的生成。倘若長向兩端如實地遞減高度，真的完成了一梭完整的形狀船，那麼它就被定形成一隻船。但是這與只是要借助「船」的形象牽引出一條想像鏈而已，它仍舊有其他維度的事物要被誘生出來以勾出另一條想像鏈，這時候如實的「船」形反而變成了障礙，所以最終才以這種呈現指向天空的尖銳端，被突顯的船半身位置就止住，如此得以讓短向立面併合了不同形貌即將生成不同兩種差異形象的半種子於一身，也因此才有機會撫育不同的形象於一個單體之上。

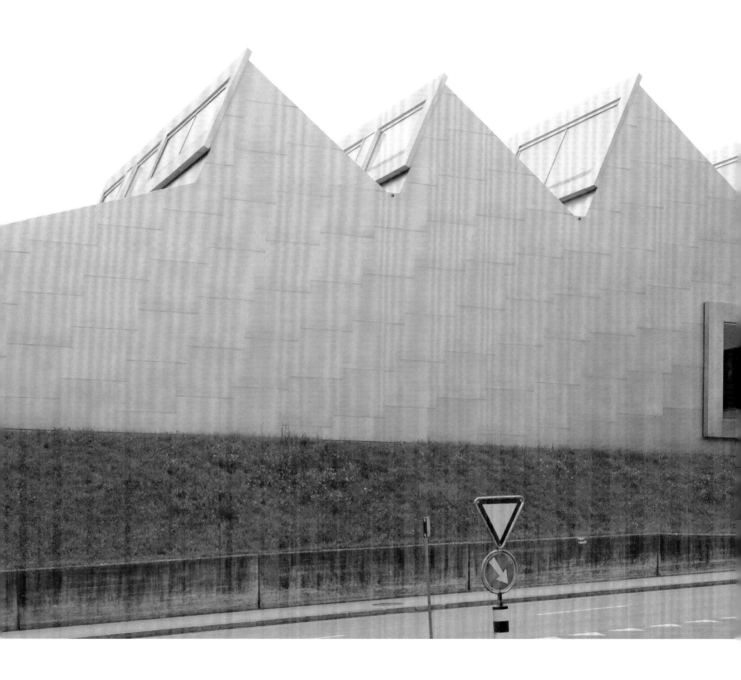

框口

亞本塞當代美術館（Kunstmuseum in Appenzell）
如刺點般的立面印象

DATA ───────────────
亞本塞（Appenzell），瑞士｜1996-1998｜吉貢和蓋耶（Gigon & Guyer）

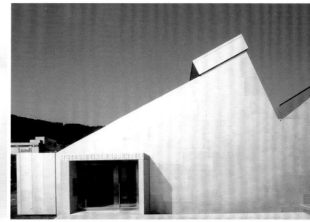

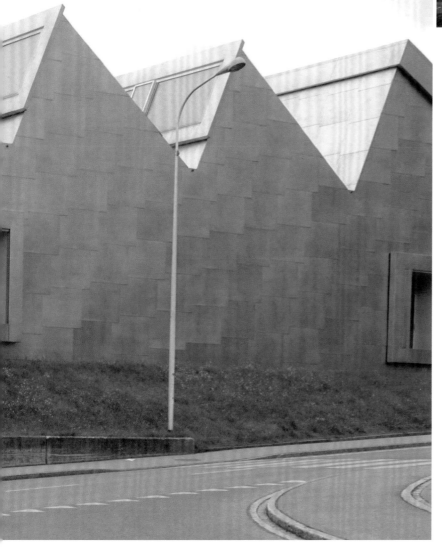

非對稱雙斜面屋頂凸出是這棟建物立面的突出點，就像羅蘭・巴特（Roland Barthes）在其書名為《明室》（La Chambre Claire）中提到攝影影像的閱讀裡存在的「刺點」那般。從這裡開始，因為它就是導引線，讓你對它的理解路徑是往 A 處走，而並不是朝著 B 方向的工廠或倉儲空間的類型去理解。在上個世紀初期的工廠採光因為挑高屋頂板的需要，因此會將採光構造凸出於主容積體之上，但是因為排水問題會將天窗放於凸體的側頂，而非直接放置在凸出物朝天空的面上。因為屋頂凸出的形狀與天窗位置讓它特異化，因此需要充足的間接光進入室內的建築，而牆面上完全沒有一口凸窗開設特別位置，以及入口門廳單元的一大扇同樣型的凸窗位置，共同破除過往同型屋頂凸窗工廠的慣有樣貌，這也只有現代式的美術館才需要這種光控空間。因此這種牆面少開窗的頂天窗建築，大多成為現代美術館建築的另一種型式的標靶。在這裡，表層金屬皮層刻意排列成上下錯位同時又局部重疊的特有樣式，也是為了區別於一般工廠建築，藉以標記出彼此面容之間的細緻差異，連開窗的細部也不相同，這裡牆上的凸窗框的處理，讓它達成與天窗構造暨構成的同一。

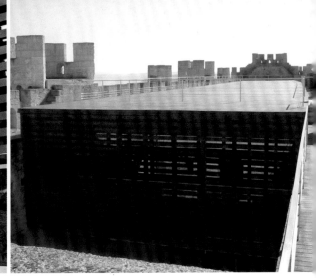

酒博物館（Peñafiel Castle Wine Museum）

格柵屋頂形成超大景觀平台

DATA
佩尼亞菲耶爾（Peñafiel），西班牙｜1996-1999｜羅伯特·瓦萊（Roberto Valle）

這是一座古代設在山丘頂上防禦性城堡修改建之後，變更使用機能成為酒博物館的建築物，更特別之處在於它的全新建物空間就是放置入總長190公尺、寬度25公尺的老城堡牆內的一個鋼構盒子，屋頂隔熱防水處裡之後，披覆上實木條成為總長近100公尺的超大觀景平台。因為新建盒子容積總長接近90公尺，所有的自然光照只能從長向兩段的短邊攝入，但是主要入口處的城堡中間段的新建容積體的立面，卻是實木條的水平柵懸在240公分之上，其後方是盡數由玻璃內皮層組成的雙皮層立面。實際的室內寬度接近12公尺，而實木水平柵的立面，被同高度的實木塊當做間隔塊，定出等間隔的水平條帶，同時分隔成9個間隔距。這個立面的置入不僅濾掉部分身處高原台地的強光，同時給予新建空間一個完整的面容，否則就只是一片透光透明的虛空，辨認不出所謂新建物與老城堡的關係。另外實木柵的類型基本上與酒櫃架的構成，至少是毗鄰的類比關係，而且與古代城堡門的唯一材料——「實木」之間存在著在歷史事實中撫育成長的共通體關係，沒有其它的材料適於擔當這個位置的職責，而且它也不宜複製如古代的密實門，因為那應該在外，而不是已經進入堡內的這個外，即新建屋頂。簡言之，這座博物館的立面應該以外部及「內中的外」的雙面性看待。

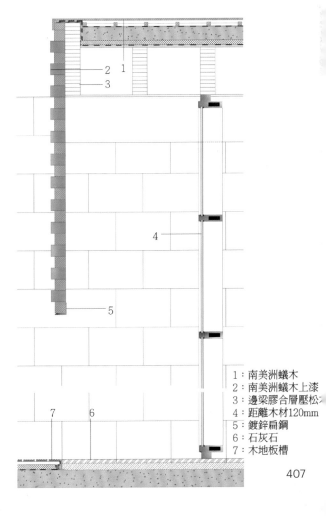

1：南美洲蟻木
2：南美洲蟻木上漆
3：邊梁膠合層壓松木
4：距離木材120mm
5：鍍鋅扁鋼
6：石灰石
7：木地板槽

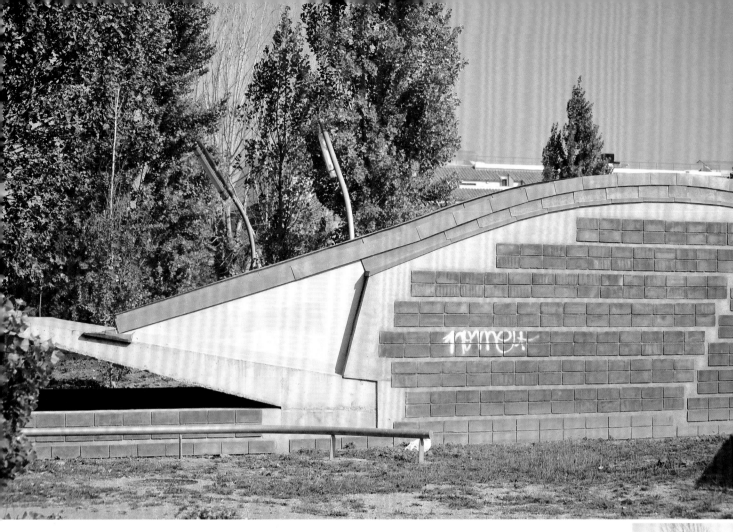

#屋頂主體 #容積塊體 #水平並置

米拉葉圖書館（Biblioteca Enric Miralles）

宛如消隱的立面

DATA ─────────────

帕拉福爾斯（Palafolls），西班牙 │ 1997-2006 │ Enric Miralles/EMBT

　　因為一棟建築物的建造都必須要有清楚的圖說，描繪出所有的形狀、物件的所有資料，才能夠依圖施作接合所有不同的元件以成形，對複雜又無重複性（也就是複製的出現）的建築物而言，都是困難又麻煩的工作。米拉葉圖書館（這座城市為了紀念他而將圖書館改名）雖然面積算小，而且組成每個被區分開的部分單元空間的形貌與構成件都是相似性極高的同屬東西，卻沒有一個部分是完全相同的。而且平面刻意形塑的半圍合開放空間完全難以說明它的形狀，連建物的投影平面的形狀也完全無法被描述。結果讓這座1/3的高度埋於周鄰地表高度之下的外觀面形

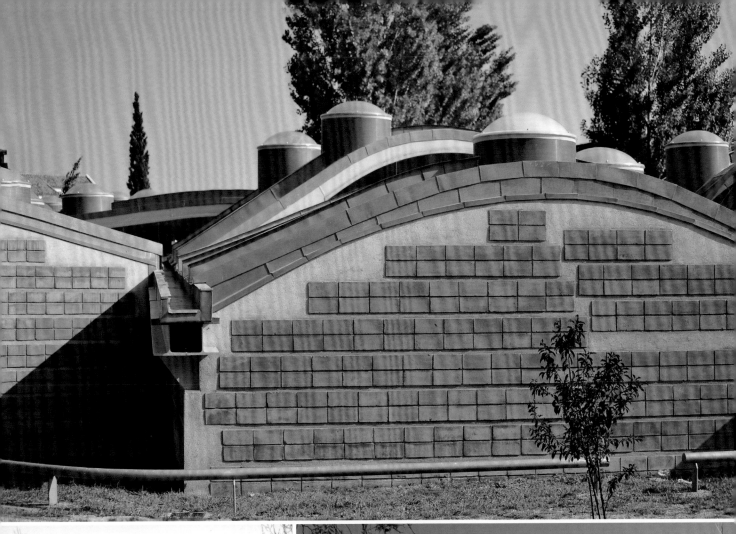

也很難描述，我們所看見的就是不同高度相互毗鄰並置呈現不停地起伏的鋅版曲弧形屋頂，以及每段不同高度與曲弧形屋頂相應的密接無開口的磚砌牆。而這些磚塊又比一般標準磚還高，同時砌法超怪，讓上下水平條以兩道磚成一單元，同時上下不平移；再讓每兩道成單元的磚砌面水平向留下清楚很寬的灰漿間隔，讓水平長條的砌磚單元呈現為浮在灰漿之中，喪失了磚砌的疊合聚積的整面性力道。東偏北的主入口立面中除了起翹上揚的懸凸R.C.屋頂板之外，下方盡數是木框玻璃牆，讓主要採光面完全沒有直接的陽光射進，立面好像也消隱不見。

可児市文化創造中心
（Kani City Arts Foundation）
懸飄於玻璃面之上的鋼構薄頂板

DATA
可児市（Kani），日本｜1998-2002｜香山壽夫（Kohyama Hisao）

　　懸凸相對薄的鋼構屋頂板，將表演廳空腔頂部的實心金屬板包覆的容積體，與下方開放式公共區的清玻璃封面透明體清楚地切分出上下兩截。透明透光區雖然利用鋼梁在屋頂板下方約90公分的地方將玻璃立面切分成上下兩截，下方的玻璃面以鋁框進行垂直分隔，上方的玻璃面只以結構性矽膠接合成一體，同時又向內退縮約20公分。因為都是清玻璃面，這讓整座屋頂與下方鋁框劃界的地面層玻璃盒子容積體之間，呈現出清楚彼此分隔開的圖像現象。鋁框格玻璃立面上緣的水平桿件維持與屋頂板清楚分隔開的構成關係，由此而衍生出外觀上屋頂懸飄在玻璃面之上，立面上構成要件的所有細部都是為了完成屋頂的懸浮樣貌。

＃容積體被懸凸板切

赫羅納地方政府辦事處
（Generalidad de Cataluña en Girona）

玻璃立面凸顯屋頂板輕盈形象

DATA
赫羅納（Girona），西班牙｜2002-2010｜Josep Fuses, Joan Maria Viader

　　由於面對新城與老城交接的東邊主街道叉口上，臨近切分新舊城的河邊以及主要傳統市場，而且新建物沿主街側邊又連結醫院，因此成為城市東邊的節點，應該建構與鄰近可清楚區分的視覺影像上的高度差異，同時又要營建黏著的聚合性於其主入口周鄰。主要入口層被抬高與街道面約120公分，同時將主門朝內退縮連帶裡面的平行街道部分，再將朝老城方向的建物裡面折出一道斜面，營造出一種指向老城的導向性，又回指主入口的位向。上述的牆面退縮後提供為屋頂懸凸量的效果強化，也同時吐露出庇護的以及庇蔭的形象（相較於對街的住商樓而言），而且屋頂下方的立面牆除了端角部分少數的實牆面之外，大多為清玻璃面，更加突顯出屋頂板的輕盈形象。地面層1樓高盡數清玻璃面將整個地面切分離地，讓臨主街立面更是身輕如燕，這也要得利於2到4樓的不鏽鋼網複皮層的微弱透明性，才能網結出整面性的雙重貢獻。

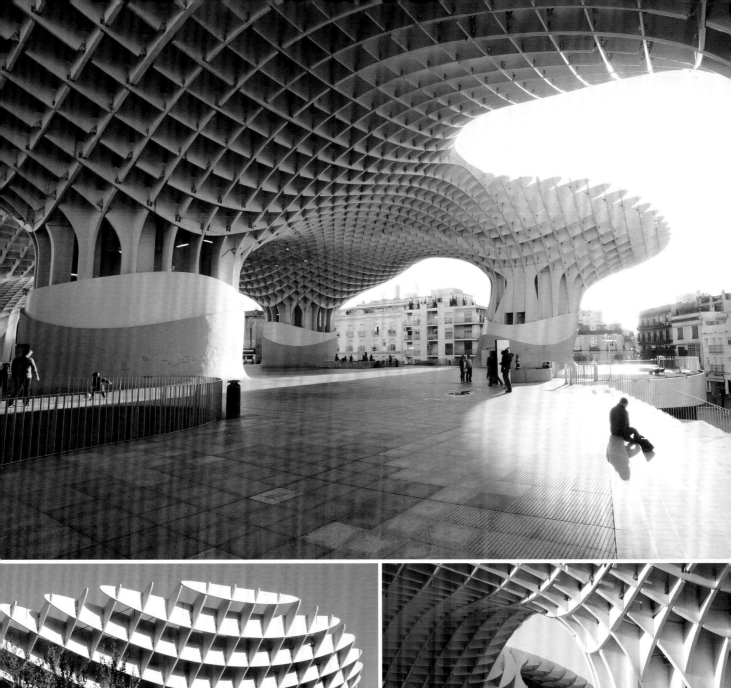

塞維利亞觀景眺望台（Past View Experience）

#沖孔板

漸變懸空的連續面屋頂

DATA

塞維利亞（Seville），西班牙 | 2004-2011 | 于爾根・赫曼・邁爾（Jürgen Hermann Mayer）

　　對一座古老的舊城而言，這種全新的語彙構成的構件物就外觀形貌的類型上來說，與所有的既存舊建物格格不入，而且尺度又超大，絕對是一件冒險的行為。因為採用大跨距以期留下地面層更多的空地與保有地面層的流通性，所以選擇類結構核的系統是明智之舉。接著把它架空，讓可行動的平面層完全懸在空中，也是另一個明智的選擇，因為對絕大多數尚存在世的真正老城而言，最高的建築物可能都是大教堂的屋頂，而這些屋頂都不可能提供大面積的平台，也不適於大量人同時登頂。這座觀景台，因為它要維持它結構格列的遞變以建構出連續面，讓我們有機會觀看到那些列格漸變中的方向改變與尺寸的縮放，甚至列格的形變，而且可以隨意選擇依循哪一條板作為視線追蹤的對象，由此再與毗鄰的板相較看出微變生成的起因；與更遠的板線相比較，則可以看見較大變量的位置暨構成關係因由。

#屋頂主體 #疊置 #懸凸

龐畢度藝術中心梅斯分館（Centre Pompidou-Metz）
使人誤判建物形體的立面

DATA

梅斯（Metz），法國｜2006-2010｜坂茂（Shigeru Ban Architects）

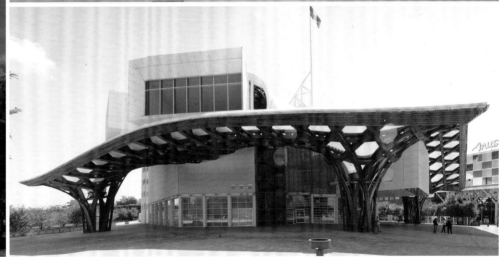

　　這個獨特的正六邊形屋頂的等邊形狀，從鄰近的任何一處街道的人眼視框成像裡，完全無法辨識出它的外廓是如此工整幾何容積投影的形狀。這個現象也發生在妹島和世設計的洛桑勞力士學習中心的狀況裡；另外奧地利西邊小城墓園（Fussach Cemetery）的牆緣形廓也同樣會被身處其中的人誤判成橢圓，而事實上根本不是，這些例子足以說明人的眼睛觀看世界時的異象性。在這裡，因為屋頂3D曲弧披覆塑化合成材料的輕質重量膜，才得以完成德國建築家普立茲建築獎得主弗萊・奧托（Frei Otto）在曼海姆（Mannheim）多功能廳的木構造支撐件相對輕薄的屋頂共構形貌物的實現。若將這座屋頂移除掉，它所剩餘的部分似乎將無法顯出什麼與眾不同的特色，可見就一棟建築物的外觀形貌的表現力展現，會僅僅因為一個構成件的不同而產生巨大差異，人的面龐不也是如此。

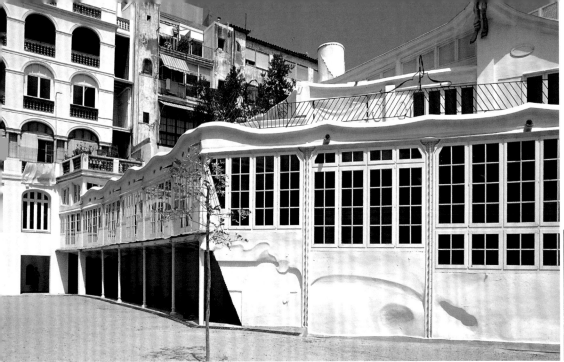

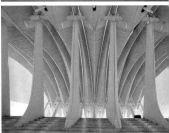

Chapter 12
Object
物象化
量體容與面龐之間

就建築而言，我們已習慣於將它們的綜合外觀看作它們的面容，等同於同義的東西，這點與人的面容暨外觀所含攝的內容不同。就人而言，其外觀是一種綜合性的呈現，並不僅著重於面容之上，而且都是可變動的，但是基本上還是依存於身軀骨架的類型，再加上每個構成部分的細節，這包括了每個部分的形狀、尺寸大小、相對位置、毛髮的類型與粗細質色、皮膚的粗細、光滑度暨色澤，加上穿著與舉止行為的類型樣態等等，共同建構出一個人的外觀與面容。建築相似地將它的面龐交付給：量體容積的組成類型決定了各個方位上的形廓，接著所有開口的類型、大小、數量、彼此間相對的位置，再接近一點就是使用的材料分割樣式與質紋色澤，然後就是突出的細節。就此而言，建物的面龐比人外觀與面容的綜合呈現更加複雜，因為前面所提及的每個單項都是存在數量眾多的種屬，所以要辨識建物面龐的差異，還是依循著量體容積的組成類型劃分為第一階層的考量，接著才是相關於開口的一切，然後才是表皮的分割樣式暨材料的影響。建築物這所謂的永恆居所卻不知在何方，即使是我們人類創生出來的物世界，我們也無從知道它的未來何在？而它與人建構出來的關係，就是它在這個時空中與人的我們稱之為意義的東西。而且這種關係也不是恆定不變的，因為連物自身的表象也同樣在流變當中，我們與物建構的關係同樣涉入表象，我們與建築物之間關係究竟是什麼？它提供容積體給我們使用，也就是進行行為與動作，於其中包括了所有為了生存而行之的，這就是為了生存的純功能性滿足，這已是老掉牙的問題，接下來所剩餘的幾乎可以投射往各個不同面向的範疇，但是能夠與你生成相關聯的終究是少之又少，畢竟有關聯對你而言才是有意思的。

（由左到右，由上到下）西班牙塔拉戈那市都會劇院、西班牙貝尤坎貝瑪頭魚市場、德國維爾恩斯多夫鎮公路教堂、日本東京迪士尼商店澀谷公園大道店、美國加州大學爾灣分校系館、日本神戶市蓋瑞設計的海產餐廳、日本熊本縣輝北天球館、西班牙塞維利亞博覽會科威特館、日本富山縣井波雕刻綜合會館、日本熊本縣水庫博物館、法國聖特拉斯堡歐洲人權法庭、日本能登島玻璃博物館、日本京都商店、美國洛杉磯卡爾弗城能源自足非營利組織、日本京都高松伸設計的齒科診所、日本兵庫縣奈義町美術館、日本熊本縣渡船碼頭、法國巴黎科博館、西班牙巴塞隆納轉播塔、挪威機場停車場。

自從人類獲得了會表達什麼東西的話語之後，似乎自然必須有其隱在的規則存在，因為必須使用這些有限的字與詞組成句子去描繪多變的世事，同時用以表述自己的感受與對世事的看法。換言之，就是要以有限的人類語言去探究無盡的多變，其中包括可見物的世界以及不可見的事物存在，這根本是一個不可能完成的任務。但是又不存在更有效的方法，所以每個東西都必須給予一個位置，也就是被命名，由此可以知道所有的命名都是任意的，沒有為什麼，就是要讓它在人類心智裡暫時錨定其位，人才能建構起他認知的世界裡每個東西的位置暨相應的關係，要找它時才能找得到。說明白點就是設法讓那些東西都可以保存住它們該有的地方與樣子，而這所謂的樣子就是事物的表象。所有的東西，包括不在場的存在都領受它自身的表象，建築同樣領受了表象而異於其他諸物的表象，但是終究它還是一個柏拉圖所說的「物自體」。就柏拉圖把它們看成可知又真正存在的，它們就需擁有如下的東西。這些東西的第一個就是名稱；第二個是定義；第三個是影像；第四個是知識。但是柏拉圖卻又說第五個就是第五個，而且說在前述四個東西裡，智慧在親屬關係和類似性上最接近於第五個。就阿甘本的看法來說，物自體本身並不是一個物，它唯獨只能在人們使用的語言裡維持開放的可說性，它也只能在我們語言的談論中所揭露的那種東西，但是也是在這裡物自體也同時被丟失而隱沒。或許我們可以這麼說，當建築被創生之後，它就有了自己的生命，同時與人類的生存並在地進入一種演化的進程之中，已經不是人類控制一切的演化機制，它已經鏈結了眾多其他存在物的體系，形成複雜的類聚演化的法則，一種非線性的動態性法則。它獲得了它自身的另一種隱在的自主權，而且發出那種聽不見的聲響。就像柏拉圖說的：它既不在聲音也不在有形體的形象中，而是在靈魂中存在。

　　解構主義哲學家德希達（Jacques Derrida）的延異（Différance）想法被吸浸入20世紀末期的建築之中，由此而切開了一道裂口，同時浮現一個牌子，上面寫著──建築的終結（The end of architecture）；它同時折射出另一個問題──建築是什麼？21世紀前20年已走過的當今，全球的追求夢想是什麼？聯映出來的建築面容鏈結成建築場的面龐似乎進入了令人窒息的境況。既然狀況是如此，建築物還應該繼續帶著那樣的臉出生嗎？同時也就要這樣子再被拋棄嗎？早逝的實驗建築家道格拉斯‧達頓（Douglas Darden），早就在他的唯一出版作品集的書名《被詛咒的建築》（Condemned Buildings）揭露了建築的先天命運，所以尋找自體性的唯一生路就只有不斷地鬥爭下去。建築物被一大群專業者聚結一體地完成，不是只在滿足業主的需要而已，也不只是使用的適切性滿足而已。不論它是一棟公共建物或是私人擁有的所有物，它就已經是這個地球上佔了一處的物自體，它的生命期或許是極短的三到五年，也可能撐上數千年，只要它

可被人看見，它就具有了共享性，它就進入訊息世界，它就成了散播，它就生成了影響，哪怕是就像是夜空中最微弱的第六等星光，哪怕像地表上的一粒沙，它也有可能飛入你的眼睛。

就像布希亞（Jean Baudrillard）曾說過的：一張床只是一張床，椅子也只是椅子，如果它們只是以功能為人所用，它們與人之間不會有進一步的關係，而如果沒有進一步的關係生成，就沒有所謂空間。就他的觀點而言，空間的真正關係要被建構，就必須是對功能使用的超越，這樣的看法完全與達頓的觀點不謀而合。大多數當今建築物平面與立面的自由只是另一種「功能化」的演變，只是擺脫了自古以來結構承載體主控的平面區劃配置與立面開窗口類型的束縛而已，卻並不是朝向真正解放的鬥爭之路。就布希亞而言，這只是解放建築物做為功能滿足的使用效能方面，而不是建築物自身的真正自由。如同布希亞所說的那樣——任何一個東西都可以一個微細的差異與其他的東西區分開來，例如大小、尺寸、顏色、材料、樣貌、附屬物、細節等等。但是事實上，這些邊緣性的差異，根本是一種無關要緊的差異，沒有辦法誘生出實質關係上有效應的真正變化。就像是當前所謂物品朝向個性化滿足的需要，並非真正呈現個體特質的突顯，而只是一種外在附加的差異衍生價值，這是被布希亞稱之為寄生蟲般的價值。如同所有的物那樣，建築是營建事物與空間關係的棲居場，它必須回到它自身物自體的場那裡，很清楚，有了範疇界域可被探究。第一是可見中的可見事物與空間關係的邊界與交互關係在哪裡；第二是如同戈登·馬塔—克拉克（Gordon Matta Clark）揭露出來的那樣，建築可以呈現其自身可見中的不可見現象暨構成關係；第三如同達頓的10個未完成作品所披露出來的建築，可呈現出事物不可見中的可見關係。這些關係的被顯現，就必在建築自身建構出有效性的差異，也就是在對抗功能性耗損的同時，要真得足以對抗迴旋之剩餘。也就是無用之用的存留才有可能引入或建構異他性，也就是有別於僅僅是功能性滿足的無得消除的存留處。

或許建築物越過複雜功能性使用的消耗之後才能朝向它的建築自身，建構真實的體驗關係，是因為它並不是一種記號，而抵抗成為一個被消費的對象；它不是像被收集的古董那樣，在櫥櫃觀看或放在手上把玩，或成就一些好看的影像炫耀自身的上相，它可以建構一種真實情境體驗的中介。例如廊香教堂的西南向高塔，因為要前往北向入口而必須繞過其身旁，由於與它之間的間距只有2至3公尺，在行走狀態下的水平視角仰角高度完全看不見塔頂的存在，只是導引你從南向主要正入口繞行的相對巨大連續弧形牆，你要看清它的樣貌，唯一能進行的舉止就是抬頭仰望，別無其他。這個仰望的動作在科隆大教堂前的廣場上，以及大多數與古代哥德式高塔型教堂面都是前如出一轍。在那裡，你想看見大教堂的完

整面容裡的高塔，唯一能做的選擇就是抬頭仰望，別無他法。這裡的高塔都迫使我們進入這種行為與那種高深在上的空間建構關係，這個具體的關係，並不是符碼化關係中能指的任意性，以及那種虛擬的不在場的在場式召喚，它是真實高塔的存在，同時是你被驅動的自主意識選擇的行為，在這裡不存在耗散性資本主義式的東西，被消費而進入交換體系循環之中的那種關係──它既不迫使它自身進入要指涉的什麼樣的東西，而那個東西又實際上的不在場，而朝向如同反饋系統的不在場的在場關係，呈現出既被排除又被包含的境況。在這裡，它就只是屹立在那個恆定的位置上，你想看見它的去處或是全貌，就只能抬頭仰望如此而已。符號化的闡釋都是後來附生的蔓藤，將原有的事物遮蔽，甚至把原來的光照遮掩於後以發出自己的偽光。

符號建構起的網絡世界從來沒有讓我們能夠開創什麼未曾存在過的新事物，或許也沒那麼容易就能讓我們練就一身「好眼力」。它的獲取未必跟對符號學的熟悉與否沒有直接關係，符號鍵的特性就是居無定所，只要它獲得安居，也就是它的死亡的到來。物體系中的任何物自身根本無法被符號完全地替代掉，所有所指鏈的最終都無法真正錨定任何不變的意義，它都只是相對地暫時性作用。就齊澤克的觀點對應的就現今人類的能耐而言，表面之下也沒有什麼更深沉的東西隱藏，表象就是我們人類當今可以獲得的所有，所謂的隱含義也只是另一種形式的明示義而已。只要我們的理性分析有辦法析離出來的東西，都是屬於表象的世界，只是它與其他東西的附體或變種讓我們難以看穿揭露而已，並不是它是屬於事物之間，我們認為的那種垂直軸的根系關係，也就是所謂表面與深層之間的關係形式，這種關係形式對齊澤克而言只是一種迷思而已。符號根本就是個空虛的幽靈世界，它自身什麼都不是，卻專精於魔法，讓事物的表象受其蠱惑，而自以為它就是那個東西的本真而變相替換掉它，以為它就是東西的自然，也讓表象自認為它就是東西的自然面貌。就像19世紀後期西方盛行的面相學（Physiognomy）和骨相學（Phrenology）而出現的專書如《人臉面研究》（The Study of Human Face，1868）、《面相術易學之道》（Physiognomy Made Easy，1880）、《面相學和骨相學自學指南》（Self—Instructor in Phrenology and physiology，1886），其中所提及的諸如「好頭形」與「壞頭形」，把生物學的形廓樣態與人的品德、社會地位、出身的血統等等放在一起。或許就在那樣的社會語境之下，「壞頭形」的聰明人就這樣一生碰壁；「好頭形」好臉蛋的壞蛋有好機會而一生輝煌騰達。說穿了，所謂的社會語境也有可能掉進迷思之網，讓更豐富關係被建構的可能性喪失殆盡，同時將意義建構的未來性剝奪一空，讓那種語境陷入迷朦朧罩的時空變得貧瘠、空泛、蒼白，最後只能在歷史中蒸發殆盡。迷思的魔法易於讓事物或概念、以至觀念的形塑變得自然

而然的天經地義，無從批判的理所當然，彷彿就是真理的化身。它不是從歷史的糾纏焠煉而來，完全不具有真實的歷史可被驗證，也不來自於事物在時間的拷打之下存留的近乎不變性，所以它就是不折不扣的一種意識型態，都是在亂局之中，關係變的混亂不清的境況之下，也就是在快速流變不停的無未來與去歷史的倉皇之際乘隙而入。

物象化

在阿多諾看來，物自身就是「對象自身內在組織的內在邏輯」。所謂自身之物，一則回歸它的本質本體，也就是投入西方自古以來的「本體論」範疇；另一條路就是走向另外一端的外在邏輯串組疊加擴增的廣延網絡，是顯露出來現象的外在組織與現象之間的關聯性。人類在生存的進化過程裡，因為必須對棲息場進行調解才能將自然條件轉化成利於生存的境狀，因此生成了諸多工具、器物及其他眾多不存在於自然界本然的東西，我們稱之為「物體系」的另類世界的生成。到了當代，我們幾乎已深陷在物之中，但是我們依舊認為我們是在役使物，其實我們已被物所滲透。在班雅明的唯物主義裡，物自身早已找到無數我們看不清的暗道，進入到人類精神之中安置了，現今，我們已經趕不掉它們了，因為在人的主體與客體的交織之中，我們已被編織進客體的物性之中。

從過去到現在，人習慣把被看為普通的東西扔進垃圾堆裡埋了或燒掉，有多少房子也是走向相同的命運，當今有多少房子將在可知的未來被夷為平地拆除殆盡！歷史最有價值的當世作用，就是告訴我們一般性事物的命運都是重複的，除非其他的都消失不見讓它成為稀有。我們在知識的範疇裡，知道這個宇宙自然界的事物數量遠遠超過人類生活世界製造出來的物體系世界，問題是我們已經離大自然界很遙遠，我們似乎已經不是被大自然界包圍，除了上方的天空，在離開人創環境之外就必須進入其下，我們早已在我們做出來的物世界之中了，我們對它們自認為的熟悉程度，遠遠勝過我們對大自然的了解，甚至勝過對自身表象的了解，這就是當代人在物中的日常生活實境。

我們與物之間的關係已遠遠不只是雙向而已，它早已進入了三向的境況（人──物──人），我們早已將自己與物體系的世界織成一體，也就是自我延伸進物之中，而且是潛在地主動和有目的的，當然也有非主動非目的的，或許可稱之為交感。無論何種形式建構與物的交纏關係，我們終究都想能夠沉浸在愉悅之中，

不論它是有形或無形的，內在或外在的。物的世界並沒有質料本身明晰的區分與確定的差異，柏拉圖早已指出人必然要給予萬物定義，那是出自於我們的推理與概念化的必然產物。所謂的定義就在於切分出這個與那個，朝向我們自認的本真性標準的設定，實際上它們都是在社會生活與文化的共享性裡被錨定，而這個共享性也是南希（Jean—Luc Nancy）所謂的共通體，它們並非已石化，而是處在永恆的凝流狀態之中，並且總是在凝結中同時又不停地流移，不會生生世世地固守在一個位置之上。每個人也同時在尋找不同的位置以投印他的記憶附著，否則會忘掉眾多的曾經，而忘掉了自己是誰，這是孤獨的人最容易不將自己遺忘掉的最簡單替代。但是卻忘了物永遠是它自身。寄託以情感也是人自己的選擇，與物自身無關，但是人與物的關係除此之外又能如何呢？還有什麼超越性的關係形式嗎？難道物的創造性的出生，不就同時映樣著人自身差異的存在的形式之一。因為獨特的心智力量得以讓不存在物得以生成，讓當下令人迷惑不解的時空裡，再次生氣蓬勃地問「那是什麼東西」，擺脫既有的束縛在不可逆的建築史之外得以存留下來，讓這棟建築物客體朝向不只是一棟建築物自己而已，同時也能夠相關於其他種種的東西。

地球上除了人之外，沒有其他生命物種需要糾纏在物體系之中才能存活下去，同時獲得短暫澄明的視角目光，卻在下一個時刻陷入迷惘不定之中。無論如何，我們不得不，而且也只能尋找與建構我們可感與自認為如此的對應關係，換句話說，也就是對話式的關係生成。終究是有限性的人類雖然無法知地達天，但是至少透過與物的對話而折射出人與物以及其他人之間，甚至波動至另外的他者之間迴盪生成，就此已值得我們繼續奮鬥下去。日本建築的走向在後現代主義漫流全球之後至20世紀終了時，曾出現一般罕有的建築物象化暗流，可惜於當今似乎後繼無人而將黯然褪去。其中毛剛毅曠、六角鬼丈、荒川修作、篠原一男、石山修武、若林廣幸、高伸松、北川原溫、高崎正治，以及相田武文與葉祥榮的早期作品，當然渡邊豐和與神谷五男也有別於時下日本建築作品，或許也可歸入此種屬族系之中。

西方建築在這個面向上的進程並不像日本那樣集中在一個單一國家裡，而且那種朝「像」的凝結中偏折入「象」而映射出擬像與抽象交界的狀態發展，或許這個面向的開路者之一的高第就已經是這樣非單一呈現的型式，讓後繼者至少有多重潛隱的參照存在，例如多多少少給予了José Antonio Martínez Lapeña & Elías Torres Tur這個團隊奇異的養分，讓他們在全球化的浪潮之中卻能開展出與眾不同的異他性呈現，這在Toledo嵌入山腰攀折而上的電扶梯空間Toledo Escalator、巴塞隆納斜交大道終點處濱臨地中海的太陽能板遮陽蓬架空間 La

Pérgola Fotovoltaica del Fòrum。以及另外的米拉葉（Enric Miralles）與卡蜜・皮諾斯（Carme Pinos）和EMBT，還有從這個團隊分生出來的又開闢了物象化建築的異他道路。在他們手中，並不是依循高第的朝向面形樣貌性物象化的境況，而是諸多差異分散型出奇不遇地閃現，與前一個團隊Elías Torres Tur相似總能引起意想不到的驚喜，這不也是建築可以建構與相應於人而激生出如路易斯・巴拉岡（Luis Barragan）所堅信的「喜悦的生產」。

在依瓜拉達墓園（Igualada Cemetery）空間中，不經意間似乎偶爾都有那種進入像與象的間隙閃現的剎那，但是卻又快速地消隱的奇異感受；1992年奧運會場裡的射箭場空間也算是建築史上的奇異作品，可惜一半被巴塞隆納市府拆除，因應一群人的踢球需求。整個拉長的建物展露出來的不成其為立面的面容，真的不知道怎麼形容才好，不過卻真的在某些位置提供的視角成像與前一刻的視差之中，閃現出與這個人類創生物的相關形象，似乎總是逗留在説不清道不明之中；另一個因奧運會而生的選手村附近街區分界構造物群，大概是全球城市街道最獨特的一群不知道怎麼説明的東西，會跟著人們的步伐一路不斷變化它的面容，同時又會在我們的心中感知層面上，轉換我們所投映成像的物象，這也是它們必須成群被建構起來的必要。這個群落構造物也被移植生長在日本黑部峽谷附近河谷旁的地塊上，在這裡的面貌更難以捉模，因為根本找不到任何一處可以錨定它面容的視角，它已經成為一種如同有生命的、活的東西在那裡，而且它的移動是跟隨著我們的步伐或視線而轉動，如實地生長在那裡餵食著風流……

Chris Macdonald和Peter Salter的井波雕刻總合會館（Inami Sculpture General Hall）以及近鄰山谷的休憩小屋，已足夠流露出他們與眾不同的建築物象化氣韻；北美的赫伯・格林（Herb Greene）的草原之屋（Prairie Chicken House），無疑地登錄了另一種全然異他的建築物象化世界；布魯斯・戈夫（Bruce Goff）一系列住宅又界分出一種介於建築的物象化與非物象化之間的怪異族類，反倒是最後由其學生巴特・普林斯（Bart Prince）接手的洛杉磯郡立美術館的日本藝術館（Pavilion for Japanese Art）比較偏向物象化的樣態呈現；至於普林斯本人的作品，無疑又樹立了另一種難以被臨摹學習的物象化建築，只能驚嘆其不知何來的視角與偏向投映而成像的建築物象異世界，而且從他的視角折射出的空間建築構成，已是寥寥無幾個其他蹤影身形於其間；匈牙利建築師伊姆雷・馬科韋茨（Imre Makovecz）的建築物象化異世界，似乎在普林斯與其老師戈夫之間建造出另一支中介類族。

當物件朝向雕塑

　　現代雕塑早已跨出古典雕塑的寫實範疇，同時其關切之事早已滑出繪畫世界的領域，朝向所謂新自主性的探險，諸如：視覺性、反視覺性、虛擬性、反虛擬性、傾勢姿態、反姿態性、擴展領域……。換句話說，它似乎是在對抗著歸屬的藝術形式。對雕塑而言，放在什麼地點絕對是重要的，這點與建築相同，而且它與繪畫不同，不投射向一處虛擬空間，像很多現代主義甚至之前畫家的室內開設窗的畫作，朝向開啟一扇通往無限的通口，它必須進入一個地塊，同時佔據其上而且進行改造的行動，有可能太過暴力，也有可能過於保守而招致失敗收場。它必須進行鬥爭以獲得一處居中調節的位置，建構出地方感流失的調解並連結斷裂。這種說法似乎又會流於懷舊的殘餘，所以只能朝向所謂的對抗全球化的批判性地方主義建築式失去的舊有關係的新建構。也就是所謂「陌生的熟悉感」的建構，這是當代新雕塑內在欲想的朝向，想要在不斷變動的世界中爭得一處它的歸宿之地，同時也想成為一個地方，這點與批判性地方主義建築所爭鬥的目標完全同一。當今5G時代到臨的訊息對我們如何取得對事物的認識已經起了液化的力量，也同時讓每處生活棲息場朝液態化的方向溶解。去中心化的城市早已出現在全球各個城鎮鄉村，對抗的力量必須生起同時集結，否則人類的棲息場必然走向流離失所的最終，根本對抗不了接下來的6G、7G、8G……。

為什麼當代人類棲息場更需要真正的雕塑

　　絕大多數的城市建築都必須依道路而建，因為涉及其他非空間性維生系統的供應，以致在街道上形成連續的街道面，又加上土地的資本化而進入一種細密分割都市區廓的生成，全球都是朝向一種無差異的同一性追求，因此而失去每棟建物應該呈現的唯獨單一性，每個地方都只是不停在做重複的生產街廓、街道及其沿街建築，最終只會是表象有差異的無實質差異的城市面貌暨建築面容。絕大多數立面的水平分割線都跟著樓板線走，機能的分層依舊左控著樓板的分層，單元的區分同樣切割著立面，不然就是像帷幕牆的複製，或是大小限定的分割線劃分著立面，讓真正的差異在逐步消失當中。就德勒茲（Gilles Deleuze）的觀點而言，其差異就其本質來說是肯定自身；肯定自身就其本質而言是差異。而就尼采（Friedrich Wilhelm Nietzsche）的觀點而言，肯定就是要求要承擔「負重」，因為它是做為否定的結果而產生。真正的單異性就是一個肯定，因為否定了其他的所有，它確定了差異，也就是製造了一個距離，雕塑就是以營造一個分

隔距離而出現，也是因為與其他東西的差異生成而得出間距。一座雕塑就是在爭奪自身的空間，以創造出自己的城堡，甚至擴張出一個範疇以形塑出一個中心，這個中心就是它自身。而它可以與周鄰的任何存在物都無關聯才得以建構新的關聯，就是建構起一個新場所。只要間距被清空出來，就能產生新的聚結，而場所的養分來自於聚結。例如巴塞爾（Basel）街道旁的那尊高瘦拿著工具的雕塑人像，似乎是一個永動的非人雕像，它只是那麼一點像人，其他連比例關係都不存在，形狀上也只是因型式相似而已，但是卻在那製造了一個離異點，並且與街道上的其他存在的東西徹底地無關聯，因此建構了一種斷隔，中斷了街道建築立面的連續性，由此而得以衍出一個新的間隔距離，所以才會有機會提供給經過的人重新進入觀看的可能性，由此而黏著出一種最低限度聚合的雛形，朝向一個新場域的邁前。札拉哥沙（Zaragoza）議事暨表演中心（Palacio de Congresos de Zaragoza）主入口側前方的人坐姿雕塑（El Alma del Dbro），在這座毫無黏滯性邊界的建物主入口前形塑出一種具黏著性的阻撓，讓你的意向性或許會產生轉折，施力於連續性的中斷而朝向它的前行。這個轉換幾乎是可感的，因為它在這個開放廣場建構出一個奇異點，而且是非均質的，因為議事中心的存在而造成擾動更增添滯黏性，讓走過來的人們加重了他們停留下來的意願。它的特殊之處在於，它建構了一座內外之間的新空間場，讓人可以真正的進入其間，提供了原先不存在那裡的差異。因為這個差異而得以在議事中心前形塑出一種新黏滯場，像一個看不見的漩渦場，看似微弱卻將它的引力線一直拓延至看得見它的身形的任何一個角落，它自身不僅佔據了一個地方，也同時突出成為一個焦點而且施放出作用場的誘引力量。馬德里中央車站（Madrid—puerta de Atocha）前因為恐攻事件而設置的兩具小孩頭雕塑，表情各有不同，藉此建構出相互可比較性，也因此增生出不同差異的屬性。一種是兩尊雕像之間的差異，另一種是與周遭環境格格不入的差異。也就是一種強烈的斷烈感的產生，雖然在這廣場上人們快速地人來人往，但是也因為如此，也同時提供了強烈的對比場的生成，一種快速人流的不停息，一種完全靜止地站立在雕像前的觀看。尤其是那種面對面直視的觀看行為，更讓你有一種進入到另一種情境狀況的生成，這時候你才會真正明白這兩尊為什麼是只有人頭的雕像，而且是這種大小關係。幾乎大部分的哲學家都將大小因素視為不重要的，但是在宇宙物質世界裡的大小因素是至關重要的，就以宇宙間最大的作用力場重力場而言，星體越大，其施出放出來的重力場效應就越大，也就是G值增生倍數。若是地球直徑暴超幾倍，所有生命軀體形貌都要改變，對人而言，那顆心跳器的大小與動力就必須跟著暴增以抗拒強大的重力。這也是西方暨東方哲學發展至今永存的斷裂，明明宇宙中的實在界狀況就是如此，大小甚至決定了生存形式，結果你說不重要！就雕塑而言，大小尺寸同樣是一個重要因素，一件榔頭工具的原尺寸就是一般敲釘子的功能性工具，將它縮

小10倍將變成小孩子的玩具，若將它們放大30倍左右，它再也不是人們可以使用的工具，它們變成了另一種東西，它的名稱就叫做雕塑。這在維特拉家具工廠（Vitra Campus）就是在維特拉設計博物館（Vitra Design Museum）東偏南方向的那支榔頭與鉗子共舞的作品，它才是真正錨定這家全球重要家具工廠的奇異點，因為是由它才開始串結出不只是一座工廠的相關聯屬性的網結，才能將那些散置的相關展示單元連結成大空間場。

當今大多數城鎮建築都無從聚結成場的作用力，絕大數都在功能的使用與資本的交換裡耗損殆盡而奄奄一息，只是習慣化的日常生活像一座天空之網把我們罩在其中，已經不知道怎麼掙扎，幾乎與生活相關聯的東西都被捲入耗散性資本主義全球化的渦漩當中，建築也面臨相同的境況，同樣困在功能與表現的糾纏之中，在現代主義中，至今仍未有不存在終極的最好解答。但是當今的複雜性已經告訴我們，未來的走向必然充滿著更加的不確定性，因為有著超過量的不確定性無法被確定。至於人類建構出來的物質世界早已經透過無數多的彼此關聯，聚結成為一個比人類更龐大的物體系世界，同時與人的生活早已糾纏不清，少了它們，當今的人們會不知道如何過活，很多人都將無法度日。相較之下，建築好像比較不重要了，建築好像只剩下提供一處使用空間，接著人們就會依他們的需要與需求擺入他們要的所有器物，然後就執行所有的行為暨活動，建築就這樣由生活場變成了器物的容裝暨背景場。尤其進入光電板的信息時代之後，似乎超過90%的信息都經由光電子板獲得，支撐這種行為的棲息場空間或許也應該重新思考新的出路，以能夠對應這個境況的全面性到來。

當代雕塑的一個走向，是不得不利用物質建構一處空間場，同時卻又對這個物質進行它的物質性拆解，也就是那種特殊的肉皮相融的皮層外衣的解除而使之陌生化，甚至回返到巫術時代的神祕性迷宮，更重要的是給無形的世界創生出一種可感的有形，這才是最關鍵的普世存在價值。因為生活萬般無奈的瑣碎讓生活失去了該有的形，雕塑卻是在建構一種新的形，而當今建築也參與了生活失其形的進程，因此建築應該也要思考如何重新建立形，以讓人的生活可以重新尋找有形的生活，也就是生活應該有的形。雖然在塵世生活下去是必要的，但是人也盼望能夠積極向上地有其生活的形，所以建築物不能夠淪為只是物，它必須重新尋找讓它偏離物的道路。

雕塑本身並不會是建築空間生成的終極目的，而是能夠讓人重新激生起心中的熱火，去尋找與他們「該有的形」的生活才是最終的目的之一。朝向雕塑性或許是一條能夠在細瑣的生活中製造一點震驚的手法之一，雖然在超現實主義的畫

作裡早已製造過無數的震驚，但是畢竟那些都只是在美術館裡發生，當今的美術館早已經是阿多諾已說的文化工業一環的休閒場所；齊澤克也說明了當今所有的震驚都已被電影消耗殆盡，再也沒有什麼真正的震驚可以令人們驚駭不已，即使911事件發生的當時，所有新聞影像的播放對接受信息者而言，就好像在觀看好萊塢災難片那般。換言之，當今的人類對所有不同類型的震驚都具有免疫力了。話雖如此，對每一個地方生活的人而言，他的面對實境總是4D以上的，實在地擦身而過、真實的陰影透涼、包圍感逼身而來的壓迫性……，還是會如實地催動身體內的腎上腺素；注視力會匯聚；內在的行動能量在提升中、耳朵在豎起聆聽所有的聲音……。實在界的力量依舊很大，因為它直接貫通在肉身之上，每個承接者都知道，也都有感受。或許在實在界的重新再來，可以讓我們重新聽到世界的聲；多年以來，我們已經聽不到世界的真正聲音了，因為我們的身體、我們的腦、我們的心都被滿滿的訊息佔據了，這使得我們的建築轉向，我們的生活也轉向了。當建築一點都不模糊時，我們或許就離生活越來越遠：客廳是確定的，門廳是確定的，展廳是確定的，樓梯是確定的，每個房間都是確定的……，當一切都是確定的，我們將越來越難聽到寂靜中的寂靜，因為一切都變為確定就必然進入機械信息化的節律之中。這也是耗散性資本主義全球化流動所欲想達成的節律，它的最終目的就是消除所有的不定性，讓所有存在的一切都是在百分百的可預期中沒有分毫的間隙容納不確定，也就將「偶然」推入絕種時代的到來……。

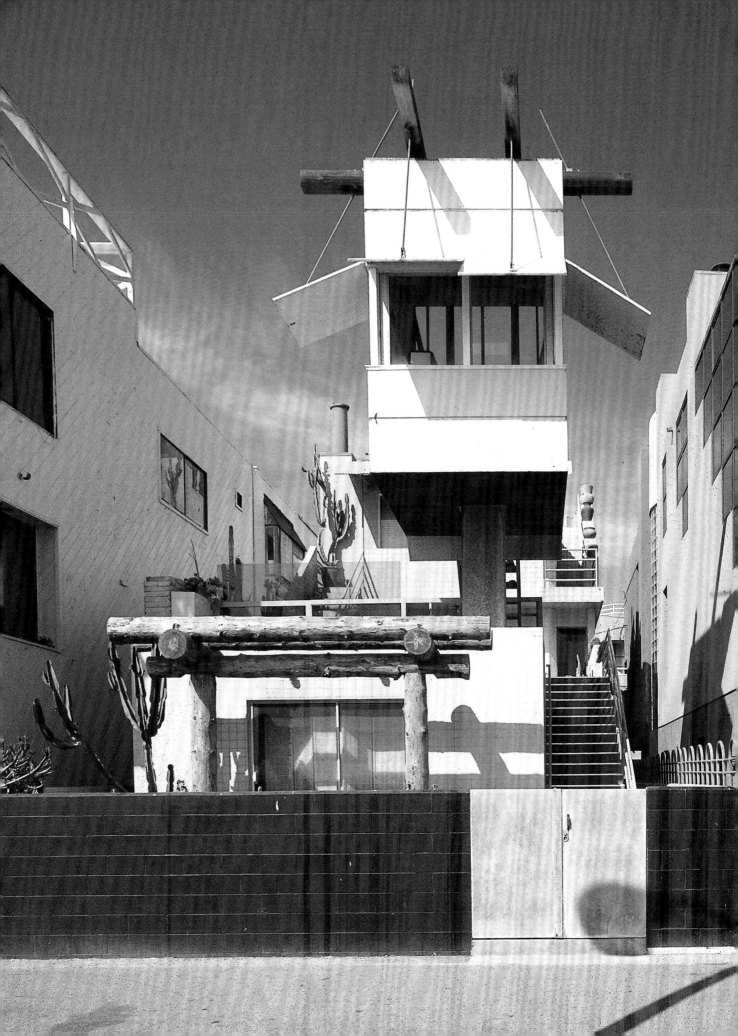

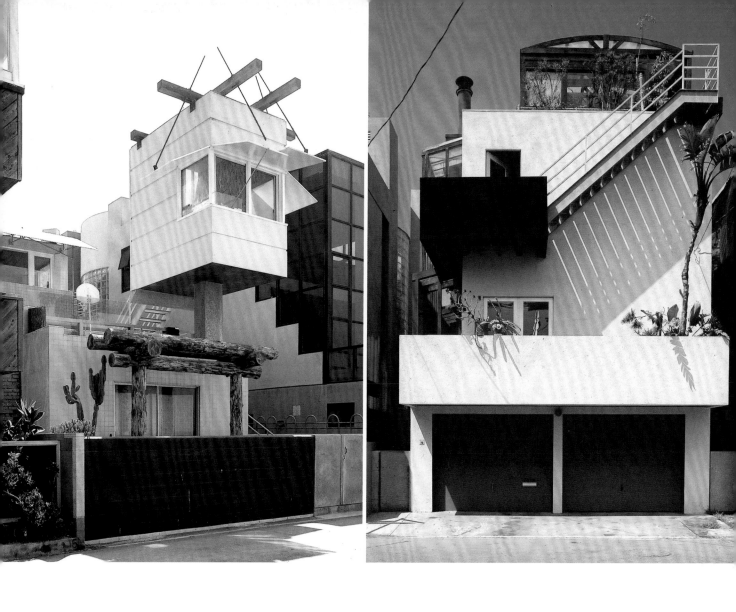

威尼斯住宅（Venice House）

迎向海面的瞭望台形象

DATA ──────────
威尼斯（Venice），美國｜1971-1972｜法蘭克・蓋瑞（Frank Gehry）

　　它的沿街立面並不是主立面反而是背立面，其真正呈現給人們印象的強度來自於面向太平洋海灘邊行人步道的立面。在這裡，一道高於門框不多的牆後方由一根獨立方形斷面柱撐托起一個方形平面的容積體，而這個盒子空間腰身部分開設了一道水平長條窗朝向前方的太平洋，同時在窗的上緣，有一座由長向兩端裝設對稱的可移動桿件調控遮陽板，這樣子的配件可移控的設計也並非故弄玄虛，而是在烈日夕陽前確實可以調控遮陽，同時可以鏈結出相應的可能聯想。這當然完全是個人性的問題，就像一個人被邀請去做什麼，但是他的去否全數在他自己的意向與意志。這棟建物的長向立面卻是一個雜多的並置混合，多少標記出不同機能的使用空間呈現以容易辨識的差別。臨街短向立面看似無特色，卻又在不經意之中吐露其容貌不直接突顯的與眾不同之處。臨海洋面像是一處守望兼瞭望的處所，投映出海灘看守的形象聚結……。

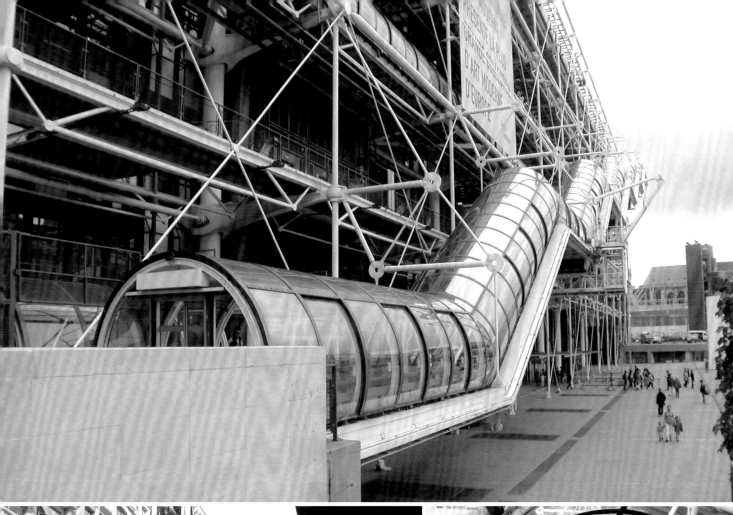

龐畢度藝術中心（Centre Georges-Pompidou）

外置管道系統與電扶梯

DATA ————————————
巴黎（Paris），法國｜1971-1977｜Richard Rogers & Renzo Piano

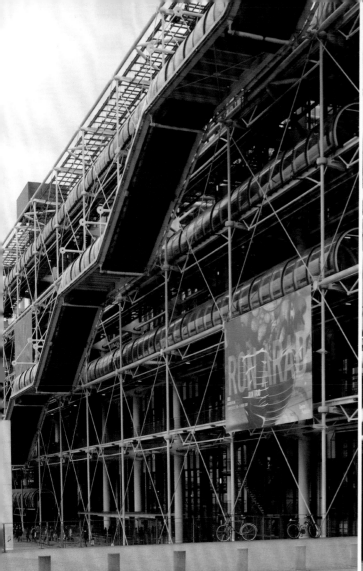
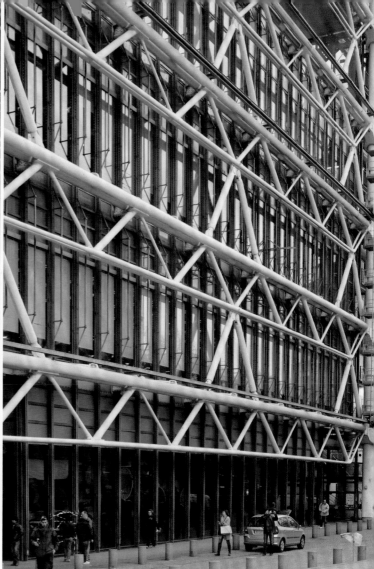

　　當維繫室內空間溫濕度管路系統從室內移至戶外所要直接面臨的問題，就是這些系統使用的材料，它們必須是耐天候；另一個就是清潔維護的問題。花費這麼大的代價只是為了得到淨空的室內空間；或許應該另有其他的目的，一種標記性的宣示才是更重要的。這就是建築所涉及的政治層面議題：巴黎仍舊是藝術的前衛風潮之都。

　　所有設備管道的外露與結構件一同外置於室外，必然形成強烈的異他性，因為外露自身就引發耐天候暨清潔上的層層問題，一般建築不會自找麻煩朝這個面向發展，而且材料費用相對增高。在這裏，表現性的開拓與文化地位的國際競爭才是主要的重點。對一個想要爭取文化建設上一處奇異點，就必須朝向不可能重複的差異製造，才有可能是唯一的路子，這就是巴黎龐畢度中心的成就，所以千方百計地一定要把主要入口的電扶梯擺設在建物主容積體之外，因此才費盡結構件的表現能耐而得以讓它看起來輕盈無比。清潔保養的問題只要把它看成不是大問題，那麼它與表現成就一點關係也沒有，因為其他的國家與地方會把它看做是大問題，所以不會再去興建同樣麻煩的一棟建築物，因此它能夠保有這個唯獨性。真正重要的是藝術也是政治的，這並不是真正文化力的展現，而是逃脫不掉政治的玷汙。政治的手段就是將所有存在物它都要玷染，尤其在當今的自由民主政治的全球連線之下，沒有什麼東西逃離得了政治，就此而言，這是另一種政治性的建築面龐的顯露。

物象化

中央儲蓄銀行銀行大樓
（Zentralsparkasse Bank Building）

鮮明的不鏽鋼立面

DATA
維也納（Wien），奧地利｜1974-1979｜岡瑟・多梅尼希（Günther Domenig）

　　它的完成至今以至今後的21世紀，應該依舊會吸住從未看過它面容的過客目光。在**1974-1979**年就完成了超越於我們好萊塢科幻片場景的這座建物，如今仍舊讓我們感到十分地超越時代，依然流溢出誘引力於周鄰。一則因為與毗鄰建物之間的巨大對比；二則因為它自身的那種不鏽鋼三維曲弧的類生物軀體基本圖像的凝塑，早已超越所謂的流行性暨現世性，而朝向生命軀體的某些基本形構的黏附；三則因為不鏽鋼材料無時間性的形象。這些因素總成的結果，加上當前世代電影世界持續在釋放機械世界的智慧化暨生命化趨勢的推波助瀾，讓一種屬於超時間機械生命化的種屬，已在隱在中繁殖，同時投映出一種特有形象於人們的心智中。即使今日你走在那條街上，你依舊很難以將它看做是一棟地球上的建築物，因為它更接近於我們在好萊塢電影中所看到的異時代的建築。它的形象力量來源在於：上半部開窗底緣的銳角化凸出以及開窗的下外緣倒弧形；上半部開窗口上緣的曲弧面的處理；開窗口之間的分隔遞變條；下半段開窗口上緣，由邊處至中分處可感的快速遞變曲弧；下半段近邊處的開窗上緣如眼簾蓋板的遞變；下段窗的水平長條曲弧化與上段立面的明顯差異；最下緣的大曲弧形入口屋簷板相對的曲弧化。以上這些特徵都與我們在電影中所獲得的生物體與特殊金屬電子化構造件共構並生的樣貌相似。當代觀賞好萊電影成長的世代，早就將這些電影異世界的存在轉進儲存在腦中的記憶，也同時提供為比較用的訊息庫。

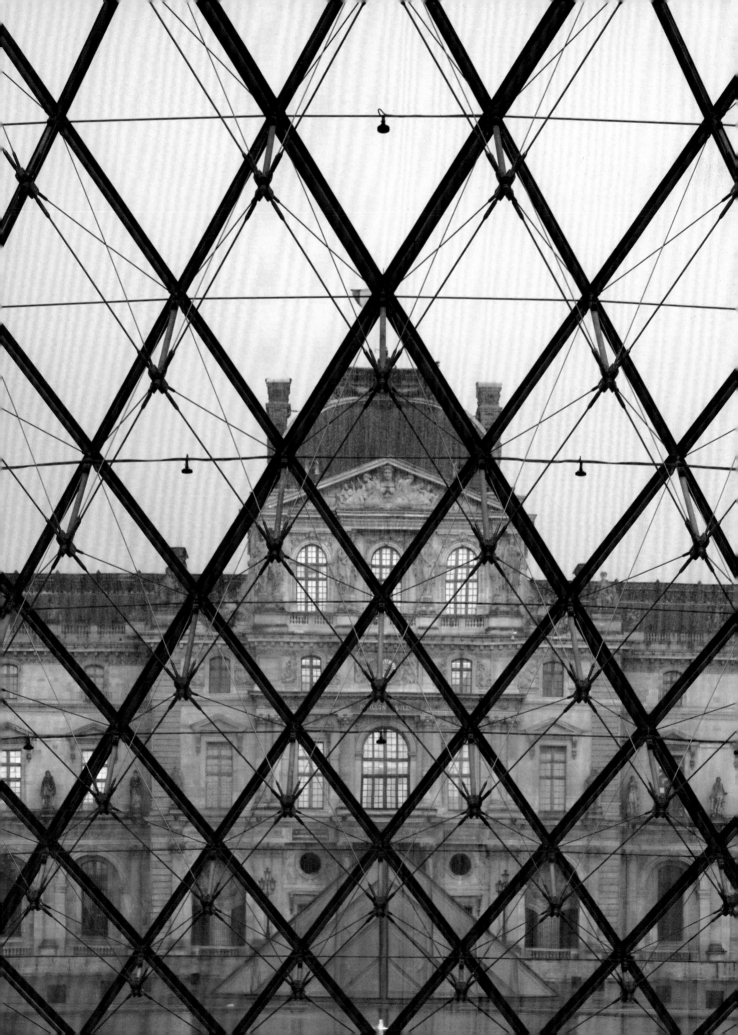

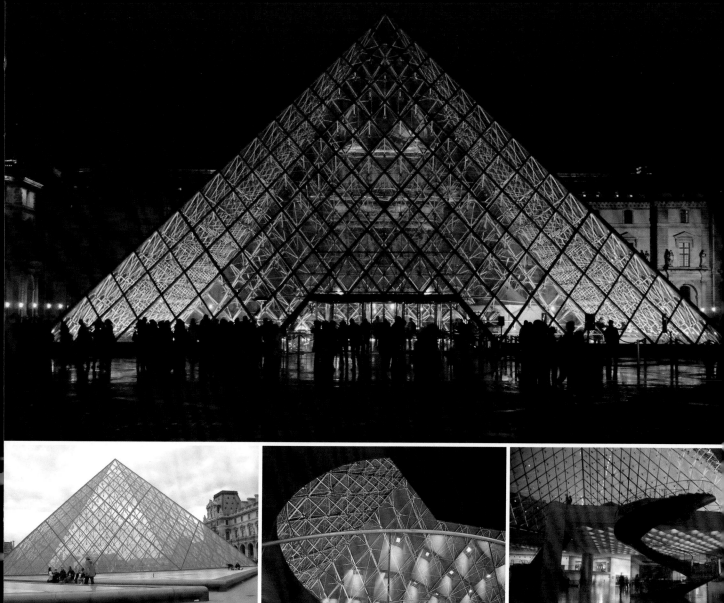

雕塑化

羅浮宮增建（Pyramide du Louvre）
平整如鏡映射立面的純粹性

DATA ————————————
巴黎（Paris），法國｜1981-1993｜貝聿銘（I.M.Pei）

　　這個拋光的透光玻璃面平整無比如鏡面是它真實的狀況，加上水池的鏡射效果更加擴染它的立面純粹性。這些清玻璃的清透性來自於玻璃的高品質，以及其下方的特殊不鏽鋼支撐空間桁架所有桿件細緻化結果，彷彿這些結構件都沒有重量似的，不論從外部或室內的視框圖像都顯露出一種超絕的清透，但是又多了一層纏繞屬性的延宕層，卻又不減其透明性。正三角方錐型凸出物不僅與原有舊建物入口門廳塔形成絕妙的對峙，卻又沒有損其形象一分一毫，也僅對它帶來最小量的視框圖像遮蔽。

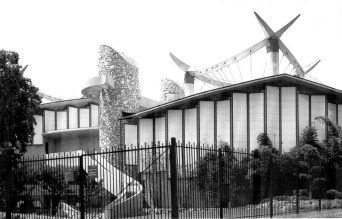

雕塑化

洛杉磯美術館日本藝術館（Pavilion for Japanese Art）

不透明壓克力板屏風構成立面

DATA ——————

洛杉磯（Los Angeles），美國｜1981-1988｜布魯斯・戈夫（Bruce Goff）

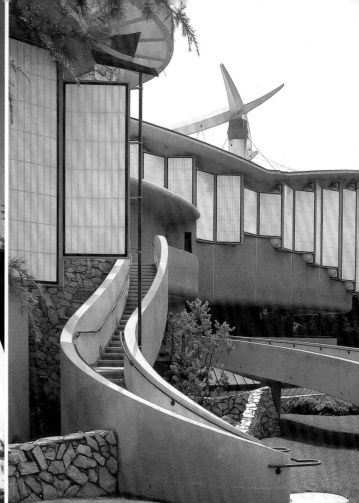

　　這座戈夫一生最大的公共建案，依舊散發出獨特的無以
被思考的反複製性，因為我們完全無從依循現下的構成關係
反推原初想法的生成邏輯，這也是這種存在物的在世價值之
一。主展覽館屋頂投影是類吉他彈奏片的曲弧邊正三角形，
其屋頂的荷重全數由三根貫穿過頂的獨立柱支撐，這讓周緣
成為可自由通行的環帶，立面因此得以開展其自由的表現。
在此則首次將類日本和紙光質的透光不透明壓克力板的折屏
風構造物，建構成為真實的建物皮層。整棟建物外觀除了那
些凸出於雙斜屋頂的構造物，以及由亂石片披覆表面的圓形
容積體之外，全數盡是那些日本傳統建築特有的橫移和紙門
扇樣貌單元板併接環繞成型。

美國文化遺產中心（American Heritage Center）

銅皮氧化的黑色大帳篷形象

DATA ─────────

拉勤米（Laramie），美國 | 1986-1993 | Antoine Predock

　　使用帳篷的樣貌成就一座建物的主要形象而言，這是一座成功的作品。因為帳篷本身就是一座獨立自足的空間，與其它的東西之間都清楚的分隔，除了它的底部是完全貼附著大地，彼此形塑出無從分切的關係，由此又可以分生出一座孤立山的形象。所以在這裡，主展覽空間的帳篷形建物體，與其他內部機能空間區域完全清楚地區分開來，形成不同的兩個部分，不只在形貌上如此，其立面的開窗類型暨容積體披覆的材料也極不相同。為了要維持住帳篷的形貌自足，所以儘可能降低它在主入口及其獨立性強烈的方位上的開窗口。從大多數角度看去，這披覆著氧化後黑黝銅皮的去尖端的圓錐形建物，聚合了多重的形象，與其他附屬功能區幾乎成分離樣貌的配置是關鍵的，如此才得以凸顯這個孤立體的形象力量。呈現為黝黑的面，因為是連續曲面，所以在日光照射之下而可以呈現不同明度衍生形成與一般折面形面容更大的連續變化率。

雕塑化

日內瓦天主教堂（Église Sainte-Trinité）

迴異於周鄰建物的球體教堂

DATA ──────────
日內瓦（Genève），瑞士 | 1989-1993 | Ugo Brunoni

　　它的形貌上確實迴異於周鄰所有既存的建築物，不得不黏住經過者的目光，因為我們的眼睛在這生命演化求生存的驅力摧動下，自動地會搜尋突出於周鄰存在物的訊息閃現。它的主殿空間容積體竟然就是一顆幾近完整幾何形的大圓球，因為它的底部已經呈現出3D曲弧面，而不是使用任何其他可見的垂直構件與地盤相交接，只可惜在地面層的開窗口太過均質分布而且過大，致使整個容積體的重量感與弧球面的連續性在這個部分被弱化，同時吐露出過多的透明性而流失掉部分神祕感。另外就是球面上的水平與垂直分割線都過多且均質，把好不容易建造出來的球面連續曲弧的整面性的力道弱化掉了。這座抱著強烈企圖、想有所表現的教堂面容，卻因為這樣的細部讓表現的光芒頓時消退近半……。

#物象化 #垂直切分
植田正治寫真美術館
建物配置參考丸山孤峰連結快門意象

DATA ───────
伯耆町（Hōki chō），日本｜1993-1995｜高松伸（Shin Takamatsu）

　　它的配置完全是朝著本州山陰大山隱岐國家公園裡的最高峰「丸山」為參考指向，兩者之間的距離約為9公里。因為基地東向是永久性的良田，與1公里處一樓平戶的小村落並不構成它的框景障礙，因此整座建物的主要立面就朝著東向的大山望去，這大山同時成為美術館開窗的位向及框景的指向。接著更重要的是整棟建物的空間配置暨形型與形貌的裸現是關鍵的，同時又要將這棟建物的內與外的構成暨現象與攝影的某些獨特內容與質性有所關聯。高松伸將主要展覽空間切分成3個獨立面的方形容積體，它們背山的一向則經由通道共同區連結，然後以一條弧形牆劃出邊形，同時兩端持續外延至承接戶外坡道與樓梯交接處，再連通地平面。這2樓地板面高度的設置為了讓其諸多開窗，都可以在向著大山的面向框取大山的景，成為如攝影獵景的相同境況。這座全部由R.C.造的4個方體留下3個間隔空間皆填裝成淺水池，對應著過去攝影成像的3個化學溶液盤：顯影、急制與定影。其中一個方體開以唯一的一條垂直細縫型斷隔量體為2的開窗，讓我們可以將它連結到以往攝影相機快門簾幕開閉構成的快門意象對應關係。

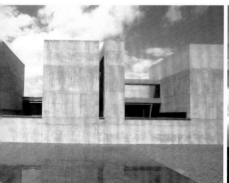

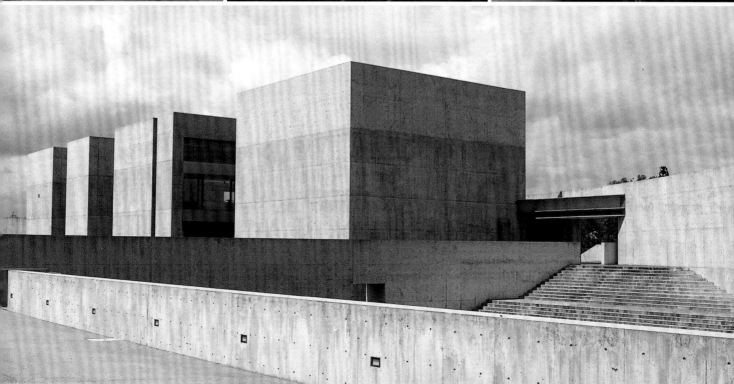

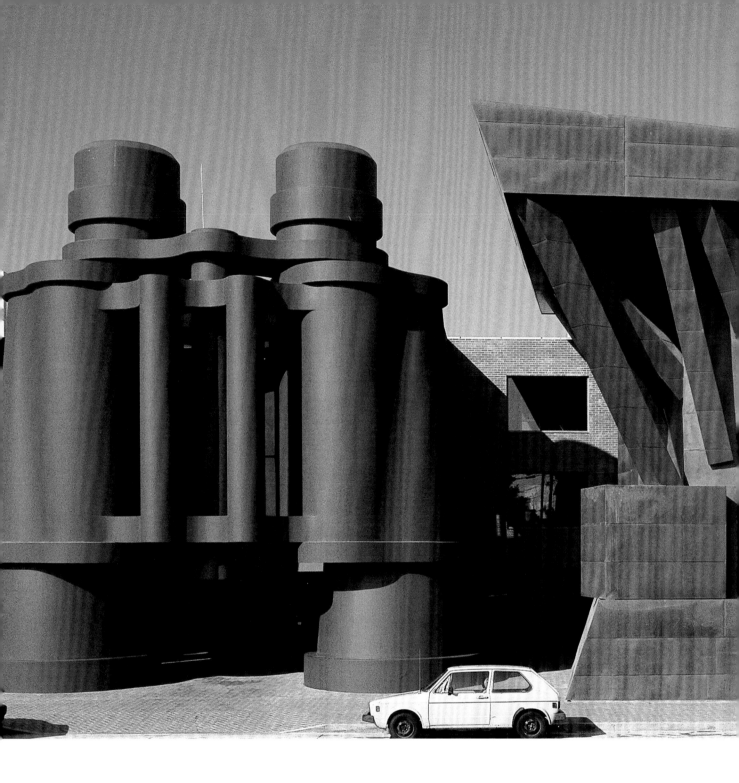

#物象化 #並置
私人公司＋公共藝術（Public Art "Giant Binoculars"）
巨大望遠鏡與銅皮建物無關並置

DATA ———————————————
威尼斯（Venice），美國｜1989-1991｜法蘭克・蓋瑞（Frank Gehry）

　　大街道上的這個「望遠鏡」，就是羅蘭·巴特在《明室》中所提到一條街道景觀圖像上的「刺點」，它是一個物件，也是一個標記物，不只是這棟建物的主要入口，也已經是城市的一座標記物進入區廓的指示系統，融入市民生活之中。它根本就是一棟建築物的「意料之外」，因此而迸裂出趣味性，是設計思維裡奇想的結晶，成了對都市生活的一種贈予。沿街立面切分成三個形貌、材質與顏色完全無關聯的東西，一個是白色烤漆鋼板弧形面上面開了一些複製列窗；中間就是入口位置的黑色大望遠鏡；右端是一叢銅皮包覆可讓你去猜想的東西，就這樣並置成一棟建物而有了與眾不同的容貌。不僅如此，它還將我們的思維經由這三個看似無關聯的東西進行可被想像聯串而推射向出遊的遠方……。

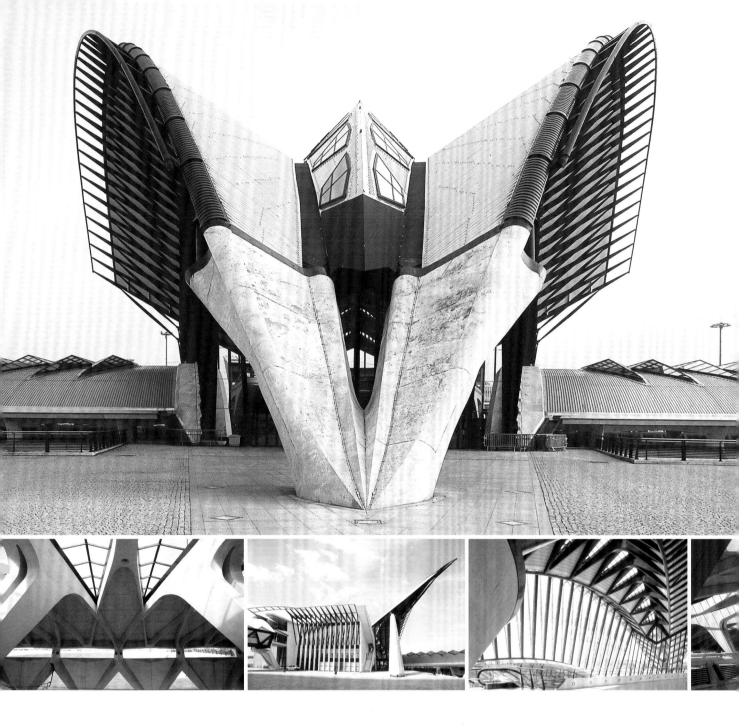

雕塑化

里昂高鐵站（Lyon Saint—Exupery TGV）
有如骨骼外露的奇異形象

DATA
里昂（Lyon），法國｜1989-1994｜Santiago Calatrava Valls

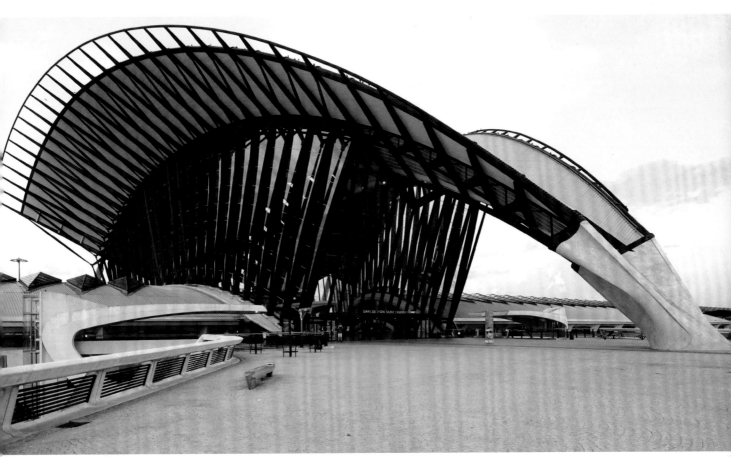

　　古代建築之中，結構件明顯地突出裸露在外的就屬哥德式教堂的飛扶臂，以及某些巨大尺寸承重牆外部凸出的額外部份。但是其實哥德式教堂除了它牆體表層的半浮雕裝飾件之外，它就是由石塊砌疊出結構骨架軀體的建物。從這個角度看哥德式教堂就已標記出西方砌石技術的精湛。而這個高鐵站體的主廳柱是R.C.造，待形塑屋頂的結構樑部分則轉成鋼構系統，同時將兩種材料的接合處刻意表露出來，讓那種恍如侏羅紀時代遠古巨獸胸腔骨幹的可見中的不可見世界，突然之間裸現在我們面前，彷彿進入電影中的奇異世界。所有的結構骨架件的斷面形狀完全是反現代主義建築式的純幾何形，朝向多面體同時維持其連續漸變的特性，而且像那些遠古巨獸的骨骼接合處，都放大其斷面尺寸以進行轉接之用，因此得以完全避開一般慣常建物的結構件暨結構系統組成的呈現，所以對大眾而言，好像進入了一處異世界的難得經驗。候車站的結構件暨整體是經由一組單元件的複製併接成全體，所以是使用鋼模板重複使用才能達成每個單元的精準同一，共同連串起遠古巨獸經由當代數學列陣運算之後的機械複製耦合體，其結果是反仿生的真正機械複製的當代性種屬。甚至連主要入口前方的面形被突顯化的那根由沙里寧的TWA機場進化的當代版柱子。R.C.構造巨大異化的柱與基座腳合體在一適切的高度，經鋼接頭轉接兩支鋼桁架樑主宰整個面形的特徵，顯露出當今人類的結構技術在當代數學暨電腦的輔助之下，已經一步接一步地逼近生命的源頭。同時妄想著能夠揭露宇宙的初生，所以關於結構力學的問題幾乎根本不是問題，只要想出來的都能做的出來，而且能運算的出來必定做得出來。

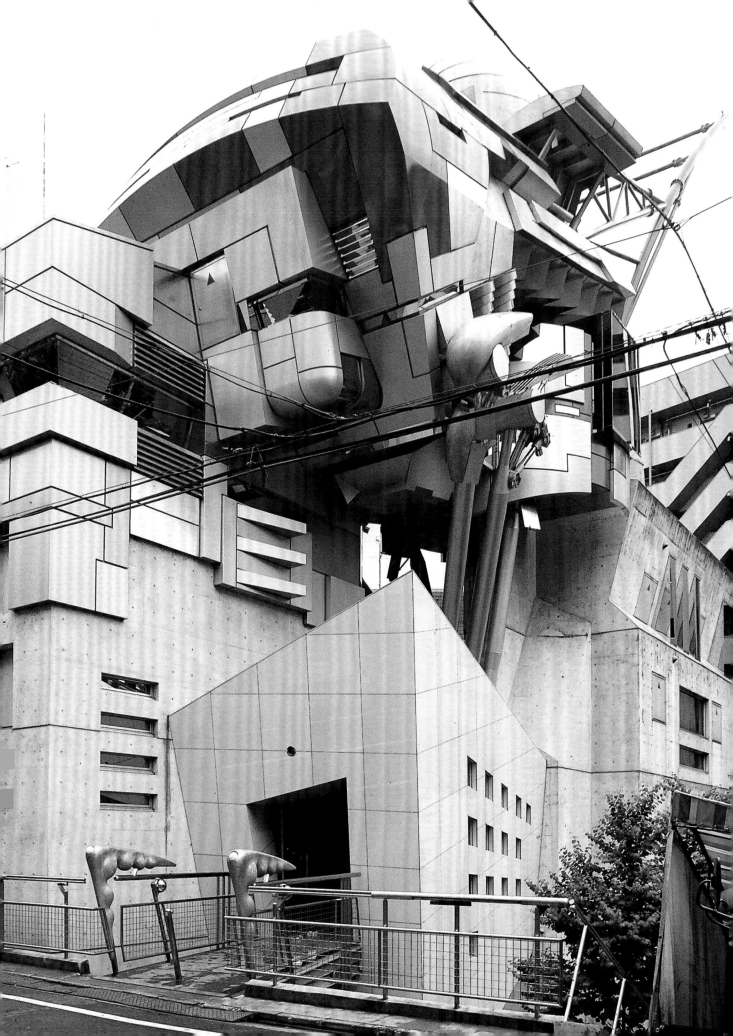

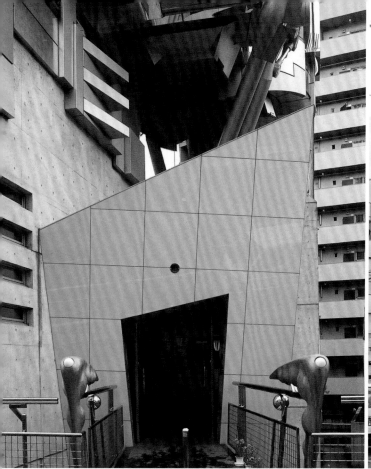

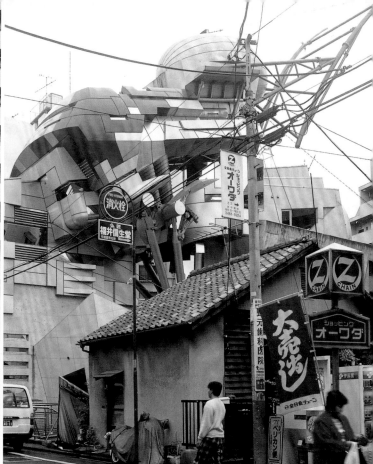

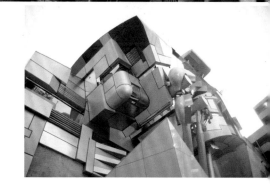

#物象化

青山製圖專門學校
（Aoyama Technical college）

超越時代性的設計塑形

DATA ————————————————————
東京（Tokyo），日本 | 1990 | 渡邊誠（Watanabe Sei Makoto）

　　渡邊誠對於將建築物的空間單元直面朝向物件化的設計塑形能力堪稱一流，只是至今被接受度仍然偏低，作品並不多見。這也說明了每個時代不同地區都有各自不大被接受的東西，自由開放心靈在人的世界裡似乎遙不可及，就連哈伯瑪斯的溝通理論依舊無從發揮其作用；讓——呂克 南希（Jean－Luc Nancy）的共同體也已在四分五裂之中；列斐伏爾（Henry Lefebvre）的他者已經進入各自異離的網絡客體化的孢囊球之中，只能靠光電流與其他的他者進行同樣是光電流的連通。這裡最突顯的那隻盤踞在屋頂處的機械怪蟲早先好來塢一段日子就已在那裡，至今雖然過了數十年仍不見它有被潮流淹沒掉，因為它就是它，與風潮流行一點關係都沒有，這應該就是所謂的超越時代性。並不是因為它也不是什麼真正的機械蟲，而是說：水塔可以是這個樣子，從來沒有什麼規定水塔一定要哪個樣子。換言之，也不存在什麼叫作房子的最佳原型，功能使用並不足以規範出形狀；經濟原則應該要加入感官感知上的無功利審美的愉悅交染；環境質紋的回應也要考慮讓人願意交流的參與性。更重要的是它在這裡的出現是徹底地反商品資本化的代表，它從出生就不是商品範疇的東西，它也不是W.J.T Mitchell所說的「重拾之物」，它的在那裡沒有什麼先在的模仿對象，或要製造擬像，或要進入審美或是象徵之物。它在那裡施行它的功能，同時在被這個世界觀看的同時，也在逆轉地觀看這個世界，因為與你／妳的目光相遇！

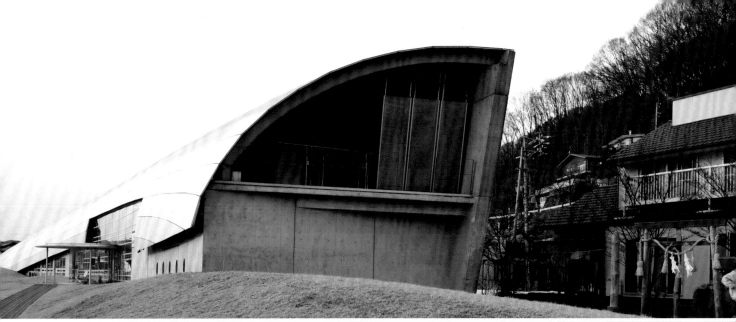

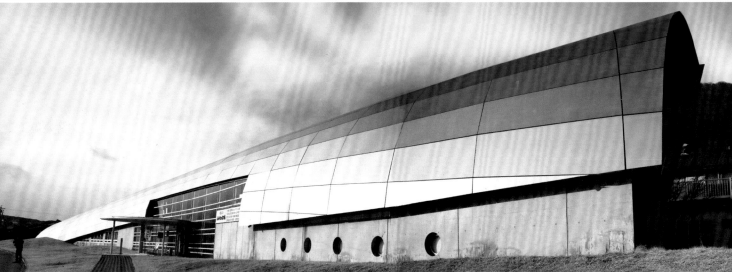

赤彥記念館（Akahiko Memorial Museum）

映射曲弧銀光的獨立物件

DATA
下諏訪町（Shimosuwa machi），日本｜1990-1993｜伊東豐雄（Toyo Ito）

　　雖然貼著地盤，但是由於表層只是披覆泛著光的鋁板，而且看不見一般建築物的開窗口，也因此容易引發偏離一般建物的樣貌。同時整個長條形外觀又朝向曲弧面的生成，更讓它的形態樣貌朝向一個獨立物件的自足性聚結。其中一個重要細部設計實踐才得以完成如此實質的表現力的達成，那就是它的幾何容積體完全形塑一座3D曲弧形屋頂。它的銀色鋁披覆板在不同時間的陽光會將它摻抹上不同顏色的銀光泛起多層次的光影，其他部分的構成都不能夠再突顯以干擾這片曲弧的銀光。藉助於此等銀白光流，在適切的季節天候裡適切地以泛光流變回應在對街的湖水面。至於短向立面的玻璃面與下方R.C.實體之間的懸凸形塑的陰暗，對曲弧銀光似乎有點干擾。

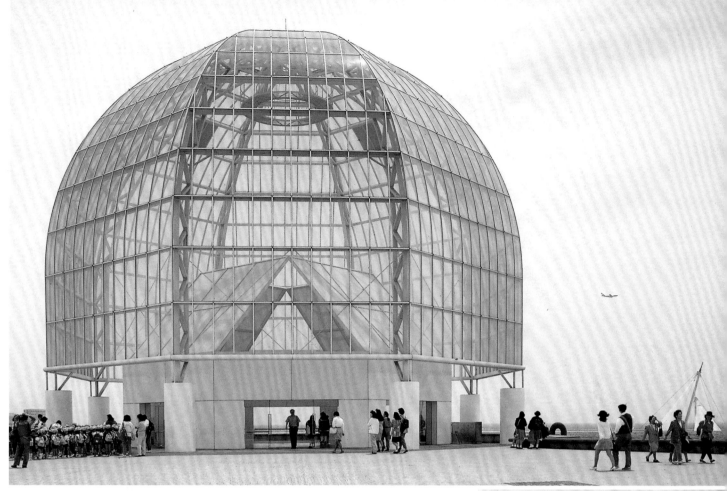

上下分段　# 雕塑化

葛西水族館 (Tokyo Sea Life Park)
玻璃空腔形成主門廳容積體

DATA
東京 (Tokyo)，日本 | 1991-1994 | 谷口吉生 (Yoshio Taniguchi)

　　鋼骨框架的正入口前方維持開放的地面層，接著在大約4公尺之上披覆透明清玻璃，由垂直牆面一路朝上轉折方向，以連續折板的型式包覆整個屋頂，讓下方的容積空間被包覆在變形的八邊形且過半長度的非圓桶玻璃覆面層屋頂之下，此舉使得下方同樣以玻璃封另一層內屋頂的實際室內大門廳，與上方外屋頂共構出奇異的主門廳容積體。加上前方刻意配置的大水池面的調節作用，這個外披覆的封閉連續玻璃皮層因為底部離地，後方支撐玻璃面的空間桁架型次結構鋼骨架部分又是相對的細斷面，將整個玻璃虛腔包覆面朝向平順曲弧化形貌的塑成，因此能夠催生出它的獨立自體，而得以朝向一個與其他一般建物都存在差異獨立體的想像性投射。

雕塑化

藝術科學城（Ciutat de les Arts ; les Ciencies）

混凝土結構型態的異化

DATA

瓦倫西亞（Valencia），西班牙 | 1991-2000 | Santiago Calatrava

　　這裡裸裎的R.C.結構構造件的複製聚結力量，就如同古代哥德式教堂的現代版（現改為旅館）那麼地具備動態式的輕重共存的輕盈形象；也不像菲利克斯‧坎德拉（Felix Candela）薄殼建築尚未出現前的折板建築的強烈變動形象。但是至少呈現了物體性的變化，雖然僅僅只是外在的。他將結構單元構成元件進行幾何的清理，刻意避開純粹幾何體的斷面形選擇，比較像是把路易吉 內維爾（Luigi Nervi）的鋼材料或是R.C.造的結構元件朝向多角形的方向發展，同時讓它進入漸變的連續性優勢以改變方向，而得以將柱與樑結合成一個連續單一完整獨立構造件。這個構件單元已經是一個異化種，它似乎將古代巨獸骨架數學列陣化之後的仿生機械的合體，所以才顯露出那種介於生物軀體與機械列陣之間的形象。這不就是今日科學真正在實踐的事實投映？所以從這個角度看來，它自身就是當今科學裸現的回聲之一。

物象化

西脇經緯度地球科學館
（Nishiwaki Earth Science Museum）

聯想宇宙星體的建築面龐

DATA

西脇市（Nishiwaki），日本 | 1992 | 毛剛毅曠（Mozuna Kikou）

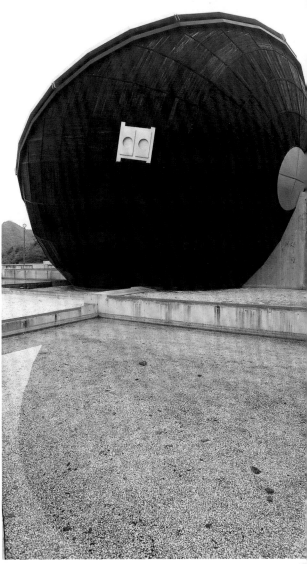

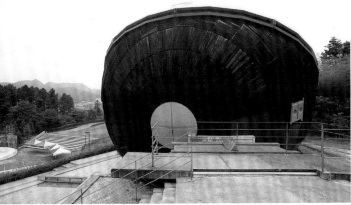

　　它的半球形又刻意傾斜一個角度的擺置，告知我們的眼睛它有額外的訊息。在這裡，所有的弧形都與地球這顆宇宙中的近圓球形星體試圖建構關聯，雖然它只是一座縮小球形體尺寸的相關於地球經緯的科學館建築物，但是它盡力將這些要被功能使用的建築空間的一切，去釋放關於地球運行的相關訊息，同時藉此讓整棟建築物有趣一點，所以才開宗明義地把那顆相對於地球磁極連線成23.5度傾斜自轉軸的實在性裸裎於臨近道路前第一道立面的直接印象。接著所有相關的一切都是要讓這棟科學館脫離一般建物固有形象的束縛，因此它的底盤部分朝向如同現代雕塑般的隔斷獨立。

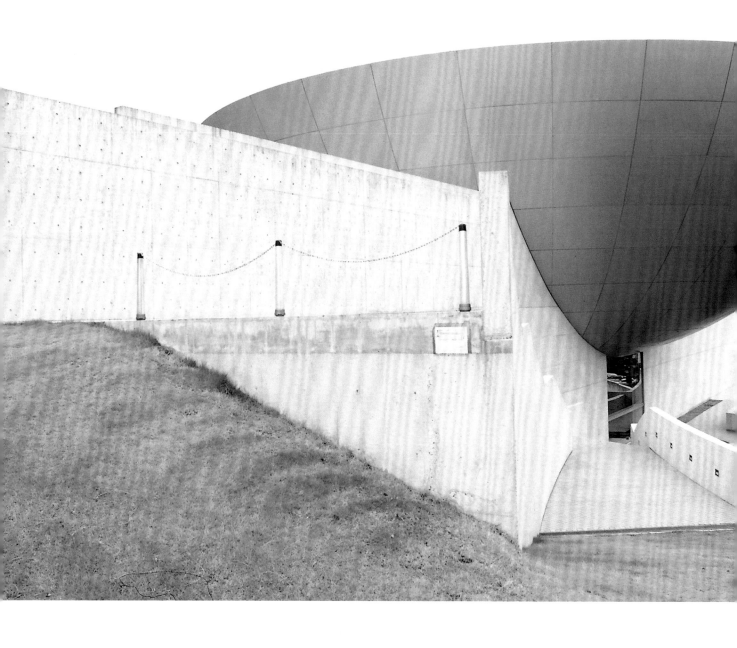

玉造溫泉（Yuyu Onsen）
#物象化

巨型碗狀體的尺度力量

DATA

玉造縣玉湯町（Matsue, Shimane），日本 | 1993-1996 | 高松伸（Shin Takamatsu）

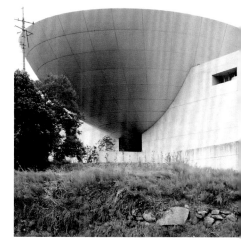

454　Chapter 12 物象化 Object

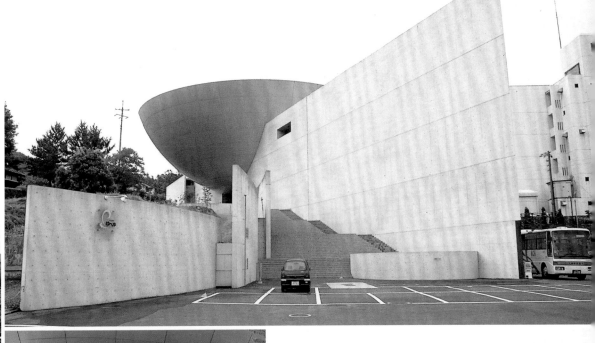

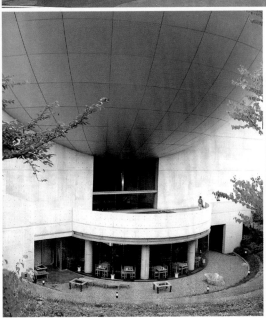

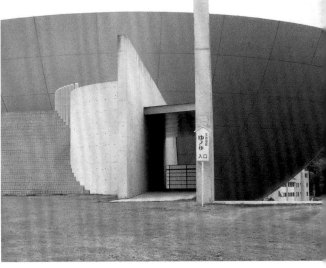

　建築史上從未出現尺寸如此大的碗盆形容積體，而且被嵌合進一道長直的R.C.牆之上，不只吃進牆的一半高度之內，而且還懸凸出於牆上，把快接近一半的容積體懸凸在牆外。在它懸凸於牆外下方的地坪之上，有一個完整圓形的戶外澡池，它的上方天空，就是那個懸在天空碗盆形構造物的鋁包覆板的底部。若我們可以從天空朝下俯看，我們將發現，圓碗形容積體的最大外緣直徑所涵蓋的面積似乎總投影面積的一半以上，也是因為其30公尺的尺寸之相對大，讓我們在遠處就能看見它的形貌，越接近越能夠感受到所謂尺度感的力量。因為若沿著牆邊往階梯坡上方向走，那個尺寸與形狀共成的力量直逼得你無處可躲而只能面對面地承接，這時你才了解到那個碗為什麼要懸在那裡，同時R.C.牆為什麼不開窗孔，因為這裡是日本的溫泉之鄉，建築物在外觀上所有的努力，都是朝向那座碗桶形容積體的突顯。

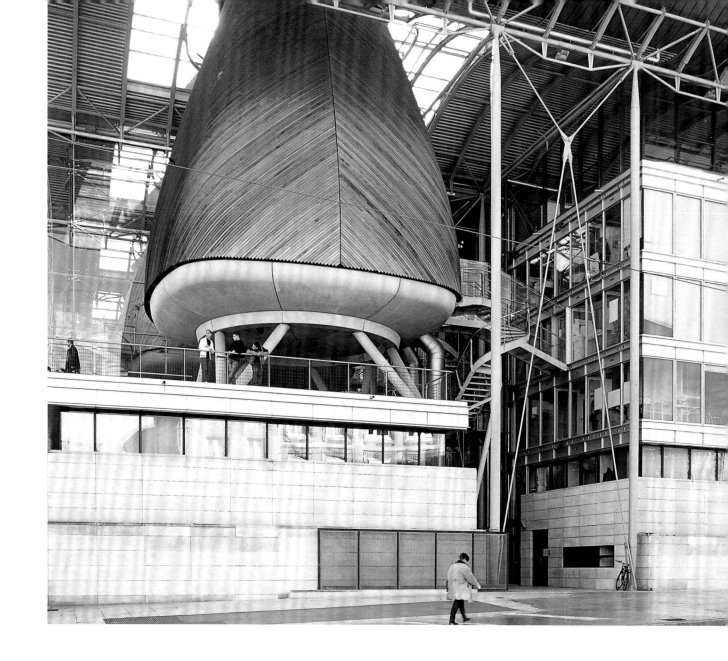

波爾多地方法院
（Tribunal de Grande Instance de Bordeaux）
從釀酒容器中脫胎而出

DATA ───────
波爾多（Bordeaux），法國｜1994-1998｜理查・羅傑斯（Richard Rodgers）

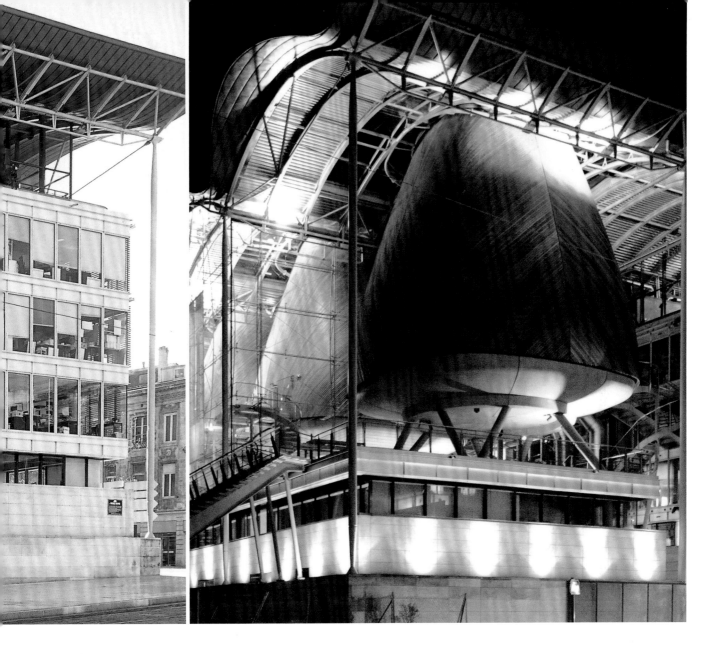

　　將與酒相關的容器轉換至法院建築形象的形塑，應該是這棟建物面貌呈現的期望值。為了達成這座獨一無二法院的形象力強化，整座法院的平面配置也刻意把每一個單一法庭獨立出來成為一座自足完整體，並列成一行如同酒莊儲酒桶般，站立成列地形塑出建物主要鄰大街的長向立面。通常以擬像手法呈現東西之間的相似性，在大部分的情況下，形狀因素是首要的，接下來若有更多相似質性的參與，與對象事物彼此之間的相似性當然會增加。在這裡，另一個重要的細節是關鍵的，就是讓每一座法庭變成獨立的容積體，與其他周鄰存在物都不直接相關，同時它是與其下方樓板彼此呈現脫離的關係，只以4對R.C斜柱支撐整個身軀。這座總長近100公尺的法院建物，實際是由7片拱弧屋頂併接由鋼柱樑系統支撐，其下方空間分成兩區塊彼此平行，一個長邊是5樓高的水平實條分隔樓層的大面積玻璃面的辦公暨綜合功能區；另一長邊是底層一樓大多為R.C.實牆，頂緣為水平長條帶窗環封，2樓留空為法院自由變形列柱開放區；接著3樓以上立著7間單獨類3D曲形桶的法院空間單元容積體，彼此之間都獨立分隔以間距，底板刻意模造出如酒瓶底的三維曲弧邊緣，同時讓R.C.盤底構造物之上的容積外皮披覆以斜向實木條，藉以讓它的樣貌構成材料更能夠鄰近儲酒桶橡木質的聯想；最後最突顯的做法是把鄰街邊的那座法庭單體的外部，不再包覆玻璃牆保護，讓路邊的目光都能輕易地被擄獲而聚焦於其上，因為玻璃面會阻擋讓它們彼此之間釋放出的透明性被阻撓去清晰化效應。

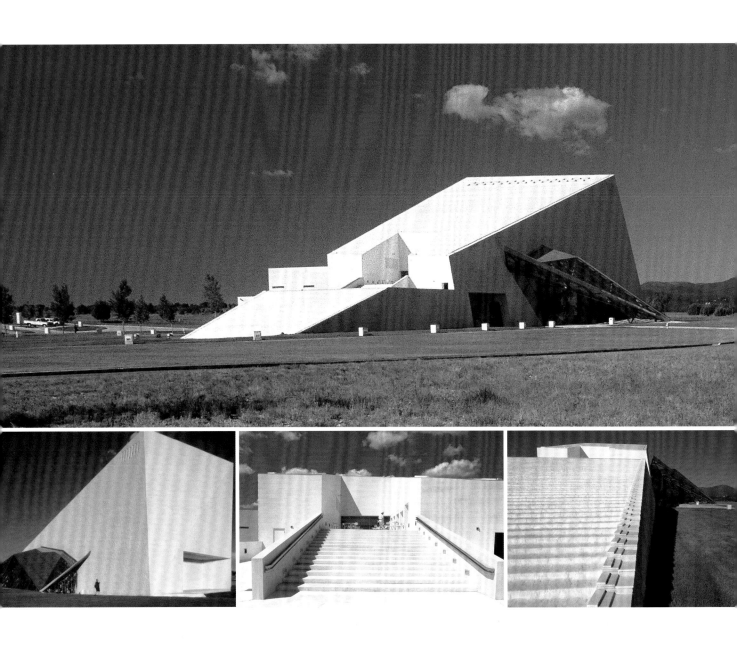

雕塑化
斯賓塞表演劇院
(Spencer Theater for the Performing Arts)
自大地突出的白色巨岩

DATA

阿圖（Alto），美國 | 1994-1998 | Antoine Predock

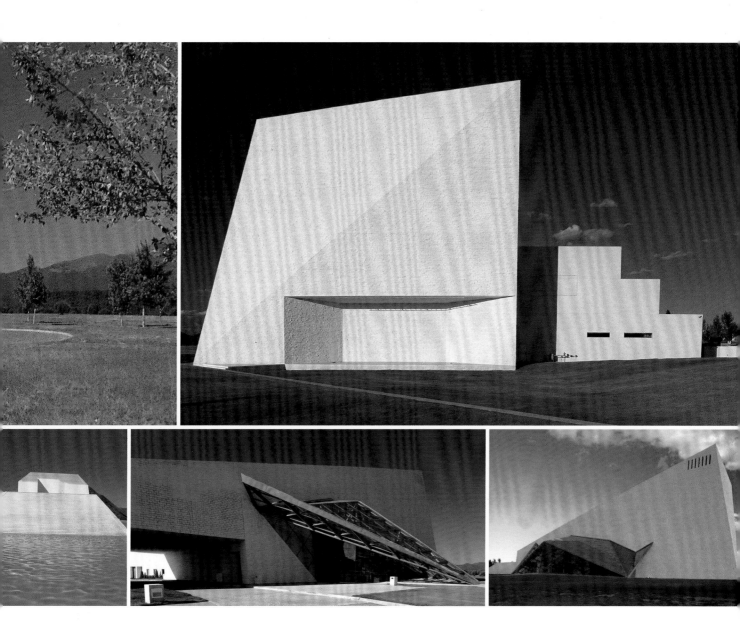

　　在鄰旁空無一物的周鄰狀況之下，一棟公共建築確實應該要能夠吸引人們目光的注視。當然若能夠喚起與那個地方土地的可以聯結的想像，就能有雙重的效用，而並非只是一座提供單一功能使用的建物。

　　主表演廳的容積體，已經盡可能朝向一座白石板覆面最簡潔的三角形立面的五面體的構成。底部銳角端外緣設置一座水池，讓長向鄰街面。仿如從地盤升起的一塊幾何純粹形的巨岩從水面升起以階梯構成傾斜面，將觀者的目光從水面一路順階梯面再經由斜面攀向上方。腰部挖除部分容積形成凹槽平台，平台以下至水池面皆處理成階梯，形塑出一種連通地盤與天空的傾勢。主要入口使用由多折面的強化清玻璃包覆門廳，對比於無開口主體的密實感，同時讓各自都得到彰顯，而且在活動進行前的夜晚剛降臨時，燃起滿室暖意投映為城市邊緣的溫潤爐火。

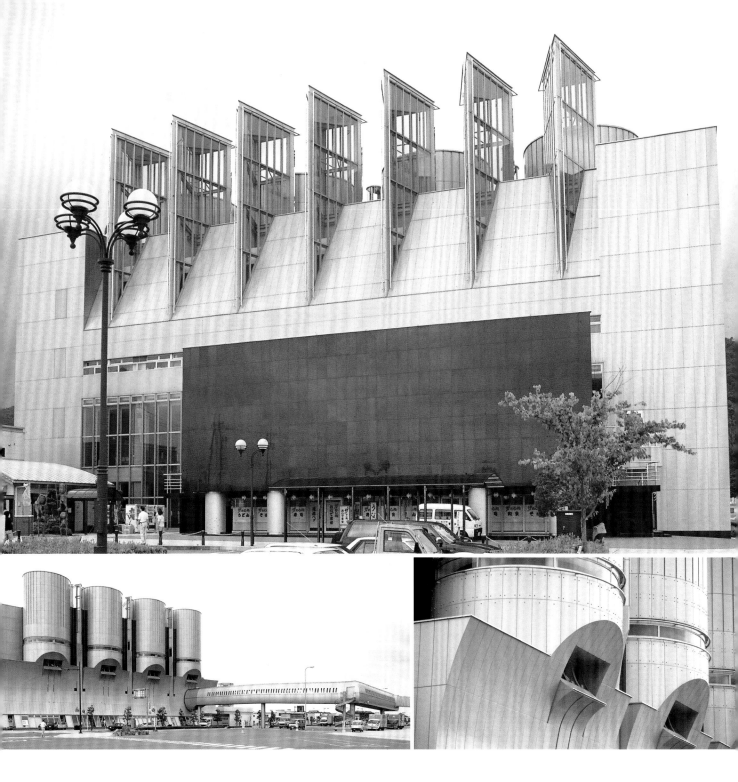

境港渡船碼頭暨交流館（Ferry Terminal）

#物象化

農業作物筒倉的形象

DATA ———————————————————

境港市（Sakaiminato），日本｜1996-1997｜高松伸（Shin Takamatsu）

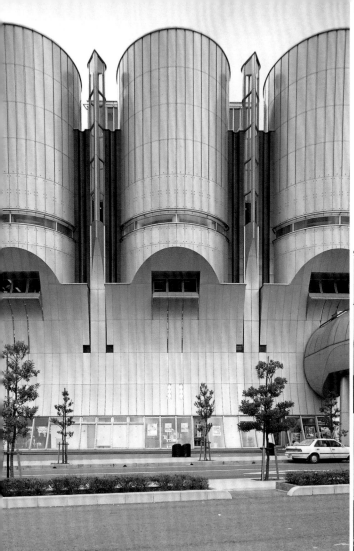

　　臨海面向流露出物體系世界裡彼此之間脫離原來所居的位置、修換邊緣細節、嫁接於其他的物體而相互調節形變局部，由此併合而成的複合體，不僅保有原來部分的形象本體，同時又衍生出一種新兼併體形象的聚結力量，這就是高松伸早期成熟期作品的特質。朝向海面的4個相對大尺寸鋁覆板圓桶容積體，經由幾何圖示關係的同一性，而獲得一般過往碼頭或鐵路後站儲存物糧倉桶的形象認證。這些桶狀物下半身的曲弧面處理，讓它獲得另外增生朝臨近事物範疇連結的擴張性而多重化，但是並不因此而被符號化的魔咒困住。因為內部空間量不足，卻不顧及原有形貌的多重意涵，私自加建於原有立面處，致使這些特質卻在今日被增建後的建物面容裡消失掉，近乎蕩然無存。因為空間量的新增，將圓桶下半身套入烤漆鋼板長方盒子內，雖然圓桶上的水平細長窗依舊能透露出非農業儲倉的功能內容，但是細節盡失無力喚起形象的擺渡而朝向一種無面性，也就是再難以召喚出以往想像性連結的那些促動力的聚結。

現場音樂表演地（Mezz Concerts Dance）
有如手工鑄造塑形的雕塑

DATA

布雷達（Breda），荷蘭｜1996-2002｜埃里克・範埃赫拉特（Eric Van Egeraat）

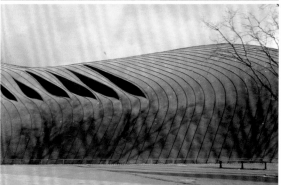

　　這棟全數由銅板披覆外層的建物，由於3D曲弧的外型，完全沒有任何一處呈現出即時可被辨識的重複部分，這是由屋頂至地面層的連續疊折線流露無遺，強烈地誘生誘生出非慣常建物樣貌的仿生物形像浮露心頭。

　　西方對於建物外皮包覆板的包裹，自古就已施作於教堂屋頂，由此而衍生出當今的熟練，任何3D曲弧形，只要骨架做得出來就能將其外皮層全面性地包裹起來。早在1973～1977年，在奧地利格拉茲城外的一所學校餐廳由岡瑟‧多梅尼希（Gunther Domenig）設計，就已經使用不規則切片的鋅板包裹整座三維曲弧體的表皮層，至今依舊完好如初地安然臥在地盤之上。這座表演場雖然表皮層金屬板的切割單元片幾乎沒有任何一片是完全相同的，顯然是純手工打造的結果。加上它有自身3D曲弧的身軀，讓它朝向一種有機生命物形象聚結的呈現。因為當今大多數機械生產力的強大，就在於複製完成同一的東西，生命自足體的形象就被推向無差異的顯現，這已成為無從調解的命運。有一種對抗機械複製力量的存在，就是成就一種唯一僅有的東西，這到底是不是所謂的建築之道！

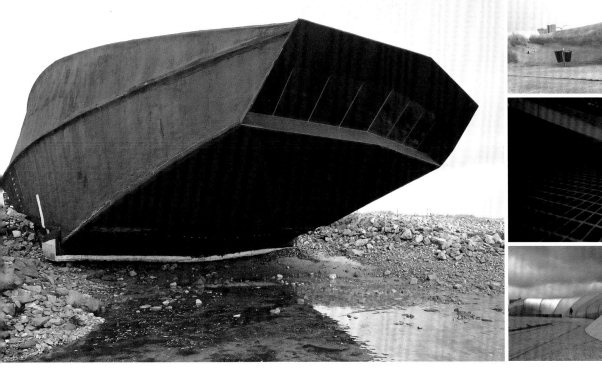

水資源教育館
（Salt Water Pavilion）
強烈的生物擬像性外貌

DATA
內爾蒂揚斯（Neeltje Jans），荷蘭 | 1996-1997 | NOL

　　20世紀末算是新表現時代的到來，像這種根本遠遠已經脫離所謂建築物的所有可知樣態作品的出現是值得鼓勵。而這種作品少之又少，也顯露出觀念開放的極其緩慢，實質的接受性更在觀念之後的一段距離之外。就它最終完成的建物樣貌也是建築史上首次出現這樣的東西，它已經遠遠脫離絕大多數建築類型劃分的範疇，自成一個新的種屬。因為它的整個容積體與地盤面相交接的方式，完全溢出了我們一般認知裡，以垂直或傾斜的牆或柱相固接形成樣態。在這裡，我們完全看不見慣常的接合，完全與蠕蟲體那樣，以曲弧形的軀體緣躺在地盤上方，一直彎曲地臥躺著，已經全然不見任何一絲日常建築物的樣態身形。

　　總長近100公尺的構造體切分成兩個形貌與外觀材料完全不同的部分，大致等長。主入口容積體的外皮層披覆泛著銀光的金屬材，完全不像一棟建物，而是暫時躺在沙地上的一條蠕蟲。至於另一截近乎對稱的構造物，其一個端口朝水面，另一端口與曲形體完全接合，好像是一隻生物等待成熟的覆殼狀態。這種好像脫不了擬像的糾纏，也許與設計者的原初可以完全無關，因為它們未必是設計者期望值的投射，即使我們真得進入與之相同的期望範疇的想像，也只是正好有共同的基底回響而已。但是它是真實地把所謂我們熟悉的建物印象完全拋到腦後，我們只是進入了一個奇異空腔之內隨之遊走，但是並不會就這樣把它直接歸入一棟建築物，所以它能帶給我們一種奇異的感受，似乎已浸入記憶而忘不掉。

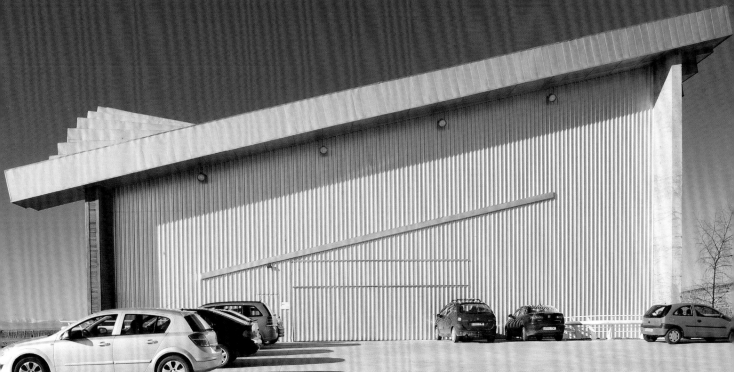

#物象化
伊修斯酒莊（Bodegas Ysios）
如風起伏的具體律動形象

DATA ————————————————————————
La Hoya Bidea，西班牙 | 1998-2001 | Santiago Calatrava

　　這種樣貌的房子確實也是第一次出現在世人面前，讓我們如實地可以感受到，在緩丘長山背影下如風中起伏的七道風浪是什麼樣子。這座屋頂的浪形與我們心智中關於風浪起伏的概念圖形幾乎呈現一種原樣複製的關係。即使是臨近在它的下方水池前方時，它風浪起伏的形象力道依舊存在，原因是所有的表現力都聚合在這些屋頂之上，尤其是主要入口上方的那個懸凸近乎20公尺如浪屋頂直撲而來的力道。它們的材料是在光線中呈現為銀光的金屬不鏽鋼板，而且是由一個毗鄰另一個在垂直方位上移位的長方形單元組合成全體，這讓與一個單元就如真浪般由無數小單元組合成的關係相似，而非並一個完整弧形。另外就是下方實體牆面材料選用相對細斷面的實木條水平密接而成，完全沒有任何開窗口，全然是為了襯托出屋頂唯一形象力量的純粹。

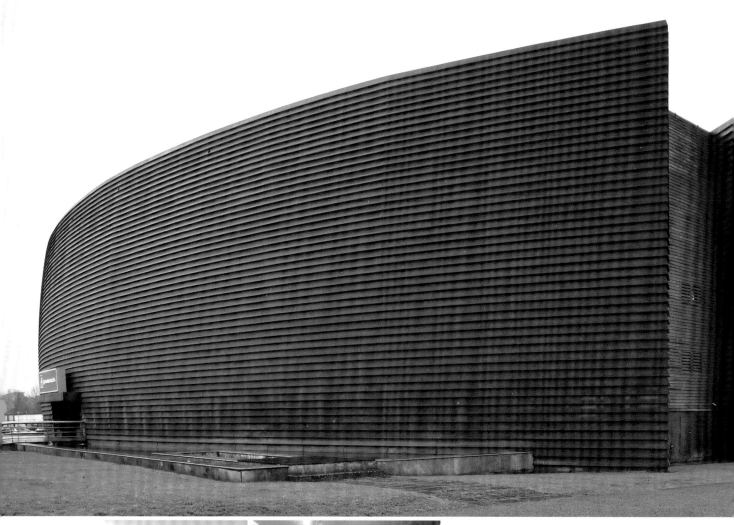

 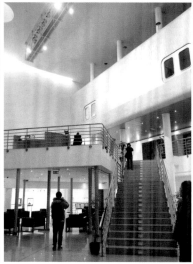

埃斯皮紐文化中心（Multimeios Cultural Center）

清晰的中分軸對稱外

DATA
埃斯皮紐（Espinho），葡萄牙｜1998-2000｜CNLL Architects

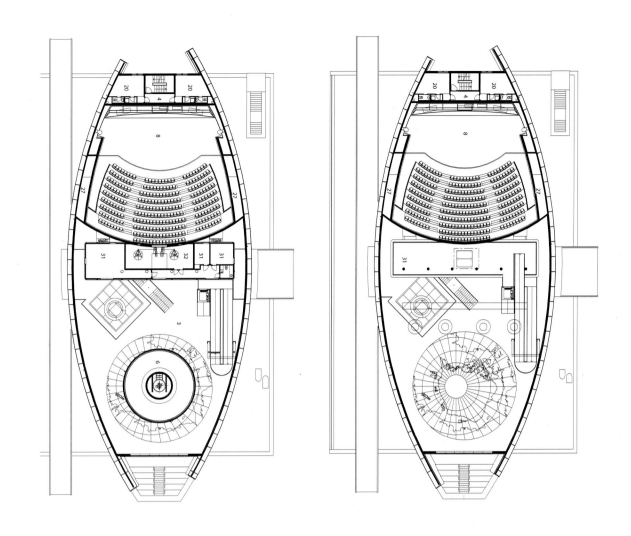

　　這是現今少有幾乎是以中分軸呈現完全對稱的作品，確實也是得利於基地塊的獨立與無其他鄰近建物的干擾，而獲得自主定位的優勢以及自體認同的機會。在這裡，一反常態地選擇了幾近全數封閉型的長向主立面，僅僅留設了主入口門而已，剩下來的就是鑽出地面的通風管以及必須跨過高低差才能到達主入口的橋。在西向的入口前方則附加了一座水池，再利用懸在水池上方的走道橋借斜坡連接戶外地坪。除此之外，整棟建物外觀上似乎再也沒有什麼特殊之處，事實上卻非如此。它的長向立面外皮披覆合金銅，特殊的成分選擇而得以在今日呈現出如同某些表面經由處理的實木條般的褐色。另外就是它的長向立面形狀的塑成費盡心思地朝向3D為曲弧形的錨定，以及表層複合金銅板披覆工法流露出整齊的水平疊凸線。這時候，所有外觀構成部分聚結一體的形象轉成訊息串聯的結果，促動符號式的能指鏈串結，它們共同投射朝向與葡萄牙近代歷史最相關的「大航海」時代及此地西邊直接毗鄰的「海洋」，而這座建築物就是名副其實的「船」，只是船身被刻意加深形成的整個容積身軀坐落在地盤之上。

　　這個面容並不是一般以門廳大面積玻璃覆面以釋放親人屬性的類型，卻是一反常道地自封，但是卻因此更容易在主街道邊形成一處奇異點現象，同時才可以在60公尺長的室內建構出與外部差異的奇幻性。無論如何，它在大街上確實引誘了我們目光的注視，也替這平凡小鎮的街道注入一點擾動的力量。尤其是當我們站立在長向端部外眼睛視框成像呈現出完整長向立面透視畫面的位置，它在消點方向端部曲弧形外框的勾勒作用更加明顯，其中的頂部端緣聚結出來的三維流線型曲弧更進一步將它與船身的可聯想性合為一體。在外觀上所有的一切都試圖串聯出我們心智認知上的相關連性，以此希望能夠投映出某些關於這個國家大航海時代的歷史記憶，或許雖然只是關於「船」形的想像性閃現，那就已經是一種連接往日的貢獻，畢竟葡萄牙是西方開啟海權時代的先鋒。

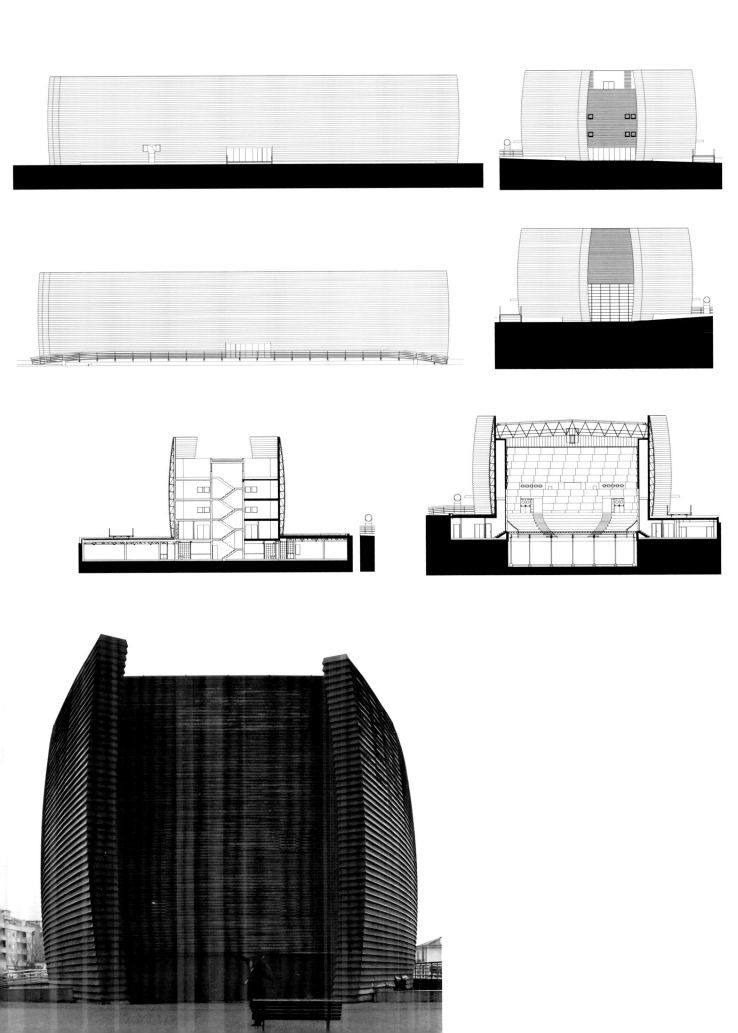

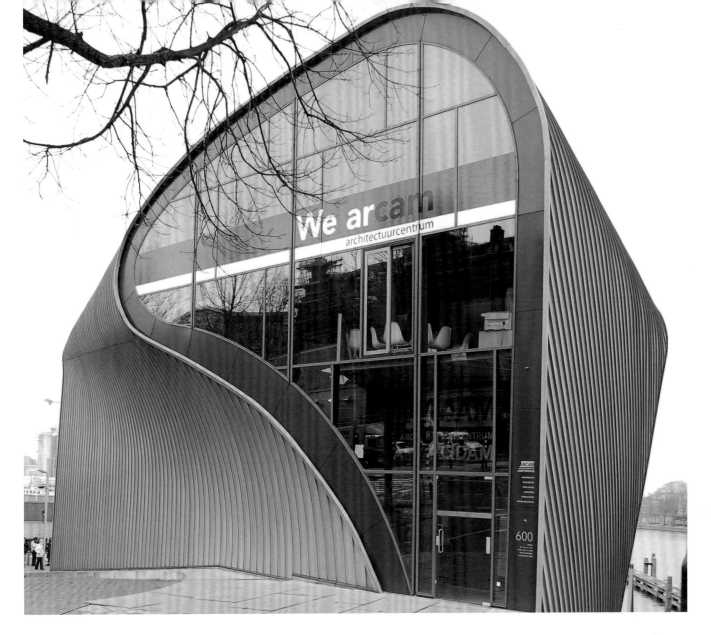

⌗ 物象化

阿姆斯特丹建築博物館
（Architectuurcentrum Amsterdam）

去底座化的獨立物件體系

DATA
阿姆斯特丹（Amsterdam），荷蘭 | 1999-2003 | René van Zuuk

　　現代主義之後，雕塑的發展朝向一個重要的進程，就是去底座化，它似乎在任何地方只要結構支撐得住，都可以成為自身自足的獨立物件。人類因為生命進程中朝向可控的穩定，所以至今已經製造出無數的「物件」體系，各有各的功能賦予，以及相應的材料實體化、定位、歸屬甚至生命期限，似乎已經自成一個世界與我們人類共存於世。有些甚至人們對它們產生獨特的情感，尤其是對那些獨一無二的東西，或是一些與你生活的獨特化無從分割的事物。把最特異的唯一曲弧面對著大街面向，將其面容分享給更多路過的目光，把平直的開窗面朝向水面方向，就已足夠而且也提供相互比較，這是一種明智的呈現。當今各種金屬披覆板的構造工法已成為一個完整體系，幾乎任何形狀都可以進行包覆，只是它必然要裸現出單元片廣度的接合槽線。

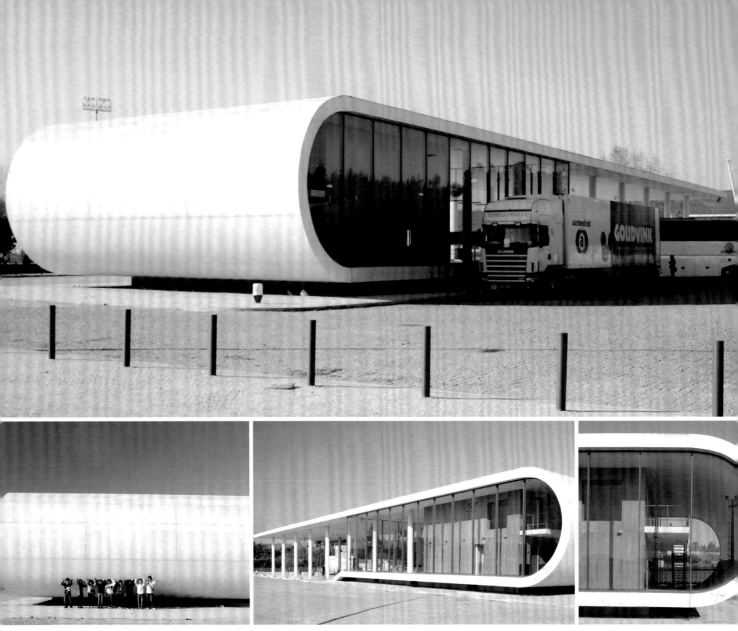

里奧馬約爾公車總站（Bus Terminal of Rio Maior）

懸浮在地盤上的圓弧雕塑

DATA ————————
里奧馬約爾（Rio Maior），葡萄牙｜2000-2005｜Paulo Tormenta Pinto

　　長度接近50公尺的公車站，將屋頂板於接近室內服務區端部時，以一個半圓弧把屋頂板連續導向至一個離開地面40公分的完整半圓，接著繼續離地平行朝前至室內服務區結束後的前方，再以一斜坡與地面接合，完成了一座板體連續的R.C.構造物。為了突顯這個板體連續無阻斷的幾何形外緣，所以將支撐室內樓板的實際結構件退縮至板外緣之內不被眼睛看見的距離。這個細部的處理，讓整個半圓弧暨連續底板所容裝的室內容積體，完全呈現為飄懸在地盤上的一座現代雕塑空間體。它的形象獲得也是得自於這個細部的實踐，因為它保證了懸凸量體的陰影永遠填滿那個凹陷的間隙。

洛杉磯聖莫尼卡和佛蒙特地鐵站
(The Los Angeles Metro Station at Santa Monica and Vermont)

欲離開地球表面的強烈形象

DATA

洛杉磯（Los Angel），美國 | 2003-2004 | Ellerbe Becket

　　地鐵站的入口可以呈現出如此簡捷又有趣的形貌也算是全球少有的，因為它根本自身已成就為一座現代雕塑而當之無愧。它的形狀選擇特有的人類眼睛形狀做為短向立面，以仰角對應電扶梯暨樓梯通行的適宜角度與地鐵站入口地坪斜交，並且以懸空姿態覆蓋往地下層的樓梯暨電扶梯上空。這個比較寬的斜置二維弧面被披覆以不鏽鋼板，其光亮面的屬性還可以將進出捷運站的來往人們上視圖的身形投映於其上，同時又呈現出變形的圖像而流露出一種超現實的味道。從對街或街道同側相隔一適當間距之外，我們所獲得視覺圖像的辨認，根本就是一座幾近快要懸在空中的雕塑體，就是因為上揚了足夠的高度，而呈現欲離開地面的強勁姿態。

洛佩茲雷迪亞酒莊
(R. López de Heredia Viña Tondonia, S.A.)

品酒意象的具體展現

DATA ————

阿羅（Haro），西班牙 | 2001-2006 | 札哈・哈蒂（Zaha Hadid）

　　做為酒莊的招待空間，而且是新增的門面，要確實獵取經過的人們注視，突顯性是可預期的策略手法。在這裡要提供一些招待空間，同時又要形塑成新的門面，所以必然要凸顯。雖然差異於周鄰的既存建物，但是似乎沒有達成預期的凸顯性。那座3D曲弧體提供的功能使用性不如它的形貌表現，以致於倒L型懸臂屋頂結構架完全是一個無關聯物的存在，只是因為功能需要，這樣的鋼骨架卻佔掉了絕大部分呈現在我們視框中的圖像面積，並沒有誘生額外的其他什麼樣的訊息。

物象化

霍夫多普公車站（Bus Station）

形象躍動歡愉的功能性雕塑

DATA
霍夫多普（Hoofddorp），荷蘭｜2001-2003｜NIO architecten

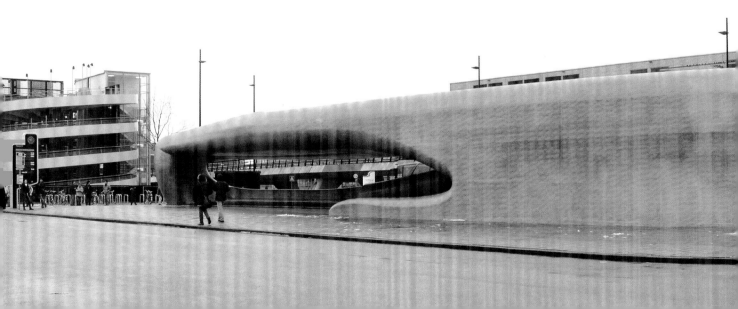

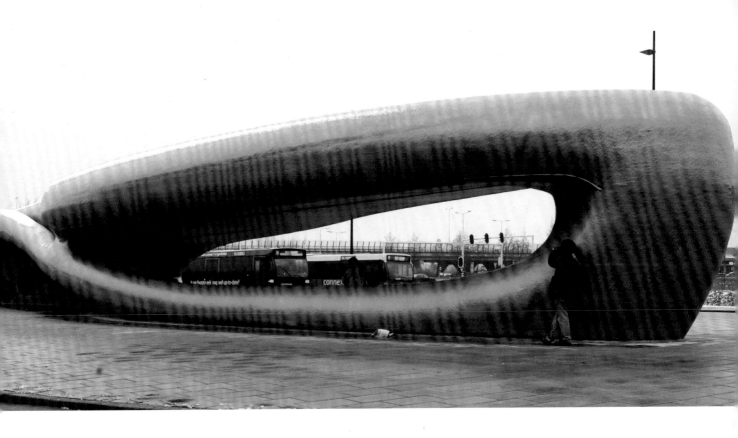

這座後來又噴上表面色處理的玻璃纖維強化構造物，完成了功能性建築與雕塑的合體，它根本就是一座雕塑，也同時是一座公車站。你也可以將它列入當代藝術作品的行列而當之無愧，因為沒有任何人可以認定何謂藝術的邊界，或施行權威下定論，若是如此，那麼只是在施行暴力而已。它如實地提供了座位，也給予了遮雪擋雨的功用，但是都不是以往大家熟悉的公車站樣貌。為什麼公共建築不能帶給大家多一點歡樂，尤其在當今日趨僵硬沉重感十足的棲息場裡，這種帶流動又強勁變化成自足體的物件型雕塑建築，遠遠比一般了無新意、也無從帶來任何愉悅的公共藝術品更有意思，這才是一個地方的公共建築應該設定的未來走向之一。流動不定形的事物總誘發出令人想隨之起舞甚至或許動身前去……，這種可能總是美好的。

藝術博物館──比拉斯基金會
（Art and Nature Center──Beulas Foundation）
曲弧賦予的柔軟形象

DATA

韋斯卡（Huesca），西班牙 | 2001-2004 | Rafael Moneo

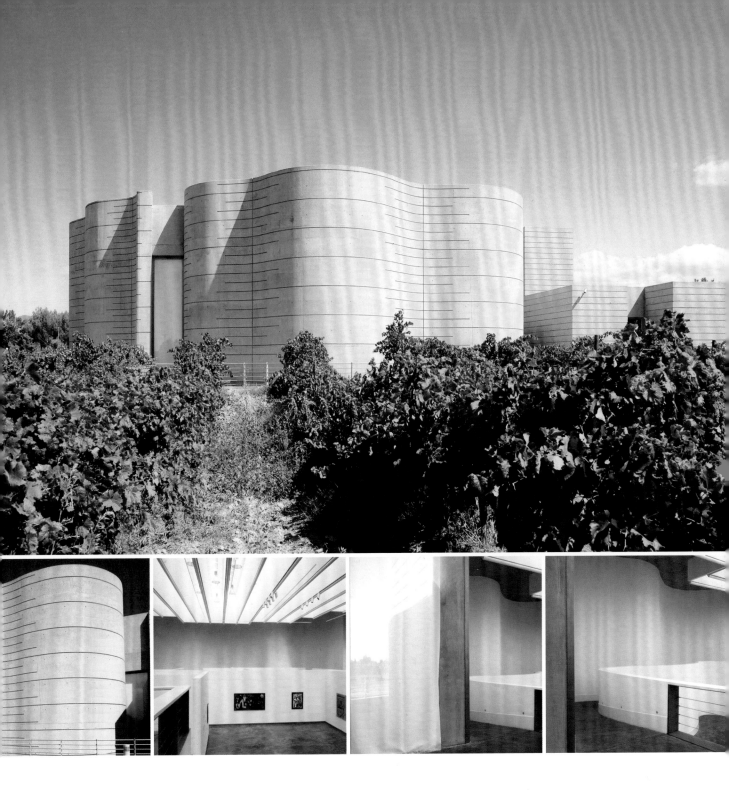

　　沒有任何開口好像石頭屬性的東西，總是散發一股迷人的神祕性，只是這個石頭樣的建物部分卻流露出非石頭該有的柔順感。起因一定與形狀因素糾纏不清，因為平整面、折板面與曲面從無交集，也只有經過無窮微分的過程，直線系統才有可能與曲線系統近似貼身，就這是當代數學賜予電腦的法寶。不論多麼硬的材料，只要被給予曲弧的軀體，就讓我們的感官將它判定為柔順的屬性，難怪羅馬帝國承襲希臘石雕繼續用來封鎖住人的軀體，以及對抗肉體的必將腐敗而虛無。有了形狀的優勢，加上那些相對纖細的依形刻下的平行細線，卻神奇地增添了曲弧的柔順力道，由此可見我們的感官多麼容易受細小因素的影響，這是來自於生存必然調節能力的呈現。這個立面形狀的最終意圖無非是與當地特殊的曲弧柱狀的斷崖風景建構相似性，卻又刻意讓它不要掉入擬仿的漩渦之中。

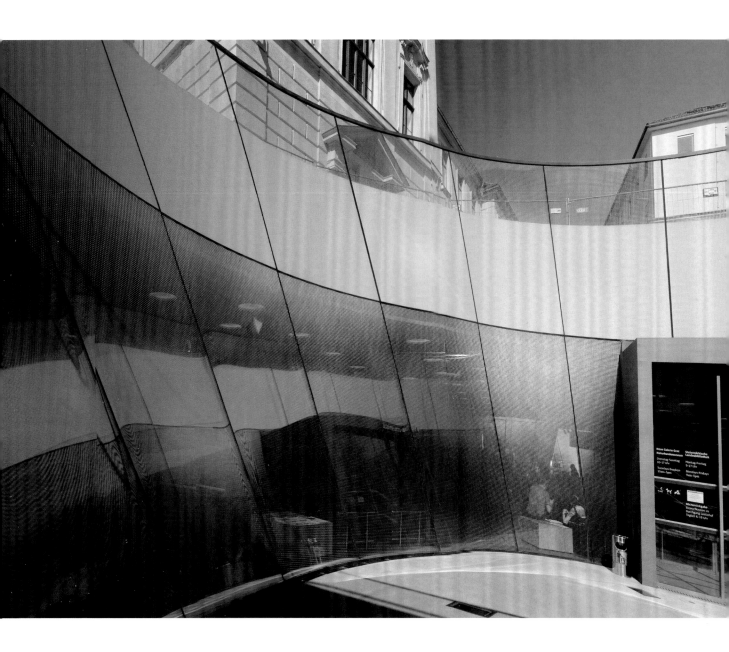

雕塑化

格拉茲圖書暨博物館
（Joanneumsviertel:Neue Galerie Graz & Naturkundemuseum）

如湯碗的透天天井虛空間

DATA ————————————————————

格拉茲（Graz），奧地利｜2006-2011｜Nieto Sobejano Arquitectos

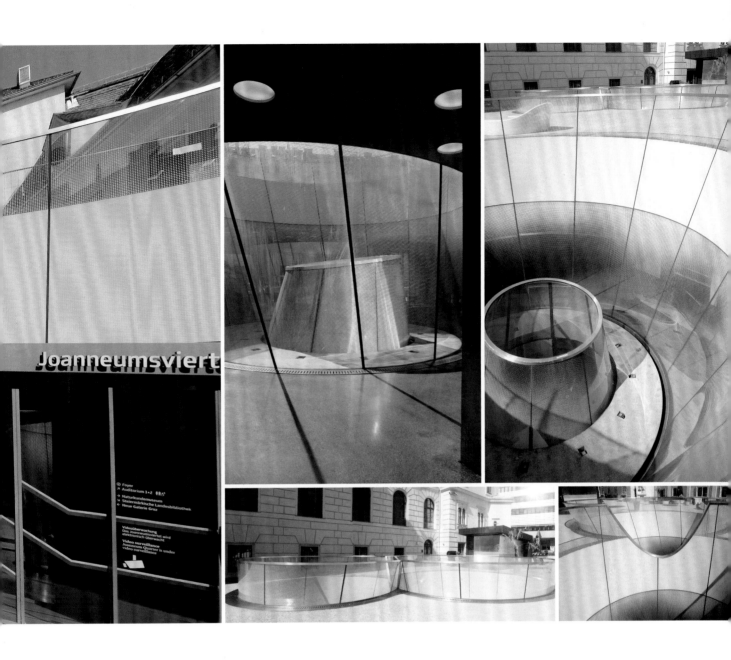

　　四周幾乎快要盡數被包圍到幾乎快要透不過氣的奧地利格拉茲〔Graz〕舊城區，在這裡任何新建物於平地立起都將是對舊城區雪上加霜地阻擋城區相互間的視覺通透感，以及實際的通達性。如今，這棟新建物在地面上所呈現的只是露出地面約120公分高如加深的外賣餐裝湯盒放大版的斜面玻璃環，直接從原有舊城區廣場人形地坪延伸通達地面之下的新樓板層，下方博物館暨圖書館的自然光照來源，就是這些斜環玻璃面連通到地面下的透天天井虛空間。在原有廣場硬鋪面地表所看見的就是新出現呈現形變成橢圓的泛著光的環，以及環下方的斜曲弧面穿流在兩側被建物封擋的下挖廣場地。這些下挖的封閉環形的置入，建造出原本不曾存在的延宕阻尼，同時卻讓眼睛的視框可以朝前一直延伸穿過街道，而且視線新增了一個向天井下方延伸的維度，這也是老城街區未曾有過的現象。因原有廣場被反轉成封閉環天井的上方，藉此讓廣場增生出朝下的滯黏聚結。

人的魔法替身就是所謂的迷思──物

語言的存在並沒有總是讓物更裸裎於我們的面前，但是問題的核心是，若有所謂的物自體的裸現，那到底是個什麼樣的狀況。就我們這副肉身之軀早已臣服在適於生存之境的感官與有限的心智容積之內，我們真能感悟到什麼本真的存在？但是語言對於物的有效性究竟在那裡？我們可以肯定的是它絕對可以施展著否定性的力量，因為語言不是物的真正來處，同時也不是最終的去處。換言之，物的一切終將回歸到它的自身才是歸處。